2014年度国家社科基金重大招标项目(14ZDB077)
"中国傩戏剧本整理与研究"结项成果理论著作(二)
首席专家：朱恒夫
责任单位：上海师范大学

中国傩戏与东亚传统戏剧比较研究

麻国钧　主编

上海大学出版社
·上海·

图书在版编目(CIP)数据

中国傩戏与东亚传统戏剧比较研究 / 麻国钧主编
.—上海：上海大学出版社，2022.1
ISBN 978-7-5671-4395-1

Ⅰ.①中… Ⅱ.①麻… Ⅲ.①傩戏-戏剧-对比研究
-中国、东亚 Ⅳ.①J825

中国版本图书馆CIP数据核字（2021）第258650号

责任编辑　傅玉芳
助理编辑　夏　安
封面设计　柯国富
技术编辑　金　鑫　钱宇坤

中国傩戏与东亚传统戏剧比较研究
麻国钧　主编
上海大学出版社出版发行
（上海市上大路99号　邮政编码200444）
（http://www.shupress.cn　发行热线021-66135112）
出版人　戴骏豪

*

南京展望文化发展有限公司排版
上海华业装潢印刷厂有限公司印刷　各地新华书店经销
开本710mm×1000mm　1/16　印张33.25　字数560千
2022年1月第1版　2022年1月第1次印刷
ISBN 978-7-5671-4395-1/J·585　定价　80.00元

版权所有　侵权必究
如发现本书有印装质量问题请与印刷厂质量科联系
联系电话：021-56475919

本书各章执笔

绪　论　麻国钧
第一章　麻国钧
第二章　麻国钧
第三章　麻国钧
第四章　张　帆
第五章　权晓芳
第六章　刘艳绒
第七章　董纾含
第八章　冯　淼

目 录

绪 论 …………………………………………………………… 1
 一、傩,在日本的流布与变异 ………………………………… 2
 二、傩,在朝鲜半岛的流布与变异 …………………………… 29
 三、傩仪的戏剧文化价值 ……………………………………… 44

第一章 东亚驱傩神鬼诸像 …………………………………… 50
 第一节 驱傩主神逞威风——关于方相氏 ………………… 51
 第二节 魑魅魍魉舞蹁跹 ……………………………………… 74

第二章 傩文化与东方古典哑剧 …………………………… 86
 第一节 东方古典哑剧源流 …………………………………… 86
 第二节 东亚古典哑剧形态 …………………………………… 97
 第三节 东方诸国的古典哑剧 ………………………………… 129
 第四节 古典哑剧的艺术贡献 ………………………………… 134

第三章 傩文化与东亚古典喜剧 …………………………… 150
 第一节 巫・优——东亚古典喜剧之源 ……………………… 151
 第二节 东亚古典喜剧(上)讽刺揶揄喜剧 ………………… 157
 第三节 东亚古典喜剧(下)笑乐滑稽喜剧 ………………… 184

第四章　交臂与融合：傩中戏、戏中傩 ……………………………… 229

第一节　佚曲《师婆旦》·巫女舞·巫女神乐 ……………………… 230
第二节　《碧桃花》萨真人捉鬼·《黑冢》山伏驱鬼 ……………… 235
第三节　《仙官庆会》钟馗捉鬼·能《钟馗》《皇帝》 …………… 239
第四节　《智勇定齐》与《采桑》 ………………………………… 248
第五节　《柳毅传书》与傩戏《龙王女》《骑龙下海》 …………… 250
第六节　明传奇《跃鲤记》与傩坛大戏《庞氏女》与《安安送米》 …… 254
第七节　《关大王月下斩貂蝉》与傩戏《貂蝉》、歌舞伎《关羽》 …… 257
第八节　《灌口二郎斩健蛟》《灌口二郎初显圣》·神乐《八重垣》
　　　　 …………………………………………………………… 260
第九节　《长生记》王道士斩妖·能《玉藻前》《杀生石》 ……… 267
第十节　杂剧《太乙仙夜断桃符记》·假面舞《处容舞》·
　　　　 神乐《比良坂》 …………………………………………… 272
第十一节　《昙花记》之许旌阳驱邪、关公降魔与队戏《撑虚耗》 …… 276
第十二节　《钵中莲》与傩戏《王大娘补缸》 …………………… 289

第五章　神团与神迹——八仙和七福神 ……………………………… 295

第一节　八仙与七福神产生的文化根源 …………………………… 297
第二节　八仙、七福神的演剧形态 ………………………………… 308
第三节　多领域的艺术呈现 ………………………………………… 340

第六章　驱逐与纳祥——东亚狮子舞 ………………………………… 342

第一节　中国狮子舞 ………………………………………………… 345
第二节　日本狮子舞 ………………………………………………… 367
第三节　韩国狮子舞 ………………………………………………… 389

第七章 阴阳与五行——观念形态的艺术化 ································· 395
　　第一节　文本与阴阳五行 ··· 399
　　第二节　祭坛、傩坛与阴阳五行：充满符号的文化空间 ············· 421

第八章 中、日、韩三国面具研究 ··· 442
　　第一节　面具之于仪式与演剧 ·· 443
　　第二节　面具造型艺术论 ·· 445

绪　论

　　文化像江河,有源有流。它从源头出发一路流淌,纳百川,成巨流,浩浩荡荡。这条河,平缓常见,湍急不多。平缓无波,却为激荡积蓄能量;一时的激荡,为江河谱写高亢、华美的乐章。古老的东亚文化就是在不断的流淌中散布、聚合、变异、生发,从而创造出看似迥异、实则有同质暗藏在表层之下的文化品种。在东亚大地上,中、日、韩传统文化有着拉不开、扯不断的密切关联。历史的悠久,文化的变迁,各国间时断时续、或密或疏的文化往来,既使人认知文化的来龙去脉,也可能让人视野模糊、不辨源流,甚至某些在此处久已定论的、却在他处陡生争讼。于是,深入审视文化的源与流,撩开文化表层的纱幔,深入揭开其本质,方可明确是非。其实,明确是非并不重要,重要的在于深入研究之后的理解,并看清东亚文化的某种同源异质以及异源却同质的复杂性。与此同时,认识与明晰中国文化在他域变异之后而生发的伟大与灿烂,才能让我们从内心深处升腾起民族文化的自豪感以及对异域文化的敬佩与叹羡。

　　诚然,傩文化、傩戏不过是中国传统文化的一小部分,在博大精深的中国传统文化中似乎微不足道,但是当我们把每个部分做实、做好、做透之后,自然会明白,中国古代文化是个组合体,它由大大小小的个别组合而成,而这些或大或小的组合体又绝非孤立,它们彼此勾连、密不可分。

　　傩,是中国文化的构成之一。当其被记载之初,不过是中国宫廷无数礼仪中的一种,尚显单纯。然而,在其流变过程中,不断与其他文化交融,变得越来越复杂而宏大,由周代简单方相氏驱鬼,到汉、唐代的舞蹈化,进而从舞中脱胎而成戏;由商周时期单一的驱傩主神到大唐时期集合了方相氏、钟馗、波斯祆神以及印度佛教护法神等组成的国际联军一同驱傩的庞大阵势,等等一切,无不在变化之中,在融汇过程之中。历朝历代,在广袤的中国大地上,在诸多民族中,都有傩

的存在。历史的、地域的、民族的种种差别,势必造成中国傩的差异,由此形成傩的丰富性、复杂性。与此同时,傩也不免被其他文化形态吸纳与包容,事实上,在全国各地,尤其在北方不少地域,傩已经融于历史同样悠久的社火。这个问题很复杂,这里暂时不作讨论。

放眼东亚广袤的大地以及江河湖海,同时回眸远视悠悠漫长的历史,我们不难发现,傩之东传入日、韩等周边国度,时在唐代,去周代已经非常久远。所以,傩在其输出之时,已经是变化之后的形态;在唐傩中,业已融汇了许多傩文化之外的文化因素。因此,在我们审视这些流传到外域的傩文化时,便不能单单以傩的视角去看待,眼界需要开阔。同时,输出的傩、傩文化与留存在本土的傩、傩文化在不同的文化土壤中存续,必然结出不尽相同的文化之果。在韩国演变为某种假面戏;而在日本,傩的某些成分与其他艺术成分融会贯通而演变为追傩的种种样态,继而影响到能、狂言等日本传统戏剧,同时傩文化以及附着在傩上的其他文化因素也被程度不同地吸纳,入于日本的神乐、田乐等民俗艺能之中。

对上述问题的不断思考,让人由表及里,寻找那些勇于吸纳、善于融汇、大胆改革、努力创新之深层原因。我们似乎发现,在看似相对保守的中、日、韩三国的民族文化精神中,都不同程度地存在保守与开放、吸纳与输出的强烈愿望。这种愿望经久不息,成为民族文化强大雄起的动力。同时,也成就了东北亚文化在深层次上的同一性。诚然,这样说并非否定各自民族文化根深蒂固的原本特性。缘乎此,才有东北亚文化圈异同共在的、琳琅满目的、极为丰富的文化品种。正是这些文化的丰富与灿烂,引导我们不断探索,徜徉于其间,享受存在于其间的历史与现实的无限美好。

一、傩,在日本的流布与变异

发生很早、在周代已经被纳入宫廷礼仪的大傩,经秦汉迄隋唐已经蔚为大观。在继承汉代大傩礼仪基础上,唐代宫廷规矩整饬的三时傩礼已经不同以往,规模更大。而在大唐版图内的河西走廊以西,佛教、祆教、民间宗教所信仰的神祇,竟然联合起来,组成"国际联军"共同完成驱傩的任务。试想,金刚力士、祆教神、钟馗、白泽等合编在一起,行走在街衢,鼓噪于市井,那一派光怪陆离的景象一定好看。这种打破固有传统的边区傩事以及动摇古傩传统的求变心态一并延续下来,至宋代越发不同凡响。

绪　论

首先，应该说明的是，中国傩礼在历史延续过程中，处于不断变化的状态。日本、朝鲜半岛接受中国傩礼的时间在唐代，而唐代的大傩仪已非古傩的原本样态。因此，在我们研究傩礼在中、日、朝鲜半岛交流的问题时，不得不从唐代宫廷傩礼切入。相应的，在探讨日本早期宫廷傩礼形态的时候，选择的中国古籍，也必须是唐代编纂完成的礼制之书。

编纂于唐代的礼制书有《贞观礼》《显庆礼》《唐六典》以及《大唐开元礼》四部涉及傩礼。《贞观礼》《显庆礼》未见传世。《唐六典》编纂的起始时间早于《大唐开元礼》四年，前者始于开元十年（722），而后者在开元十四年（726）开始编纂。所谓"六典"，是唐玄宗李隆基在白麻纸上手写理典、校典、礼典、政典、刑典、事典，敕令最初编纂主持者中书舍人陆坚以类相从，撰录以进，后经多位大臣努力，至李林甫知院事任内，于开元二十七年（739）完成，即《唐六典》。不过该书是一部以开元年间实行的职官制度为本，追溯其沿革流变的考典之书，因此对宫廷大傩仪的记载不全面，没有详细描述大傩仪的礼仪程序。因此，我们不能依据该典而全面了解唐代的大傩仪的整体面貌。《大唐开元礼》前后经徐坚、李锐、施敬本载加撰述，继以萧嵩、王仲邱等，历数年乃就。据《唐会要》记载，该书于"开元二十六年六月二十七日，渤海求写唐礼及三国志晋书三十六国春秋，许之"①。渤海即唐代位于东北部的渤海国，该国在开元二十六年（738）请求誊写《大唐开元礼》，则《大唐开元礼》必定完成于开元二十六年之前。

依据日本文献记载，日本首次驱傩的时间在公元706年，即文武天皇庆云三年，早于《大唐开元礼》编纂完成30余年。那么，为什么我们要引证《大唐开元礼》来讨论中日傩文化交流问题呢？首先，如前所述，早于《大唐开元礼》并同时早于日本输入唐代傩礼之前成书的《贞观礼》《显庆礼》已经散佚。其次，《大唐开元礼》在《贞观礼》《显庆礼》基础上编纂而成。宋元之际马端临《文献通考》曰："开元十四年，通事舍人王函请删礼记旧文而益以今事。张说以为礼记不可改易，宜折衷贞观、显庆以为唐礼。乃诏徐坚、李锐、施敬本撰述，萧嵩、王仲邱继之。书成，唐五礼之文始备。"②既然《大唐开元礼》"折衷'贞观'、'显庆'以为唐礼"，那么，很有可能在《大唐开元礼》中所记述的宫廷大傩仪延续了《开元礼》或《显庆礼》的内容。又，据《续日本纪》天平七年（735）四月辛亥条记

① 王溥撰：《唐会要》，中华书局1955年版，第667页。
② 马端临撰：《文献通考·卷一百八十七》，中华书局1986年版，第1596页。

载:入唐留学生从八位下道朝臣真备献唐礼一百三十卷、太衍历经一卷、太衍暦立成十二卷。"真备"即吉备真备。日本灵龟二年(716),真备被选为遣唐交流生,养老元年(717),与阿倍仲麻吕(晁衡)、大和长冈及学问僧玄昉等随多治比县守为首的第九次(即第二期第二次)遣唐使团入大唐朝拜、交流。在长安鸿胪寺,下道真备就学于四门助教赵玄默。在大唐近19年,于日本天平七年(735)回国。吉备真备从唐朝带回国的"唐礼"实际上可能就是《显庆礼》。古濑奈津子在《关于继承唐礼的备忘录——地方上的仪礼和仪式》中一文写道:《续日本纪》天平七年四月辛亥条中看到的,入唐留学生下道朝臣真备回国献上的'唐礼'130卷……那之后,真备于天平胜宝年间作为遣唐副使再次入唐,据推测将会带回《大唐开元礼》。"① 再者,据《大唐开元礼》原序:"三代以下言治者,莫盛于唐,故其议礼有足稽者。始太宗文皇帝以浚哲之姿,躬致上治,顾视隋礼,不足尽用。乃诏房玄龄、魏征与礼官学士等,增修五礼,成书百卷,总一百三十篇,所谓《贞观礼》是也。高宗纂承大统复诏长孙无忌、杜正伦、李义府等以三十卷益之。然义府辈务为傅会至杂以令式议者非焉,所谓《显庆礼》是也。"② 这段文字说明,《贞观礼》全书100卷,而《显庆礼》为130卷,恰合吉备真备带回的130卷"唐礼"之数。可以断定,所谓"唐礼"者,正是《显庆礼》。

由于《大唐开元礼》继承了《贞观礼》与《显庆礼》内容,而《贞观礼》《显庆礼》又失传已久,那么,我们只能用现存《大唐开元礼》对宫廷大傩仪的记载与编纂时间大致相同的日本古籍进行比较,以阐述中日两国在相应时期内傩礼的异同。

《大唐开元礼》对宫廷大傩仪的记载极为详细,曰:

> 大傩之礼,前一日,所司奏闻,选人年十二以上十六以下为侲子,着假面,衣赤布袴褶,二十四人为一队,六人作一行。执事者十二人,着赤帻、褠衣、执鞭。工人二十二人,其一人方相氏,着假面,黄金四目,蒙熊皮,玄衣朱裳,右执戈,左执盾。其一人为唱帅,着假面,皮衣,执捧鼓角各十,合为一队,队别鼓吹令一人,太卜令一人,各监所部。巫师二人。以逐恶鬼于禁中。有司预备每门雄鸡及酒,拟于宫城正门、皇城诸门,磔禳设祭。太祝一人,斋郎三人,右校为瘗坎,各于皇

① [日]古濑奈津子:《关于继承唐礼的备忘录——地方上的仪礼与仪式》,载《国立历史民俗博物馆研究报告》第35卷,第511—526页(国立历史民俗博物馆2016年版)。
② 萧嵩等撰:《大唐开元礼》,1990年7月江苏广陵古籍刻印社据清光绪刊本影印。

城中门外之右方,深称其事。

前一日之夕,傩者各赴集所,具其器服,依次陈布以待事。

其日未明,诸卫依时刻勒所部,屯门列仗,近仗入陈于阶下如常仪。鼓吹令帅傩者各集于宫门外。内侍诣皇帝所御殿前,奏:"侲子备,请逐疫。"讫,出命寺伯六人,分引傩者于前长乐门、永安门以次入,至左右上阁,鼓噪以进。方相氏执戈扬盾唱帅,侲子和。曰:"甲作食凶,胇胃食疫,雄伯食魅,腾简食不祥,揽诸食咎,伯奇食梦,强梁、祖明共食磔死、寄生,委随食观,错断食巨,穷奇、腾根共食蛊。"凡使一十二神追恶鬼凶。"赫汝躯,拉汝体,节解汝肉,抽汝肺肠,汝不急去,后者为粮!"周呼讫,前后鼓噪而出。诸队各趋顺天门以出,分诣诸城门出郭而止。

傩者将出,祝布神席当中门南向。出讫,宰手、斋郎齍牲匈,磔之神席之西,借以席。北首斋郎酌酒,太祝受,奠之。祝史持版于座右,跪读祝文曰:维某年岁次月朔日,天子遣太祝,臣姓名敢昭告于太阴之神,玄冬已谢,青阳驭节,惟神屏除凶厉,俾无后艰。谨以清酌,敬荐于太阴之神。尚享。讫,兴,奠版于席,乃举牲并酒,瘗于坎。讫,退。①

显然,传入日本的傩,是中国宫廷的大傩仪,而不是民间的傩事活动。当其传入日本之初,在沿袭唐代宫廷大傩基础上,结合其本国朝廷礼仪以及官吏制度、执掌而有所改变,也属必然。而后在其绵绵延续的长时期里,又演变、生发出多种形态。

日本宫廷大傩仪于文武天皇庆云三年从唐朝引入,《续日本纪·文武天皇纪》载:"庆云三年十二月,是年天下诸国疫疾,百姓多死,始作大傩。"② 由于可见资料所限,我们不清楚日本最初的宫廷傩礼的实施程序。

此后,藤原冬嗣、良岑安世于弘仁十二年(821)编纂完成,清原夏野等于天长十年(833)改订的《内里式》,比较详细地记载了日本宫廷大傩仪的程序。曰:

十二月大傩式:晦日夜,诸卫依时刻勒所部屯诸门,近仗阵阶下,近卫、将曹

① 萧嵩等撰:《大唐开元礼·卷九十》,1990年7月江苏广陵古籍刻印社据清光绪刊本影印。
② [日]藤原继绳等编纂:《续日本纪》延历十三年(794)完成。据屋代弘贤编《古今要览稿》卷七十二《时令部》引,昭和五十六年十月三十日,原书房复刊,原本为国书刊行会明治三十九年(1906)出版,第940页。

各一人，率近卫（左近卫五人，右近卫四人）开承明门，先共北面，立门内坛下，共置弓，登阶开之（将曹尚立）。迄，引还。闹司二人，出自紫宸殿西居门左右。大舍人未叫门之先，闹司二人，各持桃弓、苇矢（木工寮作备之），升自南阶授内侍，即班给女官。大舍人叫门，闹司就版，奏云："傩人等率众参入。"止，其官姓名等。谓亲王以下，参议以上叫门，故而申敕曰："万都理礼。"闹司传宣云："令姓名等参入。"中务省率侍从内舍人、大舍人等各持桃弓、苇矢，阴阳寮、阴阳师率斋郎（其数具所司式）执祭具。方相一人（取大舍人为长者）着假面，黄金四目，玄衣朱裳，右执戈，左执盾。侲子二十人（取官奴等为之），同着绀布衣、朱抹额，共入殿庭列立。阴阳师率斋郎奠祭。阴阳师跪读咒文（今按立读之）。迄，方相先作"傩"声，即以戈击盾，如此三遍。群臣相承和呼，以逐恶鬼，各出四门（方相出北门），至宫城门外，京职接引，鼓噪而逐，至郭外而止。①

前引《续日本纪·文武天皇纪》仅仅记其事而没有详述大傩仪的程序，而从庆云三年（706）到《内里式》成书之天长十年（833），间隔127年。即便引入大傩仪之初按照唐代宫廷大傩仪而行傩，在一个多世纪的漫长历史时期中，日本宫廷大傩仪也不可能不发生变化。

这里，我们姑且把重点集中在仪式中与驱傩密切相关的几个方面简单比较。

首先，作为驱傩主将，方相氏被保留下来，其装扮与所持兵器也与唐代宫廷大傩仪相同，戴黄金四目假面、玄衣朱裳等，与《大唐开元礼》所载傩仪之方相氏装扮完全相同。《大唐开元礼》《内里式》都说"右执戈，左执盾"，但是我们从宋代聂崇义《三礼图集注》、日本《古今要览稿》的插图来看，方相氏执戈扬盾的左右手的执器完全相反（图1、图2）。此外，日本《古今要览稿》中的方相氏"右执盾"与北宋编撰的《新唐书》所载"方相氏……右执盾"倒是一致。

此外，中、日方相氏扮演者在官之归属也不同。周代六官中的夏官，掌军政和军赋，后来常以夏官为兵部的别称，方相氏归属于此，所以中国古代宫廷大傩仪属于军礼，归兵部。日本的方相氏由大舍人寮的舍人装扮，大舍人寮在日本官制中，属于八省中的中务省。

① ［日］藤原冬嗣、良岑安世著，清原夏野等改定。《内里式》，弘仁十二年（821）完成，天长十年（833）改订完成。据屋代弘贤编《古今要览稿》卷七十二《时令部》引，昭和五十六年十月三十日，原书房复刊，原本为国书刊行会明治三十九年（1906）出版，第941页。

绪　论

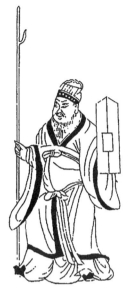
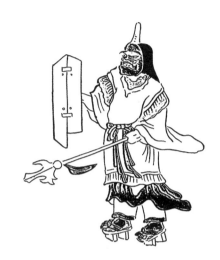

图1　方相氏　《三礼图集注》　　　图2　方相氏　《古今要览稿》

侲子，是随同方相氏一同完成驱傩的童子。《大唐开元礼》记载唐代大傩仪中侲子的装扮为"假面、赤布袴褶"，人数"二十四人为一队，六人为列"，总计为144人，已经是一支比较庞大的队伍。不过，在唐人段安节《乐府杂录》之《驱傩》一节中则别有说法："侲子五百，小儿为之，衣朱褶、素襦，戴面具。"①段安节在唐代乾宁中为国子司业，善乐律，他的记载应该准确，然而他记载的晦日大傩，仅侲子的数量就达五百。段安节在世的唐代乾宁前后，去《大唐开元礼》编纂完成的开元年间，相隔一百数十年，侲子的数量就增加了356人，仅此一点便可看到唐代宫廷大傩仪的变化之大。

据前引《内里式》记载，日本宫廷追傩仪式中，参与驱傩的侲子数量为20人。不过，大江匡房《江家次第》"追傩"条云："侲子八人"，而在眉书有注云："《里书》云'侲子赤帻、皂衣、执大鼗鼓，十岁以上，十二岁以下，百二十人，谓侲子'。《大舍人式》云'侲子八人，绀布衣。'《内里式》'侲子二十，取官奴子等为之，同着绀布朱衣、末额'。"②《内里式》完成于天长十年（833），而《江家

① （唐）段安节：《乐府杂录》，《中国古典戏曲论著集成（一）》，中国戏剧出版社1980年版，第44页。
② 大江匡房《江家次第》卷十一《追傩》，日本故实丛书编辑部《改订增补　故实丛书　江家次第》，明治图书出版株式会社1993年版，第349页。

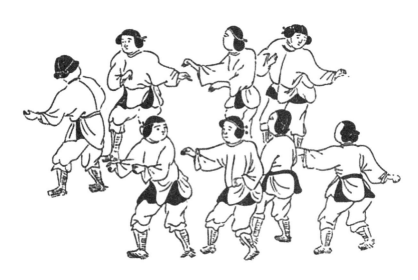

图3　日本宫廷大傩仪侲子

次第》于天永二年(1111)成书。可见,侲子的数量历代不同,大体上而言,前多后少。

以"官奴"充当的侲子,服饰则"同着绀布衣、朱抹额"。绀布,是用蓝汁染丝或布,可见日本宫廷大傩不但侲子的数量减少许多,服装也大不同,不再是唐代的"着假面,衣赤布袴褶",而改为蓝染布衣,额头上戴着红色的头巾(图3)。

值得注意的还有方相氏与侲子的表演,两者也有重要差别。《大唐开元礼》明确记载:"方相氏执戈扬盾,唱帅,侲子和"。即著名的驱鬼歌由"唱帅"唱,侲子和之,方相氏是不唱的。日本宫廷大傩仪中的方相氏没有唱,他与侲子之间也没有唱和关系。据前引《内里式》记载,方相氏唯有"作'傩'声,以戈击盾,如此三遍"而已。所谓"作'傩'声",或即唐代段安节说的"方相……口作'傩、傩'之声,以逐疫"吧[①]。方相氏、侲子、十二神三者,无论采取怎样的唱和形式,都很重要。这个问题,在后面将作为重点展开讨论。

在中国,详细记载唐代宫廷大傩仪的古籍,除了上述举出的四种典籍之外,还有《新唐书》。《新唐书》总计二百二十五卷,宋代宋祁、欧阳修等奉旨编撰。

① (唐)段安节:《乐府杂录》,《中国古典戏曲论著集成(一)》,中国戏剧出版社1980年版,第44页。

由于该书完成于宋代,其所记载的唐代大傩仪不可能在10世纪中叶之前对日本傩礼产生影响。

宋代以降,宫廷傩礼的变化又远超唐代。相对"正规"的傩礼依然存在于北宋。北宋徽宗时议礼局官知枢密院郑居中等撰《政和五礼新仪》卷一百六十三所记载之"新仪",大体上延续《新唐书·礼仪志》的大傩礼仪程序,但是其变化已经不小。《政和五礼新仪》"大傩仪"一节载:

前一日,所司奏闻,侲子选年十二以上、十五以下充,着假面,衣赤布袴褶,二十四人为一队,六人作一行,凡四队。执事者十二人,着赤帻、褠衣、执鞭。上人二人,其一着假面,黄金目,蒙熊皮,元衣朱裳,右执戈,左扬盾;其一为唱帅,着假面、皮衣。执捧鼓、角各十,合为一队。队内有鼓吹令一员,太卜令一员,各监所部坐。巫帅二人(令以下皆服手巾帻袷褶),太祝一员,有司预备每门雄鸡及酒,陈于宫城正门、皇城诸门,磔禳设祭。执事者开瘗坎,各于皇城中门外之右方,深取,足容物。

先一日之夕,傩者各赴集所,具器服,依次陈布以俟。其日未明,诸卫依时刻勒所部屯门列仗,入陈于阶,如常仪。鼓吹令帅傩者,案于宫门外。内侍诣皇帝所御殿前,奏:"侲子备,请逐疫。"奏讫出,命内侍伯六人,分引傩者于宫门以次入,鼓噪以进,执戈扬盾,唱帅,侲子和。曰:"甲作食凶,肺胃食虎,雄伯食魅,腾简食不祥,览诸食咎,伯奇食梦,强梁、祖明共食磔死、寄生,委随食观,错断食巨,穷奇、腾根共食蛊。"凡使一十二神追恶鬼,曰:"赫汝躯,拉汝干,节解汝肉,抽汝肺肠,汝不急去后者为粮!"周呼讫,前后鼓噪而出,诸队各取门出郭而止。

初,傩者将出,太祝布神席,当中门南向,出讫,宰人师执事者副牲,旁磔之神席之西,借以席地。北首执事酌酒,太祝受而奠之,祝史持版于座右,跪读祝文,读讫,兴,奠版于席,乃举牲并酒,瘗坎。讫,退。(其内侍伯导引出门外止)①

我们不难发现,在宋代宫廷大傩仪中,从周代以来历朝历代宫廷大傩仪中最为重要的驱傩主将方相氏已经不见踪影,上文说得清楚:"上人二人,其一着假面,黄金目,蒙熊皮,元衣朱裳,右执戈,左扬盾;其一为唱帅,着假面、皮衣。"这

① (宋)郑居中等撰:《政和五礼新仪·卷一百六十三》,1990年7月江苏广陵古籍刻印社据清光绪刊本影印。

句话告诉我们，方相氏不再由"狂夫"担任了，方相氏与唱帅改由"上人"担任了。"上人"，自南朝、宋以后，多用作对和尚的尊称，这里指的是和尚。唐代宫廷大傩仪之"唱帅"，原本由"工人"充当，工人即身怀各种技艺并从事技艺者，而《政和五礼新仪》规定由"上人"取而代之，和尚成了大傩仪中的重要担当者。和尚、巫师、太卜令、祝、宰人这些与宗教、祭祀密切相关的人物一起上阵，明示一个事实，大约从隋唐开始变化的宫廷大傩仪，至宋代已经去周、秦、汉各代之傩事渐行渐远，也与唐代不同。

同样记载北宋宫廷大傩的孟元老《东京梦华录》卷十《除夕》所记述之"禁中大傩仪"则别有说法。在孟元老笔下，原本入于军礼的、由"夏官司马方相氏"为主角的宫廷傩礼，其驱傩主将一变而为钟馗、判官、土地、灶神等各色神灵，更加值得注意的是，装扮这些神祇的竟是教坊优人、皇城亲事官以及诸班值等。以上两种记载如果属实，不免令人心生疑窦。我们知道，郑居中所记载的是北宋徽宗政和年间宫廷傩事，当时郑居中在朝为官，而孟元老在徽宗崇宁二年（1103）癸未至靖康二年（1127）间，也居于东京汴梁，两人所居汴梁的时间虽然未必重叠，但相去不远。那么，郑、孟两人对同为宫廷傩礼的记载何以大相径庭？几乎不可明了。不过，可以证明的是，北宋宫廷大傩并非像清代曾任礼部尚书秦蕙田所断言的那样"自唐以后，傩之礼不见于正史"[①]郑居中等撰《政和五礼新仪》所记述的"新仪"是否可以纠正秦蕙田判断的失误呢？

以上的简短文字，目的不在于说史，只想明确一个事实：傩是可变的，即便是作为宫廷礼仪而存在的大傩，也在不断变化中，它是动态的；而在傩回归民间之后，其变化更大，也更加精彩。如果傩不存在可变的属性，就很难解释历史上以及当下各地傩形态的多样性。更加重要的在于，傩的可变性是它生命延续的内在动力，而一成不变，在任何文化形态中不存在，傩也如此。在这里，不变是相对的，而变是绝对的。前引《续日本纪·文武天皇纪》仅仅记其事而没有详述大傩仪的程序，而从庆云三年（706）到天长十年（833），间隔127年。即便引入大傩仪之初按照唐代宫廷大傩仪而行傩，在一个多世纪的漫长历史时期中，日本宫廷大傩仪也不可能不发生变化。

固然，方相氏与侲子在日本宫廷大傩仪中没有唱诵，不过类似的驱傩词却转为阴阳师唱诵。阴阳师的唱诵词记载于《贞观式》《延喜式》两书中。《贞观

[①]（清）秦蕙田：《五礼通考·卷五十七》，1990年7月江苏广陵古籍刻印社据清光绪刊本影印。

式》颁行于平安时代贞观十三年(871),《延喜式》完成于平安时代延长五年(927)。据《延喜式》"阴阳寮"一节,有"阴阳师进读祭文",其词如下：

今年今月今时
时上直符
时上直事
一人一事
时下直符
时下直事
及山川禁气
江河溪壑
二十四君
千二百官
兵马九千万人
位置众诸
前后左右
各随其方
缔定位可候
大宫内尔神祇官宫主
伊波比奉里
敬奉留天地能诸御神等波
平久于太比尔
伊麻佐布倍志登申
事别氏诏久
秽恶伎疫鬼
所所村村尔
藏里隐布留乎波千里之外
四方之堺
东方陆奥
西方远值嘉
南方土佐

北方佐渡舆里乎

知能所乎

奈年多知疫鬼之住加登

定赐比行赐氏

五色宝物

海山能种种味物乎给氏

罢赐移赐布

所所方方尔

急尔罢往登

追给登

诏尔

挟奸心氏留里

加久良波

大傩公　小傩公

持五兵氏追走

刑杀物曾登

闻食登诏[①]

据刘艳绒解读,这段驱傩词的要义为三个部分:

第一部分:从头到"缔定位可候"。

第二部分:从"大宫内尔神祇官宫主"到"伊麻佐布倍志登申"。

第三部分:从"事别氏诏久"到结尾。

第一、二部分,宣告行傩年月日。自然神各司其位,守护国土安定。各地神祇官供奉诸神保卫国家平安。借此警告疫鬼,国土之内都在各神祇的保护之中,不可侵犯。

第三部分,告诫隐藏在国内各角落的秽恶疫鬼,给你们各种宝物、山珍海味,请你们速速退到四方国土之外去,如果汝等还是执意滞留而不离去,大、小傩公就会持五种兵器逐杀你们。所谓"四方",即东方陆奥、西方远值嘉、南方土

① [日]藤原时平、藤原忠平著《延喜式》,延长五年(927)完成,康宝四年(967)改定。据屋代弘贤编《古今要览稿》卷七十二《时令部》引,原书房昭和五十六年十月三十日新装版第一刷,第940—941页。

左、北方佐渡。

可见,这段驱傩词与唐代宫廷大傩仪方相氏与侲子所唱和的词语,在主旨上是一致的,对魑魅魍魉既劝诫又警告,而唱词的文字则大不相同,在这里既没有具体点出各个鬼名,也没有明确打杀、驱除鬼怪的神灵名号。方相氏驱除鬼物的任务,被部分地分配给阴阳师了。起源于中国阴阳观念的日本阴阳师,在日本宫廷隶属于阴阳寮,他们的主要任务是占卜、观星,以神秘的咒语驱邪除魔、斩妖除怪,以及在大傩仪中用上述咒语驱鬼。在《延喜式》中,直呼此段驱傩词为"祭文",更加说明日本宫廷大傩仪与祭祀仪式相融合的迹象。所以,可以说日本宫廷大傩仪由方相氏、侲子与阴阳师合力,去完成驱鬼的任务。

经过变化的唐代宫廷大傩仪虽然也有巫、祝、斋郎等参与,但是他们所执掌的仪式部分,如祝告、宰手䙺胸磔肉、斋郎酌酒等祭典程序,均在诸傩队"各趋顺天门以出,分诣诸城门,出郭而止,傩者将出"①之时进行。所以,严格地讲,由祝、巫、斋郎、宰手执掌的程序不属于傩,而属于祭祀,是附加在大傩仪结尾的祭祀程序。即便如此,还是招致当朝大儒的质疑,唐德宗时曾拜相,得授同平章事的乔琳在《大傩赋》中写道:"傩之为义,其来自久,实驱厉以名之,于诣神而何有?"②可见,在乔琳看来,敬神、诣神、祭神与大傩本来没有关系,因此在《大傩赋》中慨叹将驱鬼与诣神搅和在一块儿的做法,有违传统。

总起来看,唐代宫廷大傩仪由侲子144人、工人22人(方相氏1人、唱帅1人、执棒者10人、吹打鼓角者10人)、扮十二神者12人,另有鼓吹令1人、太卜令1人、巫师2人、太祝1人、斋郎3人、寺伯6人,近仗与诸卫无算,总共约为200人以上。这其中,除了在大傩仪结束以后祝祭仪式的参与者如巫、祝、斋郎、寺伯等人之外,直接与驱傩明确相关的,包括方相氏、侲子与十二神,参与人数总计178人,这178人是驱傩的主体。反过来看日本宫廷大傩仪,除了1人扮方相氏之外,侲子20人,则驱傩主体总共不过二十余人,与唐代大傩仪相比,规模小得多。

日本宫廷大傩仪再一个的变化,接踵而来。

首先,是"大傩仪"之名易为"追傩",其次是"节分"之际的"豆打"逐渐取代傩仪。

日本"追傩"之名最早始于贞观十二年(870),著名学者半泽敏郎先生据

① (宋)欧阳修、宋祁撰:《新唐书》,中华书局2000年版,第257页。
② (清)陈元龙辑:《历代赋汇·卷十一》,江苏古籍出版社、上海书店1987年版,第48页。

《三代实录》的记载整理并列出日本宫廷"大傩""追傩"两个专用词汇的转换使用年代表,清楚地表示"大傩"到"追傩"在朝廷文献用语的转换过程:

天安二年十二月……卅日丁巳,大祓、大傩如常仪
贞观元年十二月……卅日辛亥,大祓于朱雀门前,并大傩如常仪
同二年十二月……卅日乙亥,大祓于朱雀门前,并大傩如常
同三年十二月……卅日己巳,大傩如常
同四年十二月……廿九日癸亥晦,大祓、大傩如常
同五年十二月……廿九日丁亥晦,大祓、大傩如常
同六年十二月……廿九日壬午晦,大祓、大傩如常
同七年十二月……卅日丁丑,大祓于朱雀门前,大傩并如常仪
同八年十二月……卅日辛丑,大祓于朱雀门前,并大傩如常
同九年十二月……卅日乙未,大祓于朱雀门前,并大傩如常
同十年闰十二月……二十九日戊午晦,大祓并大傩如常
同十一年十二月……卅日癸丑,大祓于朱雀门前,并大傩如常
同十二年十二月……二十九日丙午,大祓于朱雀门前,并追傩如常
同十三年十二月……卅日辛未,大祓于朱雀门前,并追傩如常
同十四年十二月……卅日丙寅,大祓、大傩并如式
同十五年十二月……卅日辛酉,大祓、大傩如式
同十六年十二月……卅日甲申,大祓、大傩如式
同十七年十二月……廿九日戊寅晦,大祓于朱雀门前,大傩,例也
同十八年十二月……廿九日壬申晦,大祓于朱雀门前,并追傩,一如旧仪
元庆元年十二月……卅日丙申,大祓、追傩如常仪
同二年十二月……廿九日庚寅晦,大祓朱雀门前,并大傩,如常
同三年十二月……廿二十九甲寅晦,大祓、追傩如常
同四年十二月……卅日己酉,大祓、追傩如常
同五年十二月……廿二十九癸卯晦,大祓、追傩如常
同六年十二月……廿九日丁卯晦,于朱雀门大祓及追傩如常
同七年十二月……卅日壬戌,朱雀门前大祓,并追傩如常
同八年十二月……卅日丙辰,朱雀门前大祓,公卿行事。夜,天皇御紫宸殿追傩如旧仪

> 仁和元年十二月……卅日庚辰,朱雀门前大祓,并追傩如常
> 同二年十二月……卅日甲戌,大祓、追傩如常①

紧接着,半泽敏郎先生对上述名称的转变作出如下判断:

(1) 从天安二年(856)至贞观十一年(869)所记载之"大祓、大傩如常""大祓……并大傩如常仪",均称为"大傩"。这一名称,继承了日本傩仪创始时期即文武天皇庆云三年(706)十二月所行中的、也就是"是年,天下诸国疫疾,百姓多死,始作土牛、大傩"的"大傩"之称谓。而这个名称是从中国传来的。

(2) 傩仪与十二月晦日的大祓在一起,与大傩、追傩之称并行,则十二月祓当为另一种礼仪。

(3) 据贞观十二年、十三年(870—871)的记载,"大傩"之称已经易为"追傩"。追傩名称的出典,恐怕以该书所载为始。而后,从贞观十四年起到十七年(872—875)为止的四年中,沿用原来"大傩"之称。然而,之后的贞观十八年(876)、元庆元年(877)、元庆三年起至元庆八年(879—884)、仁和元年起至仁和二年(885—886),又改为"追傩"。由此可见,贞观十二年(870)之后的数年间,可以推断为是"大傩"易为"追傩"的过渡期②。而"追傩"最终完全取代"大傩"的时间应该在元庆三年(879)。

由"大傩"转变为"追傩",关系到方相氏这一角色性质的根本转变。的确,这是一个有趣的问题。

"追傩"被广泛使用,意味着原本作为驱傩主将的方相氏被彻底反转,成了被驱赶的对象。日本多位学者关注到这一变化,并做了种种考证,提出不尽相同的意见。刘艳绒、章军华对这些意见做了比较详细的梳理。文章说:

> 对方相氏地位变化这一问题的探讨,目前日本学术界有多重说法,如"因方相氏相貌恐怖,故被当恶鬼视之了",③"日本人看厌了无形的鬼,故将方相氏当鬼来驱赶"④,"方相氏行走在驱傩队伍最前方,驱逐无形的鬼。这样子被误解

① [日]半泽敏郎著:《生活文化岁时记》第二卷,东京书籍株式会社1990年版,第89—90页。
② [日]半泽敏郎著:《生活文化岁时记》第二卷,东京书籍株式会社1990年版,第90页。
③ 刘艳绒文章原注7:山中裕《平安朝的年中行事》,塙书房1972年版,第266页。铃木棠三《日本行事辞典》,角川书店1977年版,第320页。
④ 刘艳绒文章原注8:鸟越宪三郎《岁时记的谱系》,每日新闻社1877年版,第124—141页。野间清六《日本假面史》,芸文书院1943年版,第242页。

为,后面的群臣在驱逐行走在前面的方相氏,方相氏故而被当作鬼看待了"①。除此之外,还有以小林太市郎、②山田胜美③、伊藤清司④为代表的"方相氏等于罔两说",其认为"方相氏和罔象、罔两、方良是转音关系,原本是同一个词。因此,方相氏原本是恶鬼罔两,后来转而变化为驱逐罔两的善神"。但高户聪⑤却对"罔两说"提出质疑,通过分析"罔两说"理论依据⑥的纰漏,得出"方相氏原本就是带有善神和恶神的两面性质的神"的结论。以上说法虽然都有值得肯定的一面,但却有一个共同缺点,即无法解释与方相氏开始受到贱视的时间有何关联。对此,三宅氏提出了"污秽论":平安初期的污秽思想强化,导致方相氏退出丧葬仪式的舞台,几乎同一时期方相氏在追傩仪式中沦落为被驱赶的对象。⑦

一则,在中国古籍中,从来没有称"方相"为神的文字记载,而且所谓"方相"就是"罔两""罔象""方良",而"罔两"也就是"魍魉",实际上都是音转,抑或写法不同而已。唐代段成式已经说得非常清楚:

> 魌头,所以存亡者之魂气也,一名苏衣被,苏苏如也。一曰狂阻,一曰触圹。四目曰方相,两目曰僛。据费长房识李娥(一曰俄)药丸,谓之方相脑。则方相或鬼物也,前圣设官象之。⑧

明代方以智进一步举证,以凿实其说:

> 罔两,作方良、罔㝹、罔阆、蝄蜽、魍魉。《左传》:"螭魅罔两通作方良",见《礼》注。张衡《东京赋》:"斩委蛇,脑方良"。《淮南·道应训》:"南游乎罔㝹"。

① 刘艳绒文章原注9:西角井正庆《年中行事辞典》,东京堂1958年版,第492页。
② 刘艳绒文章原注10:小林太市郎《葬送以及防墓的土偶与辟邪思想》,见《汉唐古俗与明器土偶》,一条书房1947年版,第127页。
③ 刘艳绒文章原注11:山田胜美《螭魅罔两考》,《日本中国学会报》1951年第3卷,第58页。
④ 刘艳绒文章原注12:伊藤清司《中国古代的祭仪与假装》,《史学》第30卷第1号,1957年,第107页。
⑤ 刘艳绒文章原注13:高户聪《方相氏的原初性格》,《集刊东洋学》2007年第98号,第1—19页。
⑥ 刘艳绒文章原注14:其一,方相和罔象、罔两发音相近;其二,《周礼》中有"被驱逐的对象后面加上氏"的例子,如蝈氏为驱"蝈"之人;其三,恶鬼因其相貌丑陋、恐怖,从而转化为驱逐恶鬼的善神,这是民俗伦理和宗教伦理中一个规则。
⑦ 刘艳绒、章军华:《日本傩研究现状考察(1900—2015)》,《四川戏剧》2016年第6期。
⑧ (唐)段成式著,杜聪校点:《酉阳杂俎·卷十三》,齐鲁书社2007年版,第84页。

《史》:"相如哀二世赋,精罔阆而飞扬"。《史·孔子世家》:"夔、罔阆"。《鲁语》作"蜩蛸",《家语》作"魍魉"。①

方相即"鬼物"已成定论。"前圣设官象之"也明确这样一个问题,即"前圣"们按照"鬼物"方相的样子而设置"方相氏"一官。也就是说,方相是鬼,方相氏是官。进而言之,方相氏是官,而不是神。设官的原因在于,方相这个鬼过于凶恶,与其他鬼大不同,遂"设官象之",去恫吓、驱赶其他恶鬼。究其实质,方相氏驱鬼,是以鬼驱鬼。这里有另外的证据,可以补充、印证段成式以及方以智的说法:

《幽明录》曰:广陵露白村人,每夜辄见鬼怪。或有异形丑恶,怯弱者莫敢过。村人怪如此,疑必有故。相率得十人,一时发掘,入地尺许,得一朽烂方相头。访之故老,咸云:"尝有人冒雨送葬至此,遇劫,一时散走,方相头陷没泥中。"《风俗通》曰:俗说亡人魂气浮扬,故作魌头以存之。②

是否因为方相头"存亡者之魂气"这个既有的民间俗信,导致其在中国终于被摒弃于驱傩之外,最终被其他各路神灵所取代呢?在此基础上,再回头看日本宫廷大傩仪之方相氏反转为被驱逐的鬼,便不再感到奇怪,甚至是顺理成章的事情。不过,中日两国对这个问题的处理方法不同:在中国让方相氏消失并让其他神灵取而代之,在日本则把其打回原形后让人驱逐。

继追傩取代大傩仪之后,日本的驱鬼仪式又转向"节分"之时的"豆打"。节分,顾名思义,即季节之分。一年四季有四个节分,即立春、立夏、立秋、立冬之前一日,分别称为春分、夏分、秋分、冬分。近代以来,节分豆打只在春分进行,所以在这种语境下所谓"节分"指的是春分。"豆打"即撒豆驱鬼,节分豆打,即在春分这一天从宫廷到各个神社、寺院,包括民家,所举行的撒豆驱鬼仪式。

中国古代有"时傩"之称,这里的"时"是季节的意思,一年本来有四时,但是驱傩只在春、秋、冬三个季节进行,没有夏季之傩。因为傩主要是驱散阴气,夏季阳气旺盛,不必行傩。所以尽管称作"时傩",也仅有三时之傩。季春之傩

① (明)方以智撰:《通雅·卷之二十一》,中国书店1990年版,第272页。
② (宋)李昉等撰:《太平御览·卷五百五十二》,中华书局1960年影印,第2500—2501页。

为国傩,仲秋之傩为天子傩,季冬之傩谓之大傩。大傩之"大",指的是参与者众多,故而历代大傩入于五礼中的军礼,恰如"大师""大均""大田""大役""大封",都需要动用大批人马,所以皆入于军礼一样。而所谓"国傩",意思是有国者傩,即诸侯国傩,时在春季。

综上所述,我们认为日本节分豆打,实际上是古老的春傩的延续与变化。

据半泽敏郎考察《看闻御记》等日本古籍之后,判断节分撒豆子驱鬼始于室町时代的应永年间:

> 笔者认为驱鬼仪式是模仿由中国传来的唐代驱鬼仪式,但是当时并不举行撒豆的仪式。所以只能认为节分撒豆驱鬼是我国本来就有的为农耕生活祈福求祥的仪式,室町时代开始由地方武士阶级引入,渐渐在百姓生活中传承开来。关于撒豆之事,还需论述一点,就是已经论证过的,室町时代应永年间(1394—1428)的节分,确实举行撒豆驱鬼仪式。在那之后有应仁之乱(1467)等时代的盛衰自不必说。江户时代开始,驱鬼和节分的仪式完全融合,而且开始变成节分就是举行撒豆仪式。从那之后开始变成了全国性的节分撒豆仪式。那么我们再探索一下撒豆相关的周边。①

可见,撒豆驱鬼这种驱傩方式萌发于室町时代,至江户时代已经被广泛接受并流行开来,且取代了从唐代输入的大傩仪式。屈指数来,从元庆三年前后,到室町时代应永年间,已越五百余年。五百年人世沧桑,驱傩仪式岂能按部就班? 在此期间,不但"大傩"演变为"追傩"继而变为撒豆驱鬼,而且大傩举行的时间也由冬季的除日改为春季节分,一直延续至今。

前面引文中,半泽敏郎肯定地说"节分撒豆驱鬼是我国本来就有的为农耕生活祈福求祥的仪式",这一观点在日本似乎具有共识。然而,撒豆子驱鬼这一驱傩形式果真是日本固有的吗? 汉代蔡邕在《独断》中的一席话似乎给这个问题画上了问号。蔡邕说:

> 疫神,帝颛顼有三子,生而亡去为疫鬼。其一者居江水,是为瘟鬼;其一者居若水,是为魍魉;其一者居人宫室枢隅,善惊小儿。于是命方相氏,黄金四目,

① [日]半泽敏郎著:《生活文化岁时记》第二卷,东京书籍株式会社1990年版,第123页。

蒙以熊皮，玄衣朱裳，执戈扬盾，常以岁竟十二月，从百隶及童儿而时傩，以索宫中，驱疫鬼也。桃弧、棘矢、土鼓，鼓且射之，以赤丸、五谷播洒之，以除疾殃。①

蔡邕这段文字记载即是对汉代大傩的补充。到了宋代，撒豆谷已然成为习俗而行于民间。宋张杲撰《三皇历代名医》载：

李子豫，晋时不知何郡人也，少善医方，当代称其通灵。许永为豫州刺史，其弟患心腹坚痛十余年，殆死。忽自夜闻屏风后有鬼谓腹中鬼曰：何不促杀之，不然，明日李子豫当从此过，以赤丸打杀汝，汝其死矣。腹中鬼对曰：吾不畏之。于是许永使人候子豫，子豫果来。未入门，病者自闻腹中呻吟声，及子豫入视，曰：鬼病也。遂于其箱出八毒赤丸与服，须臾腹中雷鸣膨转，大利数行，遂差。今八毒丸方是也。（出《续搜神记》）②

则"赤丸"是传说中一种专治疫鬼的药丸。蔡邕说的"以赤丸、五谷播洒之，以除疾殃"，其中所谓"五谷"，包括豆子。五谷，说法不一，通常指稻、稷、麦、豆、麻。而豆，主要指大豆。蔡邕的记述明确告诉我们，早在汉代就用豆子以及赤丸驱除疫鬼了。这种习俗一直延续下来成为民俗活动中常见的现象，甚至与其他民俗礼仪结合，形成新的礼俗。到了宋代，撒豆谷已然成为习俗而行于民间。宋人高承《事物纪原》记载：

撒豆谷：汉世京房之女适翼奉子，奉择日迎之，房以其日不吉，以三煞在门故也。三煞者，谓青羊、乌鸡、青牛之神也，凡是三者在门，新人不得入，犯之损尊长及无子。奉以谓不然。妇将至门，但以谷豆与草禳之，则三煞自避，新人可入也。自是以来，凡嫁娶者皆置草于门阃内，下车则撒谷豆，既至，蘸草于侧而入，今以为故事也。③

类似的民间俗信延续到元代。元人北曲杂剧《桃花女破法嫁周公》第三折描写桃花女与周公在婚礼迎娶过程中互相斗法时，便有以碎草破除鬼金羊，

① （汉）蔡邕：《独断》，中华书局1985年版，第11页。
② （宋）张杲撰，王旭光、张宏校注：《医说》，中国中医药出版社2009年版，第18页。
③ （宋）高承撰，金圆、许沛藻点校：《事物纪原》，中华书局1989年版，第473页。

用米谷避开昂日鸡加害于己的情节,桃花女利用这些古老的、带有巫术性质的办法战胜了周公。该剧所描绘的迎新过程中的一系列习俗如传席、戴花冠、持筛子、遮帕、撒豆谷等被有机地镶嵌在婚礼程序之中并奏之场上,至少说明这些习俗在元代十分流行,而且一直被保留下来,迄今依然偶有所见。由此可见,撒豆谷避除祸害的风俗,在中国有长久的历史,那么把撒豆谷融于傩事中是很自然的。

从以上几则记载来看,撒豆驱鬼除恶、避除某些风险,在中国古代长期流传,迄今仍有其遗存。那么,我们虽然不能完全证实日本撒豆驱鬼的做法来自中国,但是至少不能排除其可能性。

在撒豆驱鬼时,日本人要口诵"鬼兮外,福兮内!"抑或"福兮内,鬼兮外!""鬼外!福内!"等带有咒术意味的"台词"。据半泽敏郎先生考证,日本古籍记载撒豆驱鬼时口诵"鬼兮外""福兮内"等"台词"的时间在文安四年(1447),所据即日本临济宗僧人瑞溪周凤的日记《卧云日件录》十二月二十二日所载:"明日立春,故及昏景,家每室散熬豆,因唱'鬼外福内'四字。"①首次记载于古籍之撒豆驱鬼唱词是"鬼外福内",即先驱鬼而出,后纳福而入,这是撒豆驱鬼唱词顺序的原型。而后,日本全国各地在对上述唱词之先后、叠唱的内容以及次数多有不同,花样翻新,并不一致。撒豆驱鬼的顺序,除了"鬼外福内"之外,也有颠倒为"福内鬼外"的,如《丹后国峰山领风俗问状答》。唱诵与撒豆,也有室内、室外之分,如《纪伊国和歌山风俗问状答》:"面向屋内连诵三遍'福兮内',再面向室外连诵三遍'鬼兮外',同时撒豆。唱诵则由年男完成。"②

按照中国民间风俗信仰来看,似乎男人属阳,而鬼属阴,由男人唱诵驱鬼词,有以阳抑阴的意味。不过这样的解释并没有回答为什么用"年男"之男。"年男",即本命年的男子。在中国的民间俗信中,本命年是一个人年势不顺甚至可能倒霉的年份,在这一年中,需要以红色衣着来避除风险,在汉族地区也有拜关老爷以驱除弊害厄运的风俗。日本则不同,在日本民俗信仰中,"年神样"与"年男""年女"三者,都可以给人们带来福气,而且,此三者所赐予的福气大大地胜于一般人。为此,"年男""年女"经常参与神事活动。而撒豆驱鬼属于以

① [日]半泽敏郎著:《生活文化岁时记》第二卷,东京书籍株式会社,1990年版,第195页。
② [日]半泽敏郎著:《生活文化岁时记》第二卷,东京书籍株式会社1990年版,第197页。

阳抑阴的仪式,所以请年男撒豆,驱鬼纳吉才更加有效。与此同时,"年男""年女"也有本身在这一年中会遭遇厄运的说法,而称为"厄年"。据说"厄年"之说起于平安时代。男女的厄年不同,"年男"的厄年在虚岁25、42、61岁之年,而"年女"的厄年在虚岁19、33、38、61岁的时候。日本平安时代正值中国唐、宋、金时代,"年男"厄运之俗信是否来自中国?或者不无可能。

豆子比较坚硬,在阴阳学说中,举凡坚硬的东西往往被派入阳性物质之中,从这个角度看,撒豆具有驱除属于阴的鬼这一功能。吉野裕子讨论过这个问题,她说:

> 撒豆时使用的大豆,是圆而硬的谷类,属于金气。交春撒豆击退的"鬼"是什么呢?在《和名抄》上有这样的注释:"鬼……和名'於尔'。或曰:隐字之音'於尔'之讹也。"鬼物不想显露其隐藏之形,故俗呼"隐"也。"隐"乃"阴",与"阳"、"显"相对,是阴气的象征。因为被交春之豆击退的鬼是"阴",所以,当迎接"阳"春的交春活动到来时,"阴"之鬼被击退就是理所当然的了。①

其说在理。

唱诵撒豆词时,除了前述连诵三遍之外,还有其他叠诵形式,据《半日闲话》记载,其叠诵形式为:"福兮内!福兮内!鬼兮外!"如此反复三次。然后按照这个叠诵形式不间断地反复下去。② 其他形式尚有多种,不一一赘述。

古往今来的撒豆驱鬼,在日本留下许多绘画,选择几幅以增加读者形象感(图4、图5)。

在日本,驱鬼仪式还有多种形式保存下来,有的复活了古代以方相氏为主将的驱傩仪式而略有变化;有的把驱鬼之宗旨与其他传统艺能结合而派生出新的仪式仪轨;也有的随着佛教文化输入,佛教文化中的某些神佛信仰以及驱除邪魔的仪式仪轨与日本传统文化之相应部分融合,生成复合形态的驱鬼形态,从而极大地丰富了古老的驱鬼仪式以及表演,呈现在世人面前的是一派琳琅满目的局面。这里,我们整理了一份表格,通过该表(表1),期望读者对日本追傩以及与鬼相关的祭典有一个宏观了解。

① [日]吉野裕子著,雷群明等译:《阴阳五行与日本民俗》,学林出版社1989年版,第55页。
② [日]半泽敏郎著:《生活文化岁时记》第二卷,东京书籍株式会社1990年版,第199页。

图4 撒豆驱鬼（北尾重政《绘本世都浓登起》，1775年）

图5 桃太郎撒豆驱鬼（月光芳华，19世纪）

表1 日本追傩、鬼祭仪礼艺能一览表

序号	名称	地点	时间
1	追鬼	兵库县神户市须磨区毗沙门山妙法寺	1月3日
2	追鬼	兵库县神户市垂水区名谷町明王寺	1月4日
3	追鬼	兵库县神户市垂水区多闻町多闻寺	1月5日
4	追鬼	兵库县神户市须磨区大手町胜福寺	1月7日
5	追鬼	兵库县神户市垂水区伊川谷町太山寺	1月7日
6	追鬼	兵库县神户市垂水区名谷町开转法轮寺	1月7日
7	追鬼	兵库县神崎郡香寺町相坂八叶寺	1月7日
8	追鬼	兵库县加古川市加古川町北在家鹤林寺	1月8日
9	追鬼	兵库县加西市上万愿寺町东光寺	1月8日
10	追鬼	兵库县神户市垂水区玉津町日轮寺	1月11日
11	追鬼	兵库县神户市垂水区押部谷町性海寺	1月15日
12	追鬼	兵库县神崎郡福崎町东田原神积寺	1月25日
13	追鬼	兵库县姬路市写山円教寺	1月18日
14	追鬼	兵库县加古郡稻美町野寺高薗寺	2月9—10日
15	追鬼	兵库县神户市垂水区押部谷町近江寺	2月11日
16	追鬼	兵库县姬路市白国随愿寺	2月11日
17	追傩式	兵库县神户市长田区长田町长田神社	2月3日
18	追傩会	兵库县姬路市白浜町字秋原社八正寺	2月7日
19	追傩会	兵库县冰上郡山南町谷川常胜寺	2月11日
20	追鬼	兵库县神户市押部谷町	2月11日
21	追鬼	兵库县加东郡社田町朝光寺	5月3日
22	追鬼式	奈良县奈良市西之京町药师寺	4月5日
23	追鬼	奈良县奈良市兴福寺东金堂	2月3日

(续表)

序号	名称	地点	时间
24	追鬼式	奈良县生驹郡斑鸠町法隆寺	2月3日
25	鬼火	奈良县吉野郡	2月3日
26	朝比奈	奈良县吉野郡大塔村天神社	1月25日
27	花供忏法会	奈良县吉野郡吉野町金峰山寺藏王堂	4月11日
28	陀陀堂鬼走	奈良县无条市念佛寺	1月14日
29	だだおし	奈良县樱井市初濑长谷寺	2月14日
30	鬼祭	爱知县丰桥市八町安久美神户神明社	2月10—11日
31	鬼祭	爱知县冈崎市泷町山泷泷山寺	旧历1—7日
32	花祭	爱知县东荣町等	11月下旬至3月上旬
33	三鬼舞	爱知县北设乐郡设乐町黑仓	旧历一月八日
34	鬼祭	爱知县丰桥市安久美神社	旧历一月七日前后的周六
35	鬼祭	爱知县犬山市前原天道宫神明社	10月10日
36	古式追傩	东京都上野公园五条天神社	2月3日
37	追傩	东京都港区日枝神社	2月3日
38	追傩	东京都龟户天满宫	2月3日
39	追傩	东京都町田天满宫	2月3日
40	江户里神乐	东京都台东区	各神社祭日
41	鬼踊法乐	东京都新宿区中井御灵神社	1月13日
42	追鬼	京都府京都市上京区寺町庐山寺	2月2—3日
43	厄神祭	京都府京都市左京区吉田神社	2月3日
44	追鬼	京都府乙训郡犬山崎町钱原宝积寺	2月18日
45	酒吞童子祭	京都府大江町	10月最后一个周日
46	鬼念佛	京都府京都市上京区千本通	5月1—4日

(续表)

序号	名　称	地　点	时　间
47	节分	京都府京都市上京区千本释迦堂	2月3日
48	弥五郎どん祭	鹿儿岛县大隅町	1月3日
49	トシドン	鹿儿岛县下甑岛	12月31日
50	追鬼	鹿儿岛县曽我郡末吉町	1月7日
51	ボゼ	鹿儿岛县鹿儿岛郡十岛村恶石岛	旧历七月十六日
52	八朔踊	鹿儿岛县大岛郡三岛村硫磺岛	旧历八月一日
53	八朔踊	鹿儿岛县大岛郡三岛村黑岛	旧历八月一日
54	宇和岛祭	爱媛县宇和岛市	7月23—24日
55	牛鬼	爱媛县宇和岛市宇和津彦神社	10月28—29日
56	牛鬼	爱媛县越智郡菊间町加茂神社	10月19—20日
57	牛鬼	爱媛县北宇和郡吉田町	11月3—4日
58	牛鬼	爱媛县南宇和郡御庄町八幡神社	11月3日
59	追傩祭	神奈川县高座郡寒川町宫山寒川神社	2月1日
60	狮子舞	神奈川县相模原市大岛	8月27日
61	节分祭	神奈川县足柄下郡箱根町	2月3日
62	节分会	神奈川市川崎市	2月3日
63	除魔神事	神奈川县镰仓市鹤冈八幡宫	1月5日
64	箆岳白山祭	宫崎县通谷町	1月25日
65	夜神乐	宫崎县高千穗町	11月22—23日
66	鬼神舞	宫崎县儿汤郡高锅町、新富町等	旧历十二月十一日、十二日
67	银镜神乐	宫崎县西都市东米良银镜	12月14—15日
68	椎出鬼舞	和歌山县九度山町	8月16日
69	御田之舞	和歌山县伊都郡花园村	1月6日

(续表)

序号	名称	地点	时间
70	田乐舞	和歌山县有田郡广川町广八神社	9月30日—10月1日
71	佛舞	和歌山县伊都郡花园村	不定期
72	西浦田乐	静冈县水洼町	旧历一月十八日至十九日
73	鬼舞	静冈县天竜市怀山泰藏院阿弥陀堂	1月4日
74	ひよんどり	静冈县引佐郡引佐町寺野等	1月3日
75	祓鬼	静冈县岛田市大津智满寺	1月7日
76	上野天神祭	三重县上野市	10月23—24日
77	鬼おさえ	三重县津市大门町观音寺	2月1日
78	上野天神祭	三重县上野市东町	10月23—25日
79	千团子祭	三重县大津市三井寺护法善神堂	5月1日
80	备中神乐	冈山县川上町等	各神社祭日
81	夜叉祭	冈山县仓敷市足高神社	旧历八月十二日至十四日
82	鬼祭	冈山县仓敷市茶屋町	10月第三个周六、日
83	神舞	冈山县岩国市	10月14日
84	鬼すべ	福冈县太宰府市	1月7日
85	鬼的修正会	福冈县筑后市熊野熊野神社	1月5日
86	鬼会	福冈县久留米市大善寺町	1月7日
87	鬼会	福冈县京都郡苅田町	4月第三个周日
88	节分祭	埼玉县秩父市秩父神社	2月3日
89	追鬼	埼玉县加须市总愿寺	2月3日
90	节分会	埼玉县岚山町鬼镇神社	2月3日
91	修正鬼会	大分县东国东郡国东町成佛寺、岩户寺	旧历一月五日(奇数年)
92	修正鬼会	大分县丰后高田市天念寺	旧历一月七日
93	修正鬼会	大分县宇佐市山本鹰栖观音堂	1月4日

(续表)

序号	名　称	地　点	时　间
94	修正鬼祭	佐贺县藤津郡太泉町观世音寺	1月2日、3日
95	面浮立	佐贺县鹿岛市等	9月第二个周日
96	追傩祭	佐贺县唐津市西十人町	1月7日
97	アマハゲ	山形县游佐町	1月1日、3日、6日
98	黑川能	山形县东田川郡栉引町黑川	2月1日、2日，3月23日
99	太太神乐	山形县东根市东根	8月31日
100	鬼神祭	茨城县大和村	4月第一个星期天
101	三鬼舞	茨城县久慈郡水府村	1月3日
102	マダラ鬼神祭	茨城县真壁郡大和村本木	4月第一个周日
103	日之初祭	枥木县小山市	旧历一月十四
104	鬼ビック	枥木县五和町	8月下旬周六、周日
105	鬼舞	枥木县河内郡上河内村关白	8月7日
106	舟下鬼太鼓	新潟县新穗村	4月13日
107	アマメハギ	新潟县村上市大栗田	1月20日
108	鬼踊	新潟县三条市本成寺	2月3日
109	名舟大祭	石川县轮岛市	7月31日—8月1日
110	アマメハギ	石川县凤至郡门前町五十洲、皆月	1月2日、6日
111	アマメハギ	石川县株洲郡内蒲町	2月3日
112	焚鬼火	长崎县南松浦郡	1月7日
113	中国盆会	长崎县长崎市	旧历七月二十六日至二十八日
114	夜之鬼	长崎县壱岐郡壱岐岛	1月7日
115	バーントゥ	冲绳县宫古岛平良市岛尻	旧历九月最初戌日的两日间

(续表)

序号	名称	地点	时间
116	鬼饼	冲绳县各地	12月8日
117	アカマタ・クロマタ	冲绳县八重山郡新城岛、小浜岛等	旧历六月
118	鬼剑舞	岩手县和贺郡和贺町	8月14日—15日
119	鬼门	岩手县牡鹿郡女川町江岛	5月8日—9日
120	鬼门	岩手县石卷市	8月9日或不定期
121	追傩式	山梨县甲府市	2月3日
122	十二神乐	山梨县东山梨郡大和村田野	1月14日
123	坂部冬祭	长野县天龙村	1月4日—5日
124	新野雪祭	长野县阿南町	1月14日
125	节分	福岛县会津若松市、郡山市、耶麻郡	2月3日
126	鬼舞	福岛县福岛市住吉神社	10月17日—18日
127	鬼鬼祭	香川县高松市濑户	10月第四个周日
128	节分祭	香川县高松市一宫町田村神社	2月3日
129	石见神乐	岛根县浜田市等	各神社祭日
130	大元神乐	岛根县邑智郡为中心的江津市等	11—12月上旬
131	青鬼萤祭	滋贺县大津市	6月第二个周六
132	节分祭	滋贺县大津市神宫町	2月3日
133	能乡能狂言	岐阜县根尾村	4月13日
134	どぶろく祭	岐阜县大野郡白川村百川八幡宫等	10月14日—19日
135	荒神祭	鸟取县江府町	3月、11月
136	乞雨踊	鸟取县八头郡佐治村	不定期
137	追傩祭	山口县下关市住吉神社	1月7日
138	岩户神乐鬼舞	山口县厚狭郡楠町二道祖皇太神宫	12月5日

(续表)

序号	名称	地点	时间
139	池川神社祭	高知县池川町	11月23日
140	高野山神乐	高知县高冈郡寿原定寿原	11月10日
141	ちんこんかん	广岛县三原市沼田町牛神社	8月16日
142	太鼓踊	广岛县尾道市吉田町	隔年的旧历七月十八日
143	鬼神社例祭	青森县弘前市鬼神社	旧历五月二十九日
144	地狱祭	北海道登别市	8月最后周五、周六
145	狮子舞	群马县鬼石町日枝神社	4月9日
146	鬼来迎	千叶县光町广济寺	7月16日
147	上神谷こおどり	大阪府堺市樱井神社	10月第一个周日
148	秋祭	德岛县由岐町由岐八幡神社	9月14日—16日
149	アマハゲ	秋田县由利郡、河边郡、南秋田郡等	1月15日、12月31日

该表综合多种散见资料而成。需要说明的有以下几点：其一，依据各县、府、道所存驱鬼、鬼祭仪典的多寡为序排列，多者居前，少者在后，这样读者可以一目了然傩事活动的分布情况。其二，所谓修正会，为日本佛教各寺院每年正月举行纠正旧年恶习、祈祷吉祥之法会，各大寺同时举行驱傩仪式。其三，表中用日语平假名书写的仪礼名称因为没有适当的汉字表示，故而维持原写。该表可以为进行田野考察的人士提供便利，依据该表可以选择所要考察的对象。

二、傩，在朝鲜半岛的流布与变异

与日本相比，古代中国历朝历代与朝鲜半岛的文化交流更加便利，也更加频繁，鉴真和尚不畏艰难险阻，七渡扶桑而终成心愿的事情，在中国与朝鲜半岛的文化交往中不易出现，无论陆路还是海路都相对便利得多，也安全得多。因此，在文化的深层精神上与外在呈现上，中国与朝鲜半岛都更加接近，在某些历史时期内，甚至呈现交融与疏离并存的状态。在古往历史时期中，相对优秀、丰

富、悠久的中华文化既让朝鲜半岛受惠良多,也在一定程度上造成生活在半岛上的人民产生某种心理压抑而感到不快,这种既受融又排斥的双重心理在晚近时期更加明显,这种心理势必作用在半岛民族的精神深处并外化于文化表层。

如上所言,中国与朝鲜半岛自古以来交通便利,按理说古代宫廷大傩仪之传入朝鲜半岛要比日本早些才是,但是无论韩国学者还是中国学者迄今都不能给予明确答案。半岛之三国时代,虽然没有发现对傩仪输入宫廷明确记载的文献,更没有傩仪在这个时代宫廷中具体的仪式仪轨,但是曾留学唐朝的著名大儒崔志远《乡乐杂咏》五首之《大面》,据说多少透露一些傩信息。崔志远诗曰:

> 黄金面色是其人,手抱珠鞭役鬼神。
> 疾步徐趋呈雅舞,宛如丹凤舞尧春。①

对这首诗的解读,韩国学界争讼不断,莫衷一是。田耕旭教授在其近著《韩国的传统戏剧》概括了各家观点:

> 中文学者金学主对韩中两国戏剧进行比较研究,并对有些学者对于《乡乐杂咏》五首诗中大面呈黄金面色,手持珠鞭使鬼的定形正与正与傩礼方相氏相似的主张持不同的看法,认为那并不是方相氏,理由如下:方相氏假面向来并非满面涂金的黄金面色,而是仅涂四眼的"黄金四目";手中持物也不是珠鞭而是枪与盾牌。他说,傩礼中持鞭者不是方相氏而是十二支神。他还主张,《大面》诗中描写的戏剧不能确定为傩礼,但该剧受傩礼影响的事实应予以认可。他又在另一文中推定,新罗大面极有可能是将唐西凉伎之"狮子郎舞"引进我国并加以改良的。②

> 相反,梁在渊却主张,大面戏作为土生土长的驱傩舞,外来因素甚少,与处容舞、方相氏及唐代面戏也并无直接关系。③田耕旭先生对此提出自己的见

① 金富轼著,孙文范等校勘:《高句丽历史研究丛书·三国史记》,吉林文史出版社2003年版,第441页。
② [韩]田耕旭著,文盛哉译:《韩国的传统戏剧》,复旦大学出版社2014年版,第76页。著者原注:金学主《韩中两国歌舞与杂戏》,首尔大学出版部1994年版,第19—20、88页,注释[35]。
③ [韩]田耕旭著,文盛哉译:《韩国的传统戏剧》,复旦大学出版社2014年版。田耕旭书原注:梁在渊《国文学研究散稿》,日新社1976年版,第196—209页。

解,他说:

> 如上所述,学者对大面的看法各不相同,但诗中描写的戴黄金大面者持鞭驱鬼的情景与傩礼中方相氏戴"黄金四目"假面以及十二支神持鞭驱鬼的场面确有相关性,故将大面视为傩礼之一或傩礼之影响也无不可。此外,大面还受到以北齐兰陵王打败敌军为主要内容的唐代面戏的影响。需要注意的是,唐代面戏已带有驱傩舞的性质。兰陵王打败敌军正与傩礼之驱鬼一脉相通,故而模仿兰陵王故事的舞乐在中国很自然地与傩礼融为一体。日本的"兰陵王"作为假面舞,也属于驱傩舞便是其例。由此可推,中国代面戏传入新罗后新加《乡乐杂咏》五首中所见的驱鬼内容。①

田耕旭先生的结论似乎有道理,即唐代《兰陵王》乐舞传入新罗后发生了变化,把一个表现战争题材的乐舞改变为带有驱傩意味的舞蹈了,因为诗中"役鬼神"三字很容易让人理解为驱傩。而金学主主张新罗《大面》不能确定为傩礼,说它受到傩礼的影响,则更加明确。在中国,《兰陵王》从来没有"与傩礼融为一体"。同样,在日本广泛流传的《兰陵王》似乎也未曾"属于驱傩舞"。在笔者看来,《大面》充其量是一出带有情节性质的小舞剧,说它是一出带有情节的舞蹈,可能更加准确。至于"役鬼神"三字,也可能是比喻,即把兰陵王杀退敌军比喻为"役鬼神","疾步徐趋呈雅舞,宛如丹凤舞尧春"两句,则显示出唐代软舞《兰陵王》的风格,以此舞表示战争胜利后的太平世界。至于"黄金面色"四字,也未必非方相氏不可,现存于日本的兰陵王古面具,其脸部也常见金色。总而言之,笔者认为,崔志远这首《大面》可能是唐代后期的软舞《兰陵王》传入朝鲜半岛之后的变化形态,它与驱傩基本无关。另外一种与驱傩相关的《处容舞》,起源于三国时期的新罗,经高丽、朝鲜千余年丰富发展,迄今仍在流行。对《处容舞》的进一步论述将在后面章节中展开。

总之,朝鲜半岛三国时期的傩礼鲜于记载,因此这个时期宫廷大傩究竟以怎样的面貌呈现不得而知,甚至是否有完整的宫廷傩礼还十分可疑。进入高丽时代之后,情况大为不同,相关记载逐渐增多,花样变换,仪式仪轨的形态也与中国不尽相同。

① [韩]田耕旭著,文盛哉译:《韩国的传统戏剧》,复旦大学出版社2014年版,第77页。

公元918年，朝鲜半岛进入长达470余年的高丽王朝时代。高丽王朝之礼仪制度仿照中国唐代之吉、凶、军、宾、嘉五礼之制，而将傩礼置于军礼之中。奎章阁本《高丽史》卷六十四《志》十八《礼》六《军礼·季冬大傩仪》载：

> 大傩之礼：前一日所司奏闻。选人年十二以上、十六以下为侲子，着假面，衣赤，布袴褶。二十四人为一队，六人作一行，凡二队。执事者十二人，着赤帻、褠衣，执鞭。工人二十二人，其一方相氏，着假面，黄金四目，蒙熊皮，玄衣朱裳，右执戈，左执盾；其一为唱帅，着假面，皮衣，执棒。鼓角军二十为一队，执旗四人，吹角四人，持鼓十二人，以逐恶鬼于禁中。有司先于仪凤、广化、朱雀、迎秋、长平门，备设酒果、禳物，又为瘗坎，各于门之右方，深。称：其事前一日夕，傩者各赴集所，具其器服，依次陈布以待事。
>
> 其日未明，诸卫依时刻勒所部，屯门列仗，入陈于阶下，如常仪。傩者各集于宫门外。内侍诣王所御殿前奏："侲子备，请逐疫！"讫。
>
> 出，命傩者以次入，鼓噪以进。方相氏执戈扬盾唱率，侲子和，曰："甲作食凶！赫胃食疫！雄伯食魅！腾简食不祥！览诸食咎！伯奇食梦！强梁、祖明共食磔死、寄生！委随食观！错断食巨！穷奇、腾根共食蛊。"凡使十二神追恶鬼凶："赫汝躯，拉汝肝节，解汝肌肉，抽汝肺肠，汝不急去，后者为粮！"周呼，讫，前后鼓噪而出。诸队各趣门以出，出郭而止。
>
> 傩者将出，大祝布神席，当中门，南向。出讫，斋郎陈神座，借以席，北首。斋郎酌酒，大祝受而奠之。祝史持版于座右，跪读祝文（祭以大阴之神，祝版以大祝名），讫。兴，奠版于席，乃举禳物并酒，瘗于坎。讫，退。

《高丽史》的主要编纂者郑麟趾，于朝鲜太宗朝（1414）文科状元及第，历任集贤殿学士、刑曹参判等文职，难怪书中所述高丽朝前期之大傩仪如此翔实。从上述所引文字看，高丽朝的宫廷大傩仪基本上与唐代宫廷大傩仪一致，方相氏、侲子及其装扮、执器等依照唐代宫廷大傩仪的规制而无大变，方相氏与侲子的唱和也照唐代之旧而沿袭。此外，与唐代宫廷大傩仪相同的还有朝廷执掌祭祀的官员如大祝、斋郎等参与驱傩仪式，这些祭祀仪式也按照唐朝规制，将其置于驱傩队伍出郭，傩仪结束之后再进行，所以，驱傩与祭祀大体上还是分开的。

这种整饬的宫廷傩礼，在高丽朝后期发生变化。高丽晚期著名人物李穑所著《牧隐集》收录《驱傩行》长律一首，共18韵36句，全诗如下：

> 天地之动何冥冥，有善有恶纷流形。
> 或为祯祥或妖孽，杂糅岂得人心宁？
> 辟除邪恶古有礼，十又二神恒赫灵。
> 国家大置屏障房，岁岁掌行清内廷。
> 黄门侲子群相连，扫去不祥如迅霆。
> 司平有府备巡警，烈士成林皆五丁。
> 忠义所激代屏障，毕陈怪诡趋群伶。
> 舞五方鬼踊白泽，吐出回禄吞青萍。
> 金天之精有古月，或黑或黄目清荧。
> 其中老者伛而长，众共惊嗟南极星。
> 江南贾客语侏离，进退轻捷风中萤。
> 新罗处容戴七宝，花枝压头香露零。
> 低回长袖舞太平，醉脸烂赤犹未醒。
> 黄犬踏碓龙争珠，跄跄百兽如尧庭。
> 君王端拱八角殿，群臣侍立围疎屏。
> 侍中称觞上万岁，幸哉臣等逢千龄。
> 海东天子古乐府，愿继一章传汗青。
> 病余无力阻趋班，破窗尽日风冷冷。①

李穑，生于高丽王朝晚期（1328），卒于朝鲜太祖初年（1396）。李穑是高丽朝著名儒学家，曾留学中国元朝，应试中第后在国子监研读朱熹之学。归国后，曾任成均馆大司成、宰相等要职。从诗中"病余无力阻趋班"一句看来，该诗大约作于其老年之期，而"破窗尽日风冷冷"似乎透露其晚年光景之凄凉。全诗大体上分为两个部分，前28句诗描写宫廷傩礼以及各种演出，后8句则赞美朝廷、称颂皇上，顺便道出自己近期身体与生活的大体状态。

为了证实上述对李穑暮年时期生活窘迫的判断，这里再引李穑《述怀》七

① 李穑：《牧隐集·卷二十一》，1621年木版本，今藏于韩国国家图书馆，该馆注明此书：刊刻地不详。按：《驱傩行》原本18韵，36句，现在某些著作只录前28句，而忽略后面8句。但后8句可能揭示李穑晚年的处境。还可以知道，作者没有与皇上一同观看当年的驱傩，他闻知皇上有一首观后诗作，遂和《驱傩行》诗一首。诗题《驱傩行》下的小注"闻之敬书，上送史官"以及诗中"海东天子古乐府，愿继一章传汗青"，可以揭示该诗的创作由起以及写作的大致时期。

律一首:

>少年京辇列簪绅,占断江山又几春。
>愁绪逐风飞絮乱,词华如刃发硎新。
>看云变灭身无主,对月婆娑影亦人。
>渐觉幽怀同蔗境,尘埋羽扇与纶巾。①

该诗在《牧隐集》中排列在《驱傩行》之前一首,两篇诗作写作的时间也应该上下衔接,至少相隔不远。以"看云变灭身无主"一句,把全诗分为前后两个部分并道出自己在高丽朝与李朝判若霄壤的两种处境。《述怀》与《驱傩行》合起来看,我们既读出李穑晚年的生活处境,也可以判断《驱傩行》必定写作于李朝初年,而不会在高丽末年。这样才能解读《驱傩行》诗题下面作者原注"闻知敬书,上送史官"八个字的真正意思。

为了判定李穑《驱傩行》与郑麟趾《高丽史》孰前孰后,并以此来进一步讨论高丽朝傩仪形态的变化,不得不揣测一番。郑麟趾《高丽史》一书从朝鲜元年(1392)开始编纂,文宗元年(1451)完成,前后费时长达59年。和中国历代一样,也是后朝为胜国编史。郑麟趾在《高丽史》卷五十九《志》十三《礼》一有云:

高丽太祖立国经始,规模宏远,然因草创,未遑议礼。至于成宗,恢弘先业,祀圆丘,耕籍田,建宗庙,立社稷。睿宗始立,局定礼仪,然载籍无传。至毅宗时,平章事崔允仪撰《详定古今礼》五十卷,然阙疑尚多,自余文籍再经兵火,十存一二。今据史编及"详定礼",旁采周官六翼、式目编绿、蕃国礼仪等书,分纂吉、凶、军、宾、嘉作礼志。

可见,高丽朝毅宗在位时已经编纂有《详定古今礼》五十卷,时在1146—

① 李穑:《牧隐集·卷二十一》,1621年木版本,今藏于韩国国家图书馆,该馆注明此书:刊刻地不详。案:《驱傩行》原本18韵,36句,现在某些著作只录前28句,而忽略后面8句。但后面8句可能揭示李穑晚年的处境。还可以知道,作者没有与皇上一同观看当年的驱傩,他闻知皇上有一首观后诗作,遂和《驱傩行》诗一首。诗题《驱傩行》下的小注"闻之敬书,上送史官"以及诗中"海东天子古乐府,愿继一童传汗青",可以揭示该诗的创作由起以及写作的大致时期。

1170年间,而郑麟趾所编纂《高丽史》,依据《详定古今礼》的残卷,又参考中国古籍中历代礼仪制度而成。虽然,《高丽史》刊行时,李穑依然在世,但其所述礼仪制度实行的年代,当在李穑在《驱傩行》所描写的傩事之前,换言之,《驱傩行》所记载的傩礼形态晚于《高丽史》所述之"大傩之礼",这个时期的高丽朝,大约去"礼崩乐坏"不远了,傩事的变化不过其缩影而已。这个情况与北宋末年有某些相似之处,前文所提到的《政和五礼新仪》之编纂,也在北宋末年,亡国之相貌表现在礼仪制度的涣散,否则哪里需要整饬"五礼"?高丽晚期的傩礼与北宋末年的傩事活动有某些相近,一个王朝的没落,竟然表现在傩礼仪式这种不起眼的小事上,其让人唏嘘不已。在李穑的长律中,从前不曾见到的景象赫然在目:虽然"黄门侲子"依续旧仪,但是由"群伶"装扮的各种"怪诡"毕陈内廷,如"回禄""五方鬼""白泽""金天之星""南极星""处容"甚至"江南贾客"等等,却一并登场,却不见了方相氏这个驱傩的主将。这种傩礼程序编排与《东京梦华录·除夕》所述,在本质上没有区别。从宫廷礼仪制度而言,这种状况已经逾越古礼,但是从艺术的演进而言却让我们赞赏,赞赏其相对单调的宫廷仪轨向丰富的、活泼的演艺进展。

上文,当代韩国学者反复说到"十二支神",《高丽史》所谓"十二神"是否就是"十二支神"呢?这个问题需要注意,如果《高丽史》所谓"十二神"是唐代宫廷大傩仪所出之"十二神",那么高丽时代的宫廷大傩仪可能继承了唐宋时代作为方相氏助手的"十二神"而一同完成驱傩程序;如果"十二神"就是"十二支神",则说明高丽时代的宫廷大傩仪中重要的驱傩神已经改变。李穑所著《牧隐集》收录《驱傩行》长律虽有"十又二神"之说,但是仅凭这四个字依然不能确定"十又二神""十二神"就是"十二支神"。

从以上的文献引证与我们的论述来看,高丽王朝的傩事有两种不同形态:其一,是延续中国唐代宫廷大傩仪的形态,即《高丽史》所记载的"季冬大傩仪",属于礼仪形态;其二,为自由、松散、活泼的"近于戏"的形态,即李穑《驱傩行》所述,更类似百戏或散乐。此外,两种形态的存在时期不同,前者早,后者晚。此外,两者所展演的空间不同,前者在肃穆的礼仪空间中进行,而后者则随处可行。此种情况,又恰如北宋宫廷傩仪与除夕傩事一样,两种驱傩形态并存,虽然功能都在于驱傩,但是形态则迥异。

朝鲜半岛于1392年(明代洪武二十五年)进入长达600余年的李姓朝鲜时代。从太祖开朝以后,定宗、太宗两朝,总计26年。在这26年中,所见文献对傩

事的记载极为简单,如高丽末年辛禑大王在位期间,李成桂(朝鲜开朝之太祖)大败倭寇之后,在军前"大作军乐,陈傩戏"[1],班师回朝之时,判三司崔莹奉命"率百官,设彩棚杂戏,班迎东郊天寿寺前"[2],这两次为庆功而上演的傩戏,显然不属于宫廷傩礼,而更像高丽末年"近于戏"的傩戏形态。此后十数年间,傩事基本维持这种形态,如:

(太祖)至清州,牧使陈汝宜、判官闵道生等备傩礼迎于北郊,父老进歌谣,拜于驾前。[3]

壬寅,(太祖)至自鸡龙山,百官迎于龙屯之野。上入自崇仁门,结彩傩礼于时座宫门外,成均学官率诸生进歌谣。[4]

甲午,钦差内史黄永奇等三人赍左军都督府咨以来,设彩棚傩礼,上率百官,出宣义门,迎入寿昌宫。[5]

乙未,朝廷使臣礼部主事陆颙、鸿胪行人林士英,奉诏书来,设山棚结彩傩礼。[6]

己巳,帝遣通政寺丞章谨、文渊阁待诏端木礼,来锡王命。谨、礼持节至,设山棚结彩,备傩礼百戏。[7]

(世宗)还宫,百官朝服步从,结彩棚设傩戏以迎。[8]

从以上引证可以看到以下四点:一是傩事活动的时间比较随意,2月、4月、6月、10月等皆可以进行;二是傩事活动的地点随意,如寿昌宫、清州北郊、宫门外等地均可;三是所谓傩礼,实际上是山棚傩戏,与百戏同类;四是从太祖到世宗初年所行之傩,皆为百戏类傩戏,而非傩礼仪式。这种局面到了李朝世宗稍晚时期得以改观。李朝《世宗实录》记载《季冬大傩仪》云:

[1] 鼎足山本《朝鲜王朝实录》之《太祖实录》卷一,首尔大学奎章阁藏。
[2] 鼎足山本《朝鲜王朝实录》之《太祖实录》卷一,首尔大学奎章阁藏。
[3] 鼎足山本《朝鲜王朝实录》之《太祖实录》卷三,太祖二年,首尔大学奎章阁藏。
[4] 鼎足山本《朝鲜王朝实录》之《太祖实录》卷三,太祖二年,首尔大学奎章阁藏。
[5] 鼎足山本《朝鲜王朝实录》之《太祖实录》卷三,太祖二年,首尔大学奎章阁藏。
[6] 鼎足山本《朝鲜王朝实录》之《太祖实录》卷五,太祖三年,首尔大学奎章阁藏。
[7] 鼎足山本《朝鲜王朝实录》之《太宗实录》卷一,太宗一年,首尔大学奎章阁藏。
[8] 鼎足山本《朝鲜王朝实录》之《世宗实录》卷一,世宗元年,首尔大学奎章阁藏。

前一日，书云观选人年十二以上十六以下，为侲子四十八人，分为二队，每队二十四人，六人作一行，着假面，赤衣执鞭。工人二十人，着赤巾赤衣；方相氏四人，着假面，黄金四目，蒙熊皮，玄衣朱裳，右执戈，左执盾；唱帅四人，执棒，着假面，赤衣；执鼓四人、执铮四人、吹笛四人，俱着赤巾赤衣。书云观官四人，着公服，各监所部。奉常寺先备雄鸡与酒，光化门及城四门（兴仁、崇礼、敦义、肃靖为四门）为瘗坎，各于其门之右，方深取足容物。前一日之夕，傩者各具器服，赴集光化门内，依次陈布以俟。

其日晓头，书云观官帅傩者进立于勤政门外。承旨启请逐疫，命书云观官，引傩者鼓噪进入内庭。方相氏执戈扬盾唱之，侲子皆和，其辞曰："甲作食凶，胇胃食疫，雄伯食魅，腾简食不祥，览诸食咎，伯奇食梦，强梁、祖明共食磔死、奇生，委随食观，错断食巨，穷奇、腾根共食蛊。"凡使十二神追恶鬼凶："赫汝躯，拉汝肝，节解汝肌肉，抽汝肝肠。汝不急去，后者为粮。"周呼讫，诸队鼓噪，各趣光化门以出，分为四队（队各方相氏一人、侲子十二人、执鞭五人、唱帅执棒执铮、鼓吹、笛各一人），每队持炬十人前行，书云观官各一人领之，逐至四门郭外而止。

傩者将出，祝史当门中布神席，南向。斋郎䨺（拍逼切，析也）牲胸磔（陟格切，剔也，披磔其牲）之神席之西，藉以席，北首。祭官以下，（每门祭官祝史斋郎各一人，皆书云观官）北向西上，再拜。斋郎酌酒，祭官跪受而奠之，祝史东向跪读祝文，讫。祭官以下，又再拜。祝史取祝及鸡肉，瘗于坎，乃退。①

朝鲜世宗在李朝前期，去开朝不过14年，而世宗在位总共32年。于是，我们首先可以判断，《世宗实录》所载"季冬大傩仪"制定并颁行于1418—1450年这32年之间。也就是说，在李朝开朝不久，便对高丽王朝末年相对松弛不整的朝廷礼仪制度进行重整与规范。在驱傩这项礼仪规制中，高丽晚期的"回禄""五方鬼""白泽""金天之星""南极星""处容"以及"江南贾客"等已经不见踪影，宫廷大傩仪恢复到与《高丽史》前期基本相同的规制与规模。

进而言之，上述"季冬大傩仪"颁行的时间，应该在世宗七年（1424）之前，因为世宗七年已经把朝廷的"书云观"改为"观象监"，以掌天文、地理、测候、刻漏等事。而上述引证的《世宗实录》所载"季冬大傩仪"开头就写道，由"书云

① 鼎足山本《朝鲜王朝实录》之《世宗实录》卷一百三十三《五礼·军礼仪式·季冬大傩仪》，首尔大学奎章阁藏。

观"来选择侲子。那么,可以断定,上述"季冬大傩仪"的颁行时间在世宗七年之前。

虽然从成宗七年(1476)恢复了"季冬大傩仪"驱傩礼仪,但是从前"近于戏"的傩戏依然存在。如果说作为宫廷礼仪的"季冬大傩仪"每年仅进行一次,那么"近于戏"的、属于百戏类别的另外一种驱傩形态——傩戏,依然存在。傩戏可以随时随地献艺于君前以及接待明朝使臣的宴会、大军凯旋甚至单纯的娱乐等各种场合。这一点既与高丽朝后期一致,也与北宋、南宋宫廷傩事活动类似。北宋朝廷除夕傩事形态,在《东京梦华录》的记述中略见一斑,南宋对傩事的改变则走得更远,也更"近于戏"。南宋吴自牧《梦粱录》卷六《除夕》云:"禁中除夜呈大傩仪,并系皇城司诸班直,戴面具,著绣画杂色衣装,手执金枪、银戟、画木刀剑、五色龙凤、五色旗帜,以教坊所伶工装将军、符使、判官、钟馗、六丁、六甲、神兵、五方鬼使、灶君、土地、门户神尉等神,自禁中动鼓吹,驱祟出东华门外,转龙池湾,谓之'埋祟',而散。"①周密《武林旧事》也有类似的记载。看来,早在宋代,在宫廷"埋祟"即驱傩中,古傩已经发生天翻地覆的改变,相对而言,高丽与李朝傩事的变化,似乎还不如北、南宋时代那样带有颠覆性。

在另外一部古籍《慵斋丛话》卷一《驱傩》一节,告诉我们另外的信息:

驱傩之事,观象监主之。除夕前夜,入昌德昌庆阙庭,其为制也,乐工一人为唱师,朱衣,着假面。方相氏四人,黄金四目,蒙熊皮,执戈。击柝指军五人,朱衣,假面,着画笠。判官五人,绿衣,假面,着画笠。灶王神四人,青袍、幞头、木笏,着假面。小梅数人,着红衫、假面,上衣下裳,皆红绿,执长竿幢。十二神各着其神假面,如子神着鼠形,丑神着牛形也。又乐工十余人,执桃茢从之。拣儿童数十,朱衣、朱巾,着假面,为侲子。唱师呼曰:"甲作食凶,肺胃食虎,雄伯食魅,腾简食不祥,览诸食姑(咎),伯奇食梦,强梁、祖明共食磔死,寄生、委随食观,错断食巨,穷奇、腾根共食蛊。惟尔十二神。急去莫留!如或留连,当嚇汝躯,拉汝干,节解汝肉,抽汝肝肠,其无悔!"侲子曰:"喻,叩头服罪!"诸人唱,鼓锣时,驱逐出之。②

① (南宋)吴自牧:《梦粱录》,中国商业出版社《东京梦华录》外四种本,1982年版,第46页。
② 成俔《慵斋丛话·卷一》,东亚民俗学稀见文献汇编第一辑,韩国汉籍民俗丛书第七册,据1971年东方文化书局本影印整理,台北万卷楼图书股份有限公司2012年版。

绪 论

《慵斋丛话》是朝鲜前期著名文人成伣（1439—1504）的著作，有朝鲜稗说文学"百味"之称，这部著作是中宗二十年（1525）成伣的儿子世昌等人在庆州刊行的。该书记载从高丽朝末年至李朝成宗年间的王世家、士大夫、文人、书画家、音乐家等人物的故事、风俗、地理、制度、音乐、文化、笑话等包含全部社会文化的稗说作品。可见，这部书所记事前后包括高丽朝、李朝的诸多讯息。文中说到主持驱傩的朝廷机构观象监，设立于李朝成宗七年（1476）。那么，成伣所记载的驱傩之事，是成宗七年之后的朝廷规制。从这段记载中，我们最终明确了"十二支神"及其装扮。文中说："十二神各着其神假面，如子神着鼠形，丑神着牛形也"，就应该是李朝成宗七年前后的"十二神"的装扮。我们之所以说"成宗七年前后"，是因为驱傩仪式虽然在成宗七年起由观象监主管，不等于"十二支神"的设置与装扮也从这一年开始，很可能是从前朝延续下来的。于是可以判定：

第一，文献中所谓"十二神"即"十二支神"。

第二，十二支神即中国的十二属相：地支为子、丑、寅、卯、辰、巳、午、未、申、酉、戌、亥，属相为鼠、牛、虎、兔、龙、蛇、马、羊、猴、鸡、狗、猪。十二支神与六丁、六甲无关。六丁、六甲，合数虽然也为十二，却不是十二支。六丁，是六十甲子中六个"丁"字打头的干支：丁亥、丁酉、丁未、丁巳、丁卯、丁丑，六甲是六十甲子中六个"甲"字打头的干支：甲戌、甲申、甲午、甲辰、甲寅、甲子。可见，十二支神与六丁、六甲虽然数字相同，但并非一回事。国内某些著作把"十二支神"六丁、六甲混为一谈，是不对的。

第三，十二支神的装扮为人身假头。

2016年，笔者在韩国考察期间，参观了首尔民俗学博物馆。在博物馆院内，看到一组雕塑，正是十二支神（图6）。

早在汉代，宫廷大傩仪已经有所谓"十二兽"配合方相氏驱逐，唐代宫廷大傩仪中的"一十二神"，继承汉代之"十二兽"而直呼为"神"。不过，汉代的"十二兽"与唐代的"一十二神"都有具体名称，尽管由于时代久远以及文献缺失而不能全部明了这些神的神格与性质，但是它们不属于"十二支神"，则是明确的。问题是，为什么中韩驱傩礼仪中，都离不开"十二"这个数字呢？这个问题，我们将在后面章节中进一步论述。

十二支神之外，我们发现前面所引《慵斋丛话》"驱傩"一段文字中出现"小梅"这一新的人物："小梅数人，着红衫、假面，上衣下裳，皆红绿，执长竿幢。"在

图6　韩国首尔民俗学博物馆十二支神雕塑

众多参与驱傩人物中,"小梅"格外特别,按照某些出版物所说"小梅,是韩国礼成江上卖艺的唐女"①,这一说法不无可能。不过,从《慵斋丛话》"驱傩"一段全部文字记述来看,作为宫廷驱傩礼仪,其程序还是比较规整的。在这其中,突然出现"着红衫、假面,上衣下裳,皆红绿,执长竿幢"的"小梅数人",终究有些不伦不类,让人不能明白这些"小梅"进行怎样的表演?这些"卖艺的唐女"怎么混迹在宫廷傩礼之中呢?她们完成怎样的仪式程序?这让我们不得不作其他想。于是我们自然想到宋代孟元老《东京梦华录》卷十《除夕》"又装钟馗小妹"云云,难道是音转讹传而误将"小妹"作"小梅"的?曲六乙、钱茀在其所著书中明确地说:"小梅……并非钟馗小妹"②,相信这个判断会有来历,遗憾的是该书并未指明出处。笔者想到另外一种可能,明代文震亨撰《长物志》卷五"悬画月令":"十二月宜钟馗迎福,驱魅嫁妹。"③意思是说,在农历十二月,适宜悬挂钟馗画,把害人的魑魅魍魉赶走。

纵观朝鲜半岛傩事活动,宫廷礼仪性质的"大傩仪"与"近于戏"的百戏散乐性质的傩戏,两者一直在争论与变化中存在。在绝大多数情况下,宫廷礼仪性质的大傩仪存废之争议极为鲜见,而"近于戏"的百戏性质之傩戏,往往成为大臣之间,甚至是大臣与帝王之间争论的焦点,这种情况几乎贯穿整个李朝。我们

① 曲六乙、钱茀:《东方傩文化概论》,山西教育出版社2006年版,第389页。
② 曲六乙、钱茀:《东方傩文化概论》,山西教育出版社2006年版,第389页。
③ (明)文震亨撰编:《长物志·卷五》,商务印书馆1936年版,第39页。

摘录《朝鲜王朝实录》太宗、世宗以后几则记载以窥见一斑：

乙未，朝廷使臣礼部主事陆颙、鸿胪行人林士英，奉诏书来，设山棚结彩傩礼。①

壬戌，上还宫。留司群臣设山棚结彩傩礼百戏，以公服迎于崇仁门外，成均馆生徒、教坊倡妓等，献歌谣，百官进笺陈贺。②

上面第一条记载为李朝太宗元年（1401）二月六日，第二条为太宗元年四月四日记事。前一次为迎接明朝使臣"礼部主事陆颙，鸿胪行人林士英，奉诏书"奉命抵达朝鲜时举行的迎接仪式，后一次是太宗还宫的迎接礼仪。在这两种迎接礼仪上，"近于戏"的山棚"傩礼百戏"照例执行，群臣毫无异议。

然而，成宗前后情况有所变化。大臣们对越来越娱乐化的傩戏的看法与排斥日益增多，不同意见发生在大臣与大臣之间，甚至在大臣与皇帝之间。这里，略陈几则记载于《朝鲜王朝实录》的史实作为例证。

其一，文宗在位年间，明朝使臣郑善出使朝鲜，三年前，郑善的母亲亡故。在郑善尚未抵达朝鲜时，文宗与朝臣商议如何接待，有如下记事：

又议曰：议者以为："一国之庆，莫大于受诰命、冕服，结彩棚以迎之可也，然彩棚有傩礼戏谑之事，茶亭则无傩礼，宜以茶亭迎之。（原注：设小彩棚，前列人兽杂象，从棚后植大筒注水，水自杂口中迸出高通。俗谓之茶亭。）此言然乎？"金曰："彩棚《藩国仪注》所不载，且方在丧中，不可为也。茶亭虽非戏谑，亦不可也。"上曰："结彩棚迎命，本国风俗，为之可也，然当丧未敢也。但恐使臣之意，以我为拙耳。"

最后，有大臣建议："使臣入境，当问于使臣为便。"世宗曰："从之。"③

文宗与大臣因郑善的母亲去世不久，彩棚傩礼为"戏谑之事"而不宜在迎接郑善的仪式上演出，大臣们以为"不可为"，建议仅设"茶亭"，而另外一位大臣认为"茶亭虽非戏谑"，亦"不可为"。这件事发生在文宗元年（1450），这一

① 鼎足山本《朝鲜王朝实录》之《太宗实录》卷一，太宗一年。首尔大学奎章阁藏。
② 鼎足山本《朝鲜王朝实录》之《太宗实录》卷一，太宗一年。首尔大学奎章阁藏。
③ 鼎足山本《朝鲜王朝实录》之《文宗实录》卷二，文宗元年。首尔大学奎章阁藏。

年为明代景泰元年。文宗"恐使臣之意,以我为拙",遂采纳大臣的建议"使臣入境,当问于使臣为便"。通过这段记载,我们明确了文宗时的"傩礼"不过是"戏谑之事",大约与前朝"近于戏"的演出属于同类表演艺术。我们也知道了所谓"茶亭"是搭设"彩棚",上面摆放人、兽、杂象以及届时可以喷水的装置。同时也可以看到,当时朝鲜王室对明朝使臣的尊重,生怕演出节目的安排不妥而失礼。所以文宗最终采纳大臣的建议,听一听即将到来的明朝使臣的意见后再作决定。

在文宗之后,在端宗、世祖、睿宗期间,大臣们针对傩的存废争执几乎不断,呈现逐渐升级之势。成宗二十一年(1490)《朝鲜王朝实录》载文:

> 弘文馆副提学李谞等上劄子曰:
>
> 伏见殿下,近以星文之变,省躬罪己,减膳求言,其祗畏天戒至矣。然而火山台之设,出于戏玩,傩虽古礼,亦近于戏,古者方相氏掌之逐疫而止,若人主因傩而观杂戏,则古未闻也。有司欲踵前例,殿下从之,其在谨天戒之时,有此玩细娱之具,是岂敬天之诚乎?况闻今月十七日,忠清道稷山,有雷电震人之异,雷既不时,震人亦甚矣。灾不虚应,必有所召。伏望殿下,更加兢惕。观傩观火会礼等事,并令停罢,克遇灾应天之实,不胜幸甚。
>
> 传曰:"火山台之设,虽近于戏,亦是军国重事。观傩逐疫,虽戏事,皆消灾辟邪之具。纵有星变雷电,奚由于此?会礼宴,非为一己之乐。"①

文宗二十一年因国家遭受"星文之变",有"雷电震人之异",大臣上书文宗应当"省躬罪己,减膳求言",值此"谨天戒之时",依然观看"近于戏"的傩,"是岂敬天之诚乎?"请求停止观傩、观火二事,以"克尽遇灾应天之实"。上书者弘文馆副提学李谞陈词之恳切,用语之大胆实属罕见,而文宗似乎没有怪罪,传出话来:"观傩逐疫,虽戏事,皆消灾辟邪之具。纵有星变雷电,奚由于此?会礼宴,非为一己之乐。"文宗明确告诉大臣们,观傩并非是"一己之乐",用一句看似"软语"驳斥了大臣的进谏。

文宗对大臣之"不敬"也算宽容,后来的燕山君李隆对待优人在演出时讽刺君王再不能容忍。《燕山君日记》记载下面一件事:

① 鼎足山本《朝鲜王朝实录》之《成宗实录》卷二百四十八,成宗二十一年。首尔大学奎章阁藏。

优人孔吉，作老儒戏曰："殿下为尧、舜之君，我为皋陶之臣。尧、舜不常有，皋陶常得存。"又诵《论语》曰："君君臣臣父父子子。君不君臣不臣，虽有粟，吾得而食诸？"王以语涉不敬，杖流遐方。①

这件事发生之后，燕山君李隆传下话来，曰："《周礼》方相氏，掌傩以逐疫，则逐疫与傩，固非二事。而国俗既逐疫，又设傩逐疫者，逐旧灾迎新庆，虽循俗行之犹可。若傩礼，则皆是俳优之戏，无一事可观。且优人群聚京城，剽窃为盗，自今勿设傩礼，以革旧弊。"②可见，当时的傩礼不但是"俳优之戏"，而且这些俳优们是从外地"群聚京城"，难免不滋生事端，所以才下令"以革旧弊"。虽然燕山君李隆已经认识到这一点，而且采取了行动，但是依然被接下来中宗朝的大臣抓住不放，《中宗实录》载：

三公议启曰："废朝观傩时，杂戏与女乐等事，大张观之，其为淫乱至矣。以台官有惩戒预防之意而启之，其言亦是。然自祖宗朝以来有之，而乃一年一度事也，不须废也。但从仪轨，不可大张。且此事非徒上见之也，如三殿近处，弦手、才人等杂戏，无所不至，甚为亵慢。"传曰："观傩虽不永废，今年则国家被弊，而台谏又言之，限今年权停。"③

"废朝"，指燕山君执政之朝。中宗元年（1506），大臣尽管斥燕山君时期的傩事大张"杂戏与女乐"而"甚为亵慢"，但是中宗仍然断定观傩不可"永废"，不过"限今年权停"而已，依然是权宜之计。

从李朝历年实录中，还可以发现一个可关注的情况，即在演出傩戏时，演出队伍是由京城以及外埠大量涌进京城的优伶构成的。优伶们借傩戏演出这个历史悠久的传统而讨生活。当时的优伶以演出散乐百戏为主并兼演傩戏，如此一来，必定促使傩与百戏散乐的融合，这种融合对朝鲜半岛假面戏的发展具有一定意义。前面引证文宗朝有"彩棚有傩礼戏谑之事"，傩礼竟有戏谑之事，看似荒唐，其实不然，在中国现存的傩戏中也不乏类似的滑稽讽刺、逗乐戏谑类型的小戏穿插其间。成宗九年，检讨官李昌臣启曰："今岁时观傩，优人乃以里巷语呈戏

① 鼎足山本《朝鲜王朝实录》之《燕山君日记》卷六十，燕山十一年。首尔大学奎章阁藏。
② 鼎足山本《朝鲜王朝实录》之《燕山君日记》卷六十，燕山十一年。首尔大学奎章阁藏。
③ 鼎足山本《朝鲜王朝实录》之《中宗实录》卷一，中宗一年。首尔大学奎章阁藏。

于上前,或以衣物赏之,虽不至赏赐无度,然且不可。"① 我们不关心成宗赏赐优人衣物之多少,这里我们关注的是在宫廷所演出傩戏的内容,以"里巷语呈戏于上前"的肯定与驱傩逐疫无关,而是滑稽逗乐的演出节目。更有甚者,见于《明宗实录》一则记载:甲申,上御忠顺堂观傩。传于侍臣等曰:"自古观傩时,有掷麟、轮木之戏。今亦掷之。"原注:"樗蒲、博塞之类。"② 樗蒲、博塞是古代博戏,居然也与观傩同时举行,则傩礼在明宗时代几乎名存实亡,傩向娱乐化大踏步迈进。此事发生在李朝明宗十六年,值明代嘉靖四十年,即公元1561年。

傩的这种变化,中国、日本、朝鲜半岛大体相当,傩的原本形态几乎荡然无存。可喜的是,在古老的驱傩礼仪中生发而出的傩戏冲破朝廷礼仪的制约与束缚,向着娱乐化甚至戏剧化演进。傩的戏剧化进程在民间尤其明显,尽管中、日、朝鲜半岛的傩戏化程度与戏剧形态各不相同,但是就整体而言,则有其共性。在后世的祭祀仪式剧中,傩的影子像幽灵一样时隐时现,迄今为止,东亚的传统戏剧终究未能抛弃面具这一人物造型手段,便是显证;尽管现存的面具未必完全来自古老的傩,但是却不能完全否定傩面具带来的极大的影响,也是不争的事实。此外,三国传统戏剧浓厚的仪式感,也不能根本排除其对傩礼仪式的继承。傩的基因深藏在民俗文化细胞之内,外化于东亚琳琅满目的民间传统祭礼仪式剧,表现在剧目、人物造型、展演空间等诸多方面。

三、傩仪的戏剧文化价值

在探索戏剧发生问题的学术范畴之内,戏剧发生于祭祀仪式是多种观点之一种,笔者以为这是最具代表性的、最具说服力的学说。在古代中国,无论宫廷还是民间,祭祀礼仪以及入于礼而非祭祀的礼仪很多。傩礼,是其中最具表演性、最富装扮性、最有欣赏性的仪式仪轨,如果剥去礼仪的外衣,它的戏剧性内核赫然见焉。换言之,傩是中国戏剧重要的源头之一,经发展而成某些戏剧之后,傩戏极大地丰富了中国传统戏剧演出形态,迄今仍是具有活化石意义的戏剧形态。东亚各国戏剧历史,活生生地印证了上述观点。

(一)戏剧之源头

最早记录傩礼仪式的《周礼·夏官·司马·方相氏》虽然寥寥数语,却已经

① 鼎足山本《朝鲜王朝实录》之《成宗实录》卷九十八,成宗九年。首尔大学奎章阁藏。
② 鼎足山本《朝鲜王朝实录》之《明宗实录》卷二十七,明宗十六年。首尔大学奎章阁藏。

让我们看到一个重要信息,在这里已经造就了一个戏剧性角色——方相氏。方相氏既是周代官制中的一个小官之称谓,也是驱傩礼仪中的一个角色。这个角色在本质上是一个鬼,不同的是它比一般恶鬼更加凶恶可怖——生有四目,遂成为借其凶恶之相驱逐其他鬼物的鬼雄。恰如唐代段成式所云:"方相或鬼物也,前圣设官象之。"① 在周代官制中负责驱鬼逐疫的小官方相氏,在驱傩仪式表演中,便是一个完成"戏剧"行动的角色,其以特殊的装扮实现"人物"造型:黄金四目、掌蒙熊皮、执戈扬盾。这种装扮在历代傩礼仪式中被承袭下来,经久不变,于是,方相氏的装扮便成为驱傩礼仪中恒定的人物造型"程式"。这种人物造型"程式"既在中国长期延续,也被日本、朝鲜受融而成为宫廷大傩仪方相氏人物装扮的范式。以至于方相氏的四目面具在中国只见文献记录而早已不见踪影,却在日本、朝鲜半岛历朝历代宫廷抑或寺院、神社驱傩中使用,直到今天我们仍然能见到异国他乡的出土文物,甚至驱傩仪式中实际使用的方相氏面具。这一文化传播史上常见的现象,即在发祥地早已失传的文化现象却在其流传地依然延续生命,抑或经过变化而存在。那些经过变化后的输出或输入的文化,当人们透过表层窥视其本质时,却发现其发祥地的原本基因,日本与朝鲜半岛的傩礼与傩戏便是显证。

方相氏是驱傩一员主将,由于其在驱鬼逐疫中的长期性与装扮、执掌的恒定性,实际上也可以视之为一个"行当",甚至可以说,是中国戏曲艺术的行当系统的滥觞。虽然在方相氏活跃的长时期内,戏曲远未成熟,甚至连雏形都算不上,但是在那古远的时代,方相氏作为行当的最初形态,对后世戏曲艺术而言,具有根本性意义。根本性在于,方相氏既不单单是周官群体中一个小官吏,也不仅仅是驱傩礼仪中驱鬼逐疫的执行者,而是两者之间的一个中介。任何人都可以通过这个"中介",运用驱傩时的固定的"程式"以及恒定的造型"程式"去完成驱鬼的任务。在笔者看来,它是"中介思维"在"行当"的表现与滥觞。这种带有"中介思维"性质的"行当"之滥觞,对后来的戏曲艺术整体构筑极为关键,也最为重要。在古典戏剧发展演变的历史中,历代艺术家不但没有抛弃这一最初的、尚显幼稚的艺术"中介思维",而且长期地执着于此,维护它,补充它,完善它,最终构建出一个完整的戏曲行当中介系统。行当这个中介系统,对戏曲而言具有本质意义,笔者认为,戏曲艺术行当系统,是戏曲与其他戏剧艺术

① (唐)段成式著,杜聪校点:《酉阳杂俎·卷十三》,齐鲁书社2007年版,第84页。

的根本性分野。

当然,与方相氏具有类同性质的巫,也是戏曲行当系统的源头之一。关于巫,此处不作更多讨论,因为在笔者看来,方相氏与巫具有本质区别。

如果追溯戏曲艺术的源头,目光也应该聚焦于古傩。

据《周礼》记载,方相氏只为驱傩而设,具有两项任务:其一,"率百隶而时傩",即在春、秋、冬三个时节,方相氏率百余名随从举行驱鬼仪式,其装扮已如前述;其二,在丧葬仪式中,方相氏走在送葬队伍前面,驱赶路上的游魂野鬼。抵达墓地之后,方相氏率先进入墓穴,以戈击四隅,驱除躲在其中的恶鬼——木石之怪。这两项都具有某些戏剧性,相比而言,前者似乎更像"戏",在相对固定的区域上演;后者则在人物造型、道具不变的前提下,在移动状态中,边行边演。依据有限的文字记载,我们不能确定被驱赶的鬼是否出现在驱逐与被驱逐的场面之中,笔者判断,驱傩仪式更像是方相氏与"百隶"的单方面行为,而没有与鬼打斗的场面或情节。尽管如此,驱傩仪式依然提供了一个可供拓展的空间。事实上,在日后的发展中,形形色色的鬼被纳入仪式之中,为傩礼转型为傩戏提供了作为戏剧必备的要件之一。鬼的形象不同,驱鬼的神也在不断变化、增多,故事自然千差万别,于是傩戏也必然呈现千姿百态的风貌。朝鲜半岛高丽、李朝文献记载把傩礼直呼为"傩戏"以及"傩礼近于戏"的说法,便揭示其"百戏"或更加成熟之戏剧形态的本质。《处容舞》虽然以"舞"称之,但是该舞的背后所依据的是一个比较完整的故事。韩国田耕旭教授在论述韩国假面戏的时候说:"韩国假面剧的登场人物性格与戏剧结构,可谓是大受傩礼的登场人物性格与旧傩形式的影响。例如,傩礼的五方鬼舞、五方处容舞与假面剧的五方神将舞,傩礼的狮子舞与假面剧的狮子舞,傩礼的小梅与假面剧的小巫、小梅阁氏,傩礼的处容与假面剧醉发利、老丈,傩礼的旧傩与八墨僧舞等等,从其戏剧形式可知,韩国假面剧与傩礼互有密切的关系。"[①] 日本的节分以及带有佛教意味的"修正会""修二会"、泷山寺的"鬼祭"、龟户天满宫的驱傩、东京五条天神社的"古式追傩"、大阪住吉大社的"步射追傩式"、埼玉县玉敷神社的《钟馗与小鬼》,等等,有的依据中国古傩而变化为形式不同的驱傩仪式,有的则发展为小型傩戏。而在中国,古傩早已不复存在,从古傩变异而出的傩仪、傩戏更加丰富多彩,例证举不胜举,在后面章节中再加详述。

① [韩]田耕旭著,文盛哉译:《韩国的传统戏剧》,复旦大学出版社2014年版,第134页。

（二）戏剧之形态

傩坛衍生而成的傩戏在戏剧形态上是别样的品种。傩戏不同于在勾栏等其他演出空间中献艺的戏剧。首先，它没有明确的行当体制，也没有唱、念、做、打等完整的程式系统。传统傩戏的演出空间不在红氍毹、瓦舍勾栏、神庙剧场、会馆舞台等商业性、娱乐性空间中演出，其展演于傩坛、场屋或空旷的山野甚至随意的空间内，在悬挂"神案"的任何空间内。中国傩戏演出直接面对的是各路神灵，一言以蔽之，人类不是其献艺的对象，它的本质是神灵的供品，人不过是陪坐看戏而已。傩戏的这种性质类同于奉献给神灵的牺牲与丝绸绢帛。据说，演出傩戏的人也没有严格规定谁能演，谁不能演。贵州傩坛法师秦法雷曾亲口对笔者说："谁都可以戴上面具扮演角色，没有太多的禁忌。"

就其戏剧形态而言，傩戏的演进过程大致经历一条从"闭口"向"开口"发展的路径。对此，我们从方相氏在驱傩仪式中的表演历史似乎看到一些端倪。大家一定会注意到《后汉书·礼仪志》的记载："黄门令奏曰：'侲子备，请逐疫。'于是中黄门倡，侲子和，曰：'甲作食殃，胇胃食虎，雄伯食魅，腾简食不祥，揽诸食咎，伯奇食梦，强梁、祖明共食磔死寄生，委随食观，错断食巨，穷奇、腾根共食蛊！凡使十二神追恶凶。赫女躯，拉女干，节解女肉，抽女肺肠，女不急去，后者为粮！'……"[①] 这里，"倡"为发声先唱或领唱的意思，中黄门首先领唱"甲作食凶，胇胃食虎……"，侲子接着和"赫女躯，拉女干……"，即中黄门与侲子唱、和以上两段带有咒术意味的驱鬼歌。紧接着，由方相氏"使十二神追恶凶"。"使"诠为"役使"，即方相氏"执戈扬盾"役使"十二神"追赶恶凶。也就是说，方相氏役使十二神以舞蹈或肢体语言驱鬼，而不开口发声。

至唐代开元年间，略有小变。《大唐开元礼》记载："方相氏执戈扬盾，唱率唱，侲子和……"方相氏虽然不唱，但是唱者不再是"中黄门"而易为"唱率"。[②] 至《新唐书》终于看到我们期待的变化："方相氏执戈扬盾唱，侲子和曰……"从汉迄唐，宫廷傩礼主唱驱鬼歌者大致经历了：中黄门→唱率（或作"唱帅"等）→方相氏，这样一个演变过程。

《新唐书》编纂完成于北宋，去《大唐开元礼》之编纂已经三百余年。在这数百年间，宫廷大傩仪这种些许变化，可谓小矣。由此可见宫廷礼仪恒定性之一

① （南朝宋）范晔撰：《后汉书（下）》，岳麓书社2007年版，第1157页。
② 萧嵩等撰：《大唐开元礼》，1990年7月江苏广陵古籍刻印社据清光绪刊本影印。

斑。宫廷礼仪之变是必然的,但是其变化的确缓慢。变而缓,造就了从礼仪脱胎而出的演艺发展的缓慢,却是不争的事实。

古代的祭祀礼仪规矩,往往说、唱、舞分离。古代祭礼仪式有明确分工,"诵词""嘏词"即"说"的部分由"祝"执掌,而"大巫""小巫"分别歌、舞,即所谓"歌者不舞,舞者不歌"。也就是说,歌与舞不能由同一人完成。总而言之,古代祭礼采取歌、舞、诗分由三人执掌的规制,这样一来,造成歌、舞、诗的分离状态。

傩,虽然不属于祭祀礼仪,但依然属于宫廷或地方礼仪,需要恪守仪式规制。傩不属于祭祀仪式,因此巫、祝不在傩之正礼之中执掌任何仪式程序,所以在驱傩礼仪之中黄门与侲子承担唱、和任务,以舞蹈等肢体语言进行驱鬼的部分归方相氏以及十二神担任。歌、舞、诗分离这一礼仪规制的严格恪守,带给后来戏剧形态以极大影响。在某些礼仪向戏剧演进的时期,歌、舞、诗的分离等严格的礼仪规制严重地阻碍仪式仪礼向戏剧演出艺术蜕变与发展,使得这个演变期极为漫长。在礼仪冲破这一规制之后,歌、舞、诗才有可能融为一体,即场上人物既可以歌,也可以舞,还可以开口诵诗、说白等,到了这个时期,中国传统戏剧去真正成立,便相去不远了。宋代队戏的演出方式,是古代礼仪规制寻求突破的必然结果,是一种既不完全破除礼仪规制而又在夹缝中求生息的不完整戏剧形态——哑剧,我们姑且称之为中国古典型哑剧。类似于中国古典式哑剧在东方多国具有普遍性,这种古典型哑剧是否在不同程度上都受制于各自民族不同的礼仪规矩呢?至少,日本、朝鲜半岛是这样的,因为古代日本、朝鲜半岛的宫廷礼仪制度、礼仪程序从中国输入,并在一个长时期内被严格遵守。迄今为止,不但中国尚存多种"闭口傩",日本、韩国大量神乐、傩戏、傩舞、假面剧依然是哑的。中国多地的"闭口傩"长久恪守古礼之规制而未曾大变,流行在安徽、江西等地的"闭口傩"便是实证。

古代礼仪歌、舞、诗分别由不同人执掌的规制造就了中国演出史上两种不同的艺术形态,其一为队戏,其二为闭口傩戏。队戏,场上人物舞而不歌、无白,包括故事情节、人物以及故事展开与演进等观众必须知道的内容,便不得不由"竹竿子"或"叙述者"担任。"竹竿子""叙述者"不是严格意义的剧中"人物",他们介乎于槛内与槛外之间。在现今山西、河北、西北某些地方的队戏中,"竹竿子""叙述者"几乎不可或缺。他们的前身应该是祭祀仪式中的"祝"抑或傩礼傩仪中的"唱帅""唱率""唱师"或"黄门"。至少,在宫廷礼仪的执掌上是基本一样的,即掌管唱、诵、念等的部分。而在成熟的明清传奇中,再次演变为"副

末",负责全剧"开场"。他们也存在于当下的傩坛之中,在闭口傩演出时,乐队等代替"竹竿子"而成为"叙述者"以弥补场上人物不歌、不语的尴尬,他们与台上人物的肢体语言呼应以完成叙事或烘托戏剧气氛的任务。由此可见,古代礼仪之歌唱、舞蹈、诵诗分离之规制,对演艺形态上的影响何其久远。

走在"闭口傩"前面的是"开口傩",两者虽然不过一步之差,但是"开口傩"去完整的戏剧几无差别。

这里,我们大体上梳理了日本、朝鲜半岛傩礼与傩仪的输入、变异与发展的大脉,并对其中的某些问题与中国历代傩礼傩仪进行初步比较。在这里,我们发现一个普遍现象,即各国傩礼都在不断变异中。这种"变"是渐进性质的,在短期内,似乎难以发现明显的变化,但是当我们纵观历史的长河,便会发现"变"的恒定性,那些看来突变的现象,不过是积累的结果。所以,变,是古老傩仪存续千古的保障;变,也是东亚各国从古傩发展至今所呈现的千姿百态演艺形态的动力;变,更是东亚各民族不尽相同文化背景下的必然产物。变,或者对傩仪本体的改变,或者对大型傩仪进行拆分,化整为零。前者如周代的宫廷傩仪,最初是那样简单,经过变异而为后世傩仪、傩戏之大观;后者如《撵虚耗》等,它不过是把古代被驱逐的十大恶鬼之一的"虚耗"从大傩仪中抽出而独立成"戏"。日本也把古傩之要义与构成因素,结合本民族文化融合或嫁接而异变为其他仪式或演艺形态而长期流传,甚至努力恢复最古老的傩礼形态,东京都五条天神社之"古式追傩"便是显证。诸如此类具体而深入的讨论,将在后续各章、各节中逐渐展开。

第一章
东亚驱傩神鬼诸像

按照一般的理解,驱傩仪式应该由驱除与被驱除两个对立双方构成,然而在仪式中,被驱逐的一方却未必出现,它们经常被安排在暗处。从周代迄汉唐,文献记载一直没有明确被驱逐的魑魅魍魉是如何参与傩礼之中的,更没有对驱逐与被驱逐场面的具体描绘。从中、日、韩宫廷大傩仪来看,汉代以降,我们看到的仅仅是方相氏带领下的侲子与十二兽、十二神抑或十二支神的号叫呼喊、大声诵唱的"驱鬼歌"以及"汝不速去,后者为粮"的恫吓,而被驱逐的对象——鬼,却没有明确的、现身于傩礼傩仪的记载。何以如此?这是一个值得深入思考的问题。

宫廷礼仪的相对稳定性,减缓了傩仪的演变,使之固有的一点戏剧性被长期搁置;方相氏尽管具有角色性质,甚至具备了"行当"雏形意义,但是由于没有敷演故事,也没有使之在哪怕最简单的故事中直接面对矛盾的对立面,从而使得仪式失去了成为戏剧的根本要素。驱傩仪式去戏剧不过一步之差,然而这关键的一步却格外难行。湖南张家界天子山有一处著名景点,两座山相差仅仅一步,只要迈一步,就从这座山到了另一座山上,千千万万人望而却步,因为在两山之间有万丈深渊,稍有不慎就会有生命危险,所以该景点命名为"一步难行"。是的,仅此一步,分开两座山;大傩仪也仅此一步,隔开了仪式与戏剧,阻止了古典戏剧的诞生。

是的,傩礼仪式中角色意义明确的方相氏已经把傩仪推向戏剧的边缘,然而方相、十二神兽以及侲子在明处,各种鬼物却在暗处。由于矛盾的另一方魑魅魍魉的缺席,傩仪不得不退回仪式的原点。尽管如此,各种鬼物依然是重要的,因为没有他们隐藏在暗处,那么全部驱傩仪式就不会存在。日本对"鬼"的释义

有多种,其中之一便是"隐",鬼者隐也,指称隐藏在暗处的害人精。

由于东亚各国各地,主要是中、日、韩的宗教信仰以及民间俗信的种种差异,早期被共同采纳的方相氏驱傩,在后来的延续中,变异为多种形态,而方相氏的地位与性质也发生变化,不是被取而代之,就是反转为被驱除的对象。后起的、取代方相氏驱傩的种种神灵层出不穷,道教的、佛教的、民族的、本地的、本国的、外国的驱鬼大神纷纷登场,他们前赴后继,变换驱傩的主角。同样,鬼物一方也不断变化,被取代的、新增的、外来的、异化的,形形色色,难以尽道其详。于是,在东亚,展现出一幅驱傩礼仪的诡异画卷,一群斑驳陆离的神鬼群像,一种流转不息的东亚神秘影像,他们被刻于石,雕于砖,绘于帛、纸,记载于典籍,更长留于人心,经久而不灭。

需要说明的是,本书所涉及的神灵、鬼物精怪等,限制在东亚尤其是中、日、韩三国以及某些地域所共有的,同时出现在舞蹈、民俗艺能、戏剧等表演艺术中的诸神、众鬼,那些虽然在信仰中存在,却未见于以上演出领域中的诸神、众鬼,不在讨论范围之内。

第一节 驱傩主神逞威风——关于方相氏

一、从"清道夫"到开路神

翻开《周礼》,在"夏官·司马·方相氏"一节,见到这样的文字记载:

> 方相氏:掌蒙熊皮、黄金四目、玄衣朱裳、执戈扬盾,帅百隶而时难,以索室驱疫。大丧,先柩;及墓,入圹,以戈击四隅,驱方良。[1]

这段记载,明确了方相氏两大职责,一是为索室驱疫、二是为送葬,方相氏这两种职能长期延续。关于第一种职能,我们在总论中已经有所论述,在后面还将涉及。这里主要讨论方相氏的第二种职能。大约在五代以后,方相氏以原本的装扮进行送葬的丧葬仪式日益少见,而悄然改变原本形貌,或者易其名而延续其实。

[1] (汉)郑玄注,陈戍国点校:《周礼·仪礼·礼记》,岳麓书社2006年版,第70页。

在古人的意识中，鬼物既隐藏在暗处，又无处不在，那么在发丧的路上，灵柩中的亡灵便容易被鬼怪邪物冲撞，于是一个驱除游魂野鬼的"清道夫"角色应运而生，方相氏恰是"清道夫"。方相氏作为清道夫角色，执行清道的方式有两种：

其一，为发丧而开路。

从《周礼》文字记载看，早期的方相氏采取徒步方式行走在发丧队伍的最前面以驱鬼，抵达坟地之后，率先跳入墓穴，驱赶暗藏在墓穴中的鬼怪。后来，用方相车取而代之，即在专用车上，载以方相氏或方相氏的假形，行进在发丧队伍前面。《唐六典》卷十八载："饰，凡引披、铎、翣、挽歌、方相、魌头、纛、帐之属亦如之。"原注："其方相四目，五品已上用之；魌头两目，七品以上用之；并玄衣、朱裳，执戈、盾，载于车。"① 由此可见，唐代依照亡者的官阶之别而规定送葬时所使用的方相车或魌头车。不过这段文字中没有明确车上所载究竟是由人装扮的方相氏，还是方相氏假形。发丧时，方相车处于整个队伍的前列，《大唐开元礼》记述发丧队伍的顺序："灵车动，从者如常，鼓吹振作而行。先灵车，后次方相车，次志石车，次大棺车，次輴车，次明器车，次下帐舆，次米舆……"② 这里所谓"灵车"应该是放置亡者灵牌的车，"志石车"是置放亡者石制墓志铭的车子，"大棺车"才是放置亡者灵柩的车，"方相车"在队伍中的顺序仅次于灵车，位居第二，从而凸显其作为"清道车"的作用。

唐宋时代丧葬礼仪用方相车的规制，传入朝鲜半岛并被用于丧葬礼仪之中。下面三幅图片中的第一幅图，是朝鲜半岛李朝时代的方相车的式样（图1-1），第二幅图片据曲六乙、钱茀在《东方傩文化概论》一书中说也是李朝时代丧葬仪式的方相车③（图1-2），第三幅图片载于韩国田耕旭所著《韩国的传统戏剧》附图第115号图，图为20世纪初叶韩国江原道通川郡郡守崔氏家族送葬时的场景，走在送葬队伍前列的依然是戴着硕大四目面具的方相氏（图1-3）。

图1-1是尚未置放方相氏的空车，图1-2是发丧时已经安置方相氏的图。从图片看，在原本方相车上置放一把椅子，有人戴着巨大的方相氏面具坐在车上。而图1-3说明直到20世纪初期，韩国民间仍在用方相氏作为丧葬队伍的前驱，执行清道任务。从以上三幅图片，可以看到两个问题：第一，韩国的丧葬礼

① （唐）李林甫等撰，陈仲夫校点：《唐六典》，中华书局1992年版，第508页。
② （唐）萧嵩等撰：《大唐开元礼》，1990年7月江苏广陵古籍刻印社据清光绪刊本影印。
③ 曲六乙、钱茀著：《东方傩文化概论》，山西教育出版社2006年版，第402页。

第一章　东亚驱傩神鬼诸像

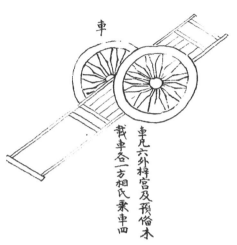 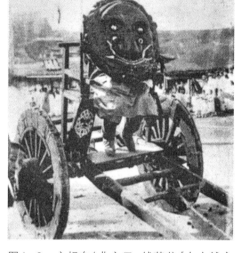

图1-1　方相车(《世宗实录·卷134》插图)　　图1-2　方相车(曲六乙、钱茀著《东方傩文化概论》插图)

图1-3　韩国送葬仪式中的方相氏(田耕旭著《韩国的传统戏剧》第115号插图)

仪从中国唐宋时代前后葬礼继承而来；第二，在20世纪之前的某个时期，用方相车为前行的丧葬仪式已经成为民间风俗，虽然民间丧葬已经失去古礼必须按照官阶而用方相或魌头的严格规定，但是方相氏仍在丧葬队伍中出现的本身，还是值得关注的，说明在朝鲜半岛，方相氏驱鬼的信仰以及用方相氏作为"清道夫"的做法已经平民化了。

其二，发丧时的方相氏以假形的方式出现，名称则易为"开路神"。

清代康熙朝刑部尚书徐乾学在《读礼通考》中说："冯善《家礼集说》：今人用竹为格，用纸糊人，执戈长丈余，道柩先行，谓之开路神，其代方相之遗意欤？"[①]冯善，明代前期人，其所著《家礼集说》在宣德年间问世，书中所载家礼中的丧礼在明代前期或具有普遍性，可见明代早期，送葬队伍中原本的方相氏已经变为开路神。徐乾学在《读礼通考》中再引曰："姚翼《家规通俗编》：周礼方相氏狂夫四人。《家礼》：大夫士之丧，用二人，为魌头，今俗用竹为格，糊纸为人，长丈余，执戈，导柩先行，谓之'开路神'，方相之遗意也。从古从今，无所不可。"[②]姚翼，明代中晚期人，嘉靖、隆庆间在世，书中所载与冯善《家礼集说》几乎完全一致。说明"开路神"在明代丧葬礼仪中完全取代了方相氏。开路神作为发丧礼仪中驱除路途上魑魅魍魉的角色，已经定格。正如姚翼、徐乾学所说的，"开路神"的确是"方相之遗意也"。

这段文字记载，可以明确两点：在明代前后，方相氏已经由人装扮变为"糊纸为人"的假形；方相氏已经易名为"开路神"。"开路神"之名，还包含两个意义：一者，他继承的是方相氏清道的功能；再者，人们视方相氏为"神"，从而完成了方相氏由原本为"氏"这一官职，升格为"神"的转变。然而，我们不能误会"开路神"在明代才正式登场，他的出现可能更早。宋代就有"险道神"之说，他的性质与"开路神"基本一致。宋代高承《事物纪原》卷九载："方相，《轩辕本纪》曰：帝周游时，元妃嫘祖死于道，令次妃姆嫫监护，因置方相，亦曰防丧，此盖其始也，俗号'险道神'，抑由此故尔。《周礼》有方相氏狂夫四夫，大丧，先柩，及墓，入圹，以戈击四隅，驱方良。故葬家以方相先驰。"[③]高承这段记载值得注意的有以下几点：一者，传说中的轩辕帝的次妃嫫母奉命监护死于路上的元妃嫘祖而被尊奉为最早的路神，认为周代发丧时负责警戒的方相氏是嫫母的延

① （清）徐乾学撰：《读礼通考》，光绪二十四年（1898）新化三味堂刊本，卷第十六。
② （清）徐乾学撰：《读礼通考》，光绪二十四年（1898）新化三味堂刊本，卷第十六。
③ （宋）高承撰：《事物纪原》，中华书局1989年版，第481页。

续,从而指出了方相氏缘起于嫫母,不失为一说,甚至可以说,中国的路神起源于嫫母;两者,"方相"又叫"防丧",是防卫亡者之灵的意思,即所谓"清道夫";三者,宋代已有"险道神"的名称。可见,"开路神"与"险道神"只不过名称不同罢了,实质是一样的。

其三,"开路神"入于傩礼。

方相氏一旦升格为"险道神""开路神",旋即被民间傩礼、傩戏所吸收,他取代了方相氏而一跃成为民间傩礼、傩戏的角色之一,因为"神"总比"氏"的威力更加强大。在现今各地傩坛中,与方相氏驱傩功能遥遥相接、意义相通者还有其他,除了"险道神""开路神"之外,也有"开路先锋""探路将军"等。

"探路郎君"是"开路神""险道神"名称的又一变。余大喜在《中国傩神谱》中引述张子伟先生记述的这位神的出身:"探路郎君,在傩坛的司职是为傩神探路。相传探路郎君本姓张,后随母改嫁柴氏,改姓柴。父母双双行善,所生三兄弟,大哥在玉帝处当差,二哥在阎王府里办事,只有他年纪轻,留在家里挑香卖。传说他是一个探路能手,无论在路上遇到什么难事,总能七绕八拐到达目的地。一次,他挑香从西眉山前过,西眉山滑坡,他改道洞庭湖,又遇洞庭湖涨水,湖宽水深,去路中断,他又绕道黑松岭,谁知遇上十八个强盗拦路,要他留下买路钱。柴老三气愤至极:'世上只有花银钱买酒喝,哪里有花银钱买路之道理?'说罢要与强盗论高低。十八个强盗一拥而上,柴老三并不示弱,他顺手拔起一兜一丈高的麻桑树,剥光树壳做棍,狠狠抽打十八个强盗。十八个强盗眼看对手越打越狠,招架不住,只得逃之夭夭。柴老三继续上路,过山穿寨,沿路叫卖。当他从华山山前过,被飞天五岳神看中。飞天五岳神见他路路顺通,连颁三道圣旨,封他为探路神,赐他一根齐眉棍,沿途打路,为傩神进入傩坛开辟道路,还为户主打开五方财路,打掉白虎灾星、风殃火烛。"① 记述者张子伟是湘西吉首著名的傩学专家,他记述的是湖南湘西土家族的传说,名称虽然不尽相同,但是其实质是一致的。

同样的开路神,贵州德江傩坛名之为"开路将军",在傩坛"正戏"中,有一出戏就叫《开路将军》。这是一出由开路将军与"把坛老师"演出的二人戏。戏中,开路将军的装扮为"身穿龙袍,腰拴法裙,背插锦鸡毛,手执大刀,头戴面具"②,在开路将军与把坛老师的对话中,揭示了开路将军的职能:

① 余大喜编著:《中国傩神谱》,广西民族出版社2000年版,第139页。
② 《德江傩堂戏》资料采编组编,李华林主编:《德江傩堂戏》,贵州民族出版社1993年版,第314页。

开路将军：吾从半天云闪过，锣儿叮当响，角儿呜呜吹，不知何家在做何事？

　　把坛老师：你来得正好。这里锣儿叮当响，角儿呜呜吹，是为×天官家酬还良愿。请你来打开五方道路，刀砍五方邪魔，正请都没有这样遇缘哩。开路将军，你既然来了，就请你为主人家扫荡障碍，便还良愿。①

　　"打开五方道路，刀砍五方邪魔""为主人家扫荡障碍"是这位"开路将军"的职责，与方相氏的第二种职责相同。此外，贵州福泉阳戏有一出法事小戏，名叫《开路先锋》，戏中的开路先锋简称"先锋"。杨光华先生整理出版的《且兰傩魂》一书，收录阳戏《先锋》。这是一出独角戏，开路先锋一人登场，与其对话的是"坛内代答"者，这个代答的坛内人并不出场。杨光华先生在剧本前面介绍说："先锋，又称'开路先锋'。这则法事是玉皇殿下的先锋，手持大刀一把，头顶金盔，身穿金甲，脑后戴三张钱花，面佩先锋面具，胯下一匹乌驹马来到人间，听到士主家锣鼓沉沉，为士主家砍开五方，迎接三位大神赴香坛。"②开场后，先锋唱道："砍路神，手持大刀砍东门，东门大路吾砍开，东方青帝先师上盘来。"依照如此套路，连续砍开南门、西门、北门、中门。接着，先锋云："五道城门吾砍开，瘟疫湿气砍出去，绫罗绸缎砍进来；是非口愿砍出去，高头大马砍进来；一年四季神来砍，斗满黄金滚进门。……天鬼砍在天朝去，地鬼砍在地府门。人鬼砍往人远去，虎狼砍在远山林。是非口角砍出山门外，火阳砍在水中沉。麻痘砍在麻树上，痘瘟砍在豆州城。免得伤风并咳瘦，一齐砍在九霄云。五方五路我砍开，免得邪魔入宅来。五方五路我砍通，千军万马赴坛门。"③这里，开路先锋又叫"砍路神"，这位"砍路神"首先砍开东、西、南、北、中五方大门，为青帝、赤帝、白帝、黑帝、黄帝五路神灵开路；接着砍开天朝、地府、山林、山门、豆州城等五门，以放逐各种鬼物。这里的开路先锋肩负迎神与驱鬼两项任务。可见，无论是"险道神"还是"开路神""探路郎君""砍路神""开路将军""开路先锋"等，无不继承方相氏的衣钵，不同的是"探路郎君""砍路神""开路将军""开路先锋"等，已经进入傩坛，成为傩坛小戏中的人物了。傩戏中，"探路郎君""开路将军""开路先锋"戴面具表演。（图1-4、图1-5）

① 《德江傩堂戏》资料采编组编，李华林主编：《德江傩堂戏》，贵州民族出版社1993年版，第314页。
② 杨光华：《且兰傩魂（上部）》，人民文学出版社2008年版，第270页。
③ 杨光华：《且兰傩魂（上部）》，人民文学出版社2008年版，第270页。

 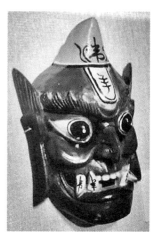

左图1-4 湖南湘西土家族的"探路郎君"面具

右图1-5 铜仁贵州傩文化博物馆藏"开路将军"面具

其四,路边的"险道神"信仰。

延续方相氏"清道夫"功能的险道神,还被置于大路通衢以及险要之处,这种风俗迄今仍在某些地区存在。2017年,在"道真自治县成立30周年暨第二届傩文化研讨会"上,云南学者王勇提交了论文《"方相氏"的前世今生》。该论文提供了非常值得注意的信息,他说:"在我的家乡云南省昭通市乌蒙山区的世俗生活中,一种称为险道神的石雕偶像的普遍存在引起了我的关注。1994年以来,我不断地寻找、拍摄了上千个这样的雕像,我欣喜地发现,散落凡俗的险道神似乎就是古之方相氏在今天的一种存在。"[①] 文中配发了多张"险道神"的图片。经王勇先生允可,转载几幅图片如下(图1-6)。

 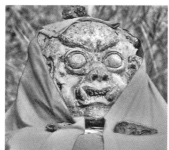

图1-6 云南昭通石雕险道神(王勇摄影并提供)

① 王勇:《"方相氏"的前世今生》(未刊稿),得到作者获准而引证。

在其他地区少见甚至不见的路边"险道神",却在昭通以及与之毗邻地区的大量存在这件事引起王勇先生的关注,也引起笔者两个方面的思考:第一,关乎昭通地区的自然环境。昭通地势西南高、东北低,属典型的山地构造地形,境内群山林立,山高谷深,落差极大。昭通市内平均海拔1 685米,其中市政府驻地海拔1 920米,最高海拔4 040米(巧家县药山),最低海拔267米(水富县滚坎坝)。公元前250年,秦孝文王以蜀郡太守李冰开凿僰道。公元前221年秦始皇统一全国后,为了进一步经略云南,派常頞将李冰开凿的僰道延伸至建宁(今曲靖),史称"五尺道"。公元前135年(西汉武帝建元六年),汉武帝改变汉初"闭蜀故徼"的封闭政策,重开"南夷道"。这些历代开凿的道路,通行于群山峻岭,其险峻难行自不必说,雕塑险道神立于路旁,是先民对安全行进的渴望。即便在当下,公路盘山而建,险峻程度远非古代可比,但是依然是危险频发的地段,因此借险道神的威力而保障开车人的安全也便成为现当代人的慰藉。在古今民众同样心理祈盼的作用下,古老的险道神信仰便自然而然地延续至今。第二,古代开发的通道,为中原文化的输入提供了必要的条件。唐宋时期,南诏、大理两个地方政权先后称雄于云南地区,昭通既与中原文化疏离,也未能充分接受南诏、大理文化的影响,使得中原文化在昭通这个通蜀连黔的交点上沉积下来。在这些沉积下来的文化中,很可能包括方相氏作为"清道夫""险道神"的信仰,寄托于神的,是行走在险道上人们对安全的心理愿望。

　　在外游走的人们祈盼安全是各个民族共同的愿望,路神信仰也是东亚诸国百姓普遍的民俗信仰,在日本同样如此。

　　在"总论"中,我们已经谈到日本驱傩仪式中的方相氏从驱鬼逐疫的主将演变为被驱逐的对象,并讨论了之所以发生这种变化的原因。然而,以开路为职能的神灵,在日本祭礼仪式以及神乐等演出中同样不可或缺,替代方相氏执行开路任务的是日本"记纪神话"中的大神猿田彦。据《古事记》记载,猿田彦是天孙降临时的指路神,亦即开路神。神话故事大略如下:天孙琼琼杵尊奉命降临尘世时,来在天与地交接的岔道口,只见有一位高大身躯的神站在那里,他上照高天原,下明丰苇原中国。那位在高天原跳舞而引得八百万神狂欢,进而惊动天照大神推开石门从而使得天下重获光明的天宇受卖神,按照天照大神的旨意去询问这位神的名字,这位神说自己是猿田彦,听说天孙琼琼杵尊下凡,特地在这里照亮路途,给天孙开路。传说猿田彦身材高大,面红如枣,嘴亮眼明,鼻子奇长,迄今在日本各地神事活动的巡游仪式时,猿田彦手持长戟,戴高鼻面具走在队伍

最前面，依然具有开路神的意义。据《古事记》记载，天宇受卖神与猿田彦结为夫妇(图1-7)。

日本埼玉县鹫宫著名的"催马乐神乐"，猿田彦是该神乐演出必须登场的神祇。在日本庞大的神乐系统中有所谓"里神乐"。据专家考证，江户里神乐即东京里神乐，就是在土师一流催马乐神乐基础上形成的。土师一流催马乐神乐原本属于出云神乐，以"采物"为主。在采物神乐之中加入叙事性哑剧就是江户里神乐。土师一流催马乐神乐大约在江户初期延宝年间（1673—1681）。进入江户以后，随着老

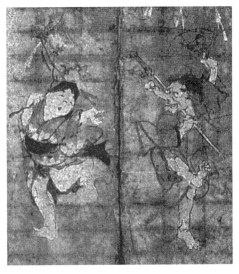

图1-7　猿田彦与天宇受卖神(《岩户踊》高知市朝仓神社藏)

百姓的爱好而变化，尤其在江户中、后期，壬生狂言常常到江户演出，很受江户人的欢迎。壬生狂言是有故事、有人物、戴假面的哑剧，在江户里神乐的形成过程中，受到壬生狂言的影响，甚至还从能、歌舞伎中吸取了一些表现形式，遂成就了江户里神乐。江户里神乐在土师一流催马乐神乐的基础上发展，而鹫宫的催马乐神乐却一直保留着旧貌而流传至今。

鹫宫神乐通常叫"鹫宫催马乐神乐"，而正式名称则是"土师一流催马乐神乐"。"催马乐"是平安时代非常流行的歌谣，鹫宫的每个神乐都用这种歌谣演唱。据说，从前最繁盛时期，共有36出神乐，当社称"段"或"座"。后来只剩下12出了，即12段曲目。12段之外，另有3段属于"外"或"番外"，总计起来现存15段曲目。鹫宫催马乐神乐的第四段名为《降临御先猿田彦钿女》，是一段猿田彦与天宇受卖神的双人舞(图1-8)。

图1-8　鹫宫催马乐神乐之猿田彦

天狗与猿田彦经常被混淆，因为他们所佩戴的面具在造型上完全一样，都是赤面高鼻。据说，独具特色高鼻面具与生殖崇拜相关，关于这个问题，将在后面讨论面具问题的章节中再作阐释。

二、诸神流窜：方相氏驱傩主将的异化与变迁

历史的演进伴随着继承、扬弃与再生，只有这样，历史才能延续。如果考察古傩之变，唐代，尤其闯入我们视野的是地处偏远地区的西域敦煌傩事。在那里，"正宗"的傩礼不复存在，代替方相氏驱傩的不是更加古老的神祇，就是外邦输入神。唐代奠定的这种基础，到了宋代便彻底被打破了。民间神、道教神、少数民族神甚至某些小区域地方性保护神等，陆陆续续登上民间祭祀坛场抑或傩坛。

前面，我们讨论了方相氏两大职能之一的开路，本小节阐述其驱鬼职能及其异化与变迁。

相对于作为开路职能，方相氏驱傩职能的讨论文章俯拾即是。掌蒙熊皮、黄金四目、玄衣朱裳、执戈扬盾装饰造型的方相氏出现在今人著作与论文中的频率很高。这些研究著述，大都把方相氏视为"神"，认为只有神才能驱鬼。然而，古籍中似乎没有把方相氏视为"神"的文字记载。方相氏不是神，而是一个驱鬼的官。在"总论"中，我们引证唐代段成式的说法"方相或鬼物也，前圣设官象之"，所谓"设官而象之"，即取"方相"之"象"而"设官"，故而名之为"方相氏"。古人以为，装扮起来的方相氏如此凶恶，其他鬼一定因恐惧而远远避之。古人的这一思路实质是以鬼驱鬼，以凶制凶。然而，方相氏不过是由人装扮的"方相"而已。大约从宋代开始，方相氏逐渐退出驱傩仪式及演艺舞台，替代他的是层出不穷的各路神灵。因为装扮得怪异、可怕、凶恶的方相氏本来不是神，所以他驱鬼的能力或许受到质疑。就连朱熹都说：傩虽古礼而近于戏。这是方相氏逐渐消失于驱傩仪式的原因之一。然而，情况并非如此简单，驱傩礼仪中方相氏被淡化甚至被取代，却在"开路"这一职能上被升格为"神"，正如前面论述的那样。

在日本宫廷驱傩仪式中，方相氏甚至异化为被驱赶的对象，是可以理解的。在本书"绪论"中，笔者曾引证《政和五礼新仪》"大傩仪"一节文字记载："上人二人，其一着假面，黄金目，蒙熊皮，元衣朱裳，右执戈，左扬盾。"虽然装扮一如既往，但是装扮者不再是方相氏，而是两位"上人"，即和尚。另据《东京梦华

录》记载,取代方相氏的是钟馗等。宋代开始,方相氏逐渐淡出宫廷大傩仪,到了明清时代,方相氏彻底消失了。之所以出现这种状况,除了前述原因之外,大约与有些经学家们认为《周礼》关于方相氏驱傩等文字,是汉代王莽、刘歆篡改过的相关。清代方苞曾辨正曰:"以戈击圹,以矢射神,以书方厌鸟,以牡橭象齿杀神,则荒诞而不经。若是者,揆之于理则不宜,验之于人心之同然则不顺,然而经有是文何也?则莽与歆所窜入也。"进而详论"今于方相氏去蒙熊皮,黄金四目及大丧以下之文;于硩蔟氏去以方书下之文(覆其巢则鸟自去矣,以方书悬巢上,是不覆其巢也,与上文显背);于壶涿氏去若欲杀其神以下之文;于庭氏去若神也以下之文,则四职固辞备而义完矣。其他更无可疑者矣。凡世儒所疑于周官者,切究其义,皆圣人运用天理之实,惟此数事,揆以制作之意,显然可辨其非真,而于莽事,则皆若为之前辙,而开其端兆,然则非歆之窜入而谁乎?"① 方苞所指出的方相氏、硩蔟氏、壶涿氏、庭氏是《周礼》所设四官,这四官在方苞看来都是王莽与刘歆为了政治需要而窜入的内容。这种看法可能在一定程度上影响以方相氏为主角的驱傩仪式的延续。

在东亚,继方相氏而后起的驱傩神层出不穷,开启了诸神流窜、驱傩逐疫的缤纷画卷。

(一) 钟馗

唐代,钟馗已经正式走向驱傩神的行列,首先披露这一信息的是敦煌文献中关于"儿郎伟"驱傩。伴随钟馗驱傩的是一支形形色色的国际联军。

"儿郎伟"歌词现存近20种,包括驱傩、障车、上梁三方面内容。驱傩应该是其基本用途、基本内涵。正因为它有禳灾逐疫、祈福纳祥的功能,才被人们用到上梁和障车上面去。盖新房要避免形形色色的鬼魅从中捣乱,要驱赶之,使房及房主永保安宁。在中原广大汉族及全国一些少数民族中,长期以来保留着上梁时唱上梁歌的习俗。障车是在迎娶新娘时,于途中由障车者口唱吉祥歌词,障阻车行,驱邪纳祥,唱毕领赏。

钟馗驱傩在"儿郎伟"歌词中数见之。引几条如下:

膺(应)是浮游浪鬼,付与钟馗大郎。
咸称我是钟馗,捉取江游浪鬼。

① (清)方苞:《望溪集》文集卷一《读经》,清咸丰元年戴钧衡刻6本。

> 驱傩之法，自昔轩辕。
> 钟馗白泽，统领居仙。
> 怪禽异兽，九尾通天。
> 钟夔（馗）并白宅（泽），
> 扫障尽妖氛。
> 还钟夔（馗），拦着门，
> 弃头上，放气熏。
> 今夜驱傩队仗，
> 部领安城火袄。①

唐代敦煌地区的"儿郎伟"（即"儿郎们"）装扮的钟馗在驱傩队伍中处于"统领"的显要位置。笔者怀疑，以钟馗为统领的驱傩形式东渐而入唐代长安地区，至玄宗朝，钟馗驱傩可能已经普遍传播于宫廷与民间。宋代沈括《梦溪补笔谈》记载：

> 禁中旧有吴道子画钟馗，其卷首有唐人题记曰：明皇开元讲武骊山，岁翠华还宫，上不怿，因痁作，将逾月，巫医殚伎，不能致良。忽一夕，梦二鬼，一大，一小。其小者衣绛犊鼻，屦一足，跣一足，悬一屦，搢一大筠纸扇，窃太真紫香囊及上玉笛，绕殿而奔。其大者戴帽，衣蓝裳，袒一臂，鞟双足，乃捉其小者，刳其目，然后擘而啖之。上问大者曰："尔何人也？"奏云："臣钟馗氏，即武举不捷之士也。誓与陛下除天下之妖孽。"梦觉，痁苦顿瘳，而体益壮。乃诏画工吴道子，告之以梦，曰："试为朕如梦图之。"道子奉旨，恍若有睹，立笔图讫以进。上瞠视久之，抚几曰："是卿与朕同梦耳？何肖若此哉？！"②

这段记载有些许玄妙，吴道子听罢玄宗讲梦，旋即绘画出图，而所画钟馗与玄宗之梦完全一致，真神乎其技也！按理推之，唐玄宗与吴道子事先都看到从西域传来的钟馗舞，而后玄宗李隆基入钟馗于梦，吴道子入钟馗于画，其依据都应该是所见到的钟馗舞，也就是说，钟馗捉鬼舞在唐玄宗做梦之前已经在都城

① 周绍良：《敦煌文学"儿朗伟"并跋》，载《文化部文物局古文献研究室编出土文献研究》，文物出版社1985年版，第175页。
② （宋）沈括《梦溪补笔谈·卷三》，明崇祯马元调刊本。

流行，李隆基与吴道子对钟馗舞都不生疏，只有这样才能使"梦"与"画"如出一辙。去唐玄宗开元末年七十余年后，咸通十三年（885）进士周繇，曾作《梦舞钟馗赋》一篇，赋中写道："见番绰兮上言丹陛，引钟馗兮来舞华茵。"①按照周繇赋中所言，钟馗驱傩舞的确曾经献舞于唐代宫廷，若果如此，玄宗李隆基的"梦"与吴道子的"画"都得到实际生活中的依据。以上两件事虽然先后相隔70年左右，但毕竟是唐人诵唐代事，应该具有一定可信性。

钟馗一旦出场，其后发之势极为强劲。在美术方面，以钟馗为题材的绘画作品不绝如缕。唐代以降，钟馗捉鬼、斩鬼等成为历代画家画作的常见题材。日本更有以吴道子画钟馗捉鬼为内容的画作，真可谓别具匠心（图1-9）。宫廷与民间，挂钟馗画以辟邪的习俗日渐风行。在中国与日本，五月端午挂钟馗画像，悬钟馗幡以辟邪是流行日久的古老风俗（图1-10）。

在建筑方面，全国筑有钟馗庙不下数十座，就连日本也筑有并保存至少两座以上的钟馗神社；在舞蹈方面，远承唐代钟馗舞而流传不息，屡屡见诸文献记载与实地展演；而民间祭祀坛场更是钟馗的主场，钟馗形象每每出现在大江南北傩礼、傩戏展演空间之中，即便在日本，以"钟馗样"为主角的神乐等几乎家喻户晓；日本能、狂言中的钟馗戏《皇帝》《杨贵妃》等，则是日本两大古典戏剧的

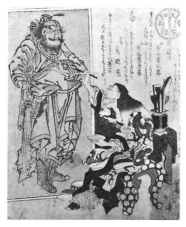

图1-9 文政六年（1823）鱼尾北溪绘《文房四友·癸未·吴道子》

图1-10 英一蝶（1652—1724）《端午图》

① （宋）李昉《文苑英华·卷九十六》，明刻本。

古老传本。在韩国,著名的"处容舞"中的主角处容,据说是钟馗传入后的变异形象。关于钟馗在东亚演艺中的具体情况以及由此而诞生的戏剧等,本书另辟专门章节进行阐述。

问题是,钟馗何以逐渐取代方相氏成为驱傩的主神之一呢?关于这个问题,历史上参与讨论甚至争讼者众。在前文所引沈括《梦溪补笔谈》记载钟馗入梦之事之前,唐代《唐逸史》已有记载,不过该书已经亡佚。明代陈耀文《天中记》引述该书,留下这段记载,虽然略显简单却与沈括记载大致相仿。同样在唐代,郭若虚《图画见闻志》也大略记述其事。这些记事,都未能解开钟馗驱鬼的原因。在此前后,又有人发现古代有人名"钟葵"字"辟邪"者,因"葵"与"馗"发音略同,遂附会为钟馗辟邪、抓鬼、驱鬼之事。这一说法未免牵强。尔后,明代杨升庵、李时珍,清人顾炎武等也有考证,大体上都持有"椎"这一器物名转化为人名的观点。近代以来,常任侠、马雍、何新等先辈也有很好的考证,说法不一。常任侠先生依据《考工记》注所谓"终葵,椎名"之说,认为"椎"不过是"终葵"的"合音",即"终""葵"两字反切而为"椎",而"椎"的意思是"击"。因此,从"终葵"讹为"钟馗",加上"椎"的本意,最终形成钟馗以椎打鬼的传说。何新先生认为,钟馗实际上就是商汤时代的巫相"仲虺"亦即"雄虺"。这些研究成果,都在不同程度上推动了钟馗信仰来源的研究。20世纪90年代初,王正书在《钟馗考实——兼论原始社会玉琮神像性质》一文中提出:"宋代以来,对于钟馗的来历,之所以纷争千年而至今未能一统,其症结就在于人们没能从原始宗教的范畴中去探索。其实钟馗其人及历代传其驱鬼辟邪的观念,实起源于上古巫术,他是由先代位居祝融之号的重黎衍生而来。"[①] 如果王正书先生考证属实,则钟馗驱鬼信仰之端,远比方相氏要早。这就难怪钟馗驱鬼之事再次出现后,不但在中国风行千余年,甚至传播开去,直至日本。

(二)驱傩神祇述略

颠覆古礼大约不会始于宫廷,这种事发生在民间的可能性较大,尤其是天高皇帝远的边陲,发生的概率又远大于京畿及其周边。就目前所见文字资料来看,最早打破大傩之礼之旧规的是敦煌。除了率先出现在敦煌傩中的钟馗之外,还有其他。

① 载上海民间文艺家协会、上海民俗学会编:《中国民间文化——民间仪俗文化研究》,1993年(总第九集),第114—124页。

1. 狮子与白泽

白泽是古老神话传说中的神兽,据历史文献记载,人们常常把它与狮子混同,原因大约在于,白泽与狮子长相差不多,更加重要的还有,狮子与白泽既是瑞兽,也是驱傩辟邪的畏兽。所以笔者也把两者并列于此。

白泽,是远古神话中的祥瑞神兽,也是驱邪的神兽。清代黄叔琳《文心雕龙辑注》卷二"越巫祝邪"辑注:

> 《山海经》:东望山有兽,名白泽,能言语。王者有德明照幽远则至。《轩辕记》:帝于桓山得白泽神兽,能言,达于万物之情。因问天地、鬼神之事。帝令写为图,作祝邪之文以祝之。①

说白泽只有遇到有德明者方才现身,所以黄帝游恒山,白泽神兽出而能人言,将天地鬼神之事与黄帝一一道来,并遵黄帝之命而绘图。大约这就是后世《白泽精怪图》之缘起吧。唐代瞿昙悉达《唐开元占经》曰:

> 《瑞应图》曰:黄帝巡于东海,白泽出,能言语,达知万物之精,以戒于民,为除灾害。贤君德及幽遐则出。《抱朴子》云:黄帝穷神知奸者,出于白泽之辞也。②

说的是白泽能够"达知万物之精",并告诫于民众,帮助百姓免除精怪之害;告知黄帝而使之"穷神知奸",以助其治国。史载唐人有绣白泽枕以期除魅者:

> 韦庶人妹七姨,嫁将军冯太和,权倾人主,尝为豹头枕以辟邪,白泽枕以辟魅,伏熊枕以宜男。太和死,再嫁嗣虢王。及玄宗诛韦后,虢王斩七姨首以献。此总言服妖也。③

虽然语带讽刺,却揭示唐代人有白泽可以驱鬼辟邪的信仰。这种信仰遍及

① (南北朝)刘勰撰,(清)黄叔琳辑注:《文心雕龙辑注·卷二》,清文渊阁四库全书本。
② (唐)瞿昙悉达:《唐开元占经·卷一百一十六·兽占》,清文渊阁四库全书本。
③ (五代)刘昫:《旧唐书》卷三十八《志》第十八,清乾隆武英殿刻本。

唐朝廷与世俗间,不但把白泽绣于枕以求辟魅,也以方形"补子"绣在朝廷官服上,绘于旗以祝军威。据《唐六典》载:

> 旗之制三十有二:一曰青龙旗,二曰白兽旗……十七曰白泽旗……①

大驾卤簿等设白泽旗大约始于唐,此后历代延续,直至清代。中国朝廷这一系列规制被古代朝鲜半岛历朝历代遵从(图1-11、图1-12)。

究其原因,当出于白泽之凶猛而能致一切魑魅魍魉远远避之。明代李昱曾作《白泽赋》描绘其形容曰:

> 麟角而鳖趾,龙身而虎额。牙参差而砺锐,目闪烁而洞射。百兽逢之,骇胆栗魄。此形容其仿佛者也。若其鬣摇虹光,鬖髿飘扬,色凝蓝淀,莹滑荧煌。其吼也雷震,其行也风翔。赫然而怒,则万牛不能抗其力,三军不能夺其强。及夫雄姿改观,观者流汗,气喷虹蜺,焰烛星汉,匪虞人之可圉,焉啬夫之能圈?……

图1-11 明代官服"白泽补子"

图1-12 朝鲜时代"白泽旗"

① (唐)李林甫:《唐六典·卷十六》,明刻本。

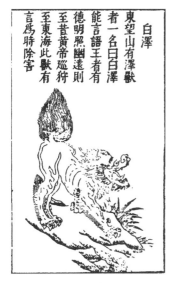 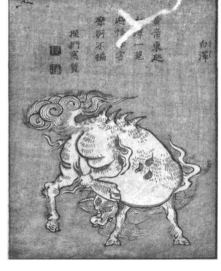

图1-13 白泽(《三才图会》)　　图1-14 白泽([日]鸟山石燕《画图百鬼夜行》)

走列缺,驱风霆,掷猛火,锵流铃,咋海怪,吞山精,百邪遁无留停然。①

一兽之力,万牛不敌,三军不能与其争强,行风布火,海怪惊悚,山精是其美食,百邪闻知,抱头鼠窜。明代王圻与其子王思义编著《三才图会》绘图如图1-13所示。

鸟山石燕所绘白泽图有文字:"黄帝东游,白泽一见。避怪除害,靡所不遍。"(图1-14)其将中国多部古籍所记载的白泽故事浓缩为此16字,大体上概括了白泽作为"神兽"的全部。看来,白泽被引入敦煌傩有其必然性。

然而,我们不难发现,虽然白泽如此神圣,不但凶猛,而且熟悉所有邪魔之物,却没有像狮子那样被广泛传播,在宋代以后的傩事活动中,已经不见其踪影,其中原因可能是其形象与狮子相近,而被狮子取代,所以我们看到的只有狮子以及与狮子相关的演出艺术。

中、日、韩三国并非狮子的原产地,也不是狮子信仰的发源地,然而狮子传说与狮子舞蹈却遍及整个东亚。以地域来说,从北到南,从西到东,几乎无处不在,尽管有山海相隔,却割不断狮子信仰以及狮子舞的流传、扩散于域内,进而东

① (明)李昱:《草阁诗文集》,清文渊阁四库全书本。

渐至日、韩；从历史的纵向来看，至少在汉代舞狮已经开始，越百代千年而不辍。舞狮的目的，一在祥瑞，一在驱除，三在欣赏。就狮子舞的形式而言，各国、各地不一，姿态变化万千；就狮子的神态而言，时或凶猛如惊涛，忽而温顺如京巴，也是其深受民众乐见的原因之一。从敦煌傩开始，相关的演艺如狮子舞、狮子神乐以及与戏剧相关的内容，在后面的章节中将进一步展开讨论。

2. 金刚、力士

金刚力士也称密迹金刚或执杖药叉，是佛的侍从力士，因手持金刚杵而得名。金刚杵，原为古印度的一种兵器，佛教密宗也用之作为摧毁魔敌的法器。庙中塑金刚像作怒目，威猛可畏，以示降伏四魔。古代驱傩队伍中，有扮作金刚力士的，即取义于此。南朝梁宗懔《荆楚岁时记》载："十二月八日为腊日，史记陈胜传有腊日之言是谓此也。谚言：腊鼓鸣，春草生。村人并系细腰鼓，戴胡公头，及作金刚力士以逐疫。"① 公元612年（隋朝大业八年，日本推古天皇二十年），百济人味摩之从中国吴地把伎乐带到日本。

伎乐由两部分组成：

其一，是"行道"段。行道是一支行进的队伍，其顺序为：狮子、踊物（舞踊）、笛吹（笛等吹奏乐）、帽冠（戴着帽冠者）、打物（打击乐）。详细一点说，其队伍为：治道、狮子儿、狮子、吴公、金刚、迦楼罗、婆罗门、昆仑、吴女、吴女从、力士、太孤父、大孤儿、醉胡王、醉胡从等。队伍中的"治道"，是戴着高鼻子面具、手持长兵器的开路先锋角色。后来，这个角色被凶恶的"天狗"或"猿田彦"所取代，变成了日本的开路神。紧接着"治道"的是狮子。无论是"治道"、狮子，还是金刚、力士都具有咒术意义，是驱魔的角色，可以驱除沿路一切魑魅魍魉。

其二，是戏剧性模拟段，出场者有吴公、吴女、金刚、迦楼罗、昆仑、力士（图1-15、图1-16）。

据《日本艺能史》的著者的推断，其大致情节如下：

> 首先，吴公、吴女以及被他们奉养的金刚力士上场。随着笛声，迦楼罗现身，并跳起瑞鸟舞。

以上是第一场。

第二场，随后现身的昆仑，对吴女怀有非分之想，他跳起了极为猥亵的舞

① （南朝梁）宗懔，姜彦稚辑校：《荆楚岁时记》，民国景明宝颜堂秘籍本，不分卷。

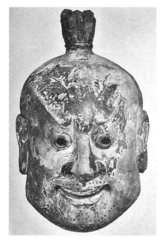 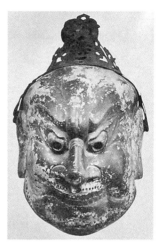

左图1-15　金刚（东京国立博物馆藏）

右图1-16　力士（东京国立博物馆藏）

蹈。正当吴女险些陷入危难之中时，力士出现了。他与昆仑武打，进而惩治了昆仑。现存的吴女面具，从眼睛到鼻子已遭贯通性损坏，以此推断，武打的场面应该是很激烈的。《教训抄》把昆仑的表演写作"摩罗风舞"（"摩罗"，佛语有阴茎、魔障的意思），据说有以扇子拍打阴茎的非常露骨的表演。……是一种超越了简单模拟的演艺风格。①

在这里，力士所驱除的不是鬼怪，而是"昆仑"这种抢男霸女的淫棍式人物。由此可见，伎乐是人神共在的、带有佛教色彩的短小哑剧。

第三部分则是比较简单的模拟表演。众所周知，婆罗门在印度四种种姓中居于最高地位，它是对僧侣以及学者（主要是僧侣）的称谓。但在《教训抄》中，有一个"洗尿布"的奇怪异称。不难想象，说德高望重的婆罗门"洗尿布"，是具有讽刺意味的。婆罗门拿着作为尿布的布料，似与印度的献布习俗有关。《教训抄》对此的记载极为简单，但是单从反差极大的文字记述来看，也能明白，这里一定展开了一小段滑稽逗乐的场面。最后是表现胡王及其仆从醉酒的滑稽小段子，从结构上来看，显然是以热闹的、令人捧腹大笑的喜剧段子作结。从日本古籍记载的大略情形看，伎乐多少类似中国唐宋时代的"戏弄"，进而言之，它是变异后的驱傩与滑稽讽刺性"弄"剧的合流。这种合流可能完成于南北朝至隋代前后，也可能在这些演艺传入日本之后，由日本艺术家改造、加工、整合而成。

① ［日本］艺能史研究会编：《日本艺能史（一）》，法政大学出版社1981年版，第236页。

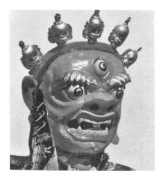 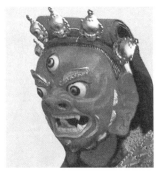 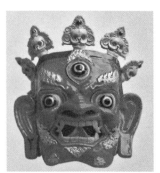

图 1-17　护法金刚（甘肃拉卜楞寺藏）

现今全国各大藏传佛教寺院举行跳神法会经常跳羌姆，《中国面具艺术》有云："跳神开始前，举行传统的牲祭仪式（一般只用图案、器物代替）礼仪毕，场上顿时鼓、钹、唢呐、长号齐鸣，群神鱼贯绕场出行；尔后分段表演护法神舞、骷髅舞、鹿神舞、牛神舞、寿星舞及金刚力士舞。各段之间穿插表演哑剧，即摔跤角斗等嬉戏节目。最后一场是甲兵驱鬼镇邪，逐一年之邪，祈来年之福。"[①] 跳羌姆时，金刚力士驱魔面具多为多头、多目，形象凶猛的造型，以此显示其威猛无敌。（图1-17）

进入驱傩诸神行列的佛教神，不仅有金刚、力士，还有毗沙门天、旃檀乾闼婆、阿修罗、紧那罗、焰魔天、夜叉天等。在日本，阿修罗、紧那罗、焰魔天、夜叉天等属于"行道"系列，其面具则归属于"行道面"一类。"行道面"这一称谓，是日本昭和九年（1934）帝室博物馆（现东京国立博物馆）举办"日本古乐面展"期间，由日本假面研究硕学野间清六提出并确立的。在"行道"过程中，僧侣们戴着这些面具走在队伍前面负责"清道"职责，其性质类似前面所述之方相氏的第一种职能。（图1-18、图1-19、图1-20）

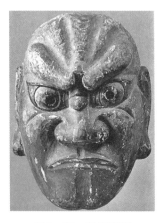

图 1-18　紧那罗王　　　图 1-19　阿修罗

① 赵作慈、陈阵主编：《中国面具艺术》，北京美术摄影出版社1997年版，第128页。

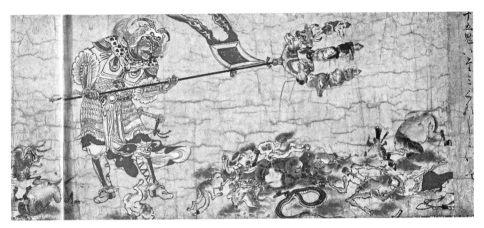

图1-20 乾闼婆图(日本奈良国立博物馆藏12世纪绘本《辟邪绘》)

3. 乾闼婆

密教中也有一位乾闼婆神王,全称为"旃檀乾闼婆神王",是守护胎儿及孩童之神。胎儿诞生之时,如果有人诵读乾闼婆神王陀罗尼,诚心祈求,鬼神则不能侵扰。日本有相同的信仰,12世纪后半叶,有一部《辟邪绘》流行于市井,该绘本绘制有几位惩罚恶鬼的神,其中便有乾闼婆、毗沙门天、天刑星、钟馗等。面对伤害胎儿、迫害刚出生的婴儿,让小孩得各种各样疾病的15种鬼,母亲们只能哀叹哭泣却束手无策,而乾闼婆可怜这些母子,便将矛枪刺中鬼头,打退他们。可见,乾闼婆在日本人信仰中,是一位婴儿的保护神[①]。

4. 毗沙门天王

佛教中另外一位具有驱除邪魔职能的是毗沙门天王。毗沙门天王音译又作毗舍罗婆拏、鞞室罗懑囊、薜室啰末拏、吠室啰末拏、吠室啰末那、毗舍罗门或鞞沙门。意译多闻、遍闻、普闻、种种闻或不好身。此外,俱吠啰、鸠鞞罗、拘鞞罗、金毗罗则为其别名,或称为拘毗罗毗沙门。此上诸名之中,以"毗沙门天"与"多闻天"最为常见,为四大天王或十二天之一。在印度、西域、中国与日本,此一天王都颇受崇拜。据传,唐代毗沙门天曾经显灵,解安息于倒悬。《能改斋漫录》记载:

① 《周刊·日本美的巡礼》第48,《地狱草纸与饿鬼草纸》所收《辟邪绘》,岛本修二编辑,日本写真株式会社2003年版,第6—9页。

僧史：唐天宝元年壬子，西蕃五国来寇安西，二月十一日，奏请兵解援，发师万里，累月方到。近臣奏且诏不空三藏入内持念，明皇秉香炉，不空诵《仁王护国陀罗尼》。方二七遍，帝见神人可五百员，带甲荷戈在殿前。帝问不空，对曰："此毗沙天王第二子独健，副陛下心，往救安西也。"其年四月，安西奏：二月十一日巳时后，城东北三十里云雾冥晦，中有神可长丈余，皆被金甲。至酉时，鼓角大鸣，地动山摇，经二日，蕃寇奔溃。①

为此，玄宗李隆基"敕诸道节镇所在州府，于城西北隅各置天王形像，至千佛寺，亦敕别院安置。"②在此前后，毗沙门天王的信仰越发兴盛，从原本的财神、福神以及护佛护法，扩大到驱除邪魔以及敌对势力，以致兵家在打仗之前要在军中对他进行祭祀。唐李筌《太白阴经》载其祭文曰：

维某年岁次某甲，某月朔某日，某将军某：谨稽首，以明香、净水、杨枝、油灯、乳粥、酥蜜、粽㸦，供养北方大圣毗沙天王之神，曰："伏惟作镇北方，护念万物众生，悖逆肆以诛夷。如来涅槃，委之僧法，是以宝塔在手，金甲被身，威凛商秋，德融湛露。五部鬼神，八方妖精，殊形异状，襟带毛羽，或三面而六手，或一面而四目，瞋颜如蓝，磔发似火，牙峷律而出口，爪钩兜而露骨。视雷电，喘云雨，吸风飙，喷霜霓，其叱咤也；豁大海，拔须弥，摧风轮，粉铁围，并随指呼，咸赖驱策。"国家皈依，释教护法，降魔万国归心，十方面向。惟彼黠虏，尚敢昏迷，肉食边毗，……天子出师，问罪要荒。天王宜发大悲之心，轸护念之力，助我甲兵，歼彼凶顽；使刁斗不惊，太白无芒，虽事集于边将，而功归于天王。③

宋代许洞撰《虎钤经》兵书，也载有《祭毗沙门天王文》，虽文字不同，其义一也。文中盛赞曰："天王神灵通畅，威德奋震，据大阴之正位，降普天之妖魔。左手擎塔，尊神显于西土；右手仗戈（一作戟），赫天威于北方。一举而群魔骇，再举而沙界裂。……天王受佛法敕印，广扬通尚，能卷大地于掌中，纳须弥于芥子。今此小丑，岂不能怯？伏惟降慈悲心，救众生苦，开大神力神兵，右回左旋，

① （宋）吴曾撰：《能改斋漫录》，中华书局1985年版，第34页。
② （宋）吴曾撰：《能改斋漫录》，中华书局1985年版，第34页。
③ （唐）李筌著，张文才、王陇译注：《太白阴经全解》，岳麓书社2004年版，第387—388页。

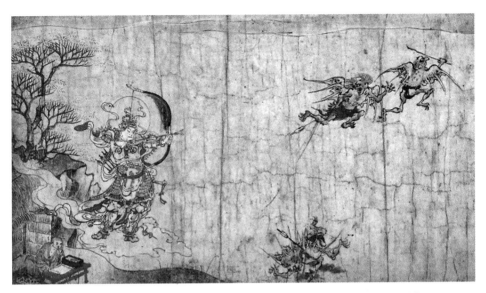

图1-21 毗沙门天王图(日本奈良国立博物馆藏12世纪绘本《辟邪绘》)

窎灭贼众,脱苦恼于刀兵之劫,发济拯于风火之轮。"[①]而在日本,人们相信:"基于《法华经·陀罗尼品》第26之说,毗沙门天王能够把念诵《法华经》的人从恶鬼那里解救出来。"[②]

图1-21描绘的,则是为了保护年轻的僧人,毗沙门天王向恶鬼射箭的场景。毗沙门天王与中国的托塔李天王、哪吒等有很深的瓜葛,在古典戏剧以及民间傩戏中,频现身影。相关内容,将在本书第四章之专题部分详细论述。

以上谈到的与驱傩相关的,或具有驱除职能的神祇,在东亚带有普遍性或者至少在两个国家共同存在,并在不同艺术领域中占据一席之地。除此之外还有许多神祇也属于驱傩神,本文未及论述。这些神祇或仅仅在个别国家、个别民族间存在,或仅在某些族群甚至个别村落中维系其长久的信仰,以致延续其驱傩职能于某些礼仪或傩戏演出之中,上述种种,因其不具备共性,在以比较为突出特色的本书中,不予讨论。

在本章中,仅仅对驱傩神祇的"像"予以简介,而对其驱傩之"事"不予展

[①](宋)许洞著,刘乐贤整理:《虎钤经·卷第二十》,山东画报出版社2004年版,第147页。
[②]《周刊·日本美的巡礼》第48,《地狱草纸与饿鬼草纸》所收《辟邪绘》,岛本修二编辑,日本写真株式会社2003年版,第6—9页。

开,更没有进入仪式以及演剧之中深入研究,其中重要的如钟馗、关公、素戋鸣尊、处容等,将在本书"专题研究"抑或其他章节中展开详尽的考述。

第二节　魑魅魍魉舞蹁跹

驱傩,无论是仪式还是戏剧,应该由驱者与被驱者,即神、鬼双方构成。因为人们相信鬼的存在,才创造了驱鬼的神,或者说,祖先们首先创造了"鬼",继而才创造出驱鬼的"神"。驱傩仪式的"神⟷鬼"模式的先天构成,奠定了其发展为"傩戏"的基础。

纵观东亚各国的驱傩神,大体上分为三类:一为"神神",二为"人神",三为"动物神"。所谓"神神",指的是那些来自古老的神话传说的神,其原本就是神;所谓"人神",指称那些原本是"人",殁后被封为"神"者;而"动物神",顾名思义,其原本是"动物"或人们臆造的"动物",因种种原因而成神者,这其中也有原本属性与追加之属性两种,白泽属于前者而狮子属于后者。在驱傩神信仰方面,中、日、韩三国间,中、日两国相同或相似之点略多于中、韩。

鬼,同样复杂。相对而言,中国对鬼的指向比较清晰,日本次之,朝鲜半岛则比较模糊。在东亚,鬼的数量与种类之多,一时难以说尽;加上各民族间"鬼"的观念以及对"鬼"的概念不尽相同,更增加了它的复杂性。在中国,人殁后都可以称之为"鬼",殁后的"鬼"甚至可能是"神",那些正常死亡的人,殁后成为祖先神;有些生前对国家、对百姓做出巨大贡献的人,殁后既是"鬼",也是"神",国家或人民为其建祠立庙以供其享受香火者为数多多,"鬼雄"即指那些为国捐躯的人,也可能被封为神,遂有"鬼者,归也"之说。《朱子语类》说:"神者,伸也,以其伸也;鬼者,归也,以其归也。人自方生,而天地之气只管增添在身上,渐渐大,渐渐长成。极至了,便渐渐衰耗,渐渐散。言鬼神,自有迹者而言之;言神,只言其妙而不可测识。"[①] 由此可见,在朱熹的认知中,神鬼的区别不过一为"申",一为"归";归,有迹象可见,而"申",只能言其妙但却不可测、不能识。古人对死亡鬼神有这样客观的认知,多少令人意外。明代董斯张进而解释这个"归"字,在其所撰《广博物志》中说:"《韩诗外传》曰:死者为

① (宋)黎靖德编,杨绳其、周娴君校点:《朱子语类·卷第六十三》,岳麓书社1997年版,第1384页。

鬼,鬼者,归也。精气归于天,肉归于土,血归于水,脉归于泽,声归于雷,动作归于风,眼归于日月,骨归于木,筋归于山,齿归于石,膈归于露,毛归于草,呼吸之气复归于人。"① 这种说法虽然过于牵强,但是已经超出一般人的认知,多少带有物质不灭的意思。古代儒者也有以阴阳二气的彼此消长诠释鬼神的,宋代卫湜说:"阴阳二气流行于天地之间,万物赖之以生,赖之以成,此即所谓鬼神也。气之伸为神,如春生夏长是也;气之屈为鬼,如秋冬敛藏是也。今人只以塑像画像为鬼神,及以幽暗不可见者为鬼神,殊不知山峙、川流、日照、雨润、雷动、风散,乃分明有迹之鬼神。日出为神,入为鬼。雨润为神,止为鬼。雷动为神,息为鬼。风散为神,收为鬼。……凡人心之能思虑,有知识,身之能举动,与夫勇决敢为者,即气之所为也,此之谓魂。人之少壮也,血气强,血气强故魂魄盛,此所谓伸;及其老也,血气既耗,魂魄亦衰,此所谓屈也。既死则魂升于天以从阳,魄降于地以从阴,所谓各从其类也。魂、魄合则生,离则死。"② 作者从阴阳二气角度,解说魂、魄与申屈的关系,最后说到生与死,似也不为无理。

尽管古代学者把生死、神鬼阐述的相对客观,但是更加古老、更加顽固的神鬼信仰却没有因为时间的无限推移而消失,神鬼在人们的精神世界不断地延续、继承、扬弃、革新,一些古老的神、鬼退出之后,新造的神、鬼不断创新。

古籍记载的鬼,名目繁多。大体整理如表1-1所示。

表1-1 中国古籍记载的各种鬼怪

名称	诠　　释	出　　处
方相	方相或鬼物也	(唐)段成式《酉阳杂俎》卷十三
魑魅	山泽之神	(宋)杜佑《通典》卷七十八
獝狂	张衡《东京赋》薛综注:恶戾之鬼	(唐)李善《文选注》
	埤苍曰:獝狂,无头鬼	(宋)杜佑《通典》卷七十八
委蛇	张衡《东京赋》薛综注:委蛇之状,其大若毂,其长若辕,紫衣而朱冠	(唐)李善《文选注》
	大如车毂	(宋)杜佑《通典》卷七十八

① (明)董斯张撰:《广博物志·卷之十五》,岳麓书社1991年版,第323页。
② (宋)卫湜:《礼记集说》,《丛书集成续编·经部》,上海书店1994年版,第30页。

(续表)

名称	诠释	出处
方良	草泽神	(宋)杜佑《通典》卷七十八
耕父	旱鬼,恶水,故囚溺扲水中,使不能为害	(宋)杜佑《通典》卷七十八
魖	旱鬼,恶水,故囚溺扲水中,使不能为害	(宋)杜佑《通典》卷七十八
夔	张衡《东京赋》薛综注:夔,木石之怪。如龙有角,鳞甲光如日月,见则其邑大旱	(唐)李善《文选注》
夔	木石之怪 刘昭曰:夔,一足,越人谓之山獏	(宋)杜佑《通典》卷七十八
魑	张衡《东京赋》薛综注:魑,耗鬼也	(唐)李善《文选注》
魑	木石之怪	(宋)杜佑《通典》卷七十八
虚耗鬼	《唐逸史》:虚者望空虚中,盗人物如戏,耗即耗人家喜事成忧	(宋)祝穆《古今事文类聚》前集卷六 (宋)高承《事物纪原》 现河北井陉《攆虚耗》傩戏
罔象	张衡《东京赋》薛综注:罔象,木石之怪 木石之怪 食人,一名沐腫 刘昭曰:木石,山怪也	(唐)李善《文选注》 (宋)杜佑《通典》卷七十八
野仲	张衡《东京赋》薛综注:野仲,恶鬼也,兄弟八人,常在人间作怪害	(唐)李善《文选注》
野仲	兄弟八人,恒在人间作怪害也 孔子曰:木石之怪	(宋)杜佑《通典》卷七十八
游光	张衡《东京赋》薛综注:游光,恶鬼也,兄弟八人,常在人间作怪害	(唐)李善《文选注》
游光	兄弟八人,恒在人间作怪害也 孔子曰:木石之怪 《风俗通》:游光,厉鬼也	(宋)杜佑《通典》卷七十八
罔两	山精,好学人声而迷惑人	(宋)杜佑《通典》卷七十八
疫鬼	《汉旧仪》曰:颛顼氏有三子,生而亡,为疫鬼,一居江水为虎,一居若水是为魍魎蜮鬼,一居人宫室区隅沤庾,善惊人小儿	(宋)杜佑《通典》卷七十八

(续表)

名称	诠释	出处
虐鬼	颛顼有三子生而亡去为疫鬼。一居江水是为虐鬼	(明)孙瑴《古微书》卷十九
禓	强鬼也	《太平御览》卷五百三十
龙	神物也,非所常见,故曰怪	(宋)杜佑《通典》卷七十八
琼	段成式《酉阳杂俎》:井鬼名	(宋)杜佑《通典》卷七十八
甚远	段成式《酉阳杂俎》:衣服鬼名	(宋)杜佑《通典》卷七十八
伧狞	东方朔《骂鬼书》:亦鬼名	(宋)杜佑《通典》卷七十八
尺郭	《神异经》:一名黄父	(宋)杜佑《通典》卷七十八
黄父	《述异记》:黄州治下有黄父鬼	(明)董斯张《广博物志》卷十五
鬼母鬼姑神	《述异记》:虎头,龙足,蟒目,蛟眉	(明)董斯张《广博物志》卷十五
鬼车	本草:鸧鹖一名鬼车,一名车载板,一名九头鸟,晦暝则飞鸣,能入人室,收人魂气	(清)陈元龙《格致镜原》卷八十一
姑获	《玄中记》:姑获,一名天帝少女,一名隐飞,一名夜行游女 《本草》姑获能收人魂魄,一名乳母鸟,俗言产妇死所化也能取人之子以为己子 《酉阳杂俎》:夜行游女,一曰天帝女,一名钩星,夜飞昼隐	(清)陈元龙《格致镜原》卷八十一
鸺鹠	唐《五行志》鸺鹠一名训狐 《酉阳杂俎》训狐恶鸟也,鸣则后窍应之 《本草》钩鹠入城城空,入宅宅空,怪鸟也 《正字通》鸺鹠,怪鸟,大如鹰,黄黑斑色,头目如猫,有毛角,两耳,昼伏夜出,鸣则雌雄相唤,声如老人,初若呼,后若笑,所至多不详	(清)陈元龙《格致镜原》卷八十一
沈鬼	《关尹子》:心蔽幽忧者,沈鬼摄之	《御定韵府拾遗》卷三十五
婴鬼	《易林》:朝生夕死,名曰婴鬼	《御定韵府拾遗》卷三十五
贫鬼	《易林》:贫鬼守门,日破我盆	《御定韵府拾遗》卷三十五
狼鬼	《白泽图》:丘墓之精名曰狼鬼。	《御定韵府拾遗》卷三十五

（续表）

名称	诠　释	出　处
司书鬼	《通典》：司书鬼长恩，除夕呼其名而祭之，鼠不敢啮，蠹鱼不生。	《御定韵府拾遗》卷三十五
蜮	《抱朴子》云：蜮一名射工，一名射影，水虫也，状似鸣蜩，有翼能飞，口中有横物，闻人声以气为矢，激水射人中，身即发疮病，似大伤寒，不治杀人。	（明）冯复京《六家诗名物疏》卷三十九

据表1-1不完全统计，包括害人的鬼物、妖鸟、怪物等为数不少，这些不祥之物有的是历代驱傩中被驱除的对象，也有的不曾出现在驱傩仪式或演艺之中。从周代有明确的驱傩仪式开始，随着时代的变迁，驱傩仪式逐渐变化，被逐除的鬼怪也在不断变化与更新，就整体来说，傩仪中被驱除的鬼怪之物逐渐减少，名称越来越模糊，甚至由以一个"鬼"字代表全部妖魔鬼怪的现象比较普遍，即所驱除的鬼物呈现出不太明确的趋势，从而显现驱傩主旨与表现形态的变异。

朝鲜半岛民众对"鬼"的认识与中国民众的想象不尽相同，其意义既不明确，数量也极少。在韩国，基本上没有与中国、日本语言中相对应的"鬼"。日本静冈县立大学教授金两基在《韩国的鬼和tokebi》一文中，明确地讲："在韩国，有从'鬼'这个汉字衍生出来的异次元妖怪，但是没有同日本的'oni'一样的东西。同日本'oni'相对应的有一种叫'tokebi'的，不知道长什么样子的，擅长变身的给人复杂奇怪印象的妖怪。'tokebi'至今没有像'oni'一样固定的姿态、样貌。"① "oni"，是日本语"鬼"的读音。不过，还有比较复杂的情况，关于日本的"鬼"字以及相关"鬼"的含义，后面展开讨论。金两基接着谈道："据《韩国语大辞典》（语文阁）介绍，'tokebi''具有不可思议的力量和奇怪的技能，可以迷惑人类，会作恶事的一种鬼神，是鬼神的一种，纳入鬼神的朋友一列。但是，"tobebi"和鬼神的性格差异之大，让人感觉他们根本不是朋友。'还是这本词典，这样解释道：鬼神，'人类死后的灵魂，能给人类带来福和祸的神灵'。任晢宰先生这样解释'tokebi'和'鬼神'的关系：'tokebi是鬼神的一种，但是和我们通常想象的鬼神不一样，是一种特殊的鬼神'，'我们有的时候无法严格地区分tokebi

① ［日］吉成勇编集：《历史读本特别增刊（第23号）》《日本"鬼"总览》第256页，金两基《韩国的鬼与トケビ》，日本新人物往来社1994年版，第256—261页。

和鬼神,就会认为是同一种东西。'等。民间传说中的tokebi,不太像鬼神,也没有诅咒、怨念,化身为其他东西跑出来这样的情节,不如说,它的性格爽朗乐观。在日本,经常把tokebi翻译成妖怪或者幽灵,这是不对的。日本的妖怪、幽灵和鬼神很接近。"① 可见,在韩语中,单独一个"鬼"字的概念与指向不够明确,必须在"鬼"字前后再加一字,方才明了。金两基说:"在韩国,单一个'鬼'字,意思不明了,语意不通。'鬼'字的前面或者后面必须加一个字,才能准确传达语意。比如,邪鬼、恶鬼、鬼神、鬼哭、鬼女等形成一个单词。虽说有这样的差异,但是追溯到遥远的新罗时代,就可以找到tokebi和鬼神的交点。在古代,鬼神给人的印象,恶的感觉很浅,倒是指善良的神、神灵、死灵的情况比较多。"② 韩国人对"鬼"的上述认识,多少受到中国古老鬼神信仰的影响。如上所述,古代中国人往往把"鬼""神"连说,鬼与神既不太分明,又各有善恶,甚至可以互相转化。典型的例证如钟馗、瘟神等。钟馗因撞金殿上的柱子而死,而后被玉帝封为驱魔大神,是先为横死的鬼而后转为神;瘟神到处散布瘟疫,是个大鬼头,人们因畏惧而封其为神,目的是安抚,使之不再为害百姓。《三教源流搜神大全》卷四:"昔,隋文帝开皇十一年六月内,有五力士现于凌空三五丈,于身披五色袍,各执一物。一人执杓子并罐子,一人执皮袋并剑,一人执扇,一人执锤,一人执火壶。帝问太史居仁曰:'此何神?主何灾福也?'张居仁奏曰:'此是五方力士,在天上为五鬼,在地为五瘟,名曰五瘟:春瘟张元伯、夏瘟刘元达、秋瘟赵公明、冬瘟钟士贵、总管中瘟史文业。如现之者,主国民有瘟疫之疾,此为天行时病也。'……是时帝乃立祠,于六月二十七日诏封五方力士为将军。青袍力士封为显圣将军,红袍力士封为显应将军,白袍力士封为感应将军,红袍力士封为感成将军,黄袍力士封为感威将军。隋、唐皆用五月五日祭之。"③ 方相氏也属同类性质,如前所述,方相本来是鬼,古人模仿他的样子而设官,反而成为驱鬼的"氏"。

在日本,"鬼"的观念也相对复杂。在日语中,有汉字"鬼",发音"oni"。日本学者几乎异口同声,村山修一认为:"探讨鬼一词的词源时,有必要将日本固有的'oni'和汉字的"鬼"区分开来。首先,'oni'来源于'on'(隐),指的是隐藏

① [日]吉成勇编集:《历史读本特别增刊(第23号)》《日本"鬼"总览》第256页,金两基《韩国的鬼与トケビ》,日本新人物往来社1994年版,第256—261页。
② [日]吉成勇编集:《历史读本特别增刊(第23号)》《日本"鬼"总览》第256页,金两基《韩国的鬼与トケビ》,日本新人物往来社1994年版,第256—261页。
③ 宗力、刘群:《中国民间诸神》,河北人民出版社1986年版,第478页。

起来，肉眼看不到的东西。10世纪前半叶，能登太守源顺编撰的汉和词典《和名类聚钞》中，引用了前人说法进行了这样说明：鬼是'隐'字的不标准发音，它隐藏起来不希望暴露形体，故俗称为'隐'。藏起来不为人所见的东西中，日本人最害怕的是神，故鬼也被看成是神明的一类。"① 中国自古有"鬼隐龙藏"之说，宋代储泳《祛疑说》："鬼神者，阴阳之粹精也，依气而聚散。气者，形之始也，气聚则显然成象，气散则泯然无迹。本于无而出则有，出则有而入于无。古人谓鬼隐龙匿，莫知其踪是也。夫幽深寥闃，沦寂无声，视之不见，听之不闻者，推本则无也。或见光景，或闻音声，如在其上，如在左右者，气感而有也。"② 气散则泯然无迹，是为"隐"为"藏"，在"鬼"为"隐"，在"龙"为"藏"，两者并无大别。由此可见，日本的"鬼"（读音"oni"）来自"隐"（读作"on"），很可能来自中国的古老观念。

在主张"鬼"来自"隐"的日本学者中，村山修一是其中一员，他的观点延续日本古代文献的记载，并代表了绝大多数日本学者的意见。村山修一还说："读音为'on'的字，除了'隐'外，还有'温'、'稳'和'怨'、'阴'等，它既可以表示明亮、安稳、温和等含义，也与怨恨、隐秘、私弊、灾难等令人恐怖的意象相关联。如果说'oni'（鬼）是来自于'on'（隐），那么应该是其'令人恐怖的'一面与鬼字相结合了吧。"③ 不过，当下的日本学者，也有"鬼"（"oni"）源于中国南方"瘟"，即散布瘟疫的鬼这一观点。山口建治秉持这一观点，他在其新著《鬼考》（《オニ考》）中做出考证，大致如下：首次明确地将"鬼"称作"oni"的是平安中期的歌人学者源顺所著的《和名抄》。这本词典中注释道："鬼"的"oni"是"隐"字发音转换来的。是最有力的"oni"语源说。但是众多学者都先后提出过疑问，笔者也认为此注释欠妥。笔者认为，既然一般意义上的"鬼"也就是灵魂的意思，不可能对应上oni这个和语，那么"鬼"从"mono"训读成"oni"，使得"疟鬼"意思的"oni"包含了一般意义上的"鬼"。带有"疟鬼"意思的"oni"，具有强烈的冲击力，把"鬼"的"mono"训读最终替换成了"oni"④。山口的意思是说，鬼（"oni"）是"疟鬼"演变而来的。疟，在中国指急性传染病。"瘟"也是

① ［日］村山修一：《"鬼"的观念及其源流》，《历史读本特别增刊》シリーズ（第23号）《日本"鬼"总览》，新人物往来社1995年版，第32页。
② （宋）储泳：《祛疑说》，中华书局1985年版，第9页。
③ ［日］村山修一：《"鬼"的观念及其源流》，《历史读本特别增刊》シリーズ（第23号）《日本"鬼"总览》，新人物往来社1995年版，第32页。
④ ［日］山口建治：《鬼考》（《オニ考》），边境社，2016年版，第29页。

中医对急性传染病的称谓。日本汉字中,没有"瘟"字而有"疟"字,那么似乎可以这样理解山口的意思,即日本所谓"疟鬼"与汉语的"瘟鬼"指称同一物,而日本人常说"oni"(鬼),就是这个人所说的"瘟鬼"。在中国的大傩中,最早被驱除对象中的"疫鬼"也含有"瘟"的意思,古籍中常言所谓"驱鬼逐疫"就是驱除瘟疫之鬼。南方常常流行瘟病,故而瘟神、瘟鬼的信仰远比北方为重,山口先生认为日本的"鬼"主要指"瘟鬼"并可能从中国的南方传入日本,很有道理。

村山修一在《"鬼"的观念及其源流》一文中还说:"齐明天皇七年(661)5月,天皇将朝仓宫作为前进的基地。那时为了建宫殿,砍伐了朝仓神社内的树木,惹了神怒,遭遇宫殿被毁,宫内频频出现鬼火,大小官员患病,死者甚多,天皇最终也难逃一劫。八月,皇太子为逝去天皇举行了葬礼。在此期间中,据说一个头戴斗笠的鬼出现在朝仓山上,眺望了整个葬礼过程。可以说此时的'鬼'已经出没在宫廷里了。至此,可以清晰地看出,'鬼'即疫神。"[1] 这个说法与山口建治的意思一样,认为单独的"鬼"这个汉字,也有指向了散布瘟疫的意向。

不过,日本的"鬼"有"隐"的意思,似乎也不能排除。在日本多地民间,长期以来有一种风俗,村山修一在上述同一篇文章中说到这种风俗:"《保元物语》(渡边文库本),鬼更为恳切真实。源为朝来到鬼岛上与鬼相会,并相互问答。据记载,鬼身高一丈余,披头散发,头发倒竖,体毛密生。它自称为鬼之子孙,云曾拥有隐身蓑衣、隐身斗笠、浮履、沉履、剑等宝物。持隐身蓑衣斗笠,即言说拥有隐身之法术,可联想到本篇开头所述鬼的语源是'隐'。……用于隐形的蓑衣斗笠,也是日本的咒术所用道具。有名的秋田生剥鬼节(ナマハゲ),在农历正月十四的夜晚,村里的年轻人穿蓑衣藏身,戴鬼面具,手持锄头或菜刀,扮成生剥鬼的模样,造访各家各户,训诫小孩以及致以祝词。"[2] "ナマハゲ"用汉字表记为"生剥",即所谓"生剥鬼"。进而,村山修一认为:"此处的隐形术,可能是从中国传来的阴阳道分支的咒禁道之术。"[3] 这种"生剥鬼"在指定日子里造访各家各户,专门训诫小孩子,他们虽然戴着面具,披着草衣,打扮成"鬼"的样

[1] [日]村山修一:《"鬼"的观念及其源流》,《历史读本特别增刊》シリーズ(第23号)《日本"鬼"总览》,新人物往来社1995年版,第32页。
[2] [日]村山修一:《"鬼"的观念及其源流》,《历史读本特别增刊》シリーズ(第23号)《日本"鬼"总览》,新人物往来社1995年版,第32页。
[3] [日]村山修一:《"鬼"的观念及其源流》,《历史读本特别增刊》シリーズ(第23号)《日本"鬼"总览》,新人物往来社1995年版,第32页。

图1-22 鹿儿岛县甑岛"トシドル"(《祭与艺能之旅》6《九州·冲绳》卷首)

貌,却不害人。迄今,在日本一些县、市、町依然流行这种风俗,如山形县游佐町的"アマハゲ"、石川县凤至郡门前町五十洲及皆月的"アマメハギ"、石川县株洲郡内蒲町的"アマメハギ"、秋田县·由利郡·河边郡·南秋田郡的"アマハゲ"、鹿儿岛县甑岛的"トシドル"(图1-22)、冲绳县石垣岛的"マユンガナシ"等。

日本人也称这种"生剥鬼"为"来访神",他们的性质已经从"鬼"转化为"神",他们不会给百姓带来灾难。"生剥鬼"不但不会带来灾难或瘟疫,反而为其所至之家带来祝词兼及训诫孩子们,规范他们的行为。生剥鬼从遥远彼方的异乡圣山造访人间,他们已经是祝福新年平安的神明。

古代的日本艺术家从中国古籍、从印度宗教传说以及本国固有的民间传说故事中,摘录诸多鬼神故事,据以雕版印制了大量的鬼神绘画作品,即所谓"百鬼夜行"。

中国古籍从传说中的《白泽精怪图》起,到流传于世的《山海经》《宣室志》《幽明录》《述异记》《神鬼传》《神鬼录》《神异录》《搜神记》《录异记》《酉阳杂俎》《灵怪录》《灵鬼志》等,有举不胜举的记述各种妖魔鬼怪的志怪小说,这是源远流长的文学传统,这些笔记小说对日本影响很大。中译本《百魅夜行》在引言一"日本妖怪文化史"中说:"日本境内据说有400—600种妖怪。形形色色,构成了日本文化丰富的内涵。究其源头与分类,据说70%的妖怪原型来自

第一章　东亚驱傩神鬼诸像

图1-23　姑获（土佐光信《百鬼夜行绘卷》）

中国，20%来自印度，10%才是日本本土妖怪。"[①] 来自中国的妖魔鬼怪如姑获、鬼、魃、鸺、山精、天狗、木魅、河童、穷奇、飞天蛮、玉藻前、骨女、邪魅、魍魉、烛阴、人鱼、返魂香、蛇骨婆、倩兮女鸣釜等，它们传入日本后，无论其形状、性质等都有所变化。其中有些在中国虽有文字记述却没有具体形貌，到了日本，由室町时代的土佐光信开山妖怪画之后，继之有江户时代的鸟山石燕、葛饰北斋，明治时代的河锅晓斋等，依据文字记述，经过大胆改编、丰富、变异而为绘画作品（图1-23、图1-24、图1-25）。这些作品深受日本人喜欢，从而极大地扩大了它们的影响。比如经过形貌变化的天狗，不但在民间艺能演出中经常出现，天狗面具还经常在饭店、居酒屋、温泉室以及旅游观光地作为旅游品出售。

图1-24　魍魉（鸟山石燕《今昔画图续百鬼》）

① ［日］鸟山石燕著：《图解百魅夜行》，陕西师范大学出版社2008年版，第30页。(该书版权页无译者名)

图1-25　鬼（鸟山石燕《今昔画图续百鬼》）

不过，上述这些妖魔鬼怪并非在驱傩以及民俗艺能、能、狂言等演出中全部露面。实际上，在日本驱傩以及各种演艺中出场的鬼，其种类极少，人们每每见到的通常是红鬼与蓝鬼，尤其在民俗艺能中，一红一蓝两个鬼几乎成为鬼的符号似的包揽了一切鬼。在有的民俗艺能如爱知县泷山寺鬼祭，则有祖父鬼、祖母鬼及孙儿鬼出场，这类的例子不算太多。

鬼的减少、虚化、符号化的趋向，在整个东亚具有普遍性。这种变化呈现的是隐性的、渐性的、缓慢的，这种现象往往被人们忽视。本来，鬼各有其名号，各行其灾难，名实相当，魃行旱，耗致穷，蜮射影，虐行疫，姑获吃小儿，鬼车收人魂，划分得很细。现在的情况大不如从前，从面具上看，神灵面具相对较多而鬼面具则寥寥可数，中国南北傩坛或祭祀戏剧中，各具名称的鬼面具与日本民俗艺能所用鬼面具呈现大致相同的现象。在中国信鬼的人已然不多，唯物主义以其强大的力量逐渐摧毁千万年的鬼神信仰，造成傩坛阴森可怖的气氛大为降低，几乎丧失殆尽，代之而出的是傩坛以及民间祭祀坛场的一派祥和。在那里，喜剧的气氛大为增强，已成为不可辩驳的事实。曾经是驱鬼大神的钟馗，在某些傩坛上演变为嗜酒如命的"酒鬼"。30年前，笔者看过池州傩

《钟馗捉鬼》,那是吕光群先生带着池州傩在山西师范大学举行的学术研讨会上的演出。剧中的钟馗抱着小鬼送给他的一坛子酒狂饮,醉酒后酣睡,小鬼趁机偷走他的剑,钟馗酒醒后追赶小鬼下场。这哪里是钟馗捉鬼?分明是小鬼戏钟馗嘛。无独有偶,日本埼玉县玉敷神社有一出神乐《钟馗与鬼》,1996年笔者在该社看过这出神乐。该剧表现钟馗与两个小鬼为争夺一颗宝珠而展开的一系列情节,反复抢夺之后,钟馗追赶小鬼下场。在凶恶的面具背后,这位驱鬼大神已经被喜剧化了。我们不必为追鬼、斩鬼的钟馗竟然变得如此不堪而诧异,这种变异在很大程度上是必然的。在不那么虔诚的鬼神信仰时代,这种变化也许是驱傩仪式向戏剧转化发展的一条路径吧。

第二章
傩文化与东方古典哑剧

在傩研究领域,傩礼、傩仪、傩舞、傩戏等词汇大量出现在相关论著中,它们各自的内涵与意义是什么?它们之间的关系又如何?似乎不那么清晰。事实上这些词汇各有所指,互相之间虽有关联却不能混为一谈。傩礼,指称历代宫廷与民间举行的以"傩"为形态的"礼"。周代以降,历朝历代的国家礼仪总分为五类,为吉礼、凶礼、军礼、宾礼、嘉礼,在各礼之下分若干"仪"。在大部分情况下,傩礼入于军礼,傩仪是完成这个"礼"的必须遵守的仪式程序。而在驱傩仪式程序中,有为驱傩而必备的舞、踊或肢体语言,也有简单而必要的"驱傩词"在仪式中唱诵呼喊,其舞踊等肢体语言便是通常所谓的"傩舞"。"傩戏"就比较复杂,难于一言以蔽之。尤其是傩戏究竟是怎样演变而来的?在由仪式向戏剧演变过程中,经历了怎样的形态上的变异与发展而终于完成戏剧的构建?这个具有终极意义的问题既难解,又必须解。本章,将对这个问题展开讨论,也将对傩坛特有的戏剧形态以及傩戏的演进等,展开讨论。

第一节　东方古典哑剧源流

在现存的所谓"傩戏"中,有"闭口"与"开口"之别。所谓"闭口",指的是场上人物既无台词,亦无歌唱。"开口",顾名思义,场上人物或说或唱,抑或既说也唱。"闭口"先于"开口",有悠远的历史;"开口"则是对"闭口"的演化与发展。这一"闭"一"开"大有不同,一旦"开口",傩便摘掉"傩仪""傩舞"的帽

子而大踏步向傩戏推进。迄今为止,我们放眼全国,"闭口傩""开口傩"都有存在,甚至混杂于同一傩坛的情况,也偶尔可见。

"闭口傩"怎样发展为"开口傩"呢?为了说明这个问题,必须梳理历朝历代傩仪的展演形式及其变异,并从中寻找其发展的轨迹。

周代宫廷傩礼因文字记载过于简略,难以明确其具体过程,也不能知晓驱傩仪式的细节。从汉代开始,文献记载逐渐丰富而具体。这里我们主要关注方相氏与侲子、中黄门、十二神兽等在仪式进行时的具体执掌及变化,探索"闭口"向"开口"的演变过程。

从有限的资料来看,我们不能对周代的宫廷大傩仪尽道其详,不过有一点基本可以肯定,在方相氏这位驱傩主将身边,没有帮手。周代以后,驱傩主神逐渐告别了单打独斗的历史,具有典型意义的便是汉代宫廷傩仪。汉代,方相氏的麾下便增加了助手,即所谓"十二神兽"或作"十二兽"。十二神兽的影响之深远,可在大唐宫廷驱傩中发现其遗续,《新唐书》描绘大傩仪所谓"十二神"以及今天山西曲沃的《扇鼓神谱》中所谓的"十二神家",便与汉代的"十二神"遥遥相接。可以想象,驱傩主神的变化与驱傩队伍的扩充,势必导致古傩形态的变化。

随着历史的演进,中国古傩也在变化中延续,在延续过程中变化发展。纵观傩礼、傩仪的历史,傩之变是绝对的,不变是相对的;不变表现在渐进式性质上,即在某个具体朝代,不易发生巨变,原因在于大傩仪毕竟入于宫廷礼制,一个朝代的礼制具有相对的稳定性。但是在中国古代历史之中,傩礼、傩仪的确在渐变之中存在,在变中延续,而变才是它生命延续的条件与保障。

汉代的傩与周代大有不同之处,在多项不同中,这里我们特别关注的是驱傩词的引入以及参与者的分工。《后汉书·礼仪志》有这样一段记述东汉宫廷大傩仪:

于是中黄门倡,侲子和,曰:"甲作食殉,胇胃食虎,雄伯食魅,腾简食不祥,揽诸食咎,伯奇食梦,强梁、祖明共食磔死、寄生,委随食观,错断食巨,穷奇、腾根共食蛊。"凡使十二神追恶凶。"赫女躯,拉女干,节解女肉,抽女肺肠,女不急去,后者为粮!"因作方相与十二兽舞。①

① (南朝宋)范晔撰:《后汉书·卷十五》,岳麓书社2007年版,第1391页。

如何解读这段文字呢？笔者认为，这是一段展演脚本，其中"中黄门"与"侲子"一唱一和，"中黄门"首先发声领唱，"侲子"接而和之。在文字记述时，撰述者把两段唱词与和词集中在后面，并且在两段唱词与和词之间，加了一句舞台提示"凡使十二神追恶凶"，从而更让现代读者疑惑不解。按照古文的叙述规律，这个舞台脚本的排场应该如下：

〔中黄门倡，侲子和。
中黄门　（倡）甲作食凶，胇胃食虎，雄伯食魅，腾简食不祥，揽诸食咎，伯奇食梦，强梁、祖明共食磔死，寄生、委随食观，错断食巨，穷奇、腾根共食蛊。
　　　　〔凡使十二神追恶凶。
侲　子　（和）赫女躯，拉女干，节解女肉，抽女肺肠，女不急去，后者为粮！
　　　　〔作方相与十二兽舞。

首先看"中黄门倡"一句。黄门为皇宫宫禁，也是官名，汉代的中黄门由宦官任职。倡，在这里当作"唱"或"领唱"解。"和"为唱、和之"和"。这段文字把"中黄门倡，侲子和"提前，而把他们唱和的两段唱词后置，从而造成我们阅读与理解上的误差。中黄门所唱，是分配某神制服某鬼的战斗任务；而侲子所唱则是对鬼魅的告知与恫吓。"中黄门倡，侲子和""凡使十二神追恶凶""作方相与十二兽舞"三句，相当于"舞台提示"。综合看来，这是一段历史最早的大傩仪演出本，是汉代大傩仪的核心部分，而且具有恒定性。恒定性表现在600年后的唐代，宫廷大傩仪的中心情节与唱词依然维持汉代原状而未作根本性改变。

不过，正如前面说的，变是绝对的，而不变是相对的。在整体不变的情况下，唐代大傩仪对汉傩进行了些许改革。我们注意到，在唐代宫廷大傩仪中，唱、和者做了部分调整，把汉代"中黄门"与"侲子"的唱、和，置换为"方相氏"与"侲子"的唱、和。《新唐书》卷十六《礼乐制》陈述宫廷大傩仪，在唱、和驱傩词时，这样写道：

方相氏执戈扬盾唱，侲子和，曰："甲作食殃，胇胃食虎，雄伯食魅，腾简食不祥，揽诸食咎，伯奇食梦，强梁、祖明共食磔死寄生，委随食观，错断食巨，穷奇、腾根共食蛊！"凡使一十二神追恶凶。赫汝躯，拉汝干，节解汝肉，抽汝肺肠，汝不

急去,后者为粮!①

这段记述,我们同样可以做出如下整理:

　　　　［方相氏唱,侲子和。
方相氏　(唱)甲作食凶,肺胃食虎,雄伯食魅,腾简食不祥,揽诸食咎,伯奇食梦,
　　　　强梁、祖明共食磔死、寄生,委随食观,错断食巨,穷奇、滕根共食盘!
　　　　［凡使一十二神追恶凶。
侲　子　(和)赫女躯,拉女干,节解女肉,抽女肺肠,女不急去,后者为粮!

方相氏终于张口开唱了。我们绝对不能无视这种变革,在笔者看来,方相氏与侲子唱、和这种变革具有重要的意义,这段记载明确地告诉我们,作为驱傩主角的方相氏既不再像周代那样单打独斗,也不类汉代宫廷傩仪那样只打斗而不开口唱。方相氏开口唱,是傩仪向戏剧转化的重要一环,值得关注。

王国维在《宋元戏曲考》中指出:"古代之巫,实以歌舞为职,以乐神人者也。"②还说:"灵之为职,或偃蹇以象神,或婆娑以乐神,盖后世戏剧之萌芽,已有存焉者矣。"③进而言之,虽然统称为巫,但是巫有大巫、小巫之别。祭祀时,小巫是大巫的助手;歌舞时,在通常情况下,大巫、小巫有分工,大巫舞则小巫歌,小巫舞而大巫歌。正如清代毛西河所谓:"古歌舞不相合,歌者不舞,舞者不歌。"④毛西河的这句话很重要,但却没有引起我们的足够重视。毛西河这句话与史实基本相合,宋代陆游《秋赛》诗云:"小巫屡舞大巫歌,士女拜祝肩相摩。"⑤宋代舒岳祥《乐神曲》:"枫林沉沉谁打鼓?农家报本兼祈禳。打鼓打鼓急打鼓,大巫邀神小巫舞。"⑥诗歌描绘的是民间赛神娱神的情况,即便在祭祀活动相对松散的民间,也还有大巫、小巫的分工合作。民间祭礼中大巫、小巫的分工合作制,无

① (宋)欧阳修、朱祁撰:《新唐书·卷十六》,吉林人民出版社1995年版,第208页。
② 王国维:《王国维戏曲论文集》,中国戏剧出版社1984年版,第5页。
③ 王国维:《王国维戏曲论文集》,中国戏剧出版社1984年版,第4页。
④ (清)毛西河:《西河词话·卷二》,《钦定四库全书·集部·词曲类·词话之属》,上海人民出版社、迪志文化出版有限公司出版电子版。
⑤ (宋)陆游:《剑南诗稿·卷三七》,《钦定四库全书·集部·别集类》,上海人民出版社、迪志文化出版有限公司出版电子版。
⑥ (宋)舒岳祥:《阆风集·卷二》,《钦定四库全书·集部·别集类》,上海人民出版社、迪志文化出版有限公司出版电子版。

疑来自官方祭祀礼仪制度。

古代祭礼不但歌与舞分离，诵诗、乐手以及被祭祀的对象，也无不有专人专司其职。其中"祝"负责颂辞与嘏辞的念诵。《礼记·礼运》："修其祝嘏，以降上神。"郑玄注："祝，祝为主人飨神辞也；嘏，祝为尸致福于主人之辞也。"孔颖达疏："祝，祝为主人飨神辞也；嘏，祝为尸致福于主人之辞也。"①（与注释内容不符）明柯尚迁《周礼全经释原》卷六："祝者，陈其词于鬼神，又致鬼神之辞于主人之称也。"② 颂辞，即颂扬祝福之词，祝是古代用语言（诗）沟通神、人的祭祀官员。可见，在古代宫廷祭祀中，歌、舞、诗分别由三人执掌，互不相杂。

歌、舞、诗三者分离这一古代祭祀礼仪的规制，长期制约着、捆缚着祭祀礼仪中表演艺术的手脚，使之不能轻易地合三为一。恰恰这一点造成了祭祀仪式剧不能充分地戏剧化，也造成戏曲艺术生成之期大大地延迟。于是，展现在我们面前的是中国戏剧艺术超长的怀胎过程。在怀胎过程中，歌、舞、诗分别发展，虽然日臻完美，却迟迟未能合一。歌、舞、诗分途发展的过程中，无论是歌、舞或诗，都得以长足的进步，甚至登峰造极。一旦条件成熟，一旦契机来临，那么三者的融合必然是在高水准、高层次上的融合。

傩礼虽说不属于祭祀，却也是宫廷礼仪之一，傩礼也不能摆脱宫廷礼仪的执掌者各司其职这一规制。明确地说，傩礼像其他祭礼仪式一样，存在歌、舞、诗分别由不同人执掌的状况，从而延迟了傩仪向戏剧的演进。

方相氏作为驱傩主角，他在唐代宫廷大傩仪中诵唱"驱傩词"，意味着唐傩已经"开口"，而且是以方相氏与侲子的对唱形式"开口"的。

虽然唐代宫廷傩中的方相氏已经开口并与侲子等对唱，但是并不意味着此后的傩以及仪式剧从此就开口下去。事实上，在长期的演进过程中，"开口"与"闭口"并存倒是常态。《东京梦华录》卷七《驾登宝津楼诸军呈百戏》记载一段用"烟火"与"爆仗"把"抱锣""硬鬼""舞判"三段舞蹈连缀起来，完成名之为"哑杂剧"的《钟馗打鬼》。"哑杂剧"一语道破该演出是一出"闭口"的《钟馗打鬼》。直到现在，"闭口傩"与"开口傩"依然存在于多地傩坛之中，例证不少，绝非鲜见。安徽池州的《打赤鸟》（图2-1）和《舞回回》《魁星点斗》

① （汉）郑氏注，（唐）陆德明音义，（唐）孔颖达疏：《礼记注疏·卷二十一》，《钦定四库全书·经部·礼类·礼记之属》，上海人民出版社、迪志文化出版有限公司出版电子版。（与原文内容不符）
② （明）柯尚迁：《周礼全经释原·卷六》，《钦定四库全书·经部·礼类》，上海人民出版社、迪志文化出版有限公司出版电子版。

(1) （2）

图2-1 安徽池州的《打赤鸟》

《古老钱》《钟馗捉小鬼》，河北省邯郸市武安固义村的《调鬼兵》《调掠马》《调黑虎》《度柳翠》和武安东通乐村的《大国称》《激张飞》《赵公明抓虎》《开度柳翠》（图2-2）等以及甘肃永靖傩戏的全部剧目都属于"闭口"形态的傩戏，但是演出形态不完全一致，其中"闭口"者有两种形态：《五将》《醉五怪》《二鬼闹判》《目连救母》《二郎赶祟鬼》《二鬼闹判》《牛头马面》《二

图2-2 河北武安的《开度柳翠》

郎牵猴》《醉五怪》《庄稼佬破盘》《庄稼佬种庄稼》《庄稼佬锄田》《庄稼佬收庄稼》《庄稼佬降猴》《老者放羊》《杀虎将》《存孝打虎》《长坂坡大战》《华容道释曹》《出五关》《四将降猴》《五官五娘子》《走山打虎》《三官三娘子》属于完全哑剧形态，而《方四娘》《三英战吕布》《斩貂蝉》《五将》《五将降猴》等虽说属于"闭口"之哑剧，但是演出时在场外有"代答""代唱"者从旁侧说、唱以介绍故事情节与人物。

所谓"闭口傩"，指的是场上人物不发一言，或者只有极为少量的应答式的短语。武安《开度柳翠》之"开"字，类似宋元所谓"开呵"，所开之词包括故事情节与人物等的介绍，皆由"竹竿子"诵念。一些地方的傩戏或队戏、赛戏有"场外代答"人在场外以诵念的形式介绍人物并陈述故事情节等。类似的例证很多，甘肃永靖完全由"场外代答"叙述人物与故事的形式不同，永靖的《五将》

《醉五怪》《二鬼闹判》等，场上人物没有开口诵念宾白。以上例证都可以视之为"闭口"傩戏或祭祀剧。安徽池州傩戏有所谓"喊段"（一作"喊断"），也有类似竹竿子的致语、解说职能。① 以上这些人不属于剧中人物，不与剧中故事、人物发生关系，因此，即使他们发声，也不能影响对"闭口傩"的判断。

说起"竹竿子"，在宋代队舞中，"竹竿子"的职能是吟诵"致语"，其内容大都是歌颂帝王与朝廷的丰功伟绩、国泰民安的祥和景象之类。后世演出中，"竹竿子"诵念的内容减少或消失，转而以介绍故事与出场人物的事迹等为主，这一点恰恰是演出形态向戏剧转化的标志之一，尽管去完备的戏剧尚存一定距离。值得注意的是，在日本古代"延年"以及能、狂言的演出中，也有"开口"。这里的所谓"开口"是指在寺院的"延年"、能等演出时，以说白为主的艺能。"开口"大致包括这些内容：开始述说佛法功德，最后祝福在场各位福寿绵长。一头一尾严肃正经，中间部分则诙谐逗趣。据日本《能·狂言事典》天野文雄的解释（与注释内容不符）："开口"由胁（配脚）以独吟的方式进行。早在世阿弥次子元能编纂的《申乐谈仪》中，收录一节古老的申乐"开口"词，可见其历史是很古老的。世阿弥时代，能剧开始演唱的部分也叫"开口"，而演唱者名为"开口人"。江户时代，"开口人"在幕府、本愿寺等处举行的仪式以及演出时，率先诵唱"开口"成为惯例。"开口词"由儒者、公卿撰写，由"胁"（配角）配曲②。江户时代留下一定数量的开口词，这些开口词大都出于文臣之手。这一点使我们想起宋代苏轼等文臣撰写的多篇"致语"。由此可见，中日两国古代礼仪以及礼仪味道很浓的演出艺术，甚至有礼仪演变而成的仪式剧，都有以吟诵乃至演唱为主旨的角色，在中国称之为"竹竿子"，在日本便是"开口人"。进而言之，无论是"竹竿子"还是"开口人"，都不能算作剧中人物，两者都在演出之始，率先出场"致语"，以歌功颂德抑或宣说演出之要义。"竹竿子"与"开口人"不同之处在于，前者在全部演出过程中，一直以槛外者的身份出现，却始终没有作为角色而参与演出，没有与其他剧中人发生关系，一言以蔽之，他不扮演人物。日本的"开口人"则不同，他在"开口"诵赞之后，作为"胁"（即配角）扮演人物，参与演出。

从以上论述，可以进一步明确一个问题，即中日两国古代戏剧演出艺术中，虽然都有"开口"之词，但是语意的指向不一样。在中国，"开口"指的是场上

① 参见谭新建：《"喊断"渊源、功能及艺术浅探》，刘祯、李茂主编《祭祀与傩——中国贵州〈撮泰吉〉学术研讨会论文集》，学苑出版社2016年版，第441页—459页。
② 西野春雄、羽田昶主编：《能·狂言事典》，株式会社平凡社1987年版，第237页。

人物开始道白抑或歌唱,而日本之所谓"开口"是"胁"的诵念,负责"开口"的"开口人"与中国宋代以降队舞、队戏中的"竹竿子"大同小异,不同的还在于,日本"开口"中间部分有诙谐滑稽段,而中国的"竹竿子"致语等"台词"古往今来没有类似的滑稽调侃部分,自始至终保持庄重的基调。中国的"竹竿子"这一功能性"角色"一直延续至今,活在山西、河北乐户所举行的供盏仪式以及队戏演出中。在这种情况下,把"竹竿子"谓之"开口"也未尝不可。有"竹竿子"出场作"致语"的山西、河北等队舞、队戏,场上人物一律缄口不言。所以,把这些队戏视为"闭口"戏,也是贴切的。"闭口"戏以及"闭口"的演艺,其历史源远流长,形成中国古典戏剧重要的戏剧形态。

"开口傩"似乎经历了从"半开口"向"开口"的演进过程。贵州三桥镇傩班有名为《双开坛》的一出傩戏,表现一位名叫杨救贫的母子两人的悲惨经历,而情节与人物经历则由杨救贫与乐队通过对话完成。很明显,在这出小戏中,场上人物杨救贫虽然开口说话,但是主要与其对话的人不是场上人物而是乐队中人。这样的演出形态可以视之为"半开口"(图2-3)。

显然,这种"半开口"傩戏与前述安徽池州傩戏、永靖的仪式剧等最大的区别,在于场上人物是否有台词,同时还应该保持这种状态,即场上人物与人物之间没有形成对话或仅有少量对话的形式。《双开坛》中杨救贫虽然有大量台词,但是与其同时在场人物即其新娶的妻子却只在全剧的最后,有相对少量的对话,而大量的对话是其与场外乐队间展开的。在笔者看来,《双开坛》的演出是尚未彻底脱离"闭口"形态的"半开口"形态,这种形态距离"开口"傩戏已经非常接近了。同样的例子还有很多,比如贵州道真河口地方的"冲傩"中的《勾愿》:

(1)杨救贫

(2)乐队

图2-3 贵州三桥镇傩戏《双开坛》的对话形式

〔勾愿判官于八庙坛前装扮毕,立于大门外,左手拿文书,右手持毛笔对面具虚书"完了"二字后,唱:

 判子神,判子神,天明大亮勾愿文。
 霹雳金鞭要打我,一笔指在九霄云。
 东方青帝青君青判官,骑青马,配青鞍,青旗闪闪下华山。
 南方赤帝赤君赤判官,骑赤马,配赤鞍,赤旗闪闪下华山。
 ……

勾愿判官演唱大段唱词之后,接下来的是其与"内"、土地的对话:

 〔判官坐于方桌前。
判官:请问掌坛法师,吾神来在徐宅家下,与他勾销文簿,铲销文案。本院老爷坐堂,请问此地有贤人否?本院老爷坐堂,给本院老爷服侍轿马。
内: 门外有一当方土地。
判官:与我唤进来!
内: 土地,土地,本院老爷坐堂,堂前有请!
 〔土地站于门外,随机应答。
内: 当方土地,堂前有请!
土地:我不得空,不得空哦!
内: 你做哪样不得空?
……

勾愿判官与"内"、土地大段对白之后,接下来是其与土地的两人戏:

土地:(唱)
 说要来,真要来,哪等柳毅传书来。
 柳毅传,书信到,土地老汉赴傩堂。
 吾神才从乐府来,主家财门未打开。
 手执金弓银弹子,要打财门双扇开。
 (白)哎!老爷,我还要俩几句才来哦!(俩:方言,不正经地说。——原注)
判官:可以嘛,看你还要俩些哪样嘛,不晓得你俩得起不?

土地：哎呀，我啷个俩不起吔，我俩跟你老爷听嘛！（唱）

太阳落土又落西，老（方言：扛。——原注）起标枪射毛鸡。（毛鸡：野鸡。——原注）

一箭高，二箭低，三箭四箭打一些。

……①

土地与判官的戏很长，这里不再续引。从这段戏中可以清晰地看到，它是在"内""判官""土地"三者之间展开的，其中的"内"并不在场上，属于"场外代答"，其与判官的对白不属于人物之间的对白。这种形式无论在古代还是在当下的戏曲、仪式剧中依然存在，尤其是在包括傩戏在内的仪式剧更加普遍。包括傩戏在内的仪式剧之"场外代答"既与"竹竿子"共属同类性质，也是其继承古代祭礼仪式程式性的表现。这出《勾愿》在《道真古傩》一书中，作为"冲傩仪式"加以记录，但是在笔者看来它已经是一出独立成型的傩戏，进而言之，它是一出傩坛"二人戏"。只不过，该剧还没有完全褪去"闭口"傩阶段的演出痕迹，这种痕迹即"内"的说辞，以及其他地区包括傩戏在内的祭祀戏剧常见的"场外代答"、"喊断"、场外"叙述者"等。当这类不属于场上人物的各类场外"叙述者"彻底消失，原先由他们所叙述的情节，所介绍的人物等，全由场上人物以道白与表演取而代之的时候，傩戏等祭祀戏剧旋即宣告成熟。

湖南郴州市临武县油湾村的系列傩戏《三娘关》《夜叉关》《云长二郎关》《土地关》，都已开口。贵州安顺地戏，不但开口，而且有首尾完整的剧本，大都是故事完整、体量宏大的文本，其中《封神榜之出五关》《封神榜之入五关》《大破铁阳》《楚汉争锋》《三国英雄志》《大反山东》《四马投唐》《罗通扫北》《薛仁贵征东》《薛丁山征西》《薛刚反周保唐》《粉妆楼》《初下河东》《八虎闯幽州》《二下边关》《三下河东》《九转河东》《五虎平西》《五虎平南》《王玉连征西》《精忠岳传》《岳雷扫北》收录在帅学剑整理校注的《安顺地戏》剧本集中②。帅学剑总结了地戏剧本及演出的两个特色："演员头戴木刻面具，在一锣一鼓的伴奏下，一人领唱众人伴和，以简朴、粗犷的杀打拼斗，扮演历代金戈铁马的征战故事，是它最大的表演特色。另外，剧本仍然保持说唱文学的体例是它的又一特

① 冉文玉主编：《道真古傩》，贵州民族出版社2012年版，第170—181页。
② 贵州省文化厅、贵州省非物质文化遗产保护中心编，帅学剑整理校注：《安顺地戏》，贵州民族出版社2012年版。

色。……一个故事，部分场次，不分生、旦、净、末的行当，以男将、女将、少将、老将为主，杀打中边说边唱，把一部书讲唱完毕。"[1] 不分生、旦、净、末、丑，是傩戏与祭祀仪式剧普遍特征，并非安顺地戏独有的现象。此外，无论是剧本文学还是场上搬演，尽管遗留说唱艺术的痕迹，但是地戏在搬演时，台词已经由被扮演的人物说出，歌舞或打斗等肢体语言、唱词，已经完整地综合在场上人物身上，所以无论从文本还是场上演出来说，地戏都是比较完整的戏剧形态。

但是，地戏不属于戏曲，而是仪式剧。包括傩戏在内的仪式剧，它的最大特点恰恰是没有行当系统。绝大多数傩戏、祭祀仪式剧的行当系统都没有建立起来。在演出时，巫师或演员也无须通过一套完整的表演程式去塑造人物，而是直接走向人物，饰演人物。在无数次观摩傩戏、祭祀仪式剧的经历中，我们逐渐意识到其表演艺术的这一特色，发现傩法师们除了在敬神、请神的仪式中有相对固定的程序如吹角、舞师刀、舞牌带以及敬神、请神的吟诵等程式外，在傩舞、傩戏表演中，几乎完全以生活中的肢体语言进行表演，而没有经过提炼加工为完整程式的唱、念、做、打。在表演中，有些身段或动作看起来比较规整，其实这些看起来相对整饬的肢体语言可能是晚近时代中巫师们对戏曲表演艺术的吸纳。源远流长、遍布城乡的戏曲不可能不在表演上对傩戏以及民间祭祀仪式剧产生影响。在商业环境中久经历练的戏曲艺术，在表演等诸多方面远超恪守在祭祀或仪礼程序既定的框架内存续的傩舞、傩戏以及其他祭祀仪式剧，是必然的。原因很简单，商业化的戏曲艺术面对的是挑剔的观众，而傩戏以及祭祀仪式剧面对的主要是各路神灵，而神灵在"观看"演出时，不能跳出来品评演出的优劣。在这里，威力无穷的神灵反而是被动的"看客"，从而在客观上维持了傩戏等祭祀戏剧固有的表演传统。事实上，在观看傩戏以及祭祀仪式剧的观众中，很少有人怀着欣赏艺术的心态，尤其是对经多识广的学者而言，他们奔赴傩坛或祭祀活动空间的目的，主要是一种理解、研究古老文化的渴望。何况，举凡参与傩坛或祭祀仪式空间中去演出的人士，绝大多数是非专业的"演员"，他们在平素不过是农民，也有半专业的巫者，他们不以提高表演艺术水平以博得观众认可为追求，因此也就不会下大力气去寻求演出艺术上的日臻完美。另外一个重要原因在于，包括傩戏在内的仪式剧有比较严格的传承规矩以及传承仪式，全套的法式程序以及表演

[1] 贵州省文化厅、贵州省非物质文化遗产保护中心编，帅学剑整理校注：《安顺地戏》，贵州民族出版社2012年版，"前言"第1页。

基本上是代代沿袭的,这种不成文的沿袭制度是他们维持老腔老调、维持固有的表演方式的必然保障。这一点,也是任何一个傩班抑或一个祭祀仪式剧小团体一起延续原始风貌的根本保障。对研究者而言,这些老腔老调、固有的文化传统恰恰是他们的兴奋点,如果失去这些兴奋点,他们必定进入商业性剧场去观摩戏曲,而不会跋山涉水,赶赴乡村去考察傩戏或其他祭祀仪式剧。

第二节 东亚古典哑剧形态

包括傩戏在内,前述"闭口"的戏剧形态在东方各国普遍存在,其历史既极为悠久,其形态也格外多样,我们把它称为"东方式古典哑剧"。

在很多人看来,那些场上人物不开口说白的演艺形态是"舞",遂有"傩舞""面具舞"等之说。然而,在这些号称"舞"的演出艺术中,有许多是既有人物,也有情节,甚至有比较完整的故事,而场上人物在锣鼓伴奏下舞蹈抑或使用肢体语言演绎故事,塑造人物。如果仅仅因为其无白无唱,就把它们排斥在戏剧之外,不够妥当。与其说是"舞",不如视之为哑剧更加准确。

哑剧,一般定义为"一种不用台词而以动作和表演表达剧情的戏剧",进而言之"形体动作是哑剧舞台上的语言,它所具有的准确性和节奏性能表现出诗的意蕴。它通过形体动作使具体的形态变得抽象,使抽象的意念变得具体"[①]。以下大体上依据这个定义作为中国古典哑剧的判定标准来讨论问题。

哑剧是起源于东方的戏剧种类,古埃及、古印度、古中国等东方国家具有极为悠久的哑剧历史;日本、韩国、印度等多国也有漫长的古典哑剧史以及丰富的哑剧品种。哑剧在东亚以及东方多国具有普遍性,尤其是在包括傩戏在内的仪式剧中更加多见,其形态也更加多样。

中国古典哑剧可能是中国戏剧史上一个发展阶段,一个不甚被人重视的戏剧形态。由于其以独特的演出体制长期存续,从而带给日后逐渐走向成熟的戏曲以某些影响。探索其发展路径,分析其演出形态,求证其在表演上给予晚熟的戏曲怎样的养分,是本节的写作宗旨。同时将把目光投射到笔者目力所及之东方某些民族的古典哑剧历史乃至现状,试图从中发现一些带有某些规律性的东

[①]《中国大百科全书·戏剧卷》,中国大百科全书出版社1989年版,第465页。

方戏剧现象。

一、从"哑杂剧"说起

与古代哑剧有着相同意义的专业术语出现在北宋,即众所周知的《东京梦华录》记述的所谓"哑杂剧"。该书卷七《驾登宝津楼诸军呈百戏》说:

> 烟火大起,有假面披发,口吐狼牙烟火,如鬼神状者上场。着青帖金花短后之衣、帖金皂裤,跣足,携大铜锣随身,步舞而进退,谓之"抱锣"。绕场数遭,或就地放烟火之类。
>
> 又一声爆仗,乐部动《拜新月慢》曲。有面涂青碌,戴面具金睛,饰以豹皮锦绣看带之类,谓之"硬鬼"。或执刀斧,或执杵棒之类,作脚步蘸立,为驱捉视听之状。
>
> 又爆仗一声,有假面长髯,展裹绿袍靴简,如钟馗像者,傍一人以小锣相招和舞步,谓之"舞判"。继有二三瘦瘠、以粉涂身,金睛白面,如髑髅状,系锦绣围肚看带,手执软仗,各作魁谐趋跄,举止若排戏。谓之"哑杂剧"。①

在这出名为哑杂剧中,出场人物有:硬鬼(1人)、判官(1人)、"傍一人"(1人)、"瘦瘠"(2或3人),总计5—6人。这5—6人,正合《瓦舍众伎》所言之数,由他们演出了艳段和正杂剧:

> 杂剧中,末泥为长,每四人或五人为一场,先做寻常熟事一段,名曰艳段;次做正杂剧,通名为两段。②

艳段:即"抱锣"一段,姑且叫作"抱锣"段。抱锣,或应作"报锣",或是以锣声报告哑杂剧的即将开始?锣的作用与日本歌舞伎的樱太鼓或有类似,就一般意义而言,樱太鼓的作用就是周知场外观众演剧即将开始。这一段是一般的小鬼舞,是个小小的序幕,以示下面的演出将是一出鬼戏。

正杂剧:从文中的叙述来看,正杂剧"舞判"的演出是从"拜新月慢"开始的,因为所演的是鬼戏,因此以两次爆仗的发响以及烟火,分开前后两段。时至

① (宋)孟元老:《东京梦华录》(外四种本),中国商业出版社1982年版,第47—48页。
② (宋)孟元老:《东京梦华录》(外四种本),中国商业出版社1982年版,第9页。

今日,鬼戏演出仍有爆仗、烟火的施放,既为演出效果计,也有驱鬼的作用。"舞判"的两段为:

第一段:称作"硬鬼段"。该段的主角是硬鬼,其应该是判官的副手,是驱魔的兵卒,"硬鬼"出场的目的应该是巡查恶鬼的所在。他随着"拜新月慢"曲的旋律而舞蹈,作"驱捉视听之状",但是真正的打斗尚未开始。

第二段:叫作"舞判段"。其主角判官(实际上也就是钟馗)是本剧的一号人物,是驱傩的主将。他在"傍一人"(实际上是个小鬼,钟馗的随从)的相伴之下,随着音乐跳起名为"舞判"的钟馗舞。这时,害人的"二三瘦瘠"鬼出现了,于是一段钟馗大战瘦鬼的好戏把正杂剧推向高潮。

多年来,我们没有注意这条随手就可拈来的资料,它是非常难得的前有"艳段"、次作正杂剧一场两段的演出实况,形象而生动;它是一条北宋宫廷演出"哑杂剧"很说明问题的史料。

这段哑杂剧是以"爆仗一声"为线索串联起来的、以主角钟馗带领"二三瘦瘠"之小鬼演出的只有肢体语言而没有唱、念的小舞剧,宋代人把这种戏剧形态称之为"哑杂剧"。如果以此定义以及"哑杂剧"为标准来衡量,那么至少在秦汉时代已经出现类似于哑杂剧的演出形态了,甚至周代的"大武"等"六舞"都可能具有哑剧的性质。从史料记载看,秦汉时代的"蚩尤戏"也应该是"哑"的。"蚩尤戏"不是简单的"角抵",它所表现的是黄帝大战蚩尤之惊天地、泣鬼神的古老传说。也就是说,"蚩尤戏"以肢体语言——主要是角抵,演绎了这一场战争。举出"蚩尤戏"这一例证,意在说明至少在汉代百戏中,其实已经存在哑剧。

唐宋时代,队舞盛行,多位古代文人记载了宫廷舞队的表演。"队舞"这个名称在唐代得到较多的运用,宋代则是队舞演出的高潮期,有名目繁多的队舞献艺于庙堂,活跃在市井。后来,队舞逐渐发展演变为队戏,成为哑剧的新品种——一种不同于"蚩尤戏"的别样戏剧形态。新的哑剧形态出现之后,短小精悍的百戏式哑剧并未消歇,于是两种不同形态的哑剧并存于世。

在元明清三代的杂剧、传奇以及宫廷演剧等成熟的戏曲中,经常可以看到队舞、队戏穿插其中,成为戏中有机或不甚有机的组成部分。与此同时,队舞与队戏却基本上以完整的形态被保留下来,迄今仍可见其踪影。在北方的迎神赛社活动中,由乐户演出的队舞、队戏不在少数,依然在每年例行的赛社中,照本宣科地演出。乐户的功绩不可磨灭之处在于,我们可以将这些现存的演出形态与古代典籍的文字记载结合起来,从而得出队舞、队戏的真貌。在这些队舞、队戏

中,也有所谓"哑队戏"。

无论在南方还是北方,民间傩等祭祀仪式活动中,独立的小哑剧比比皆是,各地名之为"闭口傩"的小戏即为典型的哑剧,它们流传在青海、甘肃、山西、河北、安徽、湖南、江西、贵州、四川等地乡村傩事活动中,为数不少。可以说,"闭口傩"又是另一种形态的哑剧,或者说"闭口傩"是演出于不同空间中的哑剧。可贵的是,以上几种古典哑剧尚存续于世,不同程度地保留着古老的演出形态,借此依稀可辨的古风旧貌,结合古典文献记述,可能大致勾勒古典哑剧的流脉。

前述《东京梦华录》所载以钟馗为主角的"哑杂剧"是北宋时代的演出,至南宋又有所谓"钟馗爨"。周密《武林旧事》所载《宋官本杂剧段数》中有"钟馗爨"。爨的本义应当是生火做饭,取大木为火,火苗蹿跳而舞。以"爨"命名的宋杂剧,可能取义于演出的样态,即踏跳的、活泼的。"爨"字常与"踏"字连为一词,为"踏爨"。宋无名氏《宦门子弟错立身》戏文题目:"戾家把戏学踏爨,宦门子弟错立身。"明朱有炖《风流乐官》曲:"能歌能曲能踏爨,能翻古本能妆判,能收新诨劝情歌,是一个风流乐官。"这里的"踏爨"不能析为两部分,是一个词汇。"踏爨"与"立身"对言,也说明它是一个词汇。而在由"踏"字构成的词汇中,大都与跳跃、踏地的动作有关。一个"爨"字已经显现了《钟馗爨》的演出风貌,它可能也是"哑"的。

宋代所称之杂剧、哑杂剧的"杂"字,也值得推敲。"杂"字,具有组合、配合,混杂、掺杂,多、繁多,甚至兼及、驳杂、不精纯等含义。用这些含义来读解宋代的杂剧及哑杂剧等,可能有利于我们对这些戏剧形态的理解。

《都城纪胜》所说的"一场""通名为两段",首先是艳段,再加上正杂剧的"两段",共三段;实际演出时再饶上一段起到收场、送客作用的"杂扮",则宋杂剧的演出是四段体的规制。

"舞判""钟馗爨"的出现,标志着钟馗从沿门逐疫式的游行仪礼向戏剧演出的转化。延续这种传统,后世以钟馗为主角的许多钟馗戏,常常以"哑"的形式出现。且后世的哑杂剧脱离了宋杂剧四段体演出格局而独立,或者哑杂剧本来就是独立存在的,在宋代某些场合中被整合到一起而构成四段体。

我们还应该意识到,标识为"哑杂剧"的"舞判",实际上是以钟馗为主角、以钟馗打鬼为中心情节的傩戏。换言之,"舞判"可能是宋杂剧化了的傩戏,却依然保留"闭口"的形态,故而称之为"哑杂剧"。

随着时代的推移以及戏剧的演进,"哑杂剧"这一名称没有继续出现在古

籍文献中,唯留其演出形态,却依然活跃在当下不同的演出空间中。这里所谓不同的演出空间,具体指北方的迎神赛社和南方的傩坛,其例证举不胜举。

陕西合阳的"跳戏"中的钟馗戏,便是哑的。合阳的史耀增先生对笔者说,明清时代演出跳戏,在开台的佛、道戏中就有《五鬼闹判》和《钟馗嫁妹》。这两出戏作为开台戏演出,显然具有震慑邪魔、扫台清场的作用。

图2-4 安徽池州傩戏《钟馗捉小鬼》

又如在安徽池州的大型宗族祭礼上,《钟馗捉小鬼》是必演的一出风趣小哑剧(图2-4)。

剧中小鬼因为惧怕钟馗而施展各种谄媚的手段讨好钟馗,为其擦靴、搔痒、移凳设座、取酒斟酒,直到将钟馗灌得大醉,方才偷得钟馗的佩剑。小鬼得志后,不可一世,要给钟馗难堪。钟馗与之周旋良久,最后夺回佩剑,押解小鬼下场。贵池几个乡的同名短剧,情节都差不多,几乎全部是哑剧。在安徽歙县,迄今依然传承《跳钟馗》傩戏,很有特色(图2-5)。该剧中钟馗所驱赶的鬼是"五毒",分别为蜈蚣、蛇、蜘蛛、蝎子、蟾蜍,在各地傩戏中绝无仅有。五毒遇到了抓鬼、斩鬼的钟馗,不甘束手就擒,反复与钟馗纠缠,甚至打斗起来,

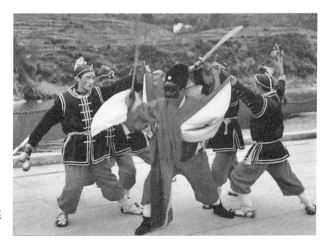

图2-5 安徽歙县傩戏"跳钟馗"

最后被钟馗捉住。其他如四川忠县的《钟馗斩旱魃》、贵州安顺地戏《钟馗斩鬼》等全部是哑剧。

以上仅以表现钟馗捉鬼的故事为例,来说明古典哑剧在大江南北普遍存在的事实。历史与现实都可以证明,多种不同故事、不同人物为主角的小型哑剧俯拾即是,它们存在于社火等礼仪程序之中,活跃在全国各地汉族及少数民族村寨的祭坛及傩坛之上。钟馗戏以及与之相关的诸多问题,在后面章节中还将具体论述。

二、东亚古典哑剧举隅

古典哑剧在东方诸国普遍存在,形成别具特色的戏剧形态。

首先,让我们把目光投向朝鲜本岛的假面舞。韩国庆尚北道醴泉,有名之为"青丹假面舞"的传统哑剧。青丹假面舞起源于一个当地真实的故事与古老的镇鬼消灾的民间风俗,两者融合而后成。从前,韩国全罗道一老人的少妻离家出走。少妻离家出走后,老人一病不起。老人的儿子见此情景,召集"广大"(演出艺人)到处巡演,借以寻找出走不归的母亲。"广大"艺人在名叫"醴泉"的这个地方找到了他的母亲,但是母亲拒绝回家,儿子恼怒之下杀母返乡。此后醴泉邑频频发生灾难,人心惶惶。醴泉邑的首领为了恢复醴泉邑的安宁,在当地举行针对这位母亲的祭祀,并在当初广大演出的场地,重演了当时的假面舞,结果灾难消除。从此以后,为了醴泉邑的安宁,人们每年都举行祭祀,以安抚亡母之灵,跳起了青丹假面舞。后来,醴泉青丹假面舞在每年的迎春庆典活动中,作为重要的演艺活动而传承。但是在日本侵占期间,民族传统文化被削弱,至1930年就停止了传承。1970年,随着对地方民族文化遗产,尤其是对无形文化财的关注,醴泉青丹假面舞得以恢复(包括形式、内容、面具、服饰等)。此后的1981年、1987年、2002年作为庆尚北道的代表性民俗艺能参加了"韩国民俗艺术庆典活动",目前以"醴泉青丹假面舞保存会"为中心传承。

青丹假面舞整个演出分为六场,大体内容如下:

第一场:两班(地方官员)、士大夫及瓢广大(少妇)登场。两班与士大夫以各自特有的身份地位争夺瓢广大(少妇),从而暴露了两班与士大夫的虚伪和矛盾(图2-6、图2-7)。

第二场:瓢广大以其浮夸的诱人动作引诱男人。两班上场与庶民身份的

图2-6　醴泉青丹假面舞之"两班"

图2-7　醴泉青丹假面舞之"士大夫"

图2-8　醴泉青丹假面舞之"瓢广大"

图2-9　醴泉青丹假面舞之"两班""瓢广大""士大夫"

瓢广大嬉戏,进而与士大夫争抢庶民少妇。演出充分揭示了两班的伪善和荒诞(图2-8、图2-9)。

第三场:两个朱机(灵兽)登场,与舞童共舞(图2-10)。

第四场:四位广大登场,跳仪式舞(图2-11)。

第五场:僧广大(僧人)、瓢广大以及地缘广大(四方、四季神)先后登场。首先是瓢广大登场,她一边跳舞一边诱惑老僧。老僧极力控制内心涌起的情欲,

图 2-10 醴泉丹青假面舞之"两机"

图 2-11 醴泉青丹假面舞中四广大跳"仪式舞"

瓢广大掀弄裙摆极力地诱引老僧,老僧抵不住诱惑,和瓢广大边舞边嬉戏。此时,地缘广大登场了,他们发现老僧破戒的场面而大声吼叫。老僧吓得惊慌失措,急忙跑下场去。最后,以瓢广大与傻广大嬉戏示爱作结(图 2-12、图 2-13、图 2-14)。

第六场:舞童戏。五对舞童登场跳舞。

图 2-12 醴泉青丹假面舞之"僧广大"

图 2-13 醴泉青丹假面舞之"瓢广大"与"僧广大"

这其中，朱机舞以及地缘广大舞两段值得注意。朱机，是想象中的灵兽，它具有祛除厄运的本领，是一种辟邪的灵兽。他们挥舞朱机大扇的各种动作，具有驱邪逐疫的意味与功能，一方面是驱除场中的邪气，另一方面是祛除场中每一位观众的厄运。更加重要的是，朱机挥扇，变换各种造型，在东、西、南、北、中五方表演，显示了朱机的超人的逐除功能，是别具一格的傩舞，目的在于通过他们的五方舞，促使合境平安。

图2-14 醴泉青丹戏之"瓢广大"与"傻广大"

"地缘五广大"的人物设置，代表的是春、夏、秋、冬四季以及东、西、南、北、中的五行五方意义。实际上，"地缘五广大"具有四季神以及五方神的意味。不过，在表演中，我们只看到四个广大，分别戴着很大的面具起舞，这是否意味着有了四方，自然有"中"，即"中方"在四方之中呢？同样的道理，既然有了春、夏、秋、冬四季，那么是否意味着"土用日"也分别在春夏之间、夏秋之间、秋冬之间以及冬春之间呢？所谓"土用日"指的是在四季中的每两季之间各有18天，一年四个"土用日"，合计为72天。这72天也合称为"土用日"。按全年360天整数计算，则春、夏、秋、冬四季加上"土用日"，其数为5，360天除5，则每季均得72天。结论是，在青丹假面舞中，代表方位的"中"以及表示季节的"土用日"被隐藏在四方与四季之中。所以，虽然演出中只有四人的面具舞，依然可以代表五方以及四季加上"土用日"。

"地缘五广大舞"，是东亚五行观念的艺术化，它与韩国的"五方处容舞"等，理念上是一脉相通的。在韩国古代人的信仰中，这些舞蹈无不具有驱除邪魔以促使合境平安的功能。依据中国的五行观念所演绎的各种艺能，在以后的章节中还有更加详尽的阐述。

"地缘五广大假面舞"与"朱机假面舞"虽然都有驱逐邪魔的功能，但两者不同的是，"朱机假面舞"所逐除的主要是共同体内部的邪气，而"地缘五广大假面舞"具有防止外部邪气进入共同体内部以及防止内部共同体好运向外流出的作用。

更为我们所关注的,无论是"地缘五广大假面舞"还是"朱机假面舞"都是假面傩舞,也都是"闭口"的小型哑剧。

在日本统称为"民俗艺能"的庞大的民间演艺体系中,有大量的哑剧存续于当下,作为祭礼的构成部分而久演不衰。其中大部分神乐属于哑舞、哑剧抑或半哑剧。这里所谓的"半哑剧",指称那些仅有少量道白而以大量舞蹈或肢体语言敷演故事、表现人物的戏剧形态。这类哑舞或哑剧,在笔者多次田野考察中看到很多,这里仅举数例予以说明。

最为著名的莫过于京都市壬生寺的"壬生狂言"。

壬生寺位于京都市中京区壬生那之宫町,是佛教律宗别格本山的名刹,古名"地藏院""宝幢三昧寺"或"心净光院"。壬生寺以地名称,如今则是该寺的正名。壬生寺之本尊为地藏菩萨。地藏菩萨在日本从古至今受到广众的信仰,其信仰之深广甚至超过中国。元禄壬午(1702)年刊《壬生宝幢三昧寺缘起》卷首有当时该寺方丈所作之序言,据该序言所述,当时上自王侯下至士庶,归仰日盛,而于十字街头儿戏之事,亦能恭敬礼拜烧香散花。由此可见,地藏信仰之诚,古已如之。最初,园城寺(又名"三井寺")的快贤僧都和尚为了孝敬慈母而发愿建立一个小寺,当时俗称"小三井寺"。一条天皇正历二年(991),由佛师定朝所作地藏菩萨坐像完成,宽弘二年(1005)御堂落成。承历年间(1077—1080)白河天皇曾行幸该寺,并赐号"地藏院"。镰仓时代顺德天皇建保元年(1213),前大和守吏平宗平将该寺从五条坊门的壬生移至五条坊门坊城(即今址)。四十四年后的1257年,全寺毁于火。前述平宗平之子政平,当时任左卫门尉,他继承父志而着手再建壬生寺,两年后新寺落成,寺名也新定为"宝幢三昧寺"。

传统能乐有《百万》一出戏,据说该剧是圆觉上人身世的艺术再现。这位圆觉上人与壬生寺的隆兴有关涉,与壬生狂言也大有因缘。圆觉上人讳道御,字修广,圆觉可能是其圣名。据说"上人"之尊号,乃后宇多天皇所赐。圆觉上人的身世奇特而富于悲欢离合的戏剧性。后堀河天皇贞应二年(1223),圆觉上人降生于大和国山边郡服部乡(今天理市二阶堂一带),幼名"玉松"或"若丸"。其父名"藤原广元",为大鸟左卫门尉。玉松出生不久,其父获罪而被处死。母亲携幼子亡命,在万般无奈的情况下,母亲忍痛将玉松丢弃于京都东大寺旁边。当地一位叫"梅本"的有钱人见而拾之。后来,梅本得知玉松的身世后,将其送进东大寺当了和尚,法号"圆觉"。圆觉苦修佛法,博览群经,21岁时便已嘉名远扬。与母分离之苦,时时萦绕于圆觉之怀。相传圆觉曾经在法隆寺东院的梦殿

祈祷,有一回,圣德太子显灵,托于一小孩指示他说:要想满足所愿,必须唱融通念佛以度化广众。圆觉得到神示,悲喜交集,立即赶赴京都,开始了融通念佛,并推动了壬生寺的再建。

融通念佛是日本融通大念佛宗或称大念佛宗的佛教法会,融通大念佛宗为净土宗的一派。"融通"一语,从"一人一切人,一切人一人,一行一切行,一切行一行,十界一念,融通念佛,亿百万遍,功德圆满"这一偈语而出,乃融化贯通群经以解释净土宗的意思。大念佛宗开宗于永久五年(1117),祖师良忍上人,所依经典主要有《华严经》《法华经》等元典以及第四十六代宗师融观所著之《融通元门经》《融通念佛传解章》等。此宗一度中衰。后来,圆觉上人修正了融通念佛并加入密宗的戒律而形成持斋融通大念佛宗,即所谓戒、定、惠三学互融的大乘元极念佛宗。

弘安二年(1279),圆觉上人在嵯峨的清凉寺举行大念佛会。他渴望着在参诣者当中,能有久别的慈母。此时,有一位异僧对他说:要见母亲,须至播磨国(今兵库县的西南部)。上人依言而行,路上偶遇骤雨而避于一棵大树之下。这时一位盲妇也来到树下避雨,两人相谈之中,惊悉彼此乃是久别的母与子。母子奇逢,百感交集。相传上人祈祷于佛祖,而使母亲的双目复明。

世阿弥创作一部名为《百万》的能剧,他根据观阿弥所作《嵯峨物狂》改编并易名为《百万》。"百万"是剧中女主人公的名字,以人名名剧。圆觉上人又叫"圆觉十万上人","百万"这一名称,很可能从圆觉十万上人的"十万"一语发想而出。圆觉上人一生建造伽蓝三十所,所化弟子七十万人,俗间常以"百万"相称。由此可见,能取"百万"之名,应当有其来历。前述圆觉上人的父亲原为伊贺服部人,后迁徙至大和服部乡,而大和猿乐结崎座(观世)之祖观阿弥也出自伊贺的服部氏。"结崎"是地名,距大和服部乡很近,观阿弥父子很可能知道圆觉上人之家难及其母子的悲欢离合,才据以戏剧化,遂有能乐《嵯峨物狂》《百万》的问世。

圆觉上人依据大念佛宗的祖师良忍上人的融通念佛为持斋融通大念佛后,以正行念佛和乱行念佛同时并举的方式实践之。简单地说,正行念佛即口称念佛,与之相反,乱行念佛乃无言念佛,完全以动作来表现。动作以击钲、鼓为节,这种简单的音律据说借用的是唐招提寺的古传舞乐。此处之"乱"字不是混乱的乱,很可能取义于中国古代的曲式术语。乱,在琴曲中称为"乱声""契声"。"乱"的部分往往是歌词的主题所在,音乐上用多种乐器合奏的方式,进入高潮。

日本的雅乐有所谓乱声,用之于人物的登场及退场,能乐也沿用转化之,而有所谓"乱拍子"。

此外,据说圆觉上人又把猿乐的某些东西引入大念佛,也曾把山王系祇园社的田乐融入。大念佛吸取狂言的某些艺术成分以及剧目等,所以又叫大念佛狂言。圆觉上人所创立的颇具特色的壬生大念佛狂言,在六百九十余年绵延不绝的发展历程中,不可能不与其他姊妹艺术发生关系,它从其他艺术中吸取有用的东西,也影响其他演出艺术。"壬生狂言"现存30出剧目,剧目分为移植于能乐者14出、移植于狂言者5出、本身特有者11出三类。现存30个剧目都是哑剧,因此壬生狂言又被称为"哑狂言"。同属于无言假面戏剧的,除去京都壬生寺之外,福井县的小浜市和久里也有名之为壬生狂言的面具戏,其演出风格与前者相同,是"壬生狂言"直接影响下的民俗艺能。和久里的"壬生狂言"始于明治四十五年(1912),现在尚能演出9出狂言,其中《钓狐》《座头渡河》等两三出戏,是壬生寺没有或者失传的剧目。

现在,京都壬生寺狂言一年中共有春、秋两次公开演出。春天的公演是作为年中行事的法要奉纳给地藏菩萨的,因此每于演出的最后一天的晚上须作结愿式。秋天的公演原本为临时性的,从明治四年(1871)起中断了103年,为了促进狂言的发展,昭和四十九年(1974)得以恢复,每年演出一部分节目,不作全部演出。

目前,壬生寺中完好地保存着演出用面具约190面,包括了室町时代(1338—1573)直到现代的各时期雕刻的作品。寺中还保存有演出用的服装与道具数百件,其中有江户时代(1600—1867)之物。昭和五十一年(1976)"壬生狂言"被指定为国家级重要无形民俗文化财,重建于1856年的演出"壬生狂言"的狂言堂(又名"大念佛堂")也以其特异鲜见的风格于昭和五十五年(1980)被指定为国家重要有形文化财。

在30出现存剧目中,有10出戏属于傩戏或带有驱傩意味的哑狂言。分述其情节如下:

(1)《安达原》

陆奥(现青森、岩手县交界一带)的安达原有个叫黑冢的地方,这里住着一个女鬼,专门吃杀旅人。以此为题材的作品,能乐有《黑冢》。

剧情梗概:一个老妇人在一宅中纺线,这时来了一个邮差请求借宿。老妇人现出女鬼的原形把邮差吃了,然后又变成老妇人。后来,又来了一个人,也被

女鬼吃了。一位在山中修行的人（日语作"山伏"）也来到这里借宿。晚上，他怎么也睡不着。女鬼又出现了。被惊起的修行者无论是搓念珠，还是吹法螺，都不能制服女鬼。最后，他拿出柊树枝向女鬼的脸上打去，终于赶走了女鬼。原来，鬼怕柊树。

（2）《大江山》

大江山这个地方从前属于丹波国和丹后国的交界处（今京都一带），这里有个叫酒吞童子的强盗，经常装扮成鬼打家劫舍，抢夺民女。童话、绘卷、能中都有同一题材的作品，在日本妇孺皆知。据说，酒吞童子的原形是漂流到日本的俄罗斯人。

剧情梗概：源赖光带着家臣渡边纲、平井保昌和"山伏"来到大江山。他们在谷川岸边看见一位洗涤血衣的女子，她也是被鬼抓来的。一行人按女子的指示向魔窟进发，路上见到了幻化成砍柴老人的住吉明神。在住吉明神的指引下，他们来到鬼的栖所请求留宿。源赖光拿出带来的毒酒给众鬼喝，鬼被毒翻了，可是赖光一行也累得睡着了。梦中，住吉明神给了源赖光一副盔甲，并告诉他此时可以打败魔鬼。他们首先击败了一些小鬼，可是茨木鬼却不战而逃。酒吞童子也变成鬼的样子与他们格斗。源赖、渡边、平井三人合力，终于砍落酒吞童子的脑袋。源赖、渡边、平井持其头胜利归去，只剩下山伏。此时茨木鬼突然出现，山伏从腰间抽出柊树枝，扎鬼的眼睛，刺鬼的鼻子，追打茨木鬼下场。（图2-15）

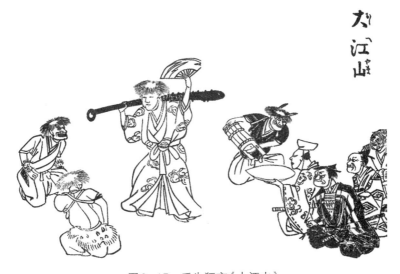

图2-15　壬生狂言《大江山》

(3)《节分》

在日本,节分是季节的名称,一年四次,一般指立春的前一天。民间俗信以为,这一天的夜里,鬼会出现,此处的鬼大约指世间一切恶事与不幸。各寺社及民间,有在节分这一天撒豆驱鬼的行事,此剧即据此而编成。此外,大藏、和泉流派狂言也有鬼狂言《节分》,有人认为,壬生狂言《节分》可能从这些狂言移植而来。

剧情梗概:节分这一天,这家的女主人把神棚前的供灯点亮,把味道难闻的沙丁鱼头插在柊树枝上,挂于门口。这些东西是为了驱鬼而设的。此时,专为各家被除邪魔恶鬼的人上场,在女主人面前唱念咒语。他们走后,戴着斗笠、身披蓑衣的鬼出现了。他把臭鱼吃了,然后把寡妇诱骗出来。寡妇知道他是鬼,赶忙逃进屋去。但是,鬼摇动一个小槌,变化出衣物和头巾,化装之后再至寡妇家,将这些衣物送给寡妇,与之共进晚餐。鬼因醉酒而睡去。寡妇夺过鬼的小槌,剥掉鬼的衣服,鬼睁开眼一看,什么东西都没有了,愤怒地去抓寡妇。寡妇拿出鬼最害怕的豆子向鬼打去,鬼吓得落荒而逃。(图2—16)

这出以民俗信仰为背景的狂言,每年照例在壬生寺节分大法会上演出。节分法会是壬生寺重要法会之一。在节分当天和前一天的两天中,共演出八次《节分》。

(4)《道成寺》

壬生狂言之外,能、歌舞伎、冲绳组舞等也有《道成寺》,歌舞伎的《道成寺》以优美的舞蹈而著称,冲绳组舞则名之为《痴情钟入》。该剧的情节略同于《白蛇传》(或许受到《白蛇传》的某些影响?),而其直接来源于日本一则古老的传说:一个叫清姬的女子痴情地爱着僧安珍,可是僧安珍并不爱她。僧安珍被缠无奈,跑到道成

图2—16 壬生狂言《节分》

寺，躲入大钟之中。追逐而来的清姬因怒而化为蛇，把钟缠上了。她情念如火，终于烤化了大钟，烧死了安珍。道成寺重新铸了一口钟，并做大钟供养法事。此间，因钟中尚有大蛇的怨灵，而禁止女人入寺。壬生狂言《道成寺》的情节从此展开。

剧情梗概：两个小和尚扛着新铸的大钟出来，很吃力地走着。来到堂上，两人吃力地将大钟挂起来之后，坐下来休息。老和尚出来了，他让两人看守着，不许女人来寺看钟。老和尚走后，来了一个舞女，要进寺看钟。舞女太漂亮了，两个小和尚虽然发生争执，但是最后还是同意她进了寺。舞女舞蹈以为谢，两个和尚也跟着跳了起来。舞女实为大蛇所变，她用气将小和尚迷倒后，现出原形，跑入大钟。大钟立刻落在地上。响声惊醒了小和尚，他们想把大钟吊起来，可是钟热如火，无法着手。老和尚回来了，闻听此事之后，遂对钟念经。大钟随着佛经声徐徐升起而露出大蛇。和尚与大蛇斗法，蛇终因法力不及而败北。

（5）《鵺》

该剧取材于《平家物语》。近卫天皇在位的1140年，出现了一个怪物，此怪猿头、虎体、蛇尾。在《平家物语》中，此物类似猫头鹰，在后来的流传中演变为不明之物。天皇受其害而患病，遂命源赖政除掉此怪。能乐有同名剧，为世阿弥所作，但情节与壬生狂言有别。

剧情梗概：和尚为了解厄除怪而念佛祈祷，但是怪物的毒气却把和尚锁缚住了。源赖政和猪早太奉命除妖。两人勇猛异常，稍作准备就出发了。发现怪物后，源赖政首先放箭，射中怪物，猪早太紧跟着补上一刀，怪物落荒逃窜。当它再一次出现时，被两人刺死。朝廷赐他们每人宝刀一口，以示嘉奖。（图2-17）

图2-17　壬生狂言《鵺》

(6)《红叶狩》

此剧演山中的鬼魅幻化为美女诱杀路人的故事,最后,神出来救人危难。出自观世信光所作同名谣曲,在壬生狂言中,易神为地藏菩萨。谣曲场面处理在信浓的户隐山,最后出现的神就是石清水八幡宫末社的神。歌舞伎亦有此剧,1889年由河竹默阿弥作,1820年初演,九代市川团十郎饰女鬼,该剧由能移植改编,救难的为山神,为新歌舞伎十八幡之一。

剧情梗概:平维茂打猎归来的途中,见到一个美女,美女劝他饮酒,起初,平维茂不喝。后来美女强要他喝,平维茂勉强喝下。不料,此女乃女鬼所变,酒中下有毒药,平维茂中毒倒下。事前美女的仆人已将平维茂的佣人引到别处。此时,美女偷去了平维茂的大刀和小刀后消失了。地藏王出来,告诉平维茂说此女是山中恶鬼并送给他一把刀。美女最后现出原形前来索命,被平维茂杀退。(图2-18)

图2-18 壬生狂言《红叶狩》

(7)《罗生门》

平安时代,京都的中心大街叫朱雀大街,街南端有罗生门,又叫罗成门,即平安城的正门。此门仅存在了两百年,但是与之相关的传说却很有名。镰仓时代此地很荒凉,据说常常有鬼魂出没。壬生狂言之《罗生门》据观世信光同名谣曲改编。

剧情梗概:源赖光与家臣渡边纲、平井保昌正在饮酒。源赖光问近来城里有什么新鲜事,平井保昌说罗生门有鬼,渡边纲则否定鬼说,两人为此而发生争执。源赖光把一块金制的牌子交给渡边纲,让他晚上把金牌插到罗生门上去。深夜,鬼又在罗生门吃人。渡边纲身穿盔甲,骑马来到罗生门。鬼躲在天井里,马惊恐不前。渡边下马步行进城,去插金牌。鬼从上面抓住他的盔甲,人鬼角斗。渡边纲切断鬼之一臂,携之而归。(图2-19)

(8)《饿鬼角力》

地狱中,地藏菩萨往往以饿鬼维护者的身份出现,该剧则通过饿鬼和鬼的相扑比赛来表现地藏的法力。

剧情梗概:阎魔王带着许多鬼和地藏庇护下的饿鬼角力,只要鬼跺一下脚,

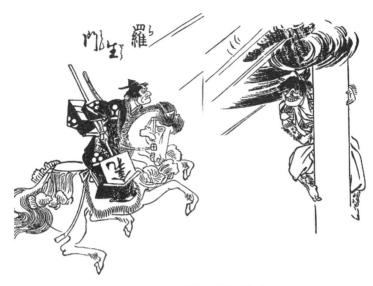

图2-19　壬生狂言《罗生门》

饿鬼便吓得摔倒在地。但是,饿鬼向地藏祈祷后便力增百倍,每战必胜,连鬼头都败下阵去。愤怒的阎魔王亲自出场,三个饿鬼合力也不敌。最后,地藏与之角力,阎魔王败北。阎魔王恼羞成怒,挥舞铁棒追打小鬼下场。(图2-20)

图2-20　壬生狂言《饿鬼角力》

(9)《土蜘蛛》

据说该剧的土蜘蛛是不服朝廷管的、未开化地域民的象征。剧中有蜘蛛吐丝这一特技,非常漂亮。能乐同名剧中也有这一技巧,但是能乐典雅、朴素无华的艺术特质,要求吐丝这种技巧也点到为止,但在壬生狂言却得到尽情发挥。有些蜘蛛丝抛向观众席,大家接抢,据说得到它可以消灾避祸,此乃当寺周围百姓自古传下来的习俗。

剧情梗概:每天晚上,蜘蛛精都来为难源赖光,使他身心受到摧残。这一晚,源赖光与家仆渡边纲、平井保昌喝过酒,仆人退下去后,土蜘蛛又出来了。它向源赖光身上吐丝,源赖光扬起大刀向土蜘蛛砍去,土蜘蛛带伤飞走了。渡边、平井奉命觅杀此怪。两人循着血迹追至葛城山,在一古坟中发现怪物的巢穴。多个回合的激烈较量之后,渡边和平井砍下了怪物的头。(图2-21)

(10)《玉藻前》

此剧演九尾狐的故事。据说九尾狐从中国跑到日本,侍于御前,她才华出众,妖艳绝伦,受到鸟羽天皇的宠爱,被封为玉藻前。也就是从此时起,天皇得了病,良医秘方皆无效验,最后请安倍晴明算卦,从而揭开了玉藻前的身份。能乐有《杀生石》,也是九尾狐的故事,两者情节和结构多有不同。

剧情梗概:在垂着帘子的天皇御殿,玉藻前和大臣丰成前来问安。天皇的病更重了,丰成唤安倍晴明进殿占卜,得知御殿中有恶鬼。安倍拿着镜照所有的人,当照到玉藻前时,镜中显出一只九尾狐。安倍用御币拂除之,玉藻前现出原形九尾狐,逃亡宫外。飞马使者来报,说九尾狐逃到了那须野。丰成命两员大将

图2-21 壬生狂言《土蜘蛛》

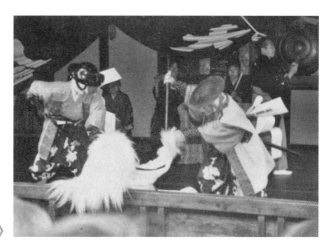

图 2-22　壬生狂言《玉藻前》

前去除妖。最后,九尾狐被杀死在那须野。(图 2-22)

以上十出除妖斩鬼戏,占全部壬生狂言总数的三分之一。在这些剧目中,以柊树枝驱鬼的有《安达原》《大江山》两出戏,撒豆驱鬼的有《节分》一出戏,以佛法或地藏王相助驱鬼斩妖的有《道成寺》《红叶狩》《饿鬼角力》三出戏,其余《鵺》《罗生门》《土蜘蛛》《玉藻前》四出戏是勇士除妖斩怪。这些故事在绘画、能、狂言等其他艺术形式中也是常见的题材,几乎家喻户晓,因此以哑剧形式演出根本没有障碍,即便是外国人也可以通过演员的舞蹈与肢体语言,加上挂在舞台一侧的剧目牌如《恶鬼相扑》《大江山》《鵺》等了解剧情。

以哑剧形态或以哑剧演出为主而在个别部分有少量台词的日本神乐,大量存在于日本大小神社祭礼之中。2017 年,我们在宫城县石卷市凑牧山中零羊崎神社的秋季大祭时观摩了三出神乐演出,三出神乐中除了《初矢》之外,《鬼门》《西之宫》都属于哑剧。《西之宫》敷演的是日本七福神之一惠比须的故事。惠比须 3 岁时因腿伤失去行走能力而被弃,小船漂泊在海上至摄津国西宫停了下来,他后来成为渔业、农业、商家以及航海、海运振兴的保护神。该神乐是单人舞,惠比须戴翁面具出场舞蹈,而后持钓竿作各种钓鱼的肢体动作而没有台词,其大致故事坐在拜殿左侧的吹笛人诵念。《鬼门》的表演形式与《西之宫》表现神鬼打斗的故事一样,也是哑剧,也有场外吹笛者诵念必要的少量台词以介绍人物与情节。(图 2-23、图 2-24、图 2-25)

东京都、埼玉县等地流传的里神乐始于江户时代,是埼玉县鹫宫土师一流催马乐神乐的余脉。"里神乐"这个词汇最早出现在镰仓时代建元元年(1201)

图2-23　神乐《西之宫》惠比须

图2-24　神乐《西之宫》惠比须钓鱼

图2-25　神乐《鬼门》之神、鬼面具

藤原定家的日记《明月记》,其历史可谓久矣。长期以来,江户里神乐全部剧目采用假面并以哑剧(无言剧、默剧)形式表演。明治时代以后,部分里神乐才"开口",其主要原因是江户里神乐较多地从能、歌舞伎中移植了一些剧目,进而影响到演出形式,从而破坏了其原有的演出传统。尽管如此,很多里神乐剧目依然延续古老的传统作"闭口"演出或部分人物的少量"开口"。从整体来看,哑剧依然是江户里神乐的主要形态。

2017年8月间,笔者观摩了东京都中央区住吉神社江户里神乐,看到《八幡山》《稻荷山》《恶鬼退治》3出神乐。这3出神乐以哑剧为主要演出形式,偶尔有少量台词,绝大部分借助道具,以肢体语言叙述故事,表现人物。其中《稻荷山》与《恶鬼退治》是以驱傩为主旨的神乐。《稻荷山》的故事大略为:百姓们因恶鬼

图 2-26 江户里神乐《稻荷山》稻荷神

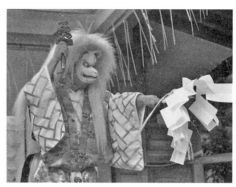

图 2-27 江户里神乐《稻荷山》天狐

的戕害,苦不堪言。稻荷山的大神闻知此事大怒,决定命他的随从千箭去诛杀恶鬼。稻荷神把神弓神箭赐予千箭,千箭领命之后,首先作祈愿胜利的弓舞。稻荷神的伴神天狐则持御币、摇神铃起舞。(图2-26、图2-27、图2-28)

《恶鬼退治》的故事也不复杂。奉稻荷大神之命,随从"千箭"找到红鬼与绿鬼,用大神赐予的弓箭,与恶鬼厮杀。(图2-29、图2-30、图2-31)

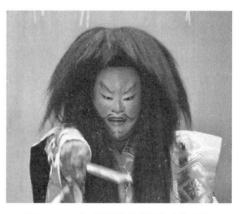

图 2-28 江户里神乐《稻荷山》千箭

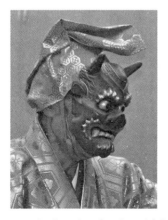

图 2-29 江户里神乐《恶鬼退治》红鬼

图 2-30 江户里神乐《恶鬼退治》绿鬼

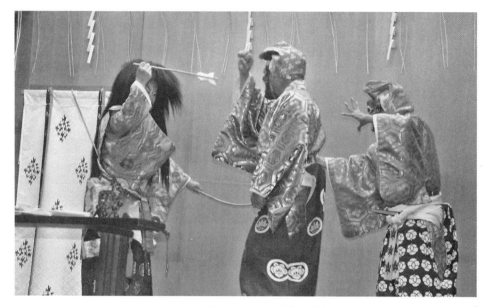

图 2-31 江户里神乐《恶鬼退治》千箭与鬼开打

《稻荷山》与《恶鬼退治》是首尾相连的两出戏,表现一个从调兵遣将到神鬼缠战、终获全胜的完整故事。

从上面的简单介绍可以知道,从镰仓时代建元年间藤原定家的日记《明月记》明确记载"江户里神乐"以来,到明治年间(1868—1912)的长达六七百年间,江户里神乐一直以哑剧的形态献演于大大小小神社奉神娱神的礼仪空间中,影响之大,可想而知。长期的、年年不断的规律性演出,无疑培养了广大观众观赏哑剧的习惯。近百出里神乐剧目的轮换演出,使得观众久已熟悉了神乐中的故事与人物,正是这种稳固的观众群体,巩固了里神乐之特有的哑剧传统,使之在流传过程中不变抑或小变。于是,呈现在当代观众面前的里神乐演出,既有少量的"开口"形态,更有大量的哑剧形态。场上人物开始唱诵神歌、诵念台词,固然明示了里神乐向真戏剧的发展,而"闭口"的哑剧形态则体现了里神乐对古老传统的顽强恪守。"闭口"与"开口"两种演出形态并存于今,为研究戏剧发展史的学者提供了活态文献。

以原名传入日本的中国古老的民间神不多,钟馗是个特例,而《钟馗》竟成为日本神乐中的常见曲目,多少令人惊异。相关钟馗信仰、各门艺术品类的钟馗形象以及钟馗戏等问题,本书将在单独章节中予以讨论。

大约从宋代开始,中国另外一种古典哑剧登场了,它以队子的形式出现,名为"哑队戏"。所谓"哑队戏",寒声先生给出如下解释:"哑队戏又称之为'哑巴队',此名为上党堪舆家与乐户所述。也就是无宾白,演员只用身段、手势、舞蹈语汇表演。实际上是社火舞队、宋队舞和宋哑杂剧按戏剧故事人物情节之需要,相结合之产物……哑队戏是有音乐伴奏和声乐伴唱的。通过一些剧目注释和供盏队戏前三盏之献乐,靠乐歌唱、并接着以'曲破'音乐、歌舞综合表演,可以看出'哑队戏'的音乐主要以大曲'曲破'为主。"①

20世纪发现的《迎神赛社礼节传簿四十四曲宫调》第四部分列出一份"哑队戏排场单",如表2-1所示:

表2-1

序号	哑 队 戏	序号	哑 队 戏
1	齐天乐·鬼子母揭钵	13	武王伐纣
2	巫山神女阳台梦	14	霸王设朝封官
3	五岳朝后土	15	徐福采灵芝草
4	樊哙脚党(搅荡)鸿门宴	16	王昭君和北番
5	二仙行道老子开御	17	二十八宿闹天宫
6	关大王破蚩尤	18	八仙过海
7	悉达太子游四门	19	文殊菩萨降狮子
8	王母娘娘蟠桃会	20	关圣道化论春秋
9	炽盛光佛降九耀	21	八百诸侯朝武王
10	二仙行道朝后土	22	十二湘江会
11	二十八宿朝三清	23	青提刘氏游地府
12	唐僧西天取经		

哑队戏出场人物一般比其他哑剧要多,群体性是其特色之一。话虽如此,哑队戏在后世的遗存中,也有人物较少,甚至构不成"队子"的情况。这种情况

① 寒声主编,栗守田、原双喜副主编:《上党傩文化与祭祀戏剧》,中国戏剧出版社1999年版,第78页。

或许是在其发展中的变异,或许是现存的队戏已经不能完全保留古老的演出形式了。从山西上党地区发现的哑队戏排场单所透露的消息看,便会发现其队子的规模,比如《齐天乐·鬼子母揭钵》的出场人物:八大金刚、四揭谛神、十个飞天夜叉,加上古佛、观音、鬼子母、石头驸马等,总共二十六七人。《炽盛光佛降九曜》队戏,出场人物仅九曜星君(9位)、二十八宿(28位)、八大金刚(8位)、四天王(4位),人数已有近50人,而《悉达太子游四门》出场人物总共为75人之多,出场人数最多的是《唐僧西天取经》,多达一百六十余人。这一现象说明,这些哑队戏不属于舞台艺术,因为古代任何一个舞台都不能容纳如此多的人物。实际上,这种哑队戏大都是游行在社火队伍中的大型舞队。不过,也不排除那些人数较少的哑队戏可以在舞台上演出,武安地区现存的《摆八仙》(或称《开八仙》)《大国称》等便是例证。

河北省武安东通乐村每年举行赛社活动,一连串的队戏、赛戏接踵出场。这里的队戏演出照例由"掌竹"开场,在现存古抄本中,掌竹的开场词写作"开","开"或即"开呵"的省略语。现将该村队戏《大国称》掌竹的"开"词过录如下:

> 开:
> 脸似蓝靛黑锅底,面貌丑陋人难比,
> 手使狼牙棒一根,敕封一尊开路鬼。
> 乍离了丰都玉岸,每日家整理文卷,
> 只因他正直无私,敕封为古城催判。
> 汤阴县祖业改地,打农具不造兵器,
> 金炉内宝鼎焚香,东岳庙四家大御。
> 四人不离太阳星,化作天边走如风,
> 一年四季他总管,年月日时四值神。
> 金冠横别白玉簪,站立在玉皇面前,
> 此位神何家之主,敕封为水草三官。
> 交角普头(幞头)头上戴,水磨钢鞭无比赛,
> 真武面前大将军,马赵温刘四元帅。
> 从天降下龙凤(凤)轿,七十二祠排尊号,
> 今摆一场逍遥乐,本县城隍大出庙。

今在神前摆列一场鬼兵对戏,此段故事出于何朝?讲于何帝?出于元顺帝之时,此位菩萨住少林寺内修行,江东陈有量(陈友谅)造反,举意动兵来抢少林,茄兰(伽蓝)托梦于长老,长老无奈,在菩萨面前祷告了七明七夜,逼得菩萨无奈,变作烧火之人,火门进去脱了凡体,身高丈二膀臂三亭,青脸红发,巨齿獠牙,左手拿劈柴斧,右手拿擀面杖一根,战败江东陈有量,菩萨立化在山门。僧人秉于地方,地方秉(禀)于县官,县官秉(禀)于顺帝,顺帝见喜,封他诺诺神,监察八部神,恐君不信,有诗为证:……①

"开"词中所谓"在神前摆列一场鬼兵对戏",这里的"对戏"是"队戏"之讹。从演出实际看,它不是对子戏,而是二十余人物鱼贯出场的大型哑队戏。

河北武安一带俗称吟诵"开"词的"掌竹"为"开家儿",实际上所谓"掌竹"就是持着"竹竿子"的"前行",通称为"竹竿子"。"竹竿子""掌竹""前行""开家儿"名虽不同,其实一也;"竹竿子"之称来自道具竹竿子,以道具名拿着竹竿子的人。"掌竹"也一样,指称执掌竹竿子的人物。"前行"来自队舞或队戏的演出形式,因为掌竹这个人物在队舞与队戏演出时,他走在队伍的最前面,遂有"前行"之称,无论在街衢游走,还是舞台演出,概莫能外。

《大国称》这出戏的演出是这样的:人物依次出场,"开家儿"(竹竿子)以吟诵体诗逐次介绍人物,而后,被介绍完毕的人物登上搭就的数层高台之上,依序坐定或站定。全部人物出场后,堆出一个整体造型,亮相不动,直至"开家儿"吟诵完毕,全部人物由"开家儿"引领,接踵退场(图2-32)。《大国称》之外还有队戏《激张飞》《赵公明抓虎》《小国称》《度柳翠》等,也属哑队剧。这几出队戏,出场人物二、三人不等,属于小型的哑队戏。《大国称》的场上人物肢体语言极少,甚至无言,而突出最后的高台亮相。《激张飞》《赵公明抓虎》《小国称》《度柳翠》等队戏,则有比较丰富的肢体语言,依然没有道白。由此可见,同为队戏,表现方式、演出形态等差别较大。《大国称》更接近原本的队戏,而《激张飞》《赵公明抓虎》《小国称》等,则有所变异与发展。

保存在大江南北礼仪空间中的哑傩戏、哑目连戏就更多了。甘肃永靖"七

① 麻国钧:《武安赛戏〈大国称〉及"诺诺神"、"水草三官"考》,《戏剧》第1期(2013年4月),第35—44页。又,该段竹竿子的"开"词全文,可参见王进元:《武安傩戏中的"长(掌)竹(附开本)"》,收于周华斌等主编《舞岳傩神——中国湖南临武傩文化国际学术研讨会论文集》,学苑出版社2013年版,第200—202页。

图 2-32　武安哑队戏《大国称》

月跳会"间,上演的某些剧目就是由场外的叙述者通过唱念介绍人物、叙述故事情节的,而场上人物一律作哑剧表演,如《出五关》《五将》《方四娘》等。有些故事广为人知,则彻底摆脱述说故事、介绍人物的"叙述者",而由场上人物作哑剧表演,如《二郎赶祟鬼》《五将降猴》《二鬼闹判》《杀虎将》等。青海的大型"六月会"中所上演的剧目有数种与甘肃永靖演出的剧目相似或相同,同样有多种哑剧在神棚前作奉神演出。对永靖"七月跳会"非常熟悉,研究深刻的石林生先生说:"傩舞戏演出时……戏剧情节全凭演员用形体动作示意和舞蹈语言表达,另有场外敲鼓人一边伴奏,一边代为叙述和说唱。"[①] "场外敲鼓人"叙述、说唱的演出形式与前述石卷市凑牧山中零羊崎神社的神乐演出如出一辙。这种演出形式在东方具有普遍性,我们将在本章后面部分予以概括性论说。

从拉萨到青海,再继续东进,经甘肃而内蒙、而辽宁、而北京,都能看到"羌姆"。藏传佛教的羌姆在西藏各寺院、青海塔尔寺、甘肃拉卜楞寺、内蒙大昭寺、辽宁瑞应寺、北京雍和宫等著名寺院,无不留下其身影。如果我们回过头去,遥视更远的时代,羌姆的活跃又绝非今日的状况所能相比。而无论在哪个藏传佛教寺院,羌姆一直保持"哑"的形态而没有在历史大潮的冲击下,从"闭口"走向"开口"。羌姆之外,青海果洛格萨尔藏戏也属于哑剧。曹雅丽说:"果洛格萨尔藏戏是叙事史诗形态,通篇都是唱词,没有一句道白(有些格萨尔剧目有少量对

[①]　石林生:《永靖傩文化研究》,甘肃人民出版社2015年版,第16页。

白)。在表演中,上场演员也一律不唱,唯有一人在演出前说唱整个剧情和完成所有角色的唱腔、独白、对话,从开场白到剧情发展的全过程,直至结束,属于说唱表演……青海果洛格萨尔藏戏的表演,可以说是一种哑剧表演,因为在格萨尔藏戏表演中,只有一位领唱者来演唱整个剧情和完成所有角色的独白、对话,而演员扮演说唱中的角色并以哑剧表演完成史诗故事片段的演出,哑剧表演者是对领唱者说唱史诗故事的生动诠释。因此,它不是按戏剧舞台要求,把史诗改编成戏剧文学剧本进行戏剧演出,而是渗入了哑剧表演的史诗说唱。"[①] 以戏剧发展进程一般规律分析,青海果洛格萨尔藏戏应该是藏戏的早期形态。

哑剧形式不但在傩戏、队戏、羌姆等祭祀戏剧中广泛存在,目连戏也有所谓"哑目连"。罗萍在《浙东民间哑剧——"哑目连"》一文中,详细地介绍"哑目连"的演出、传承情况,并通过比较,认为其与宋代的"哑杂剧"或有一定的渊源关系。浙江省上虞的"哑目连"又名"哑魃戏",由农民构成的演出组织叫"太平会"。文中,罗萍开列出"哑目连"的演出场次为:

1. 出韦驮——镇邪。
2. 出观音——降吉。
3. 跳鬼王——有喷火、朝天蹬单腿移步等特技。
4. 阎王发大牌——发出捉拿刘氏的牌票。
5. 刘氏得病。
6. 瞎子卜课——刘氏得病后,刘家家丁请瞎子为刘氏卜课,瞎子表示刘家家有恶鬼,须送夜头(越东的一种送鬼仪式)。
7. 出家仙——刘氏家的家神。
8. 调无常。
9. 送夜头——家丁送夜头,遇活无常戏嬲之。
10. 前夜魃头——夜魃头送牌票过场。
11. 调女吊。
12. 调男吊——男、女吊相争,韦驮驱女吊入后台。调男吊,男吊调完,韦驮一鞭,把男吊打落台下,观众鼓噪蹩吊。
13. 调文科场魃——读书赴试,死于科场之鬼。

[①] 曹娅丽:《青海果洛"格萨尔"藏戏艺术》,《西藏艺术研究》2003年第4期,第64—68页。

14. 调武科场魈——习武赴试,死于科场之鬼。

15. 出五方恶鬼。

16. 后夜魈头——夜魈头至无常家,请活无常共去捉刘氏。活无常酒兴正酣,不愿同去,夜魈头苦求之,乃同去。

17. 前柯刘氏——夜魈头偕活无常同来捉刘氏,家神护刘氏,夜魈头、活无常反被家神欺辱,刘氏未捉成。

18. 后阎王——夜魈头、活无常共诉阎王,阎王差邋遢四相公(五方恶鬼之头脑)、死无常、五方恶鬼(各执真钢叉)同夜魈头、活无常同去捉刘氏。此场出场角色尚有牛头、马面、左、右门神及短笔头师爷,为上场角色最多的场次。左、右门神又称"讨二百头",欲见阎王,须行贿赂,所谓"大王好见,小魈难见"。

19. 后柯刘氏——上述鬼物捉刘氏,有"穿纫线"(针)、"卧钢叉"等特技。刘氏被捉。

20. 大出丧——刘氏死后出丧。前有对锣、梅花(即唢呐),接以幡材罩(表示棺材),纸凉亭,大少爷(非刘氏之子,形类刘家管家)捧刘氏牌位,诵经道士后随。①

总共大约20场。罗萍说:"'哑魈戏'的演出特点,首先在其'哑',三个多小时的演出中没有一句道白,没有一句唱词。"②"哑魈戏"在演出中有许多禁忌,如果表演者不慎,开口出声,则被认为是不吉利的。演出结束,照例要烧"令牌",在"令牌"中写明:××在演出中不慎出声的,祈求神明宽宥,以脱晦消灾。可见,"哑魈戏"在严格地恪守一个"哑"字。罗萍在采访中得到的严禁演员开口这个信息,似乎昭示"哑魈戏"之所以"哑"的原因,那就是"哑目连"出场的人物以各种鬼物为主,大约是生怕恶鬼附体吧。宗教仪式仪轨的严格约束,强化了"哑魈戏"的"越轨"行为,从而使其固有的演出形式长留于世。

目连戏几乎流布全国,故事大同小异,而各个剧种的排场及舞台处理却有许多不同。同样是"九殿",浙江新昌目连戏"信集"(总第一五四出)《九殿》共

① 中国艺术研究院《戏曲研究》编辑部编:《戏曲研究(第十六辑)》文化艺术出版社1985年版,第243—244页。
② 中国艺术研究院《戏曲研究》编辑部编:《戏曲研究(第十六辑)》文化艺术出版社1985年版,第245页。

三个人物出场,为净扮都市王、正旦扮刘氏、正生扮傅萝卜,三人有白有唱。湖南祁剧目连戏之《九殿》却不同,小鬼一上台就打开一个条幅,上书"九殿不语",整场戏无白无唱,全部出场人物只用肢体语言交代情节(图2-33)。

目连戏《九殿不语》的哑剧演出方式绝非孤例,他如福建莆仙戏《目连尊者》第十二出《五殿遣牌》末尾,有一段哑剧表演:

图2-33 湖南祁剧目连戏《九殿不语》

无常　众五方恶煞,奉五殿阎君有旨,城隍司有命,命汝等五方恶煞,即到南耶王舍城,拘拿刘四真一干人犯,到殿审究,毋得徇私轻放。

十五个五方鬼装成一只大马,鬼上场打拳,又骑上大马打拳。矮鬼装成马头,又一鬼牵马,在台上走一圈,回台中央下马。矮鬼作点鬼介,发现少了一个高脚鬼,向众鬼作手势介,矮鬼下场。高脚鬼上场。

这段哑剧表演马上、马下的打拳舞蹈之后,紧接着第十三出戏《高脚鬼成亲》及第十四出《哑巴放五路》连续两出哑剧。

第十三出《高脚鬼成亲》:

人物:高脚鬼(白无常,俗称"大哥")

(高脚鬼上场,头戴高帽子)帽上书写"一见大吉",手持大白扇,上书"天下知",身穿白长衫,脚穿草鞋,脸上画绿色鬼脸。从台左上场,以大白扇掩脸直冲向台前,与观众照脸后,退向台右下场,又从后右边上场,动作同上。绕台走一周之后站在台中央,想作游戏的表情。

音乐吹奏【清江翠】,高脚鬼作牵马、驮马鞍、整马镫、系马绳、上马等虚拟表演。又作骑马跑了一圈,从马背摔下,倒在地上摸屁股。作拉车虚拟表演,又作坐车介,再作推车介。把车推了一圆圈放下,从车上作下车介。

高脚鬼坐在交椅上想介,忽然高兴地想作成亲游戏。先作新郎拜天地,拜祖宗表演,拜后发现没有新娘,就作抬新娘轿表演,绕台抬了一周停下。又作媒

婆去牵新娘下轿的表演，再作新娘站在左边。继又作媒婆到右边去牵新郎，新郎从台右边上场与新娘同拜天地，同拜祖宗。新娘半推半就地与新郎交拜。扶新娘入场时发现没有真的新娘，顿觉十分扫兴，坐在交椅上休息。（静场片刻）（接下出）

第十四出《哑巴放五路》：

人物：哑巴、高脚鬼、黑无常、鬼王、土地五方恶煞等

哑巴上场，至台右边地上摆供品，烧银纸，奉香拜神，脱下鞋作卜圣杯介，高脚鬼帮哑巴卜三次圣杯。哑巴突然发现高脚鬼，立即恐怖地端起供品往屋里跑，赶紧把门关上坐下。高脚鬼立即跟进屋里，但哑巴毫无发觉。哑巴以为安然无恙，就坐在与高脚鬼的对面椅子上，悠然地吸起旱烟。高脚鬼偷偷地把旱烟筒转了一个方向，让自己吸起烟来，让燃烟的一头给哑巴吸，哑巴烫了嘴巴。哑巴又拿起供品的猪肠吃起来。高脚鬼偷偷地从猪肠的另一端也吃起来。两边相对地吃着绕台一周，越吃两边距离越近，哑巴终于发现了高脚鬼，大惊失色，被高脚鬼用大白扇打了一下，又踢了一脚，哑巴倒下连滚带爬地进台内去了。高脚鬼绕台走了一周，矮鬼（黑无常）手持火牌，鬼王手持大叉，到处寻找高脚鬼上场。高脚鬼一见掉头就跑下。矮鬼、鬼王同追下，又追上，鬼王以大叉叉住了高脚鬼，高脚鬼跪下。矮鬼拿公文与他看，高脚鬼以大扇指点着公文上的字句，并将大扇向台后扇了一下，十五个五方恶煞立即拥上。高脚鬼以扇点鬼，再以扇向台前扇三下，台下的中间观众列为两旁，让出一条路来。高脚鬼领着众鬼下台驱逐作恶的鬼魂。土地上场奉香送介。音乐吹奏大鼓吹。①

由一段戏与整整两场戏构成的哑剧表演，必定使用大量的舞蹈与肢体语言，其中不乏滑稽、逗乐成分。这些哑剧形式、喜剧风格的段落与场次穿插在阴森森的捉鬼、打鬼、审鬼、判刑等系列场次之中，平添了某些乐感，既获得冷热相济的艺术效果，也调节了观众的情绪。

说到目连戏中的哑剧场次，自然联想到山西上党的傩戏《五鬼盘叉》。这出

① 吕品、王评章主编，杨美煊校注：《莆仙戏传统剧目丛书（第三卷）》，中国戏剧出版社2008年版。第228—229页。

哑剧的演出是否尚存不得而知,文献记载尚存于世,过录如下:

> 五鬼奉命捉拿一个不孝妇入阴曹治罪。演出角色有八个:一名大鬼,五名小鬼,一名土地神,一名不孝妇。开始时是大鬼右手握书有"提牌"二字方木牌,左手提铁链,率四名手持三股叉的小鬼上,转两圈后,大鬼退至旁边,持叉四小鬼轮番跳跃,做多种程式表演。接着大鬼又入场,领小鬼寻觅土地神,示以提牌,意即告知来提某不孝妇。土地阅牌后,引大小鬼至不孝妇门首,做叩门状。不孝妇出,大鬼随即把铁链抛出,套在不孝妇颈上。不孝妇挣脱铁链,欲逃走,经过双方跌扑滚打后,又将不孝妇缚住。四小鬼用叉分别卡住不孝妇四肢,另一小鬼持没有中齿之铁叉卡住不孝妇之腰,将不孝妇举在空中,大鬼跟着,绕场一周同下。①

这段哑剧记载于寒声等编纂的《上党傩文化与祭祀戏剧》,作者有按语曰:"《五鬼盘叉》也是一种傩文化流传下来的民间文娱活动,流行于山西陵川的东南部农村。……与《神杀忤逆子》主旨相同,即对不孝父母(包括翁姑)者以惩处。但由于小鬼舞叉时间较长,人们习惯呼之为'五鬼盘叉',可能另有它名,未经详查。"②

傩戏与目连戏有某些天然联系,目连戏的主旨在于,地狱作为惩治阳间"罪人"的机构,针对的是阳间不能够治罪或者漏网的坏人以及犯有某些违背封建道德伦理的"坏人",当他们被打入地狱变成"鬼"之后,追加惩罚,问罪与惩治者是十殿阎王;而傩与傩戏是那些在阳间为害百姓的各种魑魅魍魉,追讨它们的是各路神灵。在这两种惩罚中,惩罚者都是神,被惩罚者是妖魔鬼怪以及坏人或所谓"坏人"。《五鬼盘叉》的妙处在于,在山西长治(上党)的傩坛上,惩治"不孝妇"的不是各路傩神,而是地狱派遣到阳间的大鬼与小鬼。目连戏中的刘青提(福建莆仙戏中,叫"刘四真")这个"不孝妇",其被捉拿的情节却在傩坛演出。换言之,《五鬼盘叉》是在傩坛这个演出空间中,上演了一出目连折子戏。目连戏中既有"捉拿刘青提",也有"叉打刘青提"的情节。"捉拿刘青提"是阎王派无常鬼及小鬼到阳间捉拿刘青提,而"叉打刘青提"是在目连用佛祖赐予之

① 寒声主编,栗守田、原双喜副主编:《上党傩文化与祭祀戏剧》,中国戏剧出版社1999年版,第339页。
② 寒声主编,栗守田、原双喜副主编:《上党傩文化与祭祀戏剧》,中国戏剧出版社1999年版,第339页。

九环锡杖叩开地狱大门之后，包括刘青提等罪鬼跑出地狱，鬼卒追杀时，用铁叉叉打刘青提。当下，辰河高腔《目连救母》演出，已经没有"叉打刘青提"的情节了，或许是因为这种恐怖的情节不宜展示在舞台上？抑或"叉打"的技巧已经失传？不得而知。

而在28年前，笔者曾在湖南怀化现场观摩由辰河高腔"六合班"演出的《目连救母》全本，其中便有叉打刘青提：刘青提从地狱逃出之后，钟馗带领五个小鬼捉拿刘青提归案，在刘青提靠在一个木柱的瞬间，鬼卒的铁叉飞来，插进木柱之中；刘青提继续在台上飞奔，鬼卒在后面紧追，瞬间又打出一叉，铁叉死死地钉在台板上。武场锣鼓震天，刘青提尖叫，鬼子们怒吼，场面极为骇人。接着，刘青提从下场门跑下，鬼卒紧紧地追去。这是一出名副其实的"五鬼盘叉"。山西傩坛演出的《五鬼盘叉》与目连戏不同的是五鬼盘叉的情节被安排在最初捉拿刘青提下地狱之时，而不是在目连僧叩开地狱大门之后。另外一个不同的是，辰河高腔是由钟馗带领五个小鬼追打逃出地狱的刘青提，而山西傩戏则是由一个大鬼带领五个小鬼追拿刘青提。显然，山西傩戏《五鬼盘叉》变"钟馗"为"大鬼"，其实钟馗也便是一个"大鬼"，是他死后，玉帝封他为驱魔大神，这才有各种钟馗驱鬼、打鬼、吃鬼等传说及戏剧表演。由此可以断定，山西傩坛的《五鬼盘叉》必定来自目连戏而稍作变化而成。而傩戏《五鬼盘叉》是一出地地道道的哑剧。

《五鬼盘叉》之外，上党傩戏中另有《鞭打黄痨鬼》《斩旱魃》《调方相》等，也以哑剧形态演出。这两出哑剧也被《上党傩文化与祭祀戏剧》收录。书中描绘《鞭打黄痨鬼》的人物装扮以及演出情形如下：

黄痨鬼——赤膊，短裤，面部及全身全涂黄色。
方相——相纱，红胡，黑脸，红官衣，玉带、头上挂纸彩，手持桃木鞭。
方弼——与方相同。

演出方式：

［锣鼓声中，黄痨鬼从庙院窜出，方相、方弼随后急追。
［黄痨鬼在街道上急奔时，可以随意将路旁摊贩所摆出之物品抓走，投入其身后紧随的持麻袋人麻袋中……方相、方弼紧追不舍。

[黄膀鬼最后逃上舞台，方相、方弼追上舞台缚住黄膀鬼，用桃木鞭抽打之。检场者当即撒以火彩，使满台烟雾弥漫。待烟雾消失，演员均已下场。①

文献记载的《鞭打黄膀鬼》的时代已经难以考察清楚，当下河北武安固义村演出的一出傩戏名为《打黄鬼》，两者有所不同。根据笔者两次现场观摩，方相、方弼之名已经不复存在，捉黄鬼、打黄鬼的，名之为大鬼、二鬼。原本打鬼的桃木棍已经变为柳木棍。当大鬼、二鬼寻到黄鬼之后，押解着在村中游街，在东西狭长的村路上往返三次，最后将黄鬼押解至河边的审鬼台，首先在判官台前初审，继之在阎王台前终审，最后由站在台上一侧的"掌竹"下令"押往南台斩首！"这时，大鬼、二鬼押解黄鬼，80名手持柳木棍的青年男子紧随其后并高声呐喊着将黄鬼押上斩鬼台，另有斩鬼之鬼将黄鬼开膛破肚。届时火彩高起，烟雾弥漫，笼罩在斩鬼台四周。由此可见，经过重新恢复的《打黄鬼》已经不完全是老的演法了，而从前的演出方式尚大致不变。其实，剧中的大鬼、二鬼就是古之方相、方弼，名虽不同，其实一也。最大的变化，在于《打黄鬼》中的判官与阎王增加了少量道白，而最后给出斩首黄鬼指令的依然是"掌竹"，即"竹竿子"或曰"前行"，古法犹存。

东亚古典哑剧的历史源远流长，迄今为止，各种形态不一的哑剧形式依然存在，尤其是在民间非商业化的演出空间中顽强地存活，表明古典哑剧依然受到东亚各国民众不同程度的欢迎。一般来说，东亚古典哑剧自始至终没有离开生它、养它的各类祭礼文化空间，没有盲目地攀高枝而走向城市勾栏，更没有与那些高雅的演出艺术勾肩搭背地走进豪华的剧场，这种坚守，反而使之获得了长久的生命力。祭祀礼仪相对的恒常性与稳定性，使得作为祭祀礼仪构成部分的演出艺术维系着固有的形态，变变停停，停停变变，虽小变不断，但大变不巨。东方古典哑剧犹如一位耄耋老者，步履蹒跚，像一个幽灵，徘徊在东方大地上。

第三节　东方诸国的古典哑剧

在这个题目下，将对东亚之外的东方多国的古典哑剧进行概述，旨在说明

① 寒声主编，栗守田、原双喜副主编：《上党傩文化与祭祀戏剧》，中国戏剧出版社1999年版，第350—351页。

古典哑剧的历史性流传绝非仅限于东亚,在整个东方具有普遍性。仅笔者所寓目者,就有印度、斯里兰卡、印度尼西亚、泰国、缅甸、柬埔寨等国不同形态的古典哑剧,很多哑剧题材来自印度两大史诗,家喻户晓的故事与人物给观众了解剧情、理解剧中人物命运带来极大便利,因此在观摩时,几乎不存在隔膜。

2015年,我与学生数人去印度、斯里兰卡游学,特地到斯里兰卡南部考察传统戏剧,在一个小村子观摩了历史悠久、富有僧伽罗民族特色的"科伦"。村子里还特设一个小型博物馆,展出全部科伦面具及演出服饰、道具等。尹玉璐在她的博士论文中作了有趣的陈述:"斯里兰卡古代有一位名叫马哈·桑默德的国王,他和心爱的王后一起治理着这个繁荣的国家。然而两个人的遗憾就是没能育有子女,所以当王后发现自己怀孕后,她和国王都欣喜万分。怀孕后的王后因为娱乐活动的减少而闷闷不乐,她非常希望能够看到精彩的戏剧演出。于是国王下令,所有有一技之长的伎艺人都可以到王宫来献艺,凡是能获得王后欢心的演出,都必将得到重赏。如此号令之下,全国的戏剧艺人都聚集到了王城中,然而遗憾的是,所有的表演都没能让怀孕的王后展颜一笑,郁郁寡欢的王后日益憔悴。爱妻心切的国王却毫无办法,整座王城都笼罩在沉重的气氛中。寝食难安的国王不得不向因陀罗求助,这位印度教主神听到他的请求后将这个任务交给了工匠之神毗首羯摩天。神毗首羯摩天于是雕刻了一副面具,首陀罗将其和一本《科伦戏剧表演指南》放了国王的御花园中。第二天一早,前来打理花园的园丁发现了书和面具,并将其奉献给了国王。大喜过望的马哈·桑默德国王让戏剧艺人按照书中所写,排练出了科伦面具戏剧,王后观看之后非常满意,这位孕妇又重新展露了笑颜。国王奖励了那位园丁,封他做了自己的传令官。从此之后,科伦戏剧就开始在斯里兰卡流行。"①

在一般情况下,全部科伦仪式以及演出从晚上开始,终夜不断,直至第二天清晨,我们观摩了仅仅一个半小时。演出整体上可以分为两个部分,以国王与王后出场为分界。前面可以称为"前戏",接着作"正戏"。前戏结束,正戏开始之前,"传令官"首先出场。持杖、挎鼓、戴面具的"传令官"主要任务是报告国王与王后即将到来,而小鼓是"传令官"的标志(图2-34)。国王与王后出场,仪式性地亮个相,旋即下场。无论前戏、正戏,都不乏哑剧表演,而在哑剧表演时,照例由站在场边的"叙述者"以吟诵方式介绍即将或已经登场的人物(图2-35),

① 尹玉璐:《斯里兰卡戏剧面具研究》(未刊稿),第84页。

第二章 傩文化与东方古典哑剧

图2-34 斯里兰卡"科伦"中的"传令官"

图2-35 斯里兰卡"科伦"中场外"叙述者"

同时另有两位鼓手和一位吹奏者,或唱或念,交代故事情节。这位国王传令官与低等种姓的洗衣妇私通,当他们两位接踵登场时,"叙述者"作如下介绍,大意是说:用肿胀的双脚蹒跚前行,看看他,腰背微驼,衣襟垂至膝盖。敬请期待他会奉上何等表演![1] 这段戏,便以哑剧的方式表演。

类似的例证还有印度的卡塔卡利。卡塔卡利一语的意思如江东先生所说:"字面意思是'故事剧'。"他进一步解释:"演员根本用不着任何台词,因为他们的手势动作言语是如此的非凡,以至于可以完成任何表现上的任务。面部表情之细致、精确,带给人无限的想象空间。那些有限的台词本身已不重要,而是组成了纯舞动作的一个部分,随动作的停顿而停顿,随动作的继续而继续;人物间

[1] 这段戏的情节与场外"叙述者"的旁白依据尹玉璐现场录音录像的翻译撰写。

的交流不是通过语言而是通过手。台词都是针对某个人物或某个场合而特别写出来的,一般通过吟唱的方式由两位歌手轮换伴唱。表演者通常会根据歌词,逐字地用动作解释和表现具体内容,然后根据表意性动作进一步演化,形成抽象的舞蹈动作,并对具体情节作出相应的反应。"[1] 笔者两次在印度观摩"卡塔卡利",2015年在印度南部库奇第二次观摩卡塔卡利。这是一个专门演出卡塔卡利的剧团,剧场旁边有一个展厅,展出卡塔卡利的乐器、脸谱、道具等几乎全部演出用具。印度卡塔卡利的演出剧目主要取材于《摩诃婆罗多》《摩罗衍那》两大史诗以及《薄伽梵往世书》等印度古典名著,这些书中的故事、人物,在印度几乎妇孺皆知,耳熟能详,所以用哑剧形式表现完全可以被观众接受,何况还有"叙述者"在旁做出适当的解释。(图2-36、图2-37、图2-38)

图2-36这位站在演员身后手持铙钹的人就是"叙述者"。他虽然立于场上,但不是剧中人物,与故事情节毫无关系,其任务只在叙述故事情节,介绍剧中人物。我们反复说,这类"场外代答""叙述者"与中国的"竹竿子"的作用几乎完全一致。

图2-36 印度的"卡塔卡利"

[1] 江东:《印度舞蹈通论》,上海音乐出版社2004年版,第91页。

第二章　傩文化与东方古典哑剧

图2-37　"卡塔卡利"中的"叙述者"　　图2-38　"卡塔卡利"中的"诛杀魔王"

具有四五百年历史的泰国"孔"剧,也是一种哑剧。与印度的"卡塔卡利"不同,"孔"剧一般都使用面具,是古典面具哑剧。于海燕在《泰国孔剧艺术》一文中比较细致地介绍泰国的"孔"剧,她说:"由于'孔'剧大部分人物都戴面具表演,角色无法歌唱道白,因之便由乐队的歌唱者以八言孔曲伴唱,用诗歌韵白解说剧情。"[①] 不过,"孔"剧之所以是哑剧形态,大约与场上人物在演出时佩戴面具没有必然的因果关系,或者说佩戴面具不是哑剧之所以"哑"的根本原因。我们知道,大部分古典哑剧滥觞于古代各种祭礼仪式。舞蹈与仪式虽然共处于一个空间之内,但是祭师(祝、巫)的歌唱与诵念是对神灵的颂扬,而舞蹈(包括肢体语言)则是娱神性质的,舞蹈者不能直接面对神灵发声,唱、诵的内容与舞蹈(包括肢体语言)既然无关,则唱、诵不由舞者承担。京族的"哈代"、蒙古族的"好德歌沁"便是如此。越南的"歌仙"所唱的诗与舞者之舞也是无关的。这种带有普遍性的规律才是导致场上舞者只能舞(包括肢体语言)而无歌无白的主要原因。

连续五年的"中国南宁·东盟戏剧周",展示了东盟诸国古典舞蹈、戏剧,在这些演出中,我们看到多种来自不同国家的古典哑剧,有些节目虽然以"舞"称之,但是几乎不存在没有故事情节的舞蹈,大都以歌舞演故事。这些节目,与其

① 牛枝慧编:《东方艺术美学》,北京国际文化出版公司1990年版,第242页。

说是舞蹈,不如谓之哑剧更为合适,也更为准确。

第四节 古典哑剧的艺术贡献

存续长久的古典哑剧对戏曲艺术的贡献可能是多方面的,其中在演出程式发展上的贡献更值得注意。

古典哑剧的"哑"这一客观原因,迫使艺术家们必须把用语言表达的内容转而用肢体语言替代,这样一来,势必迫使艺术家们在手势、足势、眼神、口型以及身体多个部位狠下功夫,从日常的各部位、各种动作中加工、提炼出更加准确、更加精到、更加美观、更加洗练的动作,以表达戏剧中人物的行为与情感。这个过程可能是长期的,反复的,不断完善的;这个过程也不能是艺术家单方面创作,它必须在剧场中,在与观众的不断磨合中进行,并取得观众的认可,才能定为科范,进而形成程式。当然,应该说明的是,表演程式并非仅仅出于哑剧,不哑的戏剧同样贡献巨大。

曾永义先生《从格范、开呵、穿关到程序》一文,对戏曲程序的来龙去脉做了极为透彻的分析,给人以深刻的启示。笔者在曾先生的学术框架内,重点探索一下历史悠久的古典哑剧表演在戏曲程序化方面所给予的贡献。

这里探讨的问题,一为"趋跄",一为"按呵"以及印度的哑剧卡塔卡利。

一、试解"趋跄"

《东京梦华录》云"继有二三瘦瘠,以粉涂身,金睛白面,如髑髅状,系锦绣围肚看带,手执软仗,各作魁谐趋跄,举止若排戏,谓之'哑杂剧'。"[1]从字面上看,大意为两三个瘦骨嶙峋的"硬鬼"做了"趋跄"的动作,并说这个动作的风格"魁谐",有如"排戏"。"排戏"即"俳戏",即优人做戏,这段戏还带有俳谐的意味。可见,这段记载,在《东京梦华录》卷七记录皇上在宝津楼看戏一节,而"趋跄"出现在描绘"哑杂剧"钟馗驱鬼一段,这似乎在告诉读者,"趋跄"是优人在演出时一种常见的步伐,在驱傩表演中更加常见。

[1] (宋)孟元老《东京梦华录》(外四种本)之(宋)耐得翁《都城纪胜·瓦舍众伎》第47—48页。中国商业出版社1982年版。

趋，古代的一种礼节，以碎步疾行表示敬意。跄，行走有节奏貌。《汉语大词典》："《诗·齐风·猗嗟》：'美目扬兮，巧趋跄兮。'毛传：'跄，巧趋貌。'跄字连用之'跄跄'，形容走路有节奏的样子。《诗·小雅·楚茨》：'济济跄跄，絜尔牛羊。'高亨注：'跄跄，步趋有节貌。'趋跄，形容步趋中节。古时朝拜晋谒须依一定的节奏和规则行步。亦指朝拜，进谒。《诗·齐风·猗嗟》：'巧趋跄兮。'孔颖达疏：'礼有徐趋疾趋，为之有巧有拙，故美其巧趋跄兮。'"①《东京梦华录》记载哑杂剧中几个"硬鬼"所做的趋跄动作带有"魁谐"的味道，所以称之为"排戏"。《汉语大词典》："'魁谐'，魁通'傀'，很怪异的样子。《荀子·修身》：'倚魁之行，非不难也。'杨倞注：'倚魁皆谓偏僻狂怪之行。'王先谦补注引郝懿行曰：'倚与奇，魁与傀，俱声近，假借字。'"②"排戏"即"俳戏"。原本表示敬意的、常常用于朝礼或祭礼中的趋跄，以滑稽、诙谐的"俳戏"风格出之，只能在戏剧中。大约是几个"硬鬼"故意把行有节度的趋跄戏剧化且滑稽化了，从而形成哑杂剧中的一种动作，这种动作一旦被更多人使用，便成为一种范式被推而广之。此外，"趋跄"另有奉承拍马样貌的意思。宋代无名氏《错立身》戏文第十二出："趄抢嘴脸天生会，偏宜抹土搽灰。"③元人无名氏《货郎旦》第一折："休信那黑心肠的玉娥，他每便乔趋抢取撮。"④"趄抢""趋抢"亦即趋跄。可见，在表演中，"趋跄"已经有两种不尽相同的动作。其一，是带有滑稽的节奏性碎步；其二，是"乔趋跄"，带有猥琐的、怀有不良心态的甚至怪异而有节奏的步伐。这两种步态在南曲戏文、北曲杂剧中频频出现，说明在宋、元时代，"趋跄"已经用于表演，具有"做"的程式性质了。值得注意的是，《东京梦华录》首次记载了"趋跄"用于演出艺术，而这种演出艺术是驱傩性质的哑剧。这种情况未必是偶尔为之，因为哑剧演员的肢体动作是用来说话的，所以哑剧要求演员的肢体语言更加丰富，更加准确。

二、试解"开呵""按呵"

曾永义先生在《从格范、开呵、穿关到程序》中，旁征博引，详考"开呵"，读

① 见罗竹风主编《汉语大词典》相关条目的诠释。汉语大词典出版社1986—1993年版。
② 见罗竹风主编《汉语大词典》相关条目的诠释。汉语大词典出版社1986—1993年版。
③ 古杭才人新编《宦门子弟错立身》第十二出【调笑令】曲，钱南扬校注《永乐大典戏文三种校注》，中华书局1979年版，第244页。又，九山书会撰《张协状元》第二出【烛影摇红】曲，见同书第13页。
④ 王学奇主编：《元曲选校注（第四册 下卷）·风雨像生货郎旦》，河北教育出版社1994年版，第4125页。

来受益匪浅。这种"开呵"原本演出形式依然保留在山西、河北由乐户演出的队戏演出中,这种队戏很多属于"哑队戏"或半哑的队戏。在这些队戏中,除了"开呵"之外,还有"按呵"。"按呵"与"开呵"是如何表演的呢?

前文说到,"竹竿子""前行""掌竹""开家儿"四者名异而实同,都是指称队舞、队戏率先出场的人。宋代的竹竿子在"队舞"演出时首先出场,立定后,诵念"致语"作为开场。在晚近时代,由乐户传承的队舞、队戏易称竹竿子为"前行"或"掌竹",同时易称"致语"为"开"。这个"开"字,让我们想到明代徐渭在《南词叙录》中对"开呵"的解说:"宋人凡勾栏未出,一老者先出,夸说大意,以求赏,谓之'开呵'。今戏文首一出,谓之'开场',亦遗意也。"①文中所谓"勾栏"指的是宋代演出杂剧、院本时首先出场的人物,他的任务是"夸说大意",即杂剧、院本等的大致情节,这种演出范式叫作"开呵"。这让我们立即想到唐宋时代队舞、队戏等演出时,率先出场的"竹竿子"。竹竿子上场所诵念的"致语",一则颂赞朝廷昌盛或帝王伟绩,二则介绍即将演出的节目。随着艺术形态的演进以及"竹竿子"致语被移植到宋杂剧、金院本的时候,其执掌也发生变化,去掉了原来"致语"颂赞的内容,保留了述说故事情节部分,即徐渭所说的"夸说大意"。"竹竿子"夸说的内容既变,名称也随之而由"致语"变为"开呵",但在本质上却是一致的。而之所以省去"致语"而保留"夸说大意",是因为"夸说大意"对"哑杂剧"演出而言必不可少,不介绍剧情人物,仅以肢体语言表演,观众未必明了。所以,笔者怀疑"开呵"以及简称之"开"的演出方式,首先在"哑杂剧"等哑的戏剧形态中使用,逐渐形成演出范式后而被广泛使用,进而在"开口"的"真戏剧"中作为一种固定形式保留下来,继而在南戏以及明代传奇中,再一次发展演变为"副末开场"。同样,"副末开场"与"开呵"也没有根本区别,两者在功能上几无变化,改变的只是名称而已。

下面,举当下还在演出的河北固义村春节期间举行的大型社火中的队戏《调掠马》,以此为例,进一步论述哑队戏的"开呵",并引出对"按呵"的讨论。

为了叙述方便,归纳《调掠马》(与注释内容不符)各段表演如下。

① 徐渭:《南词叙录》,《中国古典戏曲论著集成(第三册)》,中国戏剧出版社1959年版,第246页。

（1）竹竿子（掌竹）首先出场，诵诗开场。诗曰：

一树梨花开满园，金（旌）旗不动搅旗幡。
若知太平无司马（厮杀），太平人贺太平年。
少打伤人剑，常瞎克己刀。
万物凭天理，灾祸自然消。
打鱼人手执勾杆，遇樵夫斧押（披）腰间。
二人相见到江边，说起了半谈寒筵（半天寒暄）。
说不尽古今心肺（腑），且免二字饥寒。
你归湖去我归山，劝君把闲事少管。
一言未尽，探神来也。

（2）探神、关老爷出场。关老爷舞刀，之后登上高桌，坐定观书。（笔者按：人物无台词）

（3）探神拜关公。（笔者按：人物无台词）

（4）颜良儿子颜昭出场，寻关老爷报杀父之仇。（笔者案：人物无台词）

（5）二人开打，三五回合，颜昭被关老爷打倒，他用青龙偃月刀按住颜昭，造型不动。（笔者案：人物无台词）

（6）竹竿子开始诵念（从关羽的出身说起，简述其生平事迹，直至斩颜良。整个诵念过程中，关羽、颜昭保持造型不动）。诵念之词曰：

将军上阵纳姚期（？），浑身上下紧相随。
两条腿一似追魂马，报与威威（灵）上圣知。青铜刀银樽玉把，单行动神鬼皆怕。因为他正直无私，武安王当坛坐下。奉祭尊神，做（作）一掠马对（队）戏。此段对（队）戏出在何朝？出在三国演义。三国演义时礼（里），这老爷家住蒲州，卸（解）凉人氏，姓关名某（羽）字是云昌（长）。老爷生来好抱不平，一怒杀死巡（熊）虎元（员）外一十八口家眷。老爷云游天下逃命，行来行去，行至涿州范阳镇（郡），偶遇刘备张飞，三人桃园结义，杀白马祭天，宰乌牛祭地。一在三在，一亡三亡。大破黄巾徐州失散，老爷在土山屯兵。曹操用谋，张辽顺说，到至曹营，上马赠金，下马赠银。十二美女尽善，买不住老爷心肠。只因白马坡斩了袁（颜）梁，灭了文丑，得书一封。这老爷遇（欲）上河北寻兄，老爷辞三次，不容

见面。老爷无奈,印悬中梁,府库封金,不辞曹相,独行千里。过五关斩了六将,古城东斩了蔡阳。兄弟古城才得聚义。这话莫题(提),只因长沙府大战黄忠,七明七夜不分胜败。自回本帐,夜看《春秋》。看来看去。想至楚平王行起无道,公公儿妻,父纳子妻。越看越恼,越看越怒。将书案桌上击了一掌,书案桌下闪出一小小耍童,望着老爷就要行刺。老爷问道:"你是何人?"袁(颜)昭答曰:"吾父袁(颜)梁,吾乃袁(颜)昭。只因白马坡斩了我父,我前来子报父仇。"老爷说道:"你脸上胎毛未退,嘴嚼乳食未干,你怎敢与你父报仇?容我钉(砍)你三刀背,不死,你在(再)与你父报仇。"老爷说罢,就钉(砍)了三刀背,不死。袁(颜)昭身不动,膀不摇,气不发喘,面不改色。老爷代之言,封他为铁髁(臂)袁(颜)昭,放他回去。行至东吴,东吴见喜,封他为领兵大元帅,天下都招桃(讨)。袁(颜)昭领定人马,将老爷困至玉泉山,药(越)宿而亡。后有妙赞云,有单刀为证。桃园结义生死同,大破黄巾显掇(其)能。虎老(牢)关大战吕布,范阳关背斩华熊(雄)。斩袁(颜)梁(颜)昭袁(颜)怕,不辞曹千里独行。夏侯敦乡宿大战,有勇士来送文凭。古城东斩蔡阳,花绒(华容)道一失曹公。尽忠心勒(赤)心扶汉,封伏魔造存天尊。龙凤辇从天降下,总备就酒果香茶。奏一曲消曹(箫韶)美药(乐),蜜(密)松林关公掠马。(图2-39)

图2-39 河北武安固义队戏《调掠马》掌竹按呵

(7) 竹竿子诵念毕,引关羽、颜昭退场。①

显然,第(1)段为竹竿子(掌竹)开呵,引出人物,当属"勾队"。第(2)(3)(4)(5)段是哑剧表演段。第(7)段属于"放队"。这里,我们更关注的是第(6)段。该段演出在关老爷、颜昭造型并静止不动的情况下,由竹竿子诵念大段诗。这段诵诗,把关羽的重要事迹罗列一遍。笔者认为,这段便是"按呵"。

元明北曲杂剧《司马相如题桥记》【越调】折第一曲为【斗鹌鹑】,这里也有一段"按呵",全文引证如下:

【越调·斗鹌鹑】巍巍乎魏阙天高(外按"喝"上,云)

杂剧四折,正当关键之际,单看那司马相如儒雅风流,献了《上林》《长桥》《大人》三篇赋,尽了事君之忠,题了升仙桥两句诗,遂了丈夫之志,发了一道谕蜀榜文,安了四夷百姓之心,可见康济大才有用之实学也。当时好事者以为靡丽之词,独驰骋郑卫之声,曲终而奏雅,无乃出于妒妇之口欤。太史公曰:《春秋》推见至隐,《易》本彻之以显,"大雅"、"小雅",言王公与庶人,其分难殊,其合德一也。相如虽所侈辞滥语,其间因事纳忠,正与诗入风谏无异。所以后人做出这本杂剧来,单表那百世高风,观者不可视为寻常。好杂剧!上杂剧!看这个才人,将那六经、三史、诸子百家,略出胸中余绪;九宫八调,编成律吕明腔,作之者无罪,观之者足以感兴。做杂剧犹如掷梭织锦,一段胜如一段;又如桃李芬芳,单看那收园结果。嘱咐你末尼,用心扮唱,尽依曲意。

(末拜起,唱)

荡荡乎皇图丽藻,点滴滴……②

在全部北曲杂剧中,既有这一个"按呵"例证,是一段难得的"按呵"演出文献。"按呵"之词清清楚楚,但"按呵"之段的场上表演与舞台调度,却难以揣度。好在武安固义村的队戏现存的"按呵"演出形式,可以帮助我们破解北曲杂剧"按呵"演出形式以及舞台调度的不解之谜。我们以《调掠马》的演出反推《题

① 全部《调掠马》文词(与原文内容不符),原出杜学德《燕赵傩文化初探》,甘肃人民出版社1998年版,这里据北京外国语大学艺术研究院讲师秦佩女士提供的文本引。
② 元人北曲杂剧《司马相如题桥记(第四折)》,据《古本戏曲丛刊》第四集之三《脉望馆钞校本古今杂剧》,上海商务印书馆1958年版,第45册,第30—31页。

桥记》，其演法大约是：正末扮的司马相如唱完"巍巍乎魏阙天高"一句之后，"外"上场，打断正末司马相如的演唱，开始"按呵"。此时，包括司马相如在内，出场的所有人物全部定格，不唱、不说、不动，只听"外"以诵诗的方式夸说司马相如的事迹。"按呵"之"按"，是"止"的意思；"呵"，《汉语大词典》释义："语助词，表示稍作停顿，让人注意下面的话。《西游记》第十三回：'母亲呵，他是唐王驾下差往西天见佛求经者。'"所以，"按呵"就是暂时把戏停下，由"按呵"者夸说剧中主要人物的生平事迹。为了让观众集中注意力，此时的场上人物必须停止唱、做、念、打等一切表演，立定不动。

对比以上两个"按呵"，我们可以发现，《调掠马》更加自然，而《题桥记》正末正唱曲子时，突然被"外"按住，多少有些突兀。正因为队戏《调掠马》是一出哑剧，需要"掌竹"的叙述与赞颂，而《题桥记》因为是成熟的北曲杂剧，如此硬硬生生地穿插"按呵"，就戏剧形态而言，反而有不够成熟之感。何况，司马相如刚刚唱了一句"巍巍乎魏阙天高"就被打断，也影响了人物志气的抒发与情感的宣泄。

以上两个"按呵"例子的共同点是目的一致：更好地突出主要人物。两者不同在于所采用的形式。《调掠马》的"按呵"，由完全的"槛外人"掌竹叙述，而《题桥记》则由"外"这一行当的饰演者登场叙述，在其长篇诗诵中，既有对司马相如的褒贬与赞许，也有对杂剧的品评与推销，末了一句"嘱咐你末尼，用心扮唱，尽依曲意！"竟是对"末泥"色的吩咐与要求，则"外"之一色，深入戏剧本身的程度更深。脉望馆本《司马相如题桥记》剧末，有赵清常题记，曰："万历四十三年七月廿三日漏下二鼓校于于小谷本"，则该剧去今已经400余年，《调掠马》虽然为现存之实物且在上演中，然而按照戏剧形态的发展逻辑来看，反而比《题桥记》更加古远。

"按呵"这一戏曲演出史上存在的呈现方式是否彻底被抛弃？是否经过变异而继续存在？笔者有一个猜测，它作为一种舞台调度还在使用中。

我们所熟悉的戏曲舞台全部表现方式，大到舞台调度、场面处理，小至一个表演程式等等，无一为无本之木，为无源之水，在前代戏剧、戏曲抑或其他演出艺术中，总会寻觅出后来程式的源头。在谈程式源头的时候，言必曰"生活"是没有意义的，艺术的真正源头应该是最初创造出来的，甚至是幼稚的艺术表现手法。这些原初的表现手法，有的被大浪淘沙，弃之不传；有的被加工之后，以更加准确、美好、精到的形式保留下来而形成稳定的程式；有的可能一变再变，形

貌大失,却留下了根本。

在当今戏曲舞台上,经常看到如下的处理:某个主要人物在演唱大段唱腔,其他原本在场人物或站立不动,或背身而立,所谓"虚下",抑或临时"暗下",待主要人物唱完之后,"暗下"的人物重新上场,再恢复表演。这种戏曲艺术特有的舞台调度,无论在从前的文字记载,还是当下的演出实际都不乏其例。在梨园界,这种舞台调度或曰处理手段,向来没有明确的称谓。阿甲先生称之为"临时的搁置"[①]。"临时的搁置"一词,再准确不过。

"临时搁置"很有可能是对"按呵"的继承,在继承中发生了变异。"按呵"与"临时搁置"两个术语所指向的是同一种戏曲演出的舞台调度,这种舞台调度之目的在于全力突出主要人物,力图通过这种舞台调度使剧中主要人物更加丰满,同时让观众聚精会神地观看主要人物的表演,静静地欣赏主要人物的重要唱段。两者的不同处在于命名的着眼点,"按呵"是从"竹竿子""外"等向剧中主角发出暂时停止表演指令的。"临时搁置"则模糊了搁置的指令发出者,剧中除了主要人物之外的所有人物有"被搁置"与主动搁置的两种意味。两者另一不同点是,"按呵"用诗诵,而"临时搁置"时的主要人物在演唱。

从"按呵"到"临时搁置",不但是这个单一程式的完善过程,也是戏曲艺术逐渐走向成熟的标志。正是这些不同,障碍了我们的眼目,模糊了从"按呵"到"临时搁置"这一程式的发展变化轨迹。

三、哑剧中的表演"五法"

这里所谓"五法"即戏曲表演艺术中"四功五法"的"五法",即众所周知的手、眼、身、法、步五种,"五法"既是配合"四功"的表演方法,也是使"四功"发挥使透、更加完美的必要手法。"四功五法"既是戏曲表演艺术的理论概括,也是实践中必须遵守的法则。

东方古典哑剧在千百年的演出实践中发明创造了诸多表现手法,大大小小,不计其数。这些在演出实践中提炼加工的表演手法,经过实践、加工、再实践的过程而逐渐完美,终而定型为程式。在不断的演出实践中,也获得观众的理解,从而使得表演程式成为沟通表演者与观赏者的桥。

① 池浚:《约定俗成的视而不见——从梅兰芳在〈汾河湾〉中加身段表情谈起》,《中国京剧》2014年第2期,第49页。

表演程式在东方古典戏剧中普遍存在,区别只在于程式化程度的深浅以及具体程式表现手法上的区别。

日本古代戏剧、神乐等有所谓"型"。"型"等同于中国戏曲的"程式"。如果说"做"这一"程式"或"型"在唱、念俱全的成熟的戏曲中起到很大作用的话,那么其在古典哑剧中的作用则是根本性的,在哑剧那里缺失了"做"这一"型"或"程式",就无以表现人物,无以叙述情节故事。因此,哑剧演员必须潜心研究各种"程式",精准地设计各种"型"。

前面说到的以哑剧为主要表现方式的日本江户里神乐,在长久的演出实践中形成许多不可或缺的"型"。中村规在《江户里神乐》一书中,总结了江户里神乐的"型"[①]。我们将其翻译,并制表如表2-2所示。

表2-2 东京江户里神乐"型"(程式)一览表

"型"的内容	"型"的表达
自己	用食指指自己
他人	用食指指对方。用扇子时,表示同样内容
丈夫　主人	大拇指朝上竖起。如果是旦角竖起大拇指,则表示她是侍奉主人的仆人
妻子　女人	伸出小拇指
兄弟	两手的食指并排竖起,向前伸出。两手食指竖起后,再抬起一个手指为兄长,落下一个手指表示弟弟
儿子	左手的中指竖起,再用右手指着。用扇子指,表示同样内容
两人	将两手的食指并拢
两人以上	将手指弯曲表示出那个数
善人	竖起食指,笔直地向上抬起,表示内心朴实、善良、老实的意思
恶人	把食指弯成钩子状,表示内心扭曲
惊吓	五指握拳,在胸口周围上下晃动
安心	将手贴在胸口上下搓、摸、磨

① [日]中村规《江户东京的民俗艺能(一)》,《神乐》株式会社主妇之友,平成四年(1989)11月版,第118—119页。

(续表)

"型"的内容	"型"的表达
同意 赞成	拍打膝盖
叫人	用手拍击,发出"啪、啪"的声音
去那边	将右手放置胸前,顺势大幅度向右打开
惊恐 害怕	在胸前,将手掌内侧向外翻并向上抬起
看	将食指和大拇指弯成圆形,瞪大眼睛,把另外一只手贴近眼睛;再把弯成圆形的手指合起来,随即"啪"地打开
听	在耳朵近处,用食指指着
说	手掌向上张开,在口部前方做一进一出的动作
看	用手指指向目的地方向
明白	双手向上,然后落下并置于双膝,拍打胸口,随即放下。常用于执扇之时
和好	将一只手放在另一只手上,形成"へ"形
有能力	拍打手臂并向上抬起
开道	两脚强有力地左右踏步。表示有意志的行为
神	将左袖的袖口遮挡起来,在袖子的后面,右手拿着扇子向上举起,以示高贵
问候	遇见神或长辈(身份高贵的人)时,打开扇子把脸遮挡起来,一般站着表演的情况较少,大多是坐着打开扇子遮挡脸部。这时,脸部稍微朝向下面。如果是下人,则用肘当枕
起舞	将扇子从左向右旋转,在中间停止
模仿	弯下腰,出右手,同时出右脚;出左手,同时出左脚
狐狸	把手背反转,手指向内弯曲,两手相互交换位置
大蛇	将食指和小指竖起,中指与无名指弯曲,并与大拇指做成环状;两手相互交换位置
鬼	两手的食指竖起,从头的两边向上抬起
鸟	手背向上,强烈地上下舞动,表现鸟扇动翅膀的样子
山	将左右两臂抬起,做成"∩"状

（续表）

"型"的内容	"型"的表达
川	将两手左右张开,手掌轻柔地上下摆动
花	两手握住伸出去,然后张开,目光向上看
草	弯下腰,张开双手,由下向上舞动。模仿草的生长貌

注：(1) 该表之内容，见日本中村规《江户东京的民俗》（一）《神乐》，株式会社主妇之友社，平成四年11月出版，第118—119页。
(2) 王文强翻译，笔者修订并制表。

上表2-2中是常见的里神乐表演程式。这些"型"（程式）主要以上肢，尤其是手的各种动作配合眼睛及少量的腿、脚的动作共同构成。其中大部分肢体语言在成熟的戏剧中不过一句话或一两个字便可以轻松地表达，但在无言的哑剧中，就必须以连续的动作来完成。为了表达得清晰而准确，需要哑剧演员反复练习，达到准确无误方可。这样一来，反而促使江户里神乐的肢体语言更加精到。

手的姿势，在中国傩戏中称为"手诀"。"诀"的本意，是就事物的主要内容编成的顺口押韵的、容易记忆的词句。"手诀"之意，即是以"手"完成上述用"口"所完成的任务，遂成为哑剧中必不可少的肢体语言。因此，在傩戏中特别是"闭口"傩戏中就显得格外重要。当然，傩仪、傩戏中的手诀被大量地赋予神性，手诀是法师与神灵沟通的手段之一。李新吾、李怀荪、李志勇、李新民共同编纂的《梅山巫傩手诀》搜集了数百种手诀。在卷首，作者首先陈述了傩坛手诀的寓意。有曰："从表意的功能上区分……手诀大致可分成陈述、模拟、祈使、威胁等4项；陈述中又可分自陈和描述两类。自陈类主要是用于表明自己的身份的大金刀、小金刀、金井光、银井光、日光、月光6诀，描述类主要用于请神，如祖师、七祖、王公、救苦、五猖、五郎、童子及掐宫等诀。表示模拟的手诀是全部诀式的主体，也包含有拟器物、拟灵兽两大类。拟器物的，有金瓜斧钺、黄罗金伞等诀，表示迎接傩神的仪仗；车、轿、桥等诀，表示供傩神使用的交通工具；三排座、双排座等诀，表示为傩神安排的座位；金殿、龙床凤枕等诀表示给傩神安排的休息处；刀、枪、流星等诀，表示发给猖兵的武器；井、锁、枷等诀，表示关押瘟疫邪魔的牢笼与刑具。拟灵兽的龙、狮、象、马等诀，则表示供傩神乘坐的坐骑。表祈使的，有白鹤、阳雀、开天门、拨云雾、收魂、收邪、塞海、放海、倒耗、前光后暗等诀。

表威胁的,则有虎、猫、五雷、金光掌等诀。"①

该书对大部分手诀给出解释,如大、小金刀诀的诀旨:"表示身份和法力,是使用频率最高、用途最广泛的手诀,常用于斩邪、除煞、安奉、开天门、开路、封禁等项。"(图2-40、图2-41)② 虎诀的诀旨:"表示傩神猖将的坐骑,用于坛场守卫,表威慑。"(图2-42)③ 剑诀的诀旨:"表示武器、法力,用于护送傩神猖将,右手单用于斩邪除煞。"(图2-43)④ 马诀之诀旨:"表示备马迎送神圣。"(图2-44)⑤ 桥诀诀旨:"表示架桥迎送神圣。"⑥(图2-45)手诀是傩坛普遍存在的肢体语言,手诀的名称、指法诀式各地傩坛有所不同,当然名称相同的也是存在的。比如同属于梅山文化圈的贵州道真县傩坛也有大金刀诀、小金刀诀,道真隆兴傩班的"接续香烟"即"梓潼戏"第二十一程序"拆营倒寨"第十三个小程序"奉送"一节,法师唱:"大金刀来小金刀,操开石头等船艄。两剑拨开水石路,莫等水石挂船腰。"⑦ 这里的"大

图2-40 大金刀诀　　图2-41 小金刀诀　　图2-42 虎诀

图2-43 剑诀　　图2-44 马诀　　图2-45 桥诀

① 李新吾、李怀荪等:《大梅山研究(第一集·下卷·梅山巫傩手诀)》,湖南人民出版社2014年版,第4页。
② 李新吾、李怀荪等:《大梅山研究(第一集·下卷·梅山巫傩手诀)》,湖南人民出版社2014年版,第52、53页。
③ 李新吾、李怀荪等:《大梅山研究(第一集·下卷·梅山巫傩手诀)》,湖南人民出版社2014年版,第160页。
④ 李新吾、李怀荪等:《大梅山研究(第一集·下卷·梅山巫傩手诀)》,湖南人民出版社2014年版,第66页。
⑤ 李新吾、李怀荪等:《大梅山研究(第一集·下卷·梅山巫傩手诀)》,湖南人民出版社2014年版,第86页。
⑥ 李新吾、李怀荪等:《大梅山研究(第一集·下卷·梅山巫傩手诀)》,湖南人民出版社2014年版,第89页。
⑦ 冉文玉:《道真古傩》,贵州人民出版社2012年版,第238页。

图2-46　舞神（戏剧神）湿婆雕塑

"金刀""小金刀"应该是手诀,在法事中法师一边唱、一边挽手诀,两者必须配合。这段"拆营倒寨"法事,属于送瘟神的最后一个程序,挽大小金刀诀的目的是"操开石头""拨开水石"为瘟神顺利离开而打开通道。中国傩坛手诀的用法与日本江户里神乐不同的是,江户里神乐全凭肢体语言表达,而中国傩坛的手诀则是"唱"与"做"相结合。

在东方诸国,祭礼仪式以及仪式剧使用手诀、手势作为表意符号的现象非常多。为了说明其普遍性,以印度哑剧卡塔卡利中的手势为例作进一步论述。

2015年3月,笔者在印度考察期间有幸在南部的库奇观摩一场卡塔卡利的演出并参观一个卡塔卡利博物馆。博物馆外有一座传统舞台,舞台后部有一尊舞神湿婆的塑像（图2-46）。

湿婆的右上手拿一鼓,象征创造各种声音;右下手象征保护和祝福;左上手托起燃烧之火,象征可以毁灭一切;左下手斜向下垂,与抬起的左脚相对,象征自由;右脚下踏一魔鬼,象征善战胜恶;左脚上抬,象征超凡脱俗,升腾不息;周围装饰,则是象征养育人类的自然世界。如此一幅舞神形象,不仅其舞姿优美动人,引人入胜,其举手投足间的深刻寓意更是充分体现了印度舞蹈的丰富内涵。湿婆塑像表现的仅仅是几种具有代表性的手势与足势,实际上卡塔卡利的手势与足势相当丰富,据说单手可做出28种姿势,双手可做出24种姿势,再加上首、颈、臂、腿、脚特别是眼神的配合,其姿势以及寓意就不可胜数了。这种变化万千的姿势可以代表人的七情六欲,甚至可以代表天地、山水等自然景物和白昼与黑夜等自然现象。总之,人世间的一切都可以在舞蹈动作中表露无遗。

江东《印度舞蹈通论》说:"卡塔卡利在表演上是很讲究的,面部表情主要表演九种情感内容:爱、勇、悲、疑、嘲、惧、厌、怒、静。"[1]书中配发图片9幅,见图2-47、图2-48、图2-49。

[1] 江东:《印度舞蹈通论》,上海音乐出版社2004年版,第94—95页。

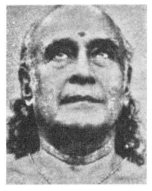 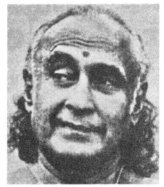

图 2-47　印度卡塔卡利表演的 9 种情感之爱、勇、悲

 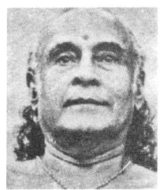 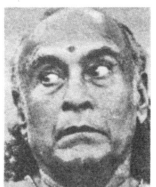

图 2-48　印度卡塔卡利表演的 9 种情感之疑、嘲、惧

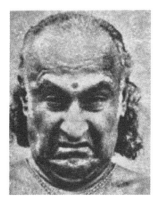 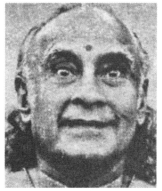

图 2-49　印度卡塔卡利表演的 9 种情感之厌、怒、静

在卡塔卡利演出正式开始之前,有一位演员向观众解说卡塔卡利的手势、眼神以及互相搭配之后所表达的各种含义。图2-50、图2-51为笔者所摄的其中的几种。

这些在古典哑剧中形成的各种科范、程式,长期流传,不断加工,的确成为印度舞蹈及戏剧表演艺术的精华所在,迄今依然熠熠生辉。

源远流长的东方古典哑剧是一种特点突出的戏剧形态,在这个庞大的领域

图2-50 印度卡塔卡利的手势与眼神(1)

图2-51 印度卡塔卡利的手势与眼神(2)

中，有许多值得探索的问题，比如东方戏剧面具，多为画嘴，少有开洞，这种现象是否与"哑杂剧""哑队戏""哑目连""哑舞""闭口傩""哑狂言"等哑剧相关？因为在哑剧中，即便雕刻出嘴来，也没有实际意义，它不需要考虑演员的台词是否能顺利地传达到观众耳鼓，所以索性不雕空嘴的部分。而面具雕刻一旦作为"科范"固定下来之后，便不易改变，尤其是在祭祀礼仪以及祭祀性戏剧中，更是如此。这种现象可以视为面具制作上的规矩，谓之人物造型程式也未尝不可。

从古代祭祀仪式的演变历史来看，最初的分工合作逐渐发展到歌、舞、诗的整合为一；从傩礼、傩仪的演变轨迹看，"闭口傩"走向"开口傩"，中间都有一个长期的"哑"的阶段，并形成绵延不绝的东方古典哑剧史。东方古典式哑剧长达数百年之久，在这个长长的历史阶段，在哑剧特定的演出模式中，创造、积累了大量的表意的肢体语言，丰富了东方古典仪式剧的艺术表现力。这些表意的肢体语言，早已经形成程式并被东方古典戏剧吸纳，从而丰富了戏曲、能、狂言等古典戏剧的表现手段。

第三章
傩文化与东亚古典喜剧

傩,本来是驱鬼逐疫的仪式;傩戏则是诞生于傩坛礼仪的演出艺术以及从其他戏剧中移植过去的部分剧目,以上这些剧目构成大量的傩戏剧目群。放眼看过去,我们会发现在这些剧目中,特别是在坛场实际上演的剧目,很多是喜剧或包含着喜剧因素抑或喜剧段落现象,这种现象多少令人诧异。而且,大量的喜剧抑或带有喜剧因素的傩戏以及祭祀仪式剧在东亚各国普遍存在。原本应该是令人惊悚的、紧张的戏剧气氛在逐渐减退,原本祷神、颂神的严肃仪式,却被笑乐的、轻松的演出冲淡或被部分取而代之,祥和与笑乐的气氛逐渐增多;人神共享、人神同乐,甚至人神互相谐谑、互相调戏的喜剧场面、段落、短剧,几乎存在于每个仪礼、演出空间,这种状态令人思索。傩仪以及祭祀礼仪的喜剧化倾向随着历史的演进而日趋显著。虽然,这种现象在上述祭礼、演出空间中呈渐进趋势,但是喜剧的种子却埋藏在古老的巫、优文化土壤之中,一旦条件初具,旋即发芽、成长、开花、结果,这种状况符合傩礼仪式发展的趋势。在晚近时代,傩礼结束了以逐除恶物为宗旨的独立的礼仪形态,逐渐与祈福纳祥的礼仪结合,形成一种仪礼、两项宗旨、多种形态综合为一的形态,尤其在民间,这种情况更加明显。在这种综合性礼仪之中,人人狂欢、神人狂欢的因素被合情合理地植入,古老的喜剧传统得到延续、发展与光大。在这里,神神相调、人神相戏、人神互弄、人人相嬉,几成常态;讽刺、挖苦、揶揄、谐谑、笑乐、无稽之语,比比皆是。

本章将以傩坛、祭坛等演艺空间中的喜剧剧目为主,同时关注中国戏曲、日本民俗艺能以及狂言、韩国假面舞与假面戏等,总合起来,加以论述。

第一节　巫·优——东亚古典喜剧之源

　　古优来自更加古远的巫觋。冯沅君说："古优的远祖,导师、瞽、医、史的先路者不是别种人,就是巫。在迷信的氛围极度浓厚的原始社会里,巫觋是有最大权威的,群巫之长往往就是王。这类人所以能总揽一族大权的原因,是因为他们自认为(有时别人也认为)神的化身,为神所凭依或神人间的媒介;他们有神秘超人的法术、技能,以此法术、技能来满足一族人的为生存而发生的欲求。因此,远古巫者,大都用卜筮的方法(甚或不用)预测未来的祸福休咎。能为人疗治疾病,能观察天象,通习音乐,能歌舞娱神。随着社会的演进,巫者技艺渐分化为各种专业,而由师、瞽、医、史一类人分别担任,倡优则承继他们的娱神的部分而变之为娱人的。……又古人祀神或驱鬼,不独有歌舞,且有扮演。"①王国维更加明确地说："后世戏剧,当自巫、优两者出。"②笔者以为,不但巫、优是东亚戏剧的最初缔造者,作为戏剧中重要类型的喜剧,同样"自巫、优两者出"。古优,因其技能之侧重,又大致分为倡优与俳优,尽管这种分别尚显模糊。《资治通鉴》卷十七"上以俳优畜之",元代胡三省音注："师古曰:俳,杂戏也;优,调戏也。《左传》曰:少相狎,长相优,俳优,即今伶人调戏者。"③《汉书》冯唐传："后会赵王迁立,其母倡也。"唐颜师古注："倡,乐家之女。"④俳,主要是诙谐、滑稽的意思。可见,俳优以调戏、诙谐、滑稽的言语为主,倡优主要指称"乐人"。而无论是俳优,还是倡优,皆从古巫分化而出,已为人所共识。换言之,优从巫分化出来以后,分别在歌舞、言语两方面发展,形成倡优、俳优两者相对有所侧重的专业技能,后世的戏剧演员主要是在俳优所擅长的诙谐、滑稽技能的基础上演变发展而来。进而言之,后世的"丑"类角色直接从俳优蜕变而出,而其始祖当为古之巫者。在中国,直到时下,各地的,主要是南方,主持傩坛、祭坛的法式的依然具有巫人的性质,曰师公、曰毕摩、曰僮子,等等,虽然名称不同,实际上是巫或半巫,所谓"半巫"指的是在平素从事农业

① 冯沅君:《古优解》,载《冯沅君古典文学论集》,山东人民出版社1980年版,第13—14页。
② 王国维:《王国维戏曲论文集》,中国戏剧出版社1984年版,第6页。
③ [宋]司马光撰:《资治通鉴·卷十七》,岳麓书社1990年版,第188页。
④ [汉]班固撰,赵一生点校:《汉书·卷五十》,浙江古籍出版社2000年版,第744页。

或其他劳作，需要时，转身即为巫的人。他们能歌能舞、擅说会道，身怀傩技，时而也可诊病，这一切都是对古巫或古优技艺的继承。当然，他们也是喜剧演员，虽无"喜剧演员"之名，却有喜剧演员之实。

初发时期的傩，单独行事，驱傩的主角方相氏不属于巫，但是在流传过程中发生了变化。先是巫师加入驱傩仪式之中，主持傩礼中与巫相关的仪式程序，经历长期演变，方相氏消失了，驱傩仪式的主持者异变为巫，当下由巫师主持的傩仪、演出的傩戏广泛地存在于江苏、两湖和云贵川广大区域之中，是不争的事实。换言之，时下尚存的傩礼、傩戏，其主体并非从方相氏驱傩直接继承而来，而是傩与巫文化的延续。与其说现存的傩礼、傩戏是商周古傩的后裔，不如说其所承继的是古傩变异之后所形成的形态之延续与发展。因此，动辄把当下的傩礼、傩戏直接与商周古傩钩挂起来，似乎不妥。就形态而言，在追寻时下尚存的傩礼、傩戏历史的时候，着眼点放在隋、唐乃至宋代，似乎更加贴近事实。而就主持傩礼、傩仪的人来说，又不能不与古巫、古优遥遥相接。就"表演"来说，当下主持傩礼傩仪、演出傩戏的法师，是古巫与古优的后裔，而不是方相氏的后代。辨明这一点，才能更加清晰地认知当下主持傩礼、演出傩戏者的性质以及演出艺术的本源。

日本各大戏剧史家无不把该国戏剧的源头指向"岩户开"，"岩户开"是日本家喻户晓的神话，而演绎这个神话的《岩户开》神乐，其主角应该是巫女。

据《日本书纪》等古籍记载：太阳神天照大神奉父亲之命管理高天原，她的弟弟叫"素戈鸣尊"（《古事记》中，名为"须佐之男神"），他不满意父亲的分配，跑到高天原去和姐姐吵闹。作为太阳神的天照大神很生气，躲进"天之岩户"不出来，天下一片黑暗。八百万众神齐聚天安河原，共议大事，商量让天照大神复出的办法。他们召来"长鸣鸡"打鸣，用"天坚石"炼铁制镜，制作八尺勾玉的珠饰串，取来天香山公鹿的肩胛骨和朱樱树皮占卜，在真贤木上，挂以勾玉珠饰串和八咫镜以及白币、青币。一位神捧着供物，一位神致以祷词。还让"大手力男神"躲在门边，由"天宇受卖命"神跳舞。"天宇受卖命"不辱使命，用藤萝蔓束袖，用葛藤当假发，手持竹叶，敞胸露乳，腰带一直拖到阴部，在反扣的铁桶上踏步歌舞，把个铁桶踏得"咽咽"作响。而八百万神在一旁齐声哄笑。天照大神在岩屋中感到奇怪，心想：外面怎么这样热闹啊？她好奇地走出岩屋，想一看究竟。她刚一出门，就被"大手力男神"抓住双手，并用注连绳挡在她的背后，使她不得回去，从此天下复明。这便是神乐的起源，也是日本古典戏剧的起源。神乐

作为一种源于古代氏族社会祭祀活动的祭祀舞蹈,是奉献给神灵的艺术。透过神秘的文字记述,我们意识到跳舞的"天宇受卖命"(天钿女命),实际上是一名巫女,换言之,在敷演这个传说时,装扮"天宇受卖命"女神的必定是巫女。天照大神复出,使得天下重又获得光明,很久以来,也被看作是镇魂与万物复苏的神事。可见,古籍记载的实际上是一种祭祀太阳神的古老仪式,"天宇受卖命"作为日本原始的女巫,其所歌是巫歌,所舞是巫舞。在日后的发展过程中,人们把专门在宫廷内侍所上演的神乐称为御神乐(宫廷神乐)。至今,御神乐依然于每年12月中旬在宫廷上演。届时,在笛子、古琴的伴奏下,在"人长"(演出神乐的舞头)带领下,唱神歌,跳巫舞。

这里,我们注意到,原本的神话所记述的"岩户开"的关键情节,是带有些许"色情"的巫舞,这才引起围绕在高天原"岩户"周围的众神齐声高喊"おもしろい!"(日本汉字写作:"面白い"),意思是"太有趣了!"可见,这是一段情绪高昂的、喜剧性的甚至带有挑逗性的巫舞。

日本所保留至今的巫女舞,在中国已经消失,活跃在傩坛以及祭祀空间的全都是男巫。值得注意的是,这种变化没有影响他们对古巫、俳优"俳谐"表演风格的继承,大量的滑稽、调侃、讽刺,甚至"色情"的故事、情节、言语等每每见诸傩坛以及祭祀空间之中。

在傩与祭祀戏剧另一侧,是娱乐性的乃至商业性的戏剧。相对而言,娱乐性乃至商业性戏剧之喜剧化推进速度要快得多,它们更早地摆脱礼仪程序、礼仪规制的束缚,使之在变异的时候没有抑或较少障碍。

纵观中国古典戏剧发展史,从整体而言,歌舞、喜剧先行。古籍中大量的滑稽、戏谑、讽刺、笑乐的文字记载,可以说明喜剧性表演之丰富多彩。以早期优人喜剧性表演为滥觞,形成中国古典喜剧漫长的发展流变史,这种情况在东亚具有普遍性。

与古巫及古优几乎颉颃并起的傩礼傩仪,在其向戏剧演变过程中,不能不受古优滑稽戏谑风尚的影响,从而逐渐改变其原有的风貌。此外,人类的"唯乐原则"似乎也在古傩的变异中起到催化作用。古代与傩事活动并存的"蜡",向来有某种"狂欢"意味。子贡在观看号称"三代之戏礼"之"八蜡"之后,慨叹"一国之人皆若狂",孔子则警之曰"一张一弛,文武之道",而予以肯定。古代举行的"蜡"与傩,都在岁末,蜡祭的"戏礼"与狂欢意味对古傩或许也有影响。重要的还在于,对鬼的迷信也必然随着时间的推移而逐渐淡化,这一现象会对古傩

向"戏礼"的转化构成推手。以上各种因素共同发力,造成傩仪、傩戏向喜剧演进的趋势,终于在两宋时代露出端倪。

宋代孟元老《东京梦华录》卷十《除夕》记载:

> 至除日,禁中呈大傩仪,并用皇城亲事官。诸班直戴假面,绣画色衣,执金枪龙旗。教坊使孟景初身品魁伟,贯全副金镀铜甲装将军。用镇殿将军二人,亦介胄,装门神。教坊南河炭丑恶魁肥,装判官。又装钟馗、小妹、土地、灶神之类,共千余人,自禁中驱祟出南薰门外转龙弯,谓之"埋祟"而罢。①

孟元老《东京梦华录》"自序"中说:"仆从先人,宦游南北。崇宁癸未到京师……靖康丙午之明年,出京南来,避地江左。"② 就在他居于京师期间,北宋朝廷颁行《政和五礼新仪》。孟元老所述除日禁中之大傩仪,与《政和五礼新仪》所载的宫廷大傩仪完全不同。政和元年(1111)去北宋灭亡之靖康二年(1127)不过16年,时值末世之秋。因此,估计虽有"新仪"颁行,却未能认真施行。所以,禁中所谓大傩仪既失汉唐以降之古制,又未能按照"新仪"举行大傩之礼,而真正施行的恰如孟元老所述那样的"大傩仪"。这种"大傩仪"虽然维持古称,其实质已经大变了。以上虽说不过是推断之词,事实大约不会太过离谱。据孟元老所描述的禁中大傩仪,古老的方相氏率领侲子驱傩已经彻底退出历史舞台,代之而驱傩的是皇城内的"亲事官""诸班值"等在政府部门办具体事务的人员。更有甚者,"教坊使孟景初"装扮"将军",只因为其"身品魁伟";用"教坊南河炭"装扮"判官",则是他有着"丑恶"的长相以及"魁伟"的体魄。同时,在驱傩的"千余人"中,出现了"土地""灶神"也就罢了,居然连"小妹"也被组织在大傩仪之中,这是何等的"礼崩乐坏"?不过,在这里我们关注的倒是文字中透漏的另外一些讯息,即其中的滑稽成分。"小妹"究竟是个什么人物?她也能驱傩吗?而"土地""灶神"之类又与驱傩何干?这些现象只能说明古傩的逐除性质在发生动摇,而娱乐成分逐渐增多。至南宋晚期,从古傩之旧仪而言,情形更加不堪。南宋吴自牧《梦粱录》所记南宋宫廷大傩仪有如下情形:"禁中除夜呈大驱傩仪,并系皇城司诸班直,戴面具,着绣画杂色衣装,手执金枪、银戟、

① 邓之诚:《东京梦华录注》,中华书局1982年版,第253页。
② (宋)孟元老:《梦华录序》,见邓之诚《东京梦华录注》,中华书局1982年版,第4页。

画木刀剑、五色龙凤、五色旗帜,以教乐所伶工装将军、符使、判官、钟馗、六丁、六甲、神兵、五方鬼使、灶君、土地、门神、户尉等神,自禁中动鼓吹,驱祟出东华门外,转龙池湾,谓之'埋祟'而散。"① 这一队花花绿绿的杂牌军能否震慑形形色色的游魂野鬼,令人质疑。近百年间,南宋宫廷大傩仪不但彻底废弃了北宋《政和五礼新仪》,而且在继承北宋宫廷已经艺术化的傩仪基础上,更加娱乐化,除了以教坊伶工装扮的各路大小神灵依然是驱傩的主体之外,衣装则"绣画杂色",驱鬼的兵器也已"画木刀剑",基本上完全演艺化了。这种变异,反倒是人们乐见的,也符合中国古往今来的戏剧演艺传统。值得关注的是,在此前后,古老的宫廷大傩仪在表演性质大为增强的基础上,开启了戏剧化的进程。进入元代以后,传统的宫廷大傩仪完全消失。

朝廷之"礼崩乐坏"多少会影响民间的傩事活动,这种影响更多地表现为对民间傩礼傩仪的束缚得到不同程度的解脱,使民间傩得以自由存在、自由发展。民族与民间不同的宗教信仰以及不同的风俗得以与傩融合,发展而成为不同的傩事、傩戏形态,展现不同的或不尽相同的风貌,从而造就了民间傩的无比丰富性。只有在这种形势下,民间傩礼、傩仪以及傩戏才能以自我、自在的方式生存与发展,其中最为突出的就是傩坛喜剧的创作与演出。

与娱乐性戏剧率先出现喜剧化倾向相比,恪守于祭坛、傩坛演出空间之内的傩戏等祭祀戏剧,喜剧相对晚出。之所以如此,究其根本原因,是娱乐性戏剧没有傩以及祭祀戏剧那样有诸多仪式仪轨的限制,相对而言更加恣肆率意。在娱乐性乃至商业性戏剧一侧,至少在唐代,与古优一脉相承的滑稽、讽刺、笑乐的戏剧形式一路前行,出现了各种以"弄"为标识的喜剧,任二北《唐戏弄》一书对此做了非常详细的阐释。他在考证了若干种类的"弄"剧之后,总结说:"综合后四种意义而应用之,遂于'戏剧'之外,复有'戏弄'之一名。较之'戏剧'原意,其中所加调弄、嘲弄,甚至玩弄之成分,益为浓厚而明显!且不必皆施之于人,有时用以自嘲、自讽、自弄。——此乃唐代戏剧最完备之意义。"② "参军戏",从讽刺贪官起始,在古优文化丰厚的沃土中成长壮大,于唐代形成一种演出形式,名之曰"弄参军"。它们不但为唐人所好,更在中国戏剧史上形成一种讽刺喜剧类型而长久不衰。著名的唐代优人李可及表演的《三教论衡》从佛、道、儒三部经

① (宋)吴自牧著:《梦粱录·卷六》,浙江人民出版社1980年版,第50页。
② 任半塘:《唐戏弄》,上海古籍出版社1984年版,第8页。

典《金刚经》《道德经》《论语》选择文句,用谐音的方法,编创演出了这出喜剧小段,形成一个笑乐式喜剧的时代高峰。值得注意的是,李可及之《三教论衡》在唐代懿宗咸通年间"延庆节"即懿宗生日庆典朝会上演出,居然以不太恭敬的态度"戏三教"而没有获罪,之所以如此幸运,大约被古优"言无邮"的传统掩护了。"言无邮"这一传统多少保护了历代优人之"口无遮拦",也在一定程度上保障了讽刺笑乐的喜剧,从而造成其绵远流长的历史,"夹谷之会"被斩杀的优旃(一说优施)毕竟是极少数。此种类型的喜剧不但在宋代得以长足发展,也极大地影响后世同类型喜剧的繁荣。金元北曲杂剧盛行的时代,在现存的160种左右杂剧中,讽刺笑乐的喜剧反而少见,不过在北曲杂剧中插入前代讽刺笑乐的短小"院本"的现象也可以视之为古优传统的延续。如果说,在金、元、明北曲杂剧中,整本的讽刺、笑乐、滑稽的喜剧作品很少,不如说讽刺滑稽类喜剧不是北曲杂剧之所长。不过,此类喜剧却是金元时代院本之特色,插演于杂剧中的《双斗医》《针儿线》等便是例证之一。在《西厢记》中,张生因思念莺莺而又无计可施时病倒了,莺莺吩咐红娘请太医为之诊断,现存文本中仅"洁引净扮太医上,《双斗医》科范了,下。"而《双斗医》院本究竟怎样演,则不落一字。不过,在另外一本北曲杂剧中,却完整地插入《双斗医》,这本杂剧就是元人刘唐卿编写的《降桑椹蔡顺奉母》。该剧第二折,蔡顺的母亲偶感风寒而一病不起,蔡顺请来太医为母亲看病。《双斗医》院本对庸医竭尽全力地调侃与讽刺,在张生与莺莺的恋爱喜剧中,平添了几分别样的色彩。

我们不能把这种现象视为孤例,在宋、金、元长达四百余年间,宋杂剧、金院本、北曲杂剧几种戏剧形态在这段时期中参差存续,从而稳定了喜剧在传统戏剧中的地位。明代以降,以滑稽、笑乐、讽刺为主要风格的喜剧作品层出不穷,在院本、杂剧、传奇以及各种地方戏中,此类作品举不胜举。

在另一侧,包括傩戏在内的祭祀仪式剧的喜剧传统不甚清晰,时代越早,这种情况越明显。主要原因在于,相关的文献记载极为鲜见。这些演剧信息几乎不被古代文人所关注,不入或很少入文人之法眼,仅有的官方文献以及文人记述不能反映傩坛喜剧实际演出的全部。仅凭文献作为考察研究的凭据不能完整地对傩坛以及民间祭祀坛场的实际做出准确判断。因此,眼睛向下,足迹向下,在田野中寻觅史料、观摩尚存的古老演出形态是判断真相、了解真相的必由之路。大量事实证明,那些存续在乡间祭祀坛场的包括傩戏在内的祭祀戏剧,很多不属于晚近时代之产物,在那里保存着很古老的演出信息。

放眼东亚诸国戏剧演出史,各种类型的喜剧频繁地出现在城乡傩坛、祭坛、勾栏瓦舍等各类演出空间中,风景独特,不得不设专章予以讨论。

第二节　东亚古典喜剧(上)讽刺揶揄喜剧

苏国荣先生把中国戏曲的喜剧分为五种类型,分别为:幽默喜剧、机智戏剧、讽刺喜剧、怪诞喜剧、闹剧①。针对傩戏、祭祀仪式剧中喜剧的具体情况,这里分为两个大类:讽刺揶揄喜剧与笑乐滑稽喜剧。讽刺揶揄喜剧与笑乐滑稽喜剧两者没有截然分别,只不过在喜剧风格上略有侧重而已。

在传统戏剧的另一侧,商业的、娱乐性戏曲中同样存在对神灵的讽刺、揶揄,拿神、儒、医等开玩笑的喜剧,因此在讨论中也便旁涉,一并囊括在研究范围中。无数例证表明,在构成传统戏剧的戏曲与傩戏、祭祀仪式剧两大戏剧类别中,大致同样的故事、人物同时存在,互相影响、互相借鉴、互相移植在所难免,而在表现形态上又千差万别,因此对比讨论更能凸显其各自的特色。

一、刺神系列

在颂神、娱神、谄神、媚神的祭祀戏剧与傩戏中,有为数不算少的戏或片段以及部分语言对神进行讽刺。这些讽神刺神的戏,尽管局限在一定程度上,依然构成讽刺;尽管揶揄,却不乏调侃,即便讽刺,也多为善意,更没有"骂戏"。本文把傩坛、祭坛的喜剧分为"讽刺揶揄"与"笑乐滑稽"两类,不过是为论述方便,实际上在许多情况下,这两种题材、情节等参差、混杂一处,难以彻底分别。

在讽刺神灵系列的戏剧作品中,傩坛与祭坛演出空间内对道教神以及傩神进行讽刺揶揄的戏很少甚至没有,讽刺揶揄对象大都以民间诸神为主,首当其冲的是那些位置低下的、相对较小的神,比如土地神。吴电雷在其所著《西南地区阳戏剧本研究》第六章第三节有如下议论:"阳戏中几乎所有的土地神都成为戏剧中逗乐子的主要对象。土地老者没有神的'威严',却不乏老顽童的睿智。点棚土地神,少了些神祇应有的尊贵荣华,尽显世间农人的朴素气质。……《领牲》中南康土地神所唱偈诗'土地老,土地老,香也无人烧,地也无人扫,周身又

① 苏国荣:《宇宙之美人》,华文出版社1999年版,第293—304页。

被虫虫咬。放牛娃儿不知事,把我香炉捣烂了。'卢山庆坛《出土地》中的沙门土地神(白):'没有柴烧,菩萨我要划来烧的。没有婆娘我要嫖,逮到瞎打我是要挨的。'……清咸丰本《点棚》一出的山神土地神:'三哥也是神通大,神通广大去为神。清凉瓦屋他不坐,寺院之中去安身。长老安他对佛坐,他就伸手摸观音。又被长老来看见,一阵禅杖赶出门。'"① 土地神无所不在,最与人相近,小到家宅、村落,就连人间通往地狱的奈何桥都有土地神在掌管。有趣的是,在土地神身上有更多的人气,却失于神气。缘乎此,把土地神搬出来,像对待老朋友那样加以调侃,予以善意的讽刺甚至挖苦,是寻常之事。

类似土地神的日本地藏菩萨,受到的待遇也如同中国土地神那样。李玲在其所著《日本狂言》一书中有这样的论述:"地藏是拯救地狱众生的菩萨。随着日本平安时代后期净土宗的兴盛,各地出现了地藏菩萨的崇拜和造像热潮。到了中世,地藏信仰更具有现世利益,深入人心,因为他能代替众生受苦。日本民间认为地藏菩萨是孩子的保护神,所以地藏菩萨的形象是个和善可亲的小和尚。"② 在日本,他既是拯救地狱罪鬼的菩萨,也是最为贴近儿童的保护神。日本民俗艺能中有著名的"鬼来迎",千叶县广济寺在每年7月16日都要举行"鬼来迎"演出,其中《冥河滩》一场所表现的就是地藏菩萨在地狱搭救亡童,使之免于受难的故事(图3-1)。演出文本如下:

[舞台左侧传出唱赞和钲的声音:"南无阿弥陀佛,阿弥陀佛,南无阿弥陀佛,阿弥陀佛。归命顶礼,地藏菩萨。这里已非尘世,从此便踏上了冥土的旅程。"

[随着这个声音,一个亡者双手挂着竹杖,在黑暗中摸索前行。他背后跟着一队死亡的孩子。他们从花道走向舞台。亡者皆穿白衣,戴白色手背套,头上戴三角形白布。大家在舞台上围成半圆形,垒石成塔的动作。据说这是死去的孩子由于怀念父母而做的。

众亡童 (唱)
 一岁、两岁、三岁、四岁、十岁以下的孩儿呀,
 积石垒塔。

① 吴电雷:《西南地区阳戏剧本研究》,贵州民族出版社2017年版,第170页。该书为庹修明、陈玉平、吴电雷主编"中国西南傩文化研究丛书"之一。
② 李玲:《日本狂言》,外语教学与研究出版社2010年版,第105页。该书为郭连友、薛豹主编,麻国钧为总顾问的"日本文化艺术丛书"之一种。

第三章　傩文化与东亚古典喜剧

图3-1　千叶县广济寺"鬼来迎"之《冥河滩》

一层为父,二层为母,
积三层石呵,
为兄弟、亲属和我。
待到夕阳西下时,
呵斥我们的鬼就要出现啦!

［突然,红、黑二鬼分别从上、下场门出来,喊叫着踢倒了亡童们垒起的石塔。

黑鬼　孩子们,仔细听着……

红鬼　你们的父母在尘世……

黑鬼　从早到晚光想着孩子多么可爱呀……

红鬼　根本没有为死者作善供养的心。

黑鬼　这都成了你们的罪责。

红鬼　你们不要恨我们。

［亡者逃,鬼在后面追。地藏菩萨从花道走出。他穿黑衣,戴白手套,腿上打着绑腿,脚穿足袋,手持锡杖。亡者们躲在地藏的身后。地藏赶鬼,红、黑二鬼退到上、下场门之内。

［地藏抱起一个亡童,其余亡童跟在他的身后转舞台一周。然后,静静地从花道退下。①

① 麻国钧:《日本民俗艺能巡礼》,外语教学与研究出版社2009年版,第76—77页。该书为郭连友、薛豹主编,麻国钧为总顾问的"日本文化艺术丛书"之一种。

就是这位正义勇敢的神,也有其他行为。日本狂言《八重里》,对地藏菩萨及阎王似乎有些许不敬。该剧大略是这样的:

阎王出场后,说:"我乃地狱之王,阎罗大王是也。现在人都聪明起来了,佛家宗派分化为八家九家之多,人们都陆陆续续奔向极乐世界去,到地狱来的恶鬼特别地少,因此,我阎罗王须得亲自守在六岔路口,但盼有罪人从此经过,便把他催逼到地狱去。"一个罪人果然来到此地,两人的戏就此展开:

阎罗王　喂,罪人!快走!(追逼)
　　　　〔阎罗王用拐杖做种种威吓动作,最后喊道:"快走,快走!"罪人把挂在竹竿上的文书递给阎罗王。阎罗王忿忿地往后退去。
阎罗王　嘿,嘿,在俺眼前晃来晃去的,那是什么?
罪　人　这是八尾里地藏菩萨给阎罗王的书信。
阎罗王　你说什么?是八尾里地藏菩萨给阎罗王的信?
罪　人　是的。
阎罗王　嗯,往昔倒也有持八尾里地藏菩萨书信前来的,可是现在人都聪明起来了,佛教宗派分化为八宗九宗之多,人们都陆陆续续奔向极乐界去,到地狱来的恶鬼特别地少,因此今天我阎罗大王亲自守在六岔路口,但盼有罪人从此路过,便把他催逼到地狱。你来得正巧,那么我就严加催逼,赶你到地狱去吧。
罪　人　那有些不妥吧!
阎罗王　什么不妥。(走向鼓前位,唱曲)
　　　　地狱不远,天堂遥遥。
　　　　你这罪人,快走快走!
　　　　〔阎罗王追逼,用拐杖做种种威吓动作,笛子、小鼓、大鼓齐鸣。最后喊:"快走,快走。"罪人把挂在竹竿上的文书递向阎罗王,阎罗王忿忿往后退去。
阎罗王　嘿嘿,又递了过来,好不厌烦!让我看一下吧,拿交椅来!(站在台中央)
罪　人　遵命。(从竹竿上取下书信,揣在怀里。到台后取来一个木桶放在阎罗王身后)交椅在这里。
阎罗王　(落座)过来。

罪　人　遵命。(在伴奏位坐下,取出书信)这是书信。

阎罗王　给我!

罪　人　遵命。(递过去)

阎罗王　(看信)哈哈,"地藏菩萨书奉阎罗大王"哦,这是怀念旧情的语气。你可知道八尾地藏为何写信给我吗?

罪　人　实在不知。

阎罗王　那位八尾地藏原先也是一位美僧,最和我相好。

罪　人　现在看来仍然很美。

阎罗王　让我往下念吧!

罪　人　多谢。

阎罗王　(展开书信)"南瞻部洲河内地区的八尾地藏有一位施主,名叫又五郎,这个罪人乃是他的小舅。"嗯,那么你就是又五郎的小舅吗?

罪　人　是的。

阎罗王　嘿,又五郎的妻子,我知道啦,一定是个丑妇。

罪　人　为什么?

罪　人　如果像你的嘴脸,自然很丑喽!

罪　人　不像我,非常好看。

阎罗王　也有这样的事。好啦,一同往下念吧,你过来!

罪　人　遵命!(走到阎罗王身旁,一同念信)

阎罗王　"是他的小舅。"

阎罗王、罪人　"对我笃信,每月纳供献礼甚丰,实乃我的最好施主。阎罗王阁下,如属可能,请将此罪人送至九品净土。不然,地狱中的釜甑恐将被其捣为齑粉,此罪人诚属豪横之极者也。"

〔罪人推倒阎罗王,自己坐在木桶上。

罪　人　"此罪人诚属豪横之极者也。"
　　　　……①

最后,阎罗王挽着罪人的手,亲自引路,把他送到九品净土。首先,本剧中正直的地藏菩萨竟然走阎罗王的后门,其目的一则为报答他的施主长期对他的供

① 申非译:《日本谣曲狂言选》,人民文学出版社1985年版,第330—334页。

奉，二则是告诫阎罗王这个罪人是不好惹的，而其之所以修书给阎罗王的原因，在阎罗王的嘴中透露八尾地藏"最和我相好"的内情。两人相好的原因，也从阎罗王口中道明：八尾地藏是一位"美僧"，话里话外透漏了阎罗王原来有龙阳之好。而八尾地藏之所以笃定他的亲笔书信管用，根本原因似乎也在于此。这样一来，既在他的长期供养人那里有了面子，也在阎罗王那里博得好感。最后，阎罗王面对这位极恶之徒，不得不"挽着罪人的手"亲自为之引路，把罪人"送到那九品净土"。于是，"净土"也是要打折扣的，在"九品净土"那里，也混杂着像剧中"罪人"那样的大恶人。在这里，人人谈之色变的地狱之主阎罗王也是害怕恶人的。这样的描写无论对八尾地藏还是阎罗王无不构成讽刺，讽刺是多层面的。至于那些文本中没有道明的背后隐情，相信在该剧奏之场上的时候，通过表演，一定会轻松地表露无遗。

不仅在狂言中描绘神灵好色，中国傩坛也有被讽刺挖苦的大人物。大名鼎鼎的关老爷，偶尔也在傩坛被搬出来加以揶揄。湖南郴州临武县油湾村傩班有一出傩戏，名为《云长、二郎关》（图3-2）。该剧写的是三娘（即孟姜女）千里寻夫，经由多个关口，在过关公、二郎神共同把守的关口时，被关公、二郎神要挟、盘剥、调戏的故事。剧中，二郎神首先出场，自报家门："二郎出来一个神，玉帝差我下凡尘，兄弟二人行在此，盘查姊妹过关因。"关公随之登场，自白："云长是神，今奉玉帝旨意差我下得凡尘，一来暗查，二来暗访，三来把守关口。"三娘在其小叔子来宝的陪同下长途跋涉，来在关前，接受盘查。关公问明情况后，接下来却不堪起来：

图3-2　湖南临武油湾村傩戏《九神过关》第三场《云长、二郎关》

云长白：好好，你这蛮婆何不头上金钗扯与将军，放你姐弟过关去也罢。
三娘唱：头上金钗扯与将军，打散头丝笑坏人
云长白：好好，你这蛮婆头上金钗扯与将军有择解，何不两边耳环脱与将军，放你姐弟二人过关去也罢。
三娘唱：两边耳环脱与将军，取掉一个不成双
云长白：两边耳环脱与将军有择解，何不身上宝衣脱与将军，放你姐弟二人过关去也罢。
三娘唱：身上宝衣脱与将军，天冷地冻要遮寒
云长白：身上宝衣脱与将军有择解，何不腰上罗裙解与将军，放你姐弟二人过关去也罢。
三娘唱：腰上罗裙解与将军，打出两腿笑坏人
云长白：你这蛮婆腰上罗裙解与将军有择解，何不脚上绣鞋脱与将军，放你姐弟二人过关去也罢。
三娘唱：脚上绣鞋脱与将军，脚小路长硬坏人
云长白：你这蛮婆这也有择解那也有择解，何不许配我大将军，做个夫人也罢。
三娘唱：将军本是英雄汉，岂肯许配大将军
二郎白：大将军红眼黑须有些恐怕，何不如许配我二将军白面书生做个夫人也罢。
三娘唱：能肯将军刀下过，岂肯许配二将军。
云长、二郎白：肯就肯，不肯就照一刀。
来宝云：姐姐，大将军不肯，二将军不肯，何不许配我和尚郎做个夫人也罢。
三娘唱：和尚郎来和尚郎，今晚说话好不思量
云长白：你这蛮婆这也有择解那也有择解，今日摸那丝来扯，明日摸那丝来扰，横拌直拌，拌出一个兜肚，送我二位将军，放你姐弟过关去也罢。
　　……①

　　最后的结局正如三娘所唱："百般兜肚来绣起，红纸包起送将军。将军接到微微笑，伶俐乖巧巧妇人。将军放我过关去，十层报答九层恩。"无论在傩坛、祭坛还是在戏曲中，这两位神可谓赫赫有名，他们斩妖除邪、正直不阿，为

① 周华斌、陈秀雨：《舞岳傩神》，学苑出版社2013年版，第431—435页。

民除害、屡建奇功,而在临武县油湾村的傩坛上,怎么变得如此不堪呢？这位玉帝亲自派遣的关公,从三娘那里讨要女人身上各种穿戴之物,从金钗开始,到耳环、宝衣、罗裙、绣鞋,样样要到,都被三娘婉言拒绝。这位天朝特派的大神索性提出一个大要求:"许配我大将军,做个夫人。"立在一旁的二郎神也想趁火打劫"不如许配我二将军白面书生做个夫人"。这样的描写已经不是调笑,似乎也不是色情那么简单,而是实打实的讽刺。或许,临武的百姓借着傩坛,把生活中官府官员对百姓的盘剥欺压转化到天朝特派的神官身上么？对于看客而言,在心中是否会生出天廷与世间官府衙门一样黑的感受呢？而演出者,把官府的欺压用一个"色"字为掩护,发泄不满,借着傩事活动之机,一吐压抑在心中的腌臜之气倒也自然。所以,在这出戏中,如果我们仅仅看到关爷与二郎神的"色",便贬损了它的价值。从编剧角度来看,民间艺人把"高贵"与"龌龊"组合在一个人物身上,从而造成极大的讽刺喜剧效果,其手法之专业,令人钦佩。全国其他傩坛、祭坛上,无论是作为人的关羽,还是作为神的关公,都是正义的化身,是人们崇敬的对象。唯独在湖南,在临武,在油湾村是例外,这个例外,发人深省。

关羽崇拜,从孙权以诸侯之礼安葬他就已经开始了。从南北朝时期为关羽立庙,至隋唐,此风渐盛,一发而不可收。唐高宗仪凤元年,佛教禅宗北派尊奉关羽为伽蓝神,道、佛乃至民间信仰推动市井说唱文学、傀儡戏等的发展,为后世关公故事的完备打下坚实的基础,同时也为戏剧舞台关公形象的成熟做好准备。

作为神灵形象的关公,在戏曲包括祭祀仪式剧中,主要事迹在护佑与驱除两项。秦汉之际的《蚩尤戏》,虽然号称角抵戏,实际上则是黄帝战蚩尤的傩戏,抑或是一出祭祀黄帝、蚩尤两位大神的仪式剧。那时的《蚩尤戏》,驱傩的主角是黄帝。到了《关云长大破蚩尤》问世的元、明时代,战蚩尤的不再是黄帝,已经易为关公了。北曲杂剧《关云长大破蚩尤》现存有明代内府本,剧中关公便以驱除邪魔、护佑百姓的驱傩大神之面貌出现。

关公战蚩尤的故事似乎不完全子虚乌有,据多部古籍记载的山西解州盐池变干、变赤的事件,可为之张本。事件发生在北宋崇宁年间,史籍载:"宋政和中,解州解池盐至期而败,课辄不登。帝召虚靖张真人询之,曰:'此蚩尤神暴也。'帝曰:'谁能胜之？'曰:'臣以委直日关帅可也。'寻解州,奏大风,霆偃巨木,已而霁,则池水平若镜,盐复课矣。帝召虚靖而劳之,曰:'关帅其可得见

乎?'曰:'可.'俄而见大身遂充庭。帝惧,拈一崇宁钱投之,曰:'以为信明,当敕拜"崇宁真君"也。"①这件事发生以后,关公已然位列驱鬼神将之中。明代彭大翼《山堂肆考》说:"关忠义云长初不闻为神,至隋世于荆州玉泉寺见灵迹。宋崇宁时,蚩尤神主盐池,帝敕天师张虚靖召云长胜之,盐池始复故,因封为'崇宁真君'。今所传祠庙尚有破蚩尤画壁。"②这幅壁画所绘,正是关公驱鬼的场面,名曰《崇宁真君搜妖图》。该画:"盖元人笔,或谓元本后人所拓也。为神、鬼、吏、兵七十有六,鹰犬三,为陆妖者二十五,水妖者二十二,人而妖摄者六;为人物者一百三十有二:飞者、走者、匿者、慑而跳者、怒而逐者、恋而顾者、争先者、桎者、刃者、矢者、磔者、攘者、跽禀命者、立而属耳者、坐而指挥者,其为态不可指数,然往往巧尽其势,运笔工致而遒劲,设色之精,俱非后人所易及。"③相关传说、绘画、戏剧,以及古籍所载,推动神化关羽的步骤。终于在明神宗万历年间,朝廷敕封其为"三界伏魔大帝神威远震天尊关圣帝真君"。从此以后,关公堂堂正正地登上"伏魔大帝"的宝座。于是乎,只见关羽忽而为英杰,出现于勾栏、会馆、祠堂等各类演出中;忽而为神灵,现身于天下祭祀坛场;忽而远走港、澳、台以及海外华侨世界,受天下的华人膜拜;甚至跨海东去,在东京神田神社明神祭礼中,他曾经高高地站在山车上,威风凛凛地游走在东京街头。然而,例外只有一个,那便是临武县油湾村傩戏《云长、二郎关》中的关神形象。本剧中,关羽已经在天庭位列仙班。剧中有一神来之笔,在关神接到三娘为他绣制的兜肚时,竟然"微微笑"起来,一个腐败天神的嘴脸早已跃然纸上,早已映入观众的眼帘。而在观众心目中,他们会不会做这样的想法:连天庭特派的神仙都如此,何谈其他?面对人世间的种种丑恶,人们臆造了一个美丽、祥和、安泰、清明的天庭,那里是正人君子的归宿,是清官廉吏汇聚之所在,然而,连刚正不阿的天庭之神都如此下作,人世间的官员还有指望吗?看客们终于明白了,无论是天庭还是尘世,那些除霸安良、屡建战功的人、神,一旦位高权重,也可能变成龌龊小人。这出深藏在偏僻山村傩坛的小戏,其深刻含义不可小觑。

① (清)王轩等撰:《山西通志·卷一百六十七》,华文书局股份有限公司1969年版,第3196页。
② (明)彭大翼:《山堂肆考·卷一百四十九》,《钦定四库全书·子部·类书类》,上海人民出版社、迪志文化出版有限公司出版电子版。
③ (明)王世贞:《弇州四部稿·卷一百三十七》,《钦定四库全书·集部·别集类》,上海人民出版社、迪志文化出版有限公司出版电子版。

二、刺僧系列

在中、日、韩三国的傩坛、祭坛以及商演的古典戏剧中，讽刺僧人是一个惯常的题材，其历史之长、作品之多，几令读者与观众叹为观止，这些作品足以构成一个系列。

佛教的清规戒律严格地束缚和尚、尼姑们的思想与行为，东亚古代的戏剧艺术家偏偏在这里寻找足以构成讽刺揶揄的题材。无论在文人笔下还是在艺术家的表演中，无论在傩坛、祭坛、勾栏瓦舍、神庙剧场抑或在民间传说中，都不约而同地拿和尚、尼姑开涮。尤其是在各种不同的演出空间中，破戒僧、花和尚、多情小尼姑比比皆是。

唐代有一批以"弄"为名的小戏，其中便有《弄婆罗门》。唐代的《弄婆罗门》未必不属于调笑、讽刺小戏。从中国南朝传入日本的"伎乐"，其中就有这样的情节，即婆罗门僧洗尿布。婆罗门洗尿布，出现在伎乐演出的第三部分，即所谓简单的戏剧性模拟表演。在日本古籍《教训抄》中，有婆罗门洗尿布的奇异记述。婆罗门在古印度属于最高种姓，德高望重的婆罗门居然洗小孩儿的尿布，不是颇有讽刺意味么？伎乐往往也在大型佛教法会上演出，据史载，日本天平圣宝四年（752）东大寺大佛开眼供养法会期间，包括伎乐、散乐、唐乐、高丽乐、林邑乐等参与演出。可见，带有滑稽、讽刺、调笑风格的演出艺术，并没有被排斥在佛教法会之外。在古代，至少是某些历史阶段中，这种相对开放的宗教演出空间所提供的宽容，对东方各国古典式喜剧的发展不但没有障碍，反而具有某些促进作用。大量的田野考察也在不断说明，中国各地傩坛以及各种祭祀坛场，也没有对喜剧性剧目的演出加以限制。这种神圣空间与演出内容之讽刺揶揄、鞭挞谐谑之间已经构成了喜剧氛围，使得傩坛抑或祭祀坛场既是一个整饬、静穆、神圣的祭祀场所，也是一个松弛、喧嚣、世俗的演出空间，两者共融于一，是东亚各国傩戏、祭祀戏剧空间文化的特色。

大约以《弄婆罗门》为开端，讽刺花和尚的题材在中国傩戏、韩国假面舞剧、日本狂言等多种戏剧形态中大面积展开。破戒僧是韩国假面舞剧讽刺和尚最具代表性的人物。韩英姬说："在崇儒排佛的朝鲜朝，许多僧人离开寺院，纷纷还俗，大大削弱了佛教的势力，是佛教丧失了高丽时期的名望。进入佛门的教徒们也不安心修炼，经常游离于佛寺与民间。假面剧中塑造的佛僧，基本属于这一类型。不论书老僧（指完甫、老僧）还是僧徒（童僧和八墨僧），他们都具有风

流性和好色性。只要有风流场就少不了墨僧的出现,也少不了墨僧与小巫的嬉戏。甚至一场胜似一场,尤其是老僧犯戒,想方设法勾引小巫,与小巫调情、交媾那场戏,可谓把佛僧戏推向了高潮,毫不留情地鞭挞了佛僧的虚伪性。"①2017年,笔者在安东观摩韩国"凤山假面舞",其中第四场是老僧破戒戏,韩英姬对这出哑剧做过详细的说明,她说:"这场戏分四段,第一段:老僧身穿灰色道袍,上披红色袈裟,伴着'道杜丽长短',左右摇摆着身体徐徐起身。他以六欢杖支撑身体,打开四仙扇,一会儿挥舞扇子,一会用扇子遮住脸,迈着悠闲的舞步,察看周围。突然,他发现美如仙女的小巫。小巫身着红裙,外套彩色缎长袖圆衫,挥动着长衫,以含蓄而美丽的姿态跳舞。老僧吓一跳,他急忙下意识地用扇子遮住脸,哆嗦着趴在地上。过会儿,老僧重新摇动着身体起来,踩着节点,小心翼翼地透过扇枝一边偷看小巫,一边连连点头。他似乎感叹俗世中竟有如此美色的女人?!接着,他再一次透过扇枝窥视小巫,又一次连连点头。他似乎在想:还俗后能带着这样的美女过一生远远胜过当和尚。此时,老僧完全被小巫美丽的姿色所诱惑。而小巫却坦然地伴着'道杜丽长短',尽情展现她那美丽的舞姿。第二段:老僧似乎心思已定,决心向小巫进攻。老僧叠起扇子,用力挥动双臂,瞬间用扇子敲击六环杖,然后两手托起六环杖边跳舞边扛在肩上。他迈着有力的舞步,跳着向小巫靠近。小巫仍旁若无人地跳舞。老僧不好意思直面小巫,于是,背对着她,边跳舞边向她靠近。结果,两人后背撞后背,老僧慌忙跑回原来的位置,小巫调情地回头看了看,若无其事地继续跳舞。第三段,老僧打开扇子,看着小巫,再次点头。此时,音乐转成柔和而节奏鲜明的'古格里'曲。老僧甩掉六环杖,叠起扇子,将其扛在肩上,用铿锵有力的舞步,显现其男人的风度,走到小巫后面,打开扇子遮住脸,伴随着音乐节奏左右摇摆自己的头,小巫正好反着方向摇摆。老僧只好走到小巫前面,重复刚才的动作,小巫不好意思地转过身去。老僧抑制不住自己的情感,百般努力讨好小巫。可小巫还是娇滴滴地转过身去。第四段:音乐再次转调,奏起充满生机而极富韵律的'打令'曲子。老僧挥动着双臂,跳着手舞,摘下念珠戴在小巫的脖子上,绕着小巫跳舞,开始直率地表达自己的爱昧之情。然而小巫瞧了瞧念珠,将其摘下扔掉。老僧看着小巫扔掉的念珠,抽搐一下,他赶紧走到念珠前,将念珠拾起,贴近鼻子闻味儿,点点头。他以潇洒自信的舞步走向小巫,再次将念珠戴在小巫脖子上,老僧绕着小巫跳

① 韩英姬:《韩国假面剧研究》,延边大学出版社2015年版,第88页。

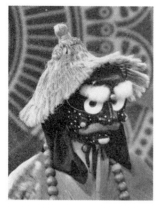
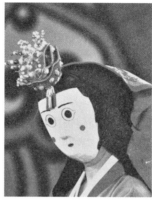

左图3-3 凤山假面戏中的破戒僧

右图3-4 凤山假面中的小巫

图3-5 凤山假面戏老僧破戒

舞,察看小巫的表情,念珠仍戴在小巫脖子上。老僧兴奋极了,直接表白爱慕之情,小巫以满意的姿态,扭动着上身,挥动着长袖与老僧对舞。被称为人间'活佛'的老僧终于被娇艳美丽的小巫诱惑破戒。"①(图3-3、图3-4、图3-5)

与其说是小巫诱惑而使老僧破戒,不如说老僧主动破戒。在韩国数种假面舞剧中,多有与凤山假面舞剧同样的老僧破戒的片段,这些戏与其他场次不同情节、不同人物的小段子像串珠似的串联起来,构成一场演出,如河回别神祭假面戏、杨州别山台假面戏、松坡山台戏、康翎假面戏、殷栗假面戏等。(图3-6、图3-7、图3-8)

① 韩英姬:《韩国假面剧研究》,延边大学出版社2015年版,第142—143页。

第三章　傩文化与东亚古典喜剧

左图3-6　杨州别山台假面舞中的破戒僧

右图3-7　杨州别山台假面舞中的小巫

图3-8　杨州别山台假面僧中的老僧破戒

　　讽刺僧人、揶揄和尚、戏谑尼姑，在日本古典戏剧中有长久的历史，早在平安时期，就有相关的记述。日本散乐的珍贵文献《新猿乐记》，作者是藤原明衡。《新猿乐记》所记载的是平安时代流行于日本的猿乐，即散乐。日本散乐是从唐朝输入的百戏，在日本不再称之为"百戏"，而采用隋唐时代的"散乐"之称。从这一点来看，也透露中国百戏传入日本应当在隋唐之际。藤原明衡记述的"新猿乐"是其亲眼所见之实录，而一个"新"字，似乎意味着当时的猿乐已经不是从前的样态，而是在日本经过消化与发展变化后的样态了。尽管如此，在其所记数十种猿乐节目中，依然可见唐戏的影子，如"傀儡子""唐术""八玉"等，而新的节目更多。其中"福广圣之袈裟求""妙高尼之襁褓乞"可能是讽刺僧、尼的短剧，唯其记载过于简略而不能窥见其完豹。其中"妙高尼之襁褓乞"或许是尼

姑生子。本来，尼姑化缘的应当是钱物或食物，而这位尼姑所求乞的却是育儿的褓褯，岂不是笑话。这与中国南北傩戏、祭祀剧等戏曲中常见的《度柳翠》以及韩国假面舞剧中的破戒僧等，可谓异曲同工。

明代徐渭有一出《翠香梦》杂剧，是个和尚破戒的讽刺戏，不想近500年间，该剧简化为一出名为《度柳翠》（各地名称不一）的小戏，活跃在大江南北、大河上下乡间祭礼演出空间内。这里，仅举几例。在河北、山西年终祭社期间，《度柳翠》几乎是必演的剧目。该剧摒弃《翠香梦》故事的几乎所有枝蔓，只演大头和尚（即月明和尚）戏柳翠一节，而演法又有所区别。以河北武安固义村、东通乐村、西土山乡以及山西五台县西天和村四种演出为例，四者的情节故事相同，而且都是哑剧，但是演法不尽一样。武安固义村演出剧目名为《大头和尚戏柳翠》，出场人物为和尚、柳翠；东通乐村演出剧名为《月明和尚度柳翠》，出场人物为三人，大头和尚、柳翠以及柳翠的侍童，另有"掌竹"在侧（图3-9）。诵念四句诗："回回吃酒回回醉，回回抱着旗杆睡。若问对戏名和姓，月明和尚度柳翠。"[①]需要说明的是，竹竿子所诵念的"开词"中的"回回"，意思是"每一回"，与指称民族的"回回"毫无关系；西土山乡的演出剧名是《大头和尚戏柳翠》，出场人物两人（图3-10）。五台县西天和村演出剧名为《和尚背侍女》，出演人物也是两人。这里，武安固义村及东通乐村的演出，都有竹竿子并诵念"开词"，更加奇特的是西土山乡的演出空间，值得注意。西土山乡的"土山诚会"的主

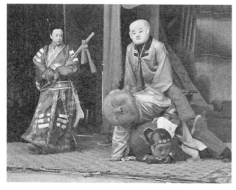
图3-9　东通乐村演出《月明和尚度柳翠》

图3-10　西土山乡演出《大头和尚戏柳翠》

① 王进元：《武安傩戏中的"长（掌）竹"（附开本）》，载周华斌、陈秀雨主编《舞岳傩神》，学苑出版社2013年版，第202页。

要祭祀场所在碧霞元君庙前的小广场。先是,碧霞元君派人邀请境内各路神灵前来赴会。当晚,各路神灵陆续赶来赴会,被安置在与碧霞元君庙对面的高台就座,在碧霞元君庙与神灵相对而坐的中间形成一个临时性演出空间,《大头和尚戏柳翠》就在这个空间中演出。也就是说,《大头和尚戏柳翠》这出诙谐、讽刺小戏既是演给庙里神灵看的,也是演给临时来到祭祀空间的各路神灵看的,而普通观众则围立四周观看,从而形成一个娱神娱人的、神人共享的演出空间。与之类似的是山西五台县西天和村,名为"赛戏"的《和尚背侍女》,上演于该村沟南关帝庙戏台,舞台正中悬挂绣有"法轮常转"四字的额联。在这样的演出空间中,演出这样一出讽刺调笑小戏,多少出乎所料(图3-11)。

图3-11　五台县西天和村演出的《和尚背侍女》舞台设置

山西潞城贾村九天圣母庙大型祭礼举行期间,游街是第一个程序,在这个长长的游街社火队伍中,大头和尚与柳翠组成一副对子,边行边演,逗人发笑(图3-12)。

众所周知,日本狂言是短小的独幕剧,演出时间20—40分钟,而且都是各种类型的喜剧,其题材包括天、地、人三界各色人物,这些人物无不在其讽刺、揶揄、戏谑、调弄之列,而以善意

图3-12　山西潞城贾村九天圣母庙祭礼巡游队伍之戏柳翠

为主，在这里很少有剑拔弩张、恐怖骇人的情节故事。在日本戏剧史上，很长一段时期狂言与能同台演出，它被夹在两出能剧之间。能的风格是静穆、庄严、引人深思的，需要静下心品味其幽玄之美。而狂言恰恰相反，热络、诙谐、戏谑、揶揄、讽刺是其一以贯之的风格。两者同台献艺，一冷一热，咸淡相济，不失为戏剧搬演之要义。后来，随着狂言的发展，终于从能中独立出来，并在不断完善中形成大藏流、和泉流、鹭流等不同流派以及在某些地方寺庙、神社留存的狂言，如壬生狂言、黑川能狂言等。

以喜剧见长的狂言，自然少不了和尚、尼姑以及在山间修行的"山伏"等题材，比如狂言《爱哭的尼姑》《蘑菇》等剧目，就是对和尚、尼姑的讽刺。该剧敷演的是一位学问不高的寺院住持应邀去某村说法讲经，为了显示其学问高深，特意请来一位爱哭的尼姑为其助阵，却洋相百出的故事。这里选择部分文字以飨读者：出场人物有住持、施主与尼姑三个人物。施主首先出场，道明当天是追荐亡者的日子，特意来到寺院请住持前往诵经说法，住持欣然答应。施主走后，下面的戏展开：

住持　要说嘛，还是该住在乡村，连愚僧这样无知的人，竟也有人邀请去讲经说法。可是讲经说法的事我从来还没有做过。好啦，好啦，大唐的二十四孝倒还记得几桩，就讲这个吧。通常说法时，要有听之落泪的人才能显出佛法的功德。门前有一尼姑，每次请她去听说法，她都哭哭啼啼，因此人们都叫她爱哭的尼姑。今天我不妨邀她去痛哭一场，岂不很好。（走向一棵松，朝向幕口）喂，尼姑，在吗？在屋里吗？

尼姑　（上场，停在三棵松处）外面有人呼唤，是哪一位？

住持　是愚僧。

尼姑　哦，是老方丈。见到您如同见到菩萨一般，由衷敬佩，使我感动得流泪。（哭）

住持　快不要啼哭，请来找你不为别事，现有邻村的人请我去说法，咱们一同去，你在一旁听一听不好吗？

尼姑　我很感谢。但是今天我已另有约会，要到别处去。

住持　这就为难了。哎，你如跟我去，布施分你一半，请务必来吧！

尼姑　怎么？你是说分一半布施给我？

住持　是的，是的。

尼姑　只有你这样的人才会说出这样的话。既是这样,我怎能再往别处去呢,那就跟您去吧,跟您去吧。……(哭)
　　……

就这样,住持开讲说法:

住持　(摇铃)讲经说法,内容繁多,诸位施主,凝神静听。却说人生一世,有如风前残云,夜中浮梦,花花世界不过是水上泡沫一般。且喜当今国泰民安,得享春花秋月之乐,吾人事亲当以孝行为先。却说唐土之中有一国王,当此王在世之日,每见春花则有所感悟,每见秋月则彻夜不眠,(看见尼姑正在瞌睡)彻夜不眠,彻夜不眠,阿嚏,阿嚏。(意欲唤醒尼姑)如此了却人生。再说孝亲之人,所在多有,其中有名者当推孟宗。他为老父雪中挖笋,寻遍多处,终于挖出,孝敬了慈亲。还有一个伯瑜,身受母亲笞打,流泪啼哭,流泪啼哭,流泪啼哭。(意欲唤醒尼姑)因他全然不觉笞楚之痛,哀怜母亲衰弱,不似往日笞打有力,因而痛苦流泪,痛苦流泪。(意欲唤醒尼姑,但尼姑索性歪倒睡着了)还有一个郭巨,原有一母一子,本极贫困,养母不能育子,养子不能奉亲,因此他弃子养母,当他掘地埋子的时候,忽然从地里挖出一只金釜,顿然变成了富贵人家,这都是孝行的果报。据以上所见所闻,可知孝行是最为可贵的了。今天的讲经就此结束,愿以此功德普及于一切,我等与众生皆共成佛。(摇铃)讲得太浅陋了。

直到住持讲完,尼姑尚未从酣睡中醒来。当老和尚起身离开时,尼姑突然醒来问道:

尼姑　喂,老方丈,您这场经义讲得极好,实在感人,我五内都为之震动了。(哭)
住持　该哭时不哭,现在哭又有何用!
尼姑　哎,哎,老方丈,老方丈,这次的……
住持　这次的什么?
尼姑　布施呀!
住持　什么布施?你这厮全然没用,讲经一开始就睡了,还好意思提什么布施吗!

尼姑　你不是说分一半布施给我吗？

住持　你来睡觉还给布施吗？

尼姑　哎，哎，和尚你好意思骗我这上了年纪的人吗？不给布施，你休想走开一步！快给，快给！（拽住住持的衣袖乱转）

住持　你是干什么？放开，放开！

尼姑　不给布施，休想放你！

住持　（推倒尼姑）哎，真讨厌！真讨厌！走开！走开！讨厌！讨厌！（退场）

尼姑　（爬起来）哎呀呀，许下的布施不给，还摔我一跤，你往哪里去！那个和尚，给我捉住他！别让他跑了！别让他跑了！（追下）①

　　剧中，身为住持的老和尚不能讲经，却拿出中国的二十四孝糊弄人。他知道自己不行，特意找来尼姑作"托儿"，请她以"哭"来暗中协助，以显示其讲经的精彩。他万万没有想到，这位尼姑不但爱哭，还嗜睡。在其所谓"讲经"过程中，两次发现尼姑酣然入睡，他又是多次重复台词，又是打喷嚏，想唤其醒来，结果全然无用。至此，喜剧效果已经显现。神来之笔还在下面的"争布施"一段戏。尼姑虽然大睡了一觉，却赖着面皮讨要"工钱"，扯着和尚不许他走，老和尚不听邪，推倒了尼姑扬长而去。最后，尼姑无助地边喊"给我捉住他！别让他跑了！别让他跑了！"边追赶和尚下场。

　　除了《爱哭的尼姑》之外，狂言《茶水》《忘了布施》也从不同角度或以不同故事对和尚大加戏弄与挖苦。另一个狂言《菌》，则是对"山伏"的讽刺。《茶水》的故事非常简单，故事发生在一个人烟稀少的山中，为了隔日迎接来访的客人，寺院主持派沙弥去一个据说经常闹鬼、叫作"野中"的地方汲水。沙弥以从来没有去汲水为由推却，并举荐寺外的"阿婆"去。阿婆倒也痛快，答应下来。阿婆正在"野中"汲水的时候，沙弥偷偷跑去与阿婆见面。这时，几句说白道明了他的心机："啊，真高兴，说了几句，他就打发阿婆去了。我原本可以去的，因我有个打算，让他把阿婆打发出来，我随后去看看吧。孤身一人，好不寂寞呀！"原来，沙弥为了与阿婆在"野中"见面而使出的小伎俩。行走间，他听到阿婆的歌声："清水寺有名的樱花，谢了不曾？汲水人可看见吗？花儿谢不谢，只有山岚知。"沙弥走近几步，来到阿婆身边，应和一曲："掬水月在手，折花香满衣。曳曳

① 申非译：《日本谣曲狂言选》，人民文学出版社1985年版，第366—371页。

衣袖吧,怎又曳不住!好不厌烦哪!"沙弥口中唱出的,分明是一首情歌,带有挑逗之意以及暂时不能到手的惆怅之情。此时的舞台提示"向女人靠近,拉住衣袖,旋即放开"。沙弥一边唱着"好不厌烦"一边去拉女人的袖子。妙在"旋即放开"四字,既在挑逗,又不失分寸,这位沙弥倒是一个情场高手。不堪的还在下面。住持上场了,他听到沙弥的歌声,言道"是沙弥的声音。哎哎,这个坏东西"。阿婆虽然百般为沙弥遮掩,但是终于被住持发现。到头来三人打成一团,阿婆与沙弥合力把住持打倒在地,双双逃走。住持爬起来追赶阿婆与沙弥,下场。很明显,住持和沙弥都对阿婆有意,这才有一场闹剧。在这里,寺院的清规戒律完全被住持与沙弥抛到了九霄云外。

《忘了布施》讽刺寺院的住持明明爱财,却百般遮掩,他一边表示自己对钱财是无所谓的,一边又想尽办法获得施主的布施。狂言《菌》讽刺的则是在山中修行者。前者,描绘山伏爬到树上去偷百姓的柿子而被奚落的故事。后者讽刺自吹自擂的山伏全然没有法力,不但没能制服成精的毒蘑菇,反而被一群小精灵戏耍一番(图3-13)。

而在中国,讽刺和尚贪财的喜剧似乎很少,更多的是讽刺其贪恋女性的,这一点与韩国假面舞、假面舞剧和日本狂言相似。除了前述《戏柳翠》之外,在湖南、贵州、四川等地的傩坛以及戏曲中都有此类作品。

在各地傩坛以及各种祭祀场所如社日前后的狂欢等祭礼演剧空间之中,经常看到对老和尚加以讽刺、揶揄的小戏。前述《戏柳翠》之外,傩戏中或整出、或片段、或部分对白也多有相类的描写。贵州福泉阳戏《柳青娘子》《过五关》等

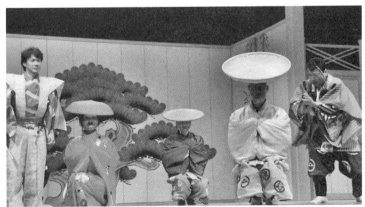

图3-13 狂言《菌》中的山伏和山伏作法除妖

便是绝好的例证。在傩坛中,《柳青娘子》是一出典型的讽刺戏。剧中,和尚调戏的不是人间妇女,而是女神仙,这样的人物安排多少有些出乎意料。

该剧出场人物有和尚、柳青娘子两人。大致情节为:柳青娘子奉川主、土主、药王之命,到凡间检查灾情。路上偶遇风寒,寻到和尚为其看病。这位和尚是个骚和尚,在治疗过程中,不断地骚扰柳青娘子,治好病之后,竟然想让柳青娘子嫁给他,而遭到拒绝。最后,两人在口角与撕打中退场。首先,柳青娘子通过唱词已经自曝:"柳青娘子爱风流。"和尚也不是严守戒律、六根清净之人,出场后,他一边敲击木鱼,一边唱:"和尚神来和尚神,一晚哭到大天明。若问和尚哭哪样,袈裟破了无人连。和尚和来和尚和,和尚原来无老婆。要用木头雕一个,睡到半夜硬壳壳。要用石头打一个,睡到半夜不热和。要用篾条编一个,里面又是空壳壳。要用泥巴捏一个,睡到半夜满床梭。要用金钱买一个,世上没有和尚婆。"他们见面后,柳青娘子自报了自己的身份和此行的目的:"三圣老爷差我来检灾。"接下来,有这样一段戏:

柳青　……过河过水,过沟过坎,在那船头上受了点霜风,请问老师爷医得医不得?

和尚　哎哟!不晓得,不晓得,你在那床上爱发屁眼疯,我老和尚会医得了?
　　……

柳青　来得山遥路远,路远山遥,过河过水,过沟过坎,在那船头上受了点霜风,请问老师爷医得医不得?

和尚　哎哟!你在床上爱发屁眼疯,我都医不了,现在你又说你受骚风,我老和尚更医治不了啊!
　　……

柳青　老师爷,不是医骚风,而是医霜风。

和尚　不管是骚风或是霜风,我老和尚都包趁啰!

柳青　那,老师爷再受娘子一拜!

和尚　我看你这个娘子嫩口嫩嘴的,我老和尚就振(诊)一下,一般点的我老和尚振都不振啊!
　　……

和尚　如果医好了,你用什么送我?

柳青　医好了,我有米送。

和尚　啊！医好你就有你送我，医好娘子呢？
柳青　医好娘子我有羊子送你。
和尚　啊医好娘子，有娘子送我。（老和尚欢欣若狂）徒弟们，这回我老和尚的婚姻可能要动了。①

剧中除了用人物身份与行为之间的反差构成喜剧效果之外，对白多使用谐音也是带来喜剧效果的因素之一，如"霜风"与"骚风"、"振"与"诊"、"米"与"你"、"羊子"与"娘子"等，就是用谐音的方法营造了喜剧风格。

吴电雷在阐释阳戏的艺术特征时，引证于一的观点说："阳戏在川北被称为'大铺盖'和'醒酒汤'，而具有贴近民众生活，自然、粗犷，插科打诨，幽默风趣的特点，娱乐性强，容易使他们在欢笑中忘记疲倦而度过长夜。"② 常言道："一方水土养一方人"，对戏剧而言，一方人造就一方戏，川、贵人的性格决定了川、贵戏的风格。

三、刺官系列

以戏剧演出形式讽刺官员，在中国有着极为悠久的历史。楚优为宰相孙叔敖抱不平，以优语讽谏楚王，开创了讽刺喜剧之先河，而其当面讽刺的竟是封建帝王。有此先行者为榜样，踵之者历代不绝，至宋代杂剧而蔚为大观。以装扮表演讽刺官僚最为著名的当属参军戏，以贪官馆陶令周延为素材的讽刺戏，一旦出炉，则每次大会，使俳优着介帻、黄绢、单衣，演于百官之前，以警戒之。王国维说："此事虽非演故事而演时事，又专以调谑为主，然唐宋以后，角色中有名之参军，实出于此。"③ 中国戏曲最早、最明确的角色也从此建立起来，则参军戏影响之大，于此可见一斑。可以说，讽刺官僚是戏曲史一以贯之的传统。这种传统由宋杂剧、金院本将其推高了一个台阶，南曲戏文接续其后，对朝为田舍郎，暮登天子堂的官吏弃旧纳新的无耻之徒大加挞伐，如古南戏《赵贞女蔡二郎》、北曲杂剧《秋胡戏妻》等。讽刺戏的创作，至明代孙钟龄的《东郭记》几达顶峰，踵其后者层出不穷，传奇也好，后来的各种地方戏也罢，都不乏刺官的作品。可以说，刺

① 杨光华：《且兰傩魂（下部）》，人民文学出版社2008年版，第588—594页。
② 吴电雷：《西南地区阳戏剧本研究》，贵州民族出版社2017年版，第175页。该书为庹修明、陈玉平、吴电雷主编"中国西南傩文化研究丛书"之一。
③ 王国维：《王国维戏曲论文集·宋元戏曲考》，中国戏剧出版社1984年版，第8页。

官是中国戏曲创作与演出常见题材。

元人北曲杂剧《摩利支飞刀对箭》第二折插演的《针儿线》堪称讽刺戏的佳品。

该剧属于独角戏,净扮的张世贵以"快口"的方式夸说自己武功高强,看似自吹自擂,实际上却形成绝妙的讽刺:

自小从来为军健,四大神州都走遍。
当日个将军和我奈相持,不曾打话就征战。
我使的是方天画桿戟,那厮使的是双刃剑。
两个不曾交过马,把我左臂厢砍了一大片。
着我慌忙下的马,荷包里取出针和线。
我使双线缝个住,上得马去又征战。
那厮使的是大杆刀,我使的是画雀弓带过雕翎箭。
两个不曾交过马,把我右臂厢砍了一大片。
被我慌忙下的马,荷包里取出针和线。
着我双线缝个住,上得马去又征战。
那厮使的是簸箕大小开山斧,我可轮的是双刃剑。
我两个不曾交过马,把我连人带马劈两半。
着我慌忙跳下马,我荷包里又取出针和线。
着我双线缝个住,上得马去又征战。
那里战到数十合,把我浑身上下都缝遍。
哪个将军不喝彩?哪个把我不谈美!
说我厮杀全不济。嗨!道我使得一把儿好针线。①

讽刺满朝文武百官的《汉宫秋》杂剧,马致远不但笔伐毛延寿,也用元帝之口,诛杀了满朝文武。第二折,身为大汉天子的汉元帝连唱【牧羊关】【贺新郎】【斗虾蟆】三曲,眼看着下站的无用之徒,急切里,杀不得,贬不得,只能尽吐满腔腌臜之气,也算是荡气回肠。请听下面两曲:

① 隋树森:《元曲选外编》,中华书局1959年版,第870—871页。

【贺新郎】俺又不曾彻青霄高盖起摘星楼；不说他伊尹扶汤，则说那武王伐纣。有一朝身到黄泉后，若和他留侯留侯厮遘，你可也羞那不羞？您卧重裀，食列鼎，乘肥马，衣轻裘。您须见舞春风嫩柳宫腰瘦，怎下的教他环佩影摇青冢月，琵琶声断黑江秋！

【斗虾蟆】当日个谁展英雄手，能枭项羽头，把江山属俺炎刘？——全亏韩元帅九里山前战斗，十大功劳成就。恁也丹墀里头，枉被金章紫绶；恁也朱门里头，都宠着歌衫舞袖。恐怕边关透漏，殃及家人奔骤。似箭穿了雁口，没个人敢咳嗽。吾当僝僽！他也、他也红妆年幼，无人搭救。昭君共你每有什么杀父母冤仇？休、休，少不的满朝中都做了毛延寿！我呵，空掌着文武三千队，中原四百州；只待要割鸿沟。徒恁的千军易得，一将难求！①

一句"似箭穿了雁口，没个人敢咳嗽"，一语"吾当僝僽！"唱尽大汉天子面对气势汹汹的侵略者以及朝中一群无用之辈，而表现出来的万般无奈！话从元帝口中吐出，其讽刺意味更加浓烈。这不是宋杂剧《二圣环》的翻版吗？"叱奸骂谗"被朱权列入"杂剧十二科"，很说明问题。刺官的传统，是中国戏曲史上不可小觑的文化现象。

明代茅维的《闹门神》描写的是一个家庭诸神对"新桃换旧符"的态度。从表面来看，该剧讽刺的是门神，而实际上，它是一本刺官的单折短剧。新门神奉命前往某宅，接替老门神的位置，于是新、老门神展开一场唇枪舌剑的争吵，搅得宅中钟馗、紫姑、灶君、和合诸神先后出来劝架，却全无用处，最终上天派九天使者下凡，老门神被刺配沙门岛作结。剧中，不但抨击老门神的无赖与死硬，也讽刺了新门神的趾高气扬。其他神灵对老门神劝说一二，也不作坚决斗争，反倒有些趋炎附势。该剧以神仙界为幌子，讽刺的则是明代官场，在中国戏曲史上堪称别具一格的讽刺剧。老门神自吹"满腹精神，倜傥胸怀"，接着破口大骂"是那里来这狗弟子孩儿，便思量夺俺这座头"。新门神岂肯示弱回敬"俺奉主命新选中的。只俺出身峥嵘，你旧门神怎比得来？今日有我的座位，想没有你的座位了也！""腌臜无赖，骨瘦枯柴。赤髭须都变雪白，只争些门面在。"两人全无朝廷命官的气度，市井中泼皮无赖的嘴脸跃然纸上。口角迅速升级，这位新科状元破口大骂"你只道多年当道狼豺，张的牙爪无对。恃神通布摆，兴妖作怪。不见那

① 王季思：《中国十大古典悲剧集（上）》，上海文艺出版社1982年版，第47—48页。

雪狮子倒头歪!"老门神反唇相讥"你这书骇子!怎踏得俺脚迹来。你若无我的顺风耳打听消息,料不能够坐稳三个日头哩!"原来为官者要养着专门的"顺风耳"为其上下打听消息,才能稳居官位。到头来,老门神终于露出对退位的恐惧心情"不是俺不肯让你,这退位菩萨委难做的!"古今官场,概莫能外。这里,讽刺为官者尽管不过几支曲文,但是其对官场对朝廷最高级别官员的讽刺,几乎做到极致。茅维故作曲笔,看他似在刺神,实为刺官。

孙钟龄的《东郭记》,郭英德有过极好的评价。他说:"《东郭记》传奇,以犀利的笔锋讽刺了封建士大夫的丑恶心态。作者有意由生角扮演剧中主人公齐人,使生角的扮相和表演规程同净、丑的灵魂集于齐人一身,形成强烈的反差和鲜明的对比。齐人自诩为目空一切的英雄,人亦视为玩世不恭的豪杰,但他的所作所为却无非'花脸勾当':扮乞儿,游街市,交一班狐群狗党;自媒婚,钻穴隙,骗取了娇妻美妾;求乞于东郭墦间,厚颜无耻,谋进于旧友门人,贿赂公行;一朝腾达,独占'垄断'以求富贵,骤然贵盛,翻盖宫室以享宴乐。'妩媚入时,机谋盖世',是齐人的为人;'金玉其外,败絮其中',是齐人的特质;内奸外善,口是心非,是齐人的心胸。作者以春秋笔法和冷峻口吻,揭开了齐人那麒麟皮下的马脚。而且,作者讽刺的烈火是烧向尔虞我诈、寡廉无耻、沽名钓誉的晚明社会的。'行乞墦间'、'独占垄断'、'冠裳觉道',不正是晚明士大夫'熙攘名利中'的三部曲么?不正是奔竞于仕途、辗转于官场、假容于山林的封建士大夫群体心态的象征吗?像齐人这样的讽刺形象,在他们斯文的外表下往往包藏着卑鄙的心灵"①。批评得十分准确而精彩。《东郭记》不愧为中国古典讽刺喜剧问鼎之作。

戏曲中的讽刺喜剧举不胜举,而傩戏及祭祀戏剧,刺官的喜剧相对较少。前文"刺神系列"中,曾经说道临武县油湾村傩戏《云长、二郎关》表面上揶揄神灵而暗中在讽刺官员之外,贵州傩戏《泰山封禅》则直刺朝廷命官。冉文玉《道真古傩》叙述该剧情节:"北宋年间,辽军进犯澶州,被宋军打败。懦弱无能的宋真宗为求眼下的太平,每年反以白银、绢帛向辽国纳供。大臣王旦进谏说:'打了胜仗还赔偿,岂不是本朝廷的耻辱?'真宗诡辩说:'这样做是为了防止再起战祸。王旦争辩说:'这样做,民气衰,局势怎能稳定?'宰相王钦若为真宗出谋献策道:'封禅可镇服四海,并可给契丹人施加点压力。'为了替'封禅'

① 郭英德:《优孟衣冠与酒神祭礼》,河北人民出版社1994年版,第178—179页。

造舆论,王钦若编造说,他亲眼在蛇山看见苍龙;又在黄帛上写了一诗,冒充'天书'挂在皇宫外。'天书'曰:'天书命,兴于宋;付于春,守于正;世七百,祥瑞兆,九九定。'真宗以为得了'天瑞',高兴地说:'好呀!国家兴,听于民;国家亡,听于神。此乃吉祥之兆。'当即下令道泰山封禅。并吩咐:'仪式要隆重,让万民知晓。给契丹人捎个信,给他们施加点压力。'王旦目睹这一幕闹剧,感叹道:'帝王就是这么一套天命'封禅',真是可笑!'"①据冉文玉说,《泰山封禅》属于外坛戏,外坛戏又称"花戏""插戏"。"插戏,非必演内容,由法师根据相关性原则及信人主管需要来灵活安排,旨在增加娱乐色彩,烘托仪式气氛,以神话题材或历史题材居多"②。接下来,在他列举的数十出剧目中便有《泰山封禅》一出,说明该剧是一出傩坛"插戏"。傩坛演出这种历史题材的讽刺戏,可能多少出乎大多数人意料。这个例子进一步证明,傩坛甚至祭祀礼仪这种特有的空间,并非一味的严谨、静默、庄严、整饬,也不乏嬉笑、欢闹以及刻意的揶揄、冷峻的嘲讽,这是民间傩礼、祭礼的常态。这些祭礼演出空间所处偏僻,天高皇帝远,再以敬神作大旗,以驱鬼为号召,使得巫、优讽刺滑稽的古风得以延续千余年而不息。

朝鲜半岛的傩戏自古有滑稽讽刺的传统,田耕旭说:"与高丽傩礼不同,在朝鲜傩礼中,优戏是极其重要的表演项目。据记载,高丽时代优戏在街头、宫廷宴会、猎场、佛寺等各种空间均有表演,但出现于傩礼中的事例很少被发现。至朝鲜时代,优戏在设傩礼时常演不衰。除此之外,还在宫廷进丰呈、接待中国使臣、闻喜宴等场合也可见优戏演出。"接着,作者引述三条古籍资料予以说明,首先引证鱼叔权《稗官杂记》:"中庙朝,定平府使具世璋,贪黩无厌。有卖鞍子者,引来府庭,亲与论价,诘其轻重者数曰:'卒以官贷买之。'优人于岁时,戏作其状。上问之,对曰:'平定府使买鞍子事也。'遂命来拷讯,竟赃罪。若优者又能弹驳贪污矣。"接着田耕旭说:"该戏是以真人真事为题材批判贪官污吏的时事性较强的优戏之一。"③这场优人讽刺贪官的演出,与中国古优的讽刺传统遥遥相接,与参军戏有异曲同工之妙。显然,高丽与李氏王朝优戏盛行于宫廷内外,是学习、继承了中国宫廷与民间优人演出传统的。

傩礼、朝会、祭礼之时上演滑稽讽刺戏作为传统延续下来,迄今仍在多种

① 冉文玉:《道真古傩》,贵州民族出版社2012年版,第108页。
② 冉文玉:《道真古傩》,贵州民族出版社2012年版,第77页。
③ [韩]田耕旭著,文盛哉译:《韩国的传统戏剧》,复旦大学出版社2014年版,第132—133页。

假面舞剧中活跃着。韩国假面舞剧有一个重要的人物，名为"两班"。两班，是朝鲜半岛高丽时期官僚组织，韩英姬说："两班，指高丽时代构成统治阶层的文武官僚组织。高丽时代(976)开始按文武班分土地，公元995年接受唐朝文武散阶制度以后发展成正式官制上的文武两班体系，由文官担当政治事务，由武官担当军事事务。后来在朝鲜朝时期的儒家家父长社会里，不仅官僚本人属于两班，扩大到全部亲族共同属于两班阶层，享受社会上的各种特权。……但是从17世纪起，以两班为中心的身份制度逐渐瓦解。到19世纪，社会身份急剧变动，使'两班'这个以往用来指一个社会阶级实体的概念变得越来越模糊了。"[1]

以凤山假面戏为例，由"马督"与"生员"(两班中人物)两人有下面一段戏：

生员　你，不伺候两班，走来走去干什么？

马督　是！为了找两班，早晨赶紧吃了顿凉汤饭，去马厩拽出老驴生员，用刷子刷刷刷背，我马督骑着，去西洋英美法德，走东洋三国像个踩大豆酱东是急端，西是九月山，四面八方，角角村落，岩石沙粒，丛林杂草，找来找去，不见生员，只见落乡士大夫。去汉城老家，不见生员，组祖宗家，不见道令，只见老妇人，头戴战笠，脚穿袜子，两腿跪下，干了两次。

生员　你小子，说什么呀！

马督　哈哈，你这两班怎么听的。问候老夫人，她就摆酒桌，打开柜子，拿出长颈瓶短颈瓶，红谷酒、梨姜酒，端着鹦鹉酒杯敬酒满杯，一杯又一杯，拿出下酒菜，大盆是炖排骨，小盆是猪肉、辣椒、辣白菜、章鱼、鲍鱼、最后拿出去年八月中秋上坟时剩下的鸡巴头。

生员　你小子，说什么呀！

马督　哎呀，你这两班怎么听的啊。她说是上坟剩下来的鱼头一味，拿出黄花鱼头。

两班们　(合唱)说是黄花鱼头呀。(伴着"古格里"跳舞)

生员　嘘——(旋律停止)喂，你这马督啊。

马督　是。哎呦，你这个两班啊，是折断的一半呀，狗腿小班呀，小饭店的白饭呀，叫来叫去马督啊，高督啊，像找爷爷似的找什么？

[1] 韩英姬：《韩国假面剧研究》，延边大学出版社2015年版。第82—83页。

生员　你小子，伺候两班这么伺候吗？不安排住处走来走去干什么呀？①

其中"鸡巴"在韩语中与"黄花鱼"的发音类似。这与贵州等地傩坛戏一样，使用谐音的方法制造场上笑料。还有，马督全然不顾他所找寻的生员就在面前，却当面语带双关，道："只见老妇人，头戴战笠，脚穿袜子，两腿跪下，干了两次"，哪里把两班（生员）放在眼里？还说，生员夫人拿出的不但是去年剩下的鱼头，而且只是一半，又称呼两班为"狗腿小班"。更有甚者，说生员"像找爷爷似的"找他。这一切，正如韩英姬所说的：19世纪以后，两班的社会地位急剧下降，已经沦为"残班"，不能继续保持两班阶级身份所拥有的尊严与权力地位了。虽然两班的地位下降到冰点，而身为两班的这些人物却依然挣扎着维持其原本的威风，名称与实际判若霄壤，从而营造出讽刺意味很浓的喜剧效果。

韩国假面舞剧是面具戏，几乎所有的人物都以面具为人物造型手段。两班所戴的面具，多带病态，在人物造型上便带有讽刺意味（图3-14）。

韩国现存的13种假面舞剧：河回别神祭假面戏、官奴假面戏、杨州别山台假面戏、松坡山台戏、凤山假面舞、康翎假面舞、殷栗假面舞、统营五广大、固城五广大、驾山五广大、水营五广大、东莱野游、北青狮子舞。其中，除了北青狮子舞之外，都有讽刺挖苦两班的场次或片段。这些假面舞剧中的两班，不具体指向某一个人，而

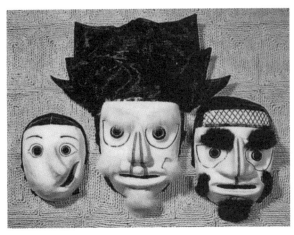
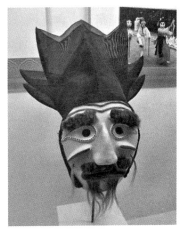

图3-14　豁嘴、歪嘴的两班面具

① 韩英姬：《韩国假面剧研究》，延边大学出版社2015年版，第313—314页。

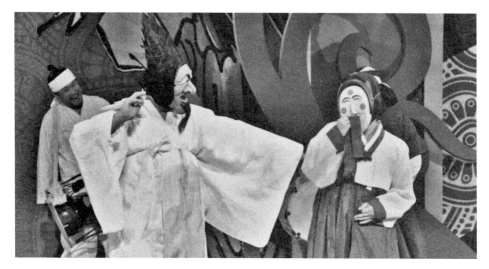

图3-15 河回假面舞戏中两班调戏小巫

是指向一个群体,在某种意义上说,"两班"已经类似于戏曲中的一个行当。(图3-15)

第三节 东亚古典喜剧(下)笑乐滑稽喜剧

我们把东亚古典喜剧分为讽刺揶揄喜剧与笑乐滑稽喜剧两类,一则为了叙述的方便,二则这两类喜剧既有诸多相似,也有某些区别。大体来说,笑乐滑稽喜剧不以讽刺为宗旨,而突出嬉戏、调侃、滑稽、戏弄,在笑乐中略带讽刺揶揄。此外,依据本书的宗旨,在选择研究对象时,尽量以傩坛与祭祀空间中存在的此类喜剧为主,在此基础上旁涉商业性、鉴赏性戏剧如中国戏曲、日本狂言等相关或类似的剧目,加以统合,展开比较,点到为止,不作铺张。

滑稽,最初指称一种酒器,滑音"古"。《炙毂子录》:"滑稽,转注之器也,今若以一器物底下穿孔,注之不已之类,比人言语捷给,应对不穷,似滑稽转注不已,故呼辩捷之人为滑稽。"① 《汉语大词典》引《儿女英雄传》第三十回:"这滑稽是件东西,就是掣酒的那个酒掣子,俗名叫'过山龙',又叫'倒流儿'。因这件东西从那头儿把酒掣出来,绕个弯儿注到这头儿去。"从汉代起,便以"滑稽"

① (唐)王叡撰:《炙毂子录》,《古今图书集成》,中华书局1934年影印。

这个酒器的名称,形容语言辨给,言辞流利,令人发笑的语言风格。就表演艺术而言,古之俳优的表演风格以辨给、流利、笑乐为主,故谓之"滑稽"。

一、笑神系列

"笑神"意思是拿神来开玩笑,这种寻神开心的戏或戏中的片段、语言等,是傩坛、祭祀剧和古典戏曲、韩国假面舞剧以及日本狂言等戏剧中常见的演出内容。笑神系列剧,在东亚古典戏剧中有很悠久的历史,唐代名优李可及的《三教论衡》取《金刚经》《道德经》中的文句,以谐音的方式开玩笑,便是一例。在中国各地傩坛中,这种例子屡见不鲜。四川民俗仪式剧"庆坛"多有此类剧目,段明、胡天成在《巴蜀民俗戏剧研究》中谈到初亮、二亮、三亮,说:"所演唱的内容,或者劝人行善,或者恭奉主人,但更多的则是逗乐取笑,其中还有一些低级庸俗的东西。不过,从戏剧表演的角度看,却可以给研究者带来若干思考。"[①]作者以其中的"二亮"举例说明其戏剧因素:"内坛法师或外坛师傅一名艺人装扮和尚,即坛界的灵济祖师,戴戏脸子(面具),丑扮,另一艺人装扮仙姐。除丑、旦表演外,鼓师也加入对白。"[②]首先,正如前文已经谈到的,乐队中人与场上人物对话,是戏剧形态没有完全成熟的标志,或者说还没有脱净不成熟戏剧形态的痕迹,其次,灵济祖师戴丑行面具与仙姐的戏,属于戏曲中小丑与小旦的二小戏,举凡这样的戏,无不是嬉笑、滑稽、妙趣横生的,也是最受欢迎的喜剧。在灵济祖师与鼓师很长一段对白之后,仙姐登场,两人的戏由此展开。其中有这样一段:

和尚 (唱)
　　正月里来拜新年,双膝跪在姐面前。
仙姐 (唱)
　　十指尖尖扶郎起,兄妹交拜什么年。
和尚 (唱)
　　说好年来真好年,服侍你仙姐二十四个不周全。
仙姐 　得周全。
和尚 　你道得周全,我和尚不得周全,拿来有何法。你生得好看。

[①] 段明、胡天成:《巴蜀民俗戏剧研究》,贵州人民出版社2006年版,第339页。
[②] 段明、胡天成:《巴蜀民俗戏剧研究》,贵州人民出版社2006年版,第339页。

仙姐　生就的。

和尚　我们就不是生就的？就不好看。

仙姐　你的模子不好。

和尚　你那模子好，借跟我倒一个。

仙姐　你来投胎。

和尚　你走哪里去？

仙姐　走信士家下喜乐二亮草神。

和尚　我们有缘。仙姐，你好耍，我们唱一首。

仙姐　边走边唱。

和尚　（唱）

　　　昨天与仙姐同翻山，见你仙姐花红枣子两褡裢。

　　　心想找你讨个吃，又怕伸手容易缩手难。

仙姐　（唱）

　　　昨天娘家拜新年，花红枣子包了两褡裢。

　　　和尚不与奴家讨，奴家也不好开言。

和尚　（唱）

　　　和尚路上遇一人，抬头观看动人心。

　　　眉毛弯弯似柳叶，十指尖尖如嫩笋。

　　　脸儿粉红樱桃口，三寸金莲脚下蹬。

　　　湖南湖北也少有，云贵四川也难寻。

　　　不曾问你仙姐名和姓，你是何方哪里人？

　　　心想与你讨物件，不知你仙姐意下能不能？

仙姐　（唱）

　　　说一声，和尚你且听原因。

　　　麻布洗脸初相会，相识就是有缘人。

　　　不知和尚讨何物，奴家回去开箱寻。

接着，"和尚即一步一步地试探着道出想与仙姐苟合的真情，仙姐始则怒嗔，继而推诿，后则应允"①。

① 段明、胡天成：《巴蜀民俗戏剧研究》，贵州人民出版社2006年版，第342—343页。

显然,这是一出神、神之间的调情戏。在这里,神,几乎不存在与人有丝毫不同的神性,民间傩坛艺人完全用人的性格去塑造神,如若把灵济祖师与仙姐的名称置换为人的名称,它便是一出民间丑与旦的嬉笑、暧昧、调情小戏。事实上,在中国各地傩坛、祭社等祭祀仪式戏剧中有许多类似的小戏。这些小戏作为傩坛等冗长的仪式调剂品,在仪礼程序中不可或缺。于一先生说川北阳戏有"大铺盖""醒酒汤"之称,十分在理。这些小戏拉近了神与人之间的距离,事实上神仙世界不过是以人的世界为蓝本而臆造的另一个世界。在这个臆造过程中,人们从来不希望神界离开人界太远,人们从来没有把神界推开,始终把神界控制在与人界若即若离的恰当尺寸之内。在这样距离的另外一个空间中,活动着人们臆造的各路神灵,人们给予他们不同的性格、事迹以及生活琐事。这种情况,在东亚各国有明显的同一性。

男女调情戏,四川阳戏《二亮》在神与神中展开,而湖南傩坛的《扫路》(又名"扫地娘子",俗称"扎六娘")傩戏,描绘的则是神(六娘)与人间的摆渡老人之间的戏弄故事。李新吾说:"《扫路》内容是表现扫路娘子(六娘)受邀来到主家,帮助扫开五方求财大路,以迎接各路神圣。在故事情节展开方面,各傩坛因地理位置差异,其侧重点也有所不同,有从益阳坐船走水路来新化和从宝庆府走旱路来新化之分,节目还可以细分为'过渡''买车线''卖货郎'等不同故事。此剧是所有傩坛的必演剧目。"①民间傩坛在请神的时候,不但要请,还得替神灵考虑来路,因来路不同,便需要为其铺路架桥,也就出现了《挖路》《伐木》《架桥》《搬锯匠》《扎六娘》等剧目,从而为神与神、神与人的接触提供了可能,相关的故事以及敷演这些故事的戏也就由此而编创并上演。

六娘就是从水路来到新化的。她虽然是神,遇河也需乘船,于是六娘与摆渡艄公之间的戏便自然而然地展开了。李新吾在其编校的《上梅山傩戏》中,收录"石冲口镇潘少木坛演出记录本"等三种不同版本的《扎六娘》,这里选择潘少木、李纠整理的"石冲口镇潘少木坛演出本"为例予以讨论。该戏主要由坐坛师、三毛、二流子与六娘间展开。其中,坐坛师即傩坛的师公,严格地说,他不属于剧中人物,而类似于前文所说的"场外代答"。前面一段戏,主要在介绍六娘的身世以及此行的目的,其中少不了凡人"二流子"与六娘的调情戏。比如,二流子一上场,一边对六娘动手动脚,一边唱"半夜三更绣什么花,吹熄明灯望着

① 李新吾等编校:《上梅山傩戏(一)》,上海大学出版社2017年版,第153页。该书为朱恒夫主编《中国傩戏剧本集成》第15卷。

她。我在学堂多辛苦,多在学堂少在家。双手推开沙罗帐,黄龙缠入牡丹花",最后,六娘来到渡口:

　　　　〔渡艄牵六娘上船,顺手上下乱摸。
六娘　　你莫吵喃?
渡艄　　你讲是个黄花女,我八十三岁还有看到过黄花女,脱嘎你条裤再我看下抓?
六娘　　(唱)
　　　　黄花女出门好为难,渡子老倌烆扮蛮。
　　　　摸了我奶子还犹小可,裤再也扯了个稀把烂。
　　　　(白)你莫果里苟七脚八手,我们只提诗答对咧。
渡艄　　提诗答对也要得。你讲有四个人苟,要对你就全要对上苟喃。
六娘　　你出啰。
渡艄　　我出个"有圆、有扁、有硬、有软、有不干、有要肯",有理有理,从你小姐先对起。
六娘　　那有何难?
　　　　一对奶子周周圆,头戴金簪一头扁。
　　　　我的牙齿叮邦硬,我的舌子溜溜软。
　　　　美貌男子我也干,渡子老倌我不肯。
渡艄　　那我再出个"令令尖尖、团团圆圆、好耍好耍真好耍,可怜可怜真可怜",要你做相公来对。
六娘　　我已经对上了,这个对要你自己来对着抓。
渡艄　　我就对。
　　　　手拿篙杆令令尖,摇起长桨团团圆。
　　　　喊船要动逗人爱,喊船不动逗人嫌。
　　　　五黄六月好耍好耍真好耍,
　　　　九冬十月可怜可怜真可怜。
　　　　好,我喃对上了。你讲的小姐、相公、屠户、和尚,全要你来对。
六娘　　这又何难?
　　　　头戴金簪令令尖,一对奶子团团圆。
　　　　美貌男子我也爱,丑七八怪我也嫌。
　　　　我在桃花店里好耍好耍真好耍,

看见你丑七八怪可怜可怜真可怜。
你再听相公对。
手拿毛笔令令尖,磨起墨来团团圆。
写出文章逗人爱,写出状子逗人嫌。
读起书来好耍好耍真好耍,
背起书来可怜可怜真可怜。
再听屠夫对。
手拿刀子令令尖,又拿血盆团团圆。
杀个壮猪逗人爱,杀个瘦猪逗人嫌。
有人砍肉好耍好耍真好耍,
冇人砍肉可怜可怜真可怜。
再听和尚对。
手拿鼓棍令令尖,打起钟鼓团团圆,
随喊随到逗人爱,喊我不动逗人嫌,
吃斋念佛好耍好耍真好耍,行香走火可怜可怜真可怜。
渡子老倌,果子要得哩喃?

渡艄　果子要得哩。好,你就站好,我划船了。

〔渡艄揽六娘腰,边划边唱,六娘帮腔。合唱:
小小船儿小小棚,红娘女子作艄公,
咪嘟也嘟咪嘟咪,哪合意合嗨合嗨。
十指尖尖把扬桨,斜眉细眼望东风,
咪嘟也嘟咪嘟咪,哪合意合嗨合嗨。
东风来了好水手,有钱难买女艄公,
咪嘟也嘟咪嘟咪,哪合意合嗨合嗨。
凤凰头上一点红,红娘女子配艄公,
咪嘟也嘟咪嘟咪,哪合意合嗨合嗨。

〔船到岸,六娘用扇子打了渡艄,顺势跳下船。渡艄气得拍胸口。

渡艄　你个骚麻皮,过河打渡子! 先在我船高闹有霸蛮搞就好哩!①

① 李新吾等编校:《上梅山傩戏(一)》,上海大学出版社2017年版,第170—172页。该书为朱恒夫主编《中国傩戏剧本集成》第15卷。

剧中的女仙六娘完全褪去了神性,变成了一个民间多情、泼辣又不乏智慧的女子,在不暴露自己身份的前提下,身不动,膀不摇,利用老艄公好色的性格,既戏弄了艄公,又成功地渡过河去,悔得艄公叹道"先在我船高闹冇霸蛮搞就好哩!"可见,剧中的六娘不是被讽刺的对象。然而,六娘毕竟是一个女神仙,把她描绘成一个类似民间的辣妹子本身,已经构成了滑稽与笑弄(图3-16、图3-17)。

雷神在中国是殛杀恶物的正义之神,相关文献、传说非常丰富,目连戏常见雷神形象。以郑之珍本目连戏为母本的各地目连戏,大都有《社令插旗》一出。先由"社令"指明恶人以及恶人所在之地"插旗",雷神依据地面社令所指,从天上发雷,追凶煞,殛邪恶。而所殛杀的,有所谓"十恶"。明代郑之珍本《新编目连救母劝善戏文》上卷《雷公电母》所打十恶为:"一打不孝不悌,二打不良不

图3-16 湖南新化傩戏《扎六娘》中的六娘和渡艄

图3-17 湖南新化傩戏《扎六娘》中的渡艄戏六娘

第三章 傩文化与东亚古典喜剧

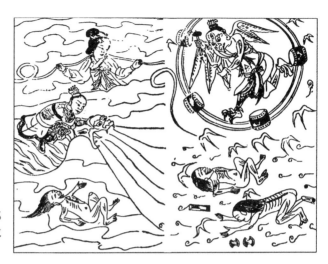

图3-18 雷公电母殛恶(郑之珍《新编目连救母劝善戏文》插图)

忠,三打欺心贼骨,四打骗人扁众,五打公门不法,六打牙行不公,七打挑唆使嘴,八打偷盗成风,九打养汉妇女,十打轻薄儿童。"各剧种目连戏之"打十恶"内容大同小异。是否可以说,雷神虽无傩神之名,却有傩神之实。目连戏主题的特殊性,使得雷神在戏中所打击的都是世人的所谓"恶行"(图3-18)。

尽管雷神是追杀鬼魅等害人之物的正义之神,但在傩戏中,很少甚至没有关于雷神的戏,更没有拿雷神来戏弄、讽刺的戏。不过,在民间传说中却有对雷神大不敬甚至痛打雷神的故事。《太平广记》卷394《陈鸾凤》记录的就是这样一则故事,大意是:唐宪宗元和年间,广东海康县有一座雷神庙,当地百姓虔诚信仰雷神,香火很盛。年丰大旱,百姓无论怎样虔诚地祭祀雷神,依然无雨。按照当地风俗,不可把黄鱼和猪肉混在一起吃,否则必然遭雷殛而亡。陈鸾凤性格豪爽,不信鬼神。他一把火把雷神庙烧了,带着黄花鱼和猪肉跑到田中大吃起来。顷刻间,乌云密布,大雨如注,电闪雷鸣,陈鸾凤把随身携带的大刀向空中砍去。旋即,从空中掉下一个身上长毛、头上有角的怪物,倒地不起。怪物身生肉翅,手持一把短柄钢石斧,大腿已断,血流不止。众百姓闻风而至,个个惊得目瞪口呆。陈鸾凤决心要杀死雷公,百姓将他团团围住,并夺下他手中大刀。雷神趁机逃走,飞行入云。从此之后,只要久旱不雨,陈鸾凤便在田间大吃黄花鱼和猪肉,引得大雨滂沱。从此以后,当地百姓尊称陈鸾凤为"雨师"。这则故事透露这样一个消息,即雷神是集善、恶为一体的神,反映了人们对其既敬畏又厌恶的心理。善恶同体,是人类造神过程中常见的现象,不但自然神中有此类现象,有

些由人转化为神的神同样有集善恶于一身的，比如日本的雷神菅原道真。菅原道真生前是日本宇多天皇昌泰年间的右大臣，后遭诬陷，被流放而客死在九州太宰府。道真殁后，天灾不断，据《扶桑略记》记载，日食、月食、彗星、地震、落雷、旱灾、豪雨、大火、疫病等重大的异象灾难接连爆发，尤其是某日正在朝议之时，忽然一道落雷劈中清凉殿的屋顶，吓坏了醍醐天皇与其他公卿大臣，当时许多的朝臣当场凄惨地大叫："道真来报仇了！"从此，菅原道真是雷神之说不胫而走。这个例子说明，在日本人的观念中，如果某人因冤枉而死，他生前虽然是善人，死后很可能成为怨灵，反过来害人。元代关汉卿《窦娥冤》中的窦娥也是寻求报仇的怨灵，使得山阳县亢旱三年，饿殍遍野，在"覆盆不照太阳辉"的黑暗社会，怨灵信仰是极为自然的。

或许威严的雷神存在善、恶两面性，致使人们对雷神的崇拜也不那么虔诚，有时拿他开点玩笑，就不显得突兀。日本狂言《雷公》是一出玩笑短剧，剧情大意如下：一位庸医在京师混不下去了，跑去关东地方谋生活。正行走间，突然狂风大作，雷声滚滚，打从天上掉下一物。原来是雷公正在天上行云布雨，不小心从云缝中跌落下来，重重地摔在地上。雷公与庸医就在这种情境下相遇了：

雷公　咕咚咚，轰隆隆！咕咚咚，轰隆隆！啊唷，好痛，好痛！啊唷，好痛，好痛！（坐起来）刚才正在高兴地轰雷，不提防一失足从云缝中跌落下来，挫伤了腰椎，看这近旁连个可靠一靠的树都没有。（向配角位望去）喂，那里是什么人？喂，你这家伙！

医师　欸。

雷公　你是什么人？

医师　我是医师。

雷公　什么？是石头？

医师　正是，正是。

雷公　石头怎么会说话？

医师　我是给人看病的医师。

雷公　哦，原来是给人治病的医师！

医师　是的，是的。

雷公　我是雷公。

医师　哦。

雷公　刚才正在高兴地轰雷,不提防一失足从云缝中跌落下来,挫伤了腰椎,你果真是医师,就治治俺的腰吧!
医师　岂敢,岂敢。我是给凡人治病的,可从没治过雷公的贵恙,您另请高明吧!
雷公　什么凡人、雷公,不是一样吗! 再推辞就撕碎了你!
医师　哎呀,我给你治,给你治!
雷公　快些治来。
医师　先诊脉吧!
雷公　诊脉吗?
医师　凡人诊脉,要看左右腕,您雷公的脉叫作头脉,要看头。
雷公　对,对,你的医术不是很高吗!
医师　过奖,过奖!
雷公　快看吧!
医师　遵命。(走到雷公身后,滴溜溜地转动雷公的头)
雷公　怎么样?
医师　(回到配角位)我诊过了。
雷公　什么病症?
医师　贵恙患的是中风之症。
雷公　说得对,说得对,果然高明,我确有中风的病。
医师　病是诊对了,若在舍下有药给您吃,现在这旷野之中只好给您针灸了。
雷公　什么叫针灸?
医师　您请看……(从腰间取出针和槌子)就是这个。
　　　……
雷公　快刺吧!
医师　遵命。(把针对准腰部,用槌子敲打)啪、啪、啪。
雷公　啊唷,好痛。
医师　啪,啪。
雷公　啊唷,好痛!
医师　不要这样扭动,针会扭弯的。啪,啪,啪,啪。
雷公　(在医师拍打的同时)啊唷,好痛,好痛,好痛,好痛! 快起针吧,快起针吧!
　　　……

左右腰针灸之后,雷公站起来:

雷公　了不起,了不起,你果然医术高明,已经完全好了,我这就上天去也。
医师　喂,且慢,且慢!
雷公　什么事?
医师　请留下医礼再走。
雷公　什么医礼?
医师　您问医礼吗?给凡人治病,每人都给谢礼,给雷公治病,您也该给些酬劳才是。
雷公　这个当然,不过今天偶然跌落凡间,身边并无任何长物,那么把这鼓槌给你吧。
医师　不要这个,请给别的吧。
雷公　那么给你这鼓吧。
医师　我不是孩童,要它何用,请给别的吧。①

　　医师与雷公讨价还价之后,最终以雷公答应当地800年风调雨顺、灾祸不生为谢礼而达成一致。

　　剧本很简单,却处处滑稽可笑。行云轰雷本来是雷神的职责,自己竟从云缝中掉下来,字里行间流露出"淹死会水的"同类型的嘲笑。不但从云中摔下来,还跌伤了腰椎,在这里,哪里还有雷神摧枯拉朽的赫赫声威。看了雷公与医师的对话,是那样的熟悉,甚至司空见惯,雷公自己跌伤了腰椎,却用身为雷神的权力作为医礼酬谢为其治病的医师,这种滥用职权的行径既形成对雷公的嘲笑,也影射了世间政府官员乱用公权的行为。而作品却把讽刺与针砭隐藏在滑稽与笑乐之后。

　　日本狂言时常拿阎罗王开涮,除了前文说到的《八尾里》对阎罗王讽刺挖苦之外,狂言《朝比奈》则通过对失去地狱权威的阎罗王进行调笑。

朝比奈　谁在我面前一个劲儿晃悠。你是何人?
阎罗王　你难道不知道我是谁吗?

① 申非译:《日本谣曲狂言选》,人民文学出版社1985年版,第330—334页。

朝比奈　在下不知。

阎罗王　俺就是大名鼎鼎的地狱里的阎罗大王。

朝比奈　什么？你就是地狱里的阎罗大王吗？

阎罗王　是啊。

朝比奈　啊呀，既然是阎罗大王，怎么模样如此寒碜。我在人世间听说，地狱里的阎罗大王头戴玉冠，腰缠金银宝石镶嵌的玉带，浑身闪耀光芒，气派非凡。如今看来事实并非如此。

阎罗王　哦，哦，你说的是阎罗大王昔日的盛况。我过去确实头戴玉冠，腰缠金银宝石镶嵌的玉带，浑身闪耀光芒，气派非凡。可是如今境况不同了。当代的人聪明伶俐起来，佛家宗派分化为八宗九宗之多，人们都陆续奔向极乐世界，因此地狱里也闹饥荒。所以今天我阎罗大王亲自守候在六道轮回的路口，但盼有罪人从此路过便把他催逼到地狱里去。你来得正巧，那么我就严加催逼，赶你到地狱去吧。

朝比奈　噢，那你就尽管来催逼吧。①

　　朝比奈是日本镰仓时代著名的武将，和田义盛第三子。因在安房国朝夷郡长大，故而又名朝夷名三郎义秀。朝比奈以力大闻名，水性好，在水中犹如蛟龙一般，百姓叹为观止。据《吾妻镜》记载，建保元年（1213），朝比奈跟随父亲起义，冲进幕府大门，在政务室门前的桥附近遇到足利义氏，甚至撕扯其战袍，同足利义氏奋战。父亲起义失败后，一说他坐船逃到安房，也有说他起义时就战死了，终年35岁。绘画、能、狂言、净琉璃、歌舞伎等日本古典绘画、戏剧以及说唱艺术中，都不乏朝比奈的身影。狂言《朝比奈》是一个历史悠久的文本，早在宽正五年（1464）的《糺河原劝进猿乐日记》古曲中就有这个名目。在日本，朝比奈几乎家喻户晓。阎罗王面对生之为骁将，死亦为鬼雄的朝比奈，法力全失，威风不再，阎罗王的"催逼"，反倒成了笑柄。到头来，不得不把朝比奈引入极乐净土。

　　在本书第一章，我们大致梳理了东亚诸神诸鬼的状况，在漫长的历史中，东亚各国、各民族人民编织了一个庞大的异界，一个形形色色的神鬼游荡的世界，

① 李玲：《日本狂言》，外语教学与研究出版社2010年版，第65页。该书为郭连友、薛豹主编，麻国钧为总顾问的"日本文化艺术丛书"之一种。

并赋予其神秘、恐怖、诡谲抑或美妙、神奇、欢乐的诸种色彩，进而被这个自己所缔造的异界所吸引、迷惑、惊奇甚至向往，人们利用全部艺术手段在人所居的世界中再筑人们可见可视、可听可闻的"他界"，这便是舞台抑或多种多样的演出空间，一个此界中的他界。这还不算，人们还时而把异界的神鬼拉到自己生活的世界中来，创造一个人可以与神、鬼接触的机会，在这方面，人的想象力被发挥到了极致。如同人一样，神鬼也有不同的性格、脾气与秉性，人们也就据此而决定与神鬼接触的态度与方式，是驱赶、打击、斩杀、远离之，还是敬祭、怀柔、共处、相嬉戏，花样很多，不一而足。甘肃永靖的《撒布袋》便纯属神人共嬉戏类型。永靖每年的"七月跳会"期间，《撒布袋》几乎是必演的剧目。据石林生说，该剧属于"酬神娱人型"戏，是哑喜剧。他介绍剧情说："布袋爷身着黄袍，肩上斜背一大布袋上场，布袋内装核桃、红枣、花生等食品，舞至神坛前行礼。同时，小孩们在嬉闹中亦上场，或前滚后翻，或你追我打，团团围住布袋爷。此时，布袋爷一边扭跳，一边从布袋里取出食品，朝空中抛撒，孩子们在落地瞬间，有的双手接着，有的在地上拾着，你争我抢，好不热闹。布袋爷时撒时停，故意戏弄小孩；小孩们也不示弱，趁着不备，从后面伸手去偷，有的偷着了，有的则被布袋爷用袍袖打回。"[①]石林生还说："在炳灵寺洞沟5号龛内元代所绘的大肚弥勒席地而坐，身穿汉式袈裟，大肚敞露，面部绘粗短黑须，笑容率直憨直。弥勒左手持一仙桃，周围有六身裸体小儿环抱其身嬉戏。其中一小儿附于佛右肩处，左手持一树枝搔弄佛耳；另一小儿盘坐在佛腿上，取佛之念珠斯耍；又一小儿蹲踞佛前，正欲给佛穿鞋；有的正用劲与弥勒争执一根细索，还有的攀伏在佛身上做各种调皮的动作等等。整幅画面生动活泼、滑稽可笑，若没有那独特醒目的大肚皮及其身后的头光与背光，真可将他看作是一幅享尽天伦之乐的祖孙嬉闹图。……此图可与傩舞戏《撒布袋》如出一辙。"[②]元代这幅弥勒小儿嬉戏之图与现存的《撒布袋》小型笑乐哑剧如出一辙，在没有其他文字可资考证之前，宁可断为《撒布袋》是对壁画的活态化，那么《撒布袋》小型哑剧应该是元代抑或元代以后的民间作品。当然，也有可能相反，壁画艺人依据或参考民间的相关演出而创作，也未可知。无论如何，在壁画与《撒布袋》之间应该有参考借鉴的关系。拉近神佛与人的距离，甚至与神佛等打成一片，的确是历代百姓的心理期望。

① 石林生、梁兰珍：《永靖傩文化》，甘肃人民出版社2013年版，第197页。
② 石林生、梁兰珍：《永靖傩文化》，甘肃人民出版社2013年版，第197—198页。

拉近神佛与人的距离并非是百姓的终极目的,完全"人化"才是大众之所愿。福建邵武市和平镇的《跳弥勒》是其典型代表。杨慕震、任玉新对其做过实地考察并写出很详细的田野考察报告。首先看演出人物装扮:"(弥勒公)头套一纸质光头和尚面具,或用市售大头娃娃面具改制,僧帽用纸糊而成。在胸腹部覆一竹笱箕以充大肚子,再穿上宽大僧服。项挂佛珠(多以旧算盘珠串成),一手拿破蒲扇。弥勒婆:可由女人或男人扮,脸部涂脂抹粉,多为妖冶状。头簪纸花数朵,耳坠挂红辣椒或其他饰物,身上随意着些红绿衣裤,手持一大方巾。"① 表演在一种行进中的移动空间中进行,很有特色。"跳弥勒队伍从城隍庙内出发时,用四个人持二根长竹竿将弥勒公、弥勒婆框在中间,与围观者隔离开(有时也将一匹长布,头尾相接,由四人站四角撑开成长方形,弥勒公、弥勒婆居中央)。……因旧时的街道较为狭窄,表演场所也是窄长条形状,故在表演开始前,弥勒公与弥勒婆面对面分别站在表演区两端,在原地踏步数次后,弥勒公向弥勒婆方向展开双臂碎步前进。与此同时,弥勒婆亦碎步向对侧前进,约在表演区中部相遇,此时弥勒婆急从弥勒公臂下低头闪躲过去,并继续走向对侧。弥勒公也继续向前作搂抱状至对侧停下,低头一看,怀中并未抱物,抱空了。急转身用破葵扇对弥勒婆指指画画,或做调情手势。此时,弥勒婆也转身与弥勒公相对,接着又进行下一轮搂抱过程。在围观者起哄打闹的氛围下,表演者可即兴增加和减少搂抱过程次数,但最后弥勒婆终被抱住。此时,围观者会出一些惹人逗笑的主意,如让弥勒公亲吻弥勒婆的脸等等。"②《跳弥勒》的功能,据说:"是为了驱病魔、防瘟疫,甚至还针对某一类疾病。如和平(引者注:和平,邵武市地名)人的跳弥勒是为了对付'痘神疹妈';大埠岗乡则为了防'打赤痢'(痢疾)。"③ 毫无疑问,《跳弥勒》与傩事相关,甚至关键问题不在于其是否为傩,而是在傩仪式中诞生的双人哑舞,它没有故事,不过是一个反复多次演出的一个情节,在这个小情节中,仅仅展现弥勒公与弥勒婆夫妇嬉玩,而就是这一嬉玩,人们却赋予其驱除瘟疫的功能。这个例证很好地印证了从傩仪向傩哑舞、闭口傩喜剧演变的脉络。该哑舞或曰小型哑剧,与全国多地的大头和尚与柳翠的故事戏不同之处

① 杨慕震、任玉新:《福建省邵武市和平镇的〈跳弥勒〉与山西〈赛戏〉之比较》,载麻国钧、刘祯主编《赛社与乐户论集(下册)》,中国戏剧出版社2006年版,第405—413页。
② 杨慕震、任玉新:《福建省邵武市和平镇的〈跳弥勒〉与山西〈赛戏〉之比较》,载麻国钧、刘祯主编《赛社与乐户论集(下册)》,中国戏剧出版社2006年版,第405—413页。
③ 杨慕震、任玉新:《福建省邵武市和平镇的〈跳弥勒〉与山西〈赛戏〉之比较》,载麻国钧、刘祯主编《赛社与乐户论集(下册)》,中国戏剧出版社2006年版,第405—413页。

不在于表演形态、人物造型等,而在于《戏柳翠》中的男主人公是和尚,而《跳弥勒》则是神佛。这里,佛被赋予的完全是人的性格,与超身世外的佛没有任何相同或相似之处。

日本狂言《立春》也是拉近与神鬼关系的喜剧。剧情大致是这样的:节分这一天夜里,一个鬼从蓬莱岛来到日本,走得他饥肠辘辘,寻到一家求乞食物。开门的是一位美妇人,女主人按着习俗到神社守岁去了,鬼抑制不住爱美之心,企图接近并调戏女主人,最终被女主人用豆子驱走了。有一段戏描写鬼的心态与举止:

鬼　　(在主角位,唱曲)
　　　啊,多美的女人,
　　　胜似那没见过的:
　　　汉家的杨贵妃、李夫人,
　　　平安朝的小野小町,
　　　怎会有这样好的美人。
　　　(白)啊呀,禁不住我神魂颠倒。
　　　若是在那岛上,
　　　就该抢了去,藏起来。
　　　此时此地真好下手呢!
　　　(白)啊呀,真让人心焦,实在沉不住气了。(向女人挨近)
　　　……

鬼　　(在一棵松树旁,边歌边舞。唱)
　　　前几天的夜间,
　　　前几天的夜间,
　　　房门咯噔噔的响个不停。
　　　是谁敲门吗?
　　　跑去一看,(边舞边进入正台)
　　　原来是从山顶吹来的北风。
　　　不由地想起了你,
　　　心中多么不自在。(向女人挨近)
　　　……

女儿十七八，
竿头晾布匹，
取布的姿态真可爱，
卷布的腰肢更动人。
缠上比丝还细的腰吧，
更是无比的美丽。（丢开手杖，去搂女人的腰）[①]

就这样，鬼唱了多首情歌，做了多次猥亵动作以挑逗女主人。女主人百般无奈之下，心生一计，对鬼说："你若当真思念我，就把宝贝给我吧。"鬼上当了，把隐身蓑衣、隐身斗笠以及招宝的小锤三件宝物送给女主人。女主人收下宝物，趁机用豆子将鬼赶走。原来，蓑衣、斗笠是鬼的隐身神器，穿戴上便可以隐去身姿，人是看不见的。按着日本的信仰习俗，在立春这天的前夜来到日本列岛并去到人家的是所谓"来访神"，来访神的装束正是身披蓑衣，头戴斗笠，用以隐身，这个鬼走近女主人家里时竟没被发现，这一点恰恰说明这个鬼就是"来访神"，与其他鬼不能等同，"来访神"对人不构成任何伤害。日本村山修一《"鬼"观念及其源流》一文有云："用于隐形的蓑衣斗笠，也是日本的咒术所用道具。有名的秋田生剥鬼节（ナマハゲ），在农历正月十四的夜晚，村里的年轻人穿蓑衣藏身，戴鬼面具，手持锄头或菜刀，扮成生剥鬼的模样，造访各家各户，训诫小孩并致以祝词。在南秋田郡胁本村（男鹿市），人们认为，生剥鬼分成三组，第一组从本山而来，第二组从太平山而来，第三组渡过八郎泻的冰而来。也就是说，生剥鬼从遥远的异乡圣山造访人间，他们曾经是祝福新年丰收的神明。"[②] 剧中的所谓"鬼"，丝毫没有害人的意思，所以不能以鬼魅视之，至于他见到女主人，即刻被这位美女打动甚至魂不守舍，反倒是正常人的正常反应，说不上加害于人。加上他自我表明来自远方的蓬莱岛，以及用蓑衣、斗笠隐身，更加表明他类似于日本秋田县等地的"生剥鬼"。日本有撒豆驱鬼的习俗，这个习俗至今仍在列岛多地流行。剧中，这个来访的鬼一上场就说："今夜在日本式春夜，家家撒豆迎新岁，我赶紧前往日本，去拾些豆子吃吧。"可见，他是不怕豆子的。至于女主人最后用豆子驱赶他，笔者认为并非因为他怕豆子，这个时候用什么打他，驱赶他，都会

[①] 申非译：《日本谣曲狂言选》，人民文学出版社1985年版，第335—342页。
[②] ［日］村山修一：《鬼的观念及其源流》，载《日本"鬼"总览》，日本新人物往来社1994年版，第35页。

把他吓走。所以,该剧不过是把人们信仰生剥鬼与撒豆驱鬼两种习俗合在一处而结构成戏的。因此,我们可以视剧中的鬼为神,是装扮成"鬼"模样的祝福神。因此,该剧不属于驱鬼的"傩戏"一类,它描绘的是一位"色"神,而"色"恰是男性俗人的常态。

 中国后起的驱傩神钟馗,东渡扶桑之后,人气不减。如果说,中国戏曲以及日本能乐中的钟馗是一位刚正不阿而又凶恶无比的驱鬼大神的话,那么在中国傩戏以及日本神乐中却被赋予更多的"人味儿",他有时嗜酒,有时也被小鬼戏弄,这样一来,反倒可爱,无形中拉近了其与人的距离。在前面章节中,我们曾经从哑剧的角度讨论过安徽池州傩戏《钟馗捉小鬼》,这出戏还是一出喜剧。剧中,钟馗不但是驱鬼的神,还是一个嗜酒如命的"高阳酒徒"。钟馗仗剑追杀小鬼,小鬼避开其锋芒,拿出一坛美酒,钟馗经不住诱惑,一碗又一碗地狂饮,须臾间将一坛酒喝个精光。小鬼搬来一把长椅,钟馗躺在长椅上酣然入梦,睡前顺手把宝剑压在身下。小鬼见其睡熟,小心翼翼地把宝剑撤出,小鬼开始玩剑。钟馗醒后,见状大怒,追赶小鬼下场(图3-19),从而在钟馗威严凶猛的性格基础上,平添了几分喜剧色彩。

 日本埼玉县玉敷神社保存有一出与钟馗相关的神乐,名为《小鬼与钟馗》。这出戏是在钟馗与两个小鬼之间展开的小喜剧。《小鬼与钟馗》与安徽傩戏《钟馗捉小鬼》有异曲同工之妙,首先,它们都是哑剧,也都是喜剧,而且不约而同地对钟馗进行调笑。玉敷神社以大国主命为供奉主神,坐落在埼玉县北埼玉郡骑西町,早在10世纪初叶《延喜式》神名帐中已有记载,是一座历史悠久的神社。

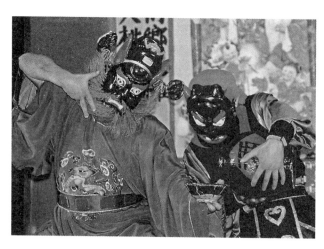

图3-19　安徽池州傩戏《钟馗捉小鬼》

具体建造年代不祥，现存的本殿及币殿是文化十三年（1816）的建筑。该社的社传神乐照例于每年2月1日的临时祭、5月5日藤花节、7月14日与15日、12月1日与2日期间，在社内的神乐殿作奉纳演出。1996年，笔者亲临该社，观摩考察神乐，而主要目的是观看《小鬼与钟馗》。当日，下着毛毛细雨，神乐在神乐殿上演，观众则冒雨看戏。先是，身穿虎皮图案兜肚，戴着青、赤面具的两名小鬼出场，在舞台中央玩弄一颗宝珠。钟馗持鉾，缓步而出，他恫吓小鬼，并夺走宝珠，置于怀中。然而，小鬼很不服气，百般戏耍钟馗并试图夺回宝珠，遂有许多滑稽表演。乐声中，钟馗乘兴，手持宝珠及铃而舞。最后，当钟馗将铃及宝珠放在地上作礼拜时，小鬼趁机将宝珠偷走。钟馗发现，持鉾追赶而下（图3-20）。

戏中，钟馗看到小鬼，不去驱鬼抓鬼而是看中了小鬼手中的宝珠，想要夺为己有，这个举动已经有些不堪；拿到宝珠之后，却又得意忘形，又是玩珠宝，又是

（1）红鬼

（2）钟馗

（3）绿鬼

（4）小鬼戏弄钟馗

图3-20　日本埼玉县玉敷神社神乐《小鬼与钟馗》

摇神铃,手舞足蹈,到头来小鬼偷走宝珠,疯狂逃窜。有趣的是,为什么中日两国戏剧艺术家都把"老馗"作喜剧人物描写呢?大约这位驱傩大神心底存着百姓吧?别看他外表多么凶悍,心里却存着柔情,是个有情有义的大神。君不见在他升天,玉帝敕封其为"天下驱魔大神"之后,还不忘曾经的允诺,回到人世间把自己的小妹嫁给他的同窗好友杜平呢。可见,百姓爱他,不仅仅因为他为民除害,还因为他守信。戏曲等古典戏剧舞台上的钟馗同样如此,人物造型很凶却不可怖,表演者在其举手投足中总赋予喜乐,与其说他在驱鬼,不如说他在与鬼游戏。从这个角度看,中日两国以钟馗为主角的喜剧,是出于调侃的。

不过,钟馗毕竟是民间信仰中为民除害的正神,在大多数情况下,他还是以驱鬼逐疫为主。江西广昌孟戏有《请钟馗》《五鬼闹台》《起寒林》等开台仪式剧。这里的钟馗又恢复了其作为驱傩大神的原本风格,其所驱除的竟是以太岁为首的恶神、恶鬼。其中《请钟馗》演绎的是功曹奉城隍之命,请钟馗前往广昌南丰县某村,为新建万年台首演而前往镇压一切妖魔鬼怪。于是钟馗率领四个小鬼赶赴现场。接下来上演《五鬼闹台》,这出戏突出了一个"闹"字,所表现的是东、南、西、北四个小鬼与"当年太岁"嬉闹的小喜剧。这位人人生怕避之不及的大恶神竟被四个小鬼百般戏要:

　　　　　　[四鬼上
四鬼　　　参见大哥。
当年太岁　你们兄弟到哪里去了?
四鬼　　　我们去打斋饭。
当年太岁　只顾你们有吃,不顾大哥在此饥饿。
四鬼　　　我们带有点心。
当年太岁　好,拿得来。
东鬼　　　我这点心要闭着眼睛张开口吃。
当年太岁　有这样的点心,好,待我闭眼张口。
　　　　　　[东鬼将东西丢入太岁口中,太岁嚼后,急吐出
当年太岁　这明明是狗屎,这哪个干的?
南、西、北鬼　是他!
当年太岁　给我狠狠地打,打他个风调雨顺!
　　　　　　[南西北鬼将东鬼按倒,轻打。

东鬼　　　（发笑）哈哈哈哈！
当年太岁　为何发笑？
东鬼　　　我腿上有两个疥疮，被你一打就打好了。
当年太岁　你腿上有两个疥疮打好了。我腿上也有两个疥疮，来来来，众兄弟帮我打，打他个国泰民安！
　　　　〔当年太岁躺下，众鬼用棍打，太岁叫苦不迭。
当年太岁　众兄弟，今有江西省广昌县△△镇△△村新造万年花台，若有我们兄弟座位倒也则罢，若没有座位就扰乱他们的花台。①

广昌孟戏历史悠久，据传早在明代永乐间开始，数百年来，传演不辍。毛礼镁说："孟戏，是以甘竹镇曾、刘二村的家族为核心组成的两个业余班社，分别演出各不相同的两种孟姜女剧目，于每年新春酬神祭祖各演出一次，数百年未中断，并成为当地一种有特色的民俗活动。"② 正是这样家族式的祭祀仪式性质的演出，才使得仪式性开台小戏得以保留。这里，我们感兴趣的是其中《五鬼闹台》。戏中，小鬼给太岁吃狗屎的情节，是小鬼与大鬼之间的尽情捉弄，而打太岁时，边打边喊"打他个风调雨顺！""打他个国泰民安！"则反映了百姓们的期望。有趣的是，打太岁的不是别人，而是小鬼，分明是鬼族内部的嬉闹行为，竟然也能打出个天下太平，很使人意外。太岁本来是个恶神，而戏中的太岁却被处理成善恶兼具的、亦神亦鬼的人物，当年太岁有一段唱："我本山中一鬼王，常在凡尘降吉祥，善者与他降福祥，恶者与他降灾殃。"他对赶来驱鬼的钟馗说："（在这个万年花台前）有我们众家兄弟座位则罢，若无我们座位，扰乱他的花台！"钟馗明确告诉他们，这里没有你们的正座，并"一手举剑，一手举镜"将太岁与小鬼赶下台去，最后由鲁班神追赶五鬼而去。由此可见，人们在造神时，面对那些恶神时，既敬畏又怀柔的矛盾心理，敬得并不虔诚，否则便不会在戏中编入"喂狗屎"与"棒打"等情节了。总之，从全剧看，这终归是一出嬉闹味道较浓的喜剧。用这种嬉闹性质的喜剧作为开台系列仪式剧之一，倒也别致。

① 毛礼镁：《江西广昌孟戏研究》，财团法人施合郑民俗文化基金会2005年版，第315—316页。该书为王秋桂主编"民俗曲艺丛书"之一种。
② 毛礼镁：《江西广昌孟戏研究》，财团法人施合郑民俗文化基金会2005年版，第9页。该书为王秋桂主编"民俗曲艺丛书"之一种。

二、笑僧系列

拿和尚、尼姑、道士、山伏取乐,早在唐代已经发其端,在东亚仪式剧、古典戏剧中存在许多文本与场上演出讯息。最为著名的《三教论衡》取《金刚经》中的语句,用谐音的方式逗乐的参军戏便是一例。这段戏由两位优人演出,一优人吹嘘:博通三教。另一优人问:"既言博通三教,释迦如来是何人?"对曰:"是妇人。"问者惊曰:"何也?"对曰:"《金刚经》云'敷座而坐。'若非妇人,何须夫坐然后儿坐也?"利用音同字不同、意思迥异而引发滑稽笑乐的场上演出效果,在中日韩三国古典喜剧中广泛使用而屡试不爽,中国傩戏等仪式剧、中国戏曲、韩国假面舞剧、日本狂言等,无不有大量例证。从古优的滑稽调笑起始,经唐代参军戏,至宋代杂剧、金元院本,以笑僧为题材的小型喜剧蔚为大观。日本狂言受中国输入的散乐影响,经日本古代艺术家的研发与实践而成就,深受广大观众的欢迎,从而与能、文乐、歌舞伎并称日本四大古典戏剧形态。这其中,对和尚、山伏、尼姑戏弄的剧作演出为数不少。在东亚,笑僧喜剧足以构成一个系列。

狂言《柿子与山僧》就是这样一出喜剧。剧情大意如下:山伏,即在深山修行的和尚。这位山伏走在大峰、葛城巡礼后回山的路上,他越走越饿,突然发现不远处有一片柿子树林,他紧走几步来到树下,无论用小刀还是投石,都打不落柿子。此时,山伏饥肠辘辘,望着柿子树上结满的火红柿子,早已垂涎三尺,索性爬到树上,一连吃掉四个柿子。恰在此时,柿子树的主人前来察看,从而展开饶有兴味的喜剧。这里选择一段如下:

柿主人　可恶的山僧爬上去吃柿子呀,真可恶。喂,喂,喂。
山　僧　糟糕,好像是被发现了。(两手抓住树干,把脸藏起来)
柿主人　不错,脸是藏起来了。哪个藏在柿树背后的好像并不是人哩。
山　僧　(独白)可放心了,他说不像是人。
柿主人　是乌鸦。
山　僧　(独白)他说是乌鸦。
柿主人　若是乌鸦,它是会叫的。你会叫吗?
山　僧　(独白)这回是必得叫一叫了。
柿主人　你要不叫就是人,拿弓箭来,一箭射死了吧。
山　僧　呱呀,呱呀,呱呀。

柿主人　（笑）叫了，叫了。啊呀，仔细一看，者不是乌鸦，是猴子。
山　僧　（独白）呀，有说是猴子。
柿主人　猴子被跳蚤咬，是要叫的，你能叫吗？
山　僧　（独白）跳蚤咬着是必得叫的。
柿主人　你若不叫就是人，拿枪了，刺死了吧！
山　僧　（一边用手护着腰，一边叫）噢，噢，噢。
柿主人　（笑）叫了，叫了。哎哎，这家伙道士（倒是？）做口技的能手，还有什么办法再难为难为他呢？有了，喂喂，再仔细看来，既不是乌鸦，也不是猴子，是鹞鹰。
山　僧　（独白）呀，这回又说是鹞鹰。
柿主人　鹞鹰是张着翅膀叫的，你能叫吗？
山　僧　怕是要张着翅膀叫一叫了。
柿主人　你若不叫就是人，拿火铳来，给他一枪。
山　僧　（打开扇子，张开双袖，做振翅状）嘎，嘎，嘎。
柿主人　（笑）叫了，叫了。喂，呆了好一会儿了，该是早就走了的，也许是不会飞吧。
山　僧　（独白）怎么，又说从这高处飞下去。
柿主人　飞一下吧。（用扇子往左手上打拍子）喂，飞呀！
山　僧　嘘。
柿主人　像是要飞呢！
山　僧　嘘。
柿主人　飞吧！
山　僧　嘘。
柿主人　像是要飞呢！
山　僧　嘘。（重复多次，山僧逐渐把脸转向柿主人，最后跳下）嘘，嘘，哟罗，哟罗。（着地，翻到）啊唷，好痛，好痛，好痛。
柿主人　（笑）真好笑，真好笑。这就回去吧。（向桥台走去）[1]

摔在地上的山僧气急败坏，装模作样地口诵咒语，手捻念珠，施展法力，扬

[1] 申非译：《日本谣曲狂言选》，人民文学出版社1985年版，第330—334页。

图3-21 狂言《柿子与山僧》中的山僧"站在树上欲飞"

言要惩治柿主人，当然是不会奏效的。最后，柿主人答应背着山僧去看病，山僧信以为真，趴在柿主人背上。不料，柿主人突然放开手，把山僧摔在地上，扬长而去。山僧爬起来追赶，嘴里不断嘟囔："嘿，嘿，你这样摔打可敬的山僧，你这生来的坏蛋！喂，混账东西，给我捉住，莫让他跑了！莫让他跑了！"两人一前一后退场。从文本可以看出，这出小戏必定很有剧场效果，在这里，没有仇恨，甚至没有讽刺，有的只是带着善意的戏弄与调笑。试想，山僧在树上几次学乌鸦、猴子、鹞鹰的叫声以及像鹞鹰那样的飞翔，在他摔在地上的时候该有多么狼狈而观众是怎样的开心。在日本的狂言中，人们总能感受到日本式的幽默与滑稽的艺术风格（图3-21）。

中国最为著名的笑僧喜剧莫过于"僧尼共犯"，在目连戏以及其他戏曲剧种中既是常见而古老的、也是观众喜闻乐见的题材，迄今仍活跃在戏剧舞台上，连所谓小剧场戏剧也抓住这个题材不放，演绎为话剧形态的双下山。

目连戏的"僧尼共犯"，普遍存在于多个剧种中的目连救母文本中，内容大体一致，名目互有参差。初步统计如表3-1所示。

表3-1 目连戏之僧尼共犯出目统计表

版　　本	出　　目
郑之珍《新编目连救母劝善戏文》	《尼姑下山》《和尚下山》
《古本戏曲丛刊》本《劝善金科》	《僧尼山下戏调情》

（续表）

版　　本	出　　目
清昇平署朱墨抄本	《尼姑思凡》
安徽皖南高腔目连卷	《尼姑思春》《和尚下山》《僧尼相会》
安徽池州青阳腔目连戏文大会本	《尼姑下山》《思春数罗汉》
江苏高淳目连戏两头红台本	《女思春》《男思春》
江苏超轮本目连	《女思春》《男思春》
湖南泸溪县辰河高腔目连全传	《思凡》《双下山》
湖南祁剧目连救母	《尼姑下山》《和尚下山》
浙江新昌目连救母总纲	《思凡》《落山》《相调》
浙江调腔目连戏咸丰庚申年抄本	《思凡》《落山》
川剧四十八本目连《连台戏场次》第五本	《尼姑思春》《和尚私逃》《尼姑下山》《僧尼回合》

此外，明清曲集如《风月锦囊》《全家锦囊》《词林一枝》《八能奏锦》《群音类选》《乐府精华》《满天春》《玉谷新簧》《时调青昆》《万锦清音》《太古传宗》《缀白裘》《纳书楹曲谱》等也都收录僧、尼思春单出剧目。除此之外，明代冯惟敏有类似题材的杂剧《僧尼共犯》。在以上这些涉及僧尼思凡的作品中，冯惟敏的《僧尼共犯》杂剧、郑之珍的《新编目连救母劝善戏文》最早，而两者孰先孰后难以判定。冯、郑两人都生于明代正德年间，冯惟敏长郑之珍7岁，仅凭这一点仍然难以断定相关作品的先后。不过，还是有某些蛛丝马迹为对这个问题的判定提供某些依据。这个问题稍后再作讨论。在这里，我们关注作品的喜剧性。

值得注意的是，在前述绝大多数版本、各路目连戏中的"僧尼共犯"戏中，无论文本还是场上演出，无一对僧尼的越轨行为进行讽刺、挖苦、批判的描写与展示，只看到嬉戏、耍弄，甚至以某种同情、细腻、妙趣横生的笔调展示他们的思春与"共犯"。甚至在最后地狱审判、行刑的"罪人"之中，也没有对这两位破戒的僧、尼进行审判与行刑的具体描写，唯独宫廷大戏《劝善金科》是个例外。其原因，大概是《劝善金科》毕竟为宫廷剧本，他的演出仅在宫廷内部进行，对宫廷之外的演出没有多大影响，甚至没有影响。按着目连戏的一般规律，那些开荤的、打僧骂道的、劝人破戒的、盘剥百姓的、杀人越货的等等罪人，都在最后地狱审判

中,依"法"治罪,按"律"行刑。那么越轨的这对儿僧、尼,何以躲过这一劫难呢?说到底,不过是目连戏的编创者、演出者无不"网开三面"而已。男欢女爱甚至越轨等行为,在人世间普通男女间司空见惯,本不为奇,如若发生在本应恪守佛家戒律的僧、尼之间,便形成较大的反差,这种反差与"不料"是形成喜剧的一种因素;如若僧、尼间的爱恋与性爱发生在寺院甚至诸佛面前,则这种反差更大、更强烈,喜剧的效果也就跃上一个层次。请看各种版本的"数罗汉",《孽海记·思凡》一出,由"贴"扮小尼"色空":

　　[贴上
色空　呀!你看两旁罗汉塑得来好不庄严也!又则见两旁罗汉塑得来有些傻角,一个儿抱膝舒怀,口儿念着我;一个儿手托香腮,心儿里想着我;一个儿眼倦眉开朦胧的觑着我。惟有那布袋罗汉笑呵呵:他笑我时光错,光阴过,有谁人、有谁人肯娶我这年老婆婆?降龙的,恼着我;伏虎的,恨着我;那长眉大仙愁着我:他愁我老来时有甚么结果?佛前灯,做不得洞房花烛;香积厨,做不得玳筵东阁;钟鼓楼,做不得望夫台;草蒲团,当不得芙蓉软褥。我本是女娇娥,又不是男儿汉,为何腰系黄绦,身穿直裰?①

　　从表3-1开列的剧目可以知道,浙江绍兴、新昌现存有两种目连戏文本,前者名为《救母记》,后者名为《新昌目连戏总纲》,这两种本子经徐宏图编校整理,被《中国傩戏剧本集成》收录。这两个文本都有《思凡》《落山》《相调》。在《思凡》一出中,也有"数罗汉"一段唱、念、做三者并举的戏。这里,选择绍兴《救母记》"数罗汉"一段,以资比较。

　　【哭皇天】俺只见,两旁罗汉塑得俊雅。那一个,托香腮,心儿里,想着我。伏虎的,恨着我。唯有长眉大仙愁着我,他不愁别的而来,他愁我老来时有什么结果。布袋和尚笑呵呵,他笑我,光阴过,时光错,光阴时光能有几何?有谁人肯娶年老婆婆?佛前灯作不得洞房花烛,香积厨怎作得玳筵东阁?钟鼓楼作不得望夫台,这草蒲团作不得芙蓉软褥。俺本是美娇娥、俊娇娥,又不曾犯法违条,为甚的颈挂素珠,手拿木鱼,腰系麻绦,我怎能够着锦穿罗?不由人心热如火。我

① (清)钱德苍:《缀白裘》第六集,中华书局2005年版,第74—75页。

如今把袈裟扯破,丢了木鱼,弃了铙钹。学不得罗刹女去降魔,怎学得南海水月观音座?夜深沉,独自卧,醒来时,独自坐,有谁人孤独似我?这期间削发缘何?哪里有天下园林佛、枝枝叶叶光明佛、江湖两岸流沙佛,八万四千弥勒佛?如今把经楼佛殿远离他,下山去寻一个年少哥哥,生男育女接着我。由他骂我,只图个倒鸾颠凤两谐和,鸾倒凤颠两谐和。……①

对比以上文字,可以肯定地说,两者存在继承关系。《缀白裘》编辑刻印于清代早期,据徐宏图在"编校说明"中说:"(绍兴)《救母记》依据光绪九年(1833)抄本编校整理而成。"②虽然不能推定光绪九年的抄本从什么年代的本子抄录而来,但至少不会早于《缀白裘》。如果这个推定在理,那么绍兴《救母记》应该受到《孽海记》的影响。而《孽海记》之《思凡》一出又是承续郑之珍《新编目连救母劝善戏文》,并加工丰富而成。

说到这里,问题的讨论并没有追溯到源头,即"数罗汉"可能还有更早的来源依据,那便是冯惟敏的《僧尼共犯》杂剧。在《僧尼共犯》杂剧中,已经出现了"数罗汉"的雏形,请看该剧第一折的相关文字,本剧由净扮小和尚,旦扮小尼姑。小和尚来到小尼姑所在庵中:

净　诸佛菩萨,大小神将,看见俺这乔模样呵。(唱)
【六么序】呀,释迦佛铺苫着眼,当阳佛手指着咱,把一尊弥勒佛笑倒在他家,四天王火性齐发,八金刚怒发渣沙,挡起金甲,按住琵琶,捻转钢叉,切齿磨牙,挪着柄降魔杵神通大,则待把秃驴头砸了还砸,羞的个达摩面壁东廊下,恼犯了伽蓝护法,赤煎煎红了腮颊。净吓杀我也!哪里发付小僧者。
旦　怕他怎的?
净　那释迦爷把眼儿铺苫着,是见不上俺也!
旦　不是。他是那垂帘打坐的像儿。
净　那当阳爷把手儿指着俺这等胡行哩!
旦　不是。他那里捏着诀哩,不曾指着甚么。

① 徐宏图编校:《绍兴孟姜女·救母记》,上海大学出版社2017年版,第188页。该书为朱恒夫主编《中国傩戏剧本集成》第20卷。
② 徐宏图编校:《绍兴孟姜女·救母记》,上海大学出版社2017年版,第15页。该书为朱恒夫主编《中国傩戏剧本集成》第20卷。

净　那弥勒佛爷嘻嘻大笑，歇倒在地，却是笑咱们这般样儿！
旦　也不是！他笑那释迦爷出世，众生不肯学好，没有好世界也！
净　兀那神将们睁眉瞪眼，恶恶扎扎的都发作了，敢待下手俺也！
旦　他是风调雨顺的法像，降伏邪魔的意思而已。
净　那扭回头的罗汉，甚是害羞。
旦　这便是达摩爷东来九年面壁。
净　那红了脸的伽蓝十分发急。
旦　这便是赤面关王，自来如是。
净　南无菩萨。人说除了当行都是难，你我真是一对行家，若是俗人，那里知道其中这些道理？①

这段"数罗汉"是僧尼两人在佛堂云雨过后，小和尚环顾四周，见到塑像之后的唱段以及两人的对话。把这段"数罗汉"与《孽海记》、绍兴《救母记》以及《新昌目连戏总纲》进行对比，无论在编剧的构思还是写作手法、文字运用等方面，都异乎寻常的相似。最大的不同在于，《僧尼共犯》数罗汉的是小和尚，而目连戏、《孽海记》数罗汉的是小尼姑。此外，晚于《僧尼共犯》的文本更加多彩。因此，可以说，冯惟敏《僧尼共犯》之"数罗汉"是最早的"数罗汉"。前面说到，冯惟敏与郑之珍在世时间大致相叠，因此他们的相关作品难以判断孰先孰后。但是，郑本目连戏《尼姑下山》《和尚下山》中没有"数罗汉"，因此包括明末清初的《孽海记》以及各种版本目连戏中的"数罗汉"无疑都出自冯惟敏的《僧尼共犯》，并在其基础上，变换了一些文字，从而增强了喜剧效果，而其精神不曾改变。数百年间，僧尼共犯在加工、上演的过程中不断丰富，其喜剧化程度越来越高。

前面说，在郑本《思凡》一出中，没有"数罗汉"的详细描绘。请看【水仙子】【折桂令】【尾声】三曲：

【水仙子】我本不是路柳与墙花，奈遇着卖风流业主冤家。凭着他眼去眉来，引动我心猿意马。倒不如丢了庵门撇了菩萨，学仙姬成欢成对在碧桃前，学神女为云为雨在阳台下，学云英携了琼浆玉杵往那蓝桥下。说便是这等说，自入

① （明）冯惟敏：《僧尼共犯·第一折》，王季烈校订《孤本元明杂剧》，中国戏剧出版社1958年版。

山门,吃师父的,穿师父的,教我念经,教我写字。

【折桂令】我师父教养意如何?怎忍见背义忘恩,使他们烛灭香消。咳!去不得,去不得呀!我忽听得山儿下鼓乐喧哗。(叠)原来是人家娶亲。你看那新郎在前,新人在后,夫妻一对,同到家门。今夜洞房里鸳鸯配合,花烛下鸾凤谐和。闪得我魂飞难缚,肉酥难把,心痒难抓。幸得师父今不在家,砍柴的也已出去。我只得趁无人离了山窝。往常见说尼姑下山,打破镜钹,埋了藏经,扯了袈裟。这都是辜恩负义所为。呵,我而今去则去,说甚么打破铙钹;行则行,说甚么埋了藏经;走则走,说甚么扯破了袈裟!

【尾声】这样人呵,我笑他都是胸襟窄狭。师父,我身虽去心犹把你牵挂。天!这织女整顿了鹊桥,愿牛郎早早渡银河。①

这段戏把小尼姑复杂的心理过程写得十分细腻。实际上,作者在为她最终决定下山寻找爱情给出了充分的理由。追求爱情的本能以及种种诱惑,小尼姑最终选择了下山。即便在这个时候,她依然不忘师父的恩情,一句"我身虽去心犹把你牵挂"道明她既追求爱、也深知感恩的品格。同时,她也不赞成"胸襟窄狭"的人,那些一旦下山,不是"打破镜钹",便是"埋了藏经",要么就"扯了袈裟",在她看来这些行为都是"辜恩负义"之人所为。在郑之珍笔下,小尼姑的下山寻求爱情是一种合情合理的行为。这一点,或许受到冯惟敏《僧尼共犯》的影响,也不无可能。此后的各种版本的目连戏,都延续郑本这一基调并向前推进,甚至发展、增饰"数罗汉"的精彩描绘。前引绍兴本目连戏"数罗汉"一段,剧作家依据泥塑罗汉的动作、神态、表情,让小尼姑调皮地加以曲解,在她眼中,这些罗汉的动态、表情等,都与她相关:"那一个,托香腮,心儿里,想着我","伏虎的,恨着我","长眉大仙愁着我",所愁的竟是"我老来时有什么结果?"而布袋和尚笑呵呵,笑的是"光阴过,时光错,光阴时光能有几何?有谁人肯娶年老婆婆?"完全把小尼姑自己的心情化入各尊罗汉的动作、表情之中。可以想见,这段"数罗汉"在演员调动唱、念、做、舞全部表演程式时,会是多么精彩。梨园行所谓"男怕《夜奔》,女怕《思凡》",指的就是这样的段落。

明清以来,该剧演遍大江南北,清宫昇平署藏本《尼姑思凡》从嘉庆二十四年(1819)起到光绪五年(1879)的60年间,分别在养心殿、同乐园、重华宫、颐年

① 朱万曙校点:《新编目连救母劝善戏文》,黄山出版社2005年版,第78—79页。

图3-22　清昇平署藏本《尼姑思凡》、《故宫博物院藏品大系》戏本12

殿、敷春堂、避暑山庄、宁寿宫等处承应①（图3-22）。

清宫内部不断地上演《思凡》《下山》，却禁止民间演出，某些地方好事的官员也曾发出相关的禁令，这一点恰如徐渭杂剧所写的"只许州官放火，不许百姓点灯"，事情本身便是一部滑稽戏。

好戏总是禁不住的。数百年间，《僧尼共犯》在不停地加工、上演的过程中不断丰富，其喜剧化程度越来越高。如果说，郑之珍本目连戏尚属于"文人戏"的话，那么绍兴本、新昌本等目连戏便是典型的"民间戏"，在这些"民间戏"中，更加下里巴人，更加口无遮拦，更加举止不雅。看浙江《新昌目连戏总纲》之《相调》是怎样的"相调"吧：

丑　　原来一座孤庙。观音爷爷，韦陀娘娘，土地公公老伯伯！（土地：咳嗽）啊呀妙呀！优尼在这里等我。真真虾蟆跳在蛇头上，自来之食，嗒嗒何妨！啊呀！往日没有拐子病，今日为何发起拐子病来？勿差格，想是小和尚作怪。小和尚，不要慌，有我大和尚作主。

花旦　和，和尚呀！

丑　　（笑介）优尼娘肚皮没有睡过，嗨嗨呀！（笑介）那边过来。

① 白帼晶：《故宫博物院藏清宫戏本研究·上册》，故宫出版社2017年版，第421—422页。

花旦　和尚。

丑　　嗳！

花旦　你为何去而复返？

丑　　非是我去复返，那傍有一个小优尼啼啼哭哭，寻你不着，我前来报信的。

花旦　只怕没有。

丑　　小优尼到哪里去了？

花旦　我要耍耍你的。

丑　　尼姑耍和尚，罪过的。佛！（又）

花旦　和尚，你方才说的小和尚到哪里去了？

丑　　小和尚原有一个，只是拿不出来。

花旦　若拿出来呢？

丑　　拿出来要弄弄尼姑格。

花旦　我与你出家之人，怎好说出一个"弄"字来。

丑　　尼姑骗和尚，和尚难道弄不得尼姑么？

花旦　我看你不是一个好和尚。

丑　　我想你也不是一个好尼姑。

花旦　敢是逃下山来的小和尚。

丑　　你也是溜下山来的小尼姑。

花旦　仙桃也是桃。

丑　　碧桃也是桃。

花旦　桃之夭夭。

丑　　其叶蓁蓁。

花旦　之子于归。

丑　　宜其家人。我格娘呀！（丑关门）①

在这里，作者用隐喻、谐音等手法，既隐去过分露骨的言辞，又不失趣味。"小和尚"三字，别有所指，不言自明。"桃之夭夭"，另含他义，使得僧、尼相调，含蓄而有趣，把淫秽化为无形，将相调出之以文气。这些文本是民间的高手为之，还是

① 徐宏图编校：《新昌目连戏总纲》，上海大学出版社2017年版，第91页。该书为朱恒夫主编《中国傩戏剧本集成》第19卷。

戏班子长期打磨而成,不得而知。相比于郑本目连,该版本更加活泼,更加耐人寻味。值得注意的还在于,在后世民间传本僧尼共犯中,所显露的与冯惟敏《僧尼共犯》一致的精神与笔法。因此,说《僧尼共犯》与目连戏之《思凡》《下山》《相调》无关,是不可信的。

2017年后半年,由"百纳嘉利(北京)剧场管理有限公司"出品,焦敬阁、李若源等主演的《思·凡》在北京等地演出。该剧把京剧《下山》《小上坟》《活捉》三处折子戏连缀在一起,演绎一场:生—老—死的生命历程;以喜剧手法呈现情爱、性爱之:寻—等—追的过程。《下山》之小尼姑、小和尚分头下山,本来没有具体爱的对象,在"寻"中遇到了对方;《小上坟》中的刘禄景赴京应试,久去不归,妻子肖素贞在"等"中度过多年。妻子疑其病亡他乡,清明时节上坟哭祭。刘禄景得授县令,上任途中,转至家乡,偶遇正在祭扫的妻子,两人在怀疑、试探、寻由的情节后,夫妻团圆。《活捉》中的阎惜娇亡去后,一灵不灭,回来勾走了张文远,妄求在另一世界再续前情,是个"追"字。《思·凡》以新的理念为线,把三出原本无关联的小戏串连起来,再涂抹一层喜剧色彩,是创作者对目连戏《思凡》《下山》所做的新解读、新尝试(图3-23)。

图3-23 焦敬阁、李若源饰演《思·凡》

王实甫在《西厢记》结局时,通过张生之口唱出"愿普天下有情的都成了眷属"著名的呐喊,这一呐喊,鼓舞无数青年男女去无畏地追求爱情;也唤醒了冯惟敏、郑之珍等后代剧作家以及难以数计的表演艺术家,他们沿着王实甫的思想继续前行,其中最有成果的莫过于描写和尚与尼姑的恋爱故事,冯惟敏把爱情喜剧引向寺庙庵院,从而一发而不可收。《僧尼共犯》第四折最后一支曲【收江南】小和尚唱道:"惟愿取普天下庵里寺里,都似俺成双作对是便宜。"实在是王实甫著名话语的翻版。郑之珍本目连戏文《和尚下山》,旦扮的小尼姑最后一曲,也坚定地唱道:"男有心,女有

心,何怕山高水又深!"《西厢记》《僧尼共犯》最后唱的都是一个"愿"字,是期望,是祈盼,不同的则是张生与莺莺作为俗人在寺院生情做爱,而小和尚与小尼姑虽然也在寺院生情做爱,身份却是出家人。相比之下,后者的反差更大,因此更有振聋发聩之感。到了郑之珍笔下的人物,则是"何怕",是不惧,不惧艰难险阻,不惧"山高水深"。这样的心声通过和尚与尼姑的口唱出,同样以和尚与尼姑的实际行动去践行,便显得两个主人公的意志更加坚定。可喜的是,无论是《西厢记》《僧尼共犯》还是郑之珍笔下,都没有讽刺,更不曾加以鞭挞,唯有"弄""笑""嬉"。同样,在前面一节陈述过的朝鲜半岛以及日本的古典戏剧作品中,也以滑稽、笑乐、戏弄的笔调展开对和尚不轨行为的描绘。

韩国京畿道保存有"杨州别山台戏",该剧共分10场,其中第五场为"八墨僧戏"。八墨僧即八个墨僧。墨僧,指称破戒的和尚。第五场八墨僧戏分为三个场景。第二景与第三景的情节,据韩英姬说:"第二景针灸戏。一墨僧登场与完甫(引者注:八墨僧之一)相遇,墨僧十分高兴。墨僧催着完甫快去救他的四个孩子,完甫只好同他来察看孩子们的情况,发现他们已经死亡,其死因是:其一死于饮酒过量,其二死于相思病,其三死于重复煞,其四死于神明。他无法救治,于是指点墨僧另请高明。墨僧根据指点请来了新主簿,他用又粗又大的针灸救活了四个孩子。第三景发鼓戏。倭仗女(引者注:鸨母)和卖春女出场。八墨僧敲击仗鼓、铮和大鼓,引诱倭仗女出来。疯疯癫癫的倭仗女走向八墨僧,墨僧要求与卖春女玩一玩,倭仗女高价允诺,众僧欣喜若狂。完甫也经不住诱惑,付了钱赶紧背走卖春女饮酒作乐。卖春女跳起法鼓舞,完甫与一墨僧争风吃醋,来抢法鼓。"① 和尚破戒生子、四子生病之因以及主簿针灸的表演,都构成戏弄。而后,墨僧与墨僧之间为争得妓女之欢而争风吃醋,不但在戏弄,还带着挖苦与讽刺。破戒的花和尚在韩国假面戏中频频出场,所营造的喜剧气氛非常浓烈。笔者在现场多次观摩,充分感受到热烈的观演气氛与良好的演出效果。

东方各国既是佛教广泛而长久的流行地,也是演出艺术嘲弄、戏耍和尚、尼姑题材最为多见的区域。从古迄今,印度、中国、日本、朝鲜半岛,以其为题材的各种戏剧形式丰富多彩。佛教从古印度一路东渐,在中国沉积下来,再向日本、朝鲜半岛传播开去;随着这一文化传播的展开与延续,具有悠久历史的印度刺僧、笑僧风格的喜剧也紧随其后,融入中国古优滑稽讽刺的古老传统之中,丰富了喜剧的题

① 韩英姬:《韩国假面剧研究》,延边大学出版社2015年版,第101—102页。

材及演出形态,并以古代中国为中转站继续东渐。印度是佛教发祥地,也是刺僧、笑僧戏的发源地。在古印度,有一种梵剧滑稽戏即所谓"笑剧",《舞论》将其列入梵剧"十色"之一,与传说剧、创造剧、神魔剧、掠女剧、争斗剧、纷争剧、伤感剧、独白剧、街道剧并列。在笑剧中,不乏刺僧、笑僧题材类型的喜剧。王彤说:"对僧侣的讽刺是笑剧中最常见的主题。古印度多种宗教并存,各种宗教派别林立,宗教对世俗生活影响很大。各宗教派别之间互相攻击,宗教人士亦常有毁法破戒的行为,号称精通宗教法典之士,或擅长法力的高僧,却往往是不学无术的骗子。凡此种种,使宗教界的人物成为笑剧最常着墨所谓讽刺对象,剧作家借剧中人之口,揭露宗教界的虚伪与腐化……"东方古典戏剧就是这样,在长期的、不间断的传播、交流、融合、发展的过程中,既形成某些具有类同、形似的特点,也保留其各自原本的艺术特色,从而形成琳琅满目的东方古典戏剧,喜剧是其中重要的组成部分,而"笑僧"不过是东方古典喜剧中一个系列而已。

三、笑医系列

相对而言,僧侣是一个特殊的群体,他们与世间普通人的接触相对有限,寺院外的芸芸众生通过剧作家的作品以及演剧艺术家的表演而或多或少洞悉了寺院陌生的世界,其中那些超出想象的僧尼共犯故事无疑会引起人们的兴趣,这一点可能是和尚、尼姑犯戒喜剧得以长流不息的原因吧。

而医生则不同。在人的一生中,医生是与其他人接触最为广泛的群体。僧侣共犯故事戏所引起观众高度关注的局面,也在庸医故事中再现。

前引"杨州别山台戏"墨僧的孩子已经死亡,但是新主簿却以针灸救活了四个孩子。表演时,新主簿使用又长又粗的针,表演极为夸张,在被医治的孩子配合下,营造出很好的喜剧气氛。人已经死亡,针灸却能起死回生,本来已经够荒诞,加上夸张的表演,便把荒诞推向一个新的高潮。

前文,我们已经讨论的狂言《雷公》,故事的主人公是一个庸医。这位庸医在高手不乏的京畿一带没有饭吃,这才跑去关东(现在的东京周边)谋生活。路上遇到从天上失足掉到地上的雷公。庸医怎么给雷公医治伤痛呢?他号雷公之脉于头,还振振有词,称之为"头脉"。"头脉"之称已经滑稽可笑了。再看他治疗,文本在这里特意加上舞台提示"走到雷公身后,滴溜溜地转动雷公的头"。至此,喜剧效果再次提升。接着,庸医诊断雷公得了"中风病",遂拿出针和槌子,对准雷公的腰部啪、啪、啪地敲打起来,雷公连声大叫"啊唷,好痛,好痛,好

痛,好痛!"央求道:"快起针吧,快起针吧!"平素间叱咤风云的雷神竟然被这位庸医好一通折腾。到头来,庸医还不忘讨医资。在这里,雷神的尊严荡然无存,庸医的嘴脸也已活灵活现。

在中国,以戏弄庸医为题材的戏剧历史悠久而丰富。宋代的《眼药酸》被周密列入"官本杂剧段数",从故宫藏画《眼药酸》可以大致判断其内容:出售眼药的正在吹嘘他的眼药包治各种眼疾,另一人指着自己的眼睛,似乎在问"我的眼病能治否?"而病者后腰插着一把破扇子,上书一个"诨"字,表明这是一出双人演出的滑稽小杂戏。值得注意的是,右侧一人的左手持着一条上粗下细的长棒。由此,大约可以判断两个人物分别是副净、副末,是唐代参军戏中参军、苍鹘演变而来的滑稽角色。本剧有眼疾并持棒者,为副净,买药者为副末。参军戏在剧末有参军持棒槌打苍鹘的演出程式,宋杂剧《眼药酸》可能继承这一程式,在剧末,由副净饰演的眼疾者持棒击打副末饰演的买药人。这一点与破扇子上书写的"诨"字恰相吻合。出售眼药者周身挂满了眼睛,是画家对当时"浮夸风"进行针砭的奇妙构思,是对夸大药性的售药者的戏弄(图3-24)。此外,在画面的右侧,露出一盘用木架支撑起来的一小半扁鼓,估计画家为了突出人物而有意"半遮面",画面明确了另外一个信息,这段表演可能有乐器伴奏,也就是说,演出有小唱或吟诵。

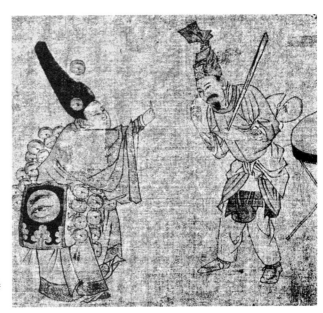

图3-24 故宫博物院藏宋杂剧《眼药酸》

各种版本的目连戏大都有"请医"一出,表现刘青提开荤之后,莫名地生病,遂延医诊病。郑之珍《新编目连救母劝善戏文》中卷有《请医救母》一出,剧中虽有喜剧成分存在,但是其笔触并没有指向医生的医术而作调侃,反而对医生的身体缺陷而戏弄调侃。由净扮演的医生天生驼背,外号"驼医",他医术不错,遂有雅号"驼扁鹊"。这个雅号已经略带揶揄,不料在这出戏的开头部分,用了不少篇幅在"驼"与"直"上进行调侃。戏在净扮医生与丑扮徒弟两人之间展开:

丑　师父,四方尽仰杏林风,百里闲沾橘井功。

净　徒弟,但愿世人无病痛,休夸吾药有灵通。

丑　师父,说便是这等说。昨日街坊上过,师父前行,小徒后跟,几个轻薄后生背地里鼓舌谈唇,他们做个口号,分明嘲着师尊。

净　他怎么说?

丑　他道:俯非观地理,仰莫见天文,背驼医不得,如何医别人? 我就回他一首。

净　你怎么回?

丑　我说:我家师父有德才盎背,你无学莫谈文;驼子医得直,只怕苦了人。

净　好,好! 强将手下无弱兵。

丑　还有一件。尝闻孔子云:人之生也直,孟子云:不直则道不见。今师尊欲行医道于天下,不能直躬而行,则外不能以起人之生,内不可以见己之道,如之何则可?

净　呀! 乱说,乱说! 人之生也直,自其秉性而言。我身虽不直,心之直也,可以参乎天地。不直则道不见,自其行道而言。我形虽不直,道之直也,可以赞乎造化。世上之人,身之直者虽多,心之直者绝少。为人臣者阿谀以事其君,曲也,非直也;为人子者阿谀以事其父,曲也,非直也。至于兄弟朋友,莫不皆然。是世人形直而心曲,争如我背驼而心直! 故证父攘羊,事直而其心不直;窃负而逃,背驼而直在其中。徒弟,今后观人当观其心。故曰莫信直中直,须防人不仁。

丑　承教承教! 但古人论求财者,宁向直中取,不可曲中求。我家师父取钱,但可曲中取,难向直中求。

净　又是曲解《金刚经》。①

① 朱万曙校点:《新编目连救母劝善戏文》,黄山出版社2005年版,第78—79页。

师徒两人这段对白充满机锋,身为徒弟,几乎每句话都明显带有戏弄,而师父则句句认真驳斥,喜剧性在一反一正之间显露。在这里,郑之珍预想制造笑料,有意无意间以医师的驼背进行戏弄,多少有些不堪,为了剧场演出效果而牺牲道义的做法,并不高明,反而落入庸俗之境。不过,他却开了目连戏《请医救母》这出戏的调侃之端。后世剧作家与演出者沿着这一路径进一步发挥,把这段延医看病的戏真正喜剧化了。

据李怀荪阐述,辰河高腔"将《请医救母》一出改为《请巫救母》。医生治病改为仙娘(即巫婆)跳神。……早年演出《请巫救母》一折时,是由傅家的老仆益利,在演出的过程中,到观众中去找一个真正的仙娘,请她上台为戏中的刘氏青提跳神。仙娘常忸怩作态,但趋于观众阵阵笑声的催促,她不得不上台,并真正跳起神来。每次请上台的仙娘,都是那样煞有介事。她越跳越起劲,直至'神仙附体'。那高呼仙娘其名(生活中的真名)说仙娘的儿子落水,要她赶快回家的人,是戏班里的艺人装扮,从观众的站坪以外,气喘喻喻,直奔戏台,十分逼真。仙娘这时真正成了一个演员,立即停止跳神,惊恐万状地离去(真正离开唱戏的地方,回家了)。仙娘靠的是'神仙附体'来骗人,结果却由仙娘自己在大庭广众前戳穿骗局,仙娘跳神时出现的这种自相矛盾,产生了强烈的喜剧效果。"① 这种演出方式,似乎对仙娘不利,因为在很大程度上揭露了仙娘装神弄鬼的骗局,那么身为仙娘者,为什么同意上台演出呢?李怀荪给出了这样的解释:"据老艺人介绍,产生这种情况的原因有三:一、在观众的哄笑下,她不得不上台——逼上梁山;二、当听说她儿子落水时,她赶快下台——趁机脱身;三、她仅将此当成演戏而已,并不妨碍她以后的神事。相反,她可以借此机会扩大影响——逢场作戏。这种情况,一直延续到20世纪三十年代。从那以后,仙娘的表演才逐渐由戏班子里的丑行艺人代替。"② 这个例证似乎在告诉我们,目连戏有巨大的开放空间,各地不同的班社用不同的腔调演出的目连戏可以随意在目连僧救母的主线上加减场次,设置不同的人物。演绎不尽相同的故事,变换不同的演出方式。这种开放性造就了目连戏色彩缤纷的局面,没有经过正统封建文人过多染指的民间目连戏演出更加开放。辰河高腔目连戏的喜剧性,比郑之珍本向前推

① 李怀荪:《耐人寻味的喜剧穿插——辰河高腔目连戏探索之二》,湖南省怀化地区艺术馆编引《目连戏论文集》,1989年10月(内部印刷),第40—44页。
② 李怀荪:《耐人寻味的喜剧穿插——辰河高腔目连戏探索之二》,湖南省怀化地区艺术馆编引《目连戏论文集》,1989年10月(内部印刷),第44页。

进了一大步。事实说明，同一个目连救母故事，当其流行到不同地域的时候，不停地改变以适应当地的民风民情，而目连戏开放性结构，为这种多变奠定了先决条件。

流传在浙江新昌的目连戏在喜剧的层次上更高一筹。《新昌目连戏总纲》第九十六出《请医》有如下描写：

（末扮益利、外扮郎中、正生扮傅萝卜、正旦扮刘氏）郎中来到傅家：

外　　老太婆，拿手来。
　　　（唱）（笔者按：唱【的笃板】）脉息昏沉，此病看来有十分。请几个泥水木匠，乒乒乓乓，忙把棺材钉。
正生、末　这是手背。
外　　怎么？是手背？待我掉转来。
　　　（唱）大笑三声，（又）错诊手背，慌他则甚？
正生　先生，这是什么病？
外　　待我来猜猜看，呀！
　　　（唱）莫不是遗精白浊？
正生、末　先生，这是妇人。
外　　那啥？妇人？呀！来里哉！
　　　（唱）敢只是产后惊风。
末、正生　安人老了，员外亡故了。
外　　那啥？安人老了，员外亡故哉？是哉！
外　　（唱）正正害杀了相思病。
末、正生　呀！不是话了。
外　　往旦日猜性是好勾，今朝为何猜死猜活猜不着哉？呀，大叔，你随口说出一个时辰来。
末　　午时。
外　　午时勿好哉！午见午，大叔，勿好哉！那屋里有五方恶鬼来东。
末　　先生，如何是好？
外　　勿难，依之我，五碗饭，五盏酒，五色素菜，一送就好哉！
末　　无人为送，如何是好？
外　　是我代劳。

末	待我取茶酒饭菜来。先生,酒饭来里哉。
外	呀,大叔,我里送出去,你开好之门。我有句古话,可比肉馒头打狗,有去无回头。①

作者笔下,这位医生不但是个浑噩之辈,还是一个贪图小利之徒。他老眼昏花,号脉时竟然号在手背上也就罢了。诊察女人,得出"遗精白浊",死了丈夫的老女人刘青提,被他号出"产后风""相思病"。这些描写,已经笑料百出,到头来竟然趁着小鬼捉拿金奴之时,骗吃骗喝,讨要五碗饭、五盏酒、五色素菜,美其名曰"一送就好",以贿赂小鬼之名,行自拿自吃之实。最后,撂下一句话"肉馒头打狗,有去无回头",一个昏庸、贪小的庸医形象跃然纸上。不但如此,这位医生窃窃诩诩,当益利来请他出诊的时候,却说:"来不着了。你看,水板上写满了。"意思是,请他看病的人太多,忙不过来了。益利一句话"是旧年的",把他的老脸打得"啪啪"作响。

总之,民间目连戏比郑之珍本活泼得多,自然得多,平易得多,更加让人解颐,喜剧味道也更加浓烈,而不像郑之珍本那样咬文嚼字、引经据典,什么"证父攘羊"之类,不读书甚至不识字的平民百姓真能理解其中的含义?

宋代有《双斗医》院本,形同对口相声。《官本杂剧段数》著录其名,却未见宋代文本。王实甫《西厢记》杂剧第三本"张君瑞害相思"插入"双斗医",却仅有一句"舞台提示":"洁引净扮太医上,《双斗医》科范了。下。"《双斗医》究竟怎样的文本?怎样的演法?不明。不过在杂剧《降桑椹蔡顺奉母》中,有全部《双斗医》文本,这才揭开该剧的庐山真面。过录全文如下:

[正净扮太医上。云]我做太医最胎孩,深知方脉广文才。人家请我去看病,着他准备棺材往外抬。自家宋太医的便是,双名是了人。若论我在下手段,比众不同。我祖是医科,曾受琢磨,我弹的琵琶,善为高歌。好饮美酒,快噻肥鹅。那害病的人请我,我下药就着他沉疴。活的较少,死的较多。

[外呈答云]名不虚传。得也么!

[太医云]我这门中,有个医士,姓胡,双名是突虫。他老子就唤是胡萝卜。

① 徐宏图编校:《新昌目连戏总纲》,上海大学出版社2017年版,第155页。该书为朱恒夫主编《中国傩戏剧本集成》第19卷。

我和他两个的手段，也差不多，俺因此上结为兄弟。有人家来请我看病，俺两个一同都去的，少一个也不行。我看病，兄弟便下药。兄弟看病，我便下药。俺两个说下咒愿，有一个私去看病的，嘴上就生僵疙疸。今日有本处蔡秀才来请我，说他母亲害病，请我去下药，我使人约兄弟去了。我在周桥上等着兄弟，这早晚敢待来也。

［净扮糊涂虫上云］我做太医温存，医道中惟我独尊，若论煎汤下药，委的是效验如神。古者有卢医扁鹊，他则好做我重孙。害病的请我医治，一帖药着他发昏。

［外呈答云］得也么，这厮。

［糊涂虫云］在下是个太医，姓胡，双名是突虫，小名儿是胡十八，祖传三辈行医。若论我学生的手段，我指上不明，医经不通。人家看病，先打三钟两碗瓶酒，五个烧饼，吃将下去，就要发风。看病不济，我吃食倒有能。

［外呈答云］两个一对儿。得也么！

［糊涂虫云］我这医门中有个医士，姓宋，双名是了人。俺两个的手段都塌八四，因此上都结做弟兄，他为兄，我为弟。人家来请看病，俺两个都同去，少一个也不行，宋无胡而不走，胡无宋而不行，胡宋一齐同行，胡虎互乎护也。

［外呈答云］念等韵哩。得也么！

［糊涂虫云］早间，宋先儿，使人来请我，说蔡秀才的母亲害病，请俺下药。有哥在周桥上等着我哩，见咱哥走一遭去。可早来到也。

［做见科，云］哥也，你兄弟来迟，莫要见罪，若要见怪，哥就是虾蟆养的。

［外呈答云］得也么，这厮！

［太医云］你还说嘴哩，你平常派赖，冬寒天道，着我在这里久等，险些儿冻的我腿转筋。

［糊涂虫云］哥也，休怪您兄弟来迟，我有些心气疼的病，今日起的早了些儿，感了些寒气，把你兄弟争些儿不疼死了。你兄弟媳妇儿慌了，请了太医来，与了我一服药吃，我才不疼了。

［外呈答云］你是太医，怎么又吃别人的药？

［糊涂虫云］我的药中吃，是我也吃了。

［外呈答云］可怎么不中吃？

［糊涂虫云］我若吃了我自家的药呵，我这早晚死了有两个时辰也。

［外呈答云］你可是卢医不自医，得也么！

［太医云］兄弟，自从俺打官司出来，一向无买卖。

［外呈答云］为什么打官司来？

［太医云］俺两个为医杀了人来。

［外呈答云］两个一对儿油嘴。得也么！

［太医云］兄弟，今日蔡长者家婆婆害病，请俺去下药。他是财富之家，俺到那里，他有一分病，俺说做十分病，有十分病，说做百分病。到那里胡针乱灸，与他服药吃。若是好了，俺两个多多的问他要东西钱钞，猛可里死了，背着药包，望外就跑。

［外呈答云］得也么，这厮！

［糊涂虫云］哥也，言者当也。凭着俺两个一片好心，天也与半碗饭吃。

［外呈答云］得也么！

［太医云］兄弟俺去。可早来到也。报复去，道有两个高手的医士来了也。

［家童云］您则在这里，我报复去。

［做报科云］报的长者得知，太医来了也。

［蔡员外云］道有请。

［家童云］理会的。有请。

［糊涂虫云］哥也看仔细些，莫要掉将下来。

［外呈答云］怎的？

［糊涂虫云］是，有请有请。

［外呈答云］慌做什么？得也么！

［太医云］俺是个官士大夫，上他门来看病，消不的他接待接待。就着俺过去。

［外呈答云］你休要怪他，他家有病人。过去吧！

［太医云］好儿，看着你的面上，老子过去吧。

［外呈答云］这厮做大。得也么。

［太医做"让"科云］兄弟请了。

［糊涂虫云］不敢，兄长请。

［太医云］贤弟请。

［糊涂虫云］兄长差矣，想在下虽不读孔孟之书，颇知先王之礼。岂不闻圣人云。徐行后长者谓之弟，疾行先长者谓之不弟。耕者让畔，行者让路。长者为兄，次者为弟。兄乃我之长，我乃兄之弟。既有长幼，须分尊卑。先王之礼，亦不差矣。我若先行，我就是驴马畜生。真油嘴也。

〔外呈答云〕什么文谈。得也么。

〔糊涂虫云〕不敢不敢。吾兄请。

〔太医云〕不敢。贤弟乃善良君子,我乃是愚鲁之人,区区无寸草之能。贤弟有九江之德,据贤弟医于病,神功效验;治于病,多有良方。贤弟乃大成之人,我乃蛆皮而已。我若先行,我学生就是真狗骨头之类也。

〔外呈答云〕得也么!泼说。过去了罢!

〔做见卜儿科〕

〔太医云〕老母恹恹身不快。

〔糊涂虫云〕太医下药除患害。

〔太医做拿左手科,糊涂虫做拿右手科〕

〔太医云〕看俺双双把脉。

〔太医拿卜儿左手科,唱〕【南青哥儿】入门来审了他这八脉,

〔糊涂虫拿卜儿右手科,唱〕瘦伶仃有如麻秸。

〔太医唱〕俺快把这药包儿忙解开。

〔糊涂虫云〕可怜也,脉息不好了。〔唱〕快疾忙去买,

〔太医唱〕快疾忙去买。

〔正末云〕太医,买什么?

〔太医唱〕去买一个棺材。

〔糊涂虫唱〕去买一个棺材。

〔外呈答云〕几时了?得也么。

〔太医拿药包儿打倒卜儿科〕

〔卜儿云〕打杀我也!

〔外呈答云〕他是病人,怎么打他?

〔太医云〕不防事,不防事,还好哩,还知疼痛哩。

〔外呈答云〕不知疼痛,可不死哩。得也么!

〔太医云〕胡先儿,他这个是甚么病?

〔糊涂虫云〕吾兄,不是我夸嘴,我恰才觑了他面目,审了他脉息,你摸他这半身子如火相似,他害的是热病。

〔太医云〕你又胡说了,他这个脉息,跳的有一寸高,你怎说是热病?你看他这半边身子如冰一般凉,他害的是冷病。

〔糊涂虫云〕吾兄也,不难把老人家鼻子为界,用一条绳拴在他鼻头上,把这

绳儿扯下来，就地下钉个橛儿拴住，你医这左半边冷病，我医这右半边热病。我兄弟意下如何？

〔太医云〕好好好。俺两个说的明白，假似你一服药，着老人家吃将下去，医杀了这右半边呵呢？

〔糊涂虫云〕管不干你那左半边的冷病事。

〔太医云〕说的有理。

〔糊涂虫云〕假若你一服药，着这老人家吃将下去，医杀了你那左半边呵呢？

〔太医云〕管不干你那右半边的热病事。

〔糊涂虫云〕我说假似走了手，都医杀了呵呢？

〔太医云〕管大家没事。

〔外呈答云〕谄弟子孩儿，得也么！

〔蔡员外云〕太医，你如今下一服什么药？

〔太医云〕我如今下一服是夺命丹，第二服促死丸。

〔蔡员外云〕你为甚么与他两样药吃？

〔太医云〕你不知道，我有主意，两样药吃下去，着这老人家死也死不的，活又活不的。

〔外呈答云〕得也么，这厮！

〔糊涂虫云〕蔡老官儿，你要你这婆婆好么？

〔蔡员外云〕可知要好哩。

〔糊涂虫云〕我有个海上方儿，用一桩物件，你舍得么？

〔蔡员外云〕要我这婆婆好，不问要什么，都舍得。

〔糊涂虫云〕把你这两只眼，拿尖刀子剜将下来，用一钟热酒吃将下去，你这婆婆就好了。

〔蔡员外云〕他便好了，我可怎么了？

〔糊涂虫云〕你敢挂着明杖儿走。

〔外呈答云〕得也么，这厮胡说！

〔蔡员外云〕住！住！住！你两个休要胡厮嚷。你二位端的哪一位高强？让一个医了罢。

〔二净拿着药包一递一个打着念科〕

〔太医打糊涂虫，云〕我能调理四时伤寒。

〔糊涂虫打太医，云〕我善医治诸般杂症。

［太医云］我疗小儿吐泻惊痦。

［糊涂虫云］我治妇女胎前产后。

［太医云］我会医四肢八脉。

［糊涂虫云］我会医五劳七伤。

［太医云］我会医左瘫右痪。

［糊涂虫云］我会医紧痨慢痨。

［太医云］我会医两腿酸麻。

［糊涂虫云］我会医四肢沉困。

［太医云］我会医口苦舌涩。

［糊涂虫云］我会医胸膈膨闷。

［太医云］我会医瘸臁跛臂。

［糊涂虫云］我会医喑哑痴声。

［太医云］我会医发寒发热。

［糊涂虫云］我会医发傻发疯。

［太医云］我会医水虫气虫。

［糊涂虫云］我会医头疼额疼。

［太医云］我会医胸膛上生着孤拐。

［糊涂虫云］我会医肩膀上害着脚疔。

［太医云］老长者着俺下药，

［糊涂虫云］将这个老人家丧了这残生。

［太医云］用凉水满满的一碗，

［糊涂虫云］用巴豆足足的半升，

［太医云］着这一个老人家吃将下去，

［糊涂虫云］叫唤起满肚里生疼。

［太医云］登时间直肠直肚。

［糊涂虫拿药包打倒卜儿科。云］泻杀这个老妈妈，也是场干净。

［外呈答云］贼弟子的孩儿，去了吧！去了吧！

［打二净下］①

① 隋树森编：《元曲选外编（第二册）》，中华书局1959年版，第428—431页。

从"糊涂虫"的名号开始,到各自吹嘘包治百病、两个人各自治疗病人身体一半、剜出双眼以热酒冲服的"海上方儿",直到以凉水冲服半斤巴豆等等"奇妙"的诊治手段,无不是剧作者超乎寻常揶揄与挖苦,无不是竭尽全力的戏弄与调笑,是所谓"打猛浑人,却打猛浑出"的宋金院本"务在滑稽"艺术风格的完美继承。

这个文本的重要意义还在于:其一,弥补了宋杂剧《双斗医》有名目无文本的遗憾;其二,该本在中国古典戏剧中率先塑造了庸医形象,开启了傩戏、目连戏等仪式剧以及戏曲讽刺、戏弄医师的先河;其三,保留了金元时代院本《双斗医》的完整版,对研究宋代杂剧的艺术风格大有补遗。剧中"外呈答"的模式不禁让人联想起傩戏中类似的演出形态,也使我们想到南戏、传奇中"场外人"的呈答方式,自然还会想到东方多国各种不同形式的由乐队或专人"呈答""代答"的叙述方式。近几十年中,京昆等戏曲的剧场演出,大都摒弃了这种演出程式。不过,这种演出程式却完整地保留在包括傩戏、祭祀仪式剧的演出之中。

挖苦、戏弄庸医在东方古典戏剧之中,同样具有普遍性。王彤《唐宋滑稽戏研究》对印度古老"笑剧"的文本题材类别进行梳理,其中"医生"一类,在《尊者与妓女》《无赖聚会》《笑之潮》《好奇之海》《奇涛异浪》《幸运之喜》《激情之爱》《趣剧场》《胡作非为》《扮演者》等十部剧作都有庸医的身影,她说:"剧作家在人物的命名上极尽讽刺,将医生命名为病如海、病更重、小阎罗、病之王、医败类、勾魂医等等,单从名字上看,就足以让病人心惊胆战。此外,剧作家利用道具暗示医生如杀手般可怖,小阎罗医生每次登场都手持一根木柴,暗示每次治疗之后,身死火化是病人的唯一归宿。《尊者与妓女》中的庸医不学无术,医术背不出,对病人的症状也无法判断,只会拿药丸应付,被揭穿后只好仓惶溜走。《无赖聚会》中的庸医坚度克杜,更是出了名的病人克星,他开的药无异于毒药,吃了只能是死路一条。凡此种种,剧作家极尽嘲弄,无论姓名、举止和语言,剧中的庸医都与治病救人的神圣工作相去甚远。通过这种巨大的反差,以及人物荒谬滑稽的行为,取得了辛辣的讽刺效果。笑剧中的医生并非主要角色,也不是推动剧情发展的必要人物,与其有关的情节穿插与故事的主线中,不影响主要剧情的发展与走向,他的主要作用是滑稽调笑,增加笑闹的喜剧效果。"[①] 从以上陈述来

① 王彤:《唐宋滑稽戏研究》,(未刊稿,第112页),中国艺术研究院2017届毕业论文,导师毛小雨研究员。

看，印度的"笑剧"与中、日、韩，尤其是中国宋金杂剧、金院本在剧中人物命名、结构、语言等诸多方面都有异乎寻常的相同或相似，笑剧人物有"病更重""勾魂医"，宋金杂剧、院本有"了人""糊涂虫"，"笑剧"中的医生开方如毒药，金院本治病有凉水与巴豆。"笑剧"中的庸医是配角，宋杂剧、金院本以及目连戏等也以净、丑等行当装扮。不同的是，滑稽人物在"笑剧"中作为陪衬而存在，而宋杂剧、金院本作为独立的戏剧形式，装扮庸医的净、丑则是主要人物。不过，在这些杂剧、院本被插入在北曲杂剧时，就全剧而言，他们又是次要角色，以这些次要角色装扮的人物自然也是次要人物。由此可见，东方古典喜剧既有共同的规律，也有互相歧异之处，值得我们关注。

从傩坛、祭坛孕育诞生的戏剧，有大量的喜剧，却几乎没有"悲剧"。用西方"悲剧"的概念与理论衡量几乎全部傩戏、祭祀戏剧，都不会发现悲剧作品，即便某些作品偶有悲情因素，也不属于"悲剧"，这是东方戏剧本质意义决定的。东方戏剧的本质是什么？简言之，它是一种特殊的祭品，是奉纳于各路神灵的供品。这种愉悦神灵的祭品与同时奉纳给神灵的牺牲、丝帛等没有本质意义上的区别，区别仅仅在于形式与形态。从娘胎中带来的神灵供品的本质，伴随戏剧从发生到成长终至成熟的全过程。在这个过程中，变化的是表面，不变的是本质；变化的是极少数，不变的是大多数。这些小变不曾撼动其本质，那些少数不能代表整体。

祭品在祭祀中的根本意义，是取悦神灵。人们按着自己的想象去揣摩神的心思，人的欲望是丰衣足食，祭祀神灵便列鼎、焚帛而奉献；人的欲望是满足耳目之乐，祭祀神灵便歌舞、弹唱以奉纳。简言之，祭祀的目的是歌功颂德，以神灵的欢心为宗旨。既然如此，悲悲戚戚便不合时宜，"悲剧"便不会或很少在祭祀空间中诞生与延续。这种潜藏在深处的本质，一直左右着东方戏剧发展的全过程，从而造成傩坛、祭坛无"悲剧"的客观事实。重要的还在于，东方各国没有经历"文艺复兴"式的思想与文化的洗礼，导致东方戏剧没有从对神的信仰中彻底摆脱出来。因此，直到今天，某些受神灵信仰左右的艺术作品依然顽强地存续。这是一个需要从宏观与微观双向讨论的重大问题，这里不予展开。

第四章
交臂与融合：傩中戏、戏中傩

　　流传久远，遍及宫廷、城乡以及各个少数民族间的傩戏，不可能不与同时存在的其他戏剧形态如戏曲等相互影响、相互交流，在演出剧目上互相移植，或改调而歌之，或转易空间而演之，此种现象为整部演出史所常见，戏中驱傩、傩中演戏同时见诸傩坛与戏曲两类演出空间之内。所以，我们不必诧异安徽池州傩坛，与傩戏同坛上演的有《刘文龙》《姜女下池》等不属于傩戏的剧目。与这些显见的状况相比，那些隐藏在戏曲中的傩戏抑或驱傩情节、长大剧目中驱傩逐疫的出目等，更加值得关注。此种现象，不但在中国传统戏剧中屡见不鲜，在日本、朝鲜半岛的传统演剧中也时有所见。

　　在中国，经过魏晋南北朝各民族文化大碰撞这样一个准备时期，古傩在唐代发生过较大的变化，宋代市民文化进一步熏陶了这一古老的仪式，使之迅速地向戏剧、戏曲艺术靠拢。古老傩仪与市民艺术结合而产生了某些以佛、道禳解为内容的宋金院本，最好的例证，大约要数《师婆旦》了（详见下文）。元杂剧集宋金演出艺术之大成，而呈无比繁荣之势。朱权把北曲杂剧分为"杂剧十二科"，其中"神头鬼面""神仙道化"戏占据了相当的比重，以禳解、驱鬼降妖为主要内容的傩，便隐藏在这两科杂剧作品之中。

　　与观赏性戏剧或曰商业性戏剧相比，傩坛或祭祀坛场内的戏，形成相对较晚，究其原因，既有接受者的需求之别，也有展演空间的制约，更有展演目的的分别。在傩坛与祭祀坛场中，展演的主要目的是向神灵奉纳或请神以驱除邪魔；而在商业性演出空间中，演出的主要目的在于以艺术换金钱。傩坛以及祭祀空间是一个神圣的、人神共在的空间，它的随意性远小于商业性演出空间。在傩坛或祭祀坛场中，各种节目展演的接受者主要是各路神灵，而现实生活中的人，不

过是陪宾,在这些陪宾中,邀请傩班等行傩的"主家"是出资者,是他们出资聘请傩或祭祀坛班举行法式与演出,主家之外的邻里乡亲既是陪祭者,也是仪式的参与者,并借机而成为观摩者。而在商业性演出一侧,现实中的普通人逐渐把神灵赶下神坛,夺取了神灵作为观看主体的地位,最终成为演出的接受主体。以上这些区别,导致傩坛与祭祀坛场从仪礼向戏剧的转化格外迟缓,恰恰是这种"迟缓",为后世人们留下了戏剧进程的各种中间状态,那些活生生的前戏剧演出形态为我们揭开戏剧在发展演变历史中的一层又一层面纱,回放式地展示其演变的路径。

下面,将看到一系列古今剧目的对接,看到民间傩坛与祭祀坛场的演出形态、演出剧目与宋元明清商业性戏曲形态与剧目的比对,从中寻觅两者交臂或融合的关系。同时,把视野放大,遥看东亚,纵览古今,揭示这片广阔区域内那些似同非同,似异非异的戏剧文化丰富性。

第一节　佚曲《师婆旦》·巫女舞·巫女神乐

巫文化在东亚源远流长,国情不同,其文化之呈现也便不同。在华夏大地,女巫率先而起,男巫继之;男巫兴起之后,名之为"觋",以别于女巫。后起之"觋",大有压倒女巫之势,并逐渐试图取而代之,则女巫之势力消减。女巫看似一蹶不振,但却潜伏下来,不曾被彻底取代。即便在当下,也依然如此。比如,在云南保山,香童祭礼与香童演剧尚存于世。在祭礼与演出中,人们看不到女香童,参与法式与演出者全部为男香童。但是,当地却留下号称为"香童盟友"的"师娘"。保山香童戏专家倪开生说:"香童戏离不开香童,人所共知,然而,它与'师娘'也存在一定的联系。'师娘'与'香童'都属于巫人,他们自称是同教……在民间尤其是在农村,察看吉凶祸福,除灾祛邪,人们通常是找师娘,先听听师娘怎么说,然后才考虑去找香童。所以,在演唱香童戏中,师娘虽不出场,也不表演,但却在事前起着作用,即'点拨'、'提示'、'指引'的作用,也就是叫你去找香童跳神。所以,香童对师娘是十分敬佩的。"[①]而在江苏南通"童子戏"中,女童子与男童子同场作法,同场演戏。韩国现存十数种假面舞中,女巫的形

① 倪开升:《保山香童戏研究》,中国戏剧出版社2009年版,第121—122页。

象时有所见。而在其他祭祀或发丧仪式过程中,女巫甚至不可或缺。日本的情形大致如此,"巫女舞"普遍存在于全国大大小小神社祭祀礼仪之中。

在这个小节中,集中讨论与巫女相关的戏剧演出及文本。

元代杨显之在其所著八部杂剧中,有《借通县跳神师婆旦》一本,见于曹本《录鬼簿》、贾本《录鬼簿》《太和正音谱》《元曲选目》,皆作简名《师婆旦》。此剧全本散佚,不能尽详其情节。不过,我们沟通宋金院本以及明传奇中的某些消息,仍可知其大略,且断言这是一本傩戏,至少可以说该剧是以女巫师婆驱鬼为主要关目的杂剧。

元人陶宗仪《南村辍耕录》卷二十五《院本名目》"诸杂大小院本"有《师婆旦》一本。宋元时代,有三姑六婆之说,师婆即六婆之一。师婆与师公一样,皆为巫者,与师公相比,师婆的历史更加古远,她与古巫一脉相承。金院本《师婆旦》到了元人杨显之手中,可能别串一些情节,使得故事更加丰富,足以构成一本北曲杂剧,《借通县跳神师婆旦》必定以师婆驱鬼降妖为主要关目。

以上两剧虽皆不存,可幸的是在明人孟称舜《节义鸳鸯冢娇红记》传奇中,完整地保存着师婆驱鬼的情节①。这段戏,为该剧第二十五出,名曰《病禳》。先是,媒婆替申家去王通判家求亲,王家不允。而申纯与表妹娇娘已有情,王家既不允婚,申纯无因再去王家与娇娘见面,媒婆这才想出一计,请师婆去申家为久病的申纯解禳,谎说是其有鬼缠身,须到西南方数百里外躲避,这一方位正好为王通判家方向。师婆解禳全过程引述于下:("外旦"扮师婆)

[外旦]我乃异人传授九天玄女娘娘正法,须要备办三牲酒礼,祭请神将。烧符一道,上达天庭。烧符二道,神将来临,附在俺孩儿身上。有鬼捉鬼,有怪捉怪,无不灵验。[外]牲礼已备,便可烧符请将。[外旦]员外请拈香,待我烧符请将。[作法介]道香、德香、宝惠香、通三界香。吾奉九天玄女娘娘敕令:三界直符使者,十方从驾威灵,当境土地龙神,诸处城隍社庙,幽冥列圣,远近至真,以此

① 《娇红记》本事出于元人宋远同名小说。元人王实甫、郑经、金文质、汤式都有同名杂剧,惜皆不传明代同题材的戏剧作品中。刘兑《金童玉女娇红记》杂剧及孟称舜《节义鸳鸯冢娇红记》传奇幸存于世。刘兑《娇红记》杂剧共二本八折,在第二本六折中这样写道:"(申纯引院本《师婆旦》上)碧鸡神云:'申纯和王通判家女儿前生本是王母娘娘位下的金童玉女,两个为因思凡,该下民间,该为夫妇,本有宿缘之分,则奈业绩未满,不曾匹配,见今王通判家女儿也不快在那里哩。这两个正是前生姻眷,今生若不得成其夫妇,淹留它凡世,这病且不得好里'(院本下)。"只引了落鸡神的几句话,以交代两人的身份,院本没能展开。

真香普同供养。伏以神威至赫,祛百魅以迎祥,法力无边,扫群妖而育物。今有本府本县本坊申庆,为因孩儿申纯,梦境随邪,病魔为祟,特于今年今月今日今时,敬请神官,奉行摄勘,有鬼捉鬼,有怪捉怪。稽首拈香,万祈鸿鉴。[外拜,拈香介]

【驻云飞】拜祷神前,无奈我孩儿病未瘥。语话多虚诞,啼笑俱乖舛,嗏,一病惹迁延,特备牲牷,仰冀灵威,早与除凶患,灾难消除顷刻间。

[外旦击牌介]一击天清,二击地灵,三击五雷,速变真形。赫赫扬扬,日出东方。金牌一响,神将来降。[净扮神将,仗剑立坛前。外旦书符噀水介]吾持此水非凡水,九龙喷出净天地。太乙池中千万年,吾今将来净妖气。谨请年值月值日值时值神将,速降坛前,摄勘邪魔,弗使有违。吾奉九天玄女娘娘急急如令敕。[净倒介,外旦再咒水介,净起,跳舞介]

【北寄生草】咒符的,咒的威光显,拈香的,拈的情意虔。俺则见青袅袅,法坛前几缕香烟转,烈腾腾半空中几道灵符旋,勿律律醮堂边几阵阴风展。猛听的那金牌响处鬼神降,则我这剑光影里邪魔颤。

[外旦]荷蒙神将来临,请问缠住申生的,是何方鬼怪,甚处妖精?

净　　待吾神看来。[看笑介]我则道是甚般鬼怪,原来是:

【前腔】几个油头鬼,将他病体缠。[外旦]这些女鬼,怎么模样?[净]有一个青衣的女子呵,剪双灯搭不上鸳鸯眷。有一个白衣的女子呵,恨荒丘长不出棠梨片。有一个红衣女子呵,葬轻烟诉不出香囊怨。这都是些依花附草小精妖,敢赚杀那吟风弄月才郎面。[生作占语介]来的是何方神将,你敢奈何我们?[净]兀那小鬼头你听者:

【前腔】我是灵霄府天蓬将,奉仙符下九天。把俺那移星换斗神通显,驱雷掣电灵光现,排山立海威风展。

[生]你便有许多本事,也奈何不的我们。我们与申生冥数当然,你休管闲事。

[净怒介]这些小鬼头,你还则要兴妖作怪画堂中,[赶杀介]俺待赶,赶的你潜形遁迹阴山堑。[生]你休赶逼我,我们与申生是婚簿上注定的,你赶时可不犯了天条?[净]小鬼头嗫声!

【前腔】你道婚簿上呵,注定姻缘好。则那活人我怎许你死鬼缠?[生]古来人鬼交媾,也是有的。[净]你便是阆苑上的神仙,也怎把书生恋?你便是水殿里的龙神,也怎做阳人眷?你便是八洞内精妖,也怎与才郎缱。你待将他游魂摄

向吓魂台,俺则把你群邪押赴驱邪院。

［生］罢,罢!你如今赶的我紧,我且暂时回避。少不得二五三七四六之辰,重来相会,怕你也跟不住他哩。［生昏睡介］［净］小鬼头去了,申庆,你一干人听我吩咐:冤魂凤世苦相缠,今生重结好姻缘。直须时地逢鸡犬,方保平安病体瘥。申纯醒者,吾神去也。［倒介］［外旦］天神吩咐了,官人病体即好,员外可拈香谢将。［外拈香介］①

显然,这是民间女巫作法驱鬼仪式的戏剧化。本来驱傩仪式与戏剧之间仅仅一步之遥,稍作加工,便可能成为一出戏。从孟称舜《娇红记》串演的《师婆旦》院本,我们或多或少可以推想杨显之《师婆旦》杂剧的大要。与此相类的元杂剧中,尚有《萨真人夜断碧桃花》和《张天师断风花雪月》。这两种杂剧都描写道士降妖,有许多相似之处。

在韩国具有故事性的假面舞中,"女巫""小巫"是普遍存在的两个人物。本来,女巫与小巫是从事巫术活动的人物,女巫的职责是祭祀仪式的主角,而小巫负责歌舞表演。但是在假面舞与假面戏中,他们的行为与身份不相符合,尤其是小巫,她通常作为贪图钱财、风流不轨的形象出现。韩英姬说:"醉发是假面剧中嗜酒、好色、有财、有力的人物。他性格粗犷、黑白分明、行事果断的醉老汉。醉发喝酒醉成红脸,发现老僧犯戒,大骂老僧。自己却从老僧那里夺来小巫,用钱诱引小巫做爱。结果生下小醉发……"②"凤山假面舞"是韩国著名的非物质文化遗产,其中有这样一场戏:醉发发现老僧调戏小巫,把老僧打得头破血流,老僧夺路而逃。醉发心想:古话说有钱能使鬼推磨,既然有钱能买鬼神,今天用钱买个美女的芳心吧。接着:

［把钱扔给小巫。小巫转身把钱捡起来。
醉发　哎哟!要的好,都要吧,把我的全身都要吧。"洛阳东村梨花亭……"
［醉发开始跳舞。小巫一起跳舞。
醉发　(撩起小巫的裙子,把头塞进去)哇,这个地方真热啊,烫啊。数一数钱吧,一贯、两贯、三贯、四贯、五贯……哎呀,放开,放开,哎哟,出来了。(手拿

① (明)孟称舜著,王汉民、周晓兰编辑校点《孟称舜戏曲集》,四川出版集团巴蜀书社2006年版,第174—177页。
② 韩英姬:《韩国假面剧研究》,延边大学出版社2015年版,第90页。

一根长毛)这个毛够长了,够两米了。(这时醉发把自己的几根头发和布娃娃塞进小巫的两胯间,然后把头拿出来)

[小巫突然装出肚子疼。从裙子里扔掉布娃娃,好似生孩子,然后退场。

醉发 (跳舞跳到小巫在的地方,抱住孩子,装出孩子的哭声)哇!哇!哇!……(回到自己的声音)哎哟!哎哟!这是怎么回事呀,大家听听,年到七十生儿子啦……①(图4-1)

图4-1 韩国凤山假面舞中"醉发调戏小巫"和"小巫生下小醉发"场景

在韩国假面剧中,小巫这个人物完全被世俗化、喜剧化了。不过,在整饬的祭祀礼仪中,韩国的巫女之歌舞依然严格地被保留下来。比如江陵端午祭之"朝祭"时,巫女们以庄重的面貌出现在礼仪中。可见,在正式的祭祀礼仪与假面舞的娱乐性的不同空间中,巫女的面貌是不一样的。

日本文献《古事记》《日本书纪》《古语拾遗》中记载的最古老的艺能是天岩户前天钿女命跳神舞,这种神舞可以看作是日本最早记载的巫女舞。据贞观《仪式》记载,宫廷里举行镇魂祭时,巫女跳舞。早先,巫女舞在民间也很常见。如果说《古事记》记载的天钿女命在石屋前,跳着舞,露出双乳,衣服退到大腿处的舞蹈多少带有狂放色情的味道,那么现存的巫女舞则未见类似于韩国的这种因祭祀与演出空间不同而不同的情形,诸多的巫女舞依然保持庄重、严肃的风貌。日本春日大社、岛根县美保神社、新潟县佐渡郡大幡神社、大阪市住吉大社、

① 韩英姬:《韩国假面剧研究》,延边大学出版社2015年版,第296页。

第四章 交臂与融合：傩中戏、戏中傩

图4-2 日本催马乐神乐之《浦安四方之国固》段

和歌山市熊野那智大社、埼玉县鹫宫等著名神社的巫女舞都是极为严肃的。日本埼玉县鹫宫有神乐，名"鹫宫催马乐神乐"。该神乐主要由12段神乐剧目构成，其中有《浦安四方之国固》段（图4-2）。"浦安"的意思是安泰之国的意思，这里作为日本的别称，即演出该神乐的目的是祈求日本国土安稳。演出时，舞台中央置一束黄色币，周围四位巫女，分别以左手持青、赤、白、黑四色币，以五色对应五行之五方，右手持铃，围绕中间的黄色币顺时针绕行舞动。

中国古老的五行观念传入日本之后，原来在中国代表五方的神被置换为日本神道教的神，仍以五色来配五方。如东方青，为木祖，其神名"句句廼智命"；南方赤，为火祖，其神为"轲偶突智命"；西方白，为金祖，神名"金山彦命"；北方黑，为水祖，其神为"罔象女命"；中央黄，为土祖，其神名"埴安姬命"。在日本，这些神还是季节神，举凡风不调，雨不顺，气候反常时，也演出这个神乐，用五方神震慑致使灾难发生的邪气，以期恢复正常。这里，明显带有以正神震慑邪魔，祈求国土安稳的愿望。中国各地傩坛仪礼以及傩戏演出，每每见到五色、五方等五行观念外化的种种形态以及以五方神驱除魑魅魍魉的场面。

第二节 《碧桃花》萨真人捉鬼·《黑冢》山伏驱鬼

有关萨真人的北曲杂剧共有两本，一为《萨真人白日飞升》，一为《萨真人夜断碧桃花》，皆佚作者名。前者散佚，后者有明代息机子本及《元曲选》本。

剧本情节大略：徐端、张珪同在潮阳县为官，徐端女儿碧桃许字张珪子道南，两人偶遇于花园，赶巧被徐端碰见，大为光火，痛责其女。碧桃愤极而死，葬于园中。后徐、张两人皆归京。张道南及弟，得授潮阳县令，在花园中见碧桃花盛开，追思往事，大为感慨。当夜，碧桃的鬼魂出见张道南，从此，两人昼分夜合，致使张道南大病不起。萨真人应张珪相请，结坛作法，为道南解禳。这里，解禳一段戏，正是道士驱傩仪式的戏剧化。现将此段戏引于下：

真人　道童，将道服、剑来。（道童递科）

真人　道香一炷，法鼓三冬。十方肃静，万神仰德。恭焚道香，无为清净。自然香超三界，香满琼楼玉境，遍周天法界。虔诚恭请，叩齿焚香，请三天使者，五老神兵，衔符背剑在云间，跨虎乘鸾来月下。今因信士张珪之子张道南染病，服药不效。今日香灯花果列坛前，法遣神兵排左右。吾奉太上老君急急如律令，摄！一击天清，二击地灵，三击五雷，速变真形。

真人　（作拿笔科云）天圆地方，律令九章，神笔到处，万鬼潜藏。（作书符科云）天上麒麟子，顿断黄金锁，偷走下天来，人间收的我，紫薇殿下丹霞绕，白玉阶前剑佩齐，十二童子传诏毕，星冠云冕一齐回。（作击剑科云）老君赐我驱邪剑，离火煅成经百炼，出匣森森雪霜寒，入手辉辉星斗现。（作咒水科云）我持此水非凡水，九龙吐出净天地，太液池中千万年，吾今将来净妖气。（作仗剑步罡科云）谨请当日功曹，直符使者，吾今用尔，速至坛前，吾奉太上老君急急如律令，摄。

净　（扮直符上云）小圣乃直符使者是也，上仙呼唤，那厢使用？

真人　有劳神将，去百花园中，勾将碧桃来者。（直符神云）得令。（外扮马、赵、温、关天将押上）

天将　快行动些。（正旦唱）

　　【中官端正好】师父将法力施，天将把神通显。这些时急急煎煎，向后边园中到处搜寻遍，险闹了那一座森罗殿。

　　【滚绣球】这一个馘金铠身上穿，那一个蘸钢鞭腕上悬，一个个气昂昂性儿不善，他每都叫吼吼捋袖揎拳。走的我腿又酸脚又软，不由我不心惊胆战，索赔着笑脸退后趋前，你觑那昏昏怨雾迷千里，更和那惨惨浮云散九天，端的是苦海无边。

直符　（领旦儿做见科，云）碧桃当面。

真人　兀那小鬼头，你是何方鬼怪，甚处妖精，怎生将张道南缠搅，害人性命？你向我跟前，从实的说。说的是万事都休，说的不是罚往酆都，永为饿鬼也。
正旦　上仙可怜见，听妾身慢慢地从头说上一遍。①

　　接下来，碧桃说她尚有二十年阳寿。萨真人将判官摄至坛前，验证碧桃所言无误，又闻道南、碧桃有五百年姻缘之契。于是，萨真人令碧桃借别人之尸还魂，与张道南成就百年之好。而所借之尸，恰是昨日刚刚亡故的自己亲妹妹玉兰，于是碧桃的灵魂与玉兰的尸体合体。

　　萨真人，名守坚，四川西河人，宋代的一名道士。据《三教源流搜神大全》，萨守坚曾从四川出而求道，至陕遇道教三十代天师张虚静及王侍宸、林灵素，得三位道人的真传。后至湘阴县，收王灵官为其部将。萨真人在宋元民间，威声赫赫，明清以后，反不如王灵官那么家喻户晓了。

　　道教神驱鬼降妖是傩仪中比较常见的，在相关文献中，萨真人之外，张天师等也是驱鬼降妖的道士。方法大同小异，无非是书符、发咒、击剑、咒水、步罡、请神、逐除等等。不同的是，在道士、端公、师公、毕摩、香童驱傩降妖仪式之中，行科仪者是道士，而在《碧桃花》中，这些人物皆由演员装扮，即装扮成萨真人、张天师、判官、直符、鬼魂等。在《张天师断风花雪月》杂剧中，便由演员装扮张天师、直符、梅、荷、桃、桂诸花精以及封姨等，这一改变标志着道教科仪向戏剧的转化。看得出，在杂剧《萨真人夜断碧桃花》中，第二折结坛作法、招鬼审鬼、断案还魂是全剧核心，而这一折是典型的道士驱鬼仪式的戏剧化。前文曾经说到日本壬生狂言有一出名为《安达原》的哑剧剧目，与其同一题材的还有文乐（人形净琉璃）之《奥州安达原》以及歌舞伎、观世流能也有同名剧目。宝生、金春、金刚、喜多流能乐中，则名之为《黑冢》。在能乐中，该剧与《道成寺》《葵上》三剧目号称"三女鬼"之谣曲，顾名思义，这三出能以其所塑造的三个不同女鬼形象而闻名于世。可见，《安达原》（或曰《黑冢》）是日本古典戏剧常演的名剧。能与壬生狂言的《安达原》情节不完全相同，能的故事大约如下：著名的山伏祐庆阿阇梨带领几个山伏从熊野出发游历到陆奥安达原时，天色已晚，偶见一个草屋，而叩门求宿。草屋中仅有一位老女，经山伏们再三

① （明）臧懋循：《元曲选》，中华书局1989年版，第1695页。

恳求,她终于同意众人留住。深夜,屋内很冷,女主人去山里拾柴以点火取暖,临去前再三叮嘱不可以张望另外一个房间。一行人中有一个杂役忍不住偷看一眼,吓得魂不附体,众山伏看罢,惊骇不已。恰在此时,老女人回来了,见状大怒,遂露出原形,原来她是一个恶鬼。事到临头,众山伏无路可逃,只得与女鬼缠斗(剧中,鬼女由"仕手"扮,山伏佑庆阿阇梨由"胁"扮,同行的山伏由"胁连"装扮。"地谣"相当于歌队,演出时坐在舞台右侧):

仕手	怒火中烧,犹咸阳宫火,三月不灭;
	气愤填膺,趁苦雨凄风,杀灭吞光!
地谣	脚步声声,趋近身旁。
仕手	举起铁棍,势不可挡!
地谣	环顾四周,恐怖神伤!
	["祈祷"的伴奏,仕手和胁展开激烈地打斗。
胁	东方三世明王、
胁连	南方军荼利夜叉明王、
胁	西方大威德明王、
胁连	北方金刚夜叉明王、
胁	中央大日大圣不动明王。
胁、胁连	向药师如来祈祷,向大日如来祈祷,咒语声声,成就吉祥。
地谣	见我身者发菩提心,见我身者发菩提心,闻我名者断恶修善,听我说者得大智慧,知我心者即成佛。即身成佛,祈求明王捆绑我,惩罚我,不断祈祷。
仕手	怒火中烧! 怒火中烧!
地谣	双目不睁凶光灭,鬼女骇人气焰消,杀人凶灵终败露,鬼体虚弱身变小。声惨切,惨切声……雨夜茫茫,凄声潇潇。①

　　佑庆阿阇梨与山伏合力,狂搓念珠,口宣佛号,祷告五方神佛,下界降服女鬼。女鬼在强大的压力之下,跟跟跄跄,发出凄凉哀切的一丝哀鸣,消失在茫茫的雨夜中(图4-3)。

① [日]横道万里雄、表章校注:《谣曲集(下)》,岩波书店昭和三十八年版,第372—373页。

《黑冢》属于"复式能",分为前后场,前场由"仕手"装扮老女人,后场"仕手"改扮女鬼。山伏,指那些在山野的修行者,他们尊奉奈良时代初期的役小角为始祖,以大和(奈良)的大峰山、金峰山、吉野山,纪伊的熊野山,奥州的出羽三山,九州的英彦山等诸山为修行的场所。山伏所信仰的宗教,实际上在修验道中融入日本本土的神道教和中国的道教,密教传入日本又融合了真言密教,可以说,这是一种融合多种宗教的某些部分而形成的后起宗教。在一定程度上来说,山伏比佛家僧人、神社的宗教人士显得更加神秘,这一点反而被日本能、狂言、民俗艺能等的从业者注意,并将其引

图4-3 能《黑冢》(见《能观赏入门》)

入演出艺术之中。本书前章所述狂言《茸》便是一例,该剧以玩笑的方式讽刺山伏面对蘑菇妖时的无能为力,揭示了山伏法力不高却虚张声势的实质。本剧中,山伏与女鬼斗法时,口宣佛号,召请五方明王驱鬼以求脱离苦难,其中融合了中国民间及道教五行观念,看上去他们不像和尚而更像中国民间驱鬼仪式中的巫师或道士。杂糅道释巫的观念,神灵信仰,科仪程序,法物法器以及故事传说为一体的现象,在中国多地祭祀坛场以及傩坛,同样屡见不鲜。

第三节 《仙官庆会》钟馗捉鬼·能《钟馗》《皇帝》

今存本《仙官庆会》杂剧,全称《福禄寿仙官庆会》,是明初周宪王朱有燉所作《诚斋乐府》之一种。此剧今存明宣德宪藩原刊本、吴梅《奢摩他室曲丛》、据宣德宪藩本校印本、《古今杂剧残存十种》本、《脉望馆钞校古今杂剧》本等。该剧敷演福禄寿三仙奉东华大仙差遣,欲往凡尘唐土增福、赐禄、添寿。行前,先派钟馗、神荼、郁垒扫除妖气。钟馗等三神得令下凡,捉拿鬼魅,荡除妖氛。在驱傩

神的帮助下,共同扫荡了虚耗鬼。最后,钟馗神等返回天庭向三官复命。

日本国福满正博先生曾撰文讨论《仙官庆会》,认为该戏是一出傩戏[①]。这是颇具慧眼的。这里,我沿着福满正博先生的思路作进一步阐述。该剧的确是经过整理加工的傩戏,理由如下:

一是该剧题目正名作《贺新年神将驱傩,福禄寿仙官庆会》,已明确点明"神将驱傩"。

二是全剧之首所标正名作《新编福禄寿仙官庆会》,这里的"新编"两字格外重要。也就是说,在此剧之前,另有一个更加古老的文本。那个老本可能是民间流传的一个相对粗糙的傩戏本子,正因为如此,周宪王才加以新编。

三是既然是据老本改编,那么新编之后的本子,必然保留着某些老本的痕迹,今所见宪藩本不分折,且情节十分单薄,视其容量,与通常所见傩戏本差不多。该剧与我们通常所看到的北曲杂剧体例不同之处在于,它虽然有联套形式却没有明确的四折之分。这样的文本体例与现存的《元刊杂剧三十种》一样。那么,这个消息是否意味着《新编福禄寿仙官庆会》的文本体例更接近"新编"所依据的老本呢?而那个老本抑或旧本是否是一出傩戏,或更加接近北曲杂剧体例的傩戏本呢?似乎不能判定。不过,就其内容而言,谓之以驱傩为本的北曲杂剧是说得通的。此外,剧中有某些与主干故事不大相关的情节,比如:仙童奉仙官之命,去请神荼、郁垒二神下凡除妖,二神不在,仙童找不到他们。待二神来到三官神处,三官神问二神为何胡行乱跑,二神将说被瑶池会吸引,便大谈起瑶池蟠桃大会的盛况来。导致这种情况的或有两种可能。其一,老本就是如此。若是,恰恰反映了民间傩戏本粗糙之处。其二,原本无此情节,当周宪王据以改编时,为凑合杂剧的规模而重新敷演了这段戏。果若如是,则流露了改编的迹象。

四是钟馗驱鬼,傩神配合。在这出戏中,传统的驱鬼主神神荼、郁垒、钟馗都出场了。在戏中,他们仍作为驱邪的主角担负驱鬼逐疫的任务。钟馗,自从唐代进入傩仪之后,便一直是驱鬼的重要一员。与其他后起的驱傩神不同的是,他很早便进入到戏剧中去。进入戏剧后的钟馗仍以驱逐鬼魅为主要的戏剧动作。宋周密《武林旧事》所载"官本杂剧段数"中,有《钟馗爨》一种。

① [日]福满正博《傩文化与宋元明杂剧》,文载张子伟主编《中国傩》,湖南师范大学出版社1994年版,第350—355页。

第四章　交臂与融合：傩中戏、戏中傩

　　《仙官庆会》的核心段落是钟馗、神荼、郁垒三神领三官神法旨下临凡尘。三神未到之前，小鬼及驱傩神率先登场上：

　　［净扮四个小鬼调躯老一折了同下］
　　［舞童画裤子作驱傩神上了］
　　［四人红绡金衫子绿裙用五彩画］
　　［四人红绡金衫子白裙五彩画］
　　［四人红绡金衫子五色裙五彩画］
　　［四人红绡金衫子金红裙五彩画］
　　［驱傩神十六位分作四队上，念］
　　　　升平除夜进傩名，画裤朱衣四队行。
　　　　院院烧灯如白日，沉香火里坐吹笙。
　　［傩神复同调躯老一折了云］才到得下方了，等待钟馗仙官，兀的来的是钟馗也。［正末引神荼、郁垒二神调躯老上］［末唱］
【双调新水令】恰离了大罗天下降凤凰楼，拂清风两枚袍袖，紧束着乌角带，高岸起黑幞头，走遍神州，甚妖殄敢争斗。
　　［末云］凭着小圣这威猛呵。［末唱］
【乔牌儿】我这里赤力力推转了大地轴，忽剌剌扳倒了华山岫，皂朝靴踏得江河漏，气冲霄高贯斗。
　　［末云］来到下方，唐家宅院，试寻这氛殄之怪咱。［末走着唱］
【雁儿落】向亭台苑囿搜，把殿宇厅堂扣，越门栏井灶寻，到闺阁帘帷候。［傩神云］走遍宅院，并无氛殄之气。［末唱］
【得胜令】寻不见怎干休，恼的自怒气胜如彪。将这火四队驱傩将，好教他千般不自由。［末又走着唱］转过那南楼恰行西墙后，我跳过这阴沟。［四小鬼上］［末做寻见科］［末唱］呀呀呀，原来在这答儿寻着那小鬼头。［末作拿鬼科］［末唱］
【甜水令】我这里用手托来，将脚蹅定，谁能答救。急将这业畜的发先揪。这一个权作胡床。［末坐着唱］这一个权为几案，［末按着唱］这一个权为裀褥，［末蹅着唱］这一个作晨餐抠出他双眸。［末双手抠鬼眼科］
　　［末云］问你这四个鬼头，是甚氛殄之妖？［鬼云］告上圣慈悲可怜，放俺起来，俺有个小曲儿，唱与上圣听。［末起云］剥了这厮的衣服，叫他唱。［神剥衣

了][鬼唱]

【青哥儿】俺是人间、人间的虚耗,专一把仓库、仓库搬消,他便是富似石崇也怎熬,俺把他财物偷了,米麦搬了,富的穷了,穷的罢了,吃的没了,穿的无了,精着个突豹,光着个得恼,盛撒破了,外啾漏着,拍着爪老,将他笑倒。今日个被仙官剥得俺虚耗的赤条条,这的是、这的是天理须还报。

[末云]正是妖魔鬼怪,他划地还唱,打那厮,问他谁教他来?[神打科][鬼云]上圣可怜见,俺本不会唱,只为要去富乐院里虚耗那子弟客商每钱,学了这个小曲儿。[末打唱]

【折桂令】打你个小妖氛再敢胡诌,[鬼云]不敢了,不敢了,小的每正是剪断了彩绉,可怜见黄柏拌猪头,苦脑子。[末打唱]再敢道剪断了丝绉,黄柏拌猪头,将这厮膊项上拳揣,腰肢上脚踢,更将他两耳齐揪。[鬼叫云]不敢了,不敢了。[末云]听我说。[末唱]再不要作虚耗向年终岁首,再不要送贫穷到客店商舟。[鬼云]到处都不敢去走了,只有富乐院里走,小的每断不住。[末云]打那厮。[末唱]他自口似倾油,眼似灯烛,燎得我面热心焦。[末云]左右再打。[末唱]打那滑球。[鬼云]今番委实、委实不敢作虚耗了。[末云]你为虚耗呵,再休耗人喜事并财物,我教你去耗那几般儿去。[鬼云]依上圣指教。[末唱]

【水仙子】您耗的那三尸二竖少搜,耗的那九种蚘虫不妄走,耗的那千灾百病皆无咎,耗的那狌狞中少了因犯,耗的那刚强不义的温柔,耗的那为恶的减了他狂性,做贼的消了他好偷,教与您会虚耗积善的因由。

[鬼云]小的每都知道了,再不敢作虚耗,耗人间喜事财物也。[众队逐鬼,场内转一遭,打散下]①

驱傩神上场合诵的四句诗,是唐代王建百首宫词之一。《仙官庆会》作者设计的时间地点也是唐代,三仙官一上场就有"前去下方唐世,增福赐禄添寿去"的道白。傩神念王建诗,便是此义。剧中所以将驱傩神作四队16人,之所以用五彩画裙,当亦从王建"画裤朱衣四队行"而来,按着五行五色观念,按着诗句装扮16个四色鬼组成的驱傩队子,在驱傩神带领下,配合钟馗、神荼、郁垒索鬼、打鬼。在这场与鬼魅的搏斗中,正义力量形成了一个相对强大的势力,何愁鬼魅不除!

① 吴梅:《奢摩他室曲丛·第二集·仙官庆会》,商务印书馆1928年刊印。

第四章 交臂与融合：傩中戏、戏中傩

总之，笔者认为，《仙官庆会》是钟馗、神荼、郁垒驱鬼仪式的北曲杂剧化的代表性作品之一。

在上举几部杂剧中，驱傩逐疫的有女巫者一、道士者二以及钟馗、驱傩神等，而道士驱傩解禳占据了一定的比重，这与元代反映道教神仙、道士的杂剧数量较多恰相一致，其原因恐怕与元代道教盛行有关。

大约在唐代，钟馗信仰以及钟馗驱鬼故事便传入日本，在文人画、浮世绘、神乐、能等艺术领域占有一席之地。

作为日本传统绘画题材之一的钟馗画，可以追溯到8世纪中晚期到9世纪前期。这个时期去中国"百代画圣"吴道子（约685—758年）首创钟馗画的时代十分接近。这恐怕和日本遣唐使大有关系。公元630—894年，即唐代前期至唐末，日本朝廷派遣唐使总计18次。为数众多的遣唐使、留学僧、留学生从中国带回大量的典籍，全面地学习中国先进的政治、经济、文化等，这之中或许也包括了驱鬼之神钟馗的传说和绘画艺术。尔后，到了室町时代，由狩野正信、元信父子创立的狩野画派中的汉画画家们，以钟馗为题材的绘画作品为数不算太少。

江户时代的浮世绘是以江户市民的支持为背景绘画。由于它植根于民众文化之中，从而限定了它题材的市民化——市井、勾栏甚至花街柳巷等所谓"恶所"，以及他们的风俗文化。浮世绘这种版画能够反复大量印刷，所以很容易得到普及。明和二年（1765），多版套色的技法即"锦绘"达到了完备的阶段，从而极大地丰富了浮世绘的艺术表现力。到了天明（1781—1789）、宽政年间（1789—1801），浮世绘迎来了它的黄金时代。浮世绘画家中，清倍、春章、重长、广重、怀月堂安度、鸟居清胤、圆山应举、葛饰北斋、歌川国直、河锅晓斋、中野其明、月冈芳年等人，都曾以钟馗为题材作画（图4-4、图4-5、图4-6）。

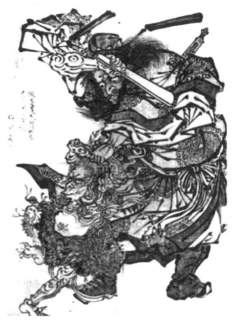

图4-4 《钟馗追鬼》（歌川国直绘）

 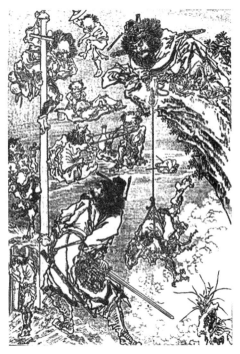

图4-5 《钟馗驱鬼图》(河锅晓斋绘)　　图4-6 《钟馗与鬼》(河锅晓斋绘)

从画题来说,有的直接从中国的钟馗传说取材,如钟馗捉鬼、钟馗梦中捉鬼、钟馗嫁妹等;有的则别出心裁,如钟馗观棋、钟馗救美人等;有的则利用这一题材,自抒胸臆,寄托某种思想,或者别有所刺,如月冈芳年的钟馗私通、鬼的生活等。月冈芳年的钟馗画,的确有令今人难以琢磨的寓意。比如《鬼的生活》这幅画中,钟馗站在岩石后面,他右手握剑偷窥群鬼,众鬼总计29个,正在聚精会神地做着各自的营生。右下角一个老女鬼,在抱小孩撒尿;他们的上面,一个年轻男鬼给另一老鬼按摩;再上面的一组共有四鬼,老女鬼给一小孩鬼喂奶,另一小鬼在旁大哭,第三个小孩鬼全神贯注地玩木偶。另外的鬼,有烧火的、舀汤的、杀鬼的、端饭的、吃饭的、弹琴的、跳舞的等等,整个的鬼界,实际上是人间平民生活的生动描绘。那么,如何解释执剑的钟馗呢?又如《钟馗私通》(图4-7),可能也别有针砭。

狂歌绘本《大津土特产》刊刻于安永九年(1781)。狂歌是江户时代中期以后流行起来的一种滑稽风格的"和歌"。《大津土特产》则是配有图画的狂歌集,其中有一幅便是钟馗。从图中看,它的造型与风格很具民间风味。钟馗所执者

第四章 交臂与融合：傩中戏、戏中傩

图 4-7 《钟馗私通》（月冈芳年绘）

不是剑，而是刀，须发和帽式也与别的钟馗画不同。

前文曾提到朱钟馗，这种钟馗画大都以朱砂作画。朱钟馗的形式也应该是从中国传到日本的。早在宋代，苏东坡就曾用朱砂画竹子。清代的指画名家高其佩（1660—1734）首创以朱砂画钟馗。在我所寓目的日本浮世绘中，江户时代的葛饰北斋、大正至昭和时代的富田溪仙都有朱钟馗画。

红色的钟馗为什么能作为疱疮神，驱除那些给人带来天花的疫鬼？除了钟馗本身就是驱鬼的神这一信仰之外，中国古代的俗信早已赋予红色以祛除邪恶的咒术力量了。而红色的这种咒术力量，应当从血液所具有的驱邪功能转化过来的。古代有所谓"衅"，即血祭，杀生取血涂物以祭。打仗之前，以血衅鼓以祭之。是因为鼓在战争中的作用十分巨大，因而神之。以血祭鼓神，是为驱除邪魔。历代宫中大傩，照例要磔狗、磔鸡，也有以血辟除不祥之意。时至今日，用血祛除邪魔鬼魅的信仰和作法，仍能看到。目连戏开场之"破台"、傩仪中的杀鸡取血以及某些地区傩堂仪式中的"开红山"等，皆属此类。此外，在很多民俗事项，诸如盖新房、娶新妇、种植、服饰等等之中，也能看到这种信仰。因为血液是红色的，所以凡是红色的东西也具有了与血液同样的避邪逐恶的功能。例如，在有些地方，盖房时，要用动物的血来涂抹台阶等处，但是在另外的地区，人们在上梁时，却用大红布为大梁披红。然而，在日本古代民俗文化中，似乎没有明显的

用血或红色来驱鬼逐魅的现象。因此,朱钟馗的画法以及它的逐疫功能的信仰都应当从中国传入。

总之,钟馗之成为日本绘画的常见题材之一,应该说有它深刻的原因。中国的打鬼之神传到日本之后,已经被日本人民所接受,成为民间信仰的众神之一。这可能是个根本的原因。此外,从唐代开始,直到现在,中国的钟馗画也一直是画家们的作画题材,从内容到风格,不断变化,不断发展。历代的中国钟馗画,不断地影响日本钟馗画的创作。

日本古代画师调动全部激情创作了为数不少的钟馗题材作品,虽然大体上不出"捉鬼"之宗旨,但是也有别出机杼者,钟馗骑狮、骑虎、执剑、扬刀、吃鬼、杀鬼,甚至与鬼游戏,更为甚者则钟馗偷情。在日本画师笔下,钟馗时而为驱傩之大神,时而又变为俗世的壮汉,可谓奇思妙想,令人目不暇接。

日本能涉及钟馗的有《钟馗》《皇帝》两出。《钟馗》不涉及驱鬼,而以宗教仪式构成全剧。张哲俊说:"《钟馗》的核心部分不是钟馗的故事,而是由钟馗向路人讲述佛教教义。《钟馗》几乎没有戏剧的叙事性特征,从头到尾反复强调的是钟馗为唐朝驱除恶鬼和讲述人生无常。"[1] 在这里,钟馗作为剧中主要的叙述者,几乎成为佛教理念的传声筒,与其说是"戏",不如说是一出具有人物装扮的仪式程序的构成部分。

《皇帝》又名《玄宗》《明王镜》《御恼杨贵妃》,这三种命名的着眼点各不相同。《皇帝》《玄宗》比较清楚,不必说了。《明王镜》之名来自剧中的一件道具"明王镜",即所谓照妖镜。《御恼杨贵妃》则取剧中的情节,"恼"是生病,"御"则为敬语,《御恼杨贵妃》可译为《杨贵妃患病》。

该剧的作者是观世信光(1435—1516),通名观世小次郎。日本能乐史上的著名人物,室町时代中后期观世座的鼓师和能乐作者,一生共创作了31本能剧,现存24本。小次郎的作品中有数部取材于中国,如《汉高祖》《皇帝》《张良》等。其中《汉高祖》一剧首演于1452年,当年他只有17岁。

能剧《皇帝》除了金春流之外,其余各能乐流派如观世、宝生、金刚、喜多都有。全剧结构情节大略如下:

故事发生在春天,唐代的长安宫中。杨贵妃被病魔缠身,唐玄宗为此而痛心。钟馗的灵魂化为老翁出现在宫中。老翁把一面照妖镜放在贵妃的枕边,说

[1] 张哲俊:《中国题材的日本谣曲》,宁夏人民出版社2005年版,第234页。

这样可以驱鬼。夜幕降临,夜风徐徐,人身上的毛都被吹得摇起来,就在此时,镜中出现得意忘形的病鬼。玄宗拔剑刺向病鬼,病鬼却藏到柱子的阴影里。之后,一日天清气朗,长安宫沐浴在明媚的阳光中,正在此时,钟馗的灵魂驾着天马进宫参拜,他一看明王镜,就发现了病鬼。钟馗仗剑直刺,斩杀了想要逃走的病鬼。贵妃痊愈,钟馗宣誓以后要成为唐宫的守护神。

全剧分前后两场,前场是为序,序共有三段:

序段一,先由一个官人出场作"开口"。开口的意思是第一个上场人述说,有时也指述说人。他首先自报家门说:"在下乃仕于唐土玄宗皇帝的官人是也。"然后交代曰:皇帝非常宠爱的贵妃病了,如今皇帝御驾光临,探望病状。

序段二,皇帝上场后,吟道:"春从春游夜专夜,后宫佳丽三千人,三千宠爱在一身。""太液芙蓉未央柳,芙蓉如面柳如眉。"

序段三,这一段是钟馗幻化的老翁和玄宗的对话。宫中突然出现一个不可思议的老翁,玄宗感到奇怪,问他是谁,老人说:"我是你伯父在位时的钟馗,因名落孙山而触阶身亡。"又说:"感念先帝赐官赠袍之旧恩,闻知陛下宠爱的贵妃病魔缠身,特地前来奉献照妖镜。"并嘱咐:把镜子置于枕边,病魔定会现出原形。

后场包括破、急,破共有三段:

破段一、破段二主要是玄宗、贵妃以及地谣的轮互吟唱。到破段三,恶鬼出场,并被照妖镜照出原形。

急有两段,第一段,钟馗执剑上场。第二段,恶鬼在照妖镜前,失掉了法力,他叫着:"我的神通力不复存在了!"钟馗挥剑斩之[①]。

很清楚,与《钟馗》相比,《皇帝》一剧更加接近中国唐代的钟馗传说,甚至可以说,它是唐代钟馗传说的能乐化。剧中的吟唱,多从《长恨歌》采撷诗句。从这一点来说,《皇帝》是作者巧妙地把唐代的钟馗传说和《长恨歌》糅合之后,编撰而成。与《钟馗》相比,《皇帝》一剧少用佛典,所受佛教影响不大,显得它更近于中国的钟馗戏。

该剧中另一项趣事,便是照妖镜以及作者所赋予它的神秘法力。对镜子神性的民间俗信在中国发端甚早。相传秦代宫中有神奇的方镜,能照人肺腑,女子有邪心,则胆张心动。秦始皇常以照宫人,胆张心动者则杀之。汉代郭宪《洞冥

[①]《钟馗》《皇帝》两剧的情节,据《谣曲全集》卷5译述。野上丰一郎编,中央公论社1986年版,第326—346页。

记》也有用镜子照见魑魅的记载。中国人发明了铜镜的炼制技术,也赋予它神秘的文化内涵。镜子能照视邪心、邪物、妖魔鬼怪,一旦化入民间信仰之中,就会演化出形形色色的故事,表现在风俗习惯、文化艺术的方方面面。唐代王度《古镜记》中的古镜,简直是一个驱魔斩鬼的大神。宋代的娶新妇习俗,在迎新的队伍中,有举镜倒行的风俗,目的是化解娶亲路上的凶险。某些苗族地区的"照水碗"巫术,恐怕也是从镜子的神性信仰中分化而生。贵州地戏面具上,镶满了镜片,也绝非出于美观的目的,或许是把照妖镜的风俗信仰变化而用之,并非没有可能。笔者认为,《皇帝》中的照妖镜,与中国对古镜的神秘信仰有渊源关系。不过,在中国的钟馗传说和钟馗戏中,从未出现过照妖镜,钟馗本身所具有的法眼,无须照妖镜来帮忙。日本也有广泛悠长的对镜的信仰,后来甚至演变为神的依代,在有些神社的神龛中,所供奉的就是一面镜子,这面镜子就是神的依代。追本溯源,无论是作为日本三大宝器的镜子还是能剧中的"明王镜"(照妖镜)都有可能来自古代中国对镜子的神秘信仰。《皇帝》能中的照妖镜恐怕也不是直接取材于日本本国的镜信仰,而是从中国传统文化之中直接吸收的。

钟馗广泛存在于中国各地祭坛、傩坛以及多个地方戏曲剧种的演出之中,举不胜举。无论在哪里,钟馗无不以正直的驱鬼斩魔的形象出现,就连看起来荒诞的《嫁妹》,也是为了践行对学友的承诺,从而表现钟馗言既出行必果的性格。总之,钟馗这个形象通过戏曲以及傩戏、祭祀仪式剧等多种戏剧形态之呈现,早已家喻户晓,这里不再赘述。

第四节 《智勇定齐》与《采桑》

山西曲沃县任庄"扇鼓傩戏"有几出短剧,其中之一为《采桑》。从迄今仍在演出的《采桑》来看,其情节似乎与驱傩无关。有趣的是,这出看上去与傩无关的小戏,却是以"遵行傩礼·禳瘟逐疫"为宗旨的《扇鼓神谱》中恒常的演出剧目之一,是傩演戏的典型例证之一。

元代那位善作历史剧的"郑老先生"郑光祖,有一部《钟离春智勇定齐》杂剧。经过比对,发现《采桑》的情节也就是《智勇定齐》第二折的主要关目,两者之间似有承继关系,要么是郑光祖据民间本《采桑》加工整理为北曲杂剧,要么就是任庄许氏家族的祖上将《钟离春智勇定齐》第二折截取下来,放到扇鼓仪式

中演出。当然,也不排除第三种情况,即郑光祖与许氏家族不约而同依据历史传说分别创作了《钟离春智勇定齐》与《采桑》。

《钟离春智勇定齐》与《采桑》的主要异同点,表现在以下几个方面。在出场人物上:《采桑》只有三个人物——丑姑姑(无盐)、齐景公、晏婴;《智勇定齐》第二折除上述三个人物外,另有无盐弟媳邹氏、统军上将军田能、左右裨将徐弘吉、徐弘义。值得注意的是邹氏,该人由搽旦扮。《采桑》中,无盐是个文武双全、机智泼辣的村姑,而在《智勇定齐》中,她性格中泼辣以及能武的一面,也是最富特色的一面,被邹氏分去,只剩下能文和所谓胸怀大计一点。她到桑园采桑,手中还拿着一本书读;晏婴代齐公子向她提亲,她回答:"妾来采桑,非是结亲之所,有父母在堂,焉敢轻许?"多少带点酸腐之气。可见,《钟离春智勇定齐》杂剧中,明显地打上了文人意识的烙印。郑光祖一方面迁就元剧正旦色一般的人物特征,一方面大约以为将来的娘娘岂能如此泼辣、出言不逊?于是另添一搽旦。无盐变得文绉绉,失去了野味,也便不那么自然可爱了。两个文本的差异主要表现在这些方面,相同处却很多:两人邂逅的原因相同,都是齐公子追赶猎物而误入桑园;都有齐公子马践田苗而被斥责的情节;都交换了信物,而且齐公子的信物皆为鞭、剑、腰带,无盐的信物皆为木梳。两个文本之间如果没有继承、改编的关系,大约不会如出一辙。

郑光祖及其作品在钟嗣成《录鬼簿》"方今已亡名公才子"之下著录,谓"平阳襄陵人,以儒补杭州路吏。"[1]襄陵地处晋南,与曲沃很近,他或者亲眼见到民间傩坛演出的《采桑》,亦并非全无可能。当然,这一推论是建立在《扇鼓神谱》产生于宋代或早于《钟离春智勇定齐》问世之前的。曲六乙先生对《扇鼓神谱》产生年代的论定是可信的,郑光祖以民间傩坛小戏《采桑》为基础,综合其他材料,拓展为杂剧的规模,也并非不可能,他对《采桑》作了改编,但却不能尽去原剧的血肉,那么元代人批评他"贪于徘谐,未免多于斧凿",是否也包括了这一出戏呢?[2]

任庄一带从前广植桑树,《采桑》的编创并列入《扇鼓神谱》中演出,应当与祈求后土娘娘保护桑业生产有关。

[1] (元)钟嗣成:《录鬼簿·卷下》,《中国古典戏曲论著集成(第二册)》,中国戏剧出版社1959年版,第119页。
[2] 曲六乙:《〈扇鼓神谱〉的历史信息价值》,载《中华戏曲(总第六辑)》,山西人民出版社1988年版,第101页。

第五节 《柳毅传书》与傩戏《龙王女》《骑龙下海》

柳毅传书的故事早在中唐时期已经流传，宋代改编为杂剧，著录在宋代周密《武林杂剧》卷十《官本杂剧段数》，名为《柳毅大圣乐》。元人尚仲贤依据唐传奇与宋杂剧创作了北曲杂剧《洞庭湖柳毅传书》，使得柳毅传书的故事家喻户晓并传诵后世。在湖南湘西沅水中下游的傩堂戏中，也有一部与《柳毅传书》杂剧故事不完全相同，人物、情节有很大差异的傩坛大本戏《龙王女》。

湖南傩堂演出傩戏《龙王女》又名《放羊下海》《大放羊》。该剧又分湘西凤凰本与沅水本，两者的故事情节也有所不同。以凤凰本为例，胡健国介绍说：

 凤凰本龙王三女龙秀英封为天宫净瓶娘娘。在天旱洒净时，因滋生凡念将净瓶摔破，使洪水泛滥，被罚下凡受苦。龙王命三弟扮算命先生送龙三女到人间，配与金家为媳。龙三女在金家遭到婆母与幺姑虐待，朝夕绩麻，夜宿羊圈，后又被赶至雪山牧羊，饥寒难当。幸得其嫂许氏暗中相助，才免一死。山西书生柳毅，赶考落第返家，路过雪山，邂逅龙三女。得知其身世遭遇，愿为之下海投书。柳毅千里兼程来到洞庭，将龙女血书交与龙王。龙王命三弟发兵救女。水漫金家，全家淹死，龙三女救下大嫂许氏。龙王将三女许配柳毅为妻。太白金星又传御旨，封龙三女守观音莲台，柳毅为善才童子，二人在观音座旁永受香烟。①

这是一部在一定程度上已经变型的人神之间善良与恶毒、正义战胜邪恶的故事，与杂剧《柳毅传书》相比，《龙王女》更加世俗化，尽管它受原小说所囿，尚未褪去神话故事色彩。如果说，北曲杂剧《柳毅传书》洞庭湖龙王发兵讨伐泾河小龙还多少有些"傩"味儿的话，那么在《龙王女》中，那仅有一点点的"傩"味儿也已消失殆尽。这样一出戏居然成为湖南湘西傩坛大本戏的常演剧目。恰恰印证了傩中演剧的观点，恰恰说明傩、傩戏与戏曲艺术的交融。《龙王女》在当地属于傩坛"大本戏"，胡健国说："傩坛大本戏，是长期伴随巫师还傩活动演

① 文忆萱主编：《湖南地方剧种志丛书》（二），湖南文艺出版社1989年版，第503页。

出的、戏曲化程度较高的剧目。在湖南曾流行过的有六出,即《孟姜女》、《龙王女》、《庞氏女》、《花关索》(亦称《鲍三娘》)、《七仙女》和《桃源洞》(亦称《大盘洞》)。"湖南傩坛演出剧目分正戏、小戏、大本戏三种,"傩堂正戏,是由巫师作法事请神演变而成的、带有简单情节及表演的剧目。……傩堂小戏,已具小型戏曲特征。"① 这种戏曲化程度较高的《龙王女》等戏,已经与傩堂本戏、傩堂小戏不可同日而语。

此外,柳毅自从为龙女三娘传书,已经从唐代短篇小说中的虚构人物摇身转变为神。《历代神仙通鉴》卷十五:"金龙大王柳毅"之说,同书卷十四说得更加详细:"(唐景龙三年,柳毅为洞庭湖龙女传书)遂为水仙。帝降敕为金龙大王。凡涉江者,必诣庙祭焉。"② 则柳毅成为江湖乘船者的保护神。江南河湖港汉纵横交错,水神信仰远比北方为盛,湖南傩堂在行傩时上演《龙王女》是可以理解的。

与柳毅直接相关的傩戏,贵州铜仁等地傩坛有一出《骑龙下海》。在傩坛上演的《骑龙下海》属于"插戏"。插戏是穿插在傩坛"正戏"之中演出的剧目,这些剧目相对比较成熟,大都具备完整的故事,情节相对生动,语言也更加生动,是傩坛之中必不可少的、起到调节傩坛演出空间气氛,同时具有某些斥恶扬善的作用,有的也带有"傩"味儿。《骑龙下海》虽然祖于北曲杂剧《柳毅传书》,但是情节与人物却大不相同。该剧出场人物有洞庭君、钱塘君、龙女、柳毅、孽龙、金婆、金员外以及钱塘君(龙王)带领的兵丁——红介甲乙丙丁,孽龙带领的兵丁——丑介甲乙丙丁。从人物设置看,与北曲杂剧《柳毅传书》已经不同,人物不同,情节故事必然不同。该剧大致故事:金员外寿诞之日,龙女被金婆毒打并赶出家门去放羊。龙女放羊之际,偶遇赶考落第的柳毅。龙女讲述了自己的遭遇,请柳毅送信给自己的父亲,并取下头上发簪,嘱咐柳毅以此簪敲打洞庭湖畔一棵"社桔",便可骑龙下海,面见龙女之父。柳毅依言而行,以簪扣动"社桔",正要骑龙下海之际,孽龙出现了。孽龙阻止其下海,与柳毅争执并打斗。柳毅手持宝剑将孽龙的兵丁斩杀,孽龙火冒三丈,决心杀灭柳毅。恰在此时,钱塘龙君带领兵丁出战孽龙。孽龙不敌,被钱塘君降服。最后,以龙女改嫁柳毅而草草作结。

① 文忆萱主编:《湖南地方剧种志丛书》(二),湖南文艺出版社1989年版,第488—489页。
② 宗力、刘群编著:《中国民间诸神》,河北人民出版社1986年版,第338页。

在这里，不见了北曲杂剧《柳毅传书》中重要人物泾河龙王，金员外与金婆变成了世俗之人，洞庭君打杀的不再是泾河小龙，而变成了孽龙。柳毅回乡之后所娶之妻，不料原来是龙女，而在《骑龙下海》中，在战败了孽龙之后便娶了龙女。可见，在《骑龙下海》这里，故事情节的编排尚显针线不密，孽龙的突然出现颇显突兀，而柳毅与孽龙开战并在钱塘江龙君帮助下降服孽龙的情节之所以代替了洞庭湖龙君斩杀泾河龙之关目，大约是为了适应傩坛驱除恶物之宗旨。剧中，虽然未曾交代孽龙如何作孽，如何为害百姓，而只下一个"孽"字以表明它不是善类。其中，柳毅战孽龙一段戏大有"傩"味儿（其中"红甲"，为洞庭湖兵丁）：

孽龙　你这小子,岂敢入海!
柳毅　胆大骑龙骑虎,胆小骑抱鸡母,既来之,哪有敢与不敢!
红甲　（旁白）柳遇孽龙,我得回庭报告去。（下）
孽龙　你小子站着,看吾水中戏耍显神通。
柳毅　我有一铁杵,它能大能小,怕你显神通! 你听着:
　　　（唱）炼石女娲来炼铁,风伯雨师煽风起。
　　　　　　太乙祝融护炉火,炼成这根大铁杵。
孽龙　你有神通,试比高下。
　　　〔二人武打,相持不下;丑介乙丙丁上场助战。
柳毅　你孽龙二子来助战,我斩掉你们何妨。
　　　〔丑介乙丙皆被斩。下。
　　　（唱）柳剑砍,如烈火,
　　　　　　妖枪迎,锐气盛。
　　　　　　孽二子,来助战,
　　　　　　吐妖气,同被斩。
孽龙　看来,小子学了飞步之法,得了玉女斩妖剑,难道我真不能抵挡?
柳毅　（唱）宝剑对长枪,杀气倍增。
孽龙　（唱）钢叉对宝剑,顿长精神。
柳毅　（唱）尽杀它一个,虎奔狼穴。
孽龙　（唱）杀得柳落花,身染红泥。
　　　〔丑介丙上,与柳毅战,相持不下。

柳毅 （唱）自笑妖精不见机,若同仙子两相持。
　　　　　今朝挥起无情剑,又斩孽龙第五儿。
　　　　　我此神剑,斩得妖精丧胆,龟精潜逃。
孽龙 （唱）乡人紧擂战鼓声声激,呐喊震天相助不为然。
　　　　　我令子百蛟龙齐助战,哪怕佛法升天我神志。
柳毅 （唱）我捏三台妙真诀,步子八卦有神机。
　　　　　相战毕竟有雌雄,杀气腾腾鬼愁哭。
　　〔武打相持。
孽龙 （唱）吾呵口妖气,雾障云连。
柳毅 （唱）我吹口仙气,天晴气朗。
孽龙 （唱）海中齐角力,分晓神机。
柳毅 （唱）相持闹昆阳,谁有神力！
　　〔武打,柳毅略失利。
孽龙　看来柳毅小子抵挡不住,我再使煮海法力,让你沉于海底。
　　〔钱塘君上。
钱塘　听巡海夜叉报告,有一相公要拜见洞庭君,路遇孽妖,待我助战。叫三军,（内应：有！）备马随我即来。
　　〔红介、丑介甲乙丙丁拼杀而上。
钱塘 （唱）九年洪水唐尧时,我自施法发大水。
　　　　　包围五座大小山,今助柳毅斩妖邪。
　　〔上前与孽龙激战。孽龙跪拜在地求饶。
孽龙　我听上帝指令,愿与你们讲和,改邪归正。
钱塘　我占八卦便知,你还想变一少年,在贵州府为害,愿改邪归正,现就饶你吧。①

　　唐人小说虚构的人物柳毅,只因传书故事而被封为"金龙大王"并为其造庙,享受百姓香火,可见民间造神兴趣之大。历代穷苦的普通民众并不在乎他是否真假,也不管其是否高官显爵,闻知曾造福于民,便顶礼膜拜,从而造成民间信

① 贵州省德江县民族宗教事务局编、田维跃主编：《傩韵——贵州德江傩堂戏》,贵州民族出版社2003年版,第693—695页。

仰之神几乎无可计数。傩坛利用民间普通百姓的热忱,把已有的小说、传闻等变化而新编,遂有《骑龙下海》之类的傩戏,插在傩坛仪礼之中演出,也是自然之理。于是,在灌口二郎等神之外,又增添了一位战孽龙的神。

在贵州湄潭县,同名傩戏《骑龙下海》却是别一番风貌,故事情节、人物设置与前述完全不同,类似的现象在民间祭坛与傩坛中屡见不鲜,这大约也是民间传说、民间创作、民间演艺的普遍现象,这里不再详述。

第六节 明传奇《跃鲤记》与傩坛大戏《庞氏女》与《安安送米》

湖南傩坛大本戏《庞氏女》的故事本于《跃鲤记》传奇。胡天成介绍该剧说:

> 庞氏三春之夫姜士英在南学攻读,其婆母因受邻居邱氏挑唆,对庞氏百般非难。姜士英迫于母命,将庞氏休弃。庞三春含冤受辱,欲投江自尽,为太白金星搭救,并赠其江鱼、白扇,暂至庵堂栖身。庞氏之子安安,为母庵堂送米,母子相会,难舍难分。庞氏芦林拾柴,与姜士英巧逢,向其辩诬,姜士英理屈词穷。后庞氏将江鱼、白扇送姜士英为母治病。姜母之病果愈。母得知其药为庞氏所奉,惭疚不已,命姜士英与安安将庞氏接回。安安赴考,一举及第,荣归故里。将邱氏跪游四门,断舌为戒。①

这是一则孝妇蒙冤的故事,本事出自刘向《孝子传》《后汉书·列女传》,明代无名氏(一说陈罴斋)《跃鲤记》改变了《列女传》故事中某些情节与人物性格,使得该剧更加富于戏剧性。《跃鲤记》对后世戏曲特别是地方戏影响较大,明清戏曲散出曲集如《八能奏锦》《醉怡情》《缀白裘》等收录其中部分折子,该剧折子戏《芦林》《安安送米》等,分别在山西上党祭祀仪式剧、昆曲、湘剧以及梆子系统各剧种中广泛流传,而湘西傩堂除了《庞氏女》作为傩堂大戏之外,《安安送米》《芦林会》则是其经常上演的散出,均属于"外坛"戏。《安安送米》作为单

① 文忆萱主编:《湖南地方剧种志丛书(二)》,湖南文艺出版社1989年版,第503—504页。

折戏,在山西上党地区供盏仪式之"值宿供盏"系列仪式演出中,分别在二十八宿之氐土貉、奎木狼两次以《送米》为名作供盏演出。这出宣扬孝道、惩恶伐谗、维护家族平静的戏对于旧时乡村民众具有强大的宣传作用,为此,把《跃鲤记》等传奇大戏适当改编之后,移入傩坛便在情理之中。这种具有完整故事性的戏,对于整饬而严肃的傩坛仪礼显得格外重要,尤其是一连数日的大型傩事活动,更加不可或缺;这些戏被编排在冗长的傩礼仪式活动之中,它们的演出起到调剂作用,因此有些地方傩坛干脆称之为"耍戏"。这些例证进一步说明傩礼、傩仪程序之外移植戏曲剧目的必要性。于是,我们看到许多历史故事、前代或同时代的戏曲经过删减、改编之后,编入傩坛演出剧目系列之中。

《安安送米》在传奇《姜诗跃鲤记》第二十五折。作为全剧总计42折的长篇传奇而言,《安安送米》不过是其中一折而已,篇幅不大,情节相对简单,仅仅是母亲思念儿子,儿子安安从带往学堂的口粮中省下并积攒起来送给在邻居家暂住的母亲食用,母子见面后,互述思念之情等;出场人物仅有庞氏、安安以及邻人张氏。而傩戏《安安送米》则不同,完全可以称之为大戏。相对偏僻、闭塞的乡村是傩礼、傩戏活动的主要区域,那里的人们既不会阅读《列女传》之类的古籍,也不会熟知《姜诗跃鲤记》传奇,在这种情况下,把不经修改的戏曲折子戏拿来演出,几乎无人看得懂,因此,改编是必要的。贵州德江傩戏《安安送米》出场人物有婆婆陈氏、媳妇庞三春、太白星君、姜诗、秋娘、安安、梅香、林姑、老伯,共9人。故事从秋娘挑拨离间、婆媳生隙开始,经陈氏逼儿子姜诗休妻,直到庞氏被逼出走、借住林家、安安送米、姜诗与庞氏芦林偶遇诸多关目,而以庞氏回家、婆媳和解、痛斥秋娘作结,可以说,这是一部《姜诗跃鲤记》的减缩版。明传奇《姜诗跃鲤记》的结尾处,有这样的情节:玉帝得知姜诗之孝与庞氏之贤,命太白金星转达旨意于江神,命其在姜诗家院内开通一眼泉水,每天涌出两条鲤鱼,以满足婆婆陈氏爱吃鲤鱼的愿望。因为傩戏《安安送米》汰去"跃鲤"的情节,因此不以"跃鲤"为名。这样一来,傩戏《安安送米》更加突出了安安对母亲的"孝",同时也发出一个警告,警示人们不要轻信那些长舌妇的一面之词,正如婆婆陈氏最后一段唱词中所谓:"为人莫学秋娘样,造谣挑拨坑害人。害人终将害自己,善恶到头两分明。"结尾处,婆婆陈氏用刀割下秋娘的舌头。这种任意私刑的做法虽然不可取,但是在民间演傩的空间中,倒是大快人心。

傩戏《安安送米》庞氏三娘投江自尽的情节值得注意,即庞氏三娘被休,离

开姜家,走投无路之时,路过江边,意欲投江了却生命。太白金星早有预料,赶往施救。文本写道:

 〔太白星官上。
星官 (诗)看看青天不可欺,未曾举意吾先知。
 善事到头终有报,只争来早与来迟。
 吾乃太白星官是也。时从云中观看,庞氏女子被秋娘挑弄是非,遭姜诗母子逐出在外,含冤至临江河边投河,老星不救尚等谁来?待我速驾祥云前往临江等候。
 (唱)五色祥云来得快,临江就在面前存。
 将身降到临江岸,等待庞氏到来临。
庞氏 怨我婆婆听信谗言,将奴逐出在外,艰苦难受,度日如年。来此临江河边,投河废命,待我拜谢父母养育之恩后方可自尽。
 (唱)将身跪在尘埃地,拜谢爹娘养育恩。
 儿在此处冤枉死,空费爹娘一片心。
星官 娘子,为何来此临江自尽?
庞氏 公公哪里知道,只因秋娘挑唆是非,婆婆听信谗言,将奴逐出在外,无依无靠,故来此投江而亡。请公公行个方便不要阻挡。
星官 娘子,不必如此,自有良方。吾有扇子一把,姜丝一片,望你好好收藏,日后你婆婆有病,命你丈夫前往白云洞求药,到时你可将扇子、姜丝交与你丈夫转送婆婆吃了自然痊愈。那时母子团圆,夫妻相会,谨记谨记。娘子,你看那边有个人来了。……
庞氏 怎么?这公公刚才与奴讲话,转眼就不见了,莫非他是神仙?[①]

 虽然,《姜诗跃鲤记》传奇中也有太白金星这个人物,但是该剧没有庞氏三娘意欲投河自尽的情节,自然也就没有太白金星搭救三娘的关目。在明传奇原本第二十二折中,庞氏三娘曾对邻居张氏说过"拜辞姑姑投江里"的话,但是被张氏劝阻了。傩戏《安安送米》改变了原本的故事情节,劝阻三娘的不是张氏而

① 贵州省德江县民族宗教事务局编、田维跃主编《傩韵——贵州德江傩堂戏》,贵州民族出版社2003年版,第667—668页。

易为太白金星,其目的可能突出傩坛神鬼常出与伐恶扬善之宗旨吧。而四川卢山庆坛"耍戏"之《安安送米》又是别样的演法,安安送米之后,不想回家,也不想去学堂读书,一心要留下陪伴母亲。庞氏既怕安安生疏了学业,也怕进一步遭到婆婆的愤恨,在送安安过河之后,撤去桥板,断去来往。可见,戏曲剧目在移植入傩坛或祭坛时,适当调整故事情节、变换人物的现象极为常见,而且各地有不同的结构,在处理关目情节时各有千秋。

第七节 《关大王月下斩貂蝉》与傩戏《貂蝉》、歌舞伎《关羽》

元人北曲杂剧有《关大王月下斩貂蝉》,著录于《宝文堂书目》《也是园藏古今杂剧书目》《曲录》。虽然这出北曲杂剧未见存世,但是明清以来,以《关大王月下斩貂蝉》《盘貂》《斩貂蝉》《月下斩貂蝉》等为名的剧目,却在弋阳腔、梆子腔(如山西四路梆子腔、秦腔、河南梆子)、山东柳子腔、京剧、川剧、汉剧、粤剧等各大声腔剧种中广泛流传。

此外,湖南傩堂戏有《古城会》《貂蝉》《华佗卖药》三出与三国故事戏密切相关的傩坛小戏。其中《貂蝉》的故事情节大略为:"王允、貂蝉、吕布与二小鬼欢娱舞蹈。关云长欲捉貂蝉,并放箭射之,但因小鬼保护而未逞,后趁小鬼疏忽,将貂蝉捉住。小鬼见之,速报王允,王叫吕追回貂蝉。吕布途中遇周仓,二人厮杀,周败。关云长上阵亦未能胜。最后刘备、关云长、张飞三人大战吕布,方将吕布捉住。"[①] 关羽斩貂蝉以及刘关张古城会故事,早在元人北曲杂剧已被搬上舞台,明清两代传奇、各地方戏也多有敷演这些故事的作品,属于常演剧目。湖南傩堂上演的《貂蝉》有与其他戏曲形式不同的特点。在这里,增加了一个"小鬼"周旋于王允、吕布、貂蝉与关羽之间。先是,小鬼与"王允、貂蝉、吕布……欢娱舞蹈",因为没有看到该剧实际演出,不知道这种人、鬼同台的舞蹈是怎样的跳法。继之,小鬼保护貂蝉而躲避关羽的射杀。在小鬼疏忽间,关羽捉住貂蝉,而小鬼又把这一消息"速报"王允与吕布,两人又从关羽手中夺回貂蝉。在这一大段戏中,新增的小鬼是一个不可或缺的关键人物,是他在情节转换的关键点上

① 文忆萱主编:《湖南地方剧种志丛书(二)》,湖南文艺出版社1989年版,第499页。

出现并发挥作用的。在戏曲剧目被傩坛移植的过程中,大都在情节与人物上做出调整,以适应傩坛以神、鬼为主体铺排戏剧故事的空间文化特殊性。

无独有偶,甘肃永靖"七月跳会"也有一出《斩貂蝉》。著名的"七月跳会"通常上演的剧目有神鬼故事戏,也有历史故事戏如《存孝打虎》《五将》《单战》《长坂坡》《华容道》《三英战吕布》《出五关》等,这些戏反映西北人的尚武精神以及对历史故事中英雄人物的崇敬。该剧属于"半开口"戏,该剧表现:"关羽投靠在曹操营下,曹操擒杀吕布后,将吕布之妻貂蝉送给关羽,欲以美色笼络关羽。关羽识破曹操用心,将貂蝉斩杀。整个剧目开始情节为关羽在周仓、关平护卫下上场,夜观兵书,想念家乡父母和荆州失散的刘备、张飞等兄弟。剧情以唱词表述,并有笛子伴奏……关羽怜惜貂蝉美貌,但想到貂蝉曾是董卓原妾,后又嫁给吕布,念及历来英雄豪杰往往迷恋美色而身败名裂的下场时,他不得不杀。关公在斩杀貂蝉时洗刀、祭刀,反反复复,表达了人物内心的矛盾和复杂的戏剧冲突。"[1] 严格地说,"七月跳会"间上演的《斩貂蝉》不是傩戏,它不像湖南傩堂戏之《貂蝉》那样,增加一个小鬼角色以拉近该戏与傩的关系,而是硬生生地包括《斩貂蝉》等历史故事戏移入"七月跳会"之祭坛上演出。这恰恰是永靖"七月跳会"与湖南等地傩堂之不同之处。进而言之,永靖的"七月跳会"与青海三和地区的"六月会"一样,更与民间"赛社"类似。徐建群等主编的《永靖傩文化》说:"跳会又叫'赛坛'"[2],在笔者看来,"赛坛"之称更加吻合"七月跳会"的性质,而在"赛坛"中包括"祭""傩"与狂欢。这是北方的傩与南方的傩之最大区别。在北方,专门的傩坛、傩事几乎不复存在,它已经包容在民间"赛"与"社"的礼仪之中了,这是长期以来文化演变的结果。而在南方,尤其是西南地区,独立的傩坛依然大量存续。

歌舞伎十八番之《关羽》在日本的名气不小。该剧描写源平之战,平家败北之后事。平家大将畠山重忠(以下简称"重忠")投降源家,成为源家重臣。平家先主六代君被软禁在重忠府上,后来源氏命重忠诛杀六代君以表忠心,重忠不忍,放任妻子奥柴(景清之妹)释放六代君。奥柴与其兄景清商定营救六代君,由奥柴送六代君出城到辻堂,景清接应。奥柴和六代君(男扮女装,剧本中名"人丸")刚到辻堂,就遭到源家官兵的追杀,奥柴被杀,六代君被生擒。千钧一

[1] 徐建群主编,张奇、苏靖宁副主编:《永靖傩文化》,敦煌文艺出版社2010年版,第34—35页。
[2] 徐建群主编,张奇、苏靖宁副主编:《永靖傩文化》,敦煌文艺出版社2010年版,第20页。

发时刻,重忠自称关羽显灵,杀退源家官兵,营救了六代君等人。全剧分为序幕与前后两幕以及大结局。大致故事情节如下:

第一幕

第一场:在畠山重忠府上。包括以下四个情节。

一是重忠向妻奥柴倾诉苦衷:源家命令他诛杀先主六代君,若违旨则不能表忠心,若诛杀先主,又不仁不义。奥柴私自替夫解忧,告诉六代君重忠面临的难局,六代君欲自杀终结这一难局,被重忠及时制止,重忠终下定决心解救六代君。

二是景清无意中来到重忠府上借宿,彼此得知对方的身份后,互探对平家的态度。

三是奥柴与其兄景清在重忠府上重逢,商定好解救六代君的办法。由奥柴送六代君出城,景清接应。

四是景清与妻子阿古屋在重忠府上意外重逢,相约在辻堂碰面,一起接应六代君。

第二场:重忠府后庭院。

源家大将三保谷带兵到重忠府上,威逼重忠诛杀先主六代君,重忠不从,决心远离俗世,作为云游僧,撇清与源平两家的任何瓜葛。

第二幕

第一场:大和国葱岭中的辻堂。包括以下三个情节。

一是熊谷直实出家为僧,化名莲生和尚,出资建造关帝庙,并向当地几位村民解释关羽渊源(熊谷直实本来是源家的大将,因为厌战才出家,并建庙)。

二是阿古屋向熊谷直实的家臣重作求助,希望帮忙去营救六代君。并向他讲述了事情的经过:奥柴送平家先主六代君到辻堂,被追捕官兵杀害,六代君被劫走,她和丈夫景清分别逃出来求救。

三是重作前去营救六代君,六代君得救,只身逃命。

第二场:山中关帝庙前。

景清和重忠找到了逃亡中的六代君。此时,源氏官兵赶来追捕六代君,在这千钧一发的时刻,重忠自称为关羽显灵,骑白马,手提青龙刀,杀退官兵,营救了六代君、景清等人。

源氏大将岩永前来宣旨,源氏大赦景清、重忠。

大结局:关帝庙内。

情节同我国的"桃园三结义"大致相仿,对应起来,其中畠山重忠——关羽、熊谷莲生和尚——刘备、景清——张飞、六代君——献帝、阿古屋——献帝之母王美人,及其他随从人物。

很清楚,剧中没有关羽这个人物出场,剧名之所以名之为《关羽》,不过是平家大将畠山重忠假扮关羽出现在源氏追兵面前,居然杀退敌军。故事的背后所反映的是什么?毋庸置疑,是关羽事迹在当时日本人心中的威望。难道源氏追兵不知道关羽早已不在人世吗?显然不是。那么又如何解释剧中被假扮的关羽呢?只有一种解释:关羽显灵了,显灵于源氏追兵的眼中与心里。日本有所谓"荒人神"这一称谓,该词指称那些以人的形貌出现在现实的神,日本歌舞伎中的曾我五郎、《义经千本樱》中的源义经、《菅原传授手习鉴》中的菅原道真都属于"荒人神"。所以,说到底,是关羽的英魂在关键时刻帮助畠山重忠杀退源氏追兵并解救了六代君。一位"神"一样的关羽被日本人接受了。在本质上,某些时代的日本人对关羽的崇敬甚至信仰类似于中国人对关羽的崇敬与信仰。

第八节 《灌口二郎斩健蛟》《灌口二郎初显圣》·神乐《八重垣》

《灌口二郎斩健蛟》今存明代脉望馆钞校《古今杂剧》本,系赵琦美于明万历四十三年(1615)钞校之内府本。该剧演灌口二郎神赵昱斩蛟事,剧情梗概为:

头折:一天驱神院主在天上驱邪院中见一道青气直接九霄,知为嘉州太守赵昱当白日飞升,遂命天丁下界迎其上天。此时,下界嘉州老人报告赵太守,有健蛟作怪于冷源河内。赵煜正待设计讨伐时,天丁下凡,迎其飞升天界。

二折:赵昱飞升,被玉帝封为灌口二郎真君,他有心为嘉州人民除去健蛟,但无玉帝之命,暂不敢擅离。此时,玉帝旨下,令其率本部神兵,下界斩蛟。二郎真君遂率领梅山七圣,郭牙直等兵将,浩浩荡荡奔下凡尘。

三折:健蛟邪神在健神、健鬼辅佐之下,不可一世。闻知二郎将至,他也带了水怪山精迎战二郎。双方挥枪舞剑,在咚咚战鼓声中展开激战。健蛟抵挡不住二郎神的强大攻势,终于被擒。

四折:二郎神等神兵神将押解健蛟等俘虏至驱邪院报功,以驱邪院主论功

行赏,斩健蛟于驱邪院门首作结。

　　梅山七圣早已见于宋代宫廷舞队之中。宋孟元老《东京梦华录》卷七《驾登宝津楼诸军呈百戏》在述《抱锣》《硬鬼》《舞判》《哑杂剧》等内容的队舞之后,紧接着记述《七圣刀》:"又爆仗响,有烟火就涌出,人面不相睹。烟中有七人,皆披发文身,着青纱短后之衣,锦绣围肚看带。内一人金花小帽执白旗、余皆头巾,执真刀,互相格斗击刺,作破面剖心之势,谓之'七圣刀'。"[①]研究者大都从宋杂剧的角度关注并论述上述记载,但是在笔者看来,它们是以驱傩为主旨,以驱傩为内容的宋杂剧。

　　在《三教源流搜神大全》中,梅山七圣就成了二郎神赵昱斩蛟时的帮手,云:"时有佐昱入水者七人,即七圣是也。"[②]但在《西游记》及《四游记》中,又只有六圣,称"梅山六兄弟"。罗开玉在《中国科学神话宗教的协合》一书说:"梅山,由眉山讹变而来。"原因即在于"赵昱初游于峨眉山,在犍为斩老蛟时,七人曾协同斩蛟。"[③]同书又依据清乾隆三十五年二王庙住持王来通铸通山三庵钟铭列出七圣的姓名道号:应化郎官、李期即曲度真人、古强即精进真人、赵元阳即应生真君、姚光即应耀真人、高筼即含晖真人、徐佐卿即灵化真人,皆为道家。这七圣,在《灌口二郎斩健蛟》中是协同灌口二郎战胜蛟龙的得力助手。

　　二郎神的传说就更早,更普遍,几乎到处都有香火,反映在各地傩戏中,也几见之。二郎是后起的神,他有一个从李冰转化、改造而成的过程。在唐代以前,二郎尚未出现,李冰是民间信仰中的神,这是李冰所修都江堰无数次地抵御了洪水危害而在民间造神活动中的必然反映。唐宋时代,道教开始对李冰及李冰神话进行改造,使之更加道教化。罗开玉指出:"综观这一时期有关李冰的传统,以青城山为中心的西蜀道教势力,为了下山占住二王庙、伏龙观这个阵地,为了适应当地的官意民情,也为了与其他宗教(如佛教)势力斗争(主要是争夺寺庙和香客),对李冰展开了分、挤、拉的战略。分,表现在用新的道教传说人物,如杨磨、二郎来分李冰治水之功;挤,表现在用道教传说人物赵昱、二郎来争夺、顶

① (宋)孟元老著,邓之诚注:《东京梦华录·卷七》,中华书局1982年版,第194页。
② 宗力、刘群编著:《中国民间诸神》,河北人民出版社1986年版,第539页。
③ 罗开玉:《中国科学神话宗教的协合》,巴蜀书社1990年版,第268—269页。又,梅山另有一说流行于湖南,邵阳傩堂正戏有《打梅山》。向绪成、刘中岳《湖南邵阳傩戏调查》(《中国傩戏调查报告》114页)说:"老君门徒奉请梅山圣众降赴坛场……传说梅山神有三洞之分。游山打猎者奉上洞梅山胡大王,游蹊看鸭者奉中洞梅山李大王,捕鱼捞虾者奉下洞梅山赵大王。"湖南的梅山圣可能由四川的梅山七圣演变过来,又在当地文化背景中加工改造而成。

替李冰的庙食,排挤李冰在治水、庙食、传统中的地位;拉,表现在暂时无力彻底排挤李冰之前,用道教观念来改造李冰形象,新创李冰传说,用道家名仙、神物来陪伴、烘托李冰。总之,要把二王庙、伏龙观改造成名正言顺的道家庙观。"① 这段话,准确地概括了从李冰到二郎神话演变的总趋势。二郎以神的面貌出现时,先是李冰之子,到后来竟成了玉帝的外甥。

二郎出现之前,在蜀地土著氐人中有杨磨治水传说,而后又出现道家色彩很浓的赵昱治水神话。罗开玉先生认为,二郎是杨、赵二人合流而成的。北宋徽宗时,封二郎为"真君"。此外,从印度还舶来一位佛教的二郎独健。加上本土的各姓二郎,不下七八位。《斩健蛟》剧中的二郎神,采用了"赵昱"说而非杨姓二郎。

在这轰轰烈烈的、长期无休止的造神过程中,民间宗教、道教对神的祭祀活动也必然是热烈而频繁的。其中不乏反映治水、除妖内容的祭祀戏。大约在唐前后,民间傩仪与祭祀仪式已融而为一,傩、祭不再分明。那么,不必怀疑这些治水、除妖戏也同样是傩与祭的综合。明陶宗仪《说郛》卷四十五记载后蜀宫廷演出云:"十五年……六月朔,宴,教坊俳优作灌口神队,二龙战斗之象。须臾,天地昏暗,大雨雹。明日,灌口奏,岷江大涨,锁塞龙处,铁柱频撼,其夕,大水漂城,坏延秋门。深丈余,溺数千家。权司天监及太庙令宰相范仁恕祷请寺观,又遣使往灌州下诏罪己。"② 此处之"十五年",为后蜀广政十五年,即公元952年。按照这条记载,后蜀帝孟昶因在宫中演出《灌口神队》傩舞而触怒了被锁的蛟龙,导致水患。这则记载把水患与演出搅在一起,纯属滑稽,不过如果排除其中神话色彩,那么确知早在五代十国末年,蜀地已经有驱傩风味的"队子"了,这出队子戏正是二郎斩蛟龙的故事。

宋代蜀地的戏剧活动,神头鬼面之类的"杂剧"是见诸记载的,可证之以道隆和尚《观剧诗》:"戏出一棚川杂剧,神头鬼面几多般。夜深灯火阑珊甚,应是无人笑倚栏。"③ 这出斩蛟龙队子,有可能是宋代那出《七圣刀》的前戏剧形态,或者也可能成为道隆和尚所见"川杂剧"的注脚之一。

于一说:"芦山庆坛,祭坛上供奉二郎神面具,奉为戏神。很多傩戏的祭坛正中,供奉三圣神像。三圣中川主为三眼神像,也即灌口二郎。除此,不少傩戏

① 罗开玉:《中国科学神话宗教的协合》,巴蜀书社1990年版,第268—269页。
② (明)陶宗仪:《说郛(七)》,中国书店1986年影印,第38页。
③ 张杰:《道隆〈戏剧诗〉和南宋"川杂剧"》,《川剧艺术》1983年第1期。

剧种中，还有以二郎神为主角的戏目，如《二郎镇宅》《二郎降孽龙》《二郎清宅》《二郎扫荡》等。在旧时，如水害为患，即搬演《二郎降孽龙》，于是二郎下凡，驱赶为害人类的水怪孽龙，并在观音菩萨的协助下，为民除害。"①

在几个剧目当中，《二郎降孽龙》一剧应是产生最早的一出傩戏，因为二郎最初是因为治水患降孽龙、斩健蛟而被人推崇为神的，其他几出戏都应产生在二郎成神，乃至升为川主之后。二郎斩孽龙的传说涉及许多蜀地的江河，芦山、乐山等地均有，而《灌口二郎斩健蛟》一剧所谓之嘉川亦即今之乐山。在四川民间，有关二郎斩蛟收孽龙的戏剧产生得很早，至少要早于明代，即脉望馆本《斩健蛟》之前。

所谓"斩蛟""斩龙"，其实一物也。蛟，古代亦称龙，一说是龙的一种，古籍中常称为"蛟龙"。总之，种种迹象表明，二郎斩蛟从传说到戏剧及用于对二郎的祭祀，以求平息水患，是从蜀地开始的。身为江苏无锡人的杨潮观，曾在四川任邛州知府，他曾依据蜀地的传说，撰写了一本杂剧，名为《灌口二郎初显圣》，该剧仅一折，敷演蜀太守李冰之子二郎协助父亲活捉孽龙母子的故事。剧中的二郎不是李冰，而是李冰之子，剧本明确提示"小旦扮二郎神"，演出时这位二郎神是由"小旦"装扮的，属于"坤生"。先是，李冰不敌蛟龙母子而败下阵来，二郎得知讯息后，披挂起来带领随从与孽龙激战：

［杂扬鞭驰上

杂　……只因俺爷击破离堆，坏了蛟龙窟穴，那江中龙母怒恨，驾起风雷雨电寻着俺爷，在江边厮杀。又有他龙子，在沫水中，出来接应，甚是凶猛。俺爷寡不敌众看着不济事了。公子快来救护者！

小旦　有这等事！

【添字红绣鞋】(合)偷将闲空从容，从容，驰驱较猎正称雄，称雄。闻报道，信多凶，激得我，怒忡忡。趁今朝威风，威风，快去战群龙，快去战群龙。

……

【尾声】(小旦)那用重添人马来，何物鳞而一水虫，禁得俺伏虎降龙天降种！(俱下)

［外扮李冰戎装跑上

① 重庆市艺术研究所主办：《渝州艺坛》1993年第4期，第7页。

外　　血染团花旧战袍,几番磨洗不更刀;石人泥马皆流汗,要显屠龙手段高。我蜀太守李冰。与业龙战败,几乎一命难逃。如今并无一路救兵,如何是好?

〔龙婆龙子赶李冰绕场下。

〔小旦挟弹两将上。

【北正宫端正好】闪江天迷昏晓,阴风起平地波涛。是甚么常鳞凡介都来到,则索的把冤仇报。

小旦　两将可前去挡住他,俺且闪在一边,等着他者。

〔两将得令下。鹰犬绕场下。

【滚绣球】只见那闪尸尸雷电交,半空中张牙露爪,他害生灵须不是两遍三遭,又听得怒腾腾风雨号。俺这里摇旗放炮。泼泥鳅只欠他万剐千刀。可怪那风雷丁甲无分晓,反助着下劣修罗气势高,困住贤毫。

〔业龙母子、李冰又厮杀上。二郎截杀放弹放鹰犬,业龙伤败,两将擒缚介。

小旦　且喜业龙拿住,手下,可押到营盘听令。①

　　这里的二郎神不再是李冰而是他的儿子。古籍中,不但各姓二郎神的记载很多,李冰父子两人孰为斩蛟的主将,也不尽相同。这里,我们不拟进行过多考证,仅以宗力、刘群的论说予以概括:"诸位二郎神中,以李二郎的影响最大,这是因为五代(蜀)以来,他得到了历代帝王的认可。关于李冰的较早记载,如《史记》《汉书》《风俗通义》《华阳国志》等,均未提到李冰有子。可知即或有子,当时也未被神化。但按照民间的造神习惯,如此大神而无神化之子,是不可想象的,即自然神如东岳,也有诸郎子为神。所以二郎的出现,也是理所固然,称其为二郎神更是理所当然。然而李二郎之神见诸记载,始于五代,而二郎神之庙祀,乃始于唐代。当然也可能各地民间已有二郎神之信仰,五代(蜀)、宋遂列入祀典。但唐代所流行之二郎神,是否确系李二郎,尚难以断言。无论如何,宋代以来二郎神信仰大盛,灌口以外在在多有,当与帝王对李二郎的认可、倡导有密切关系。"②

① (清)杨潮观著、胡士莹校注:《吟风阁杂剧》,上海古籍出版社1983年版,第109—110页。
② 宗力、刘群:《中国民间诸神》,河北人民出版社1986年版,第537页。

的确，尤其是在元代以后，二郎神与玉帝攀了亲，朝廷对这个能治水患，神通广大的神岂能怠慢，何况中国各地的水患连年不断，就更加需要这位治水患、除孽龙的神仙作为心理上的慰藉。随着二郎神话的传播，斩蛟之戏又传到湖南、贵州、安徽、江苏等省。而明杂剧《灌口二郎斩健蛟》是文人据民间祭祀戏《二郎斩孽龙》以及传说重新整理加工成的一出杂剧。在宫廷，仍作为祭祀二郎神时的"承应戏"。明代，这位灌口二郎神不但是斩蛟龙的神灵，还是诛杀妖狐的干将。

日本也有一位斩蛇诛妖，为民除害的大神，名为须佐之男命（又名素戈鸣尊）。说到须佐之男命，不得不说一说与其密切相关的出云神乐。出云神乐或称"采物神乐"。"采物"有下面三种意思：其一是法器，即神社在做法事时，主祭者手中所持法器；其二指神乐舞蹈的道具，是神乐领舞者手中所持物，如杨桐木枝、币束、剑、弓矢、长刀及铃等；其三特指出云流神乐，其特点是手中持有道具。可见，采物神乐的最大特点就是手中必须持着各种道具，人物需要拿着这些道具完成仪礼程序并进行表演。出云神乐演出场所就是祭场，在祭祀与演出之前，必须清理这个祭场，祓除不祥之物，然后迎神并请神灵驻跸。出云流派的神乐，以"须佐之男命"神"驱逐八岐大蛇"的神话为中心，这位神是出云氏族的祖神，也是英雄神和地方保护神。所谓"八岐大蛇"，是一条长着八个头、八条尾巴的害人精，八个头分别代表魂、鬼、恶、妖、魔、屠、灵、死诸恶，身上长满了苔藓、扁松及杉树等。人们根据须佐之男命斩蛇的传说，编创了一出神乐，名为《八重垣》。

须佐之男命大闹高天原之后，来在出云国肥河上游的鸟发地方。在这里，他见到一对老夫妇，老夫本是当地的土地神，名为足名椎，老妇名曰手名椎。当时，足名椎与手名椎正在痛苦地哭泣，经询问，足名椎告诉须佐之男命：一条大蛇把他们的八个女儿吃了，如今只剩下最后一个了。须佐之男命决心除去这条大蛇，他吩咐准备八个大木桶，灌满烈性酒，准备好之后，等待大蛇来临。大蛇果然出现了，只见它把八个头分别伸进八个酒桶狂饮起来，很快便喝得醺醺大醉。须佐之男命趁机拔出佩带的"十握剑"，把大蛇斩为数段。在斩断尾巴时，碰到了坚硬之物，宝剑也砍出缺口。须佐之男命很奇怪，他剖开大蛇，发现大蛇身体内藏有一把大刀，这把大刀就是现在日本人所说的著名的三大宝物之一的"草薙大刀"，他把这口刀赠送给了天照大神，作为大闹高天原的赔礼之物。足名椎夫妇得知他就是须佐之男命，就把自己最后这个名为"奇稻田姬"的女儿

嫁给了他。须佐之男命又在这个地方建造了自己的宫殿——出云大社。神话如此，但是出云大社的建筑时间在日本学界有不同意见，至少这样巨大的建筑物不可能出现在神代，在那个时代还不具备这样的建筑技术以及巨大的财力。据说就在建宫的时候，人们看到从地底下涌起层层云霞，于是素戈鸣尊吟诵了这样一首诗歌：

> 涌出的层层云霞，
> 好似重重的垣墙，
> 环绕着我和娇妻的家。
> 啊，
> 云霞筑起了垣墙！
> 建起了重重的垣墙！

据日本专家说，出云流派的神乐，最初神职人员或巫女手持各种道具如杨桐木枝、币束、剑、弓矢、杖、长刀及铃等，并变换着道具而起舞。后来，舞者人数由一人变成数人，戴上各种神灵、恶灵、鬼怪的面具，表现神灵驱除恶鬼的情节，从而变成带有戏剧意味的神乐。也就是说，神乐从单纯的请神仪式，逐渐向戏剧性假面神乐发展。这是必然的，也是大多古老宗教仪式必然的演变趋势。古老的神乐是枯燥、单纯的，只有不断变化、日渐丰富，才能与人们的审美需求同步，以挽救其被淘汰的危险。出云流神乐的原本家、总本家在岛根县八束郡鹿岛町的"佐太神社"。该社的神乐，叫作"佐陀神乐"。起初上演的剧目为：《剑舞》《清目》《散供》《劝请》《祝词》《御座》《手草》等七出神事，这种巫女舞被称为"真的神乐"。也就是说，当"神乐"的名称正式出现之前，"佐太神社"只有由巫女演出的七出神乐。今天，"佐太神社"的祭祀活动，仍然把后来才有的神能与原本的七出神事分别在两天进行。每年的九月二十四日，首先奉纳演出"七出神事"，二五日才演出"神能"。

出云是日本的旧国名，现名为岛根县。《八重垣》神乐至今仍在当地流行，除了八束郡鹿岛町之佐陀神乐之外，大原郡大东町海潮地区等也流行同一神乐。中日两国民间傩坛或祭坛都在斩杀恶龙，虽然都在为民除害，但是所除之"害"有别，日本的八岐大蛇专吃少女，取少女的"元阴"以助自己的魔力，而中国的蛟龙发洪水为害百姓，以逞其淫威。

第九节 《长生记》王道士斩妖·能《玉藻前》《杀生石》

《长生记》，明汪廷讷作。廷讷，字昌期（一作昌朝）、无如，号坐隐，别号多种。作《环翠堂乐府》十八种，一说其剧皆陈所闻作，无详实情，姑且列之于汪氏。

据《曲海总目提要》卷八引陈弘世序："新安友人汪昌朝者，尊信导引之术，为阁事吕祖甚谨。……一日梦感纯阳之异，若以元解授记而报之诞子者。公觉而搜罗仙籍。撮纯阳证果之始末，演为传奇，标曰长生记。"① 此记全本未见存世，唯《王道士斩妖》一出流传极广。早在明朝万历年间，凌虚子编《月露音》卷二"骚集"收录该剧《郊游》一出。明末，黄儒卿选、书林四知馆刻《新选南北乐府时调青昆》收录《王道士斩妖》，在上层昆曲类。而后，《缀白裘》第十一集"梆子腔"剧中，收录《请师》《斩妖》两出。此外，安徽的青阳腔中亦有《王道士斩妖》一出。后代地方戏中的《青石山》，出自《长生记》，川剧高腔也有此剧。则《王道士斩妖》一出戏，至少有三种不同腔调的演出本流传于世。青阳腔本《缀白裘》本无疑皆出自汪廷讷昆山腔本，但两者与汪作原本出入较大。

全剧情节已不能尽述其详，但《王道士斩妖》一出实即九尾玉面狐的故事，而斩杀九尾狐者，正是灌口二郎神。该剧情节大致如下：公子周信一日到青石山自家坟地祭扫，被玉面九尾之狐看见，此狐已有数千年修炼功夫，能幻化人形。周公子被玉面仙狐所缠，日渐羸弱，遂请王道士除妖。王道士虽在偶然机会拜了吕洞宾为师，但却无力制伏神通广大的九尾狐。最终还是吕洞宾亲自结坛，将关公调至坛前，斩妖除害。

这是汪廷讷原本的情节，《时调青昆》所收的这出戏较短，只有[出队子]一支曲文，此曲前还有一曲，但未标牌名。青阳腔及梆子腔的改本却不同，洋洋洒洒，大肆铺排。实际上，青阳腔本及梆子腔本保留了《请师》《斩妖》两出。青阳腔本虽不标《请师》，而作《王道士斩妖》，但剧情从《请师》开始。《缀白裘》所收的则是杂剧，这个"杂剧"本的《请师》《斩妖》之来历尚不明了。

大约是受到汪廷讷《长生记》影响吧，至清初又有长篇弹词《青石山》，计二十回，胡士莹《弹词宝卷书目》著录，此篇弹词今存南京图书馆。而后，约在

① （清）黄文旸：《曲海总目提要·卷八》，天津古籍书店1992年版，第332页。

清光绪年间，又有据弹词改编的《狐狸缘全传》，总计二十二回。无论是弹词，还是小说，都保留王道士（小说中作"王老道"）驱除妖狐不成，而由吕洞宾出面的情节，但在降伏九尾元狐的大收煞中，具体降狐的神不同。汪廷讷原本是吕洞宾作法，请来关公带领周仓赶赴法坛，捉拿狐妖，只一刀，便将九尾狐头颅斩下。《缀白裘》在十一集"杂剧"类收录《请师》《斩妖》两出，第二出《斩妖》演吕洞宾作法，召请的竟是灌口二郎神下凡斩妖。这一场厮杀虽然惨烈，仍以二郎神大获全胜作结。请看剧中之战斗场面（副扮王道士，生扮吕洞宾，小生扮灌口二郎真君）：

副　　这哩，待我去擂起鼓来。（下）
　　　〔内擂鼓介，生仗剑喷水介。
生　　此水非凡水，昆仑碧水连；九龙喷出净天地，太乙池中万万年。我奉太上老君急急如律令，敕！值日功曹符使者速降。
　　　〔末扮符官打马上转，下马见生介。
末　　真人有何法旨？
生　　牒文一道，速到灌江口邀请二郎真君到此降妖，不得有误。
末　　领法旨。（上马转下）
生　　一击天门开，二击地户裂，三击神将至，奉请灌口二郎真君速降。
　　　〔杂扮四小鬼，外、净、末、丑四帅，小生扮二郎神上。合
　　【京腔】五色云高，氤氲缥缈旌旗绕，刀戟森森，要把妖氛扫！
小生　九转功成法力高，威灵赫奕震重霄。神光照处邪魔灭，倒海移山神鬼号。某灌口二郎杨，今有吕真人牒文相召，只得走遭。众神将！
众　　有！
小生　各驾祥云。
众　　领法旨。
　　　〔各驾云，转作到，四小鬼先下。
小生　吕真人请了。
生　　真君请了。
小生　相召某家，有何法旨？
生　　今有青城山下周德龙，被九尾狐精缠害，特请真君到此降妖。
小生　降妖捉怪，乃某分内之事。真人请坐法坛，待某家去降来。

生　请。
　　〔小生立椅上介。
小生　东西南北四大帅，
众　　有！
小生　快与我降妖者！
众　　领法旨。
　　【前腔】（外）今日里天兵到来，雾腾腾烟迷云罩。（下）（净）明晃晃剑戟如霜，火焰焰宝刀日耀。（下）（末）那怕他狰狞虎豹，遇了俺鬼哭神号！（下）（丑）看妖魔那里躲逃？管叫你顷刻魂消！（下）
生　　此剑非凡剑，历火锻成经百炼，出匣辉辉霜雪寒，入手森森星斗现。吾奉太上老君急急如律令，妖怪速至！
　　〔贴（九尾狐精）雉尾双刀上。四帅逐一上，各战下。
生　　一击天清，二击地宁，三击五雷震动，妖怪速现原形！
　　〔贴带脸子、红衣上奔，转向生拜介。
生　　哧！
　　〔贴下。跳虫扮妖形上。四帅各战下。小生下椅介，唱
　　【前腔】你作怪兴妖，罪业难逃。俺这里吹口气，天昏日暗；踏一脚，地动山摇。哪怕你三头六臂，怎当俺两刃尖刀！
　　〔四将齐上合战，捉住替身，妖怪脱衣逃下。
　　〔净捉空介。小生追妖上，斩介。
小生　（唱）看淋漓血溅污钢刀！（众合）霎时间，把你这残生断送了！
生　　有劳真君，请了。
小生　真人请。（坐下）
小生　众神将！
众　　有。
小生　驾云回灌口者。
众　　领法旨！①

　　神格提升之后的灌口二郎心里清楚"降妖捉怪乃某家分内之事"，因此吕真

① 钱德苍编选、汪协如点校：《缀白裘（第六册）》，中华书局2005年版，第97—99页。

人一个"请"字方出口,二郎神立马引得天兵天将捉拿九尾狐。值得注意的是,九尾狐的出现并迷惑百姓的地点在青城山,灌口二郎的显示神威的地方去青城山不远。这些信息是否意味着在五代十国末年的《灌口神队》、北宋时代的《七圣刀》、明代内府本杂剧《灌口二郎斩健蛟》与四川傩坛上演的《二郎镇宅》《二郎降孽龙》《二郎清宅》《二郎扫荡》有继承与发展的关系呢?在这条主线上还有一条复线,即《长生记》之《斩妖》。两条线通过灌口二郎神勾连起来,成为四川傩坛戏曲与傩戏交臂与融合的例证。

道教是灌口二郎不断神化的重要推手,二郎神既然斩得蛟龙,自然也捉得包括九尾狐在内的其他妖魔鬼怪,所以吕洞宾一经下牒文征召,便立即调兵遣将杀向战场。

九尾妖狐大约是中国历史最久、为害巨大的妖精,更是足迹遍及亚洲的著名精灵。据说最早在印度为害,被驱杀,无奈之下跑到中国,在夏桀时代幻化为褒姒,又在商纣王时变成妲己,先后灭亡了两个朝廷。在中国实在混不下去的九尾狐东渡扶桑,继续为害。褒姒为狐之说,早在《源平盛衰记》中已经出现,

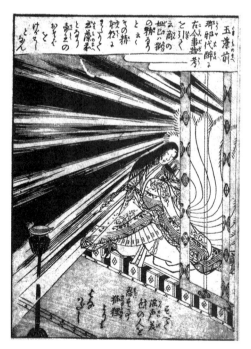

图4-8 玉藻前(鸟山石燕《今昔画图续百鬼》上篇《雨》)

而后故事书、绘画等作品接踵而出。据说,九尾狐到了日本之后,混进日本皇宫,她以千年难见的美貌,获得鸟羽天皇的宠爱,博得"自体内散发玉色光芒的贤德之姬"的美誉,获赐"玉藻前"之美称,从而夜夜侍寝,日日专宠(图4-8)。

不久,鸟羽天皇身体日渐羸弱,无力朝政。朝中群臣忿忿然,却无力挽救大厦之将倾。时有著名的阴阳师安倍泰成,经其打卦查算,揭开玉藻前是九尾狐的真实面目。玉藻前不得已,逃往栃木县那须野以逃避追杀。鸟羽天皇得知真相后,极为震怒,立派上总介广常、大将三浦介义明、安倍泰成等率领大军前往那须野追杀九尾狐。面对法术绝顶高超的九尾天狐,讨伐大

第四章　交臂与融合：傩中戏、戏中傩

军屡战屡败，最后安倍泰成发出三支神箭，同时射断九尾狐的九条尾巴，使之妖法失灵而亡。亡后的九尾狐怨灵不灭，化为一块大石，该大石具有巨大的杀伤力，无论天上飞的，还是地上走的，只要接近这块大石，便立即毙命，故而名之为"杀生石"。敷演这个故事的有人形净琉璃《玉藻前曦袂》、壬生狂言《玉藻前》、黑川能以及能《杀生石》等作品。

壬生狂言《玉藻前》已经在前面章节中论述了，这里简述能《杀生石》。日本观世、宝生、金春、金刚、喜多诸流派都有《杀生石》，作者不详。该剧谣曲现存1620年抄本（图4-9）。

该能属于复式能，分为前后两场。前场：主角是一位乡里妇女，配角为玄翁和尚；后场：主角狐，配角玄翁和尚。故事情节大略如下：玄翁和尚远游来到那须野，他发现飞鸟飞临一块大石头的时候莫名其妙地死去，感到十分蹊跷。这时，一位乡里妇女给他讲述石头的来历。原来，皇宫中有位女子不但演技精湛，而且无所不知，人称玉藻前。一天晚上，秋风吹灭了灯光，这时玉藻前身体发出光芒照亮了皇宫，从那以后皇帝一病不起。经过占卜，得知玉藻前是变身为人

图4-9　谣曲《杀生石》抄本首页（左）与末页（右）

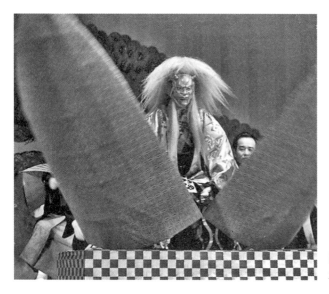

图4-10 能《杀生石》后场九尾狐

的妖狐。身份败露,玉藻前逃到那须野,在这里被前来讨伐她的官兵杀死。玉藻前的怨灵躲在大石之中,这块巨石便是杀生石。她对玄翁言明自己就是玉藻前。玄翁得知女人的来历后,表示愿意超度她,但要求玉藻前现出原形。接着是一段"间狂言"的述说:玄翁认为万物有灵,皆可超度。而后,转入后场,大石裂开,从中现出九尾狐的真容,讲述自己在宫中的经历。玄翁和尚作法,超度九尾狐。九尾妖狐终于断了杀生的怨念,向玄翁和尚保证从此以后不再乱杀无辜(图4-10)。

在广岛神乐中,有一个演目名为《黑冢》。这里的《黑冢》分为上、中、下三部,上部为《黑冢》,或名《安达原》;中部名为《山伏》,或曰《玉藻前》;下部称为《恶狐》或《杀生石》,几乎是一个小型的连台本戏。关于能《黑冢》,可以参照前文。

第十节 杂剧《太乙仙夜断桃符记》·假面舞《处容舞》·神乐《比良坂》

《太乙仙夜断桃符记》今存明代脉望馆钞校本《古今杂剧》,该本为于小谷本录校,时在万历四十四年(1616)丙辰四月朔日。说明该剧于1616年已经出

现。剧本题目:《门东娘心顺成婚配,老相公惊散鸳鸯会》,正名:《狠钟馗拿住二妖精,太乙仙夜断桃符记》。

剧本故事梗概:

楔子:洛阳府尹阎义,有子阎英,弱冠未娶。时值清明,阎英尊父命上坟祭扫。有门东娘者,诡称被姑姑斥其一辈子没丈夫,愤而自缢,恰被阎英所救,两人私订终身。阎英归家将此事告诉其父,阎义立刻派媒婆寻门家求亲。

一折:媒婆在城内寻了三天无果,此时的阎英因思念门东娘已卧病床上。一日傍晚,门东娘忽然来访,与阎英定下当夜前来幽会。

二折:如此这般,两人每晚幽合,害得阎英病势日重一日。阎义得知其子被妖鬼所害,决定当夜亲去捉妖。当夜又有一门西娘与公子相缠,门东、门西二娘发生口角,最终达成协议,二女决定共侍一夫。三人刚刚睡下,阎义前来捉鬼,却被二鬼兴起的阴风吹走。

三折:正当阎义无计可施之时,与他有一面之交的太乙仙道士路经洛阳,特至府上拜见。太乙仙得知阎英为桃符邪神作祟,给了阎义三道符:一道符命公子吞服;二道符捻成灯照,二鬼便可现形;三道符燃着,可招神将鬼力前来捉鬼。当夜,阎义依法旨行事,二鬼果然被鬼力赶走。

四折:太乙仙在阎家结坛作法,将家堂诸神全部驱调坛前,逐个追问,最后由钟馗将二鬼缉拿归案。

此剧故事似无来源,此前未见小说、传说中有完整的故事,应当是明人新编的具有祭祀与驱除双项功能的杂剧,是一出与驱傩有明显关系的戏曲作品。

从剧本看,太乙仙是一位道士形象。这个人物由外扮,首次出场的定场诗云:"瑶池宴上聚群仙,亲献蟠桃玉女传。闲看蓬莱方外景,不知尘世几千年。"看样子,他就是《封神演义》中的乾元山金光洞的太乙真人。据说他是上天极尊贵的神,又作"太一""泰一"。《史记·封禅书》:"天神贵者太一,太一佐曰五帝。古者天子以春秋祭太一东南郊,用太牢,七日,为坛开八通之鬼道。"《索隐》:"宋均云:'天一、太一,北极神之别名,或为由星神转而为天神者'"。《史记·封禅书》又说:"古者天子常以春解祠。"《索隐》:"谓祠祭以解殃咎,求福祥也。"[①] 后

① 参见王兆祥主编《中国神仙传》:"《春秋合诚图》认为'紫微大帝'实即太乙神,最为尊贵。太乙就是太一。……太一原为星神,又转而为天神。……《管窥辑要》说,太乙,亦天帝之别,主承天运化。使十六神知风雨、水旱、兵祸、饥馑、疾疫、灾害等事。道教还认为太乙居住在玄天(北极)第十二层天的紫微宫,所以称'紫微大帝'。"山西人民出版社1992年版,第100—101页。

世道教也以此神能解殃咎,这一点或许就是这位天神在剧中能制伏桃符鬼魅的原因吧。明代之道教已进一步市俗化了,以致如此高贵的神,竟也到凡尘来解禳捉鬼,甚至说他与洛阳府尹有一面之交,这种情况反映了百姓尽力把神灵拉近的信仰心理。

桃符原也是神,它是门神的前身。不过,当门神形成之后,桃符反而降格,不被看作神了。《月令广义·十二月令》:"盖司门之神,其义本自桃符,以神荼郁垒避邪,故树之于门。"《集说诠真》:"司门之神,昉自桃符,以神荼、郁垒能避邪也。"① 这些说法,当本自《山海经》看守鬼窟的神荼、郁垒,从而派生了桃木为神木,能辟邪的风俗信仰。用桃木制板,仙板上画神荼、郁垒大约又在此之后。桃符再经转化而形成春联,驱鬼辟邪的信仰淡化,祥和喜庆的意味增强。《桃符记》杂剧中,两块桃板双双化为门东、门西二娘,迷惑阎英,则又属妖鬼之物,神鬼对转,桃符反而成为戕害百姓的妖鬼。

该剧以第四折为重头戏,作者不厌其烦地展现太乙仙降妖驱鬼仪式的全过程。他首先焚香请神,上自元始天尊、三清四帝,下到城隍土地,遍请各路神灵,流光下注,慈悲普济。调遣天仙兵马、地仙元统军、江河湖海兵马等一万旗头,齐赴法坛。然后击令牌,举笔书符,仗剑咒水,先将直符调至坛前,命他先后将家堂诸神土地、灶神、井神、门神等,召至坛前,诸一勘问,众神纷纷声言自己恪尽职守,未做害人之勾当。最后,将钟馗勾至坛下,命其捉拿二鬼。钟馗领命,将门东、门西两个桃妖拘来,交由太乙仙发落。显然,第四折完全把道教科仪戏剧化了。

东亚中、日、韩三国都有桃信仰,在傩坛以及祭祀坛场中,桃多以驱鬼之物出现,而《太乙仙夜断桃符记》杂剧,桃从正面逆转为害人的负面形象。在民俗信仰中,正反并现,善恶交织极为常见。元人北曲杂剧《桃花女破法嫁周公》中的桃花女之所以能够破周公之卦而解救石留柱,是因为河边上一棵桃树是她的本命,出生时,手心有一朵桃花印迹便是明证,因此桃花女才能掐会算,卜卦奇准,并授石婆婆以法,把其子从危难之中解救出来。周公之卦既破,不但输了20两银子,还丢了面子,神算之威名顿时扫地。这才设计娶桃花为儿戏,并在迎娶的路上让桃花女遇到各种恶煞。这一切也被桃花女算定,并一一破之以保全性命。可以说,该剧完全建立在对桃的信仰之上。韩国有一种历史比较悠久的假

① 宗力、刘群:《中国民间诸神》,河北人民出版社1986年版,第222—223页。

面舞,名为《处容舞》。该舞中的主人公"处容"类似中国的钟馗,是驱鬼之神。演出时,处容戴面具出场,而在面具上以桃子或桃核与桃树叶为装饰(图4-11)。可以肯定地讲,以桃与桃树叶作为驱鬼大神面具的装饰,基于鬼畏桃的古老信仰,而且这种信仰无疑是从中国输入的。

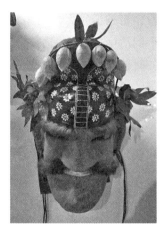

图4-11 河回世界假面博物馆收藏的处容面具

图4-11的处容面具头冠上装饰的是桃核即桃叶、桃花,而笔者见到的另外一种处容面具头冠上的配饰则是两颗桃子以及桃花、桃叶,它们都没有离开桃这一显著的标志,从而凸显处容是一位驱鬼逐疫之大神的形象。

日本有一则"伊耶那岐命"与"伊耶那美命"神话,在日本几乎家喻户晓。依据这则神话,日本艺术家编演了神乐来演绎,在广岛神乐中名之为《比良坂》,而在江户里神乐中叫作《黄泉丑女》。该神乐的故事取材于《古事记》等日本古籍,故事大致为:伊耶那岐命与伊耶那美命是缔造日本列岛与诸神的夫妇神,当妻子伊耶那美命生火之迦具土神时,因阴部烧伤死亡而去到黄泉国。梅原猛叙述其故事曰:"伊耶那岐命想跟妻子伊耶那美命再见一面,追赶妻子到了黄泉国……伊耶那岐命深情地说道:'亲爱的妻子啊,我和你共同缔造的国土还未完成,你跟我一块回去吧!'听了这话,伊耶那美命回答说:'可惜你来晚了,我已经吃了这黄泉国的饮食,再也不可能从这儿出去了……我想去同统治这黄泉国的神商量商量。你稍等一会儿。请你千万不要窥看我。'……伊耶那岐命左等右等仍不见伊耶那美命出来,心里很不耐烦。于是……点起火光想照一照看。这一下可不得了!只见伊耶那美命身上爬满了蠕动的蛆虫,头上长着大雷,胸上长着火雷,肚子上长着黑雷,阴户上长着裂雷,左手上是幼雷,右手上是土雷,左脚上是鸣雷,右脚上是伏雷……她身上共长出了八种不同的雷。看到这幅情景,吓得伊耶那岐命转身就往回逃。他的妻子伊耶那美命恨恨地说:'让我丢人现丑了!'立即差派黄泉国的丑女去追赶伊耶那岐命……于是他摘下黑蔓草的发饰扔在地上,发饰立即变成一串山葡萄。趁着丑女拾起山葡萄吞食的时候,伊耶那岐命拼命地奔逃。但丑女很快又追了上来。于是他又擘下插在右发髻上的神梳的梳齿,投掷在地下,梳齿变成了竹笋。趁着丑女拔食竹笋的时候,伊耶那岐命又拼命地向前奔逃。但伊耶那美命又命令那

八个雷神带领无数黄泉兵追了上来。伊耶那岐命拔出佩带的十握剑,一边背着手向后面挥动,一边拼命地向前奔逃。逃到黄泉国一个叫黄泉比良坂的陡坡下的时候,他摘下坡下的三颗桃子,在坡上伏击追兵。由于这些桃子的咒力,黄泉国的人们全部从坡下逃了回去。因此,伊耶那岐命对着桃子说:'今后这苇原中国的众生遇到苦恼而忧愁的时候,希望你像帮助我这样去帮助他们。'"① 我们举出这则故事以及神乐的主要目的是故事的结局,缔造日本国的大神伊耶那岐命使出全身解数仍不敌八大雷神与黄泉国追兵的紧要关头,仅以三个桃子就打退了追兵,则桃子驱鬼的作用何其大也。这个例证只能说明在日本桃子可以驱鬼的巨大信仰力,这种信仰在《古事记》成书年代即唐睿宗太极元年(712)之前便已经形成。桃信仰在中、日、韩三国间广泛流传,形成不同形态、不同意味而以驱鬼为主轴的演出艺术。它不是演出形态的转播与变异,而是观念的传播、受融之后所创作的演出艺术形态。

第十一节 《昙花记》之许旌阳驱邪、关公降魔与队戏《撰虚耗》

元人北曲杂剧《关大王月下斩貂蝉》中的关羽,是以人的身份斩杀貂蝉,属于人杀人,而《昙花记》不同,他在该剧中的身份是神,是"关真君"。

《昙花记》,明代屠隆撰。此戏据《曲海总目提要》卷七称,作于明神宗万历中期。屠隆作剧仅三种,《昙花记》之外,另有《修文》《昙花》二剧,也涉仙佛故事。

《昙花记》是长达55出的传奇,敷演唐朝人木清泰因平定安史之乱而建功,得封定兴王。木清泰有一妻二妾,妻卫德棻,妾郭倩香、贾凌波。因受五百罗汉之宾头罗及蓬莱仙客山玄卿的点化,木清泰决意入道修仙。在与妻妾子女分别之时,木清泰折断府中昙花枝插在堂前泥土之中,说:"此花既为西土佛树,难载东土,若此行成道,当使昙花无根生长。"言罢,易道装,离家出走。木清泰出家之后,其妻妾三人也决心在家修行。木清泰经历多年磨炼与考验,终而得道。其

① [日]梅原猛著,卞立强、赵琼译:《诸神流窜——论日本〈古事记〉》,经济日报出版社1999年版,第13—14页。

第四章　交臂与融合：傩中戏、戏中傩

中有两段故事：一为关圣除魔，分《真君显圣》《西来遇魔》《魔难不屈》《圣力降魔》四出戏，敷演关真君（关羽）驱除小魔王；一为许真君大败北幽太子，分别在《阴府凡情》《窥园遘难》《礼佛求禳》《真君驱邪》叙述。以上这几段戏是典型的傩戏入于传奇的例证。首先看许旌阳真君除魔之第四场《真君驱邪》：

一日，木清泰的妻子与郭倩香、贾凌波二妾去佛寺求签，以问丈夫之近况。被地府北幽太子见到，欲乱二妾道心，遣人去到木清泰家，谎称郭子仪之子欲聘郭倩香、贾凌波两人，两人不肯，遂派蓝面獠牙的鬼卒以阴风将两人冲倒，致使其神魂不定，卧病不起。木清泰妻子卫德棻焚香顶礼，叩请三宝，以求禳解，恳求佛祖救护，远离鬼魅。观世音救命许旌阳真君前往拔救。许旌阳奉命下凡，来到木清泰家，正赶上北幽大王太子率鬼兵前来抢人（外扮许旌阳，小丑扮北幽太子，小生扮木清泰之子）。

[小丑领众上。

小丑　亲迎神女到阳台，乌帽绯衣云锦裁。不是黄姑先驾鹤，帝孙争肯渡河来。自家北幽王子，聘娶木家二姬，推调不允，只得亲到奉迎。不怕他不去。呀！来到其家门首，缘何有金甲神将重重围绕？

鬼卒　禀上王子，许旌阳真君降临木府。

小丑　（惊科）他来做甚么？此公虽然道法最高，我乃玉叶金枝，地尊礼绝。以礼聘娶姬妾，王家常事，与他无干，不怕他挠阻，直入则个。[叫左右：好生伏侍郭倩香，贾凌波升舆而去。

[众应。小丑与外相见，小生亦见王子科。外仗剑科。

外　咄！小儿休得无礼。汝父位列冥君，粗立功效。汝不思怀公秉正，勉继前修，何乃依势作妖，强夺良妇？上得罪于玉帝，下玷辱于祖先。本当飞剑立斩汝首，姑念汝父薄分，权贷汝死。可速敛戢，改过自新。若再不悛，身首异处。

小丑　真君差矣。吾非下鬼小妖，堂堂王子，正位东储，连姻帝族；精兵百万，神将千员。以礼聘娶姬人，王家常事，何预于君，妄行呵斥。若不得已而至于用兵，岂遂出君下！

外　小妖敢尔，见色迷心，宣其淫德，是为不仁。定兴王至德人豪，无故欲夺其二姬，是为无礼。不念尔考，以淫愿败其家声，是为不孝。不畏上帝之大命，不顾真官之三尺，是为不智。有此死罪四，尚敢饰辞遏辩，汝岂谓吾剑

不利耶？

　　［仗剑做法科，小丑大惧，欲遁不得科。

外　小妖，吾金甲神将密匝围汝数十重，岂能逃脱？可速纳款，改过自新，不尔无及。

　　［小妖跪，告罪乞哀科。①

许旌阳念北幽大王性行公平，宣劳冥府，子虽不肖，也不加诛杀，而严示训诫之。北幽太子不服，真君仗剑作法，加上神将天兵早已布下天罗地网，吓得他魂不附体，认罪遁去。

许旌阳真君，相传为晋时人，曾任旌阳令。一说其原以打猎为生，后从道士吴猛学道，得传三清法要。从唐代开始，他的名气渐大，宋代徽宗政和间，尊其号为"神功妙济真君"。著名的神迹为诛蛟、斩蜃，尤为江西人所信奉，旧祠南昌，曰铁柱宫。铁柱，即许真君立，以息蛟害。《昙花记》中事，不见稗官小说记载，或为屠隆凭空杜撰而来。这个故事，是道教盛行之后的产物，然而却也与佛教勾连起来。许真君是奉了观音之命前来驱魔的，根本原因在于木清泰的妻子求助于佛祖之后才有后面的驱魔故事的。说到底，是佛教与道教融合的产物，可以说该故事具有比较浓厚的民间色彩。不过，许真君赶到的倒是时机，恰是北幽太子尚在犯下大罪之前，否则可要让他在惩罚与否、怎样惩治北幽太子的问题上左右为难，是王子犯法与民同罪呢？还是铁面无私，该杀则杀呢？这一笔，是否是作者屠隆的有意安排，以避免是非呢？难道许真君调动大批天兵天将降落尘世，仅仅为斥责几句北幽太子吗？尽管如此，我们在这段戏中，依然嗅到"官官相护"的些许味道。

《圣力降魔》则敷演关圣降服小魔王之事。

前第二十三出《真君显圣》，关羽已经自白"皈依三宝"，"列名天阙"，被佛教收入其众神佛体系中。《西来遇魔》一出之小魔王，通过自白道出身世："自家小魔王之神是也。在三界称雄，住七宝宫殿。聚百万之鬼兵，抗衡上帝；乘五行之败气，蛊毒生灵。赤脸獠牙，盛列前队；花荣丽质，充满后宫。乐战斗而行威，极荒淫而娱志。与天国为敌，视佛子犹水火。下方但有成道者，则我魔宫震动，阃室不宁，以此不得不八口飞精，多方娆败。近日窥见下界定兴王木清泰，弃家

① 黄竹三、冯俊杰主编：《六十种曲评注（第二十二册）》，吉林人民出版社2001年版，第340页。

学道,勇猛精进,屡经磨炼,大道将成,大不利与我,不得不除之。闻其独身自西蜀还潼关,不免点起十万魔兵,中路围而擒之。"① 木清泰虽然雄盖千古,力敌万夫,骁勇善战,怎敌得过十万魔兵合力围剿,果然落入魔爪。木清泰面对小魔王的威逼,当然不肯入伙。正在木清泰面临刀斧大难之时,已经身为"佛门大护法主"的关羽早在半空中见到这危险一幕,他一面奏闻上帝,一面点起天兵,下界讨伐小魔王。天兵与魔兵对阵,一阵厮杀(外扮关圣,净扮小魔王):

　　[混战不分胜败。外与净对阵。
外　【北出队子】你可也道天兵来到,早则见你魂已消,尚兀自刀仗阵前挑。怎当我青龙偃月刀,呀!管教你余生断送了。
　　[战科。
　　【倘秀才】那怕你神妖鬼妖,则教你魂消胆消。俺八面威风透九霄,遭逢为碎粉,触着化尘嚣,你波旬怎逃。
　　[又战,魔兵防火科。
　　【庆东原】那怕你满口吹将妖火烧,也不须吞江吸海把水来浇。只凭俺龙泉三尺,那怕鬼计千条。只将刀头儿一摇,妖光随手灭,烈焰一时消。
　　[又战。
外　火被灭了。
　　[魔兵作大风科。
　　【雁儿落】你待使林下封家嫂,我则见枝头少女逃。我旌旗不动摇,你瞬息旛竿倒。
　　[又战。
外　风又息了。
　　[魔兵作大雾科。
　　【沉醉东风】作氛霾将乾坤暗罩,五里雾你待学张超。俺胸中气星辰耀,只一晃早见青天如扫。堪笑你鬼妆乔,弄甚圈套。只怕伎俩穷时,手脚儿露了。
　　[又战。
外　大雾又散了。怎么好?作惊介。

① 黄竹三、冯俊杰主编:《六十种曲评注(第二十二册)》,吉林人民出版社2001年版,第215页。

【十忧传】俺喝一声得天关掉,掂一下掂得地轴摇。指头儿将你瞳神子撬,刀尖儿将你天灵盖敲。把镔铁儿剖你尻,将水晶儿盐你脑。残躯儿难藏藕窍,断魂儿送入铁围牢。千年好汉风烟尽,一世英豪汤雪浇,这是你自取也难饶。

〔又战,净大败走科。外生擒魔部将,绑科。

外　魔兵大败,小魔王遁走,余众星散,不必追拿了。

【滚绣球】你看魔军四散逃,旌旗满路抛。血淋漓骷髅犹跳,声惨切新鬼号啕。委尸骸藉道旁,折肝肠涂野草。俺鼓笳连凯歌正闹,流矢疾捷骑飞跑。宣九天绛霄金阙号,代三宝神将夜叉劳,委实雄枭。①

从前面所引《西来遇魔》一出小魔王的"自白"中,读者已经对这个小魔王有所了解。原来,佛界亦非净土,那里善恶并在,良莠不齐,小魔王目空一切,横行三界,专以反对上帝为己任,对那些一心皈依佛祖的名将大吏更加不能容忍,针对木清泰的软硬兼施,便是例证。而剧中的关羽被"天曹列为大帅,绯袍玉带……证真人之位",已经是"佛门大护法主"。他以大护法主的身份讨伐小魔王,所展现的既是善与恶的搏斗,也是神与鬼的厮杀。

而在元明北曲杂剧盛行时期,关羽并非如我们想象的那样重要。流传下来的涉及关羽的北齐杂剧《关大王单刀会》《关张双赴西蜀梦》《虎牢关三战吕布》《诸葛亮博望烧屯》《关云长单刀劈四寇》《寿亭侯怒斩关平》《关云长大破蚩尤》,关羽作为"正末"色主唱的部分并不算多。我们把上述剧目之主唱者列表如下:

关大王单刀会	一折:扮乔国老 二折:扮司马徽 三、四折:扮关羽
关张双赴西蜀梦	一折:扮蜀国使臣 二折:扮诸葛亮 三、四折:扮张飞
虎牢关三战吕布	全剧四折两楔子:扮张飞

① 黄竹三、冯俊杰主编:《六十种曲评注(第二十二册)》,吉林人民出版社2001年版,第225—226页。

(续表)

诸葛亮博望烧屯	全剧四折：扮诸葛亮
关云长单刀劈四寇	一、二折，第一楔子：扮吕布 三折、第二楔子、四折、五折：扮关羽
寿亭侯怒斩关平	一折：扮诸葛亮 二折：扮关西汉 三、四折：扮关羽
关云长大破蚩尤	一折：扮寇准 楔子、二折：扮张天师 三折、第二楔子、四折：扮关羽

上述七出戏总共29折、6个楔子，其中正末扮关羽一共9折、2个楔子。这9折、2个楔子无疑是由关羽主唱的，关羽主唱的部分各占折、楔子总数的三分之一，这个比例多少有些出乎所料。元人北曲杂剧中，主唱者很重要，试想，在一出四五折的戏中某个人物如果连唱数十支曲牌的话，那么这个人物一定很突出。而在上面涉及关羽的戏中，关羽竟然没有主唱任何全剧，而张飞、诸葛亮却分别在《虎牢关三战吕布》《诸葛亮博望烧屯》成为主唱者。相比之下，关羽多少有点逊色。这种现象似乎可以说明，在元人北曲杂剧中，关羽并非像我们想象的那样重要。然而，如果从别一角度看，事情并不这样简单。在几乎全部三国人物中，只有关羽以神的形象登上元代以及元明间北曲舞台，其他人物则没有获得如此殊荣，标志性剧目就是《关云长大破蚩尤》，它开启日后舞台上名为"神将""神祇""关老爷""佛门大护法主""伽蓝神"的关神形象。

在中国戏剧演出艺术史上，像关羽那样亦人亦神，分别现身于勾栏与坛场，演出长久不歇，几无中辍的戏剧人物，极为鲜见。也就是说，在勾栏等艺术空间中，关羽通常以人的形象出现，而在各种祭祀仪式剧的空间中，却以神的形象供人膜拜。这种现象，元代以降并不多见。如果仅仅如此，也就罢了，更加饶有意味的还在于，在勾栏等艺术演出舞台上，作为"人"的关羽形象却被有意无意地"神"化；而在某些祭祀坛场上，本来作为"神"的形象，"关老爷"却被"人"化，具有和人一样的缺点。前文所叙述的傩坛喜剧部分之湖南临武油湾村傩戏中的关神形象便打上了普通人的印迹。

众所周知，驱傩的主将原来只有方相氏，汉代以后，各种宗教的保护神、驱魔神不断地涌入傩仪中来，从而扩大了驱傩主神的队伍，先后有如十二个神兽、

金刚力士、袄教神、白泽、钟馗、关羽等等，加上各少数民族的保护神和驱鬼神，以及某些地域独有的地方性保护神等等，正义力量日渐壮大。

前文提到"魖耗鬼"，也说到关羽驱傩大神地位的确立，这里举出一个现存的例证，即河北井陉流传着《撵虚耗》傩戏。《撵虚耗》是一出边行边演小戏。其表演形式大略如下：关老爷手持马鞭，率领着扛大刀的周仓和腰挎宝剑的关平，另有四至八个名为"小把"的兵卒，一同驱撵虚耗鬼。虚耗勾油白鬼脸，手持八角锤，身上挎一串马铃。开撵前，先在村中的关帝庙焚香祭刀，请关老爷下神撵耗。会首须对关老爷说："今天晚上，请您老人家除邪撵鬼，随我们辛苦一趟吧。"祭刀请神之后，任何人再也不准直呼扮演关公者的名字，因为在请神祭刀之后，他已然完成角色转换，他以及他的随从不再是村中的张三李四，而是驱耗的大神以及神兵了。行文至此，我们更加明白了侯少奎所讲述的梨园艺人饰演关公的规矩了吧？

晚上9时，沿门逐疫大驱耗在村中拉开战场。虚耗奔跑在前，关老爷等一伙紧追于后。各家各户在门前燃起火堆，将门户大开，表演队伍要跑遍全村各家各户，驱邪撵耗。各家则备好馒头、烟酒等，这些物品由跟在队伍后面的专人取走。最后把虚耗撵到村外，村民燃纸放鞭炮，还把三担浆水倒在地上，对虚耗说："走吧，别再找麻烦了！"①

说到《撵虚耗》，我们自然想起汉代的大傩仪。汉代张衡的《东京赋》《广韵·鱼韵》，唐代释琳《一切经音义》等多部古籍都记述蘷、魖与罔像等害人的鬼。所谓"魖"即虚耗鬼，这种鬼专门耗尽人的财产，所到之处，令人损失财物，库藏空竭。难怪汉代的大傩把它作为驱除、斩杀的十大鬼怪之一。明初周宪王朱有燉《诚斋乐府》中有一种《新编福禄寿仙官庆会》，此剧今存有明宣德宪藩原刻本、吴梅《奢摩他室曲丛》据宣德宪藩本的校印本、《古今杂剧残存十种》本、《脉望馆钞校古今杂剧》本等。该剧演福、禄、寿三仙奉东华大仙之命，将下凡到唐土，为大唐众生增福、赐禄、添寿。行前，先派钟馗、神荼、郁垒前往驱鬼。被驱除的恰恰是可怕的虚耗鬼。神荼、郁垒很早以前就是驱鬼的大神了，加上稍后的钟馗，共同组成一支强大的驱傩队伍。杀鸡焉用牛刀？小小的虚耗鬼至于用多位大神去讨伐吗？原来被驱赶的竟有四个虚耗鬼，岂能掉以轻心！

① 井陉的《撵虚耗》未曾亲眼所见。文中对它的仪式过程的描绘是综合以下两个资料写出的：(1) 张松岩《不戏之戏》一文，该文是1995年亚洲传统戏剧国际研讨会所提交的论文；(2) 叶大兵等编《中国风俗辞典》（上海辞书出版社1990年版），第99页"撵虚耗"条。

大约在明清时代,驱除虚耗鬼的主神又一变而为关公。这与明清时代关公崇拜盛行密切相关,因历代朝廷不断加封关羽各种名号而推波助澜。关公驱鬼伏魔事迹不断被传说、戏曲等演绎,名气越来越大,终于在明神宗万历年间,朝廷敕封其为"三界伏魔大帝神威远震天尊关圣帝真君",从此以后,关公堂堂正正地登上"伏魔大帝"的宝座。

　　贵州德江傩坛有一出《关爷斩蔡阳》傩戏,属于傩坛"正戏"。所谓"傩坛正戏":"即从桃园三洞中搬请出来的24出神戏,是傩堂戏的主要部分,又分为半堂戏和全堂戏,半堂戏12剧目,全堂戏24剧目。"①《关爷斩蔡阳》虽然是从桃源洞搬出来的傩坛正戏,但是文本中的关羽却完全以"人"的形象出现,而斩蔡阳这一中心情节也出自《三国演义》。可见,正戏的题材除了取材于民间神话传说之外,也有取材于历史故事、小说甚至现实生活。该剧出场人物总计四人,为关云长、周仓、蔡阳、张飞。戏的开头部分,以关云长与锣师、鼓师、土老师的对话展开,这一段,没有故事情节。接着,是锣师、鼓师、土老师三人请关爷除瘟扫荡:

众　　（唱）关爷请（哎）来（哎嗨）扫（哎哎）五瘟。（齐声:嘟——嘟——）
　　　　〔在大门正中安放一条高板凳,云长雄赳赳地站在凳上,左脚翘成歇蹄状,右手理须。
云长　（诗）南朝对北朝,将军武艺高。
　　　　　　马吃洛阳平地草,看看来到八轮桥。
　　　　　　一对眼珠绿莹莹,红眼眉毛绿眼睛。
　　　　　　一对耳朵像门闩,牙齿翕起有千斤。
　　　　（吼）我今名叫关元帅,（哎嗨）号云长（哎）,
众　　全身武艺甚（哎）高（哎哎）强。
　　　　〔云长从板凳上跳下来,右手提刀,右手拿玉带,以龙行虎步式走一圈。右脚屈膝,左手举刀向右边腋下杀去。右脚落地,左脚提起旋一圈,左手将刀杆地,右手抓玉带,旋转圈。龙行虎步,转刀将刀尖朝天再转动刀,将刀尖着地,左脚着地,右脚屈膝成马蹄。右手理须,观看四方。然后拖刀走画一圈,舞刀。舞毕,坐在凳上将刀放在地下。周仓从门外边

① 李华林主编:《德江傩堂戏》,贵州民族出版社1993年版,第275页。

报边进。①

这段戏揭示了傩坛请出关元帅的真正目的在于扫瘟。剧中,关元帅从凳子上下来后,一段挥舞青龙偃月刀的身段就是驱瘟逐疫的过程。此时,场上仅有关元帅一人表演,而乐队"众"人不过在烘托气氛。这种表演在傩坛司空见惯,尤其是从傩仪式向戏剧性表演过渡阶段,往往出现这种不完整的戏剧演出方式。

下面还有两段戏也值得关注。

这两段戏,一为关羽斩蔡阳,一为关羽扫邪。

蔡阳　文武两战,放马过来绝杀一场。
　　　〔云长与蔡阳大战数十余回合,云长用刀架住蔡阳的大刀施计。
云长　蔡阳大将,你我是兵对兵,将对将,为何私带几路兵马追赶于我?
蔡阳　人人说你关云长武艺高强,看来是纸上谈兵,有名无实。今日必败于我刀下。斩你头颅,何用几路兵马。
云长　蔡阳大将,莫要夸口,莫要抵赖,你看东南二路,尘土飞扬,那不是曹军是什么?
　　　〔当蔡阳回头看究竟的瞬间,云长挥刀乘势一拖,只见蔡阳的头颅落地。②

战场上,虽说兵不厌诈,大将单独对战,关羽竟然使出这样的狡诈计策,毕竟胜之不武,有失名将风范。而关键在于,关羽在傩坛通常是以半人半神抑或神的面目出现,便显得更加不妥,似乎有不敬之嫌。然而,民间傩坛就是这样塑造关羽形象的。紧接着,戏剧进入关爷驱傩的情节。这段戏又可以分为前后两个段落,前段是关公用大刀砍开五方之路,这时,关羽相当于"开路神",性质类同于傩坛的"开路先锋"或"险道神",其与"开路先锋"的区别在于,剧中的关爷似乎是人而不是神,最多是一位半人半神的特殊人物。这时的关羽,更近于古老的方相氏。在前文中,已经讨论过古方相氏的两大功能,其一即"开路"。而且,古之方相氏是由军队中的官员充任的,关羽作为一员大将而充当"开路

① 李华林主编:《德江傩堂戏》,贵州民族出版社1993年版,第347页。
② 李华林主编:《德江傩堂戏》,贵州民族出版社1993年版,第354页。

神"的角色,恰恰继承了古老的传统,是古方相氏之变。请看文本:

[云长手提大刀,砍东西南北中五方,除中央外,东西南北四方都要扫邪。
云长　（唱）吾从东方东路（哎嗨）来（呀），
众　　（唱）东方东路百（哎哎）花（哎哎）开。
云长　（唱）东方路上齐砍开（哎），
众　　（唱）傩堂（哩）戏子（哎嗨）上（哎哎）戏（哟）台。
云长　（唱）吾从南方南路（哎哎）来（呀），
众　　（唱）南方南路百（哎哎）花（哎哎）开。
云长　（唱）南方路上齐砍开（哎），
众　　（唱）傩堂（哩）戏子（哎嗨）上（哎哎）戏（哟）台。
云长　（唱）吾从西方西路（哎嗨）来（呀），
众　　（唱）西方西路百（哎哎）花（哎哎）开。
云长　（唱）西方路上齐砍开（哎），
众　　（唱）傩堂（哩）戏子（哎嗨）上（哎哎）戏（哟）台。
云长　（唱）吾从北方北路（哎嗨）来（呀），
众　　（唱）北方北路百（哎哎）花（哎哎）开。
云长　（唱）北方路上齐砍开（哎），
众　　（唱）傩堂（哩）戏子（哎嗨）上（哎哎）戏（哟）台。
云长　（唱）吾从中方中路（哎嗨）来（呀），
众　　（唱）中方中路百（哎哎）花（哎哎）开。
云长　（唱）中方路上齐砍开（哎），
众　　（唱）傩堂（哩）戏子（哎嗨）上（哎哎）戏（哟）台。[1]

本剧,关羽还有另外一个任务——驱除五方妖魔。在砍开五方五路之后,紧接着关羽又斩杀五方五路的邪魔:

云长　（唱）一砍东方甲乙木（哎），
众　　（唱）又来木上说（哎哎）根（哎哎）生。

[1] 李华林主编:《德江傩堂戏》,贵州民族出版社1993年版,第355—357页。

云长　（唱）木精木怪砍出去（哎），
众　　（唱）金银（嘞）财宝（哎嗨）砍（哎哎）进（哎）来。
云长　（唱）二砍南方丙丁火（哎），
众　　（唱）又来火上说（哎哎）根（哎哎）生。
云长　（唱）火精火怪砍出去（哎），
众　　（唱）金银（嘞）财宝（哎嗨）砍（哎哎）进（哎）来。
云长　（唱）三砍西方庚申金（哎），
众　　（唱）又来金上说（哎哎）根（哎哎）生。
云长　（唱）精精怪怪砍出去（哎），
众　　（唱）金银（嘞）财宝（哎嗨）砍（哎哎）进（哎）来。
云长　（唱）四砍北方壬癸水（哎），
众　　（唱）又来水上说（哎哎）根（哎哎）生。
云长　（唱）水精水怪砍出去（哎），
众　　（唱）金银（嘞）财宝（哎嗨）砍（哎哎）进（哎）来。
云长　（唱）只有中央我不砍，
众　　（唱）留来主家进财宝。
云长　（唱）财宝扫在家龛上，
众　　（唱）五谷扫在仓里头。
云长　（唱）左边扫它牛成对，
众　　（唱）右边扫它马成双。
云长　（唱）牛成对来马成双，
众　　（唱）猪鸡鹅鸭满山岗。
云长　（唱）天瘟扫出天堂去，
众　　（唱）地瘟扫出十方门。
云长　（唱）若有伤寒并咳嗽，
众　　（唱）关爷扫出十方门。
　　　〔关云长站在中堂，左手持大刀，右手理须，脚跨八字步。
云长　（诗）京州京上县，兖州滚上县。五瘟已扫除，关爷要出殿。
　　　〔舞刀，下场。①

① 李华林主编：《德江傩堂戏》，贵州民族出版社1993年版，第355—357页。

这段戏包含两个部分：扫瘟出门、纳福入门，一出一进，相辅相成。由此，我们想到日本节分之驱傩，即撒豆驱鬼。届时，人们一边抛撒豆子，一边高喊"鬼兮外，福兮内！"在这一点上，中日两国的风俗相近。不同的是，《关爷斩蔡阳》已经是相对完整的傩戏了，而日本的撒豆驱鬼尚处在民间风俗活动阶段。

贵州德江傩堂戏本来有一本《开路将军》，属于傩坛"正戏"。该剧中，开路将军单独出场，对话在他与"把坛老师"两人间展开。但是在演出时，把坛老师是不出场的，属于幕后的对话者。在前面章节中，我们已经对这种表演方式进行探讨。剧中，把坛老师对开路将军说："要谈一下你的根由籍地"，于是开路将军在锣鼓的伴奏下，简述其"根由"：

> 唱：
> 人不表明不成器，戏不表明不成神。
> 说我家来家不远，说我无名却有名。
> 家住长安城一座，祖公原是姓曹人。
> 祖公乃是曹员外，祖婆康氏老安人。
> 父亲名叫曹安子，苏氏夫人是母亲。
> 无有三兄和四弟，是我开路一个人。
> 当年遭着大干旱，十城饿死九城人。
> 我父见婆快饿死，杀我开路救婆身。
> 父亲杀我犯了罪，逮入牢中受苦刑。
> 父亲杀儿为行孝，吾要救父入天庭。
> 玉皇见我行大孝，封我紫云台上斩妖除邪大将军。
> 赐我金魁帽一顶，赐我滚龙袍一身。
> 赐我玉带腰中拴，粉底鞋子脚下蹬。
> 这是我的根由史，七岁为神到如今。
> 急打鼓来紧击锣，开路将军入傩堂。①

① 贵州省德江县民族宗教事务局编，田维跃主编：《傩韵（下册）》，贵州民族出版社2003年版，第495—496页。

图4-12 关羽 民国松桃

图4-13 开路将军 贵州德江傩堂戏

悲情的家族史，成就了一位傩神。可见，这位开路将军才是傩坛负责开路、驱邪的正神，关羽大约是后来被拉进傩坛的一位半人半神的人物，他在傩堂中，尚不具备完全的神格（图4-12）。在接下来的开路将军唱词中，同样有以大刀砍开东、西、南、北、中五路以及傩坛"戏子出坛门""天瘟砍出天堂去，地瘟砍出十方门"等类似唱词，最后一句"两边锣鼓紧紧打，开路将军转桃园"，明确地告诉人们，这位开路将军原来是傩坛正神。所谓"桃园"即桃园洞，德江傩堂戏《开洞》中的"掌坛老师"首先请出"尖角将军"打开："打开桃园三洞，请出傩坛戏子"，可见这个桃源洞是个藏戏的洞，是各路戏神所在之地。而开路将军的职责，是为各路戏神开路的神，是古代方相氏的直接演变而后起的开路神。因其头上有独角，所以又称"尖角将军"（图4-13）。余大喜在其编著的《中国傩神谱》中指出："在贵州铜仁地区的傩坛中，开路将军腰拴法裙，背插雉尾，头戴面具，来到傩坛为愿主驱邪纳吉。"[1] 开路将军的面具，在头顶有一角，故而又名"尖角将军"。

此外，以上两段戏均以"五方"为基本框架构造而成，体现五行思维入于傩戏的事实。五行思维之进入傩礼、傩仪乃至傩戏，在中国傩坛以及日本、韩国古典祭礼以及民俗艺能中都有大量例证。相关内容，后面有专门章节阐述。

关羽在东方古典演艺场中，的确是一种比较特别的人物。他忽而为英杰，出入于勾栏、会馆、祠堂的演艺场上等；忽而为神灵，现身于天下祭祀坛场；忽而远走港、澳、台以及海外华侨世界，受天下的华人膜拜；甚至跨海东去，在东京神田神社明神祭礼中，关羽的巨大雕像曾经高高地耸立在山车上，威风凛凛地游走

[1] 余大喜：《中国傩神谱》，广西民族出版社2000年版，第85页。

在日本东京街头。关公信仰也传到朝鲜半岛,2016年6月笔者在韩国考察期间,赶上首尔国立民俗博物馆一个特展:关王崇拜与三国故事展。展品虽然不太多,但是依然反映了古代朝鲜半岛民众对关公的崇拜(图4-14)。不过,迄今为止,尚未见到与关羽相关的古典演艺任何信息。

生之为人、卒后封其为神并以神的身份游荡在东亚各国的,为数不多,关羽是其一也。在祭祀或傩事活动中,关羽一会儿以"人"的身份,忽而以"神"的形象,抑或以半人半神的形象现身于祭祀或演艺场的,更为少见,亦人亦神的关羽是一个典型。或许,这是东亚儒文化圈中一种特殊的文化现象吧。

图4-14 国立民俗博物馆的"关王崇拜与三国故事展"海报

第十二节 《钵中莲》与傩戏《王大娘补缸》

《钵中莲》未详撰著者,各种戏曲书录皆未见著录。1933年《剧学月刊》第一卷四期刊其全本。该刊本末页注有"万历庚申"字样,知其为明代万历四十八年(1620)钞本。该剧第一出《佛口》,由老扮的观音上场道白:"今当下界大明天下嘉靖壬午春朝"云云,嘉靖壬午为明嘉靖元年(1522),则此剧在嘉靖初年已经在民间演出。清代嘉庆间内廷南府"旧小班"有据万历本缩编的同名戏本,将万历间本十六出缩为四出。此本今存中国艺术研究院戏曲研究所。以上两本又于1984年一并为孟繁树、周传家编校的《明清戏曲珍本辑选》一书收录,使昔日难见之珍本秘笈能信手拈来,诚为可喜。

该剧向为治戏曲史者,尤为研究戏曲声腔的学者所重视。这里,笔者试图从傩的角度来探讨。

万历本《钵中莲》情节大概如下：

江西九江府湖口县王合瑞外出经商，因遇险而尽失其财，致三年不能归。妻殷凤珠不耐孤寂，与捕快韩成私通。王合瑞流落奉化西乡，入窑为工。一夜窑神托梦告知其妻事。适韩成往象山公干，路经奉化，入窑借宿。酒席间，王合瑞得知韩成即与妻私通之人，遂杀之，并将骨灰和泥炼成一个瓷缸。事后，王合瑞持瓷缸和从韩成身上得到的金钗，归家与殷氏对质。妻无词，饮卤水而亡。殷氏死后化为僵尸，每夜出来拜月炼形。土地神欲惩治僵尸而不能，请出家堂井神、灶神、门丞、户尉、瓦将军及钟馗六神，求诸神共讨僵尸。众神追赶僵尸时，碰到石敢当，石敢当告知六神说此僵尸日后将遭雷殛，暂不必追杀。韩成所化之缸，被殷氏不慎打碎。后殷、韩二鬼在阳间偶遇，韩成托殷氏代为将缸补好，以存其完整的骨殖。殷氏遂将存其僵尸的荒园化为一个王家庄，自己则变为王大娘。补缸匠补缸时，不慎将缸打破，王大娘大怒，正当她追赶补缸匠时，被天雷殛毙。王合瑞自妻死后，一心向佛。全剧以王合瑞所托钟孟中生出莲花点题作结。显然，该剧是一出道教、佛教以及民间信仰与传说杂糅而成的完全戏曲化的傩戏；或谓之傩化的戏曲，亦未必不可。

此剧在日后流行过程中，发生了种种变化，各剧种多以折子戏的形态演出。这些折子戏已经脱离了整体故事框架，导致其人物、情节等发生种种变化。在河南梆子中，此剧又名《百草山》《王大娘钉缸》《大补缸》等。故事略为：百草山中妖怪，化为王家庄的王大娘，取死人孽食罐炼成黄瓷缸，用来抵御雷殛。缸被巨灵神打破，王大娘寻人补缸。观音又遣土地变成补缸匠打破瓷缸。王大娘正要加害补缸匠，观音调请二郎神带天兵将妖怪剪除。按此戏的情节，似已脱开《钵中莲》而别创为一新的剧目。京剧中，故事情节与河南梆子一致。其他地方戏秦腔、川剧、楚剧、河北梆子、汉剧、湘剧、怀调皆有此剧，情节也都大同小异，而与万历本《钵中莲》有较大歧异。但不管情节有多大差异，除妖驱鬼这一点却是一致的，只不过此鬼与彼鬼的性质不同罢了。《钵中莲》中的殷氏是喝了卤水而亡的鬼，而后世某些地方戏中的鬼，是百草山上的妖怪，鬼与妖虽然不同，但是都是驱傩所指向的目标。然而，在某些地区以驱鬼纳祥为主旨的傩坛上，反而来了一个大反转。贵州德江傩堂戏《王大娘补缸》属于傩堂插戏，"插戏是穿插在正戏之间演出的戏，有的地方又称耍戏、杂戏和花花戏。插戏已摆脱了宗教祭祀的束缚，成为独立的戏剧艺术；其主人公已不再是桃园三洞中的傩堂神祇，演出的目的也不再是为了驱鬼逐疫和祈福

纳吉。它的题材虽然也有取自历史演义和神话故事的，但更多的来自现实生活中的农民、渔夫、铁匠、秀才、裁缝、屠夫、村姑、媒婆……他们的生活与命运都在插戏中得到了生动的描写。插戏的剧目丰富多彩，有的系从其他剧种移植而来，有的则是由傩戏艺人所创作的……这些剧目情节生动，语言幽默，娱人性强，充满世俗色彩，它们已彻底清除了宗教的迷雾，而放射出美丽的人性的光芒。"① 傩堂戏的《王大娘补缸》显然是从其他剧种移植的，其来源或许是承袭明代的《钵中莲》，或者说它更接近明刻本。该剧出场人物只有两个：补锅匠咕噜与王大娘。首先是"咕噜"的一段独白：

　　行行走走，来到门口。
　　见一婆娘，向我招手。
　　唤它一声，咬我一口。
　　仔细一看，是个母狗。
　　哎哟妈呲，脚杆拐痛，如何行走？
　　衣服真奇怪，洗了竿竿晒。
　　白日随我走，夜晚当铺盖。
　　一年四季挨着我，把你当着幺儿待。
　　没有哪回得罪你，怎么烂得这样快。②

《钵中莲》中的补缸匠顾老儿并非土地所化，他就是民间的一个小手艺人，德江傩堂戏在这一点上与之相同。在承袭明代刻本基础上，更加世俗化了。可见，德江傩堂戏可能直接从《钵中莲》中截取了这一出戏而加以变动与删削。不过，在这出傩堂戏中，再也看不到神鬼的影子，王大娘既不是僵尸所化，也不是什么山中的妖怪，而是一个平常的村妇，她的结局也没有被雷击毙。假如我们作这样一个假设：如果读者或观众没有读过《钵中莲》文本，那么便不会知晓它的来源。总之，不把它与《钵中莲》联系起来，而单从这一出戏的故事情节、人物来看，它已是一个地地道道的民间生活小戏，换言之，德江傩堂戏《王大娘补缸》已经从傩戏脱胎换骨，而这出完全被生活化之后的小戏却穿插在傩仪之中演出。

① 李华林主编：《德江傩堂戏》，贵州民族出版社1993年版，第276页。
② 李华林主编：《德江傩堂戏》，贵州民族出版社1993年版，第435页。

这种情况，相对而言比较特别。

万历钞本《钵中莲》，就体例上讲，既不是杂剧，也不类传奇，全剧共有十六出，不长不短，与通常所见的杂剧、传奇截然不同。如前所述，此剧在明嘉靖年间就有演出本，清宫又据以缩写，但明清戏曲书目未见著录，由此可见，该剧是未经文人加工过的民间演出本，至少在明代中末期一百二十余年间是这样，直到清乾隆末年，李斗才在《扬州画舫录》卷十一《虹桥录》下中提到《王大娘》一出。说明《钵中莲》一剧当时已在江苏盛行，并以"折子戏"的形式拆出上演。李斗云："土音之善者也。"可见在清前期的扬州，它是受欢迎的民间戏之一。与《扬州画舫录》前后成书的安乐山樵（仁和吴长元）《燕兰小谱》卷二《郑三官》条有诗云："吴下传来补破缸，低低打打柳枝腔。庭槐何与风流种，动是人间王大娘。"原注："是日演《王大娘补缸》。"① 郑三官名载兴，于乾隆四十八年（1783）进京，本为昆曲花旦，初至京时，演出《吃醋》《打门》等戏，后亦演《补缸》。则此时所演的《补缸》已完全变为一出"骚情"戏文了。这里还说明了《王大娘补缸》一剧先在"吴下"红了之后，才由郑三官带到京师，可见该剧在当时的大江南北是比较受欢迎的剧目。

笔者以为，《钵中莲》最初当为江南民间艺人在傩风盛行的环境中，编撰出的一出具有浓厚傩味的民间宗教仪式剧。剧中王合瑞家在江西九江府湖口县，故事的主要情节都发生在此地。湖口地处江西最北部，与安徽、湖北毗邻。湖口者，鄱阳湖之出口也。剧中另一故事发生地，即王合瑞流落而为窑工的地点是浙江奉化。剧中除大部分使用"普通话"之外，又加以当地方言，《神哄》中的土地，满口浙音，《补缸》中的顾老儿也讲了一句"绍兴乡谈"："伯嚭过钱塘江。"可见，此戏可能产生在江西北部或是浙江，这些地区正是傩风炽盛之地，信鬼媚神史有传统。

剧中驱逐僵尸鬼的民间诸神，有钟馗、井泉童子、东厨司令、门丞、户尉、瓦将军、住宅土地及土地。家堂六神原本不愿管这件事，但土地万般邀请，借他们的神力帮助驱逐僵尸鬼。僵尸当面指责土地向其索要贿赂，众神这才明白，便更不愿与土地去拿僵尸了。土地继续追赶，六神也跟在其后，不料碰到了石敢当。石敢当道破天机，众神也就不去穷追。剧中把石敢当处理得似很尊贵、厉害，连土地也怕他，他比其他神更知天意。石敢当本来也是一位驱逐妖鬼的民间神，但

① 张次溪等纂：《清代燕都梨园史料（上册）》，中国戏剧出版社1988年版，第20页。

第四章 交臂与融合：傩中戏、戏中傩

在剧中，正因为他知天意，便不去截杀僵尸鬼。家堂六神之各人自扫门前雪，土地神之贪赃枉法，强索贿赂，凡此种种，表现得淋漓尽致，无疑是作者对这些民间土神仙的讽刺与控诉。这种情况在傩坛上是少有的。与此截然不同的是对佛教神的无限推崇以及对佛法无边的大力宣扬，甚至出现钵现莲花之瑞兆。殷氏最后由五雷正神发雷击毙。雷神是源于古代自然崇拜的，民间对雷神有着虔诚的信仰，道教奉之为"九天雷祖""九天应元雷声普化天尊"，是很尊贵的神。但在剧中，他却领受了观音大士之旨，前来发雷，讨伐僵尸。总之，在万历本《钵中莲》中，原本处于驱鬼主将地位上的民间的乃至道教的神，已经让位于佛教神了。这是否也反映了明代道教势微而佛教势盛的事实呢。

该剧与傩相关的另一现象，是剧中所使用的腔调。它杂用北曲、南曲、大曲、西曲、民间小调熔于一炉，这是该剧音乐上的一大特色。其中，有佛教音乐的【佛经】【赞子】【诵子】，有民间巫师音乐的【山东姑娘腔】。尤为值得注意的是这个【山东姑娘腔】，其名称已点明了它的产生地——山东，意思是山东的地方曲调。姑娘腔，即巫娘腔，这一点已经有多人指出，而纪根垠《谈【山东姑娘腔】》一文考证很详细①。清初孔尚任《桃花扇》续四十出《余韵》，出现了"巫腔"。"巫腔"或即"巫娘腔"，源于巫（女巫）在驱鬼、作法、敬神等情境所唱的曲调。该剧副扮的老赞礼说他编了几句"神弦歌"，名曰【问苍天】，而当他唱【问苍天】时，文本舞台提示"弹弦唱巫腔"。可见，【问苍天】即巫腔，巫腔又叫"神弦歌"。这种巫腔据【问苍天】曲文所说，演唱时要"击神鼓，扬灵旗"，是在"福德神祠祭"的赛社中演唱的。福德星君即财神，九月十七日是他的圣诞之日，在赛社中唱了这支巫腔。唱巫腔时，所击的"神鼓"亦即扇鼓，在北方傩、萨满以及祭祀仪式中被广泛运用。据前引纪根垠文章中说，鲁南一带把这种击神鼓、唱神歌进行驱魔镇邪的活动叫"肘鼓子"，也叫"装姑娘""周姑子"。周姑子的来源说法不一，一说从前有一个姓周的尼姑将农村妇女劳动时所唱的小曲加工整理，传唱开去，故有此称。此种传说似乎较为晚出，可能是"肘鼓子"三字说白了，变为周姑子，而又附会出这个故事。即使是附会，也仍与神祗人员相关。此外，山东柳琴戏又叫"拉魂调"，而柳琴戏的主要来源也是"姑娘腔"，这已成定论。我

① 焦文斌在《谈"山东姑娘腔"》中说："关于它的来龙去脉，周贻白在《中国戏曲发展史纲要》中说：'巫娘腔似即姑娘腔。……或谓今之柳琴戏，亦名周姑子，即为此一唱调的遗声。(周姑子流派颇多，如山东的柳琴、茂腔、五音戏、灯腔，在昔皆为周姑子，亦作肘鼓子。)' 我们基本同意他的论点。"（载《戏曲研究》第42辑，文化艺术出版社1992年版）。

们关心的是"拉魂调"三字。拉魂或即招魂,是巫者招魂驱鬼时的一种唱腔。演唱时,巫者敲着单皮扇鼓。因为这种巫傩活动影响很大,曲调也动人心魄,在编撰为在傩仪、祭仪中演出的剧本时,自然采用这种曲调,按其格式填词,而用演唱者的通称——巫,来命曲调之名。这样的推论可能仍是学究气的,实际上《钵中莲》这个戏很可能是在长期的巫师傩仪、祭仪上千锤百炼而成,直到万历年间才整理并记录下来。总之,从几个方面看,《钵中莲》都是一部十分特别的剧本。种种迹象表明,它与明代民间傩仪、祭仪有较深的关系,在巫、傩文化氛围中,融合世俗生活与神鬼信仰、传说而杂糅成戏之后,再反馈傩坛。有趣的是,在其被傩坛吸纳之后,反而作为"插戏"被排列在傩坛演出剧目序列之中,同时摒弃了原本"驱除"的性质而演化为一出欢乐小喜剧。德江傩坛小戏《王大娘补缸》真切地反映了戏曲与傩戏的错综复杂的关系;反映了商演戏剧与祭祀戏剧你中有我,我中有你的交流与变异关系。

第五章
神团与神迹——八仙和七福神

八仙，同中国历史上的"竹林七贤""饮中八仙"一样，是人们耳熟能详的一个团体，不一样的是，八仙是由八位神仙组成的团体，因此，本章中将八仙称为八仙神团。"神迹"，《汉语大词典》释义并引书证为：神灵的事迹；灵异的现象。晋陆机《汉高祖功臣颂》："游精杳漠，神迹是寻。"一本作"神迹"。唐玄奘《大唐西域记·萨他泥湿伐罗国》："城西北四五里，有窣堵波……中有如来舍利一升，光明时照，神迹多端。"《太平天国文书汇编·天王诏书·赐英国全权特使额尔金诏》："神迹能言不尽，早到天堂可悟之。"胡适《〈西游记〉考证》二："况且，玄奘本是一个伟大的宗教家，他的游记里有许多事实，如沙漠幻境及鬼火之类，虽然都有理性的解释，在他自己和别的信徒的眼里，自然都是'灵异'，都是'神迹'。"借"神迹"一词，本章中将八仙的故事以及各种事迹称作八仙神迹。

中国的八仙和日本的七福神都是民间百姓喜闻乐见的神仙团体。八仙神团成员是：汉钟离、吕洞宾、张果老、铁拐李、何仙姑、韩湘子、蓝采和、曹国舅。八仙神团脱胎于先秦就已发轫的中国神仙文化。八仙神团的"八"，则基于中国《易经》的阴阳和合思想。东汉葛洪的《抱朴子》将先秦虚无缥缈的神仙世界勾勒成近似现实世界的另一个复杂世界，无形中拉近了神仙和人的距离，现实世界中相继出现了"淮南八仙""蜀中八仙""饮中八仙"等名为"仙"实则是"人"的八仙团体，预示了其后八仙神团的出现。宋代市井文化兴起，民众生活水平进一步提高，抵抗疾病、防御自然灾害的能力也在增强，百姓求助神灵的重大需求不再只是驱除瘟疫，普通民众寄托浪漫成仙精神需求于八仙，渴望脱离现世、得道成仙，这时八仙神团的各位神仙陆续出现。元代，道教丘处机主张"三教合一"，

大得民心,八仙神团成了道教最好的宣传员。在元杂剧的精彩演绎下,尽管八仙中的个别神仙仍时有变换调整,但是以吕洞宾为首、钟离权为师的八仙神团终于成立。精彩的八仙神团故事助力元杂剧的戏曲地位,戏曲专家麻国钧教授曾经说过:戏曲舞台是一个浓缩的宇宙时空。如果这样的话,那么作为戏曲人物的八仙神团就是一个无可挑剔的浓缩的社会人群。明代市场经济繁荣发展,八仙神团化身吉祥物,为上至宫廷、下至商贾百姓祝寿送福。清代至今,社会局势瞬息万变,八仙神团似乎成了百姓心中的一处避风港,八仙神团服务于每一个多元的社会个体,帮助世间人们建造属于自己的精神世界。八仙神团不仅深深扎根在了中国,更是传播到了东亚国家诸如韩国、日本,产生很多有趣的变异,也深深影响了当地百姓的精神信仰。

在日本家喻户晓的七福神神团,成员如下:大黑天、惠比须、毗沙门天、弁财天、福禄寿、寿老人、布袋和尚。表面上可以看作日本版的"八仙神团",进一步探究,七福神神团脱胎于日本号称"八百万神"的神仙体系。而七福神神团汇聚佛教、道教、日本本土神仙的多元化特点源于日本从飞鸟时代(大致相当于中国的唐代)开始吸收大陆先进文化,福禄寿和寿老人的重复体现着文化输出后的变异。七福神的"七",源于日本社会多处可见的对数字"七"的迷恋,而直接成因则是源于佛教《仁王经》中"七福即生七难即灭"的思想信念。

耐人寻味的是七福神神团虽以大黑天、惠比须为首,各位神仙之间却并没有任何关系,着实体现了日本人相当开放的信仰观念。平安时代末期(大致相当于中国的宋金时期),福神大黑天、惠比须相继出现,慢慢取代瘟神信仰在人们心中的位置,为人们祈福纳祥。室町时代晚期(大致相当于中国的明晚期),町人文化长足发展,以大黑天、惠比须为首的七福神神团成立,七福神神团是当时百姓心中最亲民的神仙形象,经常出现在当时最热门的演剧艺术狂言当中,和百姓嬉笑怒骂打成一片。江户时代(大致相当于中国的清代)至今,七福神神团信仰几乎普及到全国,七福神参拜路线多达几百条,仅仅东京就多达几十条。尽管世相多变,七福神神团已经成了日本人精神生活的一道风景。日本民俗学家岩井宏实认为,研究七福神,是研究人心的问题,面对多元复杂的社会现实,人们借助七福神熨帖心灵,重新出发。

本论试图在东亚文化视域中探讨八仙神迹、七福神神迹,诸如元杂剧、明清传奇、古代小说、宗教教义、地方戏、祭祀戏、狂言、日本民俗艺能、浮世绘、雕塑、

建筑等,试图全方位呈现八仙神迹、七福神神迹。元杂剧里,八仙在梦境中度化众生,指引普通民众脱离现世,积极修行。道教中,八仙被封为"中八仙",甚至有时被封作"上八仙",宣扬教义,广召信民,道教与八仙戏相互作用相互影响。在明清戏曲演出中,八仙送福祝寿,供人们消遣。八仙人物的性格可以随着人们的意愿而被改变,如吕洞宾仕途失败后曾经一心修行,甚至没能给母亲尽孝,后来,吕洞宾又变成一个大孝子。以下从"八仙与七福神产生的文化根源""八仙、七福神的演剧形态""多领域的艺术呈现"三个部分进行论述,其中探讨八仙神团、七福神神团的文化根源时,从"八"与"七"的数字神秘性,八仙神团与市井文化及道教信仰,七福神神团与町民文化与多教信仰这三个方面进行。在探讨八仙、七福神的演剧形态时,从演剧之种类——现世解脱与赐福祝寿,演剧之方式——梦中度脱与赠予宝物,演剧之普及——融于祭礼、祈福求祥三个方面进行。以八仙神团为窗口,我们得以窥见中国传统文化对东亚诸国的影响和成果,进而反哺本国文化。以七福神神团为窗口,我们看到日本早期极具本国特点的多元式文化,即接受了大陆先进文化之后与自身文化进行融合再创新,到了近代虽大力接受西方文化,却仍旧坚守住了本国文化。当代社会是一个全新的时代,人们深处时代的浪尖之上,精神信仰变得比以往任何时候都要更丰富、更多元。八仙神团、七福神神团显然已经是一个文化符号,今后人们的精神生活面貌会是什么样子的呢?如果通过以下论述能给读者带来一些启发的话,就是本章的最大意义所在。

第一节 八仙与七福神产生的文化根源

一、"八"与"七"的数字神秘性

八仙神团相关研究自20世纪80年代以来得到长足发展,学界成果丰硕。很多前辈从文化学、社会学、宗教学、历史学、民俗学等角度全面剖析了八仙神团的产生、发展和定型。一般来说,先行研究对八仙神团的认知达成这样一个共识:八仙神团脱胎于中国神仙信仰,产生于中国传统文化,道教和民众信仰推动了八仙神团的形成和发展。然而,有一个问题几乎很少被提及:八仙神团为什么是"八"位神仙?

八仙神团的"八",基于中国《易经》的阴阳和合思想。《易经》认为宇宙是

阴阳两极形成,所谓一生二,二生三,三生万物。而天下分东西南北四方。东西南北,各有一阴一阳两种象,合起来便是八卦。八卦,组合之后又成八八六十四卦,这八八六十四种卦象涵盖了中国人认知范围里的所有事象。而八仙神团的组合,老者如张果老,年轻者如蓝采和、韩湘子,正当壮年者如汉钟离,书生者如吕洞宾,富贵者如曹国舅,伤残者如铁拐李,女性如何仙姑,几乎包括了男女老少和社会各阶层人士,俨然浓缩了社会百态,与八卦包含世间所有事象的原理非常契合。八仙契合易经八卦原理并不是偶然,从古至今的世俗生活中我们可以看到很多和"八"有关的名词或者说法,比如一个人的出生年月日被叫作"八字",配偶之间是否合得来要参考"八字",生意伙伴是否可以合作成功也要看"八字"。比如人们喜欢带"八"的电话号码或者车牌号,认为"八"谐音"发",寓意发财发达。我们还可以看到很多带"八"字的名词,比如,音乐中有"八音",打仗布局的一种被称作"八阵图",平时的食品有"八宝饭""八珍"等。而"燕京八景""西湖八景"更是被人熟知。总的来说,八仙神团的"八",顺应中国传统文化的精神内核,是一个完全代表民众心理的数字。

八仙神团的"八",还缘于"八仙"一词的发展。从东汉有记载的"八仙",一直到唐代出现"饮中八仙",说明在宋代之前,民间其实已经对八仙群体有热烈的精神需求。这也是宋代陆续出现八仙的直接原因,八仙的"八"自然也是承袭了前面几个朝代"八仙"文化的发展而发展起来的。"八仙",最早的记载见于东汉牟融的《理惑论》:"王乔、赤松、八仙之箓,神书百七十卷。"这里虽称"八仙之箓",却只记载有王乔、赤松两人。而后面又说"神书百七十卷",可以推测,很有可能不止八位神仙,八位神仙不可能有"神书百七十卷",因此,这里的"八仙"应是泛指[①]。这是"八仙"字眼最早的记载,虽然并不是八位神仙,但既然是关于群仙的记载,就足以说明后世出现八仙神团不是偶然事件,是顺应历史发展的。

绪论中提到的"淮南八仙",源于南朝陈沈炯《林屋馆记》相关记载:"夫玄之又玄,处众妙之极。可乎不可,成道行之致。斯盖寂寥窅冥,希微恍忽。故非淮南八仙之图,赖乡九井之记。"[②]"淮南八仙"是西汉淮南王刘安门下的宾客方

[①] 此处参考了浦江清在论述八仙时的观点,他认为牟融《理惑论》中的"八仙"不是真的就是八位神仙。见《浦江清文集》(人民文学出版社1958年版),第1—46页。
[②] (唐)欧阳询:《艺文类聚·卷七八》,上海古籍出版社1982年版。

术之士,一说这淮南八仙是苏非、李尚、左吴、陈由、伍被、毛周、雷被、晋昌[1],又有一说这淮南八仙是苏非、李尚、左吴、田由、雷被、毛被、伍被、晋昌。这是历史上第一组有名字记载的"八仙",然而,这个所谓的八仙神团,究其源头其实是淮南王刘安的门客,为淮南王编写了大谈神仙的《淮南子》,最终被东晋葛洪在《神仙传》里附会成了八位神仙,历史上刘安曾有谋反之心,于是汉武帝派人前来治理刘安一脉,然而淮南八仙"乃取鼎药,使王服之。骨肉近三百余人同日升天。鸡犬舐药器者亦同飞去",于是后人甚至造出成语"一人得道,鸡犬升天"。可见,"淮南八仙"是有血有肉的普通人,经过修行升天成仙了,这预示了之后吕洞宾为首的八仙通过修行从普通人转而成仙是合理的,符合民众精神寄托的。但是,淮南八仙毕竟是远离市井生活的门阀政客,再加上历史记载中并没有八位神仙各自的精彩故事,同之后的吕洞宾们八仙神团仍旧有着太大的差距,仍没能淋漓尽致地代表广大民众的求仙心理。

与淮南八仙不同,唐代的"饮中八仙"是李白、贺知章、李适之、汝阳王李琎、崔宗之、苏晋、张旭、焦遂,是几位善于饮酒作文章的名家文人,与修仙成道没有任何关系,然而主角本是名人,再加上《饮中八仙歌》作者是知名诗人杜甫,因此"饮中八仙"的知名度非常高。

综上所述,八仙的"八",根本原因是《易经》的八卦生万物思维,直接原因则是东汉开始就有记载的各种八仙。这些原因为宋代八仙神团各位神仙的出场提供了充足的条件,也预示着吕洞宾为首的八仙神团必将是一个与百姓生活无比贴切的神团。

那么,大陆文化在缓慢孕育八仙神团的同时,东边日本列岛上的七福神又是为什么由七位神仙组成呢?在日本,从古代开始,当人们遇到困难时,就会求助神或者佛。日本一直以来有"八百万神"的说法,全国的神社、寺院数不胜数。人们通过在当地的神社或者寺院举行祭祀活动,从而形成地域共同体,这些神社或者寺庙可以说是这一区域的精神支柱。日本人的信仰对象广泛,不同于基督教徒或者天主教徒的一神信仰,却似乎更加深刻。这是日本人的基本信仰形态。即使是面对神或者佛不行礼的日本人,到了正月里也要去寺庙或者神社里进行"初旨",驱除厄运,祈求幸福。更直白一些,普通的日本老百姓,并不在意宗派,他们祭拜神灵或者佛,单纯就是为了祈福。面对八百万神,日本人

[1] 见《史记·淮南衡山列传》。

选出了掌管自己想要的"福"的神灵们,把这些神灵组合起来一起祭拜。于是"七福神信仰"形成了。而在日本人心目中,"七"是圣数,可以列举很多关于数字"七"的现象,比如德岛县的居民,正月里要钻七鸟居,认为这样就不会中风;德岛县的会津地区,正月七日这一天,孩子们会去亲朋好友家里讨要七种草;南九州一带,也是正月初七这一天,风行七所祝、七所剩饭,让自家七岁的孩子去附近七个邻居家讨要剩饭吃,这样孩子一年都不会生病;福岛县和栃木县的很多地区,正月十四日晚上,大人带着小孩子,在烧被子之前,转七个屋子,或者七个鸟屋。可以说,七福神的"七"和七鸟居参拜,七小屋参拜,七家祝的"七"都是同一信仰中的产物。室町时代,流行用"三管岭""四职""五山""十刹"等这种用数字记录同类事物的说法。于是"七福神"的"七"并不显得突兀。室町时代,禅宗、茶道盛行,是个追求洒脱的时代。茶室悬挂的画、使用的扇子经常以寿老人、布袋和尚为题材,有时也以"竹林七贤"为题材。于是模仿"竹林七贤"产生了"七福神"。七福神的"七"迎合了日本人的信仰方式,慢慢就在民众当中流行开来。

当然,除了日常的民俗现象中有大量的"七"式信仰,正式将七福神定位为"七"的想法,源于佛经《仁王波若经》中记载"七难即灭、七福即生、万姓安乐、帝王欢喜"。七种灾难被灭掉之后,七种福德便来临了,百姓安乐,帝王也高兴。室町时代起七福神信仰开始普遍起来。德川家康时期(1543年1月31日至1616年1月1日),七福神信仰形态被确立下来,成为妇孺皆知的信仰。七福神信仰在普通老百姓中间扎根下来,离不开德川家康身边的一个人,就是天海僧正。天海僧正认为安抚人心、巩固统治,向老百姓普及七福神信仰是一个不错的策略。天海僧正认为:德川家康正是因为具备了长寿、财富、人缘、正直、爱心、威力、豁达,才成功打下江山的。用佛教的语言来说,就是寿老人的长寿、大黑天的富贵、福禄寿的人缘、惠比须的正直、弁财天的爱心、毗沙门天的威力和布袋的豁达。如果祭祀这几位神仙,就一定会七难即灭、七福即生。于是德川家康命令狩野探幽画了一幅《七福神》,这幅画传开来。随后,全国相继建起了祭祀七福神的寺庙,老百姓掀起了祭拜七福神的热潮。到了德川八代将军吉宗时期,世态安稳,江户的很多街道都出现了"名所",以参拜和游玩为主题的"行乐"十分繁盛。江户中期以后,普通的老百姓几乎人人热衷参拜七福神,祈求商业兴隆、健康平安,这一风气席卷了全国。现代的"七福神信仰"原型就形成于那个时期。《享和杂记》中有相关记

载:"正月到了,祭拜七福神的游客多了起来,七福神分别是不忍的弁财天,谷中感应寺的毗沙门,长安寺的寿老人,日暮里青云寺的惠比须、大黑、布袋,田畑西行庵的福禄寿。"①

可见,七福神的"七",根本原因是日本"八百万神"信仰。日本人为自己的国民准备了"八百万神",这本身就是一个超级庞大的神团,七福神的"七"就基于这种神团信仰。当然,七福神的"七"并不孤单,日常生活中日本国民随时随地都在使用"七"这个数字,直接原因则是德川幕府利用佛教巩固统治,进而将大黑天、惠比须两位福神信仰扩充到七位福神。然而,"七福神神团"不同于因为各种离奇经历最终组团的"八仙神团",七福神之间没有任何关系。这样的"七福神神团"却大得日本国民的心。

二、八仙神团与市井文化及道教信仰

前辈中不乏研究八仙的专家学者,其著作资料翔实,几乎囊括了关于八仙神团中诸位神仙的各种历史记载。笔者通过系统学习,发现这些历史记载传递出如下信息:一是汉钟离、吕洞宾、张果老在宋代之前就已经是神仙了。八仙神团的核心人物吕洞宾是生活在晚唐甚至五代的一个文人,出生于书香世家②,五代时被师傅汉钟离度化成仙;汉钟离是汉代或者唐代人,五代时传道给吕洞宾③;张果老是生活在唐玄宗时期的一位道士,晚唐时期成仙④。二是蓝采和、何仙姑、铁拐李、韩湘子、曹国舅是宋代以后成仙。蓝采和是个生活在晚唐五代时期沿街乞讨又不断散钱的流浪艺人⑤,后被汉钟离度化成仙;韩湘子是唐代人,后被吕洞宾度化⑥;何仙姑是宋代湖南永州的一位普通民女⑦,后被吕洞宾度化成仙;铁拐李是北宋时一个爱饮酒、腿瘸的残疾乞丐,后被吕洞宾度化成仙⑧;曹国舅是北宋时人,后被吕洞宾度化成仙。⑨

宋代,中国社会较之前朝发生了极大的变化,商品经济异常发达,经济总体

① 大岛建彦:《民俗民艺双书98 瘟神以及周边》,岩崎美术社1985年版,第12页。
② 李菁:《神话妙通 纯阳吕祖大传》,宗教文化出版社2006年版,第8页。
③ 赵杏根:《八仙故事源流考》,宗教文化出版社2002年版,第13页。
④ 王汉民:《八仙与中国文化》,中国社会科学院出版社2000年版,第10页。
⑤ 党芳莉:《八仙信仰与文学研究》,黑龙江人民出版社2006年版,第57页。
⑥ 党芳莉:《八仙信仰与文学研究》,黑龙江人民出版社2006年版,第48页。
⑦ 王汉民:《八仙与中国文化》,中国社会科学院出版社2000年版,第21页。
⑧ 赵杏根:《八仙故事源流考》,宗教文化出版社2002年版,第153页。
⑨ 王汉民:《八仙与中国文化》,中国社会科学院出版社2000年版,第33页。

规模远远超过唐代。交通便利，城市大量出现。首都汴京在北宋初期常住人口达到100万人。商人渐渐增多，财富逐步地积累起来，收入甚至超过当地政府官员。经济繁荣、人口众多必然带来艺术的发展，此时商人和手工业者为主的市民的艺术需求变得令人瞩目。艺术欣赏主体的变化是一个方面，艺术演出场所的变化也很显著，此时各个城市出现了大量瓦舍勾栏，《东京梦华录》《西湖老人繁胜录》《梦粱录》《都城纪胜》《武林旧事》均做了详细的记载。瓦舍创造了把诸多表演艺术共熔一炉的客观环境，观众一旦进入瓦舍，优戏、歌舞戏、说唱艺术等应有尽有。而演出场所的固定，直接影响了演出团队的发展变化，以前走街串巷的流浪戏班，开始充分利用新出现的固定式演出环境，并且注重戏剧文学向专业化发展，出现了"书会先生""京师老郎"等。目前可见记载中显示宋末元初出现了八仙戏，周密的《武林旧事》中记载有一出杂剧《宴瑶池爨》，作者不详，已经散佚，其中八仙不详，是一出祝寿戏。可见欢快的市井文化推动了八仙戏曲作品的出现，而道教的发展更是起了很大的作用。

如果说宋代蓬勃发展的市井文化对以吕洞宾为首的八仙人物的消费和理解是基于基层市民的民间信仰，那么以宋徽宗为代表的上层社会对道教以及吕洞宾的敕封则是八仙神团形成的重要因素，两者相辅相成。

傅勤家在其著作《中国道教史》中，肯定了日本学者常盘大定在其《道教发达史概说》中对道教发展的时期分割。其分期内容如下：

第一期：开教时代　后汉张陵开立天师道时代（142）至东晋末（419）；
第二期：教会组织时代　南宋开运（420）至南北朝之末年；
第三期：教理研究时代　隋（581）至五代（959）；
第四期：教权确立时代　宋（960）至明万历三十五年（1607）
第五期：继承退化时代　明万历三十五年（1607）至现代[①]。

第四期被称作道教的"教权确立时代"，契合了宋元明时期八仙神团产生、发展、定型的时间。第四期还被常盘大定细分成了如下三个时期：

前期　北宋时代（960—1126），努力编辑道藏，欲确立圣典之时代。

[①] 傅勤家：《中国道教史》，东方出版社2008年版，第8—10页。

中期　南宋至元世祖（1127—1294），道教教会统一确定时代。此时期为道教史上最可注目之时代。1153年，金代王重阳，唱全真教，使管领天下教事。1268年，元代郦希诚唱真大道教。1227年，王重阳弟子丘处机，主领天下教事。

后期　元成宗至明神宗（1295—1607），道藏完成期。明正统年间，宋披云雕印道藏480函，5350卷。①

从以上归纳可见，宋代是道教发展的关键时期。宣和元年（1119）七月二十八日，宋徽宗下诏天下："朕嘉与斯民，偕之大道，凡厥仙隐，具载册书。而况默应祷祈，宜示恩宠。吕真人匿景藏文，远迩游方，遽建福庭，适有寓舍，叹兹符契，锡以名号，神明俨然，尚垂昭鉴，可封妙通真人。"②

民间传说的兴盛，宋徽宗的敕封，直接促使南宋末期，王重阳创立的全真教派吸收吕洞宾和其师傅汉钟离成为全真教五祖中的成员③。

综上所述，宋代以来的市井文化孕育了吕洞宾民间信仰，而统治阶级对道教的重视以及道教内部对吕洞宾的封述则是加速了以钟吕师徒两人为首的八仙神团的出现。到了元代，丘处机全权掌舵全真教，同时又与元世祖忽必烈相交甚好，八仙神团就应运而生了。而元杂剧的兴盛让八仙神团信仰更是走进了千家万户。

三、七福神神团与町人文化与多教信仰

笔者在绪论中提到，平安时代晚期（大约相当于中国的宋金时期），日本民间对瘟神的信仰似乎在慢慢转移到先后出现的两位福神信仰上。而福神信仰之前，长期占据日本民众心灵位置的是瘟神信仰。瘟神信仰是南北朝时期，从中国南方传到日本的④。与瘟神信仰相伴相生的御灵信仰认为这些非正常死亡的人，尤其是政客，会给活着的人带来各种各样的灾难。比如瘟疫泛滥，人们认为也是这些亡灵带给人世间的灾难。

一旦有流行病盛行，人们总认为是瘟神在作乱。甚至因为疱疹病实在严重，

① 傅勤家：《中国道教史》，东方出版社2008年版，第8—10页。
② 李菁：《神化妙通：纯阳吕祖大传》，宗教文化出版社2006年版，第28页。
③ 全真教五祖为：东华帝君、汉钟离、吕洞宾、刘海蟾、王重阳。
④ 大岛建彦：《民俗民艺双书98　瘟神以及周边》，岩崎美术社1985年版，第58页。

死伤无数,敬畏之心促使人们又制造出一个疱疮神。据日本各种记载或者传说显示,瘟神、疱疮神除了给人们带来疾病之外,还能帮助人们驱除瘟疫,远离疱疮。另据各种记载,诸如《今昔物语集》《宫川舍漫笔》《甲子夜话》《拾椎杂话》《麻生文化》《户田市史民俗编》《濑谷区历史生活资料编》《备后国风土记》《古今杂谈思出草纸》《十方庵游历杂记》等都提到,男女老少各种形象都充当过人们心中的瘟神、疱疮神。可见瘟神、疱疮神并没有具体形象,而似乎又很具体地活在人们身边。由于御灵信仰的根深蒂固,于是瘟神、疱疮神在各种传说、记载中以各种各样人的形象存在。在如今的日本,人们在岁末除夕以及正月,迎接岁神的同时,也迎接瘟神。迎来瘟神后,在家里祭拜、供奉,之后要送神。这样人们认为自己的家人便不会再染瘟疫。《续日本纪》《神祇令》《三代实录》中有瘟神信仰的记载。瘟神信仰和祖先信仰是相对的,祖先信仰,供奉的是自己家族内的先人、氏族神,祈祷先人保佑后世子孙平安顺利,是内部信仰。而瘟神信仰,供奉的是家族外的亡灵,是外部信仰。然而,两种截然不同的供奉活动经过融合、变化、发展,有的亡灵会被当成氏族神供奉起来,摇身一变成了福神。如果说瘟神信仰是平安时代的主流信仰,那么到了室町时代,市民生活的兴起促成了真正的有具体形象的福神信仰的流行。

其实,福神信仰逐步取代瘟神信仰,还缘于室町时代独特的时代特点。室町时代开始于南北朝战乱结束之时,贵族没落,宗教势力崛起,而武士阶层也逐步壮大,宗教势力和武士阶层的矛盾延续了将近半个世纪,普通的民众被夹在中间,苦不堪言。另一方面,这种严酷的社会局势反而促进了町人文化在民间变得火热。面对动荡的社会局势,人们往往寄希望于现实中并不存在的事物,企图让自己的心灵得到宽慰和解脱。而当我们去观察历史,也确实发现,人们的这种从自己内心寻找力量的方式似乎并不是偶然的,每一个朝代更迭时,都有被人们用来寄托心灵的具体事象。而七福神的产生和发展,就印证了人们的这种精神诉求。室町时代末期,同之前的平安时代晚期,之后的江户时代文化、文政时期一样,社会经济、政治都呈现出一个朝代末期才会显现的症状,社会状况从表面看似乎风平浪静,事实上人们的生活却是水深火热,他们急需一种精神力量拯救自己,帮他们躲避现实世界的纷扰。

此时惠比须、大黑天福神信仰突然变得受人们喜爱。惠比须和"夷"的发音相同,都发作"EBISU",日语中的"夷"指从外国来的事物,而惠比须不仅发音同"夷"一样,意思也与"夷"相同,指从外国来到日本的一位神。可见

"惠比须"神是植根于日本外来神信仰的基础上出现的,这也正契合了室町时代的内涵。南北朝战乱结束,人们急需新的精神寄托来抚平内心的伤口。平安时代末期,供奉在摄津西宫的惠比须神,被陆续请到了各地的神社,供人们祭拜供奉,惠比须福神信仰从此开始扩散。长宽元年(1163),奈良东大寺开始供奉惠比须神,仁安三年(1168),严岛神社也开始供奉惠比须神。建长三年(1253)镰仓鹤冈八幡神社开始供奉惠比须神,乾元元年(1303)奈良市将夷神也就是惠比须神奉为"市神",延文四年(1359)大和长乐寺开始供奉惠比须神①。

而多教信仰导致神灵供奉非常庞杂,导致集佛教神、道教神于一身的七福神神团的成立。应永十二年(1411)的资忠王、永正二年(1504)九月的忠富王,均先参拜西宫的惠比须,然后参拜广田神社本社。在广田神社,供奉惠比须的地方被称为摄社,摄社里还供奉有三郎殿(不动明王)、文百太夫(文殊菩萨)、南宫(阿弥陀)、儿宫(地藏王)、一龙(普贤)、内王子(观音)、松原(大日),因此相对位于北方的广田神社,摄社被称为南社或者南宫。供奉在广田神社摄社的惠比须,因为极高的人气,到了室町时代,西宫惠比须的名气竟然远远高于本社广田神社。《伯家部类》中这样记载参拜广田神社的情景:首先去南宫,两拜。其次是里面的惠比须殿,两拜。接着是夷社,两拜。接着是如今的惠比须,两拜。接着是里面的王子,两拜。紧接着按照名字次序参拜,两拜。接着拜广田神社,两拜。随着惠比须神被民众追捧得越来越高,摄社里的众位神仙会被一同请到各地祭祀,比如惠比须和三郎殿(不动明王)被同时供奉,比如惠比须和百太夫(文殊菩萨)被同时供奉,不知不觉地出现了夷三郎殿、夷百太夫这样的神,也就是将两位神糅合在一起变成一位神了,这种情况非常多。

大黑天本是印度一位住在天界的名叫摩柯迦罗的凶神,他拥有三头六臂,是令人惧怕的战神。然而这位战神被传到中国之后,变成了守护寺庙食堂的神仙,外形也变得柔和,成了一头两臂。大黑天信仰传到日本之后,首先在比叡山开始供奉,接着在民间广泛流传开来,成了灶神。在民间流传过程中,大黑天和大国主命被融合到一起,大黑天变得意义丰富起来。首先"大黑"和"大国"的日语发音相通,其次源于天台和真言两派密教的推动。大国主命是比叡山的主

① "惠比须"和"江比须""夷"指的都是同一位神,还有别称"蛭儿""西宫蛭儿"等。

神,人们一般认为大国主命是大黑天的化身。

到了室町末期(1500年左右),以惠比须、大黑天为首的七福神聚齐了。由惠比须、大黑天、弁财天、毗沙门天、布袋和尚、福禄寿、寿老人组成的七福神完成组团。但是最初,七福神并不是固定的,有时是六福神,有时是八福神。同时,室町时代非常流行将相似的东西以一定的数量凑到一起,尤其喜欢凑成"七"。后来天海僧正将七福解释为"寿命、有福、人望、清廉、爱敬、威光、大量"。

惠比须信仰的普及,也离不开西宫神社祭司们的努力。这些祭司常年漂泊在外,走遍全国各地,为人们表演一种叫作"惠比须绘"或者"惠比须回"的傀儡舞。关于傀儡舞,这里暂不展开。祭司们边跳着惠比须舞,边吟唱着关于惠比须诞辰的一些唱词:西宫的惠比须三郎左卫门尉什么时候出生的,福德元年正月三日,寅时和卯时之间。祭司们通过惠比须舞传播着惠比须信仰。惠比须舞也是日本木偶戏的起源。

据《鹿冢物语》记载,天文、永禄年间(1532—1569),大黑天信仰迅速在民间传播开来,那时大黑天已经变得十分温和甚至滑稽,站在土地上,手持小棒槌,形象已经固定。大黑天同惠比须一起,被各家各户的主妇们供奉在厨房里。室町时代,人们称呼僧人的妻子(僧人的妻子一般被称作"梵妻")①为大黑,《梅花无尽藏》中记载,长享二年(1488)那一年,梵妻负责寺庙的厨房,因此被称作"大黑"。室町时代,流浪艺人还传唱一首歌谣:一来站在土上,二来微微笑着,三来酿着美酒,四来天下太平,五来平安吉祥,六来无病无灾,七来万事顺利,八来房屋宽敞,九来仓库林立,十来恰逢盛世。这就是大黑舞,它促进了大黑天信仰在民间的普及。室町时代末期,还流传各种版本的关于大黑天赐福与人的故事。比如《大悦物语》中记载了这样一段佳话:有一位大孝子名叫大悦立助,因清水观音的恩惠他家境殷实,据说他还得到大黑天赠予的隐身蓑衣、隐身斗笠、小棒槌、如意宝珠等,大悦家越来越富有,大黑天和惠比须甚至帮他打退了前来偷盗的贼寇。这件事传到了天皇那里,天皇特意召见了他,并将女儿壬生中纳言许配给他。他们夫妇的三个儿子后来成了天皇的中将、少将、侍从。

而且,民间还信仰大黑天的神使老鼠。家里的老鼠自古就被视作神物,中国

① 日本某些佛教派别,和尚是可以娶妻的,比如青鸾上人这一派等。

古代也有个传说称三百岁的老鼠会占卜。因此,家里的老鼠往往预知到有火灾或者其他灾害即将发生时,就会藏起来。大和下市流传一个鼠长十郎的故事,这位名叫鼠长十郎的男子,家境变得富裕之后,坚持认为这是因为家里一直供奉一位佛教大师雕刻的三面大黑天所致,为了像大黑天的神使老鼠一样伴随大黑天,于是他改名叫鼠长十郎。

室町时代末期,桃山、江户时代初期时(1600年左右),人们在隔断卧室和客厅的柱子上贴大黑天的画像,因此这根柱子被称作大黑柱,而另外一根柱子一般被称作小大黑或者惠比须柱。惠比须、大黑天信仰达到了顶峰,家家户户都贴着两位福神的画像,有趣的是,有的画像比较严肃,有的画像则比较滑稽,比如大黑天和布袋和尚赌博等画作。

事实上,在七福神团体成立之前,各个福神的信仰已经渐渐地扩散开来。比如竹生岛的弁财天,鞍马寺的毗沙门天等。弁财天本是印度神话中的河神,传到日本后被称作美音天、妙音天、妙天音乐、大弁财天女等,略称为弁财天。弁财天信仰随着佛教信仰进入日本,奈良时代开始就为弁财天塑像了。比如奈良东大寺法华堂就有弁财天的塑像。中世,依照源赖朝的旨意,文觉上人将弁财天请到了相模江岛,到了室町时期,弁财天演变成了福神,进入七福神的行列中。弁财天在进入七福神行列中前,曾被视作天钿女命的化身。天钿女命因在天照大神打开岩洞大门时,大跳艳舞,因此被奉为艺人的始祖。而且随着天孙降临,天钿女命缓和了猿田彦的苦涩命运,因此后来被视作福神,化身弁财天[①]。毗沙门天本来被视作军神,守护国家。室町时代末期,突然摇身一变成了赐予财富的福神。《阴凉轩日录》长享三年(1489)记载道:参拜鞍马寺,返回时必带一尊毗沙门天塑像,今天已是寅时,然而参拜的男男女女仍然络绎不绝,大约近两万人。可见,毗沙门天信仰在当时已经非常流行。布袋和尚同其他六位神仙稍微不同。布袋和尚不拘小节的风格十分契合室町时代晚期的世风。以布袋和尚为题材的画作十分丰富,他被视作弥勒菩萨的分身,被人们供奉为福神。《梅花无尽藏》中记载道:布袋和尚是阿逸多的化身。阿逸多也被称作梅多里、逸多翁。手持拐杖,笑声朗朗,在街上溜达。脸上还有浅浅的醉意。阿逸多是弥勒菩萨的异名。弥勒佛来自释迦佛涅槃后的五十六亿七千万年的弥勒净土,他下到人间救济众生。弥勒佛自奈良时代传入日本,深受当时日本贵族的喜爱。平

① 据《古事记》记载,天钿女命和猿田彦命因"天孙降临"结缘,后结为夫妻。

安时代的真言、天台两派密宗大规模宣传弥勒佛,室町时代末期成了普遍的民间福神信仰。

福禄寿和寿老人本都是南极寿星的化身。室町时代,分化为福禄寿和寿老人两个"福神"。福禄寿个子矮,头长,胡子多,手持挂着经卷的拐杖,还戴着一只仙鹤。寿老人头细长,蓄着白胡子,手持拐杖和扇子,身材矮小。

综上所述,七福神神团同八仙神团一样,最初是以两位神仙为首在民众当中流行起来的,不同的是,钟、吕两人是师徒关系,而大黑天和惠比须则来自不同的宗教、不同的国家。七福神在室町时代成立,与八仙神团成立几乎是同一时期。七福神中其他几位神仙来自佛教和道教,而八仙神团是道教神团,这一点也体现了日本列岛吸收外来文化后强有力的接受能力。八仙神团之所以成立,一方面源于道教核心人物的极力推动,而七福神神团成立源于佛教活动人士的积极推动。有意思的是,推动八仙神团成立的丘处机主张"三教合一",而主导七福神神成立的密宗派却在面对道教神仙时,仍旧套用了《仁王经》的理论,可见八仙神团和七福神神团的出现和发展似乎就预示了各种宗教信仰最终会融合直至被人们淡化信仰的发展规律。此外,宋代市民阶层形成后,盛会上结社成风,这与神团的初步组成也有一定的关联。如《东京梦华录》记载的各种"社",如"蹴鞠社""角抵社""绯绿社"等。这一点,也与日本的情况类似。

第二节 八仙、七福神的演剧形态

元代社会,蒙古族人执政,废除了科举制度,直接导致大量的汉族文人彻底失去了科举仕途这条道路,反而带来元杂剧的极度繁盛。元代,道教人物丘处机深受成吉思汗的喜爱,并为之重用,于是道教的地位迅速提升,反映到剧本创作,出现了大量的神仙道化剧,甚至成了元杂剧的一大类别,这类剧大量反映道教人物对人间的度化等,同时八仙戏还体现了道佛两教争锋的关系。明代中叶以后,商业经济极度繁荣,传奇中的八仙戏大部分是基于元杂剧改编,演剧主流是八仙在剧中不再是度化大众的神仙,而是带着礼物前来祝寿、送福的吉祥物。清初,民族矛盾突出,剧作家的苦闷,对社会前途的迷茫也反映到剧中,这时的吕洞宾也变成了一个忧闷、失意的神仙。清代地方戏、农村祭祀戏剧则是让八仙戏活跃

第五章 神团与神迹——八仙和七福神

在一场演出中的开场、中间、舞台设计等任何环节。地方戏中,我们看到八仙戏的形式变得异常灵活,有例戏、插戏、傩戏、蓝关戏等。

与中国宋元时期几乎同步的室町时代,时代特征明显,结束了南北朝纷争的历史,贵族阶层没落,武士阶层崛起,演剧艺术的发展跟随时代潮流悄然发生转变,能和狂言中就有不少七福神神仙相关剧目,然而有意思的是,目前为止笔者整理发现的剧目中,仅有大黑天、毗沙门天、弁财天、惠比须相关的剧目,另外三位寿老人、福禄寿、布袋和尚并没有相关剧目,而到了江户时代,七福神信仰遍及全国各地之后,七福神巡礼成了七福神集体出现的主要表现方式。

前一节中宋代市井文化与道教的发展促使八仙神团的各位神仙陆续出现,而八仙神团同时出现,是在元杂剧中。然而,元杂剧中的八仙神团气场似乎还不稳定,八仙神团成员时常有出入。直到明代小说《东游记》,八仙神团固定了,即汉钟离、吕洞宾、铁拐李、蓝采和、张果老、徐神翁、韩湘子、曹国舅。到了明代,八仙组合才加进了女性何仙姑,去掉了徐神翁。同一时期的日本列岛上,七福神也时常出现个别神仙变换的情况。时至今日,七福神仍会出现变换,甚至还会变换成八位神仙,即八福神。

笔者以八仙、七福神各位神仙为线索,整理剧本,从中探讨八仙戏、七福神能、狂言剧本。首先,八仙戏和七福神戏剧都可以主要分为两大类,即现世解脱和赐福祝寿。其次,八仙、七福神均是在梦中度脱和赠送宝物。笔者首先将八仙集体出现的剧本整理出来列成了表格。其余剧本则按照剧中主角,即某一位神仙为线索整理剧本。通过以神仙整体和个体为线索整理剧本,笔者试图突出八仙戏的特点,增加看待八仙戏的视角。七福神剧本也同样以神仙为线索来整理剧本。七福神剧本有能乐《竹生岛》,演绎了弁财天信仰的故事;狂言《大黑连歌》《惠比须毗沙门天》,讲述了大黑天、惠比须、毗沙门天三位神仙的故事。另外,笔者整理的几种神乐中,有讲述惠比须故事的《蛭儿》。

八仙戏在民间祭祀仪式剧中以队戏形式出现,对此麻国钧教授有精辟的分析,八仙戏与祭祀仪式剧融为一体,寄托了民众祈福求祥的心理诉求,演剧内容也是以祝寿为主。普及日本全国的七福神巡礼同八仙信仰遍布民间一样,成为百姓平时生活的一部分,笔者在下文中将会举出浅草寺七福神巡礼一例。

一、演剧之种类:现世解脱与赐福祝寿

笔者在前辈研究的基础上,以及基于古本剧本,把元明清时期的八仙戏纳入如下六个表格。表5-1是八仙集体出现的剧本,几乎都是祝寿戏,只是其中《争玉板八仙过海》的中心情节是祝寿之后。《八仙会》因剧本散佚,内容不详,但从名字来看,可能也是祝寿戏。可见,八仙集体出现的剧本几乎无一例外是祝寿戏,剧本跨越元明清三代,其中明代祝寿戏的数量最多。清代的两种祝寿戏都出现了"女八仙",反映了清代以来八仙戏的灵活演变。表5-2整理的是吕洞宾戏,一种是吕洞宾被汉钟离度化,一种是吕洞宾被黄龙禅师点化。吕洞宾累计度化11人,分别是白牡丹、柳树精、铁拐李、卢生、陈季卿、黄龙禅师、国一禅师、石介、边洞玄、冲漠子、蟠桃仙子。其中,吕洞宾和师傅汉钟离一起度化了边洞玄,吕洞宾和张紫阳一起度化了纯漠子,吕洞宾和八仙一起度化了蟠桃仙子。吕洞宾的度化对象十分广泛,有普通人,也有仙子,甚至还有植物精,而最有趣味的是吕洞宾和黄龙禅师两人互相被度化,生动地反映了元明两代佛教与道教争锋不断的现实问题。表5-3的韩湘子戏只一种,即韩湘子度脱韩愈。表5-4的张果老戏只一种,即张果老娶亲。表5-5的铁拐李的戏只一种,即铁拐李度化金童玉女。表5-6的汉钟离戏只有一种,即汉钟离度脱蓝采和。从表格分析可见,八仙戏以现世解脱和赐福祝寿两种为主,而且从吕洞宾和八仙其他人物的戏数量来看,吕洞宾是八仙的头号人物。

表5-1 八仙集体出现的剧本

剧目、作者	出处	剧情	演出形式
《宴瑶池爨》作者不详	佚,《武林旧事》,周密,宋末元初	八仙不详,祝寿戏	杂剧
《瑶池会》作者不详	佚,《辍耕录》陶宗仪,元末	八仙不详,祝寿戏	院本
《蟠桃会》作者不详	同上	八仙不详,祝寿戏	
《王母祝寿》作者不详	同上	八仙不详,祝寿戏	
《八仙会》作者不详	同上	八仙不详,故事戏	

(续表)

剧目、作者	出　　处	剧　　情	演出形式
《宴瑶池王母蟠桃会》钟嗣成	佚,《录鬼簿续编》,钟嗣成,元	八仙不详,庆寿戏	杂剧
《瑶池会八仙庆寿》朱有燉	存,明宣德间原刊本、脉望馆抄校本	金母设蟠桃会,请八仙、福禄寿三仙、香山九老诸仙赴会,八仙为主,蓝采和的戏最出彩	杂剧
《群仙庆寿蟠桃会》朱有燉	存,明宣德间原刊本、脉望馆抄校本	金母设蟠桃宴,请东华帝君、南极仙翁、十方仙子、八仙、香山九老赴会,庆赏蟠桃	杂剧
《蟠桃会》王淑忭	佚,《远山堂曲品》	不详	不详
《大罗天群仙庆寿》无名氏	佚,《宝文堂书目》	不详	不详
《西王母祝寿蟠桃会》无名氏	佚,《今乐考证》	不详	不详
《祝圣寿金母献蟠桃》无名氏	存,脉望馆抄校本、《孤本元明杂剧》本	皇帝圣寿,天上神仙贡献仙物祝寿	杂剧
《众天仙庆贺长生会》无名氏	存,脉望馆抄校本、《孤本元明杂剧本》	皇帝圣寿,天上神仙贡献仙物祝寿	杂剧
《贺升平群仙祝寿》无名氏	存,脉望馆抄校本、《孤本元明杂剧》	南极仙翁聚集群仙与人间国母上寿,上下八洞神仙	杂剧
《众群仙庆赏蟠桃会》无名氏	同上	不详	杂剧
《感天地群仙朝圣》无名氏	同上	众仙为皇帝祝寿	杂剧

(续表)

剧目、作者	出　处	剧　情	演出形式
《宝光殿天真祝万寿》无名氏	同上	众仙为皇帝祝寿，还有度脱	杂剧
《降丹墀天圣庆长生》无名氏	同上	不详	杂剧
《争玉板八仙过海》作者不详	同上	八仙过海，各显神通	杂剧
《八仙庆寿》傅山	存，附《红罗镜》之后，《古典戏曲存目汇考》，庄一拂	不详	附在传奇之后的一折短剧
《西江祝嘏》蒋世铨	存，嘉庆大文堂刊本、《蒋世铨戏曲集》	上八仙、饮中八仙、女八仙	不详
《群仙祝寿》吴城	存，光绪间刊本、《迎銮新曲》的上卷	男八仙、女八仙	不详

表5-2　吕洞宾戏

剧目、作者	出　处	剧　情	演出形式
《白牡丹》作者不详	佚，《辍耕录》，陶宗仪，元末	吕洞宾与白牡丹的故事	院本
《吕洞宾三醉岳阳楼》作者不详	佚，《南词叙录·宋元旧篇》，徐渭，明；前者也在《宋元戏文辑佚》，钱南扬，存佚曲7支	吕洞宾度柳树精成仙	戏文
《吕洞宾黄粱梦》作者不详		吕洞宾"黄粱一梦"省悟而出家	戏文
《吕洞宾三醉岳阳楼》马致远	存，《元曲选》	吕洞宾度脱柳树精	杂剧
《邯郸道省悟黄粱梦》或《开坛阐教黄粱梦》马致远		吕洞宾"黄粱一梦"省悟而出家	杂剧

（续表）

剧目、作者	出　　处	剧　　情	演出形式
《吕洞宾度铁拐李岳》岳伯川	存,《元曲选》	吕洞宾地狱点化铁拐李	杂剧
《陈季卿悟道竹叶舟》范康		吕洞宾梦中点化陈季卿	杂剧
《吕洞宾三度城南柳》谷子敬	存,《元曲选》	吕洞宾三度城南柳	杂剧
《邯郸道卢生枕中记》谷子敬	佚,《录鬼簿续编》	吕洞宾度脱卢生	不详
《吕洞宾桃柳升仙梦》贾仲明	存,《古名家杂剧》	梁园桃柳成精,南极仙差吕洞宾度脱,二度桃柳精	杂剧
《冲漠子独步大罗天》朱权	存,脉望馆抄校本、《孤本元明杂剧》	吕纯阳、张紫阳奉东华帝君之命点化冲漠子	杂剧
《吕洞宾花月神仙会》朱有燉	存,《孤本元明杂剧》、宣德间原刊本	吕洞宾与八仙度蟠桃仙子	杂剧
《邯郸梦》车任远	佚,《曲品》	不详	不详
《吕翁三化邯郸店》无名氏	佚,脉望馆抄校本、《孤本元明杂剧》	吕洞宾度脱卢生	杂剧
《吕真人九度国一禅师》无名氏	佚,《宝文堂书目》	吕洞宾度脱国一禅师	不详
《吕洞宾戏白牡丹》	佚,《今乐考证》	吕洞宾宿取牡丹炼内丹,反被黄龙禅师度化	不详
《吕纯阳点化度黄龙》无名氏	存,脉望馆抄校本、《孤本元明杂剧》	吕洞宾奉东华帝君之命,点化黄龙禅师成仙	不详

(续表)

剧目、作者	出　处	剧　情	演出形式
《城南柳》无名氏	佚,《剧品》	马致远《三醉岳阳楼》的翻版	不详
《飞剑斩黄龙》无名氏	佚,《宝文堂书目·乐府》	吕洞宾飞剑斩黄龙,反被黄龙禅师度脱	不详
《边洞玄慕道升仙》无名氏	存,脉望馆抄校本、《孤本元明杂剧》	钟离权、吕洞宾点化边洞玄成仙	不详
《梅柳升仙记》无名氏	佚,《宝文堂书目·乐府》	马致远《三醉岳阳楼》的翻版	不详
《邯郸记》汤显祖	存,《六十种曲》	吕洞宾度脱卢生	传奇
《吕真人黄粱梦境记》苏汉英	存,明继志斋刊本	吕洞宾被钟离权度脱成仙,由元杂剧《邯郸道省悟黄粱梦》发展而来	传奇
《狗咬吕洞宾》叶承宗	存,《清人杂剧二集》	狗咬吕洞宾,不识好人心,吕洞宾点化石介	杂剧
《万仙录》无名氏	佚,《曲海总目提要》	洞宾登真,众仙俱会。虚构吕洞宾有弟弟,成全孝道	不详
《黄鹤楼》郑瑜	存,《杂剧三集》	吕洞宾与柳树精对话,发苦闷无聊之感	杂剧
《游梅遇仙》徐爔	存,《写心杂剧》,徐爔	不详	杂剧
《仙人感》袁蟫	存,光绪戊申本、《瞿园杂剧》,袁蟫	吕洞宾感叹时事、忧心国事	杂剧

表5-3　韩湘子戏

剧目、作者	出　处	剧　情	形　式
《韩湘子三度韩文公》作者不详	佚,《寒山堂曲谱》	韩愈被贬潮州,途中雪阻蓝关,遇韩湘	不详
《韩文公风雪阻蓝关记》作者不详	佚,《寒山堂曲谱》	韩愈被贬潮州,途中雪阻蓝关,遇韩湘	不详

(续表)

剧目、作者	出处	剧情	形式
《韩湘子引度升仙会》陆进之	佚,《录鬼簿续编》,《元人杂剧钩沉》辑存佚曲两支	陈半街得悟到蓬莱,韩湘子引度升仙会	杂剧
《韩湘子三度韩退之》纪君祥	佚,《录鬼簿》	不详	杂剧
《韩湘子三赴牡丹亭》赵明道	佚,《录鬼簿》	不详	杂剧
《蟾蜍记》无名氏	佚,《远山堂曲品》	韩湘成道度韩愈	传奇
《升仙传》锦窝老人	佚,《今乐考证》《远山堂曲品》	韩湘成道度韩愈	传奇
《韩湘子升仙记》或《韩湘子九度文公升仙记》无名氏	存,明万历间富春堂刊本,《孤本戏曲丛刊初集》据其影印	韩湘成道度韩愈	传奇
《蓝关雪》车江英	存,《清人杂剧二集》,雍正年间《四名家传奇摘出本》	韩湘度韩愈,还有创新:宣扬孝道	杂剧
《度蓝关》永恩	存,乾隆刊本	不详	不详
《度蓝关》绿绮主人	存,《清人杂剧三集目》	不详	杂剧
《韩文公雪拥蓝关》杨潮观	存,乾隆刊本,《吟风阁杂剧》	韩湘度韩愈,还有创新:宣扬忠孝思想。"八仙在忠臣孝子面前都要让道三分,儒官之作"	杂剧
《蓝关度》王圣征	佚,《曲海总目提要补编》	与《九度升仙记》关目各异	不详

表5-4　张果老戏

剧目、作者	出　处	剧　情	形　式
《菜园孤》作者不详	佚,《辍耕录》,陶宗仪,元末	张果老种瓜娶文女	院本
《张果老度脱哑观音》,赵文敬	佚,《录鬼簿》(曹本)	不详	不详
《太平钱》李玉	存,清抄本,古本戏曲丛刊本	张果老种瓜为生,赠瓜韦家,讨得韦家白驴,夫妻二人骑驴归王屋山	传奇

表5-5　铁拐李戏

剧目、作者	出　处	剧　情	形　式
《瘸李岳诗酒玩江亭》无名氏	存,《录鬼簿续编》,《孤本元明杂剧》《元曲选外编》据以校印(脉望馆抄校本)	东华仙命铁拐李点化牛遴、赵江梅(西王母殿下的一对金童玉女)	杂剧
《铁拐李度金童玉女》贾仲明	存,《元曲选》	王母娘娘派铁拐李度金安寿、童娇兰(金童玉女)	杂剧

表5-6　汉钟离戏

剧目、作者	出　处	剧　情	形　式
《汉钟离度脱蓝采和》无名氏	存,《今乐考证》《元曲选外编》(脉望馆抄校本)	汉钟离度伶人许坚(乐名蓝采和)	杂剧

通过以上表格,笔者着重分析了八仙戏"现世解脱和赐福祝寿"的特点,而狂言《夷毗沙门》中,惠比须和毗沙门争着要做上门女婿,也反映了百姓将俗世幸福寄托在福神身上的美好愿望。这部作品将神拟人化,很好地表现了庶民精神。《夷毗沙门》故事情节相对精彩,舞台效果也变化多端,是一部狂言经典作品。全文如下:

分类：聟女狂言（和泉　胁狂言）

人物：仕手①：夷（夷乌帽子夷水衣下袴出立）

　　　胁②：有德人（侍乌帽子素袍上下出立）

　　　毗沙门（透冠毗沙门侧次下袴出立）

地谣：和泉流

伴奏：笛、小鼓、大鼓

鉴赏：有德人想给自己的独生女物色一位女婿，于是参拜了西宫夷三郎，鞍马寺的毗沙门天，奉上了丰厚的礼品。毗沙门天现身说道：您想要一位朴素正直有品德的女婿，并没有人符合条件，我去给您做女婿吧。夷三郎现身也说了同样的话，于是两位神在有德人的家里各执己见争论起来，有德人说要想做我家的女婿，首先要献出宝物。两位神边跳舞边献出了鉾和鱼钩，于是二人作为福神就留在这位有德人家里了。③

可见，同中国八仙戏一样，狂言中的两位神仙也是给普通百姓赐福送祥。八仙多为祝寿而出现，而这出狂言中的两位福神是为百姓的婚事而出现。而在狂言结尾处，有德人要求福神赐予他们宝物，这也是福神的一大特点，八仙庆寿戏中也要赐予百姓灵芝等象征长寿的物件。而梦中度脱也是八仙和七福神赐福的一个共同点。

二、演剧之方式：梦中度脱与赠予宝物

八仙戏和七福神戏都有梦中赐福或者度脱的情节，同时都有赠予宝物的环节。如前面的表5-2吕洞宾戏中，以吕洞宾黄粱一梦为开端，吕洞宾在梦中度脱了11人。狂言《连歌毗沙门》中，有梦中赐福的环节和赠送宝物的环节，全文如下：

① 仕手："能"和"狂言"中扮演主角的角色。日语汉字表示为"仕手"或"为手"。见王冬兰、丁曼主编《日本谣曲选》（吉林出版集团有限责任公司2015年版，第393页）。

② 胁：能剧中配角角色。见王冬兰、丁曼主编《日本谣曲选》（吉林出版集团有限责任公司2015年版，第394页）。

③ 西野春雄编：《能、狂言事典（新版）》，平凡社2011年版，第27页。

仕手：毗沙门
胁：武夫、老伯

武　夫　我每个月都参拜鞍马寺的毗沙门。尤其今天是初寅日，我更要去参拜。并没有规定这么做，只是我想这样做。我准备相约老伯一起去参拜，不知道他在不在家。因我每个月都相约他一起参拜，这次他肯定会一起去。

武　夫　今天是初寅日咱们去参拜鞍马寺吧。

老　伯　您请坐。

武　夫　一起去参拜吧。

老　伯　我可能不去了。

武　夫　你不是说信奉鞍马寺就可以富贵吉祥，于是我也坚信不疑。果然家中妻儿平安，没有比这更让人开心的事了。

老　伯　的确如此。走，咱们去参拜吧。

　　　　〔于是两人像往常一样前去参拜。

老　伯　咱们在这里通宵参拜吧。

　　　　〔于是两人睡了。

老　伯　"哇，多闻天前来赐福于我了。"（拜了拜）

武　夫　这么快就天亮了。天亮了。

老　伯　确实，这么快就天亮了。（老伯边说边拜了拜）来来来，请坐。请坐。来呀，请坐呀。（参拜）

　　　　〔像往常一样，前半夜打坐。

武　夫　半夜时分我听到你大喊一声还以为你出什么事了。

老　伯　是跟我的声音确实很像。

武　夫　对，听着就是你的声音。

老　伯　还听到其他声音了吗？

武　夫　没有。

老　伯　半夜时分，一位老和尚出现了，说道："看你长年如此虔诚地参拜，我将赐福于你。现在就赐福给你。"我真的纳福了。

武　夫　我亲眼所见了。给我也分一些你的福。

老　伯　这有点难办。这是神赐给我的福，对你的事不管用。

武　夫　你耍赖，咱们一直以来都是两人一起参拜祈福，这不是赐给你一个人的

	福。既然是两人一起祈福,你必须分给我一半。
老　伯	你是一定要和我分了?
武　夫	我必须要和你分。
老　伯	咱俩在神面前比赛唱连歌,你能接上的话就往前走一步(他俩都来到神面前),你先坐,今天也是打坐吗?
武　夫	你什么意思?
老　伯	请毗沙门现身赐福于我们吧。
武　夫	太可笑了吧?这样就可以现身?
老　伯	什么意思?天黑以后请现身。出来了。咱们唱吧。
	［两人开始唱道:"请毗沙门赐福于我们吧,天黑以后请现身。"
老　伯	毗沙门会发光,所以天黑以后会现身。
武　夫	看上去身体发光,是谁在那里?
毗沙门	我乃毗沙门。
	［两人赶忙参拜,说道:"请赐福于我们。"
毗沙门	可以。
老　伯	请将棒槌赐给我们。昨夜您赐福于我,有人要和我分福,于是我俩在多闻天面前唱连歌,我们想根据比赛来分配福,幸好您出现了。
毗沙门	这确实不好分。
武　夫	您也赐福于我吧。
毗沙门	是赐福于坐着的那位吗?
武　夫	不是。你起开。
毗沙门	哎,知道了。
	［他俩交换了一下位置。
老　伯	刚才你也看到毗沙门本尊了吧?
武　夫	的确看到了。
老　伯	很了不起吧?
武　夫	没觉得有多了不起。他刚刚是不是赐给我们宝物了?
老　伯	他的确赐给我们宝物了,咱们分一分吧,把小刀给我。
武　夫	我没拿。
老　伯	你给我。
武　夫	我也没有。你真是个无赖,我为什么要分给你。

老　　伯　我们在山鉾这儿分吧。这是难波山鉾,不是一般的山鉾。请您坐到难波山鉾上。(两人都上了山鉾)这次的本尊并不那么气派。一定有诈。这是毗沙门最擅长的事情,咱们又给他唱前面的连歌吧。
〔两人唱道:"毗沙门请现身吧,请赐福于我们吧。"
毗沙门　看在唱的毗沙门连歌很有趣的份上,请赶走恶魔,祛除灾难,奉上山鉾。
老　　伯　啊,毗沙门,您请赐福于我们吧。但愿我们心想事成。我们在此纳福了。哎呀呀。①

可见,梦中度脱是中日两国神仙都会运用的赐福方式。赐予宝物同梦中度脱相结合,是人和神仙发生实质性联系的物证,寄托百姓渴望福运的强烈愿望。

七福神中的两位福神毗沙门天以及本土福神惠比须,在以上几出狂言中,与民众的互动与八仙中钟吕两人与民众的互动十分相似。而大黑天与张果老的情节有些相似,以述说神仙本人的经历为剧情。狂言《大黑天连歌》全文如下:

仕手:大黑天

胁:老伯、年轻人

年轻人　老伯自称江州坂本人士,我这就去相约他一起参拜大黑殿。
老　　伯　我每年都去比叡山的大黑殿参拜大黑天,今年也打算去一趟。
〔于是两人前来参拜,洒了豆子,口中念道:请您唱八句吧,也请您边唱边跳。"新的一年请赐福给信奉大黑天的人们。"
大　　伯　请开始吧。那么请开始唱吧。闻到一股奇香。
大黑天　我乃守护疆土、赐福于民的大黑天。只因你们的虔诚信仰,我化作人身坐在这里。我住在这三面大黑天殿里,只因你们每年前来参拜,我要赐福于你们。请大家落座。
〔大黑天落座。
大黑天　请大家看看我三面大黑天的模样,我就是那个胡子大黑。你们每年给我供奉美酒,今天也速速供上来。
〔三杯下肚。

① 高桥修三、永井猛校订:《宫岛大藏岛　狂言台本　伊藤源之丞本(上)》,米子工业高级专门学校国语研究室1988年版,第66页。

大黑天　我要让你们乐一乐。都给我坐好。前面唱的连歌不算,听我再给你们唱。对,前面不算。对,就是让你们乐呵乐呵,听好了。大家请坐好。

大黑天　认为大黑连歌有意思的(此处是来回走动的动作。将小棒槌装到袋里又返回舞台),我要把这装满宝贝的袋子送给你们。

老　伯　哎呀太好了,我们收到福袋了。心想事成财源广进,大家在大黑殿纳福了。①

而狂言《竹生岛》中弁财天的传说,弁财天有化身普通人的情节,和八仙戏中化身成仙的环节十分相似。全文如下:

前仕手②:海边老人(化身)
前仕手连③:海边女人(化身)
后仕手:龙神
后仕手连:天女
配角:朝廷大臣甲
配角连:朝廷大臣乙
间:百姓

[首先在台前设一个一叠大小的位置,放上宫殿造型的道具,用【真次第】伴奏,两位配角登场,站成一排开始吟唱,唱罢落座。

【次第】大臣甲、大臣乙　我们去参拜住有莺和竹林的竹生岛吧。

【名乘】大臣甲　她本是延喜年间侍奉醍醐天皇的大臣,如今是竹生岛的灵神弁财天。

【上歌】路过四宫河原的诸羽明神的宫殿,尽头就是走井水,我在这里遇到了弁财天,她的脸庞像月亮,我又参拜了逢坂的关明神,翻过山就是志贺里,也就是到了琵琶湖。

[摆出道具船,用【一声】伴奏,按照配角、仕手的顺序上场。乘船,吟唱上

① 高桥修三、永井猛校订:《宫岛大藏流　狂言台本　伊藤源之丞本(上)》,米子工业高级专门学校国语研究室1988年版,第68页。
② "前仕手"是相对"后仕手"的角色,是前半场剧中的主角。"后仕手"是后半场剧中的主角。"前仕手"和"后仕手"由同一演员完成。前半场一般扮演鬼神化神,后半场多饰演鬼魂原身。参见王冬兰、丁曼主编《日本谣曲选》,吉林出版集团有限责任公司2015年3月第1版,第393页。
③ "连"是随"仕手"或者"胁"登场的角色,饰演的多是大臣、随从、侍女等。

歌、下歌。

【一声】【插】大臣甲　那是弥生时代中期一个很有趣的故事。

　　　　　　大臣乙　一个有朝霞的早晨。

【一声】海边老人　以自由自在的心情渡船，就会暂时忘记工作的枯燥。

【插】大臣甲　住在海边，整日辛苦劳作，无暇享受生活，不禁觉得伤感。

　　海边老人、海边女人　原来是一个整日劳作的渔民在发感叹。

【下歌】海边老人、海边女人　非也非也，这片海和其他的海可不一样，这里名胜众多。

【上歌】海边老人、海边女人　名胜众多呀，从浦山望去，志贺城里的花园，长等山的樱花。真野江上的船号子声。

〔仕手落座，和船中两位聊起来。仕手随即又坐到船头。

【问答】海边老人　今日搭乘便船，实则是捕鱼船，实则是捕鱼船呀。

　　大臣甲　去竹生岛参拜的话，应该乘参拜的船去。

　　海边老人　竹生岛上仙气重，怀着祭拜的虔诚心情，也许神灵也在冥冥之中照顾我们前去的船只。

　　大臣甲　那我的船就是参拜的船啦，太好啦。

【歌】海边老人　站在志贺的海边，凝望着志贺海。

【上歌】海边老人　海上的近江国四季如春，比良峰像富士山一样漂亮。

　　地谣　刚刚适应了旅途的颠簸，我们就看见了竹生岛。

　　仕手　绿树成荫。

　　地谣　景色迷人，海上升起一弯明月，海面上的景色犹如一只兔子在嬉戏浪花。

〔到达竹生岛，大臣甲落座，大臣乙走到地谣前面，道具船被撤掉。问答结束，海边老人来到舞台正中央落座。

【问答】海边老人　到了以后，我们要问候一位女士。

　　大臣甲　知道了。

【问答】海边老人　这就是弁财天，好好参拜吧。

　　大臣甲　不可思议啊，这个岛上不是禁止女性上岛吗？弁财天是怎么来到岛上的？

　　海边老人　那是很久以前的事了。九成如来虚空诞生时，慈悲无量，女人可以上岛。

【上哥】地谣　弁财天女神,弁财天女神,天女降临,福德无量。

地谣　心生慈悲,普度众生,不敢懈怠。

海边老人　毫无疑问,捕鱼船能在竹生岛松树下停靠且平安无事,是因为弁财天的庇护。我虽在船上给你们指路,但我并不是世上之人。

【来序】(在地谣声中,随从进入宫中。在庄重的"来序"的伴奏声中,仕手候场,伴奏变得轻柔之后,仕手登场)

【问答】(间向胁递上要供奉的宝物,"飞岩"展示出来)

[地谣就着"出端"的伴奏,拿走宝物上覆盖的布,天女落座。

【出端】地谣　殿前奏乐,日月同辉。

天女　我本是这岛上的弁财天。

[天女从道具中走出,跳"天女舞",舞蹈分四段。

地谣　我给虚空菩萨献上美妙的音乐,春天的夜晚,月光皎洁,花儿纷纷飘落,少女的裙子随风飘舞,十分有趣。【天女舞】

地谣　神乐演出已经结束,凉风习习,月光明亮,龙神都现身了。

[天女落座,在"早笛"的节奏中,仕手捧玉走出,交给胁。

【早笛】地谣　龙神出现了,龙神出现了。海面金光闪闪,客人气质非凡。
【舞动】(仕手在"舞动"的伴奏下在舞台上转了两圈。接下来天女飞起来,固定在幕布边缘。)

天女　我本是来普度众生的。

地谣　天女本是来普度众生的,有时也会化作龙神,镇守国土。天女在宫中,龙神在水中。

综上所述,七福神相关演剧和八仙戏有很多相似甚至相通的地方。这两种神仙团体,不仅在剧本中大放光彩,而且随着演剧普及,两种神仙团体也深入到了民俗演剧的方方面面,在中国,八仙戏融入祭祀傩戏中,演出形式也非常灵活。在日本,七福神信仰渗透到了各种民俗艺能神乐演出中。

三、演剧之普及:融于祭礼,祈福求祥

清朝在中国历史长河中,处于封建社会的终结朝代。内忧外患的清朝,戏曲在社会各个阶层中产生了深远的影响。清朝对内的政策是:实施政治高压,加强意识形态控制,连兴文字狱,控制文化舆论。对外的政策是:消极抵抗,割

地赔款。上自皇室贵族、朝宦大臣，下至八旗子弟、平民百姓，都沉溺于戏曲笙歌、寻求朝欢暮醉。这种局面导致戏曲得到最广泛的传播，在社会各个阶层中产生了深远的影响。如果说地方戏是沉闷社会中的一道风景，而地方戏中八仙戏比元明两代更加灵活多变，呈现出与民同乐的欢乐气氛。地方戏中演出最为普遍的仍旧是"八仙庆寿"，也叫"蟠桃会"。几乎全国每一个剧种都有演出。如京剧中的《麻姑献寿》[①]：三月三日西王母寿辰，开蟠桃会，上中八洞神仙齐至祝寿；百花、牡丹、芍药、海棠四仙子采花，特邀麻姑同往；麻姑乃在绛珠河畔以灵芝酿酒，献于王母，欢宴歌舞。又如京剧中的《蟠桃会》[②]：王母设蟠桃会，八仙过海，海中鱼精欲摄取韩湘子，八仙求救；天兵至，救出韩湘，擒斩鱼精。不仅在京剧中，山西赛社戏中也有《八仙庆寿》剧目，大致剧情如下：

寿场开说八仙、道具

汉钟离——扇子　张果老——卦桶（竹）　韩湘子——花篮　铁拐李——拐杖
蓝采和——玉笛　吕洞宾——宝剑　　　　曹国舅——拍板　何仙姑——莲花

寿星
一炷信香上太空，吾神率众离天宫。
童颜鹤发额头大，仙衣飘飘舞秋风。
云头宝履蹬脚下，龙头拐杖挂手中。
降福延年神仙客，南极大帝老寿星。
汉钟离
抓住蟠桃大肚皮，劳腮芝腹过肚脐。
福寿人间吹白发，一条挂杖量天尺。
人不识，世间稀，脚踏金丝绿毛龟。
千年不老蓬莱客，招财利市汉钟离。
吕洞宾
爱戴青纱一字巾，蟒袍朝里布袍新。

[①] 略见于清人《调元乐》传奇，梅兰芳早期编演，见陶君起编著：《京剧剧目初探》，中国戏剧出版社1963年版，第398页。
[②] 一名《八仙过海》。见吴元泰《东游记》及《孤本元明杂剧·八仙过海》，上海、北京均有改编本。河北梆子有此剧目。见陶君起编著：《京剧剧目初探》，中国戏剧出版社1963年版，第399页。

照在一时黄粱梦,与州和美做营生。
渔鼓响,简板鸣,道情歌上安仙人。
岳阳楼上扶三醉,显示唐朝吕洞宾。

张果老

拜罢王母离仙岛,入山去采灵芝草。
脱了凡胎人不识,骑驴踏倒赵州桥。
面如童,精神好,赛过彭祖千年老。
手打渔鼓唱道情,渡脱花员张果老。

曹国舅

钟离点化无情秀,我把世界都看透。
满朝文武起烟尘,神仙还有神仙寿。
天王宫,地王府,拜罢王母金顶秀。
如山万岁去修仙,金枝玉叶曹国舅。

韩湘子

知人知面知生死,有福有面福中取。
闲活队内仙神仙,蟠桃会上知生死。
石反石,小反司,忽乱山下神仙知。
十冬腊月出牡丹,能说闲话韩湘子。

何仙姑

不计红尘不计度,终南山上有毛路。
我老师傅来渡我,手拿笊篱一盆炉。
脱仙衣,换仙髻,八仙队内女丈夫。
要知小仙贫道号,九洞神仙何仙姑。

蓝采和

魔王踏水去过河,三知今古口张罗。
手中执定云阳板,口内常念道情歌。
人笑我,我疯魔,丹街领定小儿多。
蟠桃会上人不识,拍板高歌蓝采和。

铁拐李

生在人间识地理,与人讲话心中喜。
蓬莱仙岛是家乡,散淡逍遥谁似你。

脚难挪,身难备,散发蓬松面皮灰。
虽知孔孟是神仙,借尸还魂铁拐李。

寿星(念)

童颜鹤发额头大,龙头拐杖拿手中。
降福延年神仙客,南极大帝老寿星。

汉钟离(念)

抓住蟠桃大肚皮,劳腮芝腹肚不脐。
千年不老蓬莱客,招财利市汉钟离。
手持:神仙扇。身穿:红衣。

吕洞宾(念)

爱戴青纱一字巾,金龙飞剑紧随身。
升天入地神通广,乃是唐朝吕洞宾。
手持:拂尘。身穿:黄袍。

张果老(念)

天地同生寿德高,骑驴踏倒赵州桥。
手打渔鼓唱道情,大罗神仙张果老。
手持:渔鼓。骑毛驴。身穿:青衣。

曹国舅(念)

功名富贵都参透,龙楼凤阁皆不就。
白云深处学修仙,金枝玉叶曹国舅。
手持:铜板。身穿:官衣。

韩湘子(念)

头挠丫角宰相家,身穿破衣纳丹霞。
冬天手提花篮儿,盛放牡丹韩湘子。
手持:花兰。身穿:童衣。

何仙姑(念)

不计红尘不计度,钟南山上有记度。
要知小仙贫道号,九洞神仙何仙姑。
手持:莲花。身穿:宫衣。

蓝采和(念)

头戴展角汉头巾,荔枝金冠绿罗袍。

蟠桃会上人不识，拍板高歌蓝采和。
手持：玉箫。身穿：仙衣。
铁拐李（念）
六案刑通无人比，不幸死在阴目里。
焚烧形骸化为尘，借尸还魂铁拐李。
手持：木棍。身背：葫芦。身穿：乞衣。[①]

还有一个非常典型的八仙戏剧目《排八仙》，大致剧情如下：

前行（念）
今日里祭神日期，排下了八仙队戏。
大八仙一字排开，听前行细讲仔细。
汉国钟离出洞来，洞宾也来赴天台。
果老骑驴朝街走，国舅口内嗑竹竿。
拐李葫芦长出气，采和手提小花篮。
仙姑背是铁笊篱，韩湘手拿云阳板。[②]

清末民初，地方戏曲兴盛，很多戏班在开演之前都要"排八仙"。"排八仙"的仪式感非常强，由于八仙故事已经在民众心中达成共识，"排八仙"就是民众邀请八仙先上场，驱邪纳祥。此外，排八仙还是一个戏班或者剧团展示行头、展示实力的环节，借此吸引观众，为后面的演出招人气。

除过上述代表性的两出赛社戏八仙剧目，山西上党祭祀戏中还有一些八仙剧目，麻国钧教授对此做过精到的辨析。如下：

明抄本《迎神赛社礼节传簿四十四曲宫调》之"供盏队戏"中有队戏《八仙庆寿》，在"值宿供盏·斟水蚪"第四盏作供盏演出。清抄本《唐乐星图》之"末尾（第四盏）后队戏存目"中，也见《八仙庆寿》队戏名目。可喜的是，在《上党傩文化与祭祀戏剧》书中，编者收录了在民间搜集到的一出"接寿戏"，读罢全

[①] 杜同海主编：《上党赛社（下）》，湖南地图出版社2011年版，第58页。
[②] 杜同海主编：《上党赛社（下）》，湖南地图出版社2011年版，第60页。

文,可以断定该剧就是《八仙庆寿》。笔者认为,所谓"接寿戏",是对这出队戏的类型性称谓,属于"寿戏"一类,是祝寿之戏;而"接"字,是迎接八洞神仙的意思,民间在春节或其他节日庆典时,演出此类戏以讨吉利,庆丰年。因此,《八仙庆寿》几乎是乐户供盏仪式中必演的剧目。值得一提的是,在河北武安顾义村"打黄鬼"以及东通乐村的民间祭礼中,现在依然上演《八仙庆寿》。顾义村、东通乐村上演的剧名都叫《摆八仙》。王进元先生据东通乐村珍藏的"开本"整理了《摆八仙(开本)》,并在《武安傩戏中的"长(掌)竹"(附:开本)》一文中,作为"附录"全部披露。

对于《八仙庆寿》在戏曲舞台中的插演,麻国钧教授有如下解析:

题目为八仙,其实剧中只讲了七仙,即汉钟离、吕洞宾、张果老、曹国舅、韩湘子、张四郎、蓝采和。此八仙中有张四郎,说明此剧本是明初以前创作。明代朱有燉杂剧《八仙庆寿》中的八仙分别是:张果老、汉钟离、曹国舅、蓝采和、铁拐李、韩湘子、徐神翁、吕洞宾为八仙。明代吴元泰的小说《八仙出处东游记传》即《东游记》,将徐神翁换成了何仙姑。从此八仙就是张果老、汉钟离、曹国舅、蓝采和、铁拐李、韩湘子、何仙姑、吕洞宾。虽然不是原原本本的直接传承,但是应该有一些渊源关系,至少在演出内容上,同属"祝寿戏",不同的在于演出形式上。朱有燉力图用北曲四大套的既定规制来结构《瑶池会八仙庆寿》,是相对完整的北曲杂剧,而《摆八仙》是队戏,它不像杂剧《瑶池会八仙庆寿》那样具备相对完整的戏剧要素。在这里,我们特意使用了"相对完整的戏剧要素"一语,是因为,朱有燉的《瑶池会八仙庆寿》与其说是一部北曲杂剧,不如说是一出用北曲四大套谱写的队戏,它具有北曲杂剧的音乐形态,却不具备构成戏剧的其他条件。甚至可以说,这出戏不过是多种队戏的合编,处处显露着队戏的影子。朱有燉《瑶池会八仙庆寿》杂剧尚有存本,敷演赴瑶池为王母娘娘拜寿的神仙故事。这出戏,笔者见到两种版本,一为脉望馆抄本,名《瑶池会八仙庆寿杂剧》署"周王诚斋";一为"不登大雅文库珍本戏曲丛刊"本,名《新编瑶池会八仙庆寿(全宾)》,署"锦窠老人",无疑都是朱有燉的作品。前者分为头折、第二折……计四折,后者则不分折。后者虽然不分折,两者所用北曲四大套曲是一样的,所用曲牌、曲文基本相同,而宾白互有异同,排场也不尽相同。笔者以为,"不登大雅文库珍本戏曲丛刊"本,应该更接近诚斋原本。在该本开卷处,先有"瑶池会八仙庆寿

引",落款:"宣德七年季冬良日锦窠老人书。"这篇小"引"道明"新编"的意图,诚斋曰:"庆寿之词,于席中,伶人多以神仙传奇为寿,然甚有不宜用者,如韩湘子度韩退之、吕洞宾岳阳楼、蓝采和心猿意马等,体其中,未必言词皆善也,故予制《蟠桃会八仙庆寿》传奇,以为庆寿佐樽之设,亦古人祝寿之意耳。"对我们的论题而言,这个本子更具价值。剧中,多处明确标明"队子",如全剧开头的舞台提示:"扮金母队子捧桃上",第二套【正宫 端正好】内:"扮四毛女上,打愚鼓简子,唱【出队子】。"这里虽然没有明确标出队子,但是边唱边舞,连唱四支【出队子】(后三曲标曰【么】,即"么篇"),而【出队子】通常在队舞的表演中使用,在一定程度上可以视之为"专曲专用"。同时,在该剧【南吕】套中,有舞台提示:"扮福、禄、寿三星,金童玉女捧桃,众神仙、毛女队子上,摆定了……"则可以断定头折中的"四毛女"即为"毛女队子",而"毛女队子"是元明杂剧中经常使用的队舞之一。在该剧最后的【双调】套曲中,八仙逐一献宝庆寿的排场如下:

钟离向前,献紫玉如意。

末唱(笔者按:这里由"末"扮吕洞宾):

【水仙子】汉钟离遥献紫琼钩。

张果老向前献千岁韭。末唱:

张果老高擎千岁韭。

蓝采和向前打板舞科。末唱:

蓝采和漫舞长衫袖。

曹国舅向前捧一盘寿面。末唱:

捧寿面是曹国舅。

铁拐李向前捧铁拐献。末唱:

岳孔目这铁拐拄护得千秋。

韩湘子向前献一篮牡丹花。末唱:

献牡丹的是韩湘子。

徐神翁向前捧葫芦献。末唱:

进灵丹的是徐信守。

众仙云:吕洞宾先生你却将甚物庆寿也?末唱:

贫道庆寿呵,满捧着玉液金瓯。

众仙云:捧蟠桃庆寿了。俺众神仙却向瑶池赴会也。末唱:

【余音】……

事实上，这段戏才是全剧的核心部分——八仙庆寿，是队戏的格局。这种队戏的格局在成熟的杂剧以及传奇中被广泛使用，穿插在相应的位置，常见的依然是庆寿的场面。队戏穿插在成熟戏剧如杂剧、传奇中演出，并非朱有燉的发明，而是元代北曲杂剧的常用手法，它作为一种特别的传统也时常出现在明清两代传奇演出之中。队戏既然能够被穿插在完整的戏剧中上演，就具备着相对的完整性与独立性，因此这类队戏便也可以单独上演。在此后数百年间，我们经常看到它活跃在民间祭礼仪式中的身影；也因为它具备相对的独立性，因此被改编为多种地方戏甚至傀儡戏在祝寿等喜庆场合上演。《缀白裘》第十一集"杂剧"类收录《堆仙》一出短剧，用【新水令】【水仙子】【雁儿落】【沽美酒】【清江引】五曲，其中【水仙子】一曲，文辞与上引诚斋之【水仙子】完全相同，从而暴露了《堆仙》的原本出处。反言之，或者也印证了我们的看法，朱有燉《瑶池会八仙庆寿》杂剧末段从"钟离向前，献紫玉如意"舞台提示到全剧结束，是一段比较完整的队戏。《瑶池会八仙庆寿》这出戏，吕洞宾、蓝采和、韩湘子由"末"来扮演，如头折"末扮洞宾上""末扮蓝采和身穿大袖绿衫，头戴纱帽，腰系黑色阔带，脚穿皂皮靴，手执长拍板，腰间系红绳穿铜钱一串，引来三五人同上"等；其余如汉钟离、曹国舅、张果老、徐神翁、铁拐李以及福、禄、寿三星，都没有明确行当，而直接出具体角色名称，如头折有舞台提示云"扮曹国舅手持笊篱，扮张果老手拿扇子上"等。举凡标明行当扮演者，剧中都有唱、有白，而不标明行当的人物在剧中仅有白，而无唱。可见，是否唱曲，是剧中人物有无行当的标准，遵循了北曲杂剧"末本"的既成规制。剧中角色是否行当化，在笔者看来是判定一出戏是否为成熟"戏曲"的标志之一。在现存队戏中，无论文本还是演出，此种情况依然存在，大部分也不分行当，由演员直接扮演人物。这一点，也是判定某剧是否为戏曲的标准之一。除了从整体来说，杂剧《瑶池会八仙庆寿》尚依稀可辨其队戏的痕迹之外，科、白、曲分离的表演形态也暴露了其队戏的本质。剧中人物吕洞宾、蓝采和、韩湘子都由"末"扮，由"末"扮的这三个人物有唱，有白，其余角色只有"科"与"白"。该剧名为"八仙庆寿"，是八仙对福、禄、寿三星的祝寿，所以八仙是祝寿表演的主要群体性人物。按理说，他们应该是唱、白、科俱全才好，但是队戏恰恰是科、白、曲分离的表演体制。唱、白、科（舞）的分离这一队戏的特点，恰恰是队戏未曾获得成熟的戏曲品格之关键原因之一。而末扮的吕洞宾，在一定程度上充当了竹竿子的角色。这种演出体例和前面所说的《赵公明抓虎》没有多大区别。这里，读者可能会提出异议，剧中只有"末"唱曲，不恰恰符合北曲杂

剧的体例吗？何以不被视为成熟的"戏曲"呢？笔者认为，该剧没有演故事，只是几个场面的铺排以及介绍出场人物，所以它依然是"舞"，是队舞，而不是完整而成熟的戏曲。《八仙祝寿》这出队戏，出场者至少八人，且服饰道具个个不同，实际上出场人物往往不止八仙，金母、福、禄、寿三星以及东方朔、仙童、仙女、神鹿、白猿等等，也是常见的出场人物，没有较强实力的戏班是承担不起的。周王诚斋有实力，他的戏任意铺排，从不计较财力物力，这是他的戏大量使用队舞的原因之一。朱有燉之外，又如乾隆十六年，皇太后寿辰之期，蒋士铨为祝"圣母之仁寿无疆，复荷皇上锡类隆恩"特采"民间风谣，而编辑汇次，佐以声韵"，成《西江祝嘏》四出短剧为《康衢乐》《忉利天》《长生录》《升平瑞》。在这种为太后祝寿的作品中，想必作者无须考虑人、财、物等因素。所以在这四出戏中，蒋士铨大量用到队舞。不同的是，作者大约为了把队子隐于无形之中，而"暗用"队子，我们看到作者虽然在舞台提示中不明确标明"队子"，但在实际上的确使用了队舞。如《康衢乐》剧：在后夔率领下"乐官八人各执乐器上"，"请歌《康衢同乐》之章"；下场更衣之后"八官持日月星辰上"，"请为《合璧连珠》之舞"；再下场更衣后"八官更衣持乐器上，奏乐一通"，"请歌《臣邻交泰》之章"；又"暗下更衣"后，"八官持干羽上"，"请为《大章咸池》之舞"；最后一次"八官更衣持乐器上"，"请歌《十瑞三多》之章"。此处八位乐官或歌或舞，皆为队子形式，这出戏是明清时代戏曲"暗用"队子的例证。最有趣的暗用队子，莫过于他的《升平瑞》剧中的《女八仙》。蒋士铨独出心裁，八仙中除去何仙姑之外，给每位男性神仙各配一位夫人，七位夫人加上何仙姑，合为女八仙。《女八仙》既是队戏，是"男八仙"的翻版，也是一出傀儡戏。剧中傀儡人的唱曲，均由幕后人员担任，从头到尾以一曲【梆子腔】贯穿到底。首先出场的是何仙姑，他"扮老妇持笊篱扶杖上"，"旦内代唱"；又一个傀儡"扮跛妇挂拐，持葫芦上"，是铁拐李的妻子，而由"丑内唱"。韩湘子、蓝采和的老婆，也由旦角在内伴唱。张果老的妻子，则由丑角在内代唱。总之，唱曲由旦与丑在场内分别代唱。女八仙的唱词，极尽滑稽、调侃、自嘲为能事。如吕洞宾的老婆调侃她的老公："它酒气醺醺冲坏了人，者也之乎弄不清，背着一口宝剑胡乱走，又不是武生又不是兵。似他那好酒贪杯的老进士，倒不如我这生儿育女的小妇人。"张果老的妻子唱道："只恐怕，何郎老去耽风月，不亚似浪子骚人吕洞宾"，一句唱词揶揄了何仙姑的老公与吕洞宾两人。这些地方是剧中最为有趣之处，是席中侑酒的好佐料。除去这些调笑的唱词与宾白之外，便是早报家门或在人物之间问答中介绍人物，而别无

其他。这一点恰恰又是队戏的惯例,虽然上场的是七位仙妻及何仙姑,但是,蒋士铨仅仅新编了七个人物,却没有为这些人物之间编出故事,更不要说在剧种展开故事了。可见,《女八仙》虽然看上去热热闹闹,却依然是一个又一个空间性场面,而不具备时间性。因此,与其说它是戏剧,不如说是兼具表现人物某些侧面的队舞,可能更加准确。此《八仙》抄录于王双云献出的七个队戏剧本之一,抄录时间不详,开始并述及和合二仙、寿星、文殊、普贤诸神。开始还提到赵太祖,此作品可能是宋代所做。

> 赵太祖立位登龙,
> 修五观妙步兴工。
> 第鼓一韩后至直,
> 十样景诸葛隆工(中)。

今日光羊(广阳)正日,接寿场内有几位神仙未曾来到,忽腊腊(喇喇)打开洞门,一个个摆将下来,讲话中间,来了二位神仙。口中不言,除(拿)出一脂(指),来想是一日,两日了?三日了?你看天上一昼一夜五百年,你二人将气血放在城安(尘埃)。使一唤门,里胥使礼中间就蛮(迈)了一脚,你亦是个神仙,他亦是个神仙。神仙他三日代快,你就三日怠慢。上前与他轮(抡)了几锤,轮(抡)锤亦抢他不过。你使采(摘)青丝法,他亦破了你的。使惆怅法,将惆怅法亦破了你的。不免使周文王画地为牢,你害的(还得)发放发放。使了个太(泰)山押(压)顶,他恼了,你上前赔一个笑见(脸)。和合二神仙,步步洒金钱。头回下去了,二回再上来。

综上所述,民间的队戏在文本与演出两个方面多有珍存,而且大多可以追溯到明清两代,本章中,笔者以《八仙庆寿》为线索,进一步认识明清以来队戏的存续以及演变状态。《八仙庆寿》不但在山西乐户那里得以保存,也不仅仅局限在河北民间祭礼礼仪中演出,事实上以八仙庆寿为题材的队戏在全国很多地区,不少剧种中也存在。李跃中的《演剧、仪式与信仰——中国传统例戏剧本辑校》一书中[①],搜集了一批剧本,在笔者看来,其中大都为队戏。笔者基于此书,将地方戏中的八仙戏整理如下(见表5-7至表5-10)。

[①] 李跃忠编:《演剧、仪式与信仰——中国传统开场吉祥戏剧本选校》,中国书籍出版社2017年版,第66页。

表5-7　地方戏中八仙集体出现的剧本

剧　名	剧种	出　　处	出场人物	演出形式
《蟠桃上寿》	清代宫廷戏	《故宫珍本丛刊》，故宫博物院编，第661册，海口出版社2001年版，第32—33页	八仙	妃子王爷庆寿的寿戏
《八仙庆寿》	昆曲	不详	不详	开场戏
《庆寿全串贯》	昆曲	《车王府曲本》，其他戏100号，中山大学图书馆藏本，首都图书馆编，《清车王府藏曲本》第14册，第109—110页	长寿星君寿诞，八仙、福禄寿三星	
《八仙过海》	昆曲	昆曲优秀传统折子戏节目单，1979年3月25日演出	八仙	
《大上寿》	晋昆	《晋昆考》，张林雨，第357—364页	佛祖华诞，八仙、天官、寿星(南极仙翁)、福星	
《福禄寿挂字八仙》	晋昆	同上，第396—406页	王母娘娘蟠桃寿会，老祖(福)、寿星(禄)、老母(寿)、八仙	
《八仙过海》或《八仙飘海》《飘东海》	京剧	《京剧剧目辞典》，中国戏剧出版社1989年版	金母寿辰，八仙祝寿，八仙各乘宝物过海，湘子花篮被猪婆龙抢去，吕洞宾请来二郎神，降服猪婆龙，夺回花篮，源于明《争玉板八仙过海》，又糅合了《东游记》《三戏白牡丹》	
《八仙庆寿》	京剧	张伯谨《国剧大成》，第1集第23—25页	金母、老寿星、汉钟离、吕洞宾、张国(果)老、蓝采和、曹国舅、李铁拐、韩湘子、何仙姑	
《福禄寿荣》	京剧	同上，第7—8页	福德星君庆寿，天福星、天禄星、天寿星	
《三多九如》	京剧	同上，第5—6页	下界福主庆寿，多福星、多禄星、多寿星	

(续表)

剧　名	剧种	出　　处	出场人物	演出形式
《八仙庆寿》	（香港）木头公仔戏	田仲一成《中国的宗教与戏剧》中引用《杜山陈氏族谱》中的对联	八仙庆寿	
《堆仙》	梆子腔	《缀白裘》第11集，朱有燉《八仙庆寿》最后一折删改而成	八仙庆寿	
《东方朔偷桃》	（湖南）湘剧、高腔	《湖南高腔剧目初探》，湖南省戏曲研究所1983年编印	喜庆，有八仙庆寿场面	在庆寿堂会演出

表5-8　地方戏中的吕洞宾戏

剧目	剧种	出　　处	出场人物	演出形式
《戏牡丹》	京剧	《京剧剧目辞典》，中国戏剧出版社1989年版	吕洞宾与牡丹相遇相爱后独自离去	
《度牡丹》	京剧	同上	吕洞宾度化白牡丹，后不敌黄龙禅师，度化失败	
《三戏白牡丹》	京剧	同上		
《洞宾度丹》或《牡丹对药》	（湖南）花鼓戏	《湖南戏曲传统剧本（26）》，湖南省戏曲研究所1981年编	吕洞宾"戏度"白牡丹	
《三戏白牡丹》	锡剧	《锡剧传统剧目考略》，上海文艺出版社，1989年版	吕洞宾、柳树精、何仙姑、白牡丹（嫦娥）	

表5-9　地方戏中的韩湘子戏

剧种	剧　　目	出　　处	出场人物	演出形式
京剧	《韩湘子得道》	存李万春藏本	吕洞宾、钟离权度韩湘子	
京剧	《雪拥蓝关》或《蓝关雪》《走血登仙》《湘子度叔》《九度韩文公》	存李万春藏本	韩湘子度化韩愈	

(续表)

剧种	剧 目	出 处	出场人物	演出形式
京剧	《八仙九度韩文公》	存李万春藏本	湘子与八仙度化韩愈	
京剧、梆子腔	《途叹》	《缀白裘》第11集,《明清戏曲珍本辑选》	韩愈在被贬途中感叹,源于明《韩湘子九度升仙记》传奇	杂剧
京剧、梆子腔	《问路》	同上	韩愈至蓝关迷路,得湘子引路	杂剧
京剧、梆子腔	《雪拥》	同上	韩愈冒雪登秦岭,被土地化身的猛虎袭击	杂剧
京剧、梆子腔	《点化》	同上	韩愈被湘子点化	杂剧

表5-10 地方戏中的铁拐李戏

剧种	剧 目	出 处	出场人物	演出形式
京剧	《八仙得道》	《京剧剧目辞典》,中国戏剧出版社1989年版	孝子平和先后变身龙、李玄,李玄得道还魂成瘸腿	

笔者在考察日本宫城县牡鹿法印神乐时,看到了一出神乐《西宫》,讲述的是七福神之一惠比须的故事。整场表演以惠比须钓起一条纸做的大鱼为高潮,寄托了百姓希望惠比须祝福渔业发展的美好愿望。牡鹿法印神乐始于明治维新之后,每到夏祭时节,各村的法师聚集起来在零羊崎神社祭神表演神乐,祈福求祥,祈求五谷丰登,各家平安。一般情况下,都是在社内设置露天舞台。笔者去考察时是雨天,于是神乐舞台被安置在神社内部正中间。首先演出的剧目是《初矢》《二矢》《岩户开》,之后会有《道祖》《三矢》《白露》《魔王神灵》《所望分》《五矢》《日本武》《西宫》《蛭儿》《钓钩》《业云》《佐佐结》《鬼门》等,法印神乐在开演前会有一个人出来先对演出做简要的说明,之后是舞蹈表演,接着进入神乐表演。这些剧目中,《西宫》是关于惠比须的故事,而《钓钩》《蛭儿》应该也是关于惠比须的故事,惠比须表演钓鱼时,钓钩是必不可少的,另外,惠比须的另一个称谓是蛭儿。因此,这些演出中,应该至少有三出和惠比须有关。而日本作为渔业大国,在神乐中展演惠比须的故事,守护渔业发展,渔民平安也是七福神信仰的一个特点。惠比须信仰是七福神中最能体现日本本土特点的福神信仰。不

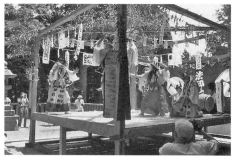

图 5-1　2016 年零羊崎神社例祭舞台①

图 5-2　2017 年零羊崎神社例祭中《西宫》剧照②

仅在神乐表演中,七福神参拜是非常普遍的一个福神信仰活动。(图 5-1、图 5-2)

　　七福神参拜也是民间的一大活动,关于江户时代的福神参拜,延宝四年(1676)、贞享二年(1685)的黑川道佑的《日次记事》中介绍年中行事时提到,元旦的早晨,如果在街头买惠比须和毗沙门天的画,这一年都将福气满满。一月七日东山灵山的弁财天堂有抽签活动,鞍马寺给参拜者赠送三种宝物,鞍马毗沙门天的初寅参拜有赠送"挠福"的钥匙还有"御福"的蜈蚣的活动。而且书中还记载到:这个时代人们专注于参拜神社。人们在神社里祈福求祥,参拜宇贺的神、惠比须、虚空藏、毗沙门天、弁财天、吉祥天、大黑天。这里之所以有吉祥天,是因为将福禄寿和寿老人合为一位福神了。而宇贺神和虚空藏在七福神之列,则体现了当时的七福神仍时有变动,各个地域对七福神的组合还时常不同。江户时代后期,七福神终于固定成本来的七福神,并且形成了七福神巡礼。这种巡礼,同平安时代末期兴起

① 图片系零羊崎神社祭司樱谷靖雄提供。
② 图片系笔者在宫城县零羊崎神社拍摄的《西宫》演出剧照。

的观音灵场巡礼的出发点一样，人们通过参拜多位神仙，希望增加自身的财富和运气。京都七福神巡礼是最早的，大约在宽正年间(1789—1801)，这种风俗随后传到了江户，谷中七福神开始了，享和年间(1801—1804)的《享和杂记》中记载：近年来，人们热衷于在正月里参拜七福神。七福神是不忍的弁财天，谷中感应寺的毗沙门，同所长安寺的寿老人，日暮里青云寺的惠比须，大黑、布袋，田畑西行庵的福禄寿。参拜福神的人越来越多。谷中七福神就是如今的弁财天(上野不忍池弁天堂)、毗沙门天(谷中天王寺)、寿老人(谷中长安寺)、布袋尊(日暮里修性院)、大黑天(上野公园护国院)、惠比须(日暮里青云寺)、福禄寿(田端东觉寺)。

谷中七福神之后，文化年间(1804—1817)，隅田川七福神形成了。分别是向岛的三围神社的惠比须、大黑天，白胡神社的寿老人，多闻寺的毗沙门天，弘福寺的布袋尊，长命寺的弁财天，花屋敷百华园的福禄寿。太田蜀山人谷文晁等文人泛舟隅田川时，去到了百华园，据说看到了七位神的小型雕像，就是如今的毗沙门天(墨田多闻寺)、福禄寿(东向岛白胡神社)、弁财天(向岛长命寺)、布袋尊(向岛弘福寺)、惠比须(向岛三围神社)、大黑天(向岛三围神社)。山手七福神巡礼也在同一时期形成。如今的惠比须(下目黑龙泉寺)、弁财天(下目黑幡龙寺)、大黑天(下目黑大圆寺)、福禄寿(白金台妙圆寺)、寿老人(白金台妙圆寺)、布袋尊(白金台瑞圣寺)、毗沙门天(白金台觉林寺)。大和七福神巡礼也是同一时期的产物。毗沙门天(信贵山朝护孙子寺)、布袋尊(当麻当麻寺中之坊)、寿老人(久米久米寺)、大黑天(高取子岛寺)、惠比须(小房观音寺)、弁财天(安倍殊院)、福禄寿(多武峰谈山神社)。除此之外日本全国各地还有很多七福神巡礼路线。

东京浅草名所七福神参拜，大致情形如下：

浅草名所七福神巡礼

江户末期，文人当中首先兴起正月里参拜七福神，后来在老百姓当中也流行开来。到了天明四年，据四方山人的《返返目出鲷春参》："可能是我参拜七福神的缘故，我感觉自己变幸福了。"因为他的这个记载，大家开始参拜深川的夷宫、本所五百罗汉的布袋、向岛的白胡子大神(寿老人)、上野池之端的弁财天、小石川传通院的大黑天、麦町善国寺的毗沙门天，从拜星冈转而参拜南极星(福禄寿)。《享和杂记》第四卷记载："近来正月里参拜七福神的游客越来越多了。"并且列举了不忍的弁财天，谷中感应寺的毗沙门天，同所长安寺的寿老人，日暮里庆云寺的惠比须、大黑、布袋，田畑西行庵的福禄寿，等等，而且列举了几种参拜七福神的路径。八代将军德川吉宗统治时期，天下太平，人们安居乐业。江户

总共八百零八条街,当时几乎每个街道都建有名所,供人们游玩和参拜七福神,享乐的气氛十分浓厚。物质文明极其丰富,在世界上都首屈一指,展示了现代日本的繁荣景象。浅草名所七福神在江户市曾经很有名气,战后曾被中断,1977年又被恢复,是老百姓深深喜欢并信仰着的群体神。

大黑天

浅草寺

主要行事

12月31日至1月6日　除夕夜敲钟、新年大祈祷会、修正会。

1月5日　牛王加持会。

1月12日至18日　温座秘法陀罗尼会。

2月节分　节分会。

2月8日　针供养会。

3月18日　本尊示现会。

6月18日　杨枝净水加持会、百味供养会。

7月9日、10日　四万六千日。

8月15日　万灵灯笼供养会。

10月18日　菊供养会。

10月28日　写经供养会。

12月8日　成道会。

12月17日、18日　岁市。

推古天皇三十六年(628)三月十八日天不亮,渔民桧前滨成、桧前竹成兄弟俩在隅田川里打捞上来一尊佛像。豪族土师真中知得知是一尊观音像之后,便皈依佛门,并将自家宅院修成寺庙,将此观音像供奉起来。大化元年(645),胜海上人在此地修建了观音堂,并且在梦中得到观音告知,说这尊观音是秘佛,这里就成了武藏国观音信仰的中心地。从现在修复本堂时出土的遗物来看,金龙山浅草寺的大寺伽蓝至少在平安时期时是在武藏野这里的渔村里。平安时代初期,在慈觉大师的推动下,寺庙的伽蓝被建造起来,僧人也渐渐多了。从此,慈觉大师被大家称作中兴开山。镰仓时代以后,随着将军自己皈依佛门,各位名将的佛教信仰更加坚定,浅草寺作为观音灵场变得越来越知名了。江户时代,天海僧正(上野东叡上宽永寺的创始人)进言,将浅草寺定为德川幕府的祈愿地,堂宇建设修复完成,在百姓心中,这里就是江户的信仰和文化中心,浅草寺也变得极

其繁盛。如今,年轻人都认为东京(江户)始于太田道灌的江户城构建、德川幕府的开发建设,自然而然浅草自古以来就是宗教和文化中心。那么顺理成章人们认为江户成为东京之后,这里依然是文化开化的先驱,依然是老百姓心中的信仰和文化中心。浅草寺中供奉的大黑天,俗称"米柜大黑",江户时代以来,备受老百姓尊敬。大黑天本是古印度的驱魔神。随着佛教在日本的传播,此神既被奉作军神,也被奉作灶神。早先大黑天既是福神也是军神,具有两面性,到了室町时代,由于"大黑"的读音类似"大国",因此被封为本国神灵,取名"大国主命"。信仰也变得普遍,以前的灶神如今还有大国主命的神力,保佑老百姓的粮食和财产,军神性格变淡,成了大家的福神。

惠比须

浅草神社

主要年中行事

1月1日　岁旦祭、初旨。

3月18日　被官稻荷神社大祭。

5月中旬　三社祭。

5月31日至6月1日　植木市(富士浅间神社)

6月30日至7月1日　植木市(富士浅间神社)

11月15日　七五三奉祝祭。

12月31日　大祓式。

虽然很多记载显示参拜七福神有多种走法,《东京七福神》这本书就列举了多种七福神参拜的路径,然而事实上供奉福禄寿和寿老人的场所相对数量少,七福神参拜有时并不能真正凑齐七福神,于是近年来出现一种参拜现象,就是"什么什么七福神",这个什么什么就指代七福神中的某一位神,也就是指参拜了七福神中的某一位。如今的西国三十三所巡礼、四国八十八所巡礼,其参拜方式就类似于七福神参拜方式,通过尽可能参拜很多神,为自己祈福求祥。首先,七福神的各位神仙并不是一开始就组团的。大黑天刚出现时是渔业神,后来变成福神。毗沙门天是战神,后来变成福神。其次,两位福神形成一个组合,在很多地区流行起来。体现七福神信仰的"七福神巡礼",从昭和五十四年(1979)到昭和五十七年(1982)变得异常繁盛。日本桥七福神、下谷七福神、池上七福神、多摩青梅七福神、八王子七福神、利根七福神、伊东七福神等不胜枚举,甚至每年还在增加新的七福神参拜路线,至今为止大约有一百多种七福神参拜路线,其中一

些在战争中被毁掉的七福神参拜路线,现如今又被恢复了很多。而且,江户时代的七福神参拜只是集中在京都、江户等大城市,如今除过东北、九州、冲绳等地,几乎全国范围内都有七福神参拜路线。综上所述,八仙和七福神非常贴近百姓的日常生活,演出形式的灵活机动也体现了百姓对这两种神仙团体的熟悉和喜爱。不仅如此,在绘画艺术、建筑形式等很多艺术形式中,八仙和七福神也是经常出现,丰富民众的精神生活,寄托百姓的美好愿望。

第三节 多领域的艺术呈现

江户中期,七福神乘坐宝船的画迅速在"町家"中流行开来。《守贞浸稿》第23记载:"正月二日,把七福神宝船画押在枕头下面,一生将会衣食无忧。而这些画,画的是七福神或者宝船。""今晚做的梦叫作初梦,如果做个好梦就会美梦成真。"元日的早上,七福神乘坐着宝船,到达各个港口,为人们送上祝福。这些记载都显示七福神和宝船是连在一起的。不管哪个朝代,人们都认为,海上来的来访神,能带来财富。日本《浮世绘大百科戏剧卷》中的七福神宝船图(图5-3),其实来自日本古代的净土信仰,补陀洛渡海中有记载:日本人认为海的西边是极乐净土,因此人们渴望的幸福会从那个方向传来。因此,有了七福神乘坐宝船的情景。宝船是在江户后期的文化、文政期间才添加上的。

另外,日本广岛的严岛上,有一个供奉七福神的八角式建筑,与其说是祭拜,不如说是雕刻秀(图5-4)。

图5-3 七福神宝船图

第五章　神团与神迹——八仙和七福神

据《日本七福神传》《书言字考》记载，吉祥天、猩猩有时会替换七福神中的寿老人。可见，七福神并不是一开始就定好的。如今的七福神信仰，里面的寿老人有时仍会被换成吉祥天或者猩猩，这一点同中国的八仙信仰又不同。八仙信仰的八位神仙尽管一开始并不确定是哪八位，也出现几次神仙被别的神仙替换的情况，但是清代《东游记》之后，八仙的八位神仙正式确定下来，之后的戏曲也好、小说也好，均以此次确定的八位神仙为准。

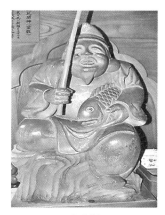

惠比须

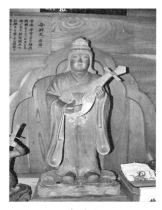

弁财天

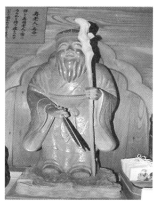

寿老人

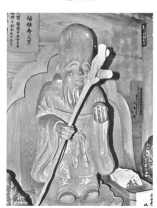

福禄寿

布袋尊

毗沙门天

大黑天

图5-4　日本广岛严岛神社中供奉的七福神（笔者摄）

第六章
驱逐与纳祥——东亚狮子舞

　　狮子舞是一种拟兽舞，是模仿狮子的形态进行舞蹈的一种艺能。狮子舞普遍存在于东亚地区，但却不是东亚土生土长的艺能，而是外来的。在历史上，随着我国丝绸之路的开通，狮子这种"殊方异物"被源源不断地从西域传入我国中原地区，狮子舞也随之而来，并迅速与我国民俗文化相融合，发展成为一种中国人民喜闻乐见的艺能活动。另一方面，随着中日韩三国文化的交流，狮子舞不断东渐，在日本、韩国也广泛流传，并与当地各民族文化相互融合，在艺术形态上发生了很大变化。

　　狮子舞初传入中国时，是和百戏杂技一起在宫廷中上演的。到了唐代，狮子舞在原有的基础上得到了较大的发展和创新，特别是盛唐时宫廷中的狮子舞已基本具备了大型乐舞的形式，在表演形式上更加丰富多彩，演出场面更加宏大壮观，而且已经从"百戏"的综合性表演中逐渐独立出来，成为宫廷中重要的乐舞节目。在民间，随着佛教的传入，其中的狮子形象第一次进入普通大众的视野。在佛教中，狮子这种百兽之王被看作是一种神兽、瑞兽，象征祥瑞，有着驱邪逐恶的功能。因此，狮子舞也往往出现在寺庙的"行像"佛事活动中，主要是行走在"行像"队列前方，驱邪开路。此外，由于狮子舞和傩祭功能一致，为了加强驱邪逐疫的效果，人们逐渐将狮子舞也吸纳到傩祭中。之后，随着傩祭的发展，为了迎合娱人需求，许多地方的傩礼中逐渐加入戏剧性要素，创造出大量的傩戏节目，狮子戏也应运而生了。另外，由于狮子被视为一种驱邪物种，人们对于舞狮寄予了消灾除害、招祥纳吉的美好愿望，因此，狮子舞迅速在全国各地广泛流传，并不断发展成为富有地方特色的狮子舞演艺。

　　在韩国，有着丰富的狮子舞及狮子演艺留存。韩国关于狮子演艺的记载是

在古代三国的新罗时期。新罗有"乡乐五伎",《三国史记》"杂志"里,有崔致远的《乡乐杂吟》五首,其中之一的"狻猊"就是狮子舞,来源于龟兹①。此外,在日本的《信西古乐图》里,画有一幅"新罗狛"(图6-1),所谓"狛"就是狮子,"新罗狛"就是新罗乡乐"狻猊",画面上是一头直立的狮子,应该是两个人钻在"狮皮"里面表演,后面一个人举起了前面那个人,使狮子看起来整个站了起来。新罗狛的头上、四肢上装有狮子头,估计是使用这四个狮子头做各种表演动作吧。另外,狮子作为一种辟邪动物,屡屡出现在

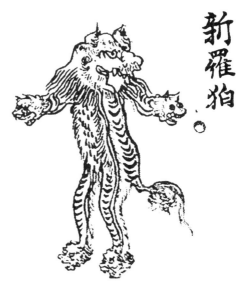

图6-1 《信西古乐图》中的"新罗狛"

韩国的傩礼以及传统假面剧里,如凤山假面戏、康翎假面戏、殷栗假面戏、水营野游等,更有保存最古的狮子演艺"北青狮子戏"。详细内容见本章第三节"韩国狮子舞"部分,这里不作展开。

日本的狮子舞有从中国吴地传入的伎乐狮子舞,也有日本固有的鹿踊系狮子舞。尽管两者在发展历程中多有交集,互相影响,相互融合,彼此的身上都兼容了对方的某些特征,但从表现形态上来看,两者还是有非常明显的区别,那就是:伎乐狮子舞主要是两人立形式,即由两个或多个人一起钻在象征狮身的狮被下一起表演,而鹿踊系狮子舞主要是一人立形式,即由一个人头戴鹿头、猪头、熊头等兽头进行表演,舞者多在腰间挂羯鼓或太鼓,边舞边打鼓。日本的狮子舞活跃的领域很广泛,除了在各种民俗艺能中以外,日本传统的舞台艺能,如歌舞伎、能乐、狂言中都能看到狮子舞的身影,可谓品类繁多,多姿多彩,可以说是东亚狮子舞的集大成。图6-2可以充分说明这一点。

狮子舞一路东渐,横穿中国、韩国、日本并迅速与各国的民族文化相融合,衍生出风姿多彩的、具有各民族特色的狮子演艺来,但不管狮子舞形态如何变化,其驱邪纳吉的功能在三国都是一致的,这使得它与东亚傩礼产生出或明或隐

① 무함미드 깐수:《新罗·西域交流史》,檀国大学校出版部1992年版,第279—282页。

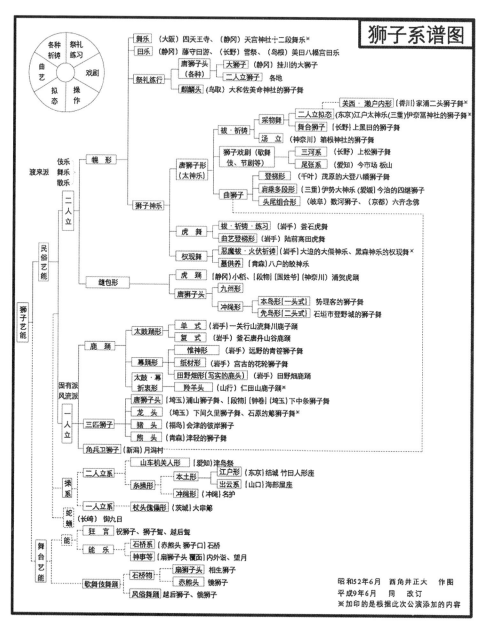

图6-2 日本狮子系谱图

的关联来。本章系统梳理中、日、韩狮子演艺的发展流变过程,展示各国实际遗存的狮子演艺状况,并在此过程中阐述狮子舞与傩礼的因缘关联。

第一节 中国狮子舞

一、东渐的神兽

东亚地区不产狮子,这里的狮子来自中亚、西亚、南亚等地区,大都属于中国古代"西域"的范畴。在古代,总体来说,在很长一段历史时期,中国占有文化强势地位,西域诸国为了与中国交好,纷纷不远千里来中原朝贡,狮子这种猛兽就源源不断地被运送到了中国。与此同时,狮子文化也伴随传入,其中,最重要的狮子艺术——狮子舞也自然被带来了,在中原这片广袤的土地上扎根、发芽并取得了长足发展。在此过程中,狮子舞逐渐被打上了汉文化的烙印,散发着浓浓的汉文化气息。另一方面,在东西文化交流的潮流中,我们的东邻居——日本和韩国也不曾落下,不管是官方的,还是民间的,经济、文化艺术等的交流非常频繁。在此过程中,经过汉民族改造的狮子舞艺能也被带到了韩国、日本,于是,狮子舞又展开了新一轮的改造、发展、演变的历程。以下就先来详细了解一下狮子及狮子舞艺术的流传历程。

(一)狮子舞传入中国

狮子正式进入中国本土是在西汉。汉武帝开通西域以后,这种猛兽开始传入内地。《汉书·西域传》:"自是以后……巨象、师子、猛犬、大雀之群食于外囿。殊方异物,四面而至。"[1] 此后,狮子作为西域一些国家的"贡品",通过使臣而源源进入内地。到了东汉,西域诸国向汉王朝进贡狮子的情况,在《后汉书》里屡有记载。东汉章帝章和元年(87),"是岁,西域长史班超击莎车,大破之。月氏国遣使献扶拔、师子";章和二年又有"安息国遣使献师子、扶拔"[2]。汉和帝永元十三年(101)"安息王满屈复献师子及条支大鸟,时谓之安息雀"[3]。随后历代都有西域进贡狮子的记载,据宋岚《中国狮子图像的渊源探

[1] (汉)班固:《汉书(下)》,岳麓书社2007年版,第1465页。
[2] (南朝宋)范晔:《后汉书(上)》,岳麓书社2008年版,第52、55页。
[3] 辅仁大学丛书《中西交通史料汇编(第四册)》,辅仁大学图书馆1930年版,第39页。

究》①一文统计,从《后汉书》到《明史》,历代正史本纪中记载外国贡狮有21次,其中东汉4次、北魏2次、唐2次、元5次、明6次。《清史稿》本纪中未载。那么,为什么西域诸国会贡狮给中国朝廷呢?这或许与狮子在西域的神圣地位密不可分。在出产狮子的印度,狮子这种猛兽被视为兽中之王。《大集经》卷10:"过去世有一狮子王,在深山窟常作是念:我是一切兽中之王。"但是佛却能威服狮子,而凌驾于狮子之上。《佛说太子瑞应本起经》中云:"佛初生时,有五百狮子从雪山来,侍列门侧。"从此,佛陀说法坐狮子座,演法作狮子吼,成了"人中狮子"②。而作为佛陀左胁侍的文殊菩萨的形象则是骑着狮子的,以表示其智慧威猛。

佛陀坐狮子座,影响了世俗社会,于是君王也坐狮子座,并随着佛教由西向东传播。《旧唐书·西戎传》载:"泥婆罗国……其王那陵提婆,身著真珠、颇黎……坐狮子床。"《隋书·西域传》载:波斯国,"王著金花冠,坐金师子座"。此外,亦有以狮子为冠者,《魏书·西域传》载:"疏勒国……其王戴金师子冠。"

佛陀与世俗君主威服狮子,反映了人与狮子较量的现实生活。古代西域人与狮子这种兽中之王进行了长期的较量。如,盛产狮子的波斯,人狮搏斗是其艺术中常见的题材。人们以自己的聪明才智猎杀、捕获狮子,进而驯服狮子。在斗狮、驯狮的现实生活基础上,产生了舞狮的艺术形式,这种艺术形式无疑也伴随着狮子来到了中国。

中国的狮子舞源自西域。李白《上云乐》云:"金天之西,白日所没。康老胡雏,生彼月窟……老胡感至德,东来进仙倡,五色师子,九苞凤凰。"③明言狮子舞是西胡康国所献"仙倡"之一。唐代诗人元稹在《西凉伎》中描写道:"吾闻昔日西凉州,人烟扑地桑柘稠。葡萄酒熟恣行乐,红艳青旗朱粉楼。……哥舒开府设高宴,八珍九酝当前头。前头百戏竞撩乱,丸剑跳踯霜雪浮。师子摇光毛彩竖,胡腾醉舞筋骨柔。"④这首诗描写的是西凉地区设宴时所表演的节目,既有胡腾舞,也有百戏、狮子舞。不管是古代康国,还是西凉,都是"西域"范畴,可见,狮子舞来源于西域已经是不争的事实。

① 宋岚:《中国狮子图像的渊源探究》,见尚永琪《莲花上的狮子——内陆欧亚的物种、图像与传说》,商务印书馆2015年版,第13页。
② 蔡鸿生:《唐代九姓胡与突厥文化》,中华书局1998年版,第196页。
③ (唐)李白:《上云乐》,《全唐诗(第一册)》,中华书局1960年版。
④ (唐)元稹:《元稹集(上册)》,中华书局1982年版,第281页。

那么,狮子舞是何时来到中国的呢?既然狮子是在汉唐时期从西域传入中原地区的,那么狮子舞也必须在这个前提下才可能在中国出现。目前为止见诸文字的、中国出现舞狮的最早记载是《汉书·礼乐志》:乐府有"《安世乐》鼓员二十人,十九人可罢。沛吹鼓员十二人,……常从象人四人,诏随常从倡十六人,秦倡员二十九人,秦倡象人员三人……"[1]三国时魏人孟康注:"象人,若今戏虾鱼狮子者也。"由此可以看出,在汉魏时期我国已经出现了狮子舞。"礼乐志"主要介绍的是宫廷礼乐制度的情况,当时的狮子舞主要是在宫廷里上演。至此,狮舞正式登上中国的文化艺术舞台。

到了魏晋时期,佛教盛行,庙宇林立,在"行像"佛事中常有狮子随行表演。北魏杨衒之《洛阳伽蓝记》一书中记载了长秋寺"行像"佛事中的狮子舞表演情况。"(长秋寺)作六牙白象负释迦在虚空中。庄严佛事,悉用金玉。作工之异,难可具陈。四月四日此像常出,辟邪师子导引其前。吞刀吐火,腾骧一面。彩幢上索,诡谲不常。奇伎异服,冠于都市。像停之处,观者如堵。迭相践跃,常有死人。"[2]在佛诞"行像"时,狮子"导引其前",负责驱魔、清道,为佛开道。再看辟邪狮子后方,跟着长长的一队杂技艺人表演,可以看出该时期的狮子舞经常和各种奇伎百戏一同上演。"奇伎异服,冠于都市",说明狮子舞和各种奇伎百戏是由穿着"异服"的人在表演,这也可以说明狮子舞并非本土所产。

到了唐朝时期,狮子舞在宫廷中的发展迎来了其巅峰时刻。该时期关于狮子舞的记载非常多,《通典》《旧唐书》《新唐书》《乐府杂录》《太平御览》等史籍中都有提及,内容涉及舞狮样态,舞者的服饰、人数,隶属哪种音乐机构等。

首先,狮子舞使用于宫廷龟兹乐中。《新唐书》载"龟兹伎,……舞者四人。设五方师子,高丈余,饰以方色。每师子有十二人,画衣,执红拂,首加红袜,谓之师子郎。"[3]学术界有一种看法,认为狮子舞是由西域诸国经传龟兹,然后又由龟兹传到了我国内地。由此,狮子舞隶属龟兹伎符合情理。关于五方狮子的表演场景:五只狮子各占据一个方位,高一丈有余,每只狮子为一组有十二人,也就是说五方狮子至少有六十人参与表演,可见具有相当的规模。"师子郎"手执红色拂尘,系红色头巾。

[1] (汉)班固:《汉书(上)》,岳麓书社2008年版,第459页。
[2] (北魏)杨衒之撰,周祖谟校译:《洛阳伽蓝记校释》,中华书局1963年版,第51—52页。
[3] (宋)欧阳修、宋祁撰:《新唐书》,中华书局1975年版,第470页。

当《立部伎》形成后,狮子舞又成为《立部伎》①之一——《太平乐》。唐人杜佑著《通典》云:

《太平乐》,亦谓之《五方师子舞》。师子挚兽,出于西南夷天竺、师子等国。缀毛为衣,象其俯仰驯狎之容。二人持绳拂,为习弄之状。五师子各依其方色,百四十人歌《太平乐》,舞抃以从之,服饰皆作昆仑象。②

从该段史料可知,唐朝时期宫廷中的狮子舞主要用于宴享场合,舞者披着缀有长毛、象征狮身的狮被,表演时既有俯仰之姿,又有亲昵温顺之貌。狮子郎由两人手执绳拂扮演,服饰是模仿昆仑地区的装扮。狮子有五只,各占一个方位,一百四十人演唱《太平乐》,狮子随曲翩翩起舞。"五师子各依其方色",说明唐朝是按照"五方""五色"来舞狮的,体现了中国传统的"五行"思想。"五方"分别指的是东、南、中、西、北五个方位,对应的"五色"分别是青、赤、黄、白、黑五色,而黄色一直都是帝王的专属颜色,因此,黄色的狮子应该是居于中央位置。从人数上来看,有狮子,又有歌者,仅歌者已达一百四十人,可见此时的狮子舞阵容是多么庞大。

除了以上宫廷中上演的狮子舞,在西北边疆军队中也可以看到狮子舞的身影。唐代诗人白居易《西凉伎》中云:"西凉伎,假面胡人假狮子。刻木为头丝作尾,金镀眼睛银贴齿。奋迅毛衣摆双耳,如从流沙来万里。紫髯深目两胡儿,鼓舞跳梁前致辞。应似凉州未陷日,安西都护进来时。须臾云得新消息,安西路绝归不得。泣向狮子涕双垂。凉州陷没知不知?狮子回头向西望,哀吼一声观者悲。贞元边将爱此曲,醉坐笑看看不足。享宾犒士宴三军,狮子胡儿长在目。……奈何仍看西凉伎,取笑资欢无所愧。纵无智力未能收,忍取西凉弄为戏。"③说的是:狮子郎头戴紫髯、深目的胡人面具,狮子是木刻狮头,金眼银齿,表演时做出摆耳、摇头转首等动作。

关于边疆流传的狮子舞表演样态,可以参照从新疆出土的唐代狮子舞陶俑(图6-3)。

① 《立部伎》是唐朝宫廷的乐舞集成,包括《安乐》《太平乐》《破阵子》《庆善乐》《大定乐》《上元乐》《圣寿乐》《光圣乐》共八部。
② (唐)杜佑:《通典(下)》,岳麓书社1995年版,第1958页。
③ 师长泰注评:《白居易诗选评》,三秦出版社2008年版,第155页。

第六章 驱逐与纳祥——东亚狮子舞

唐代以后,宫廷狮子舞开始衰弱,逐渐被归为不太受重视的百戏中。《宋史》卷九十五云:"百戏有蹴球……狮子……踏索、上竿、筋斗、擎戴、拗腰、透剑门、打弹丸之类。"[①] 此后,官方的记录中不再出现狮子舞在宫廷中的表演记录。

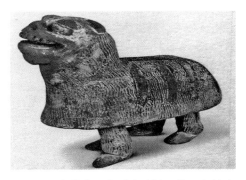

图6-3 唐代狮子舞陶俑(新疆维吾尔族自治区博物馆馆藏)

狮子舞除了在宫廷中活跃之外,一直以来在民间也存在,宋代之后,狮子舞基本上以民间活动为主,其表演形式可见于一些民俗画中。如南宋苏汉臣绘制的《百子嬉春图》(图6-4)中就有狮子舞,两个小孩披着狮被,装扮成一头狮子,旁边四个小孩,或牵狮头,或持小鼓追赶狮子,或舞蹈嬉戏,场面轻松欢快,充满了喜庆气氛。

图6-4 百子嬉春图(尚永琪《莲花上的狮子——内陆欧亚的物种、图像与传说》插图)

现今我国民间流行的狮子舞,一般由两人合作,身披狮被,一人扮狮头,一人扮狮尾,俗称"太狮"。一人披狮被装扮而成的俗称"少狮"。引舞的人扮成武士、狮子郎、大头和尚等,手持绣球、拂尘、蒲扇等不同道具。在大鼓、大锣、唢呐及笙管等乐器的伴奏下,引舞的引着太狮、少狮等上场起舞,场面壮观热烈。

狮子舞根据分布地区可以分为南狮和北狮(图6-5),而两者均又可细分为文狮和武狮两类。文狮重表演,有抢球、戏球、打滚、舔毛、搔痒、洗耳等风趣动作;武狮重武功和技艺,有爬高、踩球、过跷板、走梅花桩等高难度动作。在狮子舞的腾、闪、跃、扑、翻、滚等动作中,能变幻出许多高难度技巧,如"狮子出洞""过天桥""狮子踩球""猛狮下山""二狮抢球""高台饮水"等。

狮子舞流传至今,在全国各地已经形成多姿多彩的艺术形态,如有:板凳狮、手摇狮、提线狮、火狮子、席狮、梨狮、高竿狮子等多种表现形式,并有着本地

① (元)脱脱等撰:《宋史》,中华书局2000年版,第2241页。

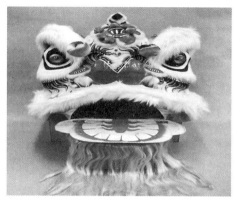 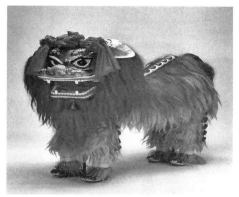

图6-5　福井县立若狭历史民俗资料馆《狮子头》之南狮（左）、北狮（右）①

区的风格与特色。如北京地区的扎狮头很讲究，狮头越重，耍狮的功夫技巧越高。狮头最重可达90多斤，动作以摔跌见长。河北徐水碑里狮子舞，造型优美，动作矫健，能攀登、跳跃五张八仙桌；山东的火狮子，在硝烟弥漫中，腾空跳跃，令人叫绝；安徽的手狮舞，又以小巧玲珑著称，有的在狮身内燃点蜡烛，称为火狮，常伴以十多盏云灯，狮子好像是在彩云之中飞舞；江西的打狮子，有"狮子挂牌""过桌子四角""打四方"等传统舞法；另有手摇狮与武术、灯彩相结合，一人舞球，一人舞青狮，一人舞黄狮，狮身能屈能伸，灵巧、精美。湖南的勇士斗狮，动作朴实、刚健，表演勇猛、灵活；广东的醒狮舞，能攀上高耸的竹竿摘取彩礼，俗称"采青"；四川有高台狮子和地盘狮子等不同形式，经常表演破阵，一般文阵不攀高，武阵必登高，能做出"高井打水""封侯夺印""姜太公钓鱼"和"天鹅抱蛋"等惊险动作。此外，有些地方还有大刀对狮子、猴斗狮、罗汉戏狮、狮带崽等各种各样的舞狮。在少数民族地区也有这种形式，如湘西苗族的狮舞和青海藏族的雪狮，也独具表演特色。

（二）狮子舞东渐韩国和日本

正如上文所述，狮子舞是在汉魏时期传入我国的。那么，再由我国传入日本、韩国的时间应该在这之后。

先来看狮子舞东渐韩国的情况。关于韩国狮子舞的最早记载，新罗时期崔致远的《乡乐杂咏》五首，其中《狻猊》就是狮子舞，来自龟兹："远涉流沙万里

① 《狮子头》，福井县立若狭历史民俗资料馆2008年版。

来,毛衣破尽着尘埃。摇头掉尾驯仁德,雄气宁同百兽才。"[1]崔致远诗文描述此狮子不远万里由西方涉流沙而来,在东方仍不失"百兽之王"之威力,后句狮子舞形态与中国唐代诗人白居易《西凉伎》无二致,这再次印证了韩国狮子舞来自西域的事实,确切地说是狮子舞由西域传入中国,再由中国传入韩国。

那么,韩国狮子舞是何时、如何传入韩国的?这里我们引用钱茀先生的一段文字:

> 百济是受佛教影响较深的国家,佛教假面舞是盛行朝鲜半岛南部的主要表现形式,它源于中国南方荆楚一带。传说612年,由中国回到朝鲜的艺人味摩之传入百济,并加工成假面舞剧《伎乐舞》,其演变形态至今优存。[2]

从这段文字可知,《伎乐舞》是612年由朝鲜艺人味摩之从中国南方荆楚一带学来,并带回朝鲜,加工形成的佛教假面舞剧。需要注意的是,这里的《伎乐舞》中就包含狮子舞,主要用于寺院中的佛事活动中,这一点将会在后文详细展开,此处不再赘述。

关于狮子舞东渐日本,目前有明确记载的是,《日本书纪》卷二十二推古天皇二十年(612)条:"百济人味摩之归化。曰:学于吴,得伎乐舞。则安置樱井而集少年,令习伎乐舞。于是,真野首弟子、新汉齐文二人,习之传其舞。"也就是说,日本的狮子舞是由百济人味摩之传入的。

对比上文韩国狮子舞传入的说明部分,可以发现,狮子舞得以传入韩国和日本,百济人味摩之作出了重要贡献。那么,为什么味摩之会脱离大陆投奔日本呢?关于这个问题,翁敏华教授曾给出了这样的解释:这或许与当时中国和朝鲜半岛的百济国的关系变化有关。那时朝鲜半岛尚处于三国分裂状态。开始时百济与隋结成了友好关系,后来为了与高句丽一同攻击新罗,百济不得不与隋唐对立,导致覆灭的下场。百济在隋唐时代与高句丽、日本的关系好,与中国及新罗是敌对关系。在此情况下,味摩之转投日本也在情理之中。归化日本,味摩之绝非个例,百济早在纪元前就向日本列岛移民,在朝鲜半岛失势后,更掀起了移民高潮,日本的大和朝廷中,已经形成能左右朝政的势力派别,其中的"苏我氏"

[1] 金富轼原著,孙文范等校勘:《三国史记》,吉林文史出版社2003年版,第411页。
[2] 钱茀:《味摩之与山台都监假面舞剧——为〈中国大百科全书·音乐舞蹈〉"朝鲜古典舞蹈"条订正》,载《上海艺术家》2000年第C1期,第77—78页。

就是百济移民的势力代表。日本历史上,就日本引入佛教之事,苏我氏与日本原住民势力物部氏意见上产生了强烈的分歧,6世纪末以苏我氏取胜告终。味摩之于7世纪初赴日本传授佛教艺能"伎乐",当与百济移民势力和佛教势力在日本上升有关①。

这里需要补充的是,612年味摩之传播伎乐到日韩,这是明确见诸文字记载的,但在这之前,由于商贾的来往,民间也可能流传过去,只是不见经传而已。

二、狮子舞与傩

中国傩祭始于殷商,早在其诞生时便确立起以傩逐疫的传统,之后随着佛教、道教逐渐深入民间,影响日益增大。傩为求本身的生存与发展,扩大自己的神系,不得不从佛教、道教神谱里吸纳神灵②。而在佛教中,狮子往往被看作护法神,是具有超强威力的瑞兽,能够战胜邪恶,驱逐恶魔,可以说狮子在佛教中的地位是非常重要的,这样一种佛教神兽被傩祭所吸收,成为傩祭的一个组成部分也是合情合理的。狮子舞是人们以狮子为蓝本,以其造型、动态进行再创造的狮子舞蹈,鉴于人们对狮子的认识,狮子舞也被赋予了驱邪逐疫的功能,人们希望通过舞狮子,祛除一切祸害、灾疫,带来吉祥如意。狮子舞与傩祭这种在功能上的不谋而合,促使两者经常同时亮相。历史上狮子舞和傩祭的结合可以更直观地从晚清点石斋画报的一幅古傩图中窥视一二(图6-6)。

图6-6中附文注释"傩以逐疫",很显然图中描绘的是行傩场景。浩浩荡荡的行傩队伍行走在街头,狮子舞导引其前,开道、清场,紧跟着狮子舞的是行傩人一行,几人高举八卦图及写有"驱邪逐疫""赐福迎祥"牌子。两边的店铺燃放鞭炮、夹道相迎,观者人山人海,热闹非凡。从这幅图可以大致了解到傩祭中上演狮子舞的情形。今天这种传统依然存在,两者并逐渐趋于融合,成为驱鬼逐疫,给人们带来幸福吉祥不可或缺的一种艺术表演形式。湖南湘中安化县的"游傩狮"、新化县的"傩头狮子舞"、湘南临武县的"舞神狮子"便是典型代表。此外,自宋代以来,傩祭中的戏剧因素不断增强,由最初的傩舞不断诞生出带有故事情节的傩戏来,狮子舞加入傩祭以来,必然不可避免地要受到傩戏的影响,

① 翁敏华:《中日韩戏剧文化因缘研究》,学林出版社2004年版。
② 曲六乙:《东方傩文化概论》,山西教育出版社2006年版,第20页。

第六章　驱逐与纳祥——东亚狮子舞

图6-6　《点石斋画报》中的"行傩舞狮图"

向戏剧化转化,因此,也可以看到诸如云南各地的傩堂戏(为酬神还傩愿而表演的戏剧节目,简称为"傩戏")中出现大量狮子戏,这也是狮子舞和傩相融合的更高层面的体现。

(一) 湖南省安化县"游狮子"

湘中山地,是号称"蚩尤故里、苗瑶祖山"的古梅山蛮峒区。古"梅山"中的安化县滔溪镇长乐社区的"游傩狮"①,当地人又称"耍狮的"。傩狮是当地的一个神灵,能驱邪斩魔、治病祈福、求雨治虫和保佑一方平安,其圣名为"天符部下神狮王爷"。傩狮头材质为水桐木,正面为暗红色,为饕餮纹吞口造型(图6-7)。以白布为傩狮身,其脊梁和脖子连接处缝以红布条,脊梁两侧中部镶嵌黄布条组成傩狮被,耳朵和眉毛为棕树皮,胡须和尾巴

图6-7　李翔《安化傩狮调查》中的"安化傩狮头图"

① 关于安化"游傩狮"的介绍,参考了李翔《安化游傩狮小考》《安化游傩狮中的准戏曲——地花鼓》的相关内容,在此致以谢意。

为亚麻纤维丝。

游傩狮是一个综合性的、娱神兼娱人的大型民俗活动，主要以夜游式祭祀为主，每年农历正月初一至十五日农闲期间祭祀叫"狮的灯会"，不过也在祭祖、修祠堂、修庙、修族谱、求雨、镇犀牛（治洪灾，当地人认为洪灾是因为神兽"犀牛"作怪引起的）、收煞、驱虫和赶兽等情况下祭祀，当然最重要的还是正月祭祀（表演）。

游傩狮演出的两道关键程序，即起首的祭傩发猖、结尾的谢坛收猖。发猖和收猖主祭梅山教主——世界上唯一倒立的菩萨张五郎，这两道程序均由傩公主持。而正月"游傩狮"时，必须按"不走回头路"的原则进入全村各家各户祭祀并表演，谓之"游"，届时常有成百上千的人参与，历时数日或一月不等。

"发猖"由当地威望最高的傩公主祭，一般在傍晚酉时于村土地庙前举行。其法事程序有启水告白、敬神、邀五猖、吹角接兵、回奉（烧纸）。届时，于一大方桌上放置三个盛满米的计量器具，中间是斗桶，两边是升桶（斗桶是升桶的10倍，为木质；升桶是楠竹制作），三个米桶上均插有灵符，象征分管自然的风、雨、雷、电等神。斗桶前摆放众多木雕菩萨，中间是张五郎和其妻梅山婆婆，旁边有大量当地神祇及巫傩师祖，如王爷菩萨、伍公菩萨和罗王菩萨等。神像前面是贡品、香炉（可以用萝卜代替）和傩公法器（五雷号令牌、牛角、竹卦及小型鼓、钵、锣）等。贡品有猪、牛、羊头各一个（如遇灾年，只象征性地摆放猪、牛、羊肉）；花生、黄豆、苦荞各一碟；酒三碗、茶三碗。在狮头、狮身还未组成全狮前，需由傩公的弟子们尾随，执牛角，抬龙鼓、大铜锣。傩公先要问"卦"，在没有得到神灵允许时，所有乐器严禁敲响，所以，届时有专人用手按着鼓面和锣面，避免无关人等突然敲响。如果乐器被突然敲响，即意味着会招来孤魂野鬼和不义猖兵，致使此次巫傩祭祀失范，巫傩"游傩狮"的祭祀灵验度也不被信任。在发猖过程傩公身穿红色道袍，头戴"前立'三清'，后披吞口"的头扎，手舞足蹈，口念咒语。傩公发猖都首先要祭祀张五郎和李八郎（当地李氏一世祖）及诸菩萨，然后是祭本巫傩坛堂诸菩萨和巫傩祖师，每一个菩萨或神位都要祭到位，一一问卦，全部准许了，傩公会将杂粮撒向四周，把茶水倒于神坛前，然后将三碗酒喷洒在傩狮头上。然后傩公一声号令，在场所有群众齐声高呼"起——啊——"，顿时锣鼓、鞭炮、响铳齐鸣，舞者迅速将狮头和狮尾连接好，旋即狂舞，"发猖"遂告成功。锣鼓的节奏非常急促，类似于古代击鼓进军。

发猖成功后，狮子开始在人群中狂舞"打尖峰"和"拜五方"，随后挨家挨

户进行逐疫的表演。"打尖峰"即狮子冲向人群中狂舞,从围观的群众中挤开一片空地,而后舞狮人和群众对喊,舞狮者叫喊称为"打怄火",群众叫喊称为"胡呐(乱)喊"。一领一喝,声势浩大,宛若浴血厮杀的混战场面。之后的环节就是"拜五方",分别朝东、南、西、北、中五个方位舞蹈,但由于村民的房子建造方位不一,因此一般是堂屋靠神龛的左边角、右边角,堂屋门前的右边角、左边角,最后是正对神龛中心。"打尖峰"和"拜五方"是不管在何地何时,只要是舞狮,就必须有的两个程序。游傩狮有固定的路线和规则。舞狮的路线,以土地庙为中心,理生(当地有知识有声望的长者,分管本地的礼节、道德和一些邻里纠纷的人)提前拟定好舞狮的路线,原则是不能走回头路,即"不能耍回头狮子",当地人认为"耍回头狮子"是不吉祥、瞧不起人、不知道轻重章法的事或人。舞狮讲究平等,原则上每家每户都去,不分贵贱,按规定路线到哪家就是哪家。一般家家户户都会在自家神坛上点灯表示欢迎。但如果家有不便(如亲人去世不满头七,家有即将临盆的孕妇,或主人不悦),只要神坛不点灯,傩狮队就不会进来。傩狮队进家门只能从堂屋正门进入,绝对不能走旁门,进家门后首先是诙谐幽默的"跑马",次为文字华丽、唱腔高亢的"推车"(由当地的儒教理生咏唱)等,而此时主人家就在自家"火堂"中用上等的贡品和酒来祭拜傩狮,向傩狮祈福,最后将酒喷在狮头上,祭拜完毕。然后是耍狮子,一般人家中只舞"打尖峰"和"拜五方"两个傩狮节目。如果家主"有坛"或有"孝服",傩狮最后必须退着出来,意思是不要把坛中的兵将、福禄寿星带走了,其他人家则是迎门而去,意味着把不祥之物及瘟瘴灾难全部收去,以保东家人丁清泰、六畜兴旺、家道兴隆,这是普通人家的祭祀程序。如遇家中有新客、喜事,或户主有特殊要求,会增加很多程序,如:各类拳术、棍术、刀术表演;腕力、转力表演;地花鼓表演;穿桌子、鱼跃,各种倒立、人墙、人塔表演;耍狮表演(图6-8),如懒人耕田、黄狗舔毛、蛤蟆扑水、滚滚开门、黄龙穿洞、乌龙甩尾、划将帅船、扮猴讨钱等。一般会将所有环节全部做完,或由户主专点某些程序。

最后是收猖。"收猖"于正月十六日凌晨在村土地庙前举行。其法事程序有启水告白、敬神、走五猖(回兵)、五猖兵马鉴领红花(剪纸)、烧纸安谢、吹角送兵。"收猖"时神坛的摆设和人员要和"发猖"时一样。收猖前为正月十五元宵花灯节狂欢一夜,大概到次日丑时,全部人员来到土地庙前,将傩狮舞全套舞一遍,然后傩公出场作法。首先是谢祭诸神,然后是主祭张五郎和神狮王爷(傩狮),敬请其把收来的邪气、妖魔全部带走并处理之。最后问卦允许后,傩公把

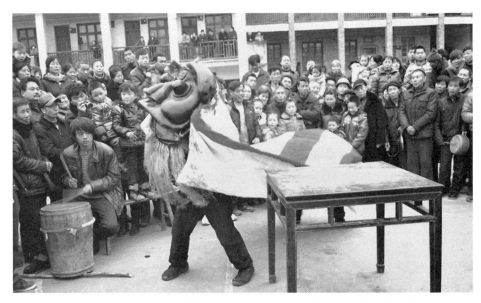

图6-8 李翔《安化游傩狮中的准戏曲——地花鼓》插图"舞傩狮图"

茶、酒倒在神坛前,傩公左手抓起雄鸡在神坛前念念有词,然后将雄鸡斩杀,把雄鸡血洒向神坛四周及提前写好的符咒上,将一些鸡毛和着鸡血及符咒粘贴在土地庙里,整个过程中锣鼓鞭炮声一直不断。最后,傩公将一簇鸡毛和着鸡血粘贴在狮头眉心处,此时锣鼓鞭炮声等戛然而止。将狮头和狮身分离,表示收猖成功。然后将所有的花灯、纸马、花车等全部焚毁,最后所有人全部静静地离开土地庙。

(二)湖南省新化县"傩头狮子"

傩头狮子舞[①]又称狮子舞、舞狮子,流传于新化县水车镇水车、古城两村,是以驱邪逐魔、祈求添丁增口为目的,春季期间举行的原生态傩面舞蹈剧目。傩头狮子造型像狮子却并非狮子,而是红面鼓眼阔口獠牙的饕餮纹吞口。

傩头狮子的狮头材质为水桐木,狮身为白布彩绘镶红布锯齿边,称为狮被。整个傩狮的造型就是一个巨大的饕餮纹吞口加一床"狮被"连接而成。

傩头狮子舞演出也必须履行两道程序,即起首的祭傩发猖和结尾的收猖,其流程、做法和湖南安化县"游狮子"相同。

① 关于新化"傩头狮子舞"的介绍,参考了李新吾等《梅山蚩尤——南楚根脉,湖湘精魂》中的相关内容,在此致以谢意。

发猊成功后，神灵降临人间，狮子在人群中狂舞"打尖峰"和"拜五方"，随后挨家挨户进行逐疫的表演。其表演分为两种情况：在一般人家，只需表演开头和结尾等三、五段10来个回合；若是新建居舍或有新婚夫妇的人家，则需表演全部16段36合。所谓段，是指一个情节，合，则是指一个具体细节。各段、合内容如下：

（1）朝天三炷香。即拜见家主，共3合。（2）钻被。即互相从对方身下钻过，共2合。（3）舔毛。即自行梳理，共2合。（4）比翅。即互比高低，确认对方性别，共2合。（5）捉生。即发情，共2合。（6）洗脸。即自行梳理，共2合。（7）翻被。即自舔生殖器，共2合。（8）打滚。即互相显示自己性别，共2合。（9）配种。即交配，共2合。（10）撒娇。即互相舔舐嬉闹，共2合。（11）怀孕。共3合。（12）滚球。即争夺红绣球以添喜庆气氛，共3合。（13）扫屋舍。即奋勇驱邪，共2合。（14）产子。生下一头小狮子，共3合。（15）叼钱。即由雌狮将一叠点燃的纸钱叼往门外酬谢猖兵，共2合。（16）辞祖。即结束，辞别家主，共2合。

最后，是送神仪式，称作"收猊"。做法与湖南安化县"游狮子"相同，故略。

（三）湖南省临武县"舞岳神狮子"

临武傩狮[①]，俗称"神狮子""舞岳傩神"，盛行于临武县大冲乡油湾村。《临武县志》载："民间为生产丰收、人畜平安、祈求神灵保佑，沙田、大冲乡一带盛行'狮子愿'，即由道士两人，手执黄色狮头，背后十多人戴着面具，分别扮成玉皇、二郎神、关公、土地、菩萨、王母、来宝、观音等仙佛串村走巷。晚上，跳来宝，佛、道、儒三家大杂聚，边歌边舞，闹至半夜再送狮子出村。"临武傩祭"舞神狮子"的仪程大致包括许愿、勾愿、闭傩坛三部分。

（1）许愿。福主委托村庄的户老或长者，到油湾村法师家请法师前来许愿（舞岳傩神狮子愿）。法师接到委托后，择选良辰吉日到福主家，升坛拜叩各路神仙进行许愿、供愿牌。舞岳傩神从外村许愿回傩戏本村后，重新召集傩神扮演者在本村许傩愿。一般于当年正月许愿，到翌年正月还愿、闭坛，才算功德圆满，程序完成。在许愿后的当年冬天还有很多筹备、组织、祭祀等繁杂过程，如装彩神像、开光点眼、路祭桥、拨兵等。

（2）勾愿。由舞岳傩神择吉日在福主村庄或宅里举行，包括起兵马、上脸子、唱谣子等降神环节临武傩有九个傩神，分别是：三娘、来保、夜叉、关公、二

[①] 关于临武"舞神狮子"的介绍，参考了孙文辉《蛮野寻根·狮舞之源》的相关内容，在此致以谢意。

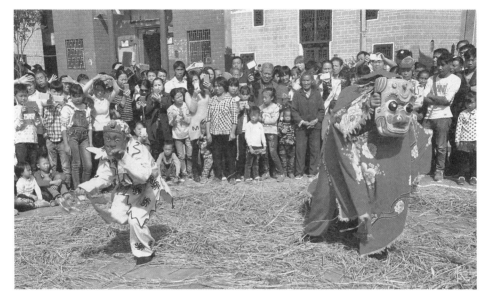

图6-9 麻国钧教授拍摄、提供的湖南临武"舞岳神狮"

郎、土地、猴王、小神(亦称小鬼)和狮头,以及杀牲祭、引神归殿、安兵马、跳傩神、走界、勾傩愿(还愿)、参神明、安龙神、打狮子(舞狮子)、抢稻草、造船、行船、斩小鬼、烧船、送傩神等傩神驱邪祈福环节。

其中的舞神狮表演(图6-9),也称"打狮子(舞狮子)",在驱邪祈福过程中发挥着重要的作用。它是一场狮猴舞表演,讲述猴王与狮王在山中相会的争夺宝珠战,从中描述了猴王的精灵智取和兽中之王雄狮的勇猛,通过精彩表演,猴王最终擒住狮王,从山上牵下来,经过了长沙、衡阳,被舞岳傩神度回在一起的故事。舞狮表演既有趣味性和娱乐性,同时其他几位傩神借助舞狮表演的不同情节,用吉祥的诗句给人们祈福。此外,在猴王与狮王表演的场地上,铺垫着稻草,表演完毕后,人们竞相哄抢稻草带回家,谓之"抢稻草"。猴王与狮王踩踏过的稻草被人们视为神草,认为是傩神所赐的吉祥物,神草拿回家中会带来吉祥如意,放在猪牛栏内六畜兴旺、驱瘟纳吉。

(3)闭傩坛。傩神在外还愿回村后举行。傩神在外还了许多愿,人们恐把一些不吉祥的东西(邪怪、灾难、鬼祟)带回村,于是采取一系列消"秽"环节,如倒秽水、倒旗布、踩八卦等。最后是送神闭坛。至此,许傩愿、还傩愿的福事全部完毕。

纵观安化县的"游傩狮"、新化县的"傩头狮子舞"、临武大冲乡的"舞神狮子",可以发现三者既具有傩文化的特征,又有狮子舞的表演形态。

其傩文化特征主要体现在以下几个方面:其一,戴面具舞蹈。傩戏表演时,演员都会戴上面具。对于傩戏,面具不仅是最重要的造型手段,而且是最鲜明的演出标志[1]。安化县的"游傩狮"、新化县的"傩头狮子舞"、临武大冲乡的"舞神狮子",表演时,舞者头戴木雕彩绘的饕餮纹吞口,这种面具乃是神灵的象征,其表情狰狞、恐怖,增加了神灵的威力,能有效达到驱鬼逐疫的效果。其二,遵循傩戏的演出程序。一般原始形态的傩戏,大都采取了烦琐的或简单的请神—降神—送神的程式[2]。安化、新化、临武的傩狮都基本遵循这三个环节。安化和新化的傩狮都要举行祭傩"发猖"(请神)——发猖成功后,神灵降临(降神),然后挨家挨户逐疫、祈福——"收猖"(送神),临武傩狮虽然外在形式与安化、新化稍有差异,但程序本质是一致的,即开坛、请神许愿(请神)——调兵遣将、驱除邪魔(降神、驱邪祈福)——收兵送神、闭坛。其三,具有驱鬼逐疫、祈福纳吉功能。安化、新化、临武傩狮的表演程序中,请神成功后都有上门替人逐疫、祈福的环节。安化、新化傩狮中,诸如打尖峰、拜五方等,临武傩狮中的跳傩神、打狮子、抢稻草、斩小鬼、烧船等环节,皆具有驱邪逐疫、祈福纳吉功能。

安化、新化、临武傩狮的"舞狮"形态装扮和表演形式:三地的傩狮外形有一定的相似性,狮面均为木质雕刻,像狮又非狮,呈鼓眼阔口饕餮纹吞口像,一条长布系在傩狮头上成狮身,一人举狮头、一人蒙在狮被(象征狮身的幌布)中作狮尾,因狮身较长,舞狮过程中两人并不接触。表演时,三地的傩狮都没有像南狮与北狮那样注重技术的表演,没有登梯、走梅花桩等高难度技艺。安化"游傩狮"的"耍狮的表演"节目有:打尖峰、拜五方、团鱼挖沙、懒人耕田、黄狗舔毛、蛤蟆扑水、滚滚开门、黄龙穿洞、乌龙甩尾、划将帅船、扮猴讨钱等。新化"傩头狮子"主要由三只"傩头狮子"、引狮郎一人(手持红绣球引狮子)组成。傩头狮子分别是雄狮、雌狮、幼狮,其中幼狮由一人扮演,成年雄狮、雌狮分别由两人扮演。队伍里除引狮郎和舞狮人外,还有打击乐演奏手八人,唢呐吹奏手两人,首事一人,师公一人,共计十八人。表演时,场地上有一个小桌子,没有多

[1] 曲六乙:《东方傩文化概论》,山西教育出版社2006年版,第69页。
[2] 曲六乙:《东方傩文化概论》,山西教育出版社2006年版,第68页。

么高难度的技艺,最多是登桌表演,舞蹈时演员们按情节的发展配合上场表演。舞狮表演从头至尾没有一句唱腔或念白,只有演员的"呵荷"声代表狮子的吼叫;伴奏为小八音锣鼓和两支唢呐,曲牌为《大开门》《得胜令》等。整个表演约需1个小时,全部表演有十六段三十六合。临武"舞神狮子"的舞狮表演打狮子(舞狮子)非常有特色,讲述猴王精灵智擒兽中之王狮王,被舞岳傩神度在一起的故事。为什么会出现猴王打狮子的情况呢? 这也许是从《西游记》中,唐僧西天取经路过狮驼岭时,猴王孙悟空大战狮子精演绎出来的故事情节吧。也就是说临武"舞神狮子"的舞狮表演已经初步具备了故事情节、矛盾冲突、舞蹈动作等戏剧因素了。

(四)云南傩祭中的狮子戏

正如上述临武"打神狮子"表演,随着狮子舞不断地发展,其由起初单纯的戴狮型面具的舞蹈,逐渐演变出许多以表演神话题材为主的有故事情节、有人物、有矛盾冲突的哑剧、舞剧、傩戏,但无论其形式如何演变,驱逐纳吉功能始终存在。

云南各地的傩祭中上演大量傩戏,其中就有"跳西游"这样的狮子戏,也称"狮灯戏"①,一般在春节或者村寨中老人去世时演出,以驱鬼逐疫,纳吉祈禳。"跳西游"主要表演唐僧西天取经斩妖杀魔的故事,以及表现以狮子故事为内容的戏曲,一般在跳狮子舞后上演。后来,演出剧目内容逐渐扩展,根据《三国演义》《封神演义》《杨家将》等民间传说故事,又延伸编演了"跳三国""跳封神""跳杨家将"等戏曲。同时,还穿插演出一些花灯剧以及耍把式,单独表演或通过剧情表演各种拳式、武术和兵器舞,成为一台综合性演出。因为这些演出大都以"还傩愿"的形式出现,谢神还愿,驱鬼酬神,所以民间俗称"傩堂戏"或"傩愿戏"。演出前举行傩仪,演出时,要将面具一一挂在案桌上,戏中需要某一面具时,才去取用,而看作神祇在活动。演出大都是以地摊子方式进行,耍狮子及其他戏不少是武打戏,砍砍杀杀,因此,有些地方把狮灯戏俗称地戏、土戏、跳戏、耍戏等。由于历史久远,很多狮灯戏剧目已经失传,仅有少数狮灯班还表演"跳西游",如云南省楚雄市多克乡等地演出的"跳西游"剧目《笑和尚戏柳翠》,这是狮灯戏的一折小戏。装扮柳翠、笑和尚、猴子、狮子都带纸糊的面具,着戏装,持拂尘、棍棒等,在鼓、锣等乐器的敲打节奏声中徐徐出场,表演"开

① 关于狮灯戏的相关剧目,参考了高登智《耍狮子与傩文化关系蠡测》(载《民族艺术》1994年第1期)。

四门""拜四方""戏狮""猴子戏和尚",在和尚肩上、肚子上攀登翻筋斗,互相比手画脚地调笑,有的还有伴唱,令人捧腹。这是一出古朴的傩戏,很多灯班演出开始大都要在耍狮子后表演这出小戏。昭通地区沿金沙江沿岸各县狮灯班,演出的狮灯戏"跳西游",狮子角色表演的内容和套路很多,有"狮子吞象""还魂""敬菩萨""学文化""撞钟击鼓"等,都有一定的情节。大头和尚指挥逗引狮子和猴子表演各种动作及耍武术,完全是哑剧、闹剧,可表演几个小时,也可短到几分钟即可结束。以《元山采药》一剧来说,表演内容:大头和尚和猴子逗引戏耍狮子,狮子恼怒咬伤和尚,猴子用金箍棒将其打死,反受和尚责难,猴子不服与和尚争吵,并挥棒打他,和尚念紧箍咒反复二十多遍,痛得猴子满地打滚求饶,被迫满怀怨气到元山采回草药,煮好喂狮子吃,按摩接骨,使狮子复活。实际上是从唐僧西天取经途中大战狮子精演绎出来的一出小折子戏。演此剧时,打锣鼓的边击乐边向观众又说又唱交代故事情节。同样,布依族耍狮子也表演这一故事内容,由5人演出,其中2人扮狮子、1人带和尚面具、2人扮小猴,先是和尚与狮子嬉戏玩耍,被咬伤,一气之下举刀砍翻狮子,自觉失手,痛哭流涕,在小猴劝导下,到山上采来草药喂给狮子吃,救活了狮子,又一起尽兴玩耍。云南省富源县古敢水族自治乡补掌村民间艺人狮灯戏,演出的《唐僧取经》更有发展,是一出比较完整的"跳西游"傩戏。演出时,先是耍狮子,有的是一对大狮子,也有的再加一对小狮子,翻腾跳跃进行表演,称为"扫开场"。之后,由德高望重的老人或灯头用押韵句向神灵祈祷,乞求上苍让谷物获得丰收,扫除灾星,诵念一些消灾除疫辟邪求吉利的话语。然后,随着锣鼓打击乐声,唐僧、孙悟空、猪八戒、沙和尚持武器出场,耍弄一通兵器后,先后与白骨精、铁扇公主、红孩儿、牛魔王厮战,打斗中孙悟空还拔下毫毛一吹,马上有五六个小猴子欢喜跳跃上场投入战斗。各个人物都要表演武功技巧,即耍刀玩棒,民间称之为跳"把式舞",并进行对打。最后与狮子精大战,表演狮子舞,狮子笑天扑地滚绣球,还表演上高台(用8张方桌叠成),最上一层有条凳,狮子和孙悟空、小猴子表演惊险动作,令观众啧啧称奇。这完全是戏剧性表演,演出的人物角色都戴面具,与现在舞台演出的戏剧脸谱相似。圆场子时,打锣鼓的又说又唱叙述唐僧取经斩妖故事,使观众了解演出的剧目剧情。

综上所述,狮子舞是历史上源远流长的一门传统艺术,人们希望通过舞狮得到狮神的护佑,帮助抵御灾祸,祛除鬼疫,带来平安吉祥。但当狮子舞走进傩堂,在傩堂戏的影响下,逐渐向戏剧化演变,耍狮子题材逐渐扩展成"跳西游",

后来又出现"跳三国""跳封神""跳杨家将"等,从简单的舞蹈发展到内容复杂、有故事情节、有人物、有矛盾冲突的傩戏,民间俗称狮灯戏。其最大特色是戴面具,成为傩坛的戏神,一个面具就是一尊神或一个妖魔鬼怪,表演和面具凝聚着浓烈的宗教色彩和纯朴的民间文艺性。不管怎么说,以驱邪除疫、杀鬼降魔、酬神、娱神为目的的狮灯戏,是古代傩活动的遗存。

三、民俗节庆中的狮子舞

狮子舞,也称"耍狮""舞狮",是中华各族民间的传统艺术之一,除了在上节提到的、出现在傩祭等祭祀性活动中之外,每逢元宵佳节或集会庆典,民间都以舞狮来助兴。狮子在中华民族人民心目中为瑞兽,是一种辟邪动物,象征着吉祥如意,从而在舞狮活动中寄托着民众消灾除害、求吉纳福的美好意愿。以下介绍几种民间节日中的祥瑞型狮子舞。

(一)凉州狮子舞

狮子舞在凉州(今甘肃省武威市)很早就盛行了,到唐代流传到长安,成为宫廷乐舞中不可缺少的节目。当时,无论是宫廷宴会、迎送使节,还是庆功祝捷等仪式中,都以西凉伎表演的狮子舞为主要节目之一。

在凉州,除春节外,在其他喜庆的日子里也常以舞狮助兴。凉州狮子舞是两人合作扮一头大狮子,俗称"太狮";一人扮一头小狮子,俗称"少狮";另一人为武士,起指挥调度作用。到目前为止,凉州民间有些地方的武士,其扮相仍为"胡人",手拿绣球作引导,并先开拳踢打,翻腾跃扑,以诱引狮子起舞。狮子舞在表演前和表演过程中,都要放鞭炮为狮子助威。噼里啪啦一阵鞭炮响过之后,在烟雾腾飞中,狮子随着锣鼓点的轻、重、快、慢,忽而翘首仰视,忽而低头回顾,忽而回首匍匐,忽而摇头摆尾,忽而又与少狮追逐奔突,千姿百态,妙趣横生。高明者甚至能模仿狮子的许多动作,如舔毛、擦脚、搔头、洗耳、朝拜、翻滚等,均惟妙惟肖,十分逼真。

凉州狮子舞另有一种耍法,即两头大狮子,一雄一雌,雄狮全身为金毛,雌狮全身为绿毛,各率两头小狮子表演。表演的程式基本上与上相似,但最有趣的是表演到高潮时,雌狮子有一场"产仔"表演。"产仔"之前,雌狮会有各种"产前征兆"的表演,如直立、翻滚、摇头、甩尾、动睛、抖毛等动作,表现其分娩前的阵痛。紧接着,雌狮俯卧在地,浑身颤抖,显得痛苦万状。此时,引狮的武士将绣球摆到雌狮头前,放炮人手提鞭炮,点燃后绕狮身疾速游走。表演场内

锣鼓声更急,鞭炮声齐鸣,只见雌狮在瑟缩抖动中渐渐站起,抬腿前行。一抬腿,胯下便滚将出来一只活泼可爱的小狮子,欢跃奔腾,四蹄乱动,脖子上一串金灿灿的小铃铛清脆作响。然后,第二只、第三只……可以接连产下五六只小狮子。"产仔"后的雌狮,满怀做母亲后的欢悦之情,一反前态,与众小狮逗弄嬉戏,异常亲热;观舞的人们也欢呼雀跃。人狮相亲,心灵沟通,忘乎所以,共享天伦之乐。

凉州狮子舞还有一种惊险绝妙的耍法,即高台狮子舞。旧时的高台狮子舞一般都在正月,城里由商会出面组织,农村由社火会或水系组织。表演前,先用特制的长条木凳搭起一座约十米高的方塔。为了保持稳定,凳脚都垫着厚厚的一层麻纸。表演开始,先由舞狮人手执绣球,在塔下空场中翻一串跟头,耍几样拳脚,然后引出狮子。在锣鼓鞭炮声中,舞狮人攀塔而上,边攀边舞,以各种动作逗引狮子。狮子昂首纵身,在绣球引导下登上木塔,拾级而上,做出各种惊险动作。尤其在攀上塔顶之后,更有一番高难度的精彩表演。表演过后,舞狮人翻下塔顶,狮子口衔木凳,逐层拆卸而下,犹如耍杂技一般,十分惊险。

(二)林城青狮舞

林城青狮舞是林城镇(浙江省长兴县)富有地方特色的一种群众性传统文化,起源于佛教,最早以"花会"形式出现,肇始于唐代,盛行于明清。林城人一直以狮子为避邪之物、吉祥象征,因此在许多的房屋门口,桥头两侧等公共场地都能见着形态各异的石狮,并在敬神祭祖时,以舞狮习俗寄托丰收、太平的良好愿望。狮舞一般在正月或喜庆节日,由狮子班组织进行活动。每遇狮子班进村演出,都有专人报信,而且吹号、敲锣、打鼓、放鞭炮,热烈非凡,示意吉祥降临。

林城青狮一般由"急急风"锣鼓入场(也可播放专门的音乐),"青狮"浑身为青绿色,狮头较小,每头狮子由两人合扮,前者双手握住狮头道具戴在头上,后者俯身双手抓住前者的腰带,身披着用麻、羊毛编织加工而成的狮皮。锣鼓一响,一对狮子(一雌一雄)欢跃起舞,表演非常灵活,其动作有蹦跳、欢跳、狮子直立、双狮对吻、搔痒、狮子攀桌、狮下桌前跳、狮下桌侧跳、狮子打滚等,舞狮者动作难度较大,要经过不断艰苦操练方能胜任。

除了正月"拜门子"外,林城青狮还有"打地场"表演,即每逢喜庆佳节在农村村头作集体表演,并由领班人员表演"喊彩",即一边让狮子舞动一边说唱

一些大吉大利的话（俗称"讨吉利"），但没有正规的曲调，领头的狮子则要表演"含彩"，即主人将红包系在一根棒上，把棒举高，狮子用嘴巴去接红包，跳得越高则红包给的钱越多，俗称"接彩头"。在"打地场"中有一项表演动作，当地人称之为"背包"，舞青狮者会在原来表演动作的基础上融合部分武打和杂技动作，技巧更加高，场面也更加精彩。整个狮舞过程一般情况下表演时间约15分钟，表演三段后方可收锣。

（三）临海黄沙狮子舞

"黄沙狮子舞"，又叫"上桌狮子"，主要活动于浙江省临海市西北山区白水洋镇的黄沙洋一带。从大年三十开始到二月初二这一段时间，艺人们要走村串乡地去表演。黄沙狮子舞是集舞武为一体，娱神娱人，寄托着民众美好的期盼。黄沙狮子的中心区域黄沙洋及其传播地的百姓们祈望风调雨顺、五谷丰登、人财两旺、吉庆平安，都祈盼狮舞为他们赐吉祥，消灾降福，热热闹闹地欢度节日。

黄沙狮子，与一般的舞狮不同，它不但能在地上做翻滚、抢球、停立等动作，又能在高台上表演各种风趣的动作。高台表演时，演员在八仙桌上翻飞的同时，还兼要过堂、桌上筋斗、下爬点、悬桌脚、叠罗汉等翻桌动作。跳桌是整个表演中难度较高的，由四十几张桌子呈梯形相叠成九重桌，约有三丈二尺高，跳桌到最高时，一个"绝"字就落在最高的第九重桌子的四只脚上——桌脚朝天，一个艺人就在这四只桌脚上跨步移动，脱鞋脱袜，尽显绝技。

（四）广东醒狮

广东醒狮属于中国狮舞中的南狮。关于醒狮，在广东民间流传着这样的故事：在远古时期，广东南海一带发生了瘟疫，死人无数，这时出现了一只神兽，神兽走过的地方，瘟疫全部消失了。为了报答神兽的恩情，乡民们便用竹篾和纸，扎成神兽的样子，配合鼓乐舞动，以表示礼祀之心。因为神兽的模样酷似传说中的狮子，因此又被乡民们称为"瑞狮"，而"瑞"在粤语中和"睡"是谐音，叫"睡狮"不吉利，为了避讳，加上"瑞狮"也暗喻着驱邪镇妖的寓意，便将"瑞狮"改为了"醒狮"。

自古以来，广东醒狮被认为是驱邪避害的吉祥瑞物，每逢节庆，或有重大活动，必有醒狮助兴，长盛不衰，历代相传。

醒狮是融武术、舞蹈、音乐等为一体的文化活动。表演时，锣鼓擂响，舞狮人先打一阵南拳，这称为"开桩"，然后由两人扮演一头狮子耍舞，另一人头戴笑面

"大头佛",手执大葵扇引狮登场。舞狮人动作多以南拳马步为主,狮子动作有睁眼、洗须、舔身、抖毛等。主要套路有采青、高台饮水、狮子吐球、踩梅花桩等。其中"采青"是醒狮的精髓,有起、承、转、合等过程,具戏剧性和故事性。"采青"历经变化,派生出多种套路,广泛流传。遂溪醒狮在表演上从传统的地狮逐步发展到凳狮,由凳狮又发展到高台狮、高竿狮,由高竿狮又发展到桩狮。桩狮的难度也在不断增大,如增加了走钢丝、腾空跳等表演类。最高的桩接近3米,跨度最大达3.7米,充分体现了"新、高、难、险"的特色,被誉为"中华一绝"。广州市的沙坑醒狮的道具造型特点是:狮头额高而窄,眼大而能转动,口阔带笑,背宽、鼻塌、面颊饱满,牙齿能隐能露。表演分文狮、舞狮和少狮三大类。通过在地面或桩阵上腾、挪、闪、扑、回旋、飞跃等高难度动作演绎狮子喜、怒、哀、乐、动、静、惊、疑八态,表现狮子的威猛与刚劲。

20世纪80年代以来,几乎乡乡都有自己的醒狮队,一年四季,开张庆典锣鼓声不断,逢年过节,狮队便上街采青、巡演。各镇、乡村群众性的狮艺普及也盛况空前。

(五)贵州省道真县高台狮子舞

贵州道真县高台狮子舞系仡佬族传统体育项目,被列入省级非物质文化遗产代表性项目名录。因借助普通农家饭桌搭建高台,并于其上舞"狮"而得名。"高台"木桌,多取7张、9张或12张,总高10米左右。搭建方式分为"宝塔式"与"一炷香式"两种。其顶上一张均取倒立方式,作"踩斗"之用。高台舞狮表演分地面和台上两部分。地面动作有踩高桩、叠罗汉、翻拱桥、搭泥饼等,台上动作有鳖鱼吃水、倒上桫椤、节外生枝、遥视苦海、天外探天、天王封印等。因表演者均为普通农民,且毫无任何保险设施,动作极尽高、难、险、巧,目睹者无不叹为观止。尤其"踩斗"一节,"雄狮"于四只桌脚之上,昂首眺望或掉头理毛、俯首舔脚、飞腿伸爪,并旋舞一周,参拜四方,惊险达于极致,表演进入高潮。

因高台狮子舞起源于宗教神话,其雏形为戏剧。加之"目连救母"的神话故事,为其主要表演剧目,故表演者中除了四名配乐者外,往往还有孙猴、和尚、雄狮(由两人顶戴用竹篾与彩布制作"狮皮"合扮)三个主要角色,且各以相应面具和服饰为特征(图6-10)。高台舞狮之目连戏讲述的是,西天大觉雷音寺弟子目连,自幼慈悲修行,一念成真,功德圆满。因念母亲生养之恩未报,特请佛祖颁旨一道,前往天宫、地府寻母。后得知母亲生前罪重,正在拔舌、寒冰诸般地狱轮番受罪;最后竟被转至铜铁围城中,为遮天黑雾所蔽,万丈高墙、千重铁壁所拘。

图6-10 麻国钧教授拍摄、提供的"道真县高台舞狮"

目连虽使神通,无有作用,只得再祈佛祖;终得佛祖所赐袈裟、明珠、锡杖,大放毫光,振破铁城。转轮天王不得已,便使其母投胎阳间王员外家,成为一只白毛恶犬,替其看守财帛。目连担经找到,化其白犬,一头挑经,一头挑白犬(母亲),去参拜佛祖,佛祖被其孝心感动,封其为地藏菩萨,同时敕封其母为金毛狮子。

(六)湖南省临武县西山瑶族布袋狮子舞

瑶族布袋木狮舞(图6-11)是湖南临武西山瑶族乡非物质文化遗产项目之一,是瑶族喜闻乐见的一种道具舞,每逢节日演出,走街串户,驱邪送福。

布袋木狮舞少则两个人舞,多则四人甚至十几人舞动。狮头用泡桐木雕刻而成,长方形状,分上下两块,上为狮子面部,下为狮子下颚唇齿。木狮舞动,锣鼓、唢呐等齐奏,木狮头按乐曲节拍,

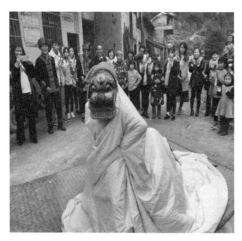
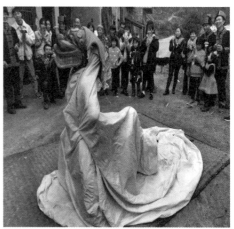

图6-11 麻国钧教授提供的湖南临武西山瑶族"布袋狮子舞"

两唇一合，发出蝈蝈的响声。舞狮共有72种动作造型，如扮成台桌、打稻用具、风车、鲤鱼跳龙门、乌龟爬山等，富有强烈的生活趣味。

第二节　日本狮子舞

日本的狮子舞主要分为两大类：一是民俗艺能，二是舞台艺能。这种情况与我国大致相同。日本民俗艺能中的狮子舞根据其表现形态，又分为一人立狮子舞和二人立狮子舞。其中，一人立狮子舞，虽说也叫作狮子舞，但更多时候是一个人套着鹿头装束进行表演的，故该体系的狮子舞常常也被称作"鹿舞"（或鹿踊），有的地区也使用龙头、猪头、蛇头、熊头、虎头、麒麟头等装束，一般认为该体系的狮子舞是日本本土所固有的。二人立狮子舞，即一头狮子由两人钻进代表狮身的幌布中进行表演，这一体系是由中国吴地流传过去的伎乐、散乐、舞乐中的狮子演艺继承发展而来，与中国大陆的狮子舞有明显的血缘关系，故又被称为"唐狮子"。以下就按照上述两大分类，分别探讨日本的狮子舞。

一、民俗艺能中的狮子舞

（一）一人立狮子舞

一人立狮子舞，一般由一人操纵一个狮子头，狮子头连带着像斗篷或像披风一样的幌布，幌布上画有狮毛或其他吉祥图案，自成狮身，舞者多在腰间挂羯鼓或太鼓，边舞边打鼓。一般三头狮子为一组，故也称"三匹狮子舞"。当然，也可以看到4、5、6、8、12头狮子同时起舞的情况。一人立狮子舞主要分布在东日本地区，其典型代表是鹿踊，偶尔也可以看到有些地方使用猪头、龙头、蛇头、熊头、虎头、麒麟头等装束舞蹈的，以下就来了解一下该体系狮子舞的情况。

1. 鹿踊

日本人自古就有鹿信仰，把鹿当作一种神兽来看待，在氏族的祭祀活动中，经常用鹿做牺牲供奉神灵。关于这一点，日本民俗学家柳田国男在其论作《狮子舞考》里已经做过论证，他指出："在青森县南津轻郡黑石町一个叫作'狮子沢'的山路旁边，有约五六尺大的岩石，岩石表面上刻有无数大大小小的鹿头，旁边的树洞里也有一块小岩石，上面也同样雕刻着鹿头。那鹿脸雕刻得非常真实，耳朵非常大，再看那鹿头杂乱无章，显然是多次添加雕刻上去的。在这么偏

僻荒凉的山里为什么会有这样的雕刻石,谁也无法说明。根据当地的传说,说这是神的杰作,每年七月七日,会新添两个鹿头上去。或许在岩石上雕刻鹿头之前,这里就有猎杀鹿来祭祀神的习俗,以此祈愿丰猎、氏族繁荣昌盛。"① 此外,在宫城县金华山的黄金山神社、奈良的春日大社、鹿岛神宫都供养鹿,把鹿当作神来崇拜,鹿死后建"鹿冢",设鹿灵地,这种浓浓的鹿信仰深深地影响着日本人的思想行为。

在狩猎时代(绳纹时代),鹿是一种重要的狩猎对象,日本先民对给自己提供肉和毛皮的鹿心存感激,同时,又非常恐惧那些被自己猎杀了的鹿的灵魂作祟,就头戴鹿角,扮作鹿的样子来舞蹈,供养、抚慰鹿灵,可谓"动物供养"②。进入农耕时代(弥生时代),随着稻作范围的扩大,各地开始开荒种稻,也许正是由于人们的开荒行为,加之该时期寺院大兴土木,滥砍滥伐山木,掠夺了鹿、野猪等兽类的生存环境,它们开始入侵人类的这些"新垦田",故此时人们在田间表演鹿踊,含有驱逐这些害兽的咒术作用。③ 到了近现代,鹿踊逐渐向"恶灵镇魂供养"性质演变,在日本东北一些地方,如岩手县北上市口内町、山形县庄内地方以及秋田县等,每年孟兰盆节期间,人们会在本地集体墓地的一角表演鹿踊,以此来供养、抚慰村社集体的恶灵(即恶灵的镇魂供养),然后迎接祖灵,但近年来鹿踊用来供养祖灵的倾向逐渐增强④。

总之,鹿踊是日本人的鹿信仰的产物,不同时代的人们根据自己的生活需求不断赋予鹿踊以特殊意义:狩猎时代的动物供养—农耕中后期的驱除害兽—近现代的恶灵镇魂供养、祖灵供养,可以说鹿踊从其产生起就有浓厚的祭祀性质,随着这种祭祀性鹿踊的发展,人们不断地给其中加入艺术要素,使其面貌不断丰富多彩起来,以下我们就通过史料记载来了解一下鹿踊的历史形态。

日本古文献当中,关于鹿踊的最早记载见于《日本书纪》清宁天皇二年十一月条⑤,亿计(后来的仁贤天皇)、弘计(后来的显宗天皇)二王流落在播磨国赤石郡期间,参加了一场新屋建成的庆祝宴(日语里把建筑相关的庆祝仪式统称

① 柳田国男:《狮子舞考》,《民俗艺术:狮子舞号》第三卷第一号,地平社书房1930年版,第243—260页。
② 菊地和博:《东北的历史风土与鹿踊》,载《狮子舞与鹿踊》,季刊:东北学第十二号,东北文化研究中心2007年版,第144页。
③ 折口信夫:《折口信夫全集(第一卷)》,中央公论社昭和47年版,第152—153页。
④ 菊地和博:《东北的历史风土与鹿踊》,载《狮子舞与鹿踊》,季刊:东北学第十二号,东北文化研究中心2007年版,第144页。
⑤ 鹰田义一:《狮子舞史考》,三和印刷株式会社1990年印刷出版。

为"室寿"），在该庆宴上先是兄长億计王起舞，随后弟王弘计头戴鹿角再舞，边舞边吟唱"室寿"歌，歌词如下：

> 築立稚室葛根、築立柱者、此家長御心之鎮也。取舉棟梁者、此家長御心之林也。取置椽橑者、此家長御心之齊也。取置蘆葦者、此家長御心之平也。（蘆葦、此云哀都利。葦音之潤反。）取結繩葛者、此家長御壽之堅也。取葺草葉者、此家長御富之餘也。出雲者新墾、新墾之十握稻、於淺甕釀酒、美飲喫哉。（美飲喫哉、此云于魔羅儞烏野羅甯慶柯倭。）吾子等。（子者、男子之通稱也。）脚日木此傍山、牡鹿之角（牡鹿、此云左烏子加）。舉而吾儛者、旨酒餌香市不以直買、手掌憀亮（手掌憀亮、此云陀那則舉謀耶羅々儞）。拍上賜、吾常世等。

这是一首庆祝新屋建成的祝歌，大概意思：先是赞美新屋的气派、赞美屋主人长寿多福、赞美宴酒甘醇可口。我（弘计王）头戴鹿角跳舞，朋友们，让我们打起节拍、端起美酒尽情畅饮，尽情欢乐吧。从这段文字可以看出，至少在清宁天皇二年（481），鹿踊就已经出现在建筑相关的仪式里了，鹿踊的形态也非常简单，舞者头上戴鹿角，模仿鹿的动作，边舞蹈边吟唱，唱词主要是赞美、祝愿的意味。除了上述庆祝新屋建成仪式上的"室寿"歌之外，还有诸如马厩建成，上梁、装门、立柱等仪式上吟唱的"室寿"歌，都是配合鹿踊的祝歌，这些表演一般都是在个人家里或庭院里举行。还有一些诸如赞美街市、村长等的赞歌，是配合鹿踊在街头表演，在此背景下诞生了吟唱打赏钱物的鹿踊歌[①]。歌词分两层意思，先是感谢打赏他们的人，然后依次吟唱得到的酒是菊花酒，钱是用作去熊野参拜的钱，纸是幡磨国产的檀纸（一种高级和纸）。走街串户，表演鹿踊，唱吉祥词，说明当时的鹿踊已经逐渐具备了门付艺的特征。

门付艺人，日语里称作"ほかひびと（乞食人）"，他们随身携带着一个据说是装有神灵的箱子，到各家各户送祝福，是最古老的云游艺人。关于门付艺，《万叶集》第十六卷有两首相关的和歌记载，分别是关于鹿和蟹的，这里仅节选关于鹿的那首和歌来鉴赏：

[①] 柳田国男：《远野物语》，集英社1991年版，第63—116页。《日本书纪·卷十五》，清宁天皇二年十一月条，选自《日本书纪》全文检索数据库：http://www.seisaku.bz/shoki_index.html。引文为日本古代文字，意思与中文汉字并非完全一致，不能完全用中文汉字代用，本节后文段落引用情况相同，不再重复说明。

乞食者〈詠〉

……（前略）

宍待跡　吾居時尔　佐男鹿乃　来立嘆久　頓尓　吾可死　王尓　吾仕
牟　吾角者　御笠乃波夜詩　吾耳者　御墨坩　吾目良波　真墨乃鏡　吾爪
者　御弓之弓波受　吾毛等者　御筆波夜斯　吾皮者　御箱皮尓吾宍者　御奈
麻須波夜志　吾伎毛母　御奈麻須波夜之　吾美義波　御塩乃波夜之　耆矣
奴　吾身一尓　七重花佐久　八重花生跡　白賞尼

当我做好埋伏等待鹿的出现时，但见一头雄鹿迎面走了过来，哀叹着说道："我马上要被您杀死了，希望我死后，我的身体能为您所用。我的角可以给您的斗笠做饰品，我的耳朵可以给您做墨盒，我的眼睛可以给您做镜子，我的蹄子可以给您做角弓，我的毛可以给您做毛笔，我的皮可以给您做箱子，我的肉、肝可以给当您下饭菜，我的胃液可以给您做咸料。希望我这区区老体能发挥最大的功用。恳请赞美它吧！"（笔者译）

关于这首和歌的主旨，日本学术界有"怨嗟说"和"光荣说"①两种截然相反的看法，笔者在此不做过多评价。且从这首和歌的内容来看，它应该属于一首鹿踊歌，描绘了一个狩猎的场景，涉及猎人和牡鹿两个出场人物，由"我"伺机等待鹿的出现，到鹿现身后的倾诉，构成一个极为简单的故事情节，通过鹿的倾诉内容来看，倾诉过程应该还配合着肢体动作表演的，如鹿点头、屈膝行礼的动作，轻轻蹦跳的样子等。《万叶集》里收录的是4世纪至8世纪中叶的和歌，据此，我们可以推测出，在这个时间之前，至少在这个时间段之间，日本古代的鹿踊门付艺已经是有唱有跳，并有一定的故事情节了，也就是说已经具备了一定的演剧要素。此外，上述"室寿"中的鹿踊、门付艺中的鹿踊，也都有一个共同的特征是伴随鹿踊舞蹈说吉利话、祝福话或赞美话，也就是说这些鹿踊其本质是给他人祈福纳吉的。

2. 猪头狮子舞

《山城国风土记》中有关于猪头狮子舞的最早原型记载：

① 以契冲、贺茂真渊、鹿持雅澄、加藤千阴为代表的德川时代国学者支持"怨嗟说"，认为这首和歌是站在鹿的立场上，来倾诉被人类猎杀的悲痛和怨恨的。以武田祐吉、土屋文明、鸿巢盛广、泽泻久孝为代表的明治后学者，支持"光荣说"，认为鹿是以其躯体能给人类带来效益而为荣的。此外，万叶学者及歌人几乎都倾向于"光荣说"。

妖玉依日子者、今贺茂悬主等远祖、其祭祀之日、乘马者、志贵岛宫御宇天皇之御世、天下举国、风吹雨零、百姓含愁、而时敕部伊吉若日子令、乃奏贺茂神之祟也、仍撰四月吉日祀、马系铃、人蒙猪头而驰驱、以为祭祀能令祷祀、因之五谷成就、天下富丰平也、乘马始于此也。

这段文字一般被认为是有名的贺茂祭竞马的起源标志。"马系铃、人蒙猪头而驰驱",说的是骑手蒙着猪头、骑着马在赛场上驰骋。因为是关于竞马的介绍,这里仅使用了"驰驱"来描述当时的表演情形,那么,仅仅是"驰驱"这个动作呢,还是有其他就不得而知了,虽然描述简单,但也反映了猪头狮子舞的雏形样态。"风吹雨零、百姓含愁……乃奏贺茂神之祟也……马系铃、人蒙猪头而驰驱、以为祭祀能令祷祀、因之五谷成就、天下富丰平也",是说暴风雨不止,百姓愁苦,后得知是贺茂神作祟,故举行竞马活动来祭祀,后获得五谷丰登、天下太平。从这里可以看出,"人蒙猪头而驰驱"这样的祭祀活动有驱魔逐疫的功能,也可以实现"五谷丰登、天下太平"的目的。

3. 日本现存的一人立狮子舞

（1）青森县的狮子舞。

青森县的狮子舞分布较为密集,大约有八十多组,其中狮子的扮相很有意思,有的地方戴熊头,有的地方戴鹿头。熊狮子头上有短短的角,舞蹈节奏缓慢,鹿狮子头上有像树枝一样的角,跳跃动作较多。这里的三匹狮子舞非常有名,除了雄狮子、雌狮子、中狮子之外,还有一名戴着丑角面具、专门逗弄狮子耍滑稽的丑角。用笛子、太鼓、钲鼓伴奏,还有伴唱者,歌唱以颂扬为主旨的狮子歌。表演首先从巡游街头的"道行"开始,巡游一圈后前往舞场,这一点类似于后文将要谈到的伎乐狮子舞中的行道,主要起驱魔逐疫,清道的作用。再看舞场布置,舞场中央放置了三棵竹枝（有的地方是放置松树枝）,然后系上"注连绳"围成一个三角形状,称为"山立",狮子舞一行到了舞场后,以该"山立"为中心表演"渡桥""赞山""山越""女狮子隐"等曲目,其中的"女狮子隐"可谓压轴曲目,最引人注目,表演中两匹雄狮子同时争抢一匹雌狮子,其中一匹追到了,与雌狮子两相调情之时,另一匹雄狮子在一旁不依不饶争抢再三,直至把"情敌"挤搡到一边,那争风吃醋的"三角恋爱"场面,洋溢着浓浓的人情味。需要说明的是,三匹狮子舞并非青森县一地所有,在东日本各地都有广泛分布,且不同地方所戴的狮子头都不完全一样,人们总是根据自己的需求改变着狮子的形象,关于这一

图6-12 津轻狮子舞(青森县平川市)(福井县立若狭历史民俗资料馆《狮子头》)　　图6-13 鹿踊(福井县立若狭历史民俗资料馆《狮子头》)

点,翁敏华教授是这样论述的:"三匹狮子舞原本是用作夏季祈祷,在夏天出演的,后来渐次移用于春季秋季。当然,求雨是它们的首要目的,所以,改用龙头的不少,如岐阜县的南宫龙子舞,而福岛县会津若松市的'彼岸狮子'改用猪头,青森县用熊头或鹿头。"①(图6-12、图6-13)

(2)岩手县的狮子舞。

岩手县的狮子舞,名为狮子,实则大多是着鹿头装束舞蹈,因此,也可以看作是"鹿踊"。根据舞者是否参与伴奏,鹿踊一般可以分为"幕踊系"和"太鼓踊系"两大类,"幕踊系"的舞者不参与伴奏,两手抓着从鹿头上垂下的幕布舞蹈,笛、太鼓、伴唱等由专门的演奏者承担。"太鼓踊系"的舞者腹前挂太鼓,背上插着类似中国京剧"翎子生"头上的饰物——两根竖立着的长长的翎子(用白纸装饰而成,长约1—3米,是神灵依附之物),边打太鼓伴奏边舞蹈。不管是"幕踊系"还是"太鼓踊系"狮子舞,都能经常看到"铁炮踊""案山子"这两个剧目。其中"铁炮踊"要数大船渡市的最有特色,描绘的是在一个秋高气爽的日子里,一群野鹿从深山来到一片旷地里嬉戏,正当它们欢快舞蹈时,突然猎人一声枪响,只见其中一头野鹿便栽倒在地。猎人用绳子捆起受伤的野鹿正准备背上往回走时,"中立"鹿(中心角色,起指挥作用)冲上前来和猎人抗争,猎人最终不敌"中立"鹿的"篦竹"攻击,仓皇逃走,但没走多远猎人又折回来了。为了援助"中立"鹿,其他野鹿们一起现身追逐猎人,猎人最终因枪弹用尽而不得不逃走。猎人走后野鹿们赶紧上前看护之前被猎人射伤的同伴,一

① 翁敏华:《日本民俗艺能的巫傩文化品位》,载《民族艺术》1995年第1期,第110页。

齐唱道:"是轻伤,是轻伤,我的朋友你快快醒来,同我们一起欢歌舞蹈吧。"在同伴的吟唱声中,受伤的鹿慢慢恢复了活力,和大家一起舞蹈,最后,日暮落下,野鹿们蹦蹦跳跳地向深山里走去。"案山子"描绘的是一群野鹿在田野里发现一个稻草人后的场景,先是战战兢兢地慢慢靠近,当确认没有危险,那就是一个普通的稻草人后,野鹿们非常开心,尽情舞蹈。两个剧目中,前者表现的应该是狩猎时代背景下的人与鹿的对立,后者明显是鹿被当作害兽来看待,成了人们驱除的对象,通过鹿的视角去表现鹿对人的戒备感。两者从本质上来讲都具有镇魂供养性质,这一点在"鹿踊"的产生部分已做论述。值得注意的是,这样的剧目在当今上演必然不再是动物镇魂供养,而事实上这两个剧目往往是在地区共同墓地、寺院等举行的无缘佛[①]供养祭祀活动中上演,其恶灵镇魂供养性质是显而易见的。

(3) 角兵卫狮子舞。

角兵卫狮子也叫越后狮子,因发源于新潟县西浦原郡(古称"越后")一带而得名,江户中后期开始盛行,到昭和年间一度废除,后作为一种地方艺能再次兴起,其作为初春驱魔逐疫形式备受欢迎。角兵卫狮子是一种少儿狮子舞,由几个师傅带几个少年走街串巷巡回表演,以此营生。表演时,师傅吹笛子、敲太鼓伴奏,少年们戴着小小的插有鸡毛的狮子头,上身穿筒袖上衣,胸前围着前档,脚穿晴日短木屐,表演各种杂技风格的狮子技巧,有独舞和组舞两种,一人表演的有"翘曲""单手翻"等动作,组舞有"唐子""人马"等段子。其澄净的鼓音和优美的长歌曾被提炼为日本国乐,为歌舞伎所吸收。

(4) 石原篰狮子舞。

埼玉县川越市石原町的篰狮子舞(图6-14),是观音寺的奉纳舞蹈,每年四月份第三个星期的周六、日上演。出演篰狮子舞的有先狮子、中狮子、后狮子三头一组,先狮子是黑面,后狮子是红面,两者都为雄狮子,头上有两只角,中狮子是雌狮子,金色假面,头上饰有一颗宝珠。此外,还有天狗、山伏、山神、花笠、笛

[①] 柳田国男认为盂兰盆节供养的对象有三种类型:其一,祖灵(本佛·精灵);其二,人死后二三年的灵魂(新佛·新精灵),这时的灵魂非常不安定,容易胡乱作为;其三,得不到祭祀的灵魂、含恨而死的灵魂、非正常死亡的灵魂等(饿鬼佛·无缘佛·三界万灵)(见柳田国男《狮子舞考》,《定本柳田国男集·卷七》,筑摩书房1968年版)。此外,折口信夫基本和柳田氏持相同看法,他将人死后的灵魂分为无缘灵、未成灵、祖灵三种(见折口信夫《折口信夫全集》20,中央公论社1996年版)。同时,折口氏还提出:"盂兰盆节迎接祖灵时,那些无缘灵也会跟来,因此,要在家里祭祀供奉那些灵魂,在外面驱逐那些无缘的怨灵。"(折口信夫《折口信夫全集》2,中央公论社1995年版)。

图6-14　石原彪狮子舞（狮子头）（福井县立若狭历史民俗资料馆《狮子头》）

子伴奏者、伴唱人登场。天狗戴天狗面具，腰佩太刀，右手持杖，左手拿团扇；山伏佩戴戒刀，持金刚杖，吹法螺，两人主要是逗弄狮子耍滑稽。花笠役也被称作"簓子"，由6—9岁的女孩扮演，穿着饰有牡丹、狮子图案的振袖和服，头上戴着硕大的桃色花笠，手上拿着簓（一种竹制的牙板，由许多竹片连成）。山神由一个和花笠役年龄相仿的男孩扮演，他左手持军配团扇，右手拿五色彩配（将剪成细长的厚纸等缚于柄尖而成），行走在狮子前面，主要起导引作用。该狮子舞是由一曲舞蹈组成，叫作"一庭"，分为十二部分，称为"十二切"，每切为一场表演。第十场是"女狮子之恋"，表演时舞场四角站花笠弄簓，中间站中狮子，先是两头雄狮子围着雌狮舞五个回合，然后是先狮子再舞三回合暂获雌狮子芳心，后狮子接着舞两个回合也赢得了雌狮子的青睐，最后皆大欢喜，三头狮子一起欢快舞蹈。奉纳当天，狮子舞一行先早早地在观音寺举行开眼仪式，新人先舞"初庭"，然后开始市内巡游，挨家挨户表演狮子舞，一般只表演狮子舞的最后一场。不过随着户数增加，挨家挨户表演已经不可能了，一般只到山神役、花笠役等演员家里表演。第二天也是先在观音寺舞一庭狮子舞，然后上市内巡游表演，巡走一圈后再到奉纳狮子的户主家里表演狮子舞，此时的狮子舞加入了太鼓等伴奏，格调悲怆。最后，再回到观音寺表演一庭半节奏紧凑的狮子舞，然后唱一曲谣曲"千秋乐"收尾。

（二）二人立狮子舞

所谓二人立狮子舞，一般是一头狮子由两个人钻在里面表演，一人操纵头

部叫"头役",一人操纵尾部,叫"尾役"。狮子头连带着的幌布,从头一直伸展到尾部,自成狮身。该体系的狮子,有时不仅限于两人,也有三人、五人一起钻在同一狮身里表演的,偶尔也会见到堪称"百足大狮子",用作狮身的"胴布"硕大无比,可以同时钻进几十个人,乃至百人。此外,还有"头役"戴着狮子头,"尾役"站在幌布外面拉着幌布,与"头役"配合舞动的情况,"尾役"放开幌布则成单人狮子舞,这种形态也可以看作是"二人"狮子向"一人"狮子过渡阶段的形态吧。

二人立狮子舞源自中国的吴伎乐,之后不断与日本的民俗艺能融合,逐渐发展为独具日本特色的狮子舞演艺[①]。

1. 伎乐狮子舞

伎乐的日语训读为"吴之歌舞",意为流行于中国南方吴国的音乐舞蹈,实际上其发源地并不在吴国,大概在东南亚、印度或是西域地区[②]。后来逐渐东传,一度在中国吴地流行,之后继续东传进入日本。相传隋炀帝大业八年(612),在吴国学习乐舞的百济人味摩之归化日本,开始在日本传授伎乐,由于当时的圣德太子十分喜爱伎乐,便召集了一批青少年跟从味摩之学习,并且在雅乐寮职员令里设了伎乐师、伎乐生,之后伎乐在日本逐渐盛行起来。

随着佛教的传来,伎乐作为一种佛乐在诸大寺举行,平安时代逐渐衰败,到镰仓时代不再上演。遗憾的是史料中尚未发现关于伎乐初期样态的记载,因此,伎乐初传入日本时的详细状况不得而知,直到621年后,在狛近真的《教训抄》中才出现伎乐的详细记载。《教训抄》是日本镰仓时代初期天福元年(1233)兴福寺所属的乐人狛近真著的十卷乐书,书中记载了他目睹在东大寺表演的伎乐,是一部记录演出和表演形态的重要资料。狛近真被尊称为"舞曲之父""伶乐之母",是此道之权威,因此,《教训抄》可说是权威乐书,在当时最值得信赖。据《教训抄》的记载可知:伎乐作为一种佛乐,每年4月8日的佛生会和7月15日的盂兰盆节伎乐会时,在东大寺、兴福寺等诸大寺上演。伎乐共有10种曲目,分别为《师子》《吴公》《金刚》《迦楼罗》《波罗门》《昆仑》《力士》《大孤》《醉胡》《武德乐》[③]。

关于伎乐上演的情景,《教训抄》中是这样描述的:

① 二人立狮子舞的发展历史参考了鹰田义一《狮子舞史考》(三和印刷株式会社1990年印刷出版)。
② 河竹繁俊著,郭连友、左汉卿等译《日本演剧史概论》,文化艺术出版社2002年版,第14页。
③ 狛近真著,植木行宜校注:《教训抄》,《古代中世艺术论》,1995年版,第87页。

先祢取盤涉調音。次調子、謂之道行音声。或道行拍子曰云々。是以爲行道。立次第者、先師子、次踊物、次笛吹、次帽冠、次打物三鼓二人、銅拍子二人。先、師子舞。其詞、壹越調音、似《陵王》破、有喚頭。古記、破、喚頭三返、高舞三返、口下三返。次、吴公。……次、金刚。……①

从以上文字可以看出，伎乐由两部分组成：

其一，是"行道"段。行道是一支行进的队伍，其顺序为：狮子、踊物（舞踊）、笛吹（笛等吹奏乐）、帽冠（戴着帽冠者）、打物（打击乐）。详细一点说，其队伍为：治道、狮子儿、狮子、吴公、金刚、迦楼罗、婆罗门、昆仑、吴女、吴女从、力士、太孤父、大孤儿、醉胡王、醉胡从等。队伍中的"治道"，是戴着高鼻子面具、手持长兵器的开路先锋角色。后来，这个角色被凶恶的"天狗"或"猿田彦"所取代，变成了日本的开路神。

其二，是戏剧性模拟段。出场者有吴公、吴女、金刚、迦楼罗、昆仑、力士。到达伎乐演技场后伎乐表演开始，首先上场表演的是狮子舞，笛、吴鼓（三鼓）、铜钹子等乐器演奏壹越调，狮子登场，唤头三返（左右摇摆狮子头三次）、高舞三返（腾高三次）、口下三返（狮子头朝地匍匐三次），表演完后下场。然后是吴公、金刚等"踊物"表演（情节详见第一章第一节中"金刚、力士"部分）。值得注意的是，引文提到"先师子、次踊物"，说明狮子舞并不属于"踊物"，而是作为一个独立的部分出现的，再看它的表演动作，"唤头三返、高舞三返、口下三返"，极为简单，娱乐因素非常少，然而却把它作为一个独立部分首先上演，可见其地位的重要。那么，狮子舞在这场伎乐舞中到底起什么作用呢？对此，日本学者神田氏指出，这源于日本人的狮子信仰，认为狮子是具有驱魔逐疫神力的灵兽，在伎乐、舞乐等古代艺能开场之前，先上演狮子舞，是为"清场"，震慑场地上的恶灵②。

2. 舞乐狮子舞

进入平安时代，伎乐逐渐退出寺院佛事活动的舞台，取而代之的是舞乐，狮子舞也伴随其中，主要用于诸大寺的供养佛事中，一般在四月八日的佛生会以及寺院的建成仪式上表演。在舞乐表演前，先上演狮子舞以"驱魔、清场"。狮子舞的表演流程：先朝西礼拜，吟唱以下颂词：

① 狛近真著，植木行宜校注：《教训抄》，《古代中世艺术论》，1995年版，第88页。
② 神田より子：《狮子舞——以东日本为中心》，《狮子舞·鹿踊》，日本艺术文化振兴会1997年版，第12页。

师子天竺　问学圣人　琉璃大臣　来朝太子　飞行自在　饮食罗刹
全身佛性　尽末辇车　毗婆太子　高祖大臣　随身眷属　故我稽首礼①

吟唱完颂词,开始表演狮子舞。具体表演形态,《教训抄》中是这样记载的:

首先,狮子踏着古乐"乱声之曲"登场。到了舞台上,先行参拜礼。首先面向舞台四角参拜,毕后再面向舞台正面拜两次,停"乱声之曲",至此,狮子舞正式开始。笛、钲鼓、太鼓配合狮子舞分别演奏序(静谧、平缓舞曲)、破(不同于序的曲调韵味)、急(节奏急快,收尾舞曲)三段舞曲,狮子摇动身子朝左张合嘴巴,接着朝右张合嘴巴,狮头上仰、下伏着地、起立,退场。②

从《教训抄》的记载来看,舞乐狮子舞在表演时,曲调已经具有了一定的程式,而它的伴奏乐器与中国有差别,中国的狮子舞伴奏乐器中没有笛子的出现,中国常用的唢呐在这里也并不存在,这也证明狮子舞在传入日本之后,日本人根据自己的审美观做了一定的改造。

舞乐狮子舞现今也可以在大阪四大天王寺的圣灵会、岛根县隐岐国分寺的莲华会上看到。

3. 天皇行幸御仗队中的狮子舞

天皇行幸御仗队中出现狮子舞,有史记载的大约始于平安时代,这里的狮子舞也叫"苏芳菲"舞。据丰原统秋的《舞曲口传》中的记载:

苏芳菲,古乐。此曲原本于五月五日端午节在神轿③前表演。弘仁时期(810),第一次在天皇贺茂竞马④行幸的御仗队中出现,御仗队右侧是狛龙(狛犬),左侧是苏芳菲(狮子)。"苏芳菲"体型像狮子,头像狗。舞者一身竞马骑手服装束,腿上扎胫巾,脚上穿线鞋,头戴木制狮子头,随着笛、大鼓、钲鼓的伴奏,

① 狛近真著,植木行宣校注:《教训抄》,《古代中世艺术论》,1995年版,第87页。
② 狛近真著,植木行宣校注:《教训抄》,《古代中世艺术论》,1995年版,第87页。笔者译。
③ 祭祀时抬神体或神灵的轿子。
④ 贺茂竞马,指的是京都上贺茂神社每年五月五日举行的竞马活动。日本奈良、平安时代,在端午节这天一般会举行一些辟邪活动,如宫中会在屋檐下挂菖蒲、艾蒿,臣子们用菖蒲装饰头冠,在柱子上挂用菖蒲叶做成的香荷包,此外,还会举行骑射、竞马等活动,认为这些气势勇猛的活动能驱逐带来恶疫的鬼魔。

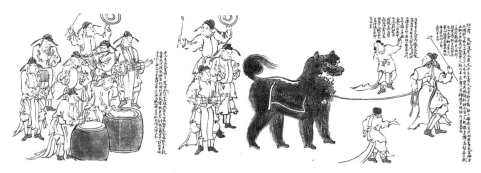

图6-15 《信西古乐图》中的"苏芳菲(狮子舞)"

朝着御车行走的方向表演狮子舞。①

显而易见,狮子与狛犬一起在天皇御车前方舞蹈开路,可以驱魔逐疫,起到"清道"作用。关于当时的场面,我们可以通过《信西古乐图》中描绘的苏芳菲(狮子舞)窥视一二。

如图6-15,狮子由两人扮演,舞者披着缀有长毛、象征狮身的狮被。狮子郎手执绳拂,服饰是模仿昆仑地区的装扮,行走在狮子前方逗引狮子。关于舞狮过程,《教训抄》中是这样记载的:

> 舞狮人操纵狮头,先朝左晃动狮头,同时张合狮子嘴、哐当哐当嗑响牙齿,接着向右做相同的动作,朝着御车低头、屈膝,狮头向地面匍匐,如此礼拜两次后起立,靠近御车,再次行走到队列前方。接下来边前行,边再次重复之前的那一系列动作。天皇回宫时,狮子舞在来时的基础加两次伴奏。②

以上是关于苏芳菲(狮子舞)的记载,那么,御仗队右边的狛犬舞是什么样的呢?《教训抄》里没有提及,但笔者猜测狛犬应该是配合左边的苏芳菲狮子一起舞蹈的吧。

4. 田乐狮子舞

平安时代末期到镰仓、室町时代的中世,田乐狮子舞盛行。狮子舞由传入

① 丰原统秋:《舞曲口传》,载《群书类从》第19辑第346卷,八木书店古书出版部2013年版,第199页。笔者译。
② 狛近真著,植木行宜校注《教训抄》,《古代中世艺术论》,1995年版,第87页。笔者译。

第六章 驱逐与纳祥——东亚狮子舞

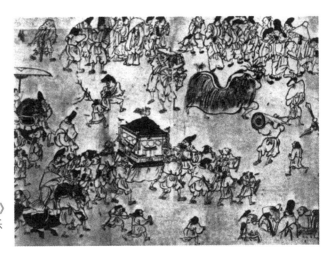

图6-16 《年中行事绘卷》"祇园御灵会"条中的"田乐狮子舞"

初期的寺院佛事活动性质,不断向神社的神事活动性质以及街头游艺性质发展。田乐是由农民在田植仪式中祈祷丰收的田间庆祝活动发展而来的,后来逐渐也开始在神社、佛堂、街头表演,表演时用到的乐器主要有大太鼓、笛子、簓等。田乐在发展的过程中也不断吸收了从中国传入的散乐曲艺,如高足、扔玉球、掷剑等,狮子舞最终也加入其中。田乐狮子舞的舞狮人大多时候是田乐法师。因此,每逢神社祭日等,都可以见到田乐艺人们表演狮子舞的场景。这里,我们通过12世纪末创作的《年中行事绘卷》中"祇园御灵会"的图片来了解一下当时的情景(图6-16)。图中神轿附近,有一只由二人表演的狮子,狮子前后均有戴着斗笠配合逗弄狮子的人,周围还有笛子、大鼓等乐器的演奏者,很明显是田乐法师们正在表演狮子舞。此外,在《人伦训蒙图汇》卷7也有相关记载,"比叡山的山脚下,被尊为山王权现的日吉神社,每年四月十四日都有例行祭祀活动,活动时,比叡山的田乐法师们戴上狮子头,在神轿前表演狮子舞,引领神轿队列浩浩荡荡地巡游在京都街市上"①。此时的街头田乐狮子舞已经开始逐渐带有了门付艺性质,狮子舞一行走街串巷、到各家各户去表演,表演完毕后,人们都会给一些布帛、钱等犒劳表演者。关于这一点,《看闻御记》②也可以看到相关记载:"应永二十三年(1416),九月十日(重阳节次日)街头舞狮一行来到伏见宫贞成亲王的

① 蒔绘师源三郎:《人伦蒙图汇·卷7》,平乐寺1690年版。
② 该日记是由北朝伏见宫贞成亲王所作,记载的是从应永二十三年(1416)至文安五年(1448)之间的事情,是研究中世的历史、文学等非常重要的史料。

府宅表演狮子舞,表演完毕后,亲王赐赏给艺人们布帛、钱币若干,同时,象征吉祥赐给了扇子。"

　　日本各地广泛流传着田乐狮子舞,如爱知县高滨市的求雨田乐狮子舞、丰明市的大胁梯子狮子、名古屋市港区南阳町到海部郡区域内的男狮子、半田市成岩本町的大狮子小狮子等。其中最具有代表性的是富山县黑部市荒俣狮子舞,表演由三部分构成,其一,大、小天狗打斗;其二,狮子和天狗打斗;其三,杀狮子。先是大天狗携剑出场,接着小天狗肩膀上扛着撑开的伞站立在人肩上出场,然后上演大、小天狗打斗场面。在两天狗打斗正欢时,一头二人立狮子踏着笛、太鼓伴奏乐出场。面对这一庞然大物,两天狗暂停了内斗,转而合力斗狮子,只见大、小天狗分别从狮子前后围攻,与狮子展开了激烈的打斗。最后,狮子终因体力耗尽而瘫倒在地。最后,作为该狮子舞的一个余兴节目,会上演一场由大、小天狗表演的能乐舞。大天狗担任主角,小天狗担任配角,先是大天狗端着红色酒樽跳一段欢快舞曲。然后小天狗上场,共同表演争抢酒樽的舞曲。没过多久,独占酒樽的大天狗终于喝醉了,这时,小天狗乘机夺过了酒樽一饮而尽,最终都酩酊大醉。这样的能乐舞在青森县下北半岛、茨木县等地也会上演,可以说是田乐向能乐过渡的产物。但这里存在一个问题:天狗和"杀狮子"剧目为什么会出现在田乐狮子舞里呢?首先,关于对天狗的认识,天狗起源于西亚的伊朗、波斯周边的游牧民族。在游牧当中,一些猛兽(如狮子等)会经常袭击牧羊等家畜,于是游牧民会饲养狗来驱逐这些猛兽,狗对牧民来说是守护神一样的存在,因此,在一些祭祀活动中,牧民们会头戴狗面具舞蹈,以祈求安泰,后来这种习俗逐渐东传,经中国传入日本,命名为"天狗",天狗原本是牧畜民族的守护神,进入农耕时代后,天狗也逐渐被赋予了守护农耕的性质,正如日本猿田乐天狗一样,天狗被视为农耕神,可以驱除灾疫,带来丰饶。既然天狗被尊为农耕的守护神,天狗要逐杀狮子,可见此处的狮子应该是被当作害兽看待了。这里很容易联系到狮子的两面性,即狮子原本是佛法的守护者,是百兽之王,拥有超强的威力,可以驱魔逐疫,对农耕民来说,它可以带来天下安泰、五谷丰登,这是其善的一面,这也正是人们在祭祀活动中舞狮子的缘由。但另一方面,拥有超凡威力的动物,往往也意味着其具有难以制服的邪力,在印度教当中,狮子是暴力、贪欲的象征,也就是说狮子也有邪恶的一面[①]。"杀狮子"曲目的出现,说明狮子此时呈现

[①] 高阶秀尔:《美术艺术中的狮子》,载《狮子舞·鹿踊》,日本艺术文化振兴会1997年版,第5页。

的非人们所信仰的瑞兽形象,而是猛兽的本性,这种本性给人们的农耕生活带来了危害,因此,人们要借助农耕守护神——天狗的力量去制服它。

5. 神乐狮子舞

中世战国时代,战乱不断,庶民的艺能文化逐渐荒废。进入江户时代以来,以京都为中心的文化,随着江户幕府的设立及集权政策的实施,逐渐向江户(东京的旧称)集中,江户文化取得了快速的发展。适逢太平盛世,有了一定经济基础的市民阶级之间,产生了新的庶民艺能文化,创造了近世的"文艺复兴"。同时,该时期政治上的一个举措是施行大名参勤轮换制,全国上上下下大规模整备街市,建设陆上、海上交通,各地物产流通全国各地,在此过程中,文化方面也出现了前所未有的大融合,在此背景下,狮子舞不断向东北地方的鹿踊渗透,鹿踊不知在何时演变成了狮子舞,在狮子舞里多少可以看到鹿踊的痕迹。

关于这一点,柳田国男氏在《远野物语》(记载的是岩手县远野町流传的传说和民俗)里记载:"天神之山有祭典,有狮子踊,……这里的狮子踊实际上是鹿踊。头戴鹿角面具,孩童五六人持剑,和狮子同舞。笛音高昂,吟唱低沉。"① 此外,柳田氏在他的另一篇论作《狮子舞考》中论述道:"陆中(岩手县)附马牛的狮子舞实质上也是鹿踊。其中的狮子,头上插着树枝,这分明是模拟鹿角的做法。此外,其舞蹈的动作及唱词也和鹿踊'牡鹿寻妻、争夺牝鹿'有异曲同工之处。"② 除此之外,中山太郎在《狮子舞漫考》一文中写道:"据《势阳五铃遗响》记载:伊势河曲郡玉垣村大字岸冈的贵志神社,祭神是天钿女神。相传很久之前人们在神社祭坛之下埋下了镀金铜狮子头,因此,至今但凡其他神社的狮子头打此经过,务必低头参拜之后才能离去,已成这里的遗俗。埋狮子头成'狮子冢',或'狮子舞冢',这样的例子不仅限于伊势,在全国范围都存在,这种做法或许就起源于'鹿冢'的习俗。"③ 由此看来,近世的狮子舞和传统鹿踊已经是"你中有我,我中有你",充分相融合了。

进入江户时代,幕府开展文治政策,儒教开始占据中心地位,从而崇尚回归日本自古以来的神道,在这样的形势下,敬神崇祖意识日益高涨,江户及各地方的神社祭礼开始盛行。在此背景下,神乐狮子舞作为驱魔逐疫、祈愿五谷丰登的神社祭祀活动在全国传播开来。以下,介绍几种代表性的神乐狮子舞。

① 柳田国男:《远野物语》,集英社1991年版,第63—116页。
② 柳田国男:《狮子舞考》,《民俗艺术:狮子舞号》第三卷第一号,地平社书房1930年版,第243—260页。
③ 中山太郎:《狮子舞漫考》,《民俗艺术:狮子舞号》第三卷第一号,地平社书房1930年版,第214页。

（1）伊势大神乐。伊势大神乐[①]是以现在的三重县桑名市太夫和三重县四日市市东阿仓川为据点，在日本北陆、近畿、中国、四国地区2府11县巡回的神事艺能。每年定期来到村落的伊势大神乐在村落的产土社（村落中共同祭祀神道之神的社）或广场表演神乐，或挨家挨户发神符、念咒词，为灶头祓除及为驱邪跳狮子舞[②]。伊势大神乐与宫廷的"御神乐"（平安时代宫中所举行的神乐）相对，是"里神乐"（民间所举行的神乐）的一种，属于下一级分类中的"狮子神乐"，其艺能包括狮子舞、放下艺（源于室町时代中期前后的杂艺。"放下"为禅宗之词）、万岁（妙语连珠，引人发笑的滑稽艺），人们从狮子头中感受到"神"性[③]，戴着狮子头者手持御币（将纸或布成串系在神木枝上的祭神用具），为灶头祓除。伊势大神乐艺能中最为动人心魄的要数"魁曲"（图6-17），狮子火红色绉绸系在腰间，扮成"花魁"的样子，由下面的人扛在肩上，一边行走一边表演。上面扮演狮

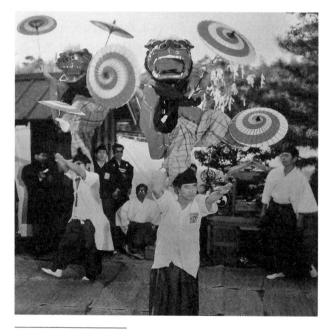

图6-17 伊势大神乐魁曲（三重县）《祭祀和艺能之旅——近畿》[④]

[①] 伊势大神乐之"大"，也可以用"太"和"代"来表示。
[②] 细井尚子：《巡回之神——伊势大神乐》，周华斌、陈秀雨编《舞岳傩神——中国湖南临武傩文化国际学术研讨会论文集》，学苑出版社2013年版，第75页。
[③] 日本人认为，狮子头能震慑威胁人类生存的恶灵，由此，狮子头也被称为"御头"（"御"在日语中是敬称），逐渐被神格化、神圣化了，这种信仰被伊势的御头神事很好地传承下来。此外，山伏神乐中被称为"权现样"的狮子也都具有上述相同的信仰。
[④] 新井恒易、田中英机：《祭祀和艺能之旅——近畿》，ギョウセイ出版社1978年版。

子的人，把所有的伞都撑开，两手持伞，额头顶伞，甚至足指间还夹一把伞，十分惊险，摄人心魄。表6-1将伊势大神乐的艺能作一汇总①。

伊势大神乐之八舞八曲

种	顺序·名称	道具	内容	备考	
舞＝狮子神乐	1 铃之舞	铃	神乐开场的礼仪舞、安魂	神事舞	大神乐之原型猿田彦（佩戴鸟兜、天狗面）为狮子领路
	2 四方之舞	筅	为天地四方祓除净化		
	3 跳之舞	筅	为奇魂安魂		
	4 扇之舞	扇子	为天照大御神（太阳神）之幸魂安魂		
	10 乐乐（细竹）之舞	忌竹（在细竹上系御币）	祝丰年		
	7 吉野舞	宝剑、御币、扇子	大海人皇子的故事	固有神乐舞	祓除之舞
	11 剑之舞	宝剑	驱除邪气		
	13 神来舞	铃、御币	一年驱邪		
曲＝放下艺	5 翻花鼓之曲	三根木棒	织献给天照大御神（太阳神）之神衣的织布机的机杼的动态	放下古曲	使用道具的杂技，加入滑稽场面
	6 水之曲	竿、皿	赞美水神、祓除农业方面的灾难，祈愿五谷丰饶		
	8 手毬之曲	木棒、毬、扇子			
	9 伞之曲	唐伞、手毬、茶碗等			
	12 献灯之曲（奉灯之曲）	十二只茶碗	向天照大御神（太阳神）奉献一年十二月的灯火		
	15 剑三番叟	六支短剑、铃、扇子			

① 细井尚子：《巡回之神——伊势大神乐》，周华斌、陈秀雨编《舞岳傩神——中国湖南临武傩文化国际学术研讨会论文集》，学苑出版社2013年版，第75页。

(续表)

种	顺序·名称	道 具	内 容	备 考	
曲=放下艺	14 玉狮子之曲		狮子夺老翁之玉,夺回的老翁与达摩起舞	放下新曲	合放下艺与狮子舞
	16 魁曲	伞	收尾,狮子变为花魁——天钿女命		

需要注意的是,伊势大神乐中的狮子舞虽为二人立狮子,但尾役大多时候是站在后面拉着象征狮身的幌布,配合狮子头役的动作进行表演,幌布甚至可以拧成麻花形,这一点和我们中国、甚至韩国都不相同。

(2) 岩手县宫古市黑森神社的"权现舞"。每年1月初到3月中旬举行,舞者捧着被称为"权现样"的狮子头到各村各户去巡游,替人们除灾招福。平时不去黑森神社就见不到的神灵,现在通过"权现样"来到自家门口,人们当然非常欢迎。在巡演当天晚上,"权现舞"一行会在寄宿人家跳神乐舞。首先是上演"打鸣"剧目,主要讲述了神乐的由来。接下来会上演"役舞""剑舞""狂言"等多个剧目,其中最重要的剧目是"山神舞",舞者持御币、锡杖、太刀、米、酒进行驱疫、祈福,观赏者此时都会击掌参拜,非常虔诚。舞毕,人们会争相捡拾御币,据说可以辟邪招福。此外,"役舞"剧目也同样含有上述驱疫、祈福要素,因此也有的地方将该舞曲称作"山伏神乐"。

(3) 神奈川县箱根町的"汤立狮子舞"。日语中"汤"是热水的意思,据说淋洒热水是一种祓除活动,是借助神力驱厉逐疫、祛病消灾的。箱根町的"汤立狮子舞"(图6-18)在诹访神社的祭祀神事中上演。祭祀当天,

图6-18 仙石原汤立狮子①

① 榎本由喜雄、石田武久:《祭祀和艺能之旅——关东·甲信越》,ギョウセイ出版社1978年版。

神社庭院内会设置一口大锅,烧上水。然后,狮子先在拜殿表演几段舞曲,接着来到庭院举行"泼汤"仪式。首先,先用御币试汤,然后用一束大竹叶搅拌汤水,并给天平神庙上淋洒,供奉庙神。接着,狮子拿着大竹叶束登上石阶,给周边所有的小神庙及参拜者洒水,最后跳奉纳舞收尾。

(4)长野、静冈、石川县"大狮子"。长野县饭田市上黑田的狮子非常大,狮身幌布有四十四反(一反等于11米)之长,之所以取"四十四",当因"四四"与"狮子"发音相同之由。狮尾是由一枝16尺长的花竹篾子制成。狮身中可以开进一辆卡车当临时舞台,容纳一个小型乐团,笛、太鼓之声发自狮子"体"内。静冈县挂川市的"挂川狮子"也是大型狮子,用作狮身的"胴幕"硕大无比,可以同时钻进几十个人,当地人相信钻进狮身能够被除自己身上的不祥,便争先恐后参与。石川县金泽市的加贺狮子也是一种规模庞大的大狮子,大狮子头是豪华金箔色,头上有角、大耳朵、螺旋状的眉毛、锐利的眼睛、尖利的獠牙等等,表情充满震撼力。大狮子头下连着一块偌大的,印有牡丹、兽毛花纹的幌布,象征狮身,笛子、太鼓、三味线等伴奏队都钻在狮身里面,一边伴唱端呗曲一边行走在街市上,场面非常壮观。加贺狮子最大的特征是加入了棍棒、太刀等的武术技艺因素,表演的是武艺人使用棍棒、太刀等武器斗狮子的场面,故该狮子舞也被称作"杀狮子"舞,主要在金泽市的各种祭祀活动中上演。

以上,介绍了二人立狮子舞的相关情况,简单总结如下:

日本的二人立狮子舞源自中国的吴伎乐,在伎乐里狮子舞主要发挥两种作用,其一,"行道"仪式中的"清道"作用;其二,作为伎乐剧目之一,首先上场表演,起到"清场"、震慑场地上恶灵的作用。进入平安时代,舞乐取代伎乐,狮子舞也伴随舞乐一起用于诸大寺的供养佛事中。与此同时,因为其强烈的"行道"性质,狮子舞也出现在天皇行幸御仗队中,被赋予了驱魔逐疫、洁净的神格特征。中世的镰仓室町时代,田乐狮子舞盛行,狮子舞由田乐法师在神轿前表演,狮子舞开始逐渐纳入神社的神事活动中。近世以后,随着政治、文化中心的北迁,全国水、陆交通的开发,狮子舞北上、传统鹿踊南下,两者出现了前所未有的大融合。

(三)民俗艺能狮子舞中的傩文化因素

傩文化是以驱疫纳吉为目的,以巫术为中心的世界性古文化事项。中国的傩文化很早就传入了日本,与日本的本土文化冲突融合,发生了很大的变化,但无论如何变化,其"驱疫纳吉"的宗旨是不会变的,且随着中国傩文化在日本的

渗透、传播,对日本的民俗艺能肯定会产生或多或少的影响,这一点是毋庸置疑的。通过上文对日本两个体系的狮子演艺的探讨,我们很明显地发现:

鹿踊系狮子在建筑性"室寿"仪式、走街串户送祝福的门付艺中,有着很强的祈福纳吉作用,此外,还有诸如青森县的狮子舞、岩手县的鹿踊、角兵卫狮子舞、石原的箙狮子舞等,都有着驱魔逐疫的功能,这些都是傩文化"驱疫纳吉"主旨的体现。

狮子舞在寺院"行道"仪式、天皇行幸御仗队列中承担着"清道、开道"作用,同时,承担着伎乐表演前的"清场"作用,它的这种开道、清场的功用,和古代中国大陆丧葬仪式中方相氏的作用如出一辙。在丧礼中,方相氏充当着开道护柩的角色,并负责清除墓室周围的鬼怪,所以,后来方相氏又有"开路神""险道神"之美称[①]。

诸如伊势大神乐狮子、石川县金泽市的加贺狮子、神奈川县箱根町的"泼汤狮子舞"、黑森神社的"权现舞"等神乐系狮子舞,也都有着驱魔逐疫、祈福纳吉的功能,同傩文化主旨一致。

此外,在伊势国宇治山田市箕曲神社举行的"御头"(狮子头)神事中也可以看到傩文化的面影。"御头"在当地人看来就像神一样的存在,非常神圣。据说,每年正月十五六七日,当地市民为了驱邪,将两个簸箕合起来做成狮子头模样,然后捧着该狮子头到各家各户去驱邪,驱邪结束后,就用火烧掉那个狮子头。也就是说,该狮子头承担着驱邪功能,在驱邪后它就成了灾疫的"替身",因此要烧掉。这一点和我国临武傩祭中"烧船"做法意义相同。临武傩祭接近尾声时有"烧船"这样一个环节,众傩神兵帅将装有五瘟、妖魔鬼怪、精邪的草龙船送到村外三岔路口或溪边烧船送邪[②]。

另外,在百越傩文化圈的少数民族傩事中,驱疫纳吉的目的往往与祈祷农产丰收的目的相结合,这一点在日本狮子演艺中也有体现。冲绳县各家各户都供奉狮子(驱魔逐疫的唐狮子),各村口都设有威猛的石狮子,且每逢丰收祭时都要表演狮子舞。宫古诸岛的山野村新里和八重山诸岛的竹富町鸠间上演的雌雄狮子舞,必有交尾动作出现,用以祈祷子孙繁昌、农产丰收。

总之,傩文化传入日本后,在经历发展、演变过程中,也在不断地与本土民

① 西角井正大:《民俗艺能》传统艺能系列4,第200页。
② 孙文辉:《蛮野寻根——狮舞之源》,载《艺海》2014年第6期,第50页。

俗艺能融合,其中,狮子舞可以说是较完美地突显了其驱疫纳吉的主旨。

二、古典戏剧与狮子舞

日本狮子舞不仅停留在民俗艺能的层面,而且也为后起的传说戏剧样式所吸收,在能、狂言、歌舞伎中,均有以狮子舞为题材的作品传世[①]。

能乐是日本四大古典戏剧之一,是一种佩戴能面(面具),配合谣(语言、台词)和伴奏,以舞蹈呈现故事的古典歌舞剧。能乐中的《石桥》(图6-19)就是狮子题材的代表作,能乐的五大流派观世、宝生、金春、金刚、喜多都能表演《石桥》,这是一部无名氏的剧作。剧情讲的是:日本僧人寂昭法师前往唐、天竺取经,来到文殊菩萨住的清凉山(中国山西省),正欲渡石桥,被一个过路的樵夫制止了。樵夫说,这座桥不足一尺,上面布满青苔,下面是千丈深谷,这不是一座人能够走得过的桥(预示佛道修行的困难)。樵夫请寂昭法师在桥头稍稍等待,说一会儿在这里将有奇瑞出现,说完以后便消失了。果然片刻之后,菩萨骑在灵兽狮子身上在清凉山现身,狮子在山坡上盛开的红白牡丹丛中嬉戏,跳起了豪壮的狮子舞[②]。与民俗艺能中的狮子不同,能剧《石桥》中的狮子是以红发或白发披头、戴狮子面具演出的。日本的狮子形象,多源于佛教经典,总是和牡丹花相伴

图6-19 平成二十九年金春流能乐宣传册之《石桥》

① 翁敏华:《日本的狮子演艺及其漂流演变》,《戏剧艺术》1994年第4期。
② 西野春雄、羽田昶:《能・狂言事典》中词条"石桥",第72页。

出现在书卷上。佛教经典中有"狮身之虫"一词,说的是寄生在狮子体内的虫子会使狮子致死,从而这种说法被用来比喻对佛教施加危害的佛教徒。由于这种虫子畏惧牡丹花上的露水,狮子便总是来到牡丹花旁边,所以,狮子与牡丹的构图就经常画在屏风和隔扇上。日本人认为狮子是万兽之王,牡丹也是花中之王,故直到今日天皇在皇宫殿(石桥之间)里也放置了前田邨作的石桥、白牡丹、红牡丹以作点缀,可见牡丹和狮子在日本文化中的重要意义。

《石桥》是能乐中最为勇猛壮阔的剧目,它把庄严厚重的曲子和华丽豪放的舞姿相结合,特别是狮子在牡丹丛中游戏舞蹈的场面,突现了狮子作为百兽之王的神灵气概,所以在很多场合,《石桥》只演后半部,即狮子舞的部分作为参与庆祝祭典之用,叫作"半能"。

狂言是一种滑稽的科白短剧,它是和能交替演出的,通常是五段能中插演四段狂言,合称"能乐"。狂言中的狮子题材作品,可举《狮子聟》。"聟"在日语中意为"女婿"。日本狂言中的"聟"题材作品很多,都是表演新女婿上女方家的门,接受丈人考验的场景,表现了日本古代"从女居住"的婚俗。《狮子聟》敷演一个女婿,接到丈人的召请,赶紧准备了菜肴酒水,来到丈人家。翁婿对杯,三巡微醉。丈人起立跳了一段小舞,接着,丈人希望女婿跳一段狮子舞,如果跳得好,女婿便能获得这片土地的继承权。女婿马上退席,到里面准备去了。女婿不太明白丈人的用意,让下人又六来询问,为什么要选择狮子舞?丈人说,为了使女婿有力量,为了"驱逐恶魔"。女婿只好急急地装扮出来,出场跳起了狮子舞。有趣的模样吸引了丈人,丈人也情不自禁地离开座位,与女婿一起舞蹈起来①。

除了《石桥》《狮子聟》这种完整的狮子题材剧作外,能乐《望月》和《内外诣》虽主题并非表现狮子,但其中也有狮子舞表演片段。《望月》的剧情讲的是:信浓国(今长野县)人小泽刑部友房上京办事期间,其主人庄司友春与望月秋长发生口角,终被后者杀害。小泽刑部友房闻讯准备马上赶回去,途中听说望月秋长有可能也要杀害自己,于是转而来到近江国(今滋贺县),在守山开了一家名为"甲屋"的旅馆。另一方面,自庄司友春被害之后,其妻儿流落他乡,一日碰巧来到"甲屋"投宿,主仆再次重逢,相见甚欢。不久,望月秋长从京城归国,途经甲屋投宿,千载良机,主仆三人商量预杀死望月替主人报仇。当晚,友春之妻扮作盲艺人为望月献唱谣曲,其子花若打羯鼓伴奏,友房不停地向望月劝酒,并装

① 西野春雄、羽田昶:《能·狂言事典》中词条"狮子聟",第187页。

扮成狮子跳狮子舞助兴，趁望月酒醉疏忽之际，三人斩杀了仇人，完成复仇大业。《内外诣》的剧情很简单：一名宣敕使奉命去伊势大神宫参拜。到了大神宫，他虔心参拜。毕后，他提出要为大神宫供奉狮子舞。于是，神官、神子立马入内殿改换装束，然后出来表演了狮子神乐。从狮子造型来看，《石桥》中的狮子红发或白发披头，戴狮子面具表演，而《狮子聟》《望月》和《内外诣》中扮演狮子的演员红发或白发披头，头上交叉地饰有两把金色的扇子。

兴起于江户时代的歌舞伎，受到能乐很大的影响。其中出演狮子舞系列叫作"石桥题材"，与能剧《石桥》之间的承继关系一目了然。"石桥题材"多是些情节性不强的歌舞伎舞蹈，有《镜狮子》《连狮子》等。前者全名《春兴镜狮子》，前半段表现一个皇宫内院的美丽的御小姓弥生，在一次皇家集会上助兴歌舞，正翩翩起舞时，忽有名匠之魂附体的狮子头，把御小姓吸引了进去。后半部分，这位演美女的演员戴上白毛狮子头出场，两只蝴蝶与狮子远近纠缠，狮子则在蝴蝶的配合下，跳起了勇壮的狮子舞。《连狮子》出场的有一头大狮子和一头小狮子，主要表现狮子的亲子之情。父狮子为了磨炼子狮子，将子狮子推下深谷，希望它能勇敢地爬上山谷。当父狮子忐忑不安地看向深谷时，水面上映出了它俩的影子。子狮子看到父狮子，顿时勇气大增，一鼓作气攀上了高高的岩石，爬出了深谷，从花道奔向舞台上的父狮子，那一幕非常感人。然后是父、子狮子欢乐嬉戏，追逐着蝴蝶下场。歌舞伎的狮子题材剧作也有来自民俗艺能的，如《越后狮子》《角兵卫》《势狮子》《鞍马狮子》等，前两者有些杂技风格，后两者则是祭礼化的形式。

进入传统戏剧样式的狮子演艺，都还保留着原有的民俗艺能中的精神实质。它们仍然表现狮子头的神秘色彩，仍然表现驱疫纳吉的主题。

第三节 韩国狮子舞

韩国狮子舞历史悠久，最早的记载是在古代三国的新罗。新罗有所谓"乡乐五伎"，《三国史记》"杂志"里，有崔致远《乡乐杂咏》五首，其中之一的"狻猊"就是狮子舞。韩国狮子舞经常出现在驱邪逐疫的傩礼中。高丽时代末期，李穑观看傩礼后作《驱傩行》，其中就提示了韩国傩礼中公开演出狮子舞的事实。

> 天地之动何冥冥，有善有恶分流形。
> 或为桢祥或妖孽，杂糅岂得人心宁。
> 辟除邪恶古有礼，十又二神恒赫灵。
> 国家大置屏障房，岁岁掌行清内庭。
> 黄门侲子声相连，扫去不祥如迅霆。
> 司平有府备巡警，烈士成林皆五丁。
> 忠义所激代屏障，毕陈怪诡驱群伶。
>
> 舞五方鬼踊白泽，突出回禄吞青萍。
> 金天之精有古月，或黑或黄目青荧。
> 其中老者伛而长，众共惊嗟南极星。
> 江南贾客语侏离，进退轻捷风中萤。
> 新罗处容带七宝，花枝压头香露露。
> 低回长袖舞太平，醉脸烂赤犹未醒。
> 黄犬踏确龙争珠，跄跄百兽如尧庭。

这首诗的前半部分（1—14句）主要描写十二神和侲子驱除疫鬼的仪式，后半部分（15—28句）则主要描写驱傩仪式结束后演员们演出的各种杂戏。由第15句"舞五方鬼踊白泽"可知，继驱傩仪式之后的傩戏中首先表演的是五方鬼舞与狮子舞。对于该句的理解，韩国学者尹光凤是这样解释的：白泽，本是神兽或狮子的别称，似指狮子。这是因为神兽时而被用作对狮子的别称，而且照中国的前例看，傩礼时用的辟邪动物不外乎是狮子。由此可知，正如中国傩礼常演狮子舞一样，从高丽末期起，韩国傩礼也开始演狮子舞了[①]。

此外，在韩国其他假面剧，如凤山假面舞、康翎假面舞、殷栗假面舞、统营五广大、水营野游、北青狮子戏和河回别神祭假面戏中也均可见到狮子舞，这些假面剧中的狮子舞多具有辟邪的作用，可见其与傩礼的关联性。这些假面剧中狮子舞的表演大多很简单，一般由两个人钻进道具内一前一后负责舞动。他们配合得很默契，让狮子或坐下向左右摇头晃脑，或用爪子抓虱子摇尾巴，或搔挠全

① 尹光凤：《韩国假面剧之形成过程：以傩礼的演变情况为中心》，《比较民俗学（第9辑）》，比较民俗学会1992年版，第97页。

身,或踩着打令或者古格里长短表演武技。其中,较有特色的要数咸镜南道的北青狮子戏和凤山假面舞中的狮子戏。北青狮子戏演技巧妙,保留了许多古态狮子舞痕迹,于1967年被韩国政府指定为第15号重要无形文化财富。凤山假面舞第五场是狮子戏,表现的是文殊菩萨的坐骑狮子下凡惩罚破戒僧的故事,整个戏像是一出闹剧,在人们的欢笑声中进行佛教教义宣传、给人们送吉祥。以下就来详细介绍上述两地的狮子舞。

一、北青狮子戏

北青狮子戏[①]本是在咸镜南道北青郡流传下来的假面舞。"6·25"战争后,由南下的艺人集团恢复其原貌而流传下来。

北青狮子戏风行于咸镜南道北青郡所属的整个地区,其中,尤以北青邑的狮子契、佳会面的学契、旧杨川面的英乐契等最有名,每年农历正月十五日都以都厅为中心进行表演。最引人注目的是北青邑狮子,又被称为竹坪里狮子,它可分为二村狮子、中村狮子、呐门开(谐音)狮子、东门外狮子、厚坪狮子、北里狮子和唐浦狮子等等。也就是说北青邑的每个村子都有狮子戏,有时还聚集到邑内进行狮子戏比赛。

北青狮子戏保持着古傩辟邪纳吉的传统。人们认为狮子乃百兽之王,具有辟邪的威力,可以驱走杂鬼。演出狮子戏,能使村庄平安无事。于是,狮子戏的表演者便巡回演出于家家户户为之辟邪,所得到的钱、谷则用于本地的公共事业,作为奖学金、贫民救济金、敬老会费用及表演狮子戏的费用。

正月十四晚,天一黑,狮子戏就开始了。之前,村里的青年们先举行"石合战"或"火把合战",然后演出狮子戏。北青狮子戏也非常讲究动作技巧,有《信西古乐图》里"新罗狛"一样的直立,头能左右摆动转圈,还能表演把小孩(现在有时用兔子代替)吃进肚子里去。值得注意的是,北青狮子戏不光只有狮子舞,还有其他杂戏表演。

狮子戏于十五日清晨结束,到十六日,狮子戏串门走户地举行与傩礼之"埋鬼"(即踏地神)类似的仪式。在洞箫、长鼓、小鼓、锣的伴奏下,舞狮者和使令、奴仆巨锁、两班、舞童、社堂等剧中人一行,到家家户户驱鬼辟邪。狮子一进门,

① 北青狮子戏的介绍主要参考了李杜铉《韩国演剧史》(中国戏剧出版社2005年版,第172—174页),田耕旭著、文盛哉译《韩国的传统戏剧》(复旦大学出版社2014年版,第264—266页)。

响着铃声,在院中绕几圈施展威势,然后以猛烈的走势,经内庭撞开内屋的门,狮子将其口咚咚响着张合几次,作吞吃恶鬼之状,如此轮流跑遍每个房间。然后跑进放粮食与泥粮瓮的后库房,再入厨间游行如前,后找一葫芦瓢,将其咬着出来,扔到前院砸个粉碎。这便是逐鬼仪式。狮子应家主之请进厨房,或朝灶王(即碗橱)三拜,这是因为该处存放圣主坛子(坛内积蓄米钱等物)与灶王缀以布帛等物。圣主是家庭守护神,灶王是厨间神。狮子走出前院,再跑后院、酱缸台、牛棚等处,跑遍家里的每个角落,洋洋得意地跳一场舞。据当地迷信说法,若让小孩骑狮子,可保其无病长寿;若剪取狮毛珍藏,更可益寿延年。所以人们争先效仿,乐此不疲。

北青狮子戏与东亚地区其他在正月十五演出的大部分民俗剧一样,都以辟邪进庆为目的。狮子到各家各户巡回表演,主要是为了把藏匿在角落里的杂鬼驱赶出去,与傩礼中的埋鬼活动完全一样。韩国的宫中傩礼也有到宫阙的角角落落驱赶杂鬼的驱傩仪式,这在官衙傩礼、民间傩礼中叫作"埋鬼"。北青狮子戏用以作埋鬼活动,足以说明狮子戏受到傩礼的影响。

二、凤山假面舞中的狮子戏

凤山假面舞是分布在海西一带(黄海道)的一种假面舞,其作为一种民俗舞蹈和娱乐节目,于每年端午节在当地演出。根据其内容可以分为七大场,其中第五场就是狮子戏,详细剧情内容如下:

墨僧们:野兽来了!(八个墨僧被追逐登场,狮子追上来气势汹汹地要吃掉墨僧们。墨僧们转一圈后向对面退场,其中一个人留下扮演马督,手里拿着马鞭)

马　督:嘘——(狮子坐中央,戴在头上的大铜铃声响。狮子左右摇晃着头,挠挠身子,抓虱子)你是野兽,是什么野兽? 不是狍子、鹿,也不是老虎,问一问,你是什么野兽,老祖宗也没见过的野兽,是狍子吗?

狮　子:(左右摇头伸出舌头舔舔嘴边)

马　督:不是狍子,是鹿吗?

狮　子:(摇头否定)

马　督:啊,不是鹿,那么是老虎吗,还是你爷爷呀?

狮　子:(摇头否定)

马　督：喂！虽然你是不值得一提的野兽，但是你敢伤害万物至尊的人，你这不像话的东西，你到底是什么野兽。哦，明白了，古人说，圣贤出时麒麟走，君子出时凤凰飞，出现了我们这样的高僧，那你是麒麟啦？

狮　子：（摇头否定）

马　督：麒麟也不是，凤凰也不是，那你到底是什么野兽？（想一会儿）噢——对了，齐国的田单把火把绑在牛角上击退了数万敌军，我们这么热热闹闹地玩，是不是以为是战场而跑来的牛啊？

狮　子：（摇头否定）

马　督：不是牛，那牛也不是，狗也不是，到底是什么东西？噢——，明白了。唐朝时乌鸡国久旱，百姓受苦受难，龙王给你造化，久旱逢甘雨，你就得到乌鸡国王的恩典，享尽荣华富贵，后来把国王活埋在宫中后院琉璃井里，你就当了国王，过了三年。正巧，唐三藏去西域取经，路过宝林寺留宿，梦见乌鸡国王诉冤，被齐天大圣孙悟空发现而追赶，九死一生，得到文殊菩萨保护而捡一条命，被文殊菩萨骑的狮子吗？

狮　子：（点头承认）

马　督：听了歌声琴声，你是来跟我们一起玩的吗？还是来吃掉你的爷爷和妈妈？你为什么下凡人间啊？我们高僧修行得正果，异口同声称活佛，是不是释迦如来佛让你来伺候我们这些高僧啊？

狮　子：（摇头否定）

马　督：那么，你在乌鸡国时，寻耳目之所好，穷心志之所乐，被孙行者追赶，在天上过着受文殊菩萨严加看管的日子。现在看到我们尽情玩乐的场景，再听听这清脆悦耳的音乐，难道不想跟我们一起玩玩吗？

狮　子：（摇头否定）

马　督：喂！你这狮子，好好听我一句。琢磨琢磨你抛掉仙境来这儿的心意何在。是不是释迦如来佛知道了我们墨僧骗了在仙境修道的老僧破戒的事，派你处罚我们？那么是不是想把我们墨僧都吃掉？

狮　子：（点点头要吃掉马督）

马　督：（吓一跳）哎呀！不好了，不得了了。（往后逃走，又转身用鞭子使劲打狮子的头）

狮　子：（无奈便后退坐回原地）

马　督：嘘——（作惊恐状）狮子呀，你听听。我们何罪之有啊，是醉发让我们

干的，我们也不知内情啊，如果我们痛心悔改，心静如镜，专心修道，成为优秀的僧人，成为如来佛的好弟子，你能饶恕我们吗？

狮　　子：（很高兴地点点头）

马　　督：我们将要分手了，伴随这美丽动听的曲子，好好跳一舞蹈怎么样？

狮　　子：（点头肯定）

马　　督：好啊好，看看你跳什么样的舞。跳长长的灵山舞吗？不跳，那跳"道杜丽"舞吗？也不跳，知道了，是不是跳打令曲？"洛阳东村梨花亭……"（与狮子一起跳一段舞）嘘——（"长短"停止，狮子坐在原地）刚才跳了打令曲，这回跳"古格里"怎么样？

狮　　子：（点头表示非常愿意）

马　　督：啊啊，好啊好，哼哼。（跳一段"古格里"舞蹈并带着狮子退场）①

上述凤山假面舞中的"狮子戏"描述的是文殊菩萨的坐骑狮子下凡来惩罚破戒僧，起初要吃墨僧们，但经不住他们的求情，最终原谅了破戒僧，并一起欢快地跳起舞来（图6-20）。

总之，北青狮子到各家各户沿门驱鬼逐疫，并祝人家太平吉祥；凤山假面狮子是文殊菩萨的坐骑，以佛法使者的身份下凡惩恶，从而为人带来吉祥；此外，康翔、殷栗、五广大、野游等假面舞中的狮子舞，也被称为辟邪舞……可见韩国狮子舞大多都具有辟邪纳吉的作用，保持着古傩的基本意图。

图6-20　麻国钧教授拍摄、提供的"凤山假面舞——狮子舞"

① 韩英姬：《韩国假面剧研究》，延边大学出版社2015年版，第300页。

第七章
阴阳与五行——观念形态的艺术化

只要我们稍作留意,便会发现东亚古代的传统演艺之文本、演出以及为各种演出艺术所提供的空间,或明或隐、或深或浅地充满阴阳与五行的内容及符号。无疑,这些都是中国古老的阴阳五行思维流传并外化与具象化的结果。在文化传播过程中,书籍、器物、语言、演出艺术等可视、可听的传播固然重要,相比之下,思维方式的传播则具有较强的隐蔽性以及长久的存续性。由于这种隐蔽性深藏在不同民族人们的意识之中而不被别国人所留意,久之甚至被人们无意识地排除于视野之外,变得熟视无睹。再者,通常情况下,当某种思维方式传入另外一个民族之后,不会一成不变,它总要寻找与当国文化某些契合点以求顺利寄生,值此之时,它的外化形态已然与其原发形态有所偏离,从而造成人们在认知上的迷障。阴阳五行观念在东亚的传播,具备上述特征。

中国的五行观念形成的时期,是一个争论不休的问题。诸多先贤考释颇多,本章之主旨不在于此,不拟多说。谢松龄经过考证,将其定为战国中末期以前的说法比较稳妥。他说:"五行观念的发生,当早于战国中、末期以前。因为产生于战国中、末期的五德终始说,以及《洪范》《吕氏春秋·十二纪》中的五行学说,已是相当成熟、相当完整的思想体系了。而原始观念的发生,必早于成熟思想的出现。"① 阴阳之说,形成也不晚,《周易》既是以阴阳说为根基构建起来的系统,也是诠释阴阳最为完整而深邃的著述。可以说,阴阳五行观念不但是古代中国宇宙观念的核心,也极大地影响了日本及朝鲜半岛的传统文化。这种影响之深之广,出乎所料。本章将以祭礼、傩礼为中心进行讨论,并旁涉宫廷礼仪以及民

① 谢松龄:《天人象:阴阳五行学说史导论》,山东文艺出版社1989年版,第18页。

间风俗、礼仪中所涉及的相关文化现象。

中国的阴阳五行思想东渐日本的时间线路大致是这样的：首先，历书传入日本是在钦明天皇十四年（553），也就是在公元6世纪的中叶。而到了推古天皇十年（602），遁甲方术、天文地理的书籍也经由百济僧人传入日本。从传播进度上来看，致力于阴阳五行思想研究的民俗学者吉野裕子认为，阴阳五行思想传入日本的过程在7世纪初还是十分缓慢的[1]，但是自7世纪中叶起，随着一些出国学僧的归来以及百济的灭亡（当时的日本天智朝接纳了相当一部分百济的亡命流人），包括当时最高统治者的思想倾向（天智天皇在继位之前便积极向遣唐使学习我国思想文化，继位后又模仿唐朝律制律法，推出了日本第一部成文法《近江令》。其兄弟天武天皇喜好天文遁甲，并设立阴阳寮和占星台。隶属于阴阳寮的阴阳师等长时间占据国家组织的核心，其理论思想也成为日本宫廷祭祀、占卜、节日、医农等方面的学术基础）等各方面的影响，不论主观还是客观，都使得阴阳五行思想迅速渗透进了日本列岛。

由于天智、天武天皇对于我国思想文化的重视，使得阴阳五行思想直接对天皇制及围绕此制度展开的一系列礼仪祭祀产生了重要影响，从而使日本进入了祭政合一的时代。在这个时代，我国的政治系统被日本的统治者积极仿效，同时，阴阳五行的思维更是十分彻底地渗透进了日本的祭祀形态之中。而其"祭政合一"体制的特殊性，昭示着来自我国的阴阳五行思想对日本上自朝廷下至百姓的全面影响。所以吉野裕子认为，"阴阳五行以及作为其实践的阴阳道，东渡日本以来，已进入国家组织之中，成为以朝廷为中心的祭政、占术、各种年中节日纪念活动（年中行事）、医学、农业等的基础原理"[2]。

在日本民间数不胜数的祭祀活动中，受到阴阳五行思维渗透的情况极为突出。如日本人民在"迎春"之时所进行的相关活动，便深受阴阳五行思维的影响。大量带有迎春咒术意味的民俗事项、民俗艺能的演出等，都以阴阳五行思维为核心。

在日本的东北部地区，每年正月时会把捣好的年糕捏成小狗的形状，制作成"饼犬"。如秋田县雄胜郡汤泽町，在每年正月十二日的集市上就贩卖有这种狗状的年糕，家家户户都会买来装饰在窗外和门口。同样，在福井县敦贺郡

[1]［日］吉野裕子著，雷群明、赵建民、井上聪译：《阴阳五行与日本民俗》，学林出版社1989年版，第9页。
[2]［日］吉野裕子著，雷群明、赵建民、井上聪译：《阴阳五行与日本民俗》，学林出版社1989年版，第10页。

白木村，正月时不但会准备狗形状的年糕，年糕边还会放置有"靶子"，用以射杀年糕做成的狗，被称为"犬事"。相较于我国自古恢宏的建筑风格，在石造都城门前杀狗的做法到了比较倾向于木造建筑的日本①，便演化成为将狗状的年糕挂在门口。虽然因为诸多主客观原因，日本正月"杀金扶木"的做法没有彻底照搬我国，但其悬挂饼犬的做法，确是遵循五行思维中相生相克之理并延至今日的民俗行为。

与悬挂犬形年糕相似的"迎春"行为，还有日本静冈县的"驱鸟"。这种驱鸟的仪式是在"节分"那一天，也就是"立春"前一天举行的。在十二支中，除狗之外，鸟（酉）同样属于"金气"。所以这种驱杀金气之"酉"的做法，便和杀狗一样，是为了抑制金气，令木气增长。在捕鸟时，需要一边焚烧鸟巢，一边唱捕鸟歌。用火焚烧的做法，也是从五行思维中来的。在相生相克的原理中，有"火克金"的说法。因此，以火焚之，能够令金气削减。同样，在岛根县八来郡，正月过后会有神官拿弓箭去射一种画有鸟的靶子，这可以说是前者的一种变容了。

与中国毗邻的朝鲜半岛，在吸纳、容受中国文化上来得更加便利。陈尚胜说："三国时期，通过把'五经'之一的《仪礼》作为大学的教材，则开始了韩国主动吸收中国礼俗文化的进程。新罗统一三国之后，神文王（681—691年在位）曾于686年派遣使节到唐朝求《礼记》。武则天得悉后，即令有关官员编写了一部《吉凶要礼》，同时赠送新罗国王。后来，新罗即把《周礼》《仪礼》《礼记》等三部中国礼制经典作为国学的必修书目之一以及选用官吏的考试科目之一。"② 比如在住宅建筑方面，"中国的图谶思想和阴阳五行思想对韩国宅邸风水思想影响巨深，它包括从住宅选址到房屋布置和构造的整个过程。在选择住宅地址时，要找所谓明堂之地，在方位上按五行（木、火、水、金、土）相生相克来判断凶吉，并以此规划住宅的布局，安排内室、厨房、大门乃至厕所。"③ 以阴阳五行为核心的中国古代堪舆术影响韩国传统文化之深，略见一斑。在前述各章节中，也可以看到阴阳五行思维对韩国朝野傩事活动的影响。

汉儒在诠释傩礼的时候，以阴阳为归根。他们认为傩礼的根本目的在于调

① ［日］吉野裕子著，雷群明、赵建民、井上聪译：《阴阳五行与日本民俗》，学林出版社1989年版，第45—46页。
② 陈尚胜：《中韩交流三千年》，中华书局1997年版，第191页。
③ 陈尚胜：《中韩交流三千年》，中华书局1997年版，第193页。

理阴阳,使之平衡。《周礼注疏》:"《月令》:季春之月,命国难,九门磔禳,以毕春气。仲秋之月,天子乃难,以达秋气。季冬之月,命有司大难、旁磔、出土牛,以送寒气。"唐贾公彦疏:"云'以毕春气'者,毕,尽也。季春行之,故以尽春气。云'仲秋之月,天子乃难,以达秋气者',按彼郑注,阳气左行,此月宿直昴、毕,昴、毕亦得大陵积尸之气,气伏则厉鬼亦随而出行,故难之,以通达秋气。此月难阳气,故惟天子得难。云'季冬之月,命有司大难、旁磔、出土牛,以送寒气'者,按彼郑注,此月之中,日历虚、危,虚、危有坟墓四司之气,为厉鬼将随强阴出害人也,故难之。"[1] 大体的意思是,在阳气应该上扬之季节,强阴久久不退,此时行傩以抑制阴气;值阴气需要上升时,阳气不退,则此时行傩的目的在于抑阳助阴。总之,行傩在于调理阴阳,从而把傩礼、傩仪一切傩事活动与阴阳钩挂起来。换言之,是把傩归入阴阳思维系统之中。仲秋季节,大阳强劲,即所谓"气逸",则"厉鬼亦随而出行",因此需要行傩以抑之。不过,阳气终究属于"正气",百姓不得随意而为之,只有皇帝有权行傩抑制大阳,故而称仲秋之傩为"天子傩"。这一点,也是后代民间秋季无傩事活动的根本原因。后世的驱傩活动,主要集中在季冬,即冬季最后一个月中进行,谓之"大傩"。所谓"大傩",清代秦蕙田《五礼通考》解释:"大傩者,贵贱至于邑里皆得驱疫。"又说:"惟季冬谓之大傩,则通上下行之也。虽以孔子之圣,亦从乡人之所行。盖有此礼也。若无此礼,圣人岂苟于同俗者哉。汉唐以来,其法犹存。"[2] 此处之"大",意思是"动众",与古代所谓"大役""大封""大田"等意思一样。大傩,因其行傩范围大,参与者众,遂有"大傩"之称。因此,才流传千古,遍及城乡。现今所谓"傩",应该是"大傩"的传承与变异。流传下来的、早已遍及五方的大傩,在继承其基本精神的同时,融通释、道以及各个民族的信仰、风俗,形成庞大的文化谱系,真可谓傩事传千古,五方各不同。阴阳五行的古老观念,则渗透在傩礼、傩仪、傩戏之中,随处可见,几令人熟视无睹。

在观念与形态发生变化之后的傩礼、傩仪,相继传入韩国与日本,时间约在公元7世纪,即唐代中叶前后。这个时期的中国傩,已非周代之古貌,甚至也不完全是秦汉时期的样貌。

[1] (汉)郑氏注,(唐)陆德明音义,贾公彦疏《周礼注疏·卷二十五》,《钦定四库全书·经部·礼类·周礼之属》,上海人民出版社、迪志文化出版有限公司出版电子版。文中之"难"字,即"傩"。
[2] (清)秦蕙田:《五礼通考·卷五十七》,《钦定四库全书·经部·礼类·通礼之属》,上海人民出版社、迪志文化出版有限公司出版电子版。

第一节 文本与阴阳五行

一、戏曲、傩戏、假面舞、神乐等文本

大量的例证表明,阴阳五行观念以各种不同的形式深深地嵌入戏曲、傩戏、祭祀戏剧创作文本,继而呈现在各种演出空间之中。

元明间北曲杂剧《庆丰年五鬼闹钟馗》现存明代万历乙卯年(1615),赵琦美抄录的内府本。该剧敷演钟馗上京进取功名,成绩尚可,却因杨国忠营私舞弊而名落孙山,钟馗回到下榻客店后一气身亡。上帝得知钟馗平生正直,胆力刚强,敕命加封其为"天下都领判官","管领天下邪魔鬼怪"。大耗、小耗者二鬼,手下有青、黄、赤、白、黑五个小鬼,他们因没有"神堂庙宇"容身而与朝廷的殿头官耍蛮闹事,被钟馗击败而归顺。这五方小鬼便是后来随同钟馗左右的五鬼。这种人物设计,恰恰体现了五行观念,同样体现五行观念的是五鬼的着装,据脉望馆抄本剧后所列"穿关"所示,五方鬼分别戴五色鬼头。可知在明代宫廷演出该剧时,五鬼分别戴青、黄、赤、白、黑五色的假头,同样显示五行五色观念。现今昆京等剧种经常上演的《钟馗嫁妹》,随同钟馗的五鬼已经改假头为涂面了。

1967年,在上海市嘉定县城东公社澄桥大队宣家生产队宣姓墓中,出土了一批明代成化年间永顺堂说唱话本《说唱词话丛刊》。其中,有关花关索的说唱词话,名为《花关索传》,包括《花关索出身传》《花关索认父传》《花关索下西川传》《花关索贬云南传》四个部分。而在云南,至今仍保留着古老的"关索戏",专门演出关索故事。其演出程序中有"分封"一节,演刘备封五虎上将,这其中便体现了五行思想:

 关羽:壮天虎 打红旗、披红铠、红人红马,镇守南方
 张飞:飞天虎 打黑旗、披黑铠、黑人黑马,镇守东方
 赵云:巡山虎 打青旗、披青铠、青人青马,镇守西方
 马超:钻天虎 打白旗、披白铠、白人白马,镇守北方
 黄忠:坐山虎 打黄旗、披黄铠、黄人黄马,镇守中央[①]

① 玉溪地区文化局、云南省民族艺术研究所编:《云南傩戏傩文化论文集》,云南人民出版社1994年版,第212—213页。

五色配五方，每方配一将，将所着服装、所骑战马、所持将旗等都与之配合。虽然，这里在五色与五方的配置上，东、西、北发生了误配，但是依然不影响我们的论题着眼点。东方应该配以青色，西方配以白色，北方配以黑色。估计这种方位与色彩的误配是在民间流传的过程中，或者民间抄本在历代传抄当中，由于抄写者或演出者不明白其中的道理而误演或误传。这种舛误在民间屡见不鲜，不必奇怪。五色、五方与五行对应搭配的错误，在日本也偶有例证。

东京都上野公园坐落着一个古老的神社——五条天神社。在每年的"节分"祭，照例举行驱傩仪式——苍术神事。五条天神社"苍术神事"的部分情节、场面如下：

方相氏首先出场；

蓝、红二鬼出场；

方相氏射箭，中红、蓝二鬼；

宫司出场，与二鬼对话。

在具有震慑、劝诱性的宫司咒语中，宫司打开折子念道：

在令人怀念的、尊敬的五条天神面前，氏子和参拜者们恭立两旁。这里正在举行苍术神事，以祈祷天下太平，国土安稳。这样的圣境，怎么会有怪异之物现身呢？这些怪物，若从中央来，其色青；若从东方来，其色黄；若从西方来，其色赤；若从北方来，其色白；若从南方来，其色黑。他们和现世的人不同，颜色应当有青、黄、赤、白、黑；头上生角，就象深山的枯木；眉毛好像黑色的铁针映在帐子上那样；眼睛如同日月；耳朵像黑洞；鼻子像罗刹，牙齿如利剑。他们行走如飞马，不动如磐石。而你们是什么东西？！如此狰狞？快快报上名来！[①]（图7-1）

显然，中国人所熟悉的"五方鬼"再现于五条天神社驱傩礼仪程序。笔者在现场观摩时，却未见五方鬼的身影，出场的只有红、蓝两个鬼。而五方鬼只出现在宫司的上述台词中。这是一篇警告性的、带有咒术性的驱傩辞，它的性质与汉代宫廷大傩"中黄门"唱诵的大傩辞在性质上或有继承关系：警示与祛除，而文字内容中，融进了五行内容。这里的驱鬼咒语也错置了五方与五色的关系，但我

① 这段驱傩词，是笔者在访问五条天神社宫司时，得赠的驱傩折子中文字之部分。采访时间为1999年2月3日。

第七章 阴阳与五行——观念形态的艺术化

(1)

(2)

图7-1 东京五条天神社古式追傩仪式中的"驱鬼折子"

们不必过于在意。

在中国各地傩坛上演的傩坛正戏与插戏、目连戏等仪式剧中，五方神、五方鬼等现实五行思维的人物设置，比比皆是，这里仅举几例以资说明。

浙江新昌目连戏第80出《接旨》描写五殿阎罗接到御旨，命其到阳间捉拿刘青提（生扮御旨官，净扮五殿阎罗，下扮五方恶鬼）：

〔生上。
生　玉旨下。跪！
净　圣寿！
生　听宣读。诏曰："今有东厨司命一本奏到，傅相之妻刘氏青提，作恶多端，难以赦免。命五殿阎罗查考，如若刘氏阳寿已终，即差殿前五方恶鬼拿到阴司，打落酆都，永不超生。"玉旨读罢，钦哉谢恩！
净　圣寿无疆！（过场）鬼判，将刘氏阳寿拿来。
手　呦！（大敲）启大王，刘氏阳寿已终。
净　殿前五方恶鬼听差。
下　有何吩咐？
净　命你去到王舍城中，捉拿刘氏青提到来，不得有误！城隍投递，土地投递，家堂投递，灶司投递，这是大牌，听我吩咐。（念）五方恶鬼听我言，速速去到阳间，把刘氏青提拿来受罪。
手　呀！①

当下，演出这场戏时，依然有五方鬼捉拿刘青提（图7-2），这里的五方鬼也抛弃假面而采取涂面的化装手段。之所以如此，据本人判断五方鬼的表演已经比明代增加了更多的扑跌翻打，戴假面会影响这些动作技巧的发挥，为求整体演出更加吸引人，故而丢掉假面。

剧中，地狱阎罗王遵照玉帝指示派遣五方鬼来到阳世追拿刘青提。五鬼同样不戴面具，脸谱按照五色勾画。当戏曲艺术从祭神、驱鬼的仪式中脱离开来，逐渐演变为商品性质之后，其本身的属性也发生变化，由敬神、驱鬼转变为娱人。

① 徐宏图编校：《新昌目连戏总纲》，上海大学出版社2017年版，第140—141页。该书为朱恒夫主编《中国傩戏剧本集成》第19卷。

第七章 阴阳与五行——观念形态的艺术化

图7-2 湖南祁剧《目连救母》五鬼捉青提

以商品属性为性质的戏曲艺术必须接受市场的检验,受观众好恶之左右而进行调整。面具,在极大程度上影响演员的唱、做、念、打,使得从前一副面具一位神的共识被颠覆,脸谱最终取代了面具。诚然,这样说并不意味着全部脸谱都是从面具演化而来的,脸谱与面具的发展演变错综复杂,这里不作深入讨论。

贵州道真县河口乡傩坛仪式有"勾愿"程序,该程序"旨在完备勾销了愿的有关手续"[1]。意思是愿主许愿后,一旦愿望实现,需要还愿,还愿完成后,需要勾愿。该程序有勾愿判官与当方土地两个角色完成。演出时,"勾愿判官于八庙坛前装扮毕,立于大门外,左手拿文书,右手持毛笔对面具虚写'完了'二字后,唱":

　　判子神,判子神,天明大亮勾愿文。
　　霹雳金鞭要打我,一笔指在九霄云。
　　东方青帝青君清判官,骑青马,配青鞍,青旗闪闪下华山。

[1] 冉文玉主编:《道真古傩》,贵州民族出版社2012年版,第24页。

南方赤帝赤君赤判官,骑赤马,配赤鞍,赤旗闪闪下华山。
西方白帝白君白判官,骑白马,配白鞍,白旗闪闪下华山。
北方黑帝黑君黑判官,骑黑马,配黑鞍,黑旗闪闪下华山。
中央黄帝黄君黄判官,骑黄马,配黄鞍,黄旗闪闪下华山。①

勾愿判官所请的五方神并没有出场,但是,在行傩者的意识中,五方判官已经驾临傩坛了。各地傩坛程序,这种情况非常普遍。

据说,湛江是广东省唯一存在傩活动的地区。湛江傩舞中有一个节目,名为"舞二真"。"二真"是传说中的历史人物,一姓车,一姓麦。相传北宋时期河南洛阳人康保裔自小忠勇孝义,以"铜钟千斤法"令力大无比的车、麦二人佩服。后契丹入侵,宋真宗皇帝得知康保裔之法力,便封康为三军元帅,车、麦二人为其部下大将。他们在战斗中不幸壮烈牺牲,人们怀念他们,玉皇大帝也封他们为神,因此人们每逢元宵必游傩敬祭康皇和"车、麦二真君",并祈求他们为人间驱邪遣灾,确保平安②。湛江傩舞有《舞二真》《走清将》两个演目,《舞二真》中的"二真",即"车真君"与"麦真君"。游神及演出时,车真君头戴红色黑须面具,身着红色绣图元帅服,手执刀;麦真君头戴黑色黑须面具,身着黑色绣图元帅服,手执钺③。从红、黑两色面具、衣装来看,显示其一阳、一阴的意味。《走清将》又名"舞户",意为舞者不断到各家各户舞蹈游傩,流传于雷州市、松竹、南兴、客路、杨家等乡镇,每逢元宵或神诞,这些地方的农户都在庙堂及各户家中敬祭"雷神"以驱邪遣灾,表达人们祈求平安,迎祥纳福的良好愿望……走清将一般以六人或八人为一队,舞时分别戴木制面具,穿五色彩衣,扮成"雷首公"和"五雷官将"(东、南、西、北、中五个方位的雷神)及土地公、婆④。人物设置与衣装都依照五行、五方、五色的规制。"表演分三个程序:一、设坛,举行'请将练兵'仪式。正月二十七日卯至辰时,道士及首事焚香放炮,以鸡血酒祭祖,颁令颁符,敬请各界神灵、诸路兵马到坛前扎寨练兵。锣鼓声中,傩队在庙前跳傩。演完一套后,道士问五将:'五方蛮雷、马、郭、方、邓、田,功夫纯熟不纯熟呀?'五将答道:'纯熟!'道士令:'起兵。'傩队便前往各农户演舞。二、舞傩,在农户庭中设坛

① 冉文玉主编:《道真古傩》,贵州民族出版社2012年版,第170页。
② 祝宇、庞德宣:《湛江傩舞》,中国文史出版社2010年版,第10页。
③ 祝宇、庞德宣:《湛江傩舞》,中国文史出版社2010年版,第40页。
④ 祝宇、庞德宣:《湛江傩舞》,中国文史出版社2010年版,第67—68页。

迎神,首先在一张方桌上摆五盅茶、五碗面、五双筷子、五个橘子,一个槟榔盒盛着槟榔和红包,两片'柴符'(木制神符,用以驱邪镇鬼)、两支蜡烛、三支香。神像(邓天君)坐轿于大门口。道士与主人在中堂里,跪拜叩请家神,配合五雷官将捉鬼驱邪。傩队戴面具赤足从大门进入庭院。由雷首、田将军(田宗元)、四将(马郁林、郭寅景、方仲高、邓拱宸)站成梅花阵演舞。待巫傩结束后入至庭院诵经,祈求'添丁纳福'。三、退兵钉柴符。主人把柴符钉在后门上,道士拿发绳、短剑边舞边念咒柴符:'左镇金刚,右镇力士;金刚把斧,力士把枪;人来得过,鬼来灭亡。准奉太上老君正敕令捉鬼遣邪!'五雷官将应:'是!'傩队即行退兵,接着去另一家表演。"[1]

可以清晰地看到,《走清将》是以五方雷神驱傩捉鬼从而迎来吉祥的,古南戏不也有五雷打杀不孝父母、马踏五娘的蔡伯喈吗?雷神驱鬼、打杀恶物的古老观念就这样在民间延续。剧中,从面具到神坛布置无不体现五行思维。五行思维在傩坛与祭祀坛场随时可见。

安徽歙县傩坛中有《跳钟馗》,表现钟馗与五毒打斗,最终制服五毒的简单故事(图7-3)。

该剧以另外一种方法表现五行观念。钟馗所震慑的五种毒虫为蜘蛛、蛇、蜈蚣、蝎子、蟾蜍。演出时,五名演员分别戴上缝制着五种毒虫的帽子来代表五毒。同时,在每位演员的脸部右侧勾画五毒,与帽子缝制的五毒相对应(图7-4为演

图7-3 安徽歙县《跳钟馗》

[1] 祝宇、庞德宣:《湛江傩舞》,中国文史出版社2010年版,第67—68页。

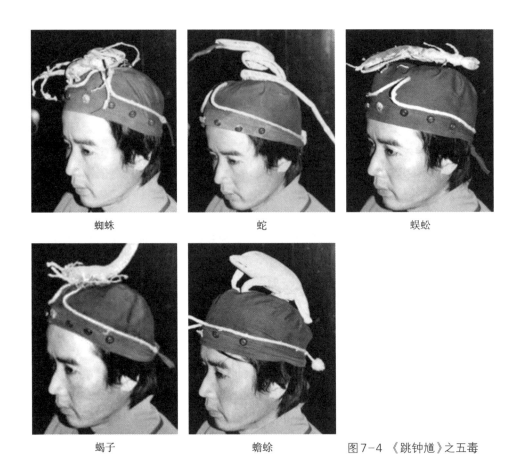

图 7-4 《跳钟馗》之五毒

员卸妆后,笔者请一位演员分别戴上五毒帽子拍摄的图片)。

云南保山香童戏有一个演目名为《猎神》(图 7-5),这出戏是一出独角戏,经过装扮的猎神单独演出,包揽唱、做、念、打全活儿。其中有一个情节,猎神射出五支箭,分别射杀五类疫鬼:

猎神　一般弟子给有编下桃弓柳箭拿来赏雄心,
　　　噜呀噜!身背了!
　　　身背弓箭明月亮,噜呀噜!
　　　倒插了!倒插琅玡箭五条,噜呀噜!
　　　一支了!一支调令东方打,噜呀噜!
　　　闯来了!木神木鬼打出门,噜呀噜!

给你了！春三个月得清吉，噜呀噜！

二支了！二支调令南方打，噜呀噜！

闯来了！火神火鬼头疼发烧打出门，噜呀噜！

给你了！夏三个月保顺利，噜呀噜！

三支了！三支调令西方打，噜呀噜！

闯出了！精神白虎打出门，噜呀噜！

给你了！秋三个月得安康，噜呀噜！

图7-5　云南保山香童戏《猎神》

四支了！四支调令北方打，噜呀噜！

闯来了！水神水鬼摆子痢疾打出门，噜呀噜！

给你了！东三个月清清吉吉得太平，噜呀噜！

五支了！五支调令中方打，噜呀噜！

闯来了！冷土热土阴阳二土打出门，噜呀噜！

给你了！一年四季得太平，噜呀噜！①

　　剧中的猎神总共发出五支箭，分别射向东、南、西、北、中五方，射杀相应方位，春、夏、秋、冬，以及"土用日"五个季节中的各种疫鬼。唱词中虽然没有明确"土用日"，但是"土用日"已经暗含其间。所谓"土用日"就是相隔春与夏、夏与秋、秋与冬、冬与春季节间的18天，合称"土用日"。4个18天总计72天，是"土气"发挥作用的日子，以调节四季，使前一季顺利地过渡到下一季（关于这个问题，将在下文详述）。

　　猎神所用弓箭，为"桃弓柳箭"，桃与柳都是驱鬼的。古远的桃木驱鬼信仰前文已经说到，柳木驱鬼之信仰虽然相对少见，但是在民间俗信以及某些祭礼、

① 倪开升：《保山香童戏研究》，中国戏剧出版社2009年版，第402—403页。

逐除演艺中,偶有所见。除了保山香童戏之外,河北武安固义村的大型民间祭礼《打黄鬼》,负责追打黄鬼的80名男青年手中所持的正是柳木棍。说明在北方民俗信仰中,柳木也具有驱鬼打鬼的作用。

清宫节令戏有《奉敕除妖》《祛邪应节》,这两出戏首尾相继,敷演端午节时,张天师奉天帝之命降临尘世、剪除五毒的故事。剧中,五毒变成妖艳的妙龄女子出来害人。五神在雷公、电母的协助下殄杀五毒。五神、五毒怎样装扮,剧本没有交代,是否也像民间演出那样以五色或象形手法予以装扮?不得而知。戏曲《钟馗嫁妹》中的五鬼除了各自的道具不同之外,也以服饰色彩分别。可见,五色是戏曲、民间祭祀戏剧表达五行观念的常用手段。

朝鲜半岛五行思维反映在祭礼仪式以及民间艺能的最为著名的要数《处容舞》。朝鲜半岛自三国时代的新罗开始出现的《处容舞》,经高丽、朝鲜长期流行。作为驱除疫神的傩舞而进入宫廷。韩国李杜铉先生从《三国遗事》中拈出一段故事,这段故事揭开了《处容舞》的内容:东海龙王闻知第四十九宪康大王为满足自己而在开云浦建造了佛寺,遂率领自己的七个儿子现身大王驾前,奏乐献舞,并留下一子名曰"处容"辅佐朝政。大王非常高兴,以美女妻之:

> 其妻甚美,疫神钦慕之,变为人夜至其家,窃与之宿。处容自外至其家,见寝有二人,乃唱歌作舞而退。……时神现形,跪于前曰:吾美公之妻,今犯之矣。公不见怒,感而美之。誓今已后,见画公之形容,不入其门矣。因此,国人贴处容之形,以辟邪进庆。①

据李杜铉先生说,从20世纪30年代开始,韩国学界就对《处容舞》展开讨论,观点不一。不过,大部分学者认为《处容舞》是"从咒术深化为宗教,形成了有德行的处容大爷的假面表情和辟邪进庆的处容故事"②。发生争议的原因可能是对前述古籍记载的文字解读不同有关,比如文中所说"乃唱歌作舞而退"一句,怎样诠释呢?李杜铉先生在其著作中引李基文《国语史概说》一书的判定:"只要对原始宗教略微有点常识,就会知道处容是决心驱赶凶恶的疫神的,他不

① 李杜铉著,紫荆、韩英姬翻译:《韩国演剧史》,中国戏剧出版社2005年版,第32页。
② 李杜铉著,紫荆、韩英姬翻译:《韩国演剧史》,中国戏剧出版社2005年版,第30页。

第七章 阴阳与五行——观念形态的艺术化

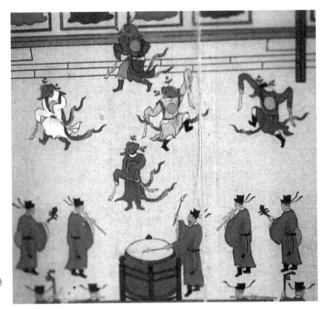

图7-6 韩国《耆社庆会帖》（局部）描绘的"五方处容舞"

会是'歌舞而退'而是以歌舞把疫神赶走。我以为，处容'歌舞而退'从而制伏了疫神，应从处容故事的复合性去理解，同时也能使我们进而与现存的辟邪巫仪相比较，从中增进这方面的理解。"[1] 笔者认为，这样诠释是有道理的。最初，舞蹈中的处容仅为一人，后来发展为五个处容同时出场而形成"五方处容舞"。1493年编纂的《乐学轨范》卷五详细地记述了该舞的队形、舞姿等演出程序。处容所带的面具以及服饰依据五色，五位处容分别戴五色面，分别穿五色衣，以配五方（图7-6）。

中、日、朝鲜半岛相关例证很多，仪式仅举出数例以资说明。接下来，重点介绍在中日两国不约而同地将五行思维戏剧化的典型剧目。

二、《坐后土》《跳五猖》与《王子舞》：五行观念的戏剧化

在山西省曲沃县任庄有大型的乡村祭礼《扇鼓神谱》，在这个祭礼中有一个重要剧目，名为《坐后土》。有趣的是，该剧与日本迄今仍在上演的《王子舞》，从故事到剧本结构、人物设置等各个方面，都极为相似，两者都是依据五行相生相克等原理结构而成的戏剧。鉴于以上《坐后土》《王子舞》《跳五猖》三者尤其

[1] 李杜铉著，紫荆、韩英姬翻译：《韩国演剧史》，中国戏剧出版社2005年版，第34页。

是前两者异乎寻常的相同,这里单独开辟一节展开论述。

山西曲沃县任庄村的《扇鼓神谱》是一种很独特的村祭,是以祭祀后土女神为核心的大型民间祭礼。虽然在祭礼进行时,有一面绣着"遵行傩礼、禳瘟逐疫"八个大字的纛旗竖立在祭坛之侧,但是究其实质,整个祭礼属于"社祭"的范畴,祭礼的主神是后土娘娘。传说中的后土是主掌大地的女神,敬祭是自古以来以农业为本的中国重要的礼仪。皇天、后土之祭礼,原本属于国祀,民间不可以祭祀后土。随着时代的推移,严格的礼仪制度逐渐松弛,祭礼限制越来越模糊,这才导致民间祭祀后土礼制的偶有存在。如果说,在扇鼓祭礼之中存在驱傩的话,那也不过是祭礼之中的驱傩,换言之,驱傩不是扇鼓祭礼的主旨。因此近年来人们常以"扇鼓傩戏"称之,这其实是不够准确的。

整个祭礼及演出主要集中在"八卦坛"内进行。游村等个别程序,则需要在村中某处进行。演出《坐后土》这个剧目的宗旨,是调节五行之间的关系,使春、夏、秋、冬延续得更加顺畅。

《坐后土》的故事是:后土娘娘所生五个儿子,号称"五千岁",即五个王子。前面生的四个千岁已经分别受封,掌管春、夏、秋、冬四个季节。唯独第五个儿子——后土娘娘的小儿子没有受封,无权统治任何一季。时当后土娘娘华诞之日,四个王子都前来祝贺,唯独第五个王子不来祝贺,原因是他不满意这种不平等的待遇。后土娘娘得知后,决定在前四个王子所占春、夏、秋、冬四季中,各抽取18天,合72天,分给五千岁管理。得到敕封的五千岁高高兴兴地前来为后土娘娘庆生。至此,全剧终。(图7-7)

在此,过录该剧的尾部如下:(此前,娘娘已经得知五千岁不来上寿的原因)

图7-7 《扇鼓神谱》书影(黄竹三、王福才《山西曲沃县任庄村〈扇鼓神谱〉调查报告》)

第七章　阴阳与五行——观念形态的艺术化

后白　王成接接何在？
王白　谨当侍候娘娘。
后白　赐你圣旨一道，去到名山，搬你五千岁进宫，娘娘自有定夺。
王白　领法谕。
　　　［王成来到五子处。
王白　娘娘宣你进宫，自有定夺。
五子　接接前行。
　　　［王成与五子来到后土跟前。
五子　娘娘圣寿无疆。
后白　平身。
五子　圣寿无疆。
后白　平身。他们同来拜寿，你为何不来朝贺。
五子　娘娘，无我江山日期，因此不来朝贺。
后白　罢么，我想每年春夏秋冬四季，他们各占一季，无你江山日期，因此不来朝贺。我想每季子拨这一十八天，共是七十二天土王日期，你实受屈罢。
五子　多谢娘娘。
后诗　后土所生五个郎。
大子　东南西北共中央。
二子　大郎二郎占春秋。
三子　三郎秋节冬四郎。
四子　惟有五郎无日期。
五子　每季十八是土王。
后土　兄弟五人分拨就。
众人　千年万载永安康！
后土　拜寿已毕，你们各归名山。①

　　这个剧目在山西其他民间祭礼的传存写卷中也偶有记载，如明代万历二年抄本《礼节传簿四十曲宫调》"乐舞哑队"中，有一本《五岳朝后土》，想必也是

① 黄竹三、王福才编校：《扇鼓神谱》，上海大学出版社2018年版，第121—123页。该书为朱恒夫主编《中国傩戏剧本集成》第23卷。

五行思想的戏剧化。不过,以上两种剧的形态不同,《坐后土》名为"队戏",《五岳朝后土》为哑队戏,两者都具备人物与装扮,区别在于前者是有简单的台词以及诵诗,故事虽然简单却比较完整,而后者没有台词,只装扮人物,而不搬演全部故事。这种所谓"哑队戏"采取行进的演出方式,是装扮游行,队伍走街串巷,供民众观览。

从表面来看,这些剧目似乎表现的是五个王子之间争权夺势的斗争。其实不然,它们所反映的是五行以及五行与四季的关系问题。五行与天干、地支、声、味、虫、常、藏、星、事、方、色、音等相配的时候都没有问题,只有与季即春、夏、秋、冬相配时发生了问题——五行难以准确地对应四季。这个问题难不倒聪明的古人,人们想出一个办法,从每年四季中的最后一个月中,各抽出18天,合得72天,其余四季在去掉18天之后,也都剩下72天,5个72总计为360天,为全年之数(这里忽略"5"这个个位数)。于是,五个王子在一年中每人都能够统治72天,从而化解了矛盾。

问题似乎不这样简单。前文说道,这18天是从春、夏、秋、冬每个季节的最后一个月中抽出的,并名之为"土用日"。"土用"两字恰是奥妙之所在。我们知道,自然界中春、夏、秋、冬四季的转换不是一蹴而就的,阴阳二气经过或缓或激的反复博弈,才能由冬至春、由春至夏……这个转换需要时间,有时顺利,有时不顺。古人经过对自然的观察而设定一个期间,这个时间大约是18天。这18天即为"土用",意思是用"土"之气,来推动季节的交换。日本著名学者吉野裕子的《阴阳五行与日本民俗》一书,探索了这个问题,她说:"土气的作用的特色在于其两义性。就是说,土气同时具有两种作用,即一方面有使万物还归于土的毁灭作用,而另一方面又有孕育万物的育成作用。因此,在一年的变化之中,处于各季中间的土气,将杀死应过去的季节,育成应当到来的季节。可以说,土气的效用就是这种强有力的转换作用。"[1] 此说极为有理。

全国各地祭祀戏剧、傩戏、社戏品种很多,剧目纷纭复杂,具有五行色彩的也不少,但是像《坐后土》这样敷演后土娘娘所生五个儿子因分封而发生争执并形成具有雏形戏剧形态的文本并仍在上演的,仅任庄村一例。

尽管以上述故事为题材的祭祀小戏独一无二,但是与其相仿的另外一出祭祀剧也值得关注,即所谓《跳五猖》。《跳五猖》在安徽省东南部广德、郎溪以及

[1] [日]吉野裕子著,雷群明等译:《阴阳五行与日本民俗》,学林出版社1989年版,第24页。

第七章 阴阳与五行——观念形态的艺术化

与之毗邻的浙江省、江苏省溧阳等地区共同信仰的以祠山大神张渤为祭祀主神的仪式上演出,历史比较长久。茆耕茹介绍说:"《跳五猖》全仪共有十三神身,其中东、西、南、北、中央五神是正身,称五猖神或五方神。全仪以古代阴阳五行学说构筑,五正身按五行属性配以五色和占位。五行配以天干,即是东方甲乙,属木。其神面具及服饰等,均施以绿色或青色为主。南方丙丁,属火,施以红色为主。西方庚辛,属金,白色为主。北方壬癸,属水,黑色为主。中央戊己,属土,黄色为主。五神五色、五方,属性分明。道士、和尚、土地、判官是四副身。另有值路、小生各两神脚,统称十三身。"①其人物完全按照五行、五方、五色设置。《跳五猖》的全部仪式程序总共四个"阵式":

一、破神场收灾降福阵。众神临坛,斩魅去邪,收灾降福。道士下桌入坛,顺中央神位方向,绕坛至正南祠山神位,拜祠山神刹香案。再至中央神前礼拜。拜毕至和尚位,邀请和尚。和尚入坛,道士归位。和尚循道士拜式,绕坛拜祠山、中央神,再请土地;土地请判官,判官、土地戏逗对舞。然后判官请东方,土地退坛;东方请南方,南方请西方,西方请北方,北方请中央。如此依次、循环进退演跳,逐一退坛,称"邀请"。请毕,四副身向五正身跳"朝礼舞",舞毕各自归位。道士、和尚拜香案,五正身依次持刀舞。整个舞段,和尚独舞最为瞩目。"转辘辘"(身段)洒脱圆润,舒展活泼。和尚、判官,一文一武,一张一弛,一阴一阳,对比鲜明。正身所舞刀式有分刀式、云手式、对档式、比试式等。

二、双行五谷丰登阵。祈拜祠山,阴阳燮理,大帝赐丰。道士、和尚分由正北中央神位两侧,双行入坛,至正南拜祠山神刹香案,拜别退坛。随之东、南两神由中央神两侧出,拜神刹香案、退坛;西北两神出,拜香案,退坛。最后中央神入坛,绕坛拜香案。以上各神逐一敬拜祠山,均为向祠山大神祈求当年五谷丰登,人丁兴旺,社会和谐。

三、单行双别龙门阵。大帝庇荫,诸神同贺,感恩帝佑。众神齐集,向祠山大帝共贺。按"破神场"次序,道士先入坛,绕坛一周后,拜香案。接着领和尚出,和尚领土地,土地领判官,判官领东方,东方领南方,南方领西方,西方领北方。各身绕坛,需一一向中央神"架扇"或"架刀",作相邀状,以示尊下。待九身都登坛后,按先后次序,每三身一组,走"梳辫子"步法绕坛后,逐一退坛。

① 茆耕茹著:《仪式 信仰 戏曲丛谈》,黄山书社2009年版,第248页。

四、拜香位敬上阵。众神祈毕,拜辞祠山,一一回归。众神为当地祈佑安后,拜别祠山帝。道士拜神刹香案,绕坛后领和尚入坛。两身对舞后,道士退出坛外;和尚拜香案后,绕坛领土地入坛。对舞后,和尚退坛。如是,土地领判官,判官领东方,东方领南方,南方领西方,西方领北方,北方领中央。中央神拜神刹香案后,独舞退坛。

在激越的锣鼓、火铳、鞭炮声中,全仪结束。①

这四个"阵式"程序性分明,虽有人物,却不存在故事,尚未具备戏剧所规定的因素,可视之为祭祀性舞蹈。

日本神乐中有一类神乐,名为"里神乐"。顾名思义,所谓"里神乐"是存在于乡里的民间神乐。相对于"里神乐",宫廷神乐则称为"御神乐"。神乐在日本是一个极为庞大的演出艺术品类,全日本神乐总数多达3 000—5 000种之多,其中绝大多数是里神乐。日本神乐研究专家把里神乐分为采物神乐、汤立神乐、狮子神乐以及巫女神乐等不同类型。这其中有一类神乐,无论在内涵上,还是在形态上都与众不同,它们共同遵循五行思维构思故事,设置人物,装扮人物。这类神乐分布相对集中在日本中部四国、九州等地,名曰"五龙王""五行"或"王子舞""五行神乐"等。虽然五行神乐与《坐后土》内涵一致,故事相类,但是情节的延宕与矛盾冲突的激烈程度却相差较大。

日本的"备中神乐"又叫"王子神乐",以《分幡》这一剧目为整个神乐的主戏。此外,还有高知县吾川郡池田町的《五人五郎剧》;广岛县广岛市池田町的"阿刀神乐",其中《所务分》即演此类剧目,该剧包括"遗产分配""五人会战""门前五仲裁""五郎行道""会战"等环节;广岛县佐伯郡的"水内神乐"也有此剧,叫作"五龙王";广岛县备后比婆郡的"荒神神乐"之《王子神仪次第》等,都以同类剧目闻名。

笔者看到该剧目的两种文字本:《五龙王》及《王子神仪次第》。

《五龙王》剧本抄于日本文化九年(1812),为兵库县某宫司的重抄之本,大致内容如下:

首先,青帝青龙王、赤帝赤龙王、白帝白龙王、黑帝黑龙王出场。他们各主一德,分别为青、赤、白、黑四色;各主一方,为东、南、西、北;各主一季,为春、夏、

① 茆耕茹:《仪式 信仰 戏曲丛谈》,黄山书社2009年版,第251—253页。

秋、冬。

接着,黄龙王的使臣出场,对四龙王说:中央应该由黄龙王统领。四龙王岂能同意?于是双方发生争执。

此时,黄龙王在空中紫气中现身,并加入与四龙王的争执。他们各说各的理,而黄龙王以五行的道理与之相辩。

双方争执不下,气氛越来越紧张,终至剑拔弩张,各自统领兵马,准备厮杀。他们的兵力分别为:青帝青龙王率十万余骑、赤帝赤龙王率二十万余骑、白帝白龙王率领三十万余骑、黑帝黑龙王领兵四十万余骑、黄帝黄龙王率五十万余骑,一场大战眼看即将发生。恰在此时,一位老翁出现了。他自称是日本天神七代、地神五代之神,有责任维护国家的安危。于是他从开天辟地说起,直说到阴阳变化、五行生克、衍生万物的道理,指出五行中任何一个都不能缺少的自然规律。最后,终于说服了四位龙王,他们答应从各自的90天中各取出18天分给五龙王,则五位龙王各执掌72天,合计为360天,从而平息了一场兄弟间自相残杀的战争。

《王子神仪次第》在比婆郡荒神神乐四天四夜的祭祀活动中的最后一天上演。该剧具有很完整的故事,相对复杂的情节以及冗长的对白,阴阳五行思想在这里也被完整地解说与发挥。故事大略如下:

盘古大王是天地间阴阳所化之身,他与妻子生下四个儿子,为太郎、二郎、三郎、四郎,另有第五个遗腹子生在荒野之中,且一直不在母亲身边。盘古大王的四个儿子依父命,分别得到封地和执掌不同季节的大权:大王子任青帝龙王,管领东方,执掌春季三个月;二王子任赤帝龙王,管领南方,执掌夏季三个月;三王子任白帝龙王,管领西方,执掌秋季三个月;四王子任黑帝龙王,管领北方,执掌冬季三个月。五王子年幼时不以为然,长大以后深觉不公,遂找到盘古大王在位时的老臣去往四位哥哥那里打探虚实。大郎王子等四位龙王得知此讯后,决定结盟以保护各自的权力。五郎王子面见母亲,提出自己的诉求。母亲天戈女命他们五个兄弟验血来判定亲子关系。验血结果:大郎王子的血为青色,次郎王子的血是红色,三郎王子的血为白色,四郎王子的血为黑色,五郎王子的血呈黄色。于是,五郎王子据理以求封地。四位王子既已结盟,岂肯轻易让出自己已获之封地。五郎王子依照母亲的旨意,祷告盘古大王在天之灵,盘古大帝下凡授宝剑与五王子。五郎王子既获宝剑,依然先礼后兵,于是与四位兄长有如下问答:

五郎　且问太郎王子,御神前所饰为何?
太郎　所饰者,四方四季也。
五郎　四方四季为何?
太郎　四方乃是东南西北,四季乃是春夏秋冬。故国土有四人掌之也。
五郎　非也。应是五行五极也。
太郎　五行为何?
五郎　夫天之五行者,水火木金土,地之五行者,木火土金水是也。世间万物,无一可离此五行者。天地万物同根同源而成一体也。
太郎　非也。因有四门,则诸事可分四类。
五郎　四门为何?
太郎　春之三月乃青帝龙王,夏之三月乃赤帝龙王,秋之三月乃白帝龙王,冬之三月乃黑帝龙王也。国土一分为四,四龙王得所领,各司其职也。
五郎　非也。吾有证,国土应分五份方可。
太郎　其证为何?
五郎　夫人之五躯需得五脏神之守护。先天八下魂命守脾脏也,天野三下魂命守肾脏也,天野合魂命守心脏也,天野八百日魂命守肝脏也,天野八十万魂命守肺脏也。此五脏之神,便为所争之证也。
太郎　非也。无有证,国土应分四份方可。
五郎　其证为何?
太郎　夫世间有生老病死四极之事也。
五郎　非也,应为五方五帝,五龙王也。国土乃应分而为五也。
太郎　其五方五帝五龙王为何?
五郎　东方青帝龙王,南方赤帝龙王,西方白帝龙王,北方黑帝龙王,中央黄帝龙王也,此乃五方五帝五龙王也。此五方乃争论之确证,故世间应为五极也。
太郎　非也。因有须弥四州,故应为四极也。
五郎　须弥四州者为何?
太郎　夫须弥四州者,乃东昆提诃,南阎浮提,西瞿陀尼,北拘罗四州也。因有此四州,故应为四极也。
五郎　非也。须弥四州者,不足为证也。
太郎　其证为何?

五郎	中有通天之都,其上有三十三天,梵天帝释天有须弥山,故不足为证也。
太郎	非也,世间有四季则足以为证也。
五郎	其证为何?
太郎	夫万物之花皆生发于春,草木繁盛于夏,结实于秋,叶赤且枯于冬。至冬至则次之春始。故此为四极之证。
五郎	非也。有证国土万物皆为五极也。
太郎	何以为证?
五郎	其证乃土可生金,土性同金相生相克,故自盘古大王起便祭奉土公神也。土乃万物之本元,故祭祀土中之贵土公神也。又因日本乃神国之境,则以五行神祭祀灶神,有土便以土涂灶,有金便以金涂灶。灶中盛水,灶下置木,以火烧之可煮物事也。上自至尊下至万民,皆以五行神祭祀灶神也。诸事无可离此五形者也。此乃天地阴阳万物之理也。
太郎	退下!此问答无有胜负,应以兵力一胜高下。此次吾方共四人,汝只一人尔。吾方兵力雄厚,断不能遂汝愿也。
五郎	兄长为四人,吾只有吾身。故军数千骑,吾则单枪匹马也。然一骑当千,且吾有父王所赐宝剑也,此宝剑一出,则敌军尽亡也。然吾父王有旨,不可擅而以宝剑向兄长也。一旦出刃,则吾方必胜也。
四人	速速来战。
	[太郎王子与五郎王子开战。①

　　这里,五郎王子举出阴阳五行的多种形态据理力争,但是四位兄长依然不从,他们所依仗的不是理,而是兵多将广。于是,双方大战七日有余,依然纠缠不清,难分高下。恰在此时,一位神秘的"文前博士"上场。首先自报家门:"某居于此川之下,乃四天文前博士是也。应神通而诞,幼时已习三妙六通天文妙术易历等等。行年三十岁且又有年三十岁,和而为六十一年间之善恶,及三界众众之吉凶,故天下国家万民,求万代丰年之祈祷者,日日以水净身,为万世祈福。"②他得知五位太子在此争斗,特地前来游说。他对五位龙王夸下海口,说有办法将各位王子所务等分为五。请看下文:

① 日本艺能史研究会编:《日本庶民文化史料集成(第一卷)》,三一书房1974年版,第263—264页。
② 日本艺能史研究会编:《日本庶民文化史料集成(第一卷)》,三一书房1974年版,第266页。

四人王子　盘古大王已分定之所务，又如何分而为五。
文前博士　某至五王子之间可谓三代之家次也，诚可胜汝等之父母也。父母之所分便乃家事也，以家事分所领自然可行也。故汝等速速将长刀入鞘，脱盔卸甲，静受所分。太郎王子授以东之木也，次郎王子授以南之火也，三郎王子授以西之金也，四郎王子授以北之水也，五郎王子授以中之土也。此中，太郎王子受春三月九十日中之七十二日也，余下之十八日为春季土用之日，授与五郎王子。次郎王子受夏三月九十日中之七十二日也，余下之十八日为夏季土用之日，授与五郎王子。三郎王子受秋三月九十日中之七十二日也，余下之十八日为秋季土用之日，授与五郎王子。四郎王子受冬三月九十日中之七十二日也，余下之十八日为冬季土用之日，授与五郎王子。至此，五郎王子受领春之土用十八日，夏之土用十八日，秋之土用十八日，冬之土用十八日，合计七十二日，赐予五郎王子也。
五郎王子　然，东南西北四方之中皆有所领也。
　　　　　……
文前博士　五人之王子受各自所领，为天下太平，国土安全，当村安稳，五谷成就，愿主昌盛之愿，舞天地和合泰平之舞。

〔舞歌：
太郎王子起舞，则为春之祭也，
大土公小土公共静，
八云立出云，八重垣津麻语味尔。
作八重垣并绕八重垣也。
次郎王子起舞，则为夏之祭也，
三郎王子起舞，则为秋之祭也，
四郎王子起舞，则为冬之祭也。
五郎王子起舞则为四季之祭也，
大土公小土公共静，八云立出云八重垣菟麻语味尔。
作八重垣并绕八重垣也。
　〔五人歌：野菊飘洒荒原外，王子之心莫可改。①

① 日本艺能史研究会编：《日本庶民文化史料集成（第一卷）》，上田正昭、本田安次、三隅治雄责任编辑《神乐·舞乐》，三一书房1974年版，第248页。

比婆郡荒神神乐在第四天上演《王子神仪次第》后，紧接着上演的是上面引文"舞歌"所提到的"八重垣"，其全称为"八重垣神事次第"。《八重垣神事》所演唱的就是前章已经说到的素戈呜尊剿灭八岐大蛇的神乐，这里不再重复。至此，连续四天的比婆郡荒神祭礼全部结束。

前文对中日两国以五行为核心构建的三出祭祀戏剧作了比较全面的介绍，从中可以发现三者之间的共性与差异。首先，可以肯定的是，三者之间不存在文本与表演上的影响与传播，即便是同为中国不同地域的《坐后土》与《跳五猖》也绝非有谁影响谁的情况，何况两者的内容与形式截然不同。《跳五猖》的仪式性更强，尚未构成故事，离戏剧还有很大距离。反而分处于不同国度的《坐后土》与《王子神仪次第》相同之点更多。相比之下，无论是故事情节还是戏剧结构，《坐后土》明显要比《王子神仪次第》简练许多。《坐后土》虽然点明了四位王子分别掌管春、夏、秋、冬四季，最终五子也分得了土用日，但是没有在故事中进一步地展开以五行思维为核心的情节以及人物的行为动作。相比之下，不单单是《王子神仪次第》，其实五行神乐系列中的王子舞部分相对而言都比较冗长，对白更多，还夹杂着五王子争论与辩驳，甚至还有比较激烈的打斗场面，展示五郎王子同其他四位兄长之间以刀箭互相攻击。可以说，若是单从文本角度分析两者，那么《王子舞》所包含的戏剧元素明显比《坐后土》要多得多。

《跳五猖》与《王子神仪次第》相比较，两者的差距同样不小。从《跳五猖》的表演流程及演出内容上我们会发现，它完全是以阴阳五行说构筑全部仪式的。《跳五猖》之五正身不仅面具、服装等按五行属性，施以五色，入坛后东、南两神分占东北、东南两位；西、北两神占西南、西北两位；中央神不占中央位。这样一来，重要的正南和正北两位便空了出来。正南位让给了象征祠山大神张渤的"抬刹"，而正北位却让给了中央猖神。这样，东、南、西、北四神，虽不占方位的正向，总体之子午连轴线、阴阳两边还是分了出来。可以说，全仪就是在古人设定的宇宙天体里，在"天人合一"观念的支配下以祈求天人感应，和合阴阳。不仅如此，具体在神脚的安排和演跳上，也有阴阳之分。同占东方阳位的和尚、判官，一文一武，一张一弛，显示出一个含蓄文静，一个豪放威武。还有最重要的一点，是全仪祠山神张渤的"抬刹"占正南位，中央神占正北位所寓的内涵。南方按五行配伍的法则，为天干丙丁，火属；南方按地支配伍为午，亦火属。按照五行相克的原理，"水能克火"，张渤治水神迹昭著，导水克制南方属性的火（旱），是符合五行配伍法则的。中央神占正北方，北方为壬癸，水属。地支为子，属冬，

亦水属。而中央神天干为戊己，土属，属土用。"土能克水"，防水患于未然，也是符合五行配伍的法则。由于举行《跳五猖》仪式之地常遭水患，而本地所祭祀的张渤神也正是因治水功绩而被祭拜，那么跳五猖便正是通过对五行的严格遵守，完成了整个仪式的。

与《坐后土》不同的是，《跳五猖》之中含有极为丰富的五行元素，对于五方和五色的重视更是有过之而无不及。从这一点上来看，它同《王子神仪次第》是不相上下的。或者说，在《跳五猖》之中对于方位概念的运用，相对《王子神仪次第》更为灵活。比起多处重复五行五方内容的后者，前者更倾向于将这些符号自然地融入表演之时所站的、所面向的方位之中。而提到方位我们则发现了两者之间的不同之处，我们已经知道《跳五猖》的目的乃是祭祀治水的张渤，也就是说，是为了祈求平息当地（多发水灾的南部地区）的水患。而若按前文分析五龙王起源之时论者所述，那么五龙王在早期则被用以祈雨。也就是说，这两者的演出目的是相反的。不过一方治水、一方祈雨的形态，这两者的表演目的在性质上是有相似之处的。

此外，《跳五猖》虽在五方五色上色彩浓厚，但是其故事性较弱，未出现戏剧冲突，基本上仍是作为一出完整的祭祀仪式进行表演。而《王子神仪次第》已经具备了所有戏剧属性，在这一点上，无论是《坐后土》还是《跳五猖》都不能望《王子神仪次第》之项背。

这里有一个疑问，《坐后土》《王子舞》《跳五猖》等以五行思维为核心的祭祀剧何以屡屡出现在驱傩神事之中？它们与驱傩逐疫有何关涉？在当下人们的理解中，它们不过演绎了古人观念中的宇宙规律而已。但是在古人那里，这些剧目的确具备逐除的功能。前文引证的《跳五猖》四个阵式之第一阵式名之为"破神场收灾降福阵"，已经明确了这个阵式的功能，敬请众神临坛，斩魑驱邪，收灾降福。日本神乐有一个古代文本，名为"神灵祓除恶魔"：

您眼前正在进行的是神灵祓除恶魔的祭礼。
请东方青帝青龙王祓除恶魔，还以清净。歌中唱道：春天一到，吉野山上的樱花树开花，散发香气。
请南方赤帝赤龙王祓除恶魔，还以清静。歌中唱道：夏天一到，山中森林茂盛，插入云霄。
请西方白帝白龙王祓除恶魔，还以清净。歌中唱道：秋天一到，秋风瑟瑟。

请北方的黑帝黑龙王被除恶魔,还以清净。歌中唱道:冬天一到,空中飘来的雪花像一朵朵花。

请中央黄帝黄龙王被除恶魔,还以清净。歌中唱道:东青南赤西白北黑。

这个文本是日本元治元年(1864)备后名荷(今广岛县濑户田町)神社记录的、于该社演出的神乐文本。这个神乐文本明确地指出,五方龙王即五王子具有驱傩逐疫的功能。而《坐后土》,虽然主旨在于祭祀后土娘娘,但是那面大纛旗上的几个大字表明,该村的《扇鼓神谱》同样有驱傩逐疫的功能,作为最主要节目的《坐后土》也便具有逐除的意义。

以上三个典型的事例,使得我们意识到一个现象,戏剧的传播不一定仅仅存在于文本以及表现手段上,意识形态的传播也是一种重要的传播,尤其是类似于阴阳五行这样相对简单的思维,很容易在不同地域、不同民族中产生类似的演出艺术品种。

第二节　祭坛、傩坛与阴阳五行:充满符号的文化空间

东亚传统演出场所是一个个充满各种符号的空间。其中,以阴阳五行及其寓意性符号最为引人注意。那是因为,在古人眼里那些形形色色的演出空间不过是一个微缩的宇宙、一个不能再小的大千世界;那是因为,先民们怀揣着一种诠释宇宙的企盼,和一个敷演大千世界的心愿。于是人们不得不把一个浩瀚无垠的宇宙,微缩为一个相对狭小的空间;把一个任何人穷其一生也不能踏遍的世界,微缩在一个几十平方米的空间之内;把一个人只能存在几十年的现世,意念为一个可以遥视千年的空间、一个浩瀚无垠的宇宙抑或一所阴森可怖的地域。东方古典戏剧在上述各种空间中,演绎人、鬼、神种种光怪陆离的故事。而故事中的人物化装造形包括服装与面具、脸谱等,同样经常看到阴阳五行的艺术化呈现。

一、"鬼门道""桥廊"及其他

"鬼门道"对任何一位熟悉中国戏曲的人来说,是再清楚不过了。然而,在"鬼门道"一语之后,似乎还隐藏着更加深层的意义,可能被我们忽略。明代朱

权《太和正音谱》出"鬼门道"一语,并释曰:"勾栏中戏房出入之所,谓之'鬼门道'。鬼者,言其所扮者,皆是已往昔人,故出入谓之'鬼门道'也。愚俗无知,因置鼓于门,讹唤为'鼓门道',于理无宜。亦曰'古门道',非也。东坡诗曰:'搬演古今事,出入鬼门道'。"朱权明确地指出"古门道""鼓门道"之不合道理,并告诉我们之所以称舞台上下场门为"鬼门道",是因为"鬼者,言其所扮者,皆是已往昔人,故出入谓之鬼门道也。"①元明清戏曲所敷演的绝大多数是往昔的故事,出现的各色人物也大都是过往的人、鬼、神。朱权所概括的"杂剧十二科"把全部北曲杂剧进行分类,其中"神仙道化""神头鬼面"自不必说,"披袍秉笏""忠臣烈士""孝义廉节""叱奸骂谗""逐臣孤子""钹刀赶棒"等,无论从存目上看,还是现存剧本上看,都是历史上的人与事,都是鬼人鬼事。至于"风花雪月""悲欢离合""烟花粉黛"三类,看似人与人的故事,却大都还是过往之人,往昔之事。这种情况迥异于现当代戏曲。在现当代戏曲中,现实中的人物大量出场。所以,人们发出这样的疑问:舞台上明明有尚在于世的人物,何以称为"鬼门道"?而对朱权的论述提出异议,也置朱权所引苏东坡诗"搬演古今事,出入鬼门道"一语于不顾。然而,清康熙五十四年(1715)王奕清等奉敕编《御定曲谱》所引苏东坡诗则曰"搬演古人事,出入鬼门道"②。变"古今"为"古人"。一字之差,可以立刻打消我们的异议。在这里,"今""人"两字字形相似,或在书籍刊刻、流传过程中造成讹误,抑或王奕清在编纂《御定曲谱》时依据别本而改正?不过这一字之差,的确表明了清人王奕清的意思。笔者也以为,"搬演古人事,出入鬼门道",更加符合元明清剧作的真实。

问题不在于此。此处所关注的是另外一层含义,即这些古往之人、天神与地祇,在阴阳观念中均是属阴的。因此在古人看来,舞台表演区属阴。"阴阳是什么,对于什么来说是阴或是阳"③。明代蔡清《易经蒙引》卷一有云:"以日言之,午前半日为阳,午后半日为阴;以月言之,望以前一半为阳,望以后一半为阴;以山言之,则山南为阳,山北为阴,山面为阳,山背为阴。如《禹贡》所谓岷山之阳,与所谓至于华阴是也。如海之水则潮为阳,汐为阴。如江河之水,上流为阳,

① (明)朱权:《太和正音谱》,见中国戏曲研究院编《中国古典戏曲论著集成(三)》,中国戏剧出版社1959年版,第54页。
② 《御定曲谱》卷首《诸家论说》,《四库全书·集部·词曲类·南北曲之属》。上海人民出版社、迪志文化出版有限公司出版电子版。
③ 日本艺能史研究会编:《日本庶民文化史料集成(第一卷)》,上田正昭、本田安次、三隅治雄责任编辑《神乐·舞乐》,三一书房1974年版,第249页。

下流为阴。又凡奔流者为阳,停涵者为阴,亦各有阴阳也。"① 可见,任何一个事物都存在阴阳,阴阳是相对而言的。同理,在任何一个空间中,也存在相对的阴与阳。

那么,出没于舞台上的古往之人、神与鬼与什么相对而被视为阴呢?应该说,是相对于台下观众而言的。在古代大致呈方形的戏台上,有时用幕或板隔成前后两个空间,前面为表演区,后面是戏房。戏房是演员备场之处,表演区是神鬼出没之所。此时两者的关系,戏房为阳,而表演区是阴。而包括戏房在内的整个戏台,相对于观众席,则戏台为阴,观众席是阳。进而言之,在属阴的表演区中,也有阴阳之分。天神中的善神属于阳,恶神如金神七杀、星日马、昂日鸡、虚耗鬼等属于阴。地祇中的善神属阳,恶神如旱魃、水鬼以及各种游魂野鬼属阴。人鬼包括祖先以及死去的英雄,虽名之为鬼,却不害人,故而为神,为阳。那些横死的人以及死后不能归葬者等魑魅魍魉,均为恶鬼,为阴。举凡恶神、恶鬼均在被驱逐之列。

旧时的梨园行,有破台风俗,即在新台落成或台口方位不正时,都要破台以驱除一切害人之物。说到底,破台的目的在于抑阴扶阳。从前演出目连戏,在演出之前,必须由王灵官发五猖捉寒林,把这个鬼头捉住后,用扎制的草人作为鬼的躯体置于牢笼,将其魂灵封于陶罐,并用五色线封住罐口,陶罐之中放入五谷杂粮以供其食用,直到目连戏演完再行解禁。在演出叉打刘青提之前,照例由掌坛师打卦,卦以一仰一俯为吉卦,其余皆为凶卦。只有在打出吉卦时才能演出,因为鬼卒所持钢叉是锋利的真叉,容易伤害到饰演刘青提的演员。目连戏以上两项习俗,是基于阴阳观念的。这种打卦以问吉凶的例证,在元人北曲杂剧中每每见到,当时名之为"掷杯筊",现存的各地傩事活动,每逢关键时刻也要打卦。

旧时的梨园界又在破台时大放爆竹,即便在当下,目连戏开台、傩事开坛之时,常常燃放鞭炮以驱鬼,抑阴扶阳,此最为常见,不必再论。

日本三重县有伊势神宫的本宫,按照古老传统,每20年举行一次迁宫仪典,称之为"式年迁宫"。顾名思义,迁宫就是把神体从旧宫迁至新造的神宫中去,这一传统已经延续了1 300年之久。迁宫仪典中包含诸多阴阳五行元素,这里仅以"镇地祭"为例予以说明。在镇地祭的祭祀空间布局中,以"心御柱覆屋"为

① (明)蔡清:《易经蒙引·卷一》,《钦定四库全书·经部·易类》,上海人民出版社、迪志文化出版有限公司出版电子版。

祭祀空间的中心部位。围绕着这个中心，其东北、东南、西南、西北方向和中央，都分别需要供奉有青、赤、黄、白、黑这五种颜色的御币。这种五色御币也被称为"五色币"。在现代的祭祀中，五色币的形态是将布条和白纸做成的"纸垂"和一条麻绳系在长短不一的木杆上，立在祭祀空间中。不单只是迁宫仪式中的镇地祭，包括山口祭、御船代祭、木本祭和后镇祭中，也都会使用这种五色御币。

关于迁宫仪式上所使用的这种五色御币的演变，若找寻其根源，最早或许可以追溯至在《皇太神宫仪式帐》中，于桓武天皇延历二十三年（804）所记载的"祭山口神所用之物"一条中的"五色薄绢五尺"的记录。在平安时期日本宫廷举行的祭祀仪式中，"五色薄绢"是一种最为常用的"币帛"。也就是敬神所使用的一种贡品。而在927年的《延喜式》中所记载的绝大部分的祭祀，都需要以五色薄绢为贡品。这足以显示迁宫仪式中关于五行的忠实实践。在日本中世文献《康历二年外宫迁宫记》中，记载有伊势神宫附属神社——高宫在永和二年（1376）九月十六日举行镇地祭的情况，有记录道："正前位置设东西长三尺的棚，供奉御馔五份，以及铁忌物、鸡蛋、麻苎，东西方向又树立五色幡和雕物。"①日本文化学者刘琳琳认为，这段记录中所提到的"棚"，是用树枝编造成的"案"，也就是现在的"御棚"。②此时的"五色薄绢"也已经变形成为五色幡，竖立在棚的两侧。他引江户时代伊势神宫外宫神职兼学者御巫清直对于这一变迁所做的"五色薄绢系在木杆上竖立起来，看上去样子像旗幡一般，所以称为五色幡"的解释，将这种从"五色薄绢"到"五色幡"的推移认为是一种"五色幡"从"五色薄绢"这样单纯的贡品，开始转变成标识五方的符号的表现。因为在《康历二年外宫迁宫记》中，有记载这种"五色幡"是立在棚的两侧而非按颜色分立在五个方向的，所以这种符号的象征性还处在一种过渡之中。进入天文九年（1541），神宫神职御巫清次所记录的《天文九年假殿迁宫山口祭次第》中，已经记载有："棚的四角插上四个御币，然后在棚的中间竖立一个御币。这样棚上总共竖立五个御币"。③也就是说，在这一次祭祀仪式之中，五色御币已经和五方完美地结合在了一起。如果说在10世纪时期，伊势神宫的相关祭祀还在对五行的表达上有模糊之处的话，那么从如上的这一段中世末期的相关迁宫记录来看，至少在16世纪中叶，迁宫仪式在空间和色彩上的认知已经是完全遵循五行思维的了。此外刘琳琳还提出，不仅是伊势神宫的镇地祭，日本往昔的几乎所有镇地类祭

①②③ 刘琳琳《日本伊势神宫的镇地祭研究——以五色御币和白鸡为中心》《大连大学学报》，2015年第4期。

祀,不论神道还是阴阳道,由于其基础观念都来源于五行思维,所以也都会通过五色御币来呈现五行结构。

"御币"是日本宫廷神乐与里神乐在举行祭礼演出时必用的道具。所谓"币"原本是一种奉献给神灵的贡品,"御"则是敬称。在中国周代以降的宫廷祭礼中,币一直是奉献给神灵的祭品,是一种缯帛制品。祭祀时,将长长的缯帛从两头向中间卷,形成两个筒状物,称为"匹",五匹捆束在一起为"束"。祭祀天神,把束币与牺牲一起烧掉,使烟升腾至天,谓之"槱燎";祭祀地祇,则将之埋在坑中,称为"瘗埋"。总之,御币在古代是奉纳、给予神灵的贡品。作为祭品的币传到日本以后,久之而发生变化,由对神灵的祭品转变为神灵的依代以及祓除不祥之物的神器。古代日本神乐文本之《御神托次第》有云:"币代表神灵……把币立起来代表高天原在此,众神都在此。"[1] 所以,我们经常在日本祭礼场合看到御币,就是表示神灵在此,致使各种恶魔望御币而远遁。至于御币分五色,则是与五行思维结合一起的产物。

日本古典戏剧能乐所使用的传统舞台,建筑与装饰包含着阴阳五行的古老观念。能舞台虽然没有中国宋元时期演员出入场所谓"鬼门道",但是大体上说,人与鬼神分别从不同路径上下场。鬼、神以及亡去的人一律从舞台左侧的"桥廊"上下场,而地谣(歌队)以及检场人等现实世界的人都从舞台右侧(观众的视角)名为"开门"或叫"忘门"的低矮小门上下,阴阳思维潜藏在上述规定之中。

前文说到,阴阳是相对而言的,对现世的人而言,鬼、神以及亡者都属阴,现世中的人属阳,因此这两部分人物不能同路,于是才有神、鬼与亡者上下的"桥廊"与现世人员出入的"开门"。"开门"比较低矮,出入时必须低头哈腰方可进出,以表示对能舞台所存敬畏之心。行文至此,看过能剧的读者大约会有一个疑问,乐器演奏者是人,为什么也从"桥廊"上下场呢?任何事都有例外,如果人们纠结于这个"例外",反而会影响对问题整体的把握与本质上的认知。笛子在能乐演出中是仅有的一种带有旋律性乐器,谣曲文本把一声笛吹,称为"真之一声",演出开始,只要一声笛吹,嘈杂的全场观众顿时鸦雀无声。也就是说,全场演出首先发出音响的不是大、小鼓,而是笛子。"不仅开场前这一声笛鸣有如此神力,在曲目上演的过程中,笛子也承担着这样的作用。总之,笛声响起的时候,就是什么事情正在发生的时候。变化让人充满期待,这就是笛声的

[1] 日本艺能史研究会编:《日本庶民文化史料集成(第一卷)》,三一书房1974年版,第249页。

魅力所在吧。"① 不过，上述作用为什么来自笛子，而并不是来自大鼓、小鼓等乐器呢？在日本人的耳中与心目中，笛声是否有别样的寓意呢？这让人想起中国古代的笛声犹如"龙吟"之说。宋代陈旸《乐书》："《风俗通》曰：'笛，涤也，所以涤邪秽，纳之雅正也。'……七孔，下调，汉部用之。盖古之造笛，剪云梦之霜筠，法龙吟之异韵，所以涤荡邪气。"② 汉代马融《长笛赋》七言诗："近世双笛从羌起，羌人伐竹未及已。龙鸣水中不见己，截竹吹之声相似。"③ 南朝梁诗人刘孝先《咏竹诗》有云："谁能制长笛，当为作龙吟。"④ 这里有两点值得关注：其一，龙鸣水中不见龙，才截竹吹之以拟其声，号为"龙吟""龙吹"；其二，是"法龙吟之异韵，所以涤荡邪气"。可见，汉代前后以笛声所模拟的龙鸣，早在南北朝之前已经有了"涤荡邪气"的功能这一信仰。难怪能乐演出时，"笛方"（吹笛人）率先从桥廊出场，打大鼓、小鼓者尾其后，鱼贯而出。那么是否可以说，能乐演出对笛以及"笛方"的重视来自中国古老的传说甚至信仰呢？

诚然，以上所言能舞台的规制，经历了一个逐渐形成的过程。而阴阳五行思维融入能舞台也同样经历了一个过程。此处，我们不去讨论能舞台的形成、演变、发展的历史，而所关注的能舞台，大约是日本桃山文化时期基本形成的样式与规制。也就是说，在这个时期之前，能舞台的上述各种规制尚未形成，至少没有完备起来。进而言之，渗透着阴阳五行思维的这些能舞台规制是在能发展演进的过程中逐渐完善的，这个时期大约是在16世纪末到17世纪初叶，即中国明代中晚期至清代初期。

能舞台有名曰"扬幕"的幕布。"扬幕"用五色缎子缝制而成，悬挂在桥廊尽头与"镜间"之间，其作用有二：其一，扬幕挑起，乐队、演员出场；其二，"扬幕"隔开桥廊与镜间。镜间，是演员佩戴面具的空间，这个空间是演员、演奏员的休息间与能舞台的过渡空间，在这个空间中，演员通过佩戴面具而由阳间的"人"（演员）转换为阴间"神""鬼"以及死去的亡灵等，因此可以视之为半阴半阳的空间，是一个过渡性空间，一个"时光隧道"。演员在这个空间中完成"角色"转换后，从挑起的"扬幕"下走出，经桥廊进入"本舞台"（正方形的主要表演区）。在

① 左汉卿：《日本能乐》，外语教学与研究出版社2011年版，第114页。
② （宋）陈旸：《乐书·卷一百四十九》，《钦定四库全书·经部·乐类》，上海人民出版社、迪志文化出版有限公司出版电子版。
③ 费振刚、仇仲谦、刘南平校注：《全汉赋校注（下册）》，广东教育出版社2005年版，第801页。
④ （唐）徐坚：《初学记·卷二十八·果木部》，《钦定四库全书·子部·类书类》，上海人民出版社、迪志文化出版有限公司出版电子版。

第七章 阴阳与五行——观念形态的艺术化

面对观众的本舞台与观众席之间有"白洲"相隔,"白洲"意味"空",从而把能舞台与现世人间分别开来,形成阳与阴、世俗与神圣两个世界。换言之,能舞台是搭建在世俗世界的他界。相对而言,观众席之所在是阳界,能舞台属于阴界。

"扬幕"之五色,是五行五色观念的直接呈现。"扬幕"颜色由来于中国的五行说。五行说将万物的构成解释成为木、火、土、金、水五种元素,而若将这五元素对应到颜色上,排在第一位的便是青色。无论在中国,还是在日本,青也可被认为是"绿",所以能乐舞台上幕布的颜色,也是遵循这青、黄、赤、白、黑这五色组成的。值得注意的是,能乐不但在舞台幕布的颜色使用上完全遵循了五行所对应的五色,就连大部分能乐堂所使用的幕布的颜色排列顺序,也是按照五行所对应的颜色顺序进行排列的。其中,从观众席的角度来看,幕布最外侧是代表五行中排列第一位的"木(绿色)",而最靠舞台里侧的是五行中排列最末尾的"水(黑色)"。而反过来从镜间来看,则是从右向左的顺序。事实上,不论是古代中国还是日本,都是按照从右向左进行排序的。也就是说,这种颜色的排序其实并非以观众为观看主体,而是以上场之前身处于镜间之中的演员(仕手方)为观看主体的。这样便得出一个结论,那就是幕布之中五种颜色的正确配置顺序,是展现于仕手眼中的排序。那么这究竟意味着什么呢?笔者认为,这种不以表现对象、而以表现主体为主的做法,正是能乐对于古老神乐的思维方式的保留。虽然进入到能乐这一艺能形式时,已经可以确定其具有相当的戏剧性,并且能乐也一直被称作是日本戏剧成熟的标志和艺术的顶峰,但是其内在仍然包含着"娱神"而非"娱人"的特性,这种特性展现在能舞台的五色幕布是以哪一方为主体进行排列的这一点上。万物之中蕴含着五行元素的思维作为神乐主导思维的一种,从它的表现形态出发,是需要被表现的主体掌握、诵唱并通过各类象征物进行展现的。所以这种存在于神乐之中的思维方式会一一表象化、具体化,并始终围绕着表现的主体。然而当人们逐渐体味到这种表现的娱乐性时,戏剧便从"娱神"过渡到"娱人"。这样一来,表演的内容性必然大大丰富于其仪式性,相对这种内容的丰富,仪式性必然逐渐缩减为零散的符号道具。这反而证明了,即便和神乐相比,能乐中的五行元素大大地减少了,但是五行思维本身却从未从日本戏剧中彻底消失过。不但从未消失,反而时时提醒我们,它正逐渐从"刻意"的表现变得日常化了。

神乐、舞乐、相扑甚至茶道,其空间设置也充分体现了五行观念。这些相关内容此处不予过多展开,仅举几例予以说明。日本舞乐继伎乐之后由大陆输入,

旋即在宫廷以及全国各大寺院、神社流传并继承开来,迄今不辍。其中奈良春日大社的"御祭"所上演的舞乐,无论在历史上还是现在都非常著名。春日大社"御祭"始于平安时代后期。公元1135年,奈良地区大雨滂沱,连日不断,洪水泛滥,危及农业生产。时任"关白"(官称,位高权重,辅佐天皇的大臣)的藤原忠通决定借助春日大神夫妇的儿子若宫神年轻、生命力旺盛的优势营救百姓于饥馑苦难之中,遂于1136年9月17日在奈良"飞火野"地方垒起"芝居"(高出地面的土台)。芝居一侧建起若宫神临时驻跸的行宫,名为"御旅所",在"芝居"上演出《兰陵王》《纳苏利》《散手》《贵德》《拔头》(即"钵头")等乐舞。演出这些舞乐的空间构成之主要部分,除了"芝居"及其面对的"御旅所"之外,还有两面大鼓,置于"御旅所"对面的场地另一侧(图7-8)。

两面大鼓看似一样,但却有根本区别。鼓面的中心部位绘有名之为"巴"的图案。"巴"很像一个大逗号,两个"巴"组合在一起形成太极图。左侧的大鼓上绘有太极图是"阴鼓",而右侧大鼓上面的图案由三个"巴"旋转所构成,是为"阳鼓"。这对阴、阳两面大鼓象征这个祭礼演出空间是阴阳共同组成的空间,进而言之,它是天地的象征,是宇宙的微缩。

图7-8　春日大社"芝居"空间设置

二、"神案"与"守旧"

尝读元人无名氏《汉钟离度脱蓝采和》杂剧,该剧第一折,蓝采和吩咐王把色云:"你将旗牌、帐额、神帧、靠背,都与我挂了者。"其中"帐额"应该是洪洞明应王殿元代戏曲壁画写有"大行散乐忠都秀在此作场"之类的幔帐,而"神帧"即神画。元人乔吉散曲《折桂令·赠罗真真》:"酒盏儿里映及出些腼腆,画帧儿上唤下来的婵娟。"婵娟无疑指画中的美女。再看明代汤显祖《牡丹亭·玩真》:"细观他帧首之上,小字数行。"这里所谓"玩真",是"玩"杜丽娘之"写真"也。"写真",顾名思义,写其真容也,也就是人物画像。高明《琵琶记》赵五娘身

背琵琶和写真,上京寻夫,此处的"写真",是公婆的画像。于是,可以断定"帧"就是画。若画在帧上的是美女,可通名曰"画帧"。而"神帧"或有不同,上面画的应该是神灵。故此,《蓝采和》剧中所谓"神帧"是一种绘有某位神灵的画轴,也是一种神圣的舞台装饰。至今,西北地区,如甘肃永靖仍然称呼这种神灵画像为"神帧"。

这种情况对于经常进行田野考察的人而言,不会感到陌生。在笔者进行大量的田野作业时,"神帧"每每可见,包括傩在内的民间祭祀戏剧,都在临时搭建的坛场悬挂一幅或数幅绘有神像的"神帧",只不过"神帧"早已经易名为"神案",或者"案子"。

古人认为,画像上的神灵与"实际的"神灵同样神圣,具有同样的法力。今天,这种对神灵画像的信仰依然存在,依然被民间祭祀坛场广泛使用。而在其他场合则转化为崇敬,随处可见的伟人画被悬挂在重要场合,实际上是古代神灵画像信仰的遗存。而在潜意识中,甚至不能完全排除悬挂者希冀得到这些画像护佑的愿望。

在中国,神灵画像有着极为悠久的历史。因这些神灵画的承载物或表现方式等不同,而有所谓岩画、彩陶画、青铜器纹以及甲骨图文等区别。然而形式上的区别,却不能掩饰其内涵的一致。岩画研究者认为,某些人物岩画实际上是显赫的神灵、巫师以及祭祀场面情形的忠实记录。不但如此,"人面岩画,包括与其伴出的各类符号与鸟兽图,不仅具有祭祀的性质,记录了原始初民的宗教祭祀仪式,而且本身就具有祭祀法器和巫术的功能。"[1] 实际上,除了岩画之外的20世纪以来逐渐受人高度重视的其他三种文物,如彩陶、甲骨、青铜器中所出现的人面像,无不具有这样的性质。

德国人利普斯在《事物的起源》中说过:"地球上到处都知道藉助于画像的巫术行为","这类画像巫术,决不局限于原始文化,在历史时期也曾实行,甚至到我们的时代还存在"[2]。利普斯把这种现象称为"画像巫术",其言甚是。

南宁市的广西民族博物馆,曾经展出六幅"神案"。"神案"是广西瑶族举行傩事活动时必须悬挂在傩坛正位的重要道具,图7-9是其中的一幅。笔者依据

[1] 宋耀良:《中国史前神格人面岩画》,生活·读书·新知三联书店上海分店1992年版,第289页。
[2] [德]Julius E.利普斯著,汪宁生译:《事物的起源》,敦煌文艺出版社2000年版,第334页。

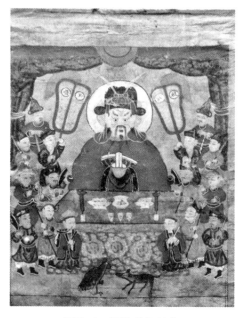

图7-9 瑶族傩坛神案

图中所绘内容、乐器以及绘画风格等判断,该"神案"绘制的时代大约在清末前后,"神案"的最下端,绘鸡、狗各一。从图中另有两名吹牛角、持法器的巫师判断,这是把傩坛所供之神与行傩法式一同绘于"神案"上的。"神案"的这种构图方式比较多见,在其他傩坛悬挂的神案中也可以看到。换言之,该"神案"是当年傩坛祭礼仪式的真实写照。笔者认为,图中所绘鸡、狗是被磔裂的对象。

古代傩事进行时,常见磔鸡、磔狗。古籍所载颇多,迄今在很多傩坛以及目连戏开场之时,磔狗已经极为少见,而常见杀鸡取血,用鸡毛沾鸡血,粘贴在戏台各处以及大小衣箱、刀枪把子、锣鼓乐器之上,这是古代留下来的习俗。

为什么要杀鸡、磔狗呢?梁宗懔在《荆楚岁时记》中给出解释:

魏时,人问议郎董勋云:"今正腊旦,门前作烟火、桃神、绞索、松柏,杀鸡著门户,逐疫,礼欤?"勋答曰:"礼。十二月索室逐疫,衅门户,磔鸡燅火行,故作助行气。"①

正腊日,是冬至后的第三个戌日。冬至之日,一阳自地而升,大地开始转暖,阳气升而阴气降。然而,在此前后,也是阴阳二气博弈最为激烈的时候,强阴不退,从而抑制阳气萌发,这显然是不正常的。面对这种情况,古人以驱傩来应对,打杀阴气。行傩以调节阴阳,正是汉儒对傩的解释。磔鸡以逐疫,董勋的说法延续了前人的意思。鸡与鸟等有羽,能飞翔,在古人意识中都属于阳物。"毛羽者,

① (梁)宗懔、姜彦稚辑校:《荆楚岁时记》,岳麓书社1986年版,第7页。

飞行之类也,故属于阳。"①《淮南子》的上述说法,与宗懔"磔鸡燧火行,故作助行气"的言说正相吻合。在冬至后不久,磔作为阳物的鸡,用鸡血涂门户,把切碎的鸡肉瘗埋于地下,以助阳气。这就是在傩坛仪式以及目连戏演出时经常杀鸡的缘由。

在讨论了磔鸡之后,磔狗就很好理解。《史记》卷二十八:

磔狗邑四门,以御蛊灾。
索隐:案:乐彦云,《左传》:皿虫为蛊枭,磔之,鬼亦为蛊,故月令云:大傩旁磔。注云:磔,攘也。厉鬼亦为蛊,将出害人,旁磔于四方之门,故此亦磔狗邑四门也。《风俗通》云:杀犬,磔攘也。②

唐代佚名《灌畦暇语》:

风俗相传,腊日磔鸡,立春日磔狗。大史丞邓平说:腊者,所以迎刑送德也。大寒至,常恐阴胜阳,故以戌日腊。戌者土气也,用其日杀鸡,以谢德。雄着门,雌着户,以和阴阳,调寒暑,节风雨也。月令:九门磔禳以毕春气。盖天子十二门,东方三门,生气所出入,不欲以死物厌之,故独磔于九门。犬者金畜,禳者却也,抑金使不害春之生,令万物遂成其性,火当受而长之,故曰以毕春气。③

这其中,大约包含两层意思:其一,鸡、犬分别为十二支的酉、戌,为秋天的金气,金气主杀,按五行生克之理,金克木。所以磔狗用意在"抑金使不害春之生",是对金气的打压。其二,狗与鸡一样,其性为火,为阳,磔狗之后,将狗肉瘗埋于坎,以助长土气升阳。用这种办法"以毕春气"。毕,"全"也,"完成"也,助力于春气,使之逐渐萌发。

由此可见,磔鸡、磔狗,不是驱除,而是用以调节阴阳。所以,在傩堂所悬挂

① (西汉)刘安等著,杨坚点校:《淮南子》,岳麓书社2015年版,第20页。
② (汉)司马迁《史记·卷二十八》,(宋)裴骃《集解》,(唐)司马贞《索隐》,(唐)张守节《正义》,见《四库全书·史部·正史类》,上海人民出版社、迪志文化出版有限公司出版电子版。
③ 《灌畦暇语》,见《四库全书·子部·杂家类·杂说之属》,上海人民出版社、迪志文化出版有限公司出版电子版。笔者按:该书不著作者姓名。《四库全书》该书卷首纪昀案语:"《灌畦暇语》一卷,不著撰人名氏。书中皆自称曰'老圃'。唐太宗一条独称臣,称皇祖,知为唐人。蒲且子一条称近吴道元亦师张颠笔法,又引韩愈诗二章云:'后来岂复有如斯人',则中唐以后人也。"

的"神案"上绘画傩仪中的磔鸡、磔狗程序，便可以理解了。

在包括戏曲戏台在内的所有演出场所、祭祀仪式空间内，常常是阴气聚集的场所。古往的这种民众意识，迄今没有消失殆尽，这是扶阳抑阴的各种手段依然存在的根本原因。

傩坛、祭坛等无不是阴阳共筑的空间，这一点，中、日、韩三国概莫能外。原因在于，东亚三国祭礼与传统演剧的空间，无不是神、人、鬼共在的空间。不同的仅仅在于所采取的手段或方式方法而已。中国南北傩坛多采用悬挂"神案"的方法，如湖南多地的傩坛，往往以一张八仙桌以及在桌子一侧的两条桌腿上绑定一根竹竿，挂起神案，把傩公、傩母雕像摆在八仙桌上，再任意放几种供果等，一个最简单的傩坛旋即完成。供桌与傩坛的正前方空地共同组成一个空间，这个空间既是驱傩的场，也是祭祀的场，同时还是演出傩戏、傩舞以及系列傩仪、祭祀礼仪赖以进行的"场"（图7-10、图7-11）。这个"场"既可以在任何一个平地、人家的中堂、门前，也可以在舞台之上。经过对坛场、祭场、演艺场的上述搭建，形成了一种大空间套着小空间的格局。大空间是人们生活的自然空间，为阳；小空间是临时构建的坛场，为阴。相对而言，在小空间中又包含数种阴阳两个部分：其一，如果悬挂有天盖，则天盖属阳，天盖下面的地面属阴；其二，傩坛与祭坛属阴，信众与观众所在地属阳；其三，出场的神、鬼属阴，观众属阳；其四，出场的神灵属阳，鬼怪等魑魅魍魉属阴；其五，善鬼属阳，恶鬼属阴。总之，阴与阳永远相对而言。

图7-10 道真县隆兴镇香树湾傩班傩坛

第七章 阴阳与五行——观念形态的艺术化

图7-11 贵州黔北傩坛

而日本多采取悬挂天盖、幕布以及悬挂各种剪纸等手段。韩国假面舞、假面剧最为简单，仅以五色伞构筑天穹，而以祭祀、演出所在之地，和合而成。如图7-12则是日本椎叶神乐的祭祀、演出场，这是一个下方上圆的建构，上圆用天盖表示，代表天穹，下面的表演场为方形，代表大地，仍然是一个天地构成，也便是阴阳的结构。图7-13是韩国江陵端午祭之祭坛，为每天清晨进行朝祭的坛场。祭神完毕，照例由巫女跳巫女舞以祭神。

中国古代的"神帧"，在晚近时期演变为"守旧"。"守旧"与"神帧"或曰

图7-12 日本椎叶神乐之神乐坛场

433

图7-13 韩国江陵端午祭之朝祭祭坛

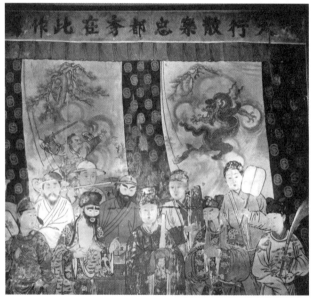

图7-14 忠都秀作场演出时悬挂的"神帧"(山西广胜寺壁画)

"神案"功能一致,即"神帧"悬挂处,神灵在此。只不过,当"守旧"代替了"神帧"之后,"神灵在此"的信仰相对淡化,继之完全消失。

图7-14是忠都秀杂剧班子作场演出时悬挂的"神帧",画的是二郎神斩蛟的故事。从"神帧"的内容判断,当时的北曲杂剧虽然具备商业性演出的实质,但是却依然具有一定的神灵崇拜的性质。虽然以名优忠都秀为头牌的戏班也属于冲州撞府的游走戏班,但是他们的演出却尚未完全抛掉戏剧是神灵的贡品这一根本属性。这幅"神帧"由两幅绘画组成一个二郎斩蛟的完整画面,而之所以

第七章　阴阳与五行——观念形态的艺术化

分为两幅，估计是为了携带方便，这恰恰是作为"随身神庙"性质的"神帧"得以流行的关键。证之以山西宝宁寺一堂明代水陆画，便更加明确。该壁画中，有所谓"一切巫师神女散乐伶官族横亡魂诸鬼众"的一组绘画，绘有散乐伶官四人，其中一人的右手持一面鼓，是巫师常用的神鼓中的"抓鼓"。其左肩扛着一把长柄大钺，在大钺的长杆上悬挂着一个画轴和一个口袋（图7-15）。这里，我们关注的是那个口袋，特别是高挑在斧柄上的画轴。这两个物件向来不被人们所重视，似乎是画家随意而为之，不过事实并非如此。在笔者看来，它勾连起古今数百年的历史，印证了它们在那些游走四方的傩班或民间戏班的重要作用。

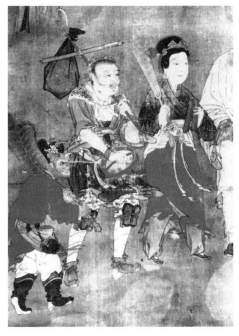

图7-15　一切巫师神女散乐伶官族横亡魂诸鬼众（局部）（山西宝宁寺明代水陆画）

安徽芦溪尚存一种叫"跳回（音hua）"的民间傩。村人保存着一幅十分神秘的"十大元帅图"，不肯轻易示人。倪国华在《祁门芦溪傩》一文中详细地描绘过这幅卷轴画："此图系彩绘布制，长及二丈，画有九重云天，60个人物。各路神仙、十大元帅及五猖腾云驾雾，驰马操戈，神采勃发。最底层绘傩人仪仗，共10人。前一人身背画卷，手执画叉，此正是背图人；第二人击扁鼓，三、四、五人击小锣、大钹与大锣；第六人执牙板；第七人吹笛，以上为乐队。第八人肩挑四季面具，手持折扇，是演员代表；第九人背布袋，系敛收钱米者；最后一人挑行头箱。"①

看到这段文字中"布袋系敛收钱米"一句，我们立刻想到图7-15中那个挂在大钺上的口袋，这两个口袋的用途应该一样，都是装钱米的。这些钱米等应该是巫师们举行祭祀仪式或傩班演出傩戏之后，从百姓那里得到的馈赠物，这种习俗即便现在也仍然在一些乡村延续着。在河北井陉，有保存至今的古老傩事活

① 文载麻国钧主编：《祭礼、傩俗与民间戏剧》，中国戏剧出版社1994年版，第424页。

动,叫"撑虚耗"。驱傩队伍由关公、关平、周仓和一名"虚耗"组成一个队伍,进出于全村各个家院,由关公驱赶可能逗留在民宅中的虚耗之鬼,以求得阖家平安。跟在队伍最后面的一位没有驱傩任务的人,他的职责是用大筐收走每家每户送给傩班的米、烟、酒等,在驱傩全部结束后,傩班全体成员分掉这些赠品。这里,我们惊叹的既是古老习俗顽强的存续能力,也可以判定宝宁寺水陆画中挂在大钺长柄上的布口袋的用途。这两幅画一在寺庙,一在民间村落,一为古物,一为今品,都保存完好,固然可贵。然而更加可贵的是所绘内容也极为相似,可以帮助我们确认,两者都是对民间傩班或民间戏班冲州撞府的形象写真。

更让我们惊讶的则是这两幅画面上都绘有一个画轴。至此,我们是否可以说,神像画作为"随身神庙",是游走四方、到处赶场走穴的民间傩班、戏班所不可缺少的道具呢?

总之,通过悬挂"神帧""神案"等方式,人们营造了一个又一个场域,一个又一个神、鬼、人共在的空间,一个又一个阴阳并在、五行交错、神人共享的祭祀与演出空间,这是东亚各国通用的方法。

三、"五色伞"营造天地小宇宙

前文,我们讨论过东亚各国艺术家想尽办法为各种祭祀仪式与演出营造形形色色的空间,把这些空间模拟为微缩版的小寰宇,并呈现在各种自然空间之中,以便为神、鬼、人提供赖以存在与活动的空间。在下面这一小节中,将对"五色伞"在空间营造中所起的作用予以阐述。

"五色伞"在东方祭祀戏剧演出中司空见惯,安徽池州傩礼仪式与演出,韩国多种假面舞、假面戏,日本神乐演出等,经常出现"五色伞"或"五色天盖"。何以如此?一言以蔽之,"五色伞""五色天盖"是天穹的象征,而"五色伞"所覆盖的方圆不大的区域便是整个大地的象征,一伞一地,合之而成一个小宇宙。这种想法来源于古代中国人天圆地方的认知,这种认知流传千古,远播日韩,即便在对天地宇宙认知更加科学的今天,依然不能完全消弭。

安徽池州傩坛祭礼演出时,第一个节目必为《舞伞》。舞者佩戴童子面具,持五色伞起舞(图7-16)。

"五色伞"由一根长竿与上端一个圆盘组成一个基本形,在圆盘周边缝制五色彩纸或五色彩绸,合之而成。竿头的圆盘象征天穹,五色彩绸代表五色祥云,而长竿指代"建木",是沟通天、地的桥。长竿,则可能是对传说中"建木"的模

第七章　阴阳与五行——观念形态的艺术化

图7-16　安徽池州傩坛"五色伞"和傩舞《舞伞》

拟。《淮南子》有云:"建木在都广,众帝所自上下。日中无景,呼而无声,盖天地之中也。"① 众帝可以借"建木"上天并复返,那么这种"建木"便是沟通天地的桥梁。"众帝"可以往返,天上诸位神仙也可以从"建木"往返于天地。这一点恰是祭礼仪式过程中请神敬神所需要的,于是长柄的五色伞便自然而然地造就出来了。安徽池州舞伞时,演员佩戴的男童面具也颇值玩味。实际上,这副面具代表的是纯阳之体,即未婚的童男子。天、地两者,前者为阳,后者为阴,用男童撑起天穹,顺其自然。按照传统,《舞伞》在村口社坛(以古树为社树,以社树为社坛)旁进行,持伞者与手持"孔方"者对舞,反复把伞头插入孔方之中,以寓天地交合之意。这里,显然是以伞指代天,而以孔方指代地,安徽的傩事活动在春节期间举行,这个季节恰是阴气亢盛却即将势衰而阳气处于蓄势萌动之时,演出《舞伞》的目的在于以舞伞来引动天与地的大交合。

在韩国江陵端午祭中再一次见到五色伞。韩国江陵端午祭,名称虽然与中国的端午祭相同,但是他们却是完全不同的祭礼。中国的端午祭祭祀的是屈原或伍子胥,而韩国的端午祭祭祀的是山神、城隍夫妇三位大神。据2017年韩国江陵端午祭宣传图册记载:山神是新罗将军金庾信,国师城隍是新罗末期崛山寺的梵日,国师女城隍是作为国师城隍使者的老虎背着爬上大关岭的郑氏女

① 杨坚点校:《吕氏春秋 淮南子》,岳麓书社1988年版,第41页。

图7-17　大关岭山神与山神庙

图7-18　大关岭城隍与城隍庙

人……最早宣布山神为新罗将军金庾信的人是许筠。癸卯年(1603)他在溟州看了端午祭之后,记录在自己的文集《惺所覆瓿囊》中。金庾信在溟州学习,跟随大关岭山神学习武艺,在禅智寺中造刀,统一了三国。据说他死后还成为江陵的守护神——山神[1](图7-17、图7-18)。

2017年韩国江陵端午祭宣传图册中还介绍说:檀君神话中,桓雄降到太白山神坛树下,新罗赫居世在有奇怪的征兆从天上降到杨山时诞生了。也就是说,山是和天相连的通道。举行山神祭和国师城隍祭的大关岭山顶也有和天相连的通道。这段文字里透露的消息值得玩味。首先,中国传说有都广山,朝鲜半岛传说有太白山、杨山与大关岭,这些山都是神灵降落之地。其次,都广山有建木,太白山、大关岭也都有神树或曰"神木"。这里,中国古老的都广山与"建木"的神话传说直接影响了朝鲜半岛上述神话传说,难怪两者如出一辙。我们能够理解

[1] 2017年江陵端午祭宣传图册,"端午文化馆"印刷,第7页。该图册为非卖品、非正式出版物。

第七章　阴阳与五行——观念形态的艺术化

古人的思路,因高山去天近,故而神来到地上时首先降在山上。然而,天与山之间尚有距离,需要填补,于是想象中的"桥"便诞生了,这个"桥"便是"建木"或"神木"。也就是说,天地之间是通过山与"建木""神木"的连接而通畅的。"建木"与"神木"是连接天与地的最后关键,于是这里的树木也就变得神圣,故曰"神木"。久之,从神圣的"建木""神木"派生另外一种信仰,即"神木"成为神灵的"依代","神木"在则神在。在日本,有一个和字"榊",这个字专门指向神灵依代之树。当"榊"之和字被创造出来之后,便脱离了作为天地之桥梁的本义而拓展其含义的范围,成为所有神灵的依代之物了。我们经常在日本祭祀礼仪中见到"榊",或用专门的车载着"榊",或把"榊"与御币捆绑在一起,无不表示"神灵在此"。韩国江陵端午祭选定"神木"是一个神秘的程序,2017年韩国江陵端午祭宣传图册中介绍说:在山神祭和国师城隍祭结束后,巫师和神木手去寻找神木。山顶的枫树上有城隍降临的话,则抬着神木回到城隍祠。叶子稀稀拉拉的枫树被采用蕴含着人类心愿的绸缎进行装饰,气势变得不同。2017年,在考察江陵端午祭期间,官奴假面舞传承人安先生对笔者说,选择神木时,巫师与神木手进山,禁言禁声,随意走在森林中,听到哪棵树"沙沙"作响,意味着神灵已经降落在该棵树上,则该棵树就是这一年祭礼的"神木"。"神木手"砍下一根树枝,作为"神木"的分枝,肩扛下山,把"神木"供奉在江陵南大川边的"朝祭"棚中央,表明城隍神已经就位。安先生特意说,在护送"神木"下山时,禁止车载,必须肩扛,以表示对神明的敬畏。这些举措与规矩,意在强化"神木"的神性。以上的文字使我们意识到,端午祭是自然神信仰与人神信仰的综合体。

江陵端午祭系列程序中,有"官奴假面舞"的奉纳演出。作为演出的重要道具,"五色伞"不可或缺(图7-19)。

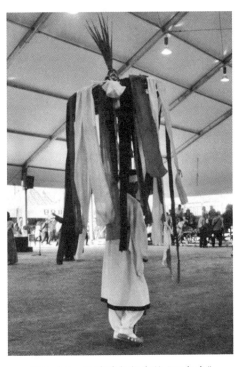

图7-19　江陵端午祭中的"五色伞"

演出开始,"五色伞"在前率先进场,引领演员、乐队鱼贯入场,显示"五色伞"在整场演出的重要性。在演出进入关键情节时,"五色伞"更加显现其不可替代的作用。其中有这样一个情节:妓女小梅与"两班"相好,另有人勾引小梅,被"两班"发现而气恼异常,遂痛打小梅。小梅躺在地上装死,"两班"见状,既痛心又害怕。这时,有人出主意,让"两班"求神帮助,救活小梅。于是,众人来到"五色伞"前拜伞。等他们回到小梅身边时,小梅得以复活(图7-20)。

可见,"五色伞"是具有神性的。在江陵端午祭祭礼过程中,"五色伞"具有

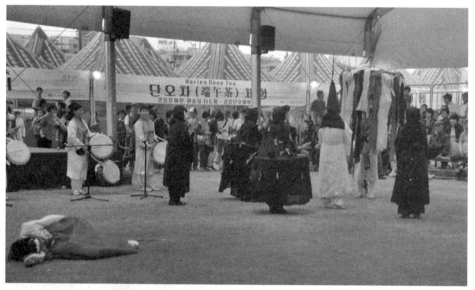

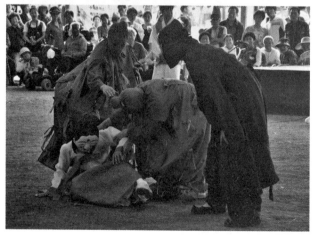

图7-20 江陵端午祭演出中的"拜伞"与"小梅复活"

双重意义:其一,"五色伞"与演出场地共同营造了一个天与地共在的空间,这时的五色伞是天穹的象征,伞柄便是前面所述沟通天与地的"建木""神木"。其二,五色伞也是神灵的"依代"。换言之,"五色伞"代表神灵,五色伞在则神灵在。因此,拜伞求神可以让小梅复生。

总之,东亚古国的传统祭礼空间是一个神、鬼、人并在的混杂空间,营造这种空间的目的在于在这个空间之中,可能展示神迹、鬼踪与人事以及在三者之间所发生的、期望发生的或自认为可能发生的大事小情。中、日、韩三国宗教与观念形态以及信仰习俗各有根底,同时也有广泛而深入的交流与融合。这些交流与融合所持续的时间绵延久长,由此所呈现的文化形态既让人产生似曾相识之感,却又颇觉陌生。之所以如此,是文化在传播过程中所发生的变异所致。泾渭不可能永远分明,当它们融汇在一起时,便越发难分泾渭,如此则越发耐人寻味。

第八章
中、日、韩三国面具研究

面具艺术作为一种世界性的文化现象,一定程度上等同于一个民族的自画像,更是一个国家对自身发展进程进行高度浓缩、精准定位的文化缩影。与世界各国一样,东亚地区的面具承载着太多的内容:它不但是传统祭祀、戏剧演出必不可少的重要组成部分,用来描摹角色形态、体现人物内心、表演故事情节,同时也是原始宗教信仰图腾崇拜的载体;是对前世、现世、来世的明暗比喻;是世俗人民崇尚神明、仰慕英雄、追思祖先、敬畏鬼怪等心理活动的直观体现;是沟通人与神、果与因、阳间与冥界、此岸与彼岸的桥梁和媒介。作为东方戏剧研究方向的学者,如果对中、日、韩三国的传统假面艺术没有理论认知,研究便可说是无从谈起。

本章将对中、日、韩三国的传统面具艺术展开专项论述,重点放在各个与"傩"相关联的面具单体,点明它们在东方古典戏剧进程中所占据的重要地位。然后着重从其造型特色本身出发,以传统戏剧演出和民俗艺能中的多个面具单体为例,阐释其因何而形成;其形、其意、其美、其妙体现在哪些方面;剖析其所体现的本民族思想意识;揭示其在宗教思想、神话传说和民间信仰的影响下,所承载的文化内涵。通过这些阐释,希望热爱东方戏剧文化的人可以增进对戏剧艺术的了解;而不了解东方戏剧文化的人也不会认为面具仅是饰物或玩物,而是蕴含着深厚美学意义、闪烁着人性光辉并且至今仍拥有蓬勃生命力的世界文化瑰宝,值得我们不断追逐它的身影。

第八章　中、日、韩三国面具研究

第一节　面具之于仪式与演剧

首先让我们来了解一下面具的定义：面具是"用来戴在脸上起伪装作用或保护脸部作用的物品；或者用来呈现别人或别的生物的肖像"[①]。自从"石器时代以来面具就用于艺术和宗教中。在多数原始社会，他们的形式是依据传统而定的，被认为具有超自然的力量。死亡面具和灵魂重返身体相关，在古代的埃及、亚洲和印加社会中都使用，有时候作为死者的肖像保留。节日里戴的面具，比如万圣节或者四旬斋前最后一天所戴的面具是一种庆祝和放纵的表示。戏剧中也常用到面具，从希腊戏剧开始，直到中世纪的神秘剧和意大利的即兴喜剧，以及其他传统戏剧中（如日本的能剧）。"[②]由此可见，面具除了能够保护面部、伪装身份之外，在戏剧演出中也占据着重要地位。纵观全球，面具的踪迹可谓是遍布绝大多数国家和地区，尤以亚洲、非洲、南美洲等地种类最为多样，造型最为丰富，存世最为可观。这是因为，睿智的人类很早以前就开始将对自身的审视和对自己所处世界的审视等同起来，如果头顶上的一片天是蕴含着神秘力量、居住着千万神灵的最重要的所在，那么头颅就是人身体上聚集智慧、精气的最重要的载体；而这一张脸，就是整个头颅情绪、语言、情感的集中体现。面部作为人、神、动物整个身体的精华和缩影，对人的影响力不仅没有因为面积和体积的缩小而减少，反而因为作为集中体现，意义更为重大起来。顾朴光先生在《面具》一书中开宗明义："面具是一种世界性的、古老的文化现象，是一种具有特殊表意性质的象征符号，它通常被视为神祇的化身和载体，具有沟通天地和鬼神的法力。除了通神以外，面具还有防护面部、扮饰角色、恐吓敌人、镇守家宅、延缓尸体腐烂、纪念死者威仪等多种功能。"[③]除此之外，面具还被广泛地使用于戏剧表演、宗教活动、民间祭祀中，其丰厚的文化内涵不言而喻；但其最重要的意义则在于："'面具'一词无疑承认了人类的力量：他们戴上面具，改变自己的外在，带来了恍如是另一人或另一物亲临现场的效果——虽然所有人都知道佩戴面具不过

[①] 《大不列颠简明百科全书》，中国大百科全书出版社2005年版，第1170页。
[②] 《大不列颠简明百科全书》，中国大百科全书出版社2005年版，第1170页。
[③] 顾朴光：《面具》，中国文联出版社2009年版，第2页。

是某人的装扮而已。"①

因此,无论是非洲驱魔仪式上头戴动物面具的部落首领,还是古埃及葬礼上装扮成阿努比斯②的大祭司;无论是中国傩戏中骁勇善战、除魔卫道的关帝老爷,还是日本能乐中失明落魄、晚景凄凉的武士景清,都是通过"面具"这个重要的载体,实现了"通过伪装——脱离自身——化身他者"的目的。在东方,中国的京剧和日本的歌舞伎都不戴面具进行演出,但两者一个有脸谱、一个有隈取③,都是通过夸张、浓重的面部化妆作为刻画人物形象的手段,很难说这不是面具的另一种简化型、进阶型表现形式;而在西方,街头小丑们常常在敷着厚厚白粉、完全看不出自身表情的脸上勾勒出直咧到耳根的夸张大嘴表现笑容,或反其道而行之,在眼角画出闪亮的大颗眼泪以示悲伤,情绪的转变一望而知。这些遮挡本真面容的装饰非但不能将他们"隐形",反而产生了与初衷大相径庭的效果——与其他并不介意以真面目示人的众生相比,刻意的遮挡反而使得他们从熙攘纷扰的本色人群中跳脱出来,存在感更加明显。这难道不是与面具的伪装殊途同归的现象?现实生活中尚且如此,面具在戏剧演出中的"变脸"效果无疑更加突出。"假面剧"一词,除了特指最先发端于意大利、后传入英法、14—16世纪流行于欧洲诸国宫廷的一种固定演剧形式之外,还是"演员戴面具进行表演的戏剧的通称。如古希腊假面歌舞戏,古罗马闹剧,我国旧时的傩戏、端公戏,意大利即兴喜剧,日本能乐等"④。

傩戏、傩仪、傩舞相关的面具,是面具艺术中极为重要的一类。中国对面具作重大关注和深入研究,始于20世纪80年代开始的文学界、戏剧界、民间艺术界针对傩文化开展的相关学术探讨,并将探讨延伸到文化脉络发展息息相关的东亚中日韩三国比较研究范畴中。日本、韩国的文化学者们对该文化现象也多有著述。在"娱神"先行于"娱人"的戏剧艺术发展源流大前提下,承担令各方神祇、祖辈先人"附体""下降"和恶鬼猛兽、病情灾疫远远离开等重要任务,或祝祷祈愿、或驱邪避灾的傩面具无论从种类、数量还是使用频次等方面而言,都在面具文化,尤其是早期面具文化中占据主导地位;而与傩相关的各类面具单体,直至今日还在世界面具体系中占有极大比重。傩祭作为驱鬼逐疫的仪式,承载

① [英]约翰·马克主编,杨洋译:《面具:人类的自我伪装与救赎》,南方日报出版社2011年版,第15页。
② 阿努比斯,古埃及神话中亡灵的引路者、护卫者,形象为狼头人身(一说豺头人身,还有说犬头人身)。
③ 隈取,即日本歌舞伎的脸谱化妆。
④ 《辞海·艺术分册》,上海辞书出版社1980年版,第77页。

着民众对于美好生活的想象,曾是中国古代影响最大、最为隆重的祭祀仪式,而祈祷农事顺遂的"腊祭"与求雨斩旱魃的"雩祭"中,也大量用到具有祭祀意义的面具。与普通面具不同,傩面具蕴含着深刻而系统的咒术、巫术、宗教意味,在装饰、掩盖、扮演等基本作用之外还承载着驱鬼、驱疫、驱邪、除灾和震慑、镇守、镇魂、祝福等内在功能,至今还在世界范围内,尤其是中、日、韩等东亚国家传承发展并广泛使用。

第二节　面具造型艺术论

一、中国面具

中国作为世界文明古国之一,面具艺术的历史发展悠久、使用范围也相当广泛。"中国面具文化源远流长、内涵丰富、品类繁多、分布广泛。面具它所蕴含的历史文化积淀,涉及到民族、民俗、宗教、祭祀、艺术等诸多面。每个民族都拥有符合本民族民俗风情、审美理想和宗教心态的具有个性鲜明的面具,是本民族文化史、美术史、戏剧史、宗教史不可缺少的组成部分。"[①] 早在距今五六千年的新石器时代,我国的众多原始部落和氏族公社,已经开始将面具运用到生活中的很多方面——如在战斗和狩猎时进行威慑恫吓,或在祭祀和歌舞中扮演神鬼先祖。远古时期因生产技术和生产力的不发达,面具多用野兽皮毛、树皮草叶等天然材质制成,鲜见留存;但我们可以通过很多史前岩画的遗迹,看到不需要成熟的文字记载也可以流传百世的图像——这些岩画上面,生动地描绘了远古人类佩戴面具进行狂欢、狩猎甚至交媾的形象。但与此同时,大溪文化、大汶口文化、马家窑文化、龙山文化、良渚文化等多处原始时期遗址也都发掘出了由石或玉等坚硬不腐的材质制成的面具,其体积较小,上面多有穿孔,还运用了雕刻和绘画技术形成人面五官的大体样貌,推测是作为配饰以求辟邪的物品而非覆面所用,被放在地位较高的巫师或部落首领墓中作为随葬品。

至奴隶社会时期,面具广泛使用在祭祀和丧葬礼仪中,如1990年被列为"全国十大考古发现"之一的河南省三门峡市上村岭虢国贵族墓地2001号出土的珍贵文物——西周时期缀玉面罩(图8-1),由眉心、双眉、双眼、鼻、口、双

[①] 吴贤义:《从中国傩面与日本能面看面具艺术》,《DVD电影评介》2007年第19期。

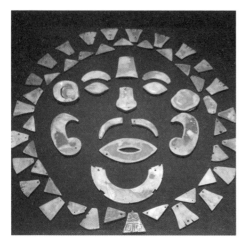

图8-1 虢国贵族墓出土西周时期缀玉面罩（河南省三门峡市虢国博物馆馆藏）

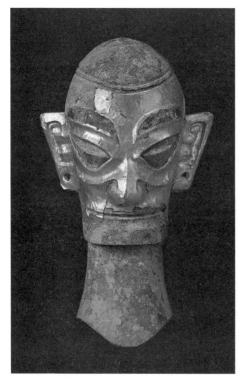

图8-2 三星堆人物面具（四川省广汉地区三星堆博物馆馆藏）

耳、下颌等十部分，再加四块胡须，共计由十四块青玉组成。每块均有独立穿孔，推想在玉片之下曾经有丝织物衬底，将玉片连缀其上。缀玉面罩的出土，是追溯我国"殓玉"丧葬传统渊源的重大考古发现——"殓玉"，即是以玉装殓亡者；由于其质地厚重、不惧冷热、不腐不坏的生物特性和代表"君子厚德"的正面寓意，我国从古至今一直推崇玉器，整个商周时期的玉环、玉玦、玉璧、玉管等玉质宝物层出不穷，而这种玉质面罩则是用于死者下葬时覆盖其面部用以安魂，不使恶灵邪气自眼耳口鼻等关窍中恣意进出，是对死者的最高礼遇，非等闲身份不能享有。

公元前1600年以后的古蜀文化三星堆遗址发掘出的数十个青铜面具，有大中小各种尺寸，是我国出现时代最早、出土规模最大的面具群；它证明了早在商末周初时，我国的青铜器冶炼锻造技术就已达到高峰。其中以金箔覆盖的面具（公元前1200—前1000年）（图8-2），其面罩部分是将黄金软化、摊薄、捶打成为金箔，用生漆和石灰调和为粘连剂，将金箔覆盖在青铜头像外部，上方齐额，下方至颌，两端覆盖耳。虽出土后略有剥落，但其造型之精美、工艺之纯熟，即使放在现在也是世界面具艺术中当之无愧的精品。

三星堆遗址出土商代青铜面具造

型非常特别,皆方面大耳、下颌短方粗壮,有很多是宽度远大于高度的,这在面具艺术中较为罕见;面具应是男子脸孔,却多数穿有耳洞,有的面具额头中央还凿出一个整齐的方孔,推测也是附镶饰物的要求,有的面具还带有仿佛黥面图案的彩绘,符合古代蜀地民族男性的装饰风格。三星堆面具眼睛的部分尤其大(图8-3),在整个面部占到很大的比例,而且极为凸出,有

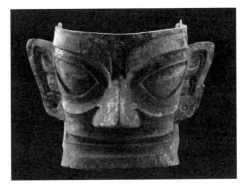

图8-3 三星堆遗址出土商代青铜面具(四川省广汉地区三星堆博物馆馆藏)

的面具上的眼珠部分甚至夸张塑造为直直凸出眼眶数厘米甚至十数厘米。

有学者认为这表现了古蜀文化对首位原始首领蚕丛王的敬畏和崇拜。据东晋常璩撰写的中国西南地区方志《华阳国志》记载,"蜀侯蚕丛,其目纵,始称王",因此这种面具也被特别称作"纵目面具"。北京大学考古文博学院教授孙华考证称,三星堆王国崇拜的神祇和他们的祖先神都有不寻常的眼睛,因此三星堆古民推崇用眼睛来代表太阳和光明;眼睛在三星堆人的心目中具有非同寻常的自我认同意义。后人在表现民族崇拜和祖先崇拜时,将这种凸出眼眶的特点夸张地放大,以强调神祇具有控制光明的巨大力量,于是形成了我们看到的"纵目"面具。

紧随三星堆文化出现的古蜀金沙文化,也出土了很多金属面具。其造型与三星堆面具扁宽的造型基本一致,所不同的是材质以黄金为主(图8-4);厚度

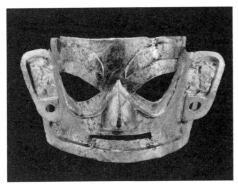 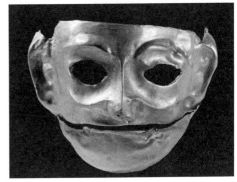

图8-4 商代金面具(四川省成都市金沙遗址博物馆馆藏)

较低、弧度较明显；大大的眼睛并未向外凸出，而是挖出空白；口部呈微笑状态，也挖出细缝。同为珍贵金属，黄金比青铜要柔软得多，其延展性亦是贵金属中的佼佼者，因此在金沙面罩上可以很明显地看出手工锻造、捶打和雕刻过的起伏和纹路。

张骞、班超等人多次出使西域、开创丝绸之路，使得中国与西域的各方面联系都更为密切；与周边少数民族之间文化交流的扩大，加之佛教的传播，使得自汉至唐这个漫长的历史时期中，我国的面具艺术逐步走向成熟，傩舞、傩仪、百戏乐舞中大量使用面具。此时的中国面具，"曾受到西域各国和周边少数民族面具的影响，同时也影响了日本、朝鲜、越南等国的面具，这种双向的交流是推动汉唐面具走向成熟的重要原因"[①]。

辽代的浮雕式金属丧葬面具（图8-5），也是我国面具艺术中的瑰宝。契丹人相信，用金属制成面具覆盖于死者脸上下葬，可以存留亡者之魂。那时的面具又多用青铜、纯银甚至黄金等贵金属材料制成，采用铜鎏金、银鎏金等技术手段，可永远不朽，因此还寓意着死者肉身不灭，甚至可以死而复生。自民国时期以来挖掘出的辽代墓葬，贵族男女甚至儿童遗骸的面上多见这种面具，制作精美，与人脸相差无几，反映了契丹贵族厚葬死者的丧葬风俗。

由以上实例不难看出，千百年来中国人民对于面具文化的执着——在制作材质上不乏金银美玉，在锻造技巧上精细锤炼，每每虔诚而专注；即使并非民俗艺能和戏剧演出所使用的面具，也一直承载着崇拜神明先祖、歌颂祖先力量、镇守祖先灵魂等祭祀意义。而傩戏，将这种孺慕敬畏、永世祝祷之情发挥得更加淋漓尽致。傩戏发端于古代傩仪、傩舞和祭祀仪式，是一种以祈祷神恩、招福纳吉、祛病除疫、震慑恶鬼为主要目的的民俗演剧形式，至今流行于我国川、湘、鄂、黔、赣、陕、冀等地区，多使用面具进行演出。现在

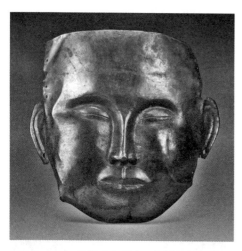

图8-5　辽代银质面具（辽宁博物馆馆藏）

① 顾朴光：《面具》，中国文联出版社2009年版，第4页。

常演者,有以因巫师的称谓不同而各异的"端公戏""香火戏""僮子戏",有以祭祀坛场得名的"傩堂戏",有以供奉的神祇而来的"关索戏",有源于地名的"贵池傩戏""安顺地戏",也有以驱除目的命名的"打黄鬼""斩旱魃"等。但例如"关索戏"和"安顺地戏"在剧目来源和演出形式上又源于古代兵马出征誓师演练的"军傩",因此傩的分类并不能进行机械的单一区别。傩戏、傩仪的演出内容主要有四类:一是开坛做法、请神送神;二是扮作神灵、敷演神事;三是武将生平、英雄史诗;四是民间传说、教谕故事。傩面,又称"脸子";自古以来,种类繁多。著名诗人陆游曾撰文称:"政和中,大傩,下桂府进面具。比进到,称一副。初讶其少,乃是以八百枚为一副。老少妍陋,无一相似者,乃大惊。至今桂府作此者皆致富。天下及外夷皆不能及。"[1] 这说明,起码到宋代时,傩事活动不仅繁盛,连傩仪、傩戏面具的体量都蔚为壮观,仅广西地区一处就能提供近千枚面具单体。由于傩戏、傩仪分布广泛,内容丰富,加之各地风土民情不同,同时从事傩面制作的多是民间手艺人而非受过系统训练的专业雕刻师,因此面具没有严格的制式要求,同一人物角色在不同的地区、不同的剧目中,表现形式也并不完全一致。从材质而言,傩面具以木为主,少数由竹、布、纸等制作而成。从尺寸而言,既有窄小瘦长型、不能包覆全脸的平板式面具,也有高度超过半米、宽度及肩的大型全包型头套式面具。从佩戴方式而言,多数是以布覆盖整个头颅后,将面具加覆其上;也有少数是直接佩戴或套上。从制作工艺而言,有的雕刻精美,有的造型朴拙,有的颜色暗沉,有的色彩明快,皆是不可多得的艺术精品。由于傩戏多是表现神仙或不平凡的人物,即使是在讲述世俗故事时,主人公也多数是凭着过人才能或高尚情操而传颂于世,因此在绝大多数地区,所用之面具被认为是具有神性的,不能随意触碰。近年来随着广大学者深入研究的开展,田野考察日益繁盛,很多老艺人也敞开心扉,将祖辈传下来的珍贵面具用于展示;但即使是在当今,在触碰傩面之前,最好也能够取得珍藏者的首肯。"不带脸子就是人,带上脸子就是神"的谚语,不仅体现了傩面的神圣,也寄托了千百年来广大人民对传统文化的敬畏、惜重之心。(图8-6、图8-7、图8-8、图8-9)

藏戏中的面具,也是我国面具艺术中重要的一部分。藏族的面具可分为宗教面具和演出面具。前者主要包括悬挂面具和"羌姆"(跳神)面具,悬挂面具平时就供奉在寺庙中,羌姆面具则在跳神仪式时使用,但用完也要送回寺庙内供

[1] 陆游著:《陆放翁全集(上)·老学庵笔记》,中国书店1986年版,第2页。

图8-6　重庆酉阳地戏面具

图8-7　从左至右,从上至下以白布或黑纱包头后戴面具进行演出的重庆酉阳地戏演员

图8-8 安徽池州傩戏面具和以红布包头后戴面具进行演出的安徽池州傩戏演员

图8-9 河北省邯郸市武安地区东通乐村明代赵公明面具和赛戏《大国称》

奉。后者便主要用于藏戏演出中,但基于原始宗教对图腾的崇拜,藏戏面具是早于藏戏便已产生的。跳神面具以颜色区分角色的善恶:白色代表纯洁善良,黑色代表凶恶蛮横;红色表示智勇双全,绿色表示贤良端庄;黄色表现仙人之睿智,蓝色表示勇士之正义。也有一种巫女面具,以脸中心为界一分为二,一半白一半黑,表示其奸诈狡猾、口是心非。藏戏面具角色众多,神仙鬼怪、人间男女甚至牦牛等动物都有所表现;材质也相当多元化,以木、布、纸、皮等材料都有使用。无论是悬挂面具还是跳神面具,都有大量与趋吉避凶、战胜邪恶有关的形象:位高者如佛祖释迦牟尼,将佛教传入藏族地区的莲花生大师,藏传佛教形形色色的护法神;人间勇士者如格萨尔王麾下八十猛将;还有大量反面人物形象如九头罗刹、魔妃、女巫等。

二、日本面具

日本面具的历史，可以追溯到绳文时代晚期。史学界对"绳文时代晚期"的划分，似无具体纪年以资定论，但基本可以确定是在弥生时代（约公元前250年至公元250年）来临之前。放眼世界，在这个历史阶段，我国正处于群雄逐鹿、烽烟迭起的战国时代，文化思想方面也出现了"百家争鸣"的局面；摩揭陀国在阿育王领导之下统一了古印度大部分地区，孔雀王朝的辉煌鼎盛正在展开；古希腊天文学家、数学家阿里斯塔克首创"太阳中心说"，如平地惊雷震撼了整个世界。位于太平洋西北部、亚洲最东一角的日本岛，也开始出现以陶土和贝壳制作的假面，是为日本传统艺能假面的雏形。这些最古老的日本假面，今已不存，我们无法看到其原貌；但鉴于其出现时期的文明开化程度所限，制作原料、工具和技艺较为朴素，因此猜想成品造型可能相对拙稚简单。

日本文化艺术受中国传统文化影响方面之多、领域之广、发扬之大、钻研之深，已在世界范围内达成共识。日本推古天皇二十年（612），"伎乐"这种成熟的中国传统乐舞演出形态渡经朝鲜半岛，由百济僧人味摩之引入日本，主要作为佛教节日庆典、法会的余兴表演，得到了当时的统治者圣德太子的高度重视，一时风靡全国，学艺者众，于奈良时代（708—781）达到了其艺术上的最鼎盛期，至平安时代（782—1192）趋于式微，明治初年（1868）逐渐失传。但在引进这种乐舞的同时，伎乐面具的制作工艺也传入日本。除了朝廷开始制作面具之外，地方属国豪强也纷纷加入，为后世留下了大量珍贵的伎乐面具实物，更为难得的是这些面具得到了很好的传承和保护，在今天依然作为国宝，保存在东京国立博物馆、奈良法隆寺和奈良东大寺正仓院宝库等地，数量达到200多具。

舞乐约比伎乐晚数十年分两条线路传入日本，一条经过朝鲜半岛，另一条则通过丝绸之路由中国直接传入。因此分为左方与右方，称为"左舞"和"右舞"。左舞主要指从大唐直接传入的舞乐，也包括从天竺（印度）和临邑（越南）等东南亚国家传入的舞乐，被称为"唐乐"，演出时主要穿红色系服装，表演风格雄壮华丽；右舞主要指从新罗、百济、高句丽和渤海国（今中国东北地区、朝鲜半岛东北及俄罗斯远东地区的一部分）传入的舞乐，也包括日本本民族的舞乐，被称为"高丽乐"，表演时主要穿绿、蓝色服装，表演风格细腻优雅。其传入时期仅比伎乐晚数十年，却后来居上，在平安时代取代了伎乐的主导地位，成为日本统治阶级、贵族世家的艺术新宠，甚至被视为是贵族必备修养的组成部分。在日

本，舞乐原称"雅乐"，两者最开始指的是一回事；但平安时代中期开始，日本对外来的舞乐进行了本土化改编和再创造，使之呈现出全新的风貌，甚至被认为是日本民族文化精神基石一般的重要存在，从此"雅乐"专指用鼓、笙、琴、琵琶、筚篥等传统乐器进行演奏的纯音乐形式，而和着这种音乐进行舞蹈表演才能称之为"舞乐"。除了日本本土固有的舞乐演出不使用面具，这种艺术形式大多也要戴面具进行舞蹈，因此舞乐面具也开始登上日本传统艺能的舞台。较之伎乐的不幸式微，舞乐现在还经常要在大型祭祀活动和重要纪念日时进行演出，如为驱除瘟疫、祈求丰产而设的奈良春日大社"若宫祭"等。

行道面的传入，则与宗教的发展有着密不可分的关系。作为佛教东渐终站的日本，自6世纪前期将佛教自中国和朝鲜半岛引入。同时涌入日本的不仅是大量佛教典籍、得道高僧，还有各种敬佛传教的法会等宗教仪式。"行道"为这些佛事活动的其中一种，即是"在佛寺的本尊、堂塔周围环游礼拜"[①]；参与行道的僧众在扛抬佛像、舆辇、伞盖、经幡等佛事用具进行游行的同时，还需戴面具扮演菩萨、如来等佛教人物。行道面虽源于我国两晋南北朝、隋唐时的佛事，却在其源发地的中国早已佚失；而在日本，这些面具不仅作为艺术品，更作为庄严的宗教圣物，至今还有很多保存在日本的各大佛教寺院中。

中国的"傩"，在日本因其追捕、驱赶恶灵而被称为"追傩"；进行"追傩"仪式时用到的假面，则被称为"追傩面"。追傩是祈求趋吉避凶、疫病远离、"福内鬼外"的祭祀仪式，因此被驱赶的恶鬼、病鬼、灾鬼形象越狰狞可怕，被成功驱赶后带给民众的心理安慰就益发强烈。因此而导致追傩面大多造型夸张，多是额宽鼻凸、龇目獠牙的骇人样貌。值得注意的是，在中国本作为驱除疫鬼的神官的方相氏，传入日本后居然成了恶鬼之一，从追逐的主体沦落为被追逐的目标。

日本神乐，是"一种源于古代氏族社会祭祀活动的祭祀舞蹈，是奉献给神灵的艺术"[②]，脱胎于《古事记》中所记载的、关于日本历史起源的古代神话。神乐虽分为御神乐（宫廷神乐）和里神乐（地方神乐）两类，但演出内容都是围绕着"敬神"而展开的，神乐面具所体现的人物身份，也多与神明有关。

能乐的源头，最早可以追溯到公元8世纪前期，唐代盛行的散乐传入日本。散乐传入后吸收了日本本土艺术的元素，与固有的民间表演艺术形式相互影响，

① 顾朴光：《面具》，中国文联出版社2009年版，第101页。
② 麻国钧：《日本民俗艺能巡礼》，外语教学与研究出版社2009年版，第1页。

逐渐形成了其特定的表演方法、节目内容，至平安时代中期改称"猿乐"；而后经猿乐、雅乐、田乐、风流、延年等多种艺能长期浸淫融合，到了室町时代，日本戏剧发展史上最著名的能乐大师观阿弥、世阿弥父子将其最终定型为能乐艺术。其中又分为"能"和"狂言"两项内容，两者一母同胞、齐头并进，广义上讲"能"甚至可以包含"狂言"，但两者又有着迥异的鲜明个性。因此能面和狂言面也有着相同的特点——同宗同源又存在差异。

早在《魏书·东夷传》中，就有记载公元2世纪日本邪马台国卑弥呼女王遣使拜谒魏国的记载。卑弥呼既是国主，同时也是一个能够通鬼神、呼风雨的巫师；大和民族对于"言灵美"和咒术的崇拜，始于这个拥有神秘力量的女子；而在祭祀和殡葬仪式上随动作而"歌"的传统，亦始自卑弥呼。语言、咒术和歌咏，与面具一起，成为千百年来日本传统戏剧和民俗艺能不可或缺的组成部分。日本假面的发展历史发端孕育于本民族神话传说、民间信仰；大量吸纳舶来的面具艺术风格，包括演出艺术特点以及佛教造型艺术精髓；同时又在漫长的历史时期中融会贯通，逐渐发展成熟。在此期间，舶来的面具艺术既完好地保留，同时与后来经过变容的面具艺术共存，所以时至今日，我们还可以看到不同时期、不同风格的日本面具保留存世。日本假面种类繁多、功用各异，但多数也与代表祈祷神恩、招福纳吉、祛病除疫、震慑恶鬼的"傩"有着密切的联系。

（一）伎乐面

伎乐这种艺术形式，隋时由中国大陆经朝鲜半岛而传入日本，却并非我国原创——而是"从印度出发"[①]而来的（一说是从西域传入中国的[②]）。隋代初期我国将伎乐分为国伎、清商伎、高丽伎、天竺伎、安国伎、龟兹伎、文康伎七部乐；后隋炀帝因"国伎"原盛于酒泉、敦煌、张掖等西北地区，将其改称为"西凉伎"，并增设康国伎、疏勒伎成为九部乐。可见伎乐除了包括中原地区固有的乐舞之外，还有新疆地区的异域风情表演，更包括来自朝鲜地区、印度、乌兹别克斯坦等东亚、西亚国家的歌舞类型。值得注意的是，有学者考证称伎乐传入日本要比唐代更早——早在南北朝时期的公元550年，来自吴国的王室子弟智聪即携带"伎乐调度一具"来到日本，此处的"调度"应是指伎乐面具和服饰（安格利亚大学世界艺术研究学院教授、曾担任大英博物馆人种志管理人员的学者约翰·马克

① 麻国钧：《日本民俗艺能巡礼》，外语教学与研究出版社2009年版，第1页。
② ［日］后藤淑：《日本假面的历史》，《贵州民族学院学报（社会科学版）》1989年第3期。

即支持这种说法);如果是这样,那么伎乐面的传入比伎乐表演艺术本身传入日本还要早60余年。无论如何,伎乐面都是最早从我国传入日本的面具类别,时间虽然早,但其类别之丰富、保存之完好、传世之价值,丝毫不逊于其他任何种类的假面。伎乐面共有14个角色、23个面具单体,现存各个年代的作品数量不少,仅奈良东大寺正仓院宝库就收藏了171个,常见的有90余个。根据其演出的剧情发展和表演职能,其中多数与傩有关:

1. 第一组:开路表演中的面具

(1) 治道(图8-10)。取其字面所示"道路之治理"的含义,为舞队行进过程中作为先导人员清场开路的角色,是伎乐表演时最早出场的角色,负责驱逐邪祟,保证演出顺利进行。其形象为光头阔额,深目高鼻,鼻头尤其丰满肿胀、呈下钩状,嘴巴大大咧开呈现出庄严的笑脸,耳垂几近及肩,头戴异域风情浓厚的尖顶高帽。从其深邃而立体的五官、旺盛的毛发、帽子的形制和耳垂的穿孔可以判断出,此人应不属面容平淡柔和的东亚人种,而是西域人士。通过图片,我们依然可以看到其额头、眼角、鼻翼和两颊多处都有非常深的皱纹,从鼻翼两侧一直延伸到嘴角的法令纹亦然,平添几分不怒而威的气势。由

图8-10 正仓院藏第27号伎乐面"治道"

此可以推知这个形象不是风华正茂的青年或垂暮之年的老者,而是一个相貌雄奇、神情严肃的中老年人,正好担当威风凛凛、令妖魔鬼怪唯恐避之不及的"开路先锋"角色。

(2) 狮子。从古到今,无论中国还是日本,都不是狮子的原产地。在千百年前的古代,日本人民更是只能凭着中国传入的面具,加以无穷无尽的想象力,去勾勒这种大型凶猛动物的形象。因此伎乐中的狮子面具跟现实中狮子的样子有较大的不同:没有百兽之王那浓密狂野的鬃毛,眼部却瞪如铜铃,鼻子长而大,鼻孔外翻,但血盆大口和长舌獠牙又足以证明其"震慑东西南北中五方,使恶灵退散的辟邪特点"[①]的强大威力。所以狮子在舞蹈队伍中所起到的作用与治道应是接续的:都担任威吓驱除恶魔的职责,两者"都具有咒术意

① [日]中村保雄:《假面与信仰》,新潮社1993年版,第117页。

义,是驱魔的角色"①。伎乐演出中的狮子舞是来源于中国的"唐狮子"表演,由两人控制;在东大寺的"大佛开眼"法会进行时,最多有60人击鼓,狮子舞就是在这种盛大威势下进行演出的。值得注意的是,古代亚洲地区包括中、日、韩、印度以及位于中印之间的印度支那地区,所有的狮子面具都不是只能遮盖住面部的块状面具,而是整个的头套状,大多还附带一块布料披在演员身上代表狮子的身体部分,因此属于"假形"或"假头",而非常规意义上的"假面"。伎乐面里的狮子头,嘴部加入螺丝性质的设计,演员可以通过操作使得上颚和下颌开闭自如,甚至连舌头都可以灵活挪动,这就增加了舞蹈表演时的生动性和趣味性。更精妙灵巧的是,狮子的牙齿不仅镀金增色,咬合位置还要镶嵌铜箔,这样在狮子嘴巴一张一合之间、上下牙齿碰撞之时,还能听到清脆悦耳的金属铿锵之声,堪称视觉和听觉的双重享受。因此尽管狮子面具在日本假面发展史中屡见不鲜、变化多端,但伎乐狮子假面还是"精悍之气横溢",是"无比宝贵的原型"②。

（3）狮子儿（又称"狮子子",图8-11）。"狮子儿"所指并非幼狮,而是与狮子成组出现,执"手纲"逗引狮子,进行舞蹈表演的青少年角色,共有两名;因是稚龄,因此该面具尺寸比一般伎乐面要小,更契合儿童面部的大小。图8-11中的两枚"狮子儿"面具,一藏大英博物馆,一藏日本正仓院,两者造型不尽相

图8-11 大英博物馆藏伎乐面"狮子儿"与正仓院藏第2号伎乐面"狮子儿"

① 麻国钧:《日本民俗艺能巡礼》,外语教学与研究出版社2009年版,第35页。
② ［日］中村保雄:《假面与信仰》,新潮社1993年版,第118页。

同,但风格一致:都是光头不戴帽、圆面大耳、天真稚气的少儿形象。大英博物馆收藏的这一枚,圆睁双目,咧嘴而笑,腮边还有酒窝,略显淘气而憨态可掬;正仓院这一枚则目光祥和,五官俊秀,神情稳重。两者一动一静,与造型夸张、凶猛狰狞的狮子面具形成鲜明的对照。从作用上来看,这个形象不免具有傩仪中"侲子"之功效。有日本学者认为,狮子儿面具长长的大耳似佛像造型,其饱满两颊上可爱的酒窝更是神来之笔;虽然两枚狮子儿的面具各有特色,但有酒窝的那枚面具甚至影响到了之后日本中世纪青年神仙面具的造型风格[1]。

2. 第二组:主要剧情中的面具

治道开路和逗弄狮子结束后,接下来的演出有相对完整的剧情:吴公手持羽扇,与吴女一起在悠扬的笛声中翩翩起舞;随后他们敬仰供奉的金刚力士出现,迦楼罗现身,跳起吉祥的瑞鸟舞;正当大家沉浸于曼妙舞姿中时,反派人物昆仑却上来捣乱,调戏美丽的吴女;最终神勇的金刚力士将其打败。"这场表演的主题在于'色戒'。昆仑是色欲的化身,因而成为了智慧开悟的障碍,佛门护法金刚则克服了这个障碍。"[2]

《日本艺能史》中称,"吴公"即是吴国的贵公子,"吴女"则是与之相对的贵妇人;亦有认为"吴公"是吴国的国君,与"吴女"是父女关系[3]。野间清六先生在《日本假面史》指出,伎乐与荆楚民间傩仪有着明显的渊源关系;吴公、吴女的形象应就是伎乐在江南吴地和荆楚地区演出时,符合当地演出需要而增设的两个角色,也与其他异域人物形象一起传入日本。不管两者关系如何,可以确定都是贵族阶层。吴公面具"是由伎乐而生的理想青年男子形象",而且他微微蹙眉的威严姿态还"对日本独有的男神假面造成了重要的影响"[4]。与吴公成双出现的吴女面具,是端丽的上层社会女子形象,也是伎乐演出中唯一一个女性人物形象,日本学者称其极似正仓院国宝屏风上的药师寺吉祥天女画像,足见其正大仙容。

(1)昆仑(图8-12)。吴公与吴女的曼妙舞蹈本身和傩并无太大关系,但接下来怪物"昆仑"调戏吴女、又被金刚力士狠狠教训的情节则体现出驱除邪祟的意义。"昆仑",即是"昆仑奴"。但对于昆仑奴的种族问题,学界一直未

[1] [日]中村保雄:《假面与信仰》,新潮社1993年版,第121页。
[2] [英]约翰·马克主编,杨洋译:《面具:人类的自我伪装与救赎》,南方日报出版社2011年版,第151页。
[3] [英]约翰·马克主编,杨洋译:《面具:人类的自我伪装与救赎》,南方日报出版社2011年版,第151页。
[4] [日]中村保雄:《假面与信仰》,新潮社1993年版,第122页。

图8-12 正仓院藏第88号伎乐面"昆仑"

有确切定论。它到底是来自非洲的黑人,还是来自越南等东南亚、南亚地区的马来人种?唯一可以肯定的就是它并非中土人士,而是当时航行南洋的商旅购买来的土著奴隶。伎乐中的昆仑奴面具是一种造型较为夸张的面具,额头隆起,眼珠凸出,眉骨高耸,鼻翼肥厚,面部肌肉虬结;耳廓奇特地呈尖角状,阔口中龇出森森白牙、且犬齿尖利,这两点使它仿若兽类。以这样一副凶神恶煞的尊容,去调戏美貌柔弱的吴女,极具压迫性;最后又被象征正义的护法神金刚力士狠狠暴打教训,对比效果相当强烈。加之《日本艺能史》中记载乐书《教训抄》中云:昆仑以男性生殖器官在吴女面前抖动,并做出以手中扇子亵玩阴茎、跳猥琐的"摩罗风舞"等极为露骨的表演,为这个恶棍形象又加上了卑劣的一面。

(2)金刚与力士(图8-13)。如同狮子与狮子儿、吴公与吴女的相偕出现,金刚与力士也是同步登场的。他们被一同视为佛教的护法神,在伎乐中也充当了保护弱者、打击恶者的拯救角色(也有说法称金刚是佛门护法,而力士是摔跤手[①])。这两种面具造型极为相似,都是广面大耳、横眉怒目、头顶梳髻的英武形

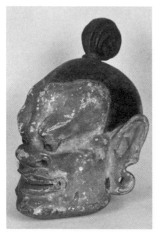 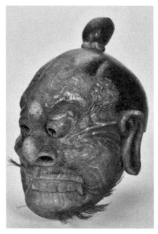

图8-13 正仓院藏第71号伎乐面"金刚"与第70号伎乐面"力士"

① [英]约翰·马克主编《面具人类的自我伪装与救赎》,南方日报出版社2011年版,第151页。

象,两人皆口呼佛号。区别在于金刚微微张口呼"阿"形,仿佛在怒斥昆仑败德,而力士则牙关紧咬、犬齿龇出,闭口呼"哞"形,表情更为暴怒,好像随时准备奋起擒凶。金刚、力士两枚面具的相似性、对称性,使得其正义举动导致的成果加倍;他们神勇无匹却展现慈悲,与昆仑的悍恶刚猛却多行不义,形成鲜明对比。这一点也对中世纪的鬼神假面的造型艺术发展造成了深远的影响。

(3)迦楼罗(图8-14)。迦楼罗相传是以毒龙肝脏为食的神鸟,身生金色羽翼,头顶宝珠,喙可喷火,啼鸣凄苦。在中国俗称金翅大鹏鸟;后常作为佛教中天龙八部诸神之一而出现。在伎乐中,它也是一个护法神的形象,在表演过程中进行吉祥性质的舞蹈,主要表现捕食有害毒龙时的跳跃英姿。其面具生动地塑造出了鸟类的特点:头顶有立起的长羽(或肉冠),眼神专注凌厉,鼻部塌陷而长喙伸出、棱角分明;特别是耳朵的处理,比人类形象的位置明显向上,紧贴颅部而非向两侧伸出,非常符合禽类动物的实际生长情况;头顶中间长、两边短的禽类肉冠,雕工呈现精致的波浪起伏之态,是日本假面中栩栩如生的精品。

图8-14 正仓院藏第72号伎乐面"迦楼罗"

3. 第三组:余兴模拟中的面具

(1)婆罗门(图8-15)。婆罗门本是印度阶级制度中位居塔尖的特权阶层,基本构成为祭司、僧侣及学者,其中尤以僧侣为重。因此这种假面在年龄层面上被塑造成显而易见的老人形象。他与治道一样,额头有深刻的三道横纹,眼周、两颊、嘴角有无数细小的褶皱,皮肤松弛程度严重;但与治道不同的是,婆罗门假面皮肤颜色暗沉,鼻梁细长,鼻头尖削,眼睛与嘴巴也都好像缩小了一号,唯有耳朵很大——这些细节上的把握,很好地诠释了年事已高的人即使随着岁月的流逝而面容消瘦枯槁,耳朵也还是在不断生长的生理特点;表情既有宗教高位者的虚假威严,更多的是挤眉弄眼的尴尬纠结。整体来说,该假面被塑造成一个道貌岸然、满腹经纶的形

图8-15 正仓院藏第1号伎乐面"婆罗门"

象,但谁能想到这样一个品格高尚的统治阶层代表人物的出场,竟是违背其高贵出身,在做洗濯小儿尿布这种腌臜事? 这样的细节表现背后似乎隐藏着一种讽刺意味:年高德昭的婆罗门,是否是在偷偷为自己的亲子浆洗衣物? 本应清心寡欲的高级僧侣,居然不安于室、耽于人间情欲;况且其年事已高,如此背弃信仰、为老不尊,难免为世人所嗤笑。我国唐代有具强烈讽刺意味的"弄婆罗"小戏,明代《僧尼共犯》传奇有和尚与尼姑偷情、追求人性解放的内容;韩国假面剧中亦有色胆包天的破戒僧——对统治阶级、宗教人物等貌似高贵、道貌岸然者的予以嘲弄或善意讥讽,是东方演剧史中的常见题材。同为上了年纪的形象,治道假面给人最直观也是最突出的印象是他的威严,而婆罗门假面则以夸张到滑稽的笑靥,表现出了强烈的反讽效果,可谓是灵光闪现的神作。

(2) 太孤父与太孤儿(图8-16)。顾名思义,太孤父(又称"太孤")是一个孤独的老人。出场时携两个小童,是为"太孤儿"。太孤父的表演很简单,只是模拟佛前诚心祈祷的情境。太孤父假面脸部皱纹密集,眼睛狭长,嘴角下陷,并在眉毛、上唇、耳际延至下颌位置植入毛发,貌似随处可见的慈祥老者,生活气息浓郁。同为高龄形象,他不似治道般威严,也不像婆罗门般高贵,而是沧桑中带疲惫,风霜中藏落魄,以祝祷的方式求得神灵护佑。太孤儿假面与狮子儿在风格上有相近之处,两者都是以身份一致的两小童形象出场,但两个小童造型的最大区别在于,狮子儿假面是真心喜悦的,而太孤儿则强作欢颜。其中一个眉清目秀、闭口沉默,面目呆板不做表情;另一个则瞪目皱眉、嘴角高吊,掩饰哀伤。正仓院宝库除了专用的狮子儿和太孤儿面具之外,就收藏了多具可以兼演两个角色的多功能面具(图8-17),神情悲喜各异;另外几乎所有的这类兼用面具都有

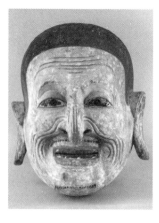
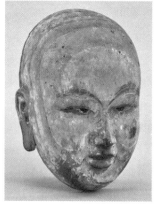

图8-16 正仓院藏第41号伎乐面"太孤父"与第9号伎乐面"太孤儿"

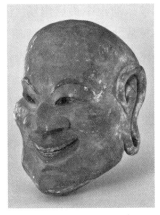
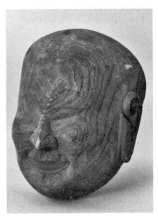

图8-17 正仓院藏第31号与第65号伎乐面("狮子儿"和"太孤儿"兼用)

一个特点,那就是在头顶中心部位有一块正圆形的镀金铜片,用来固定粘贴在头部的假毛发,以表现稚儿蓬头散发的淘气之态。与婆罗门的滑稽讽喻表演相比,太孤父、太孤儿的表演貌喜实悲,在诙谐中体现孤寂;假面则为这一点提供了切实的辅助效果。

(3)醉胡王与醉胡从(图8-18)。我国安徽池州的贵池傩舞中至今有"舞回回"演出,表现的是少见的非本土形象、异域人物的傩神——由两个戴胡人假面的演员演出从微醺到酩酊,最后还干戈相向的醉态。有学者考证这种表演便是源自唐代的"醉胡腾"(或称"醉胡子"),其原型在我国业已失传,却在日本伎乐中得到了保留,即是醉胡王、醉胡从这一组人物形象的演出。古代中国对除汉族以外的部族皆呼"胡人",鄙其野蛮落后、文明未开;"醉胡王"是一个

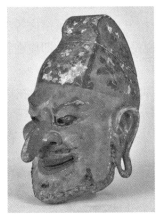
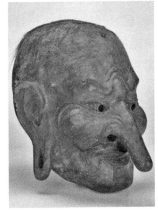

图8-18 正仓院藏第47号伎乐面"醉胡王"与第16号伎乐面"醉胡从"

西域国家统治者的形象,在伎乐演出中最后出场,显示其醉酒后在随从伴侍下的种种喧哗行径,上演令人捧腹大笑的闹剧。醉胡王假面鼻梁呈粗长的柱体,至鼻头处变尖,即是我们当代常说的"鹰钩鼻";唐代诗人李端作《胡腾曲》(一说为《胡腾儿》)描述唐代"醉胡腾"演出曰:"胡腾身是凉州儿,肌肤如玉鼻如锥",亦可为佐证。除此之外,醉胡王"眼尾呈锐角上吊"[1],眉毛雕刻成浓密的样态,很是威风;上唇及下颚亦有植入卷曲胡须;面色因醉酒而呈赤红色,尚咧嘴大笑;大耳垂上明显的穿孔于细节角度表现出异族男子戴耳环的传统,华丽的冠帽上遍布繁复的花朵纹饰,这两点彰显了他胡人的身份标识。醉胡从则当然与醉胡王来自相同种族,因此面貌基本类似,只不过笑容不那么放肆,稍显恭谨;光头或戴小帽,装饰上也较为简素。由于需要八人扮演醉胡从,同时上场演出喧哗闹剧,因此该面具是伎乐面中传世最多、形貌最丰富的,仅正仓院所藏就有四十余个。

通过以上造型论述,可将伎乐面具的特点总结如下:

第一,形象塑造涉及范围之广令人惊叹。从年龄上看,暮年的婆罗门、太孤父,壮年的治道、醉胡王,青年的吴公、吴女,稚龄的狮子儿、太孤儿,几乎囊括了人生各个生命阶段。从种类上看,有中原人士的吴公、吴女,也有异邦的治道、昆仑、婆罗门、醉胡王、醉胡从;除人类外还有神灵中的金刚、力士,甚至有动物中的狮子、迦楼罗。类别丰富,造型繁多。从情感上看,"喜"有狮子儿、婆罗门、醉胡王、醉胡从,"怒"有治道、金刚、力士,"哀"有太孤父、太孤儿,乐有吴公、吴女。

第二,写实的描摹和细节的注重。吴公、吴女假面细腻柔和的容貌,忠实地体现了当时中国南方贵族的情态;对表情、肌理、毛发、饰物等细节进行极致刻画,已经开始大量运用打孔、植发、彩绘、金属镶嵌等工艺(图8-19),事无巨细鲜有遗漏,不仅在千百年前来说是难得的功绩,即使在科技高度发达的今天也是非常可贵的。

第三,在保持原创性的基础上发挥想象力。在尊重中国传入面具造型的同时,与本民族文化特点有机结合,并高度运用智慧的力量,将本国鲜见的异族人种描绘得特点突出,即使相似也绝不雷同;更将只存在于想象中的动物塑造得栩栩如生、说服力强,需要付出巨大的努力。

[1] [日]中村保雄:《假面与信仰》,新潮社1993年版,第125页。

图8-19 "治道"面具精细的钻孔植入毛发技艺与"醉胡王"面具的冠帽彩绘

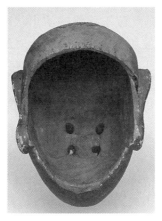
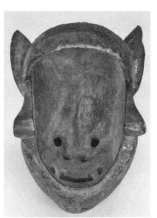

图8-20 "醉胡从"和"昆仑"面具背面图

伎乐面具对日本后世假面的形成和发展有重要的影响,如狮子舞至今还能在佛教庆典仪式和民俗艺能、戏剧舞台表演中经常见到。需要特别指出的是,伎乐面具多是能够全包头顶和整个下巴的、"套"在头上而不是"附"在脸上的大型面具(图8-20),最大的高度近40厘米,最小的儿童角色面具高度也有25厘米左右。而自之后的舞乐面开始,日本面具艺术开始走向由套头到覆面、尺寸逐渐缩减的"变小"之路。

(二)舞乐面

舞乐是包含了古代亚洲很多国家音乐与舞蹈形式的艺术门类。不仅有日本固有的,还有中国、朝鲜半岛、印度等国家和地区的外来舞蹈,是亚洲古典舞乐的集大成者。因此舞乐面具的种类和形象也是多姿多彩的。日本原生的舞乐在表演时本不佩戴面具,直至吸收了中国等地的舞乐因素后,才开

始戴面具进行表演。

舞乐的表演曲目主要有以下分类:

平舞:《万岁乐》《延喜乐》《春庭花》《白浜》。

武舞:《太平乐》《陪胪》。

走舞:《兰陵王》《纳曾利》《散手》《贵德》《拨头》《还城乐》。

童舞:《迦陵频》《蝴蝶》。

其中多数曲目均戴面具进行表演。

1. 中国传入的舞乐面

(1) 陵王(图8-21)。日本的"陵王"假面,源自我国乐舞中的"兰陵王"假面,以表现用狰狞的面具掩盖俊美面容以恫吓敌人并战功赫赫的北齐宗室高长恭的事迹。关于我国兰陵王乐舞的演出状况,唐代段安节著《乐府杂录·鼓架部》、崔令钦撰《教坊记》及五代后晋时编修的《旧唐书·音乐志》等典籍中均有记载。兰陵王假面在中国早已不存,日本却保留着共计64枚陵王假面之多。作为舞乐之左舞曲目的陵王舞蹈,演员戴假面、着战袍、执鼓槌、捏手诀而舞,极具阳刚气势。陵王假面的造型皆是圆瞪双目的威严神情,

图8-21 奈良春日大社藏舞乐面具"陵王"

头发中分,耳朵上方有双翼装饰;头顶伏一只类似龙形的动物,前爪撑起,仿佛随时准备一跃而起(周华斌先生考证称此龙形生物实为"麟",是我国古代集合麒麟、蛇、鸟等动物特征为一身的辟邪瑞兽);眉毛、上唇、下巴处也多植入毛发,同时它是一种"动眼断颌"的分体式假面——眼窝部分被掏空出圆形孔洞,于面具内部嵌入眼球和眼睑的部分;下颌部分也与整个面具上下连接却分体活动,表演时更为机动灵活。不仅面具的眼睛和下颌部分可动,头顶趴伏的龙形生物的舌头也是活动的,制作工艺非常精巧。值得指出的是,这种典型的动眼断颌式面具极大程度地启发了日本后世假面造型,尤其对能乐中翁面的形成有着深远的影响[1]。陵王假面脸部多以金粉涂

[1] [日]中村保雄:《假面与信仰》,新潮社1993年版,第137页。

刷，非常醒目；头发、双翼、瑞兽部分则以蓝绿色装饰，与表演时穿着的橙红色服装形成鲜明对比，更加强烈地显示了其高贵身份和过人气魄。同时，演员在扮演陵王时需有腾跃翻滚的动作，如此繁复的面具，对演员技艺的熟练程度也是一种严苛的考验。

（2）拨头（图8-22）。拨头情节的来源，众说纷纭。唐人段安节《乐府杂录》记载为："昔有人，父为虎所伤，遂上山寻其父尸。……戏者被发，素衣，面作啼，盖遭丧之状也。"杜佑《通典》则云："《拨头》出西域。胡人为猛兽所噬，其子求兽杀之，为此舞以象之。"因此是一个因复仇而击杀猛兽的凶煞形象。有的日本学者则认为它来源于古印度神话中为毒蛇所杀的白马的故事[①]。拨头假面全脸赤红，粗眉倒竖，镀金上色的眼睛圆睁；鼻梁粗大，鼻尖钩曲，鼻翼鼓胀；嘴角下耷，牙齿龇出，呈忧愤紧张状；额头与脸颊肌肉暴起，头顶植入长而凌乱的假发，整体看去是因被悲伤情绪影响而狂怒的表情。拨头多为"右舞"表演，但在日本的少数地区，也有作为"左舞"而进行演出的情况。

图8-22 奈良春日大社藏舞乐面具"拨头"

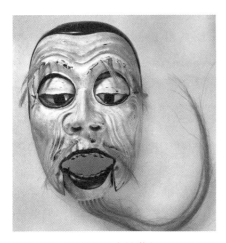

图8-23 奈良春日大社藏舞乐面具"采桑老"

（3）采桑老（图8-23）。采桑老是舞乐中唯一一个老年人形象，表演的是人到迟暮对死亡的感慨和咏叹。其假面也是一个动眼断颌的活动假面，眼形细长，眼睑遍布横纹，显得苍老哀愁；皮肤色彩苍白，但用深浅颜色勾勒出层层皱纹和干瘪的肌理；眉毛、上唇及下颚植入毛发，代表长眉长须。配上浅紫色宽袍、手执拐杖，颤颤巍巍地上场跳出迟缓沉重的舞步，吟诵感叹岁月流逝、世事无常的曲子，一个行将就木的衰翁形象就这样活现在世人眼前。必须指出的是，采桑老假面的

[①] ［日］中村保雄：《假面与信仰》，新潮社1993年版，第131页。

样貌和形制,对后世以祝祷、祈愿、歌颂为主的"翁"系假面的形成和发展提供了雏形。

（4）苏莫者（又称"苏摩遮""苏幕遮",图8-24）。苏莫者乐舞在中国隋唐时期既已有之,"最早源于西域,是一种从泼水节仪式衍变而成的群众性面具乐舞"[①]。这种泼水节仪式不同于傣族和东南亚地区在炎热气候中举行,而是在农历十一月严寒的长安城蔚为风行,更为充分地体现了古代人民祛病强身的生活诉求与信仰寄托。这种西域乐舞从中国传入日本的因缘,据称是圣德太子途经河内国（大约为今日本大阪府东部）龟濑时,一时兴起吹起《苏莫者》笛曲,山神被美妙的音乐吸引而现身,喜不自胜地跳起舞蹈。苏

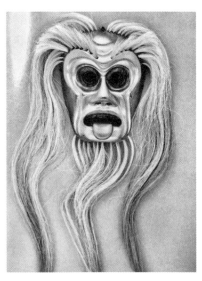

图8-24　奈良春日大社藏舞乐面具"苏莫者"

莫者作为山神形象,造型上极为夸张,与人类造型有着本质的区别:它眉轮呈圆形向两侧凸起,下颚短方;两眼深凹,眼间距浅窄;鼻短而上翻,鼻孔朝天;大嘴

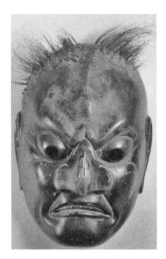

图8-25　奈良手向山神社藏舞乐面具"胡饮酒"

咧开,露出森森白牙,舌头还调皮地伸出;尤其是头发、眉毛、胡须的位置全都植入灰白色长毛发。整体造型呈现出野蛮的猿猴相,狰狞骇人。

（5）胡饮酒（图8-25）。胡饮酒的形象,与伎乐中的醉胡系列形象在表演上都是呈现西域人士醉酒后的样态。但假面造型却与同是外族人士的醉胡王、醉胡从醉中含笑的幽默表情有所区别:它颦眉瞠目,肌肉纠结,头顶植入刚硬粗短、凌乱干燥的毛发,更似愤怒的拨头。如果说醉胡假面表现的是酒后失"态"、滑稽嬉闹的举止,那么胡饮酒则更多地倾向于体现酒后失"德"、粗暴破坏的一面,但两者应都是源于我国唐代的"醉胡腾"乐舞。前文已有提及:虽唐代表演的实景我们已不可得见,但至今

① 顾朴光:《面具》,中国文联出版社2009年版,第99—100页。

还在安徽地区进行演出的贵池傩戏"舞回回"应是这种剧目的流变。

（6）秦王（图8-26）。秦王假面,用于由唐朝传入的《秦王破阵乐》舞蹈的演出,表现未登基前的李世民的英姿。舞者"著金铠,戴假面,佩剑执铩而舞"[1],英姿飒爽,好不雄壮。破阵乐舞蹈虽已失传,而秦王面具却完好地保存了下来。它的颜色以黑红两色为主,眉、眼、须为黑,肌肤为红,界限分明,五官英挺；须眉虽不用假毛植入,却描绘出真人毛发般生动细致的丝丝纹路,像真度极高；眼神灼灼直视前方,嘴唇紧抿不怒而威,一代英主形象被刻画得神武不凡。更难能可贵的是,秦王假面还有与之成套的肩甲、带扣等配件传世,都被设计成立耳瞪目、尖牙利齿的猛兽样态,仿佛随时准备跃起出击,为表现秦王激战之姿的舞蹈大大增光添彩。

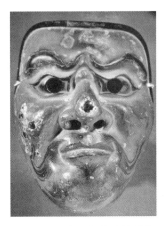

图8-26 大阪住吉大社藏舞乐面具"秦王"

2. 非从中国传入的假面

（1）纳曾利（图8-27）。纳曾利来源于朝鲜半岛的高丽乐,因此在"右舞"中演出,通常是两名演员做同一装束同时上场,因此也被称为"双龙舞"。它被认为是龙形的生物,其假面造型与"左舞"中陵王面极为相似,相映成趣：面上连续的沟壑造成皱缩的肌肉效果,短而前突的鼻子、颀长的下巴与尖利的獠牙,还有头顶、眉毛、下颌出植入的长长毛发,无

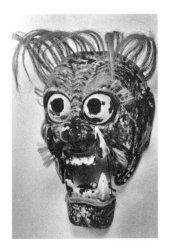

图8-27 奈良春日大社藏舞乐面具"纳曾利"

不显示出"龙"这种想象中具备吉祥、威严等特点的神兽的特征；龙亦代表天降甘霖,因此纳曾利舞蹈也被认为可用于祈雨等祭祀活动。同时它也是动眼断颌式的活动假面。

（2）还城乐（图8-28）。在舞乐的演出中,还城乐是与拨头一齐出场进行表演的；与拨头一样,还城乐也是"左舞""右舞"均有演出的特殊角色。据《教训

[1] 顾朴光：《面具》,中国文联出版社2009年版,第101页。

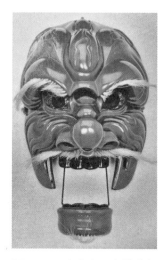

图8-28 奈良春日大社藏舞乐面具"还城乐"

图8-29 奈良春日大社藏舞乐面具"昆仑八仙"

抄》记载,还城乐应是源自印度乐舞,表现的是喜食蛇的印度人捕捉到蛇时的喜悦姿态。以毒蛇为食,亦有驱除人间灾疫之意。而以蛇为食的自然不是普通形象,因此还城乐假面呈朱红色,眉骨圆厚凸出仿佛肉瘤,眼球部分为镀金铜片打造,牙齿以金粉或黑色涂刷;下颌为单独部件,以两侧绳线与上脸连接,造成大口吞食的恐怖表情;最有特点的是它的额头部分,仿佛成花朵状,一个花心被六块花瓣包围,七块都呈圆滑状突起,每块上还清晰地雕刻出了筋脉浮凸的图案。有学者戏称这些头部的凸起为"静脉瘤"[1],相当神似。

(3)昆仑八仙(图8-29)。昆仑八仙并非意指八个角色,而是传说中隐居在昆仑山巅的神鸟。演出时四人同时上场,戴扇面状彩色高帽,身着绣鲤鱼图案的深蓝色宽袍,围成一个小圈子,手手相连,袍袖相接,优雅起舞,表达对人间英明君主的赞颂和国祚太平的祈愿。这种舞蹈来源于高丽乐,也属"右舞"。其假面与伎乐面中的迦楼罗一样,被塑造成鸟类的外观:以涂绿色为主,眼眶涂金,目光锐利,没有鼻梁只有气孔、且与眼部相距甚近,嘴部尖角前突呈喙状,且利用木纹本身的走向加以雕刻,造成鸟喙粗糙的质感;眉毛与额头连成"Ω"图案,据说示意仙界之长寿[2]。有的昆仑八仙面具还在喙部以细绳连接一颗金色的小铃铛,表演时随着身体款摆而发出清脆的声音,象征着灵鸟清越婉转的鸣叫声。

(4)散手与贵德(又称"归德",图8-30)。两者都是源自天竺(印度)舞乐,传入日本后在一定程度上被本土化了的神明形象,因此假面造型相近:都是脸型狭长、圆眼阔鼻的粗豪造型。散手演出《破阵乐》,讲的是日本古坟时代女战

[1] [日]中村保雄:《假面与信仰》,新潮社1993年版,第133页。
[2] [日]中村保雄:《假面与信仰》,新潮社1993年版,第131页。

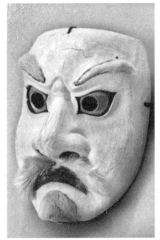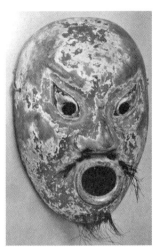

图8-30　奈良春日大社藏舞乐面具散手（左）、贵德（中）与贵德鲤口面（右）

神——神功皇后大破朝鲜半岛新罗军,掌管山川的率川明神喜不自胜、庆祝战功的场景。散手头戴龙形高帽,多穿红衣,身配太刀,手持长鉾,跳起雄壮的战舞。其面具面红似火,眼眶与嘴唇涂黑,眉位植入浓密赭色硬毛,双唇紧闭,整个脸部线条向上提起,显得精神奕奕而勇毅威严。贵德则是来源于汉宣帝神爵年间大破匈奴,匈奴日逐王来降,被封为"归德侯"的历史故事,演出时多穿深蓝色服装。贵德面具有"人面"和"鲤口面"两种,"人面"是普通人间男性严肃表情的样貌,面色青灰或泛白,眼眶敷金粉、双唇涂朱砂,双眼以下的肌肉走向相对往下拉;"鲤口面"则是嘴部模仿鱼嘴呈圆形大张状,是因为演出时要大声念诵内容为"鲤口吐气,天下太平;啸万岁政,世和世理"[①]的、祈求天下太平的祝祷之词。散手和贵德这两种假面,直观地体现了咒语、言灵在祭祀和祝祷中的重要作用,也对日本中世以后的鬼神面造型产生了很大的影响。

（5）二人舞（图8-31）。二人舞是舞乐中的滑稽角色,是一男一女的老年形象。男者称"开面",皱纹满面,笑眼弯弯,大嘴上翘,露出参差的牙齿,严岛神社所藏男面还在眉部和下颔植入稀疏的毛发,彰显其年岁;女面则称"肿面",因其肥胖肿胀,歪眉斜眼,奈良法隆寺藏品还是吐舌的不雅样貌。这一对滑稽丑陋的男女面具,造型趣致,喜剧效果强烈。据《教训抄》中的记载,此两人乃天竺乐

① ［日］中村保雄:《假面与信仰》,新潮社1993年版,第135页。

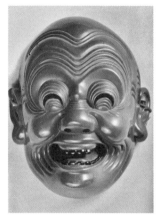
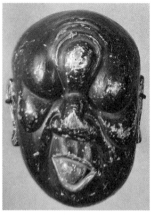

图 8-31 奈良春日大社藏舞乐面具二人舞"开面"与法隆寺藏舞乐面具"肿面"

中的印度神,夸张地演绎男女交媾的场景,以示阴阳调和,并以此祈求天道和顺、谷物丰收[①]。

(6)退宿德(又称"退走秃")与皇仁庭(又称"王仁庭")(图8-32)。退宿德是四到六人一组进行舞蹈表演的角色,假面眼形较圆、镂空较大,眉间刻四道竖向凸起表现皱眉,咧开嘴唇、牙关紧咬,表情严肃。皇仁庭是朝鲜半岛传入的人物形象,四人一组进行表演。其名来源于仁德天皇继位时,百济国前来道贺时跳的名为"王仁"的吉祥舞蹈。皇仁庭面具涂乌眉黑须,神情肃穆,特别是眉心和两颊都有圆形木刻图案装饰,以表现威严庄重的特点。

(7)地久与新乌苏(图8-33)。地久是跳舞祝祷天长地久、世间太平的吉

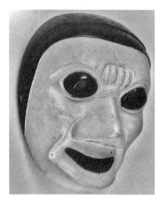
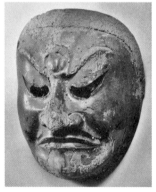

图8-32 奈良春日大社藏舞乐面具"退宿德"与"皇仁庭"

① [日]中村保雄:《假面与信仰》,新潮社1993年版,第136—137页。

第八章 中、日、韩三国面具研究

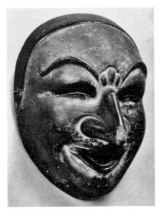
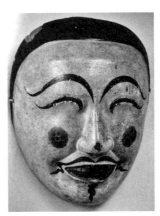

图8-33 奈良春日大社藏舞乐面具"地久"与"新乌苏"

祥角色,源于高丽乐,也是四人一组进行表演的。演出时头上戴着凤凰形状的刺绣高帽,面具的施造特点是要刻画成西域胡人的长相,鼻子高耸尖削,以墨色勾勒出细长而弯的眉毛和胡子,眉眼弯弯,笑容和煦,看起来就像另一个极端的皇仁庭,观之可亲。新乌苏的形象来自渤海乐,同样是四人一组的舞蹈,头戴山字形高帽。其造型有更加夸张的弯眉笑眼,上唇和下巴处绘上的小胡子图案更显俏皮可爱,被称为是鲶鱼式的须眉。春日大社所藏假面还能看出头顶涂黑,与面部的白皙形成鲜明对比;还在两颊点染了明显的红色圆点,很是生动。

(8)胡德乐(图8-34)。胡德乐也是表现醉态的角色。其假面造型与伎乐中的醉胡系列风格非常相似,都是"醉而良善"的,而非同为舞乐假面的胡饮酒所体现出的"醉而悍恶"。他表情微醺,眼神迷离,嘴角匕斜,似乎正沉浸在自己眩晕的奇妙世界里。最具特色的便是一管极长的鼻子,自脸平面处切开,鼻梁主体向一边歪斜,鼻头一直下耷至下颌处。而且这个怪异的鼻梁部分上段嵌在眉心处,下方则是活动的,可以随着演员的动作而大幅度晃动,甚为滑稽。在演出过程中,还有因为这个过长的鼻子导致喝酒不方便而闹出的种种笑话,以进行滑稽表演。这种鼻子长到夸张的舞乐面具,跟伎乐中的治道、醉胡王等"大鼻子"式面具一起,对后世的"天

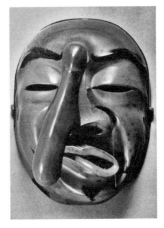

图8-34 奈良春日大社藏舞乐假面"胡德乐"

图8-35 手向山神社藏舞乐假面"劝杯"与"取瓶"

狗""猿田彦"假面形成了深刻影响,使得其一直活跃在日本的祭祀仪式和戏剧演出中。

胡德乐还有两个随从,一名"劝杯",一名"取瓶"(图8-35)。从名字上就可以看出,此两者一个负责劝酒另一个负责斟酒,对主人的醉酒起着推动作用;而他们好像也感染了主人的快乐,跟他一起发自内心地欢笑。劝杯假面两腮胖大,满脸憨厚忠诚之色;眼睛细小呈俯视状,嘴还微微嗫起,仿佛正在望杯劝酒。取瓶则酷似"二人舞"中的"开面",笑得极为开怀酣畅。两人又是一静一动、一淡定一张扬,基调统一之余又各具特性,与伎乐中的两名狮子儿、两名太孤儿的存在状态极为一致。

综上所述,我们可以看出舞乐面的几大特点:

第一,面具尺寸开始缩减。与伎乐面相比,很多舞乐面压缩了额头的长度(以秦王、散手、贵德假面最为明显),同时淡化了耳朵的存在,不再有伎乐面中那样肥厚长垂的大耳朵出现。这就意味着,与伎乐面那种可覆盖至颅顶、耳朵也包裹其中的形态相比,舞乐面已经开始往仅仅遮蔽整个面部的走向发展。日本假面由大到小的轨迹,从舞乐面开始初现端倪。

第二,制作工艺更加精进。虽然伎乐面中也出现了狮子头这样的全包式、分体式面具,但传世的仅此一种。舞乐面则不然:大量动眼断颌式假面的出现,说明其制作过程更加复杂艰难;勾线上色、鎏金涂朱、植毛技术的普遍采用,则证实了无论是色彩还是材质的使用,选择都更加丰富。这标志着舞乐面在制作工艺方面的更上一层楼。

(三) 行道面

行道是佛教节日或法会中的一种仪式——将平时供奉在佛堂中的圣像抬到装饰过的车上，僧侣、信众们戴上面具，作为随从跟随车辆，围绕寺庙而游行，并念诵经文。行道面就是行道仪式时所使用的假面，以神佛和宗教人物为主，因为是模仿神圣的形象，因此造型看起来跟佛像一般冷静、肃穆、庄严、克制。其内涵具有符合日本宗教思想生死观的特殊意义："寺庙中的雕像不再是雕像，而是神明本身。他们活生生地立在了人们眼前，这让信徒们能够匆匆一瞥将要到来的世界。"[①]

行道面具出场顺序为：狮子和狮子儿在前引路，纲引和拂尘伴随；八部众、十二天和二十八部众作为佛教护法神抬着佛像舆辇跟随其后；然后是戴着菩萨面具的随从。取其代表性假面介绍如下：

（1）狮子、纲引与拂尘（图8-36）。行道面中的狮子假面，与伎乐面中的狮子头很像，也是下颌可开闭的整头面具，并且在头部、眼眶和嘴周植入毛发，头顶还有一个小小的尖角，以金粉上色，以示其神性。"纲引"，在日语中是"拔河"的意思，因此推测这个角色是一个力大无穷的护卫形象。其假面横眉怒目、张嘴叱咤的形象也说明了这一点。"拂尘"，日文原文做"蝇拂"，是驱赶蚊蝇的物品，应该就是拂尘状。因此"拂尘"在行道中应是一个执拂尘的侍童形象。奈

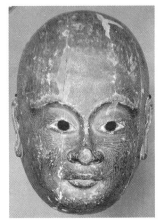

图8-36 法隆寺藏"狮子"与"拂尘"假面

[①]［英］约翰·马克主编，杨洋译：《面具：人类的自我伪装与救赎》，南方日报出版社2011年版，第158页。

良法隆寺所藏拂尘假面是一个无表情的胖娃娃样子,推测其头顶曾经植有毛发,显得稚气未脱。

（2）八部众（图8-37）。即是佛教中说的"天龙八部",计有天、龙、夜叉、乾达婆、阿修罗、迦楼罗、紧那罗、摩呼罗迦八位。清代宫梦仁编纂《读书纪数略》中却将天、龙合为一部,另增"人非人"一部,疑似有误：据《法华经》记载,"人非人"一词有两重含义：一为紧那罗之梵语别名；二为天龙八部之总称——因八部本来形态皆非人类,只在拜诣佛陀、聆听宣法时化身为人形出现。八部众假面,皆是怒容的肃穆形象。其中阿修罗是一个包裹型假面——正面和左右两侧各为一张面孔,三方共三张脸；正面为怒容,两侧却安详,充分诠释了阿修罗多重善变的性格。作为乐神的乾达婆被塑造成四目的假面,眉上两端生肉瘤,戴猛

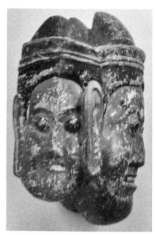
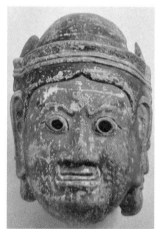
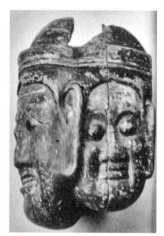
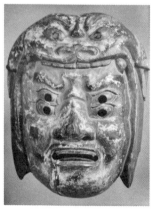

图8-37　奈良法隆寺藏"阿修罗"假面与"乾达婆"假面（下）

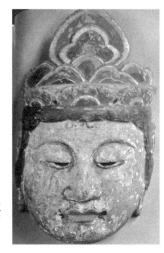
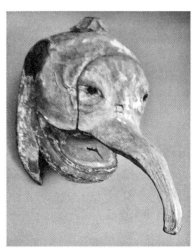

图8-38 京都国立博物馆藏"帝释天"与"焰魔天"假面

兽造型的头盔。迦楼罗的面部特征不似伎乐面中那么酷似鸟类,但头戴有翼的鸟形高冠,彰显其半人半鸟的特殊结构。

(3)十二天(图8-38)他们是佛教中的护法天尊,分别是帝释天、焰魔天、水天、多闻天(代表东、南、西、北四个方位);火天、罗刹天、风天、自在天(对应东南、西南、西北、东北);梵天、地天、日天、月天(指示天、地、日、月)。其假面多为方面大耳、盘发戴冠的高贵形象,其中自在天眉间生第三目、口中两颗牙齿上翻的形象被很好地描摹了出来;而焰魔天则被塑造成了象鼻神的样子。

(4)菩萨(图8-39)、如来与比丘。佛法讲求无分贵贱,因此行道过程中既有高高在上的菩萨、如来,也有潜心修行的僧侣、女尼。这些假面非常忠实于其原型,如来庄严的宝相、菩萨秀美风韵的面部、比丘安详沉静的表情,全都被刻画得入木三分。

(四)追傩面

追傩是日本的驱魔打鬼仪式,来源于中国古老的傩仪。日本典籍中,最早出现的对驱傩仪式的记载是《续日本纪》,记载公元706年疫病横行、尸殍遍野,因此宫中举办土

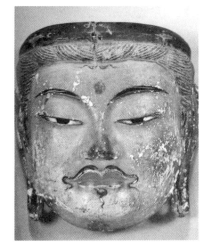

图8-39 兵库县净土寺藏"菩萨"假面

牛大傩以驱邪①。到奈良时代,傩事在日本全国极为盛行,无论是寺庙、神社还是民间活动,常常举行追傩相关仪式。在中国专门驱傩的正面人物"方相氏",在初传入日本时本也是"驱鬼"的主体,至少从奈良时代开始的710年直到平安时代中期皆是如此——平安时代宫廷制度典籍《延喜式》中有记载,由身强力壮的下级内官扮演方相氏,带领20名青少年侲子一同上场。阴阳师并未上场,存在于虚空但无处不在的恶鬼说:我们可以供奉你,但是你必须离开我们的国土和人民,否则我就派法力高强的大傩公(方相氏)、小傩公(侲子)去诛杀你。由此可见,此时的方相氏跟中国一样,是毫无疑义的正面人物。但到了镰仓时代至室町时代早期,方相氏就开始由"驱邪"的正义之士,转变为人人喊打的"被驱"对象,跟其他恶鬼的形象混淆在了一起。

　　日本的追傩仪式,大体可分为宫廷傩、寺庙傩、神社傩、民俗傩等不同的类型。最早出自宫廷祭礼的日本追傩式,慢慢被寺庙、神社接受并成为固定仪典;多数由高僧、祭司、咒术师来主持仪式,并戴上假面扮演譬如菩萨身边的侍卫之类的正义之士,驱赶同样戴假面演示作恶举动的恶鬼。很多地方在除夕夜举办追傩仪式,寓意驱走一整年的不祥,最出名、最盛大也是最重要的法会,就是每年的修正会和修二会——即是正月和二月举办的法会,为期三到七日不等。比如京都八坂神社要举办"追傩步射"仪式(图8-40),由神官担任射手,依据日本的最高神祇天照大神用弓箭征讨恶灵、保护人间的传说,轮番进行传

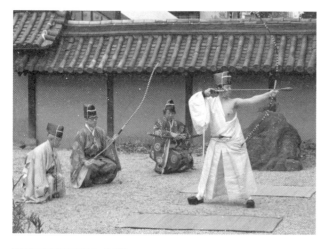

图8-40　大阪八坂神社举办的"追傩步射"仪式

① [日]佐伯有义:《史国六参卷·续日本纪卷上》,朝日新闻社1940年版,第52页。

统的弓道展示，寓意邪魔已被驱除。奈良古刹法隆寺每年在修二会结束的第二天，也就是2月3日节分日这一天，都要举办追傩式。为何要选在节分这一天，是因为季节交替之际，人容易因为气候的变化而生病，仿若邪魔入侵；在换季之时驱除邪祟，就能带来平安和健康。法隆寺的追傩式在寺内西圆堂的基坛上演出，内容讲述黑、青、红三鬼为祸人间——比如举着火把大肆挥动，火星飞舞，象征着他们做出的种种恶劣行为。最后佛教护法神毗沙门天手执长矛现身，痛击恶鬼并驱逐他们。笔者曾经观摩过2015年2月的法隆寺追傩式（图8-41），演出在晚间进行，由于演出过程中有燃烧松明的传统，到处都可见明火，因此佛

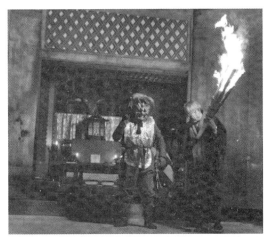
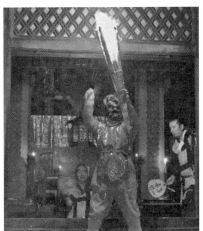
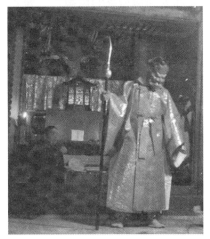
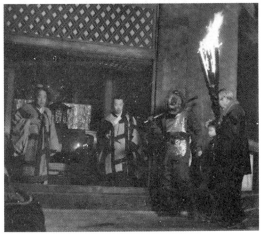

图8-41　奈良法隆寺追傩式上的黑、青、红三鬼和毗沙门天（从左至右，从上至下）

堂与观众区被高高的铁丝网完全隔开,专业消防人员就在现场随时喷灭演出后留下的火苗,做到安全无虞。

除了法隆寺之外,还有京都壬生寺的"厄除节分会"、京都吉田神社的"节分祭"、岐阜宝光院的"节分祭"、广岛吉备津神社的"节分祭"、神奈川箱根神社的"节分祭"等著名祭祀仪式。像这样的打鬼驱邪的仪典,在历史上很快被祈盼平安幸福的民众接纳,他们不仅积极参加寺院、神社的法会,还在民间举行各种驱傩活动。如每年2月3日的"节分祭"就是民俗傩中很重要的存在——除了参加法会之外,人们还自发地举行各种活动,比如人人上街撒豆驱鬼,同时喊着"鬼外福内!鬼出去,福进来!"的口号,最后吃掉跟自己的年龄相同数目的豆子,代表邪祟都被驱走,并且迎来了福气。撒豆驱邪的传统亦是由我国传入,而恰好在日语中"豆"的发音是"ma me",跟日语"魔灭"二字的发音近似,这使得极为注重传统、注重仪式感的大和民族对撒豆驱邪的传统更为倚重,年年都要举行。

日本的很多地区到现在还收藏和保留着古代驱傩时使用的代表善恶两方的假面,如代表正义的毗沙门天假面和代表恶祟的鬼之假面,则根据地区的习俗、具体驱的是什么鬼而不同,种类极为丰富。毗沙门天的假面,一般呈现出强悍而法力强大的样态,呈现镇守一方、保护百姓、疾恶如仇、逢鬼必除的样态,整体形象虽然无比威严,但却呈现出更近乎人的样貌;表现恶鬼的追傩假面则恰恰相反,与人类形象有较大出入,基本都是生有尖角、毛发蓬乱,还长着一对尖尖的兽类的耳朵(图8-42),有专家称其"呈现出天邪鬼和地狱鬼的风貌"[①],足见其恶形恶状,造型上极尽狰狞可怖之能事——"地狱鬼"是一个泛称,而"天邪鬼"是日本传说中一种极为恐怖凶狠的恶鬼,一说来源于山精,亦有说来源于河伯之类的水神,可以附在人身取代其貌,藉以作恶,本身有红黄蓝绿等多种颜色。日本佛教中毗沙门天的形象,多数在腹部雕刻,或脚下踩着一个天邪鬼,以示毗沙门天能专治这种恶鬼,并将其镇压永世不得翻身。

鉴于我们无法穿梭回遥远的古时候,亲眼看到当时的追傩面具都是什么样子;也暂时无条件踏足日本全境,实地考察各种追傩仪式的具体过程。只好通过前辈专家学者的学术成果,试图最大限度地去了解尽可能多的假面种类和形态。且看东京五条天神社的"苍术神事"中对恶鬼的描述:

[①] [日]广田律子:《亚洲的假面——神与人之间》,大修馆书店2000年版,第13页。

第八章　中、日、韩三国面具研究

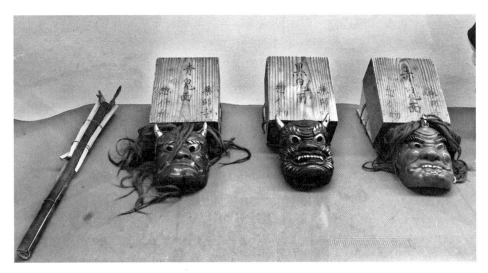

图8-42　京都莲华寺黑鬼、青鬼、红鬼假面

这些怪物，若从中央来，其色青；若从东方来，其色黄；若从西方来，其色赤；若从北方来，其色白；若从南方来，其色黑。他们和现世的人不同，颜色应当有青、黄、赤、白、黑。头上有角，就像深山的枯木。眉毛如同黑色的铁针映在帐子上。他们的眼睛如日月，耳朵像黑洞，鼻子像罗刹，牙如利剑。

而恶鬼不无得意地应答：

我不是什么四方中央的人。正像你所看见的，天空是我的脸，日月是我的眼，风是我的呼吸。……我要是吐出红气，人们就连病七天七夜；我若吐出青气，便要疫病大流行。①

上文提到的恶鬼凭前来的方位以颜色区分，"是中国五方五色观念的体现"；但很可惜，它们的"对应关系发生了错误，变得完全混乱了"②。而且此仪式中出现的恶鬼只有红蓝两色，两者都是头生尖角、眼珠龇出、口生獠牙的凶恶形象。

① 麻国钧：《日本民俗艺能巡礼》，外语教学与研究出版社2009年版，第52页。
② 麻国钧：《日本民俗艺能巡礼》，外语教学与研究出版社2009年版，第53页。

再来看日本九州大分县国东町成佛寺举办的修正鬼会上出现的恶鬼假面:
驱灾鬼假面:红脸,双目突出,眼球被镂空,獠牙,大鼻子。
荒鬼假面:红脸,双目突出,眼球被镂空,獠牙,大鼻子。与驱灾鬼相比,仅在表情上稍有差异。
镇鬼假面:黑脸、双目突出、眼球被镂空,獠牙,大鼻子。假面上画着几何形的白色皱纹。
铃鬼假面:有男女之别,长脸,双目被镂空,高鼻子,牙齿外露。比起上述三种假面,表情稍为温和。①

追傩面中的"鬼面",除了造型极为凶恶之外,还有一个重要的特点——经常成组出现,或一男一女,或鬼父携鬼子,或两个小鬼一起,甚至一家大小都出现,集体作乱。后藤淑先生在《民间的假面》一书中,收录多个追傩面的造型,其中松本市牛伏寺所藏战国时代的鬼面,为一红一黑二鬼,红鬼张口,黑鬼闭口;宫崎县西都市神国美术馆所藏年代不详的追傩鬼面(图8-43),则是黑脸的鬼,但眼部却漆绿色②,对比非常强烈,怀疑是室町时代之前的作品。福井县鲭江市川岛町莲华寺观音堂所藏镰仓时代的一对"父子鬼面","父鬼面"面色赤红、眼睛突出、獠牙长颔,头部生出尖细的两只角,造型极为嚣张恐怖;"子鬼面"则面色全黑,脸型比"父鬼面"略短而宽,还有橙色颜料装饰,但仅在头部正中生出一角。父子鬼面的眼部和牙齿皆涂刷金漆,头上和眉毛以毛发植入,假面贴脸的一面刷成黑色,上面还有小字注明此二假面是莲华寺修正会时用的鬼面,并记录着修补的时间。兵库县加东郡鸭川住吉神社和小野町净土寺各藏有一个鬼面,所属年代不详,形貌却与莲华寺所藏的父子鬼面极为相似,都是面上涂红抹绿,眼睛、獠牙和尖角以金粉修饰,雕工虬曲、色彩斑斓,整体形貌夸张凶恶。但莲华寺的父子二鬼面在尺寸上更大一些,父鬼面的脸尤其长,足有31厘米。而且此二面与其他鬼面相比还有三个显著的特点:第一,从假

图8-43 宫崎县西都市神国美术馆藏"鬼面"

① [日]广田律子:《中国江西省与日本大分县的追傩仪式》,《中华戏曲》1997年第1期。
② [日]后藤淑:《民间的假面》,木耳社1969年版,图8注释。

面内部的眼睛位置以两段小竹节顶出来，造成眼部呈圆状凸起。第二，上嘴唇两侧生有一对獠牙，长而反翘地龇出。第三，同时代还制作有一个形貌特点统一的"母鬼面"，与父子二鬼凑成一家，假面内侧也标明是莲华寺修正会所用，但没有修补时间；这个原本一同出现的"母鬼面"应是破损甚严重，所以被后世的复制品所代替了。后藤淑先生认为，这些鬼面之所以面型夸张凶悍，除了本身是反面人物的定位之外，应该是"受到了舞乐面中陵王面和纳曾利的影响，吸纳了陵王面和纳曾利似龙的造型特点"[①]；而龙又与民间祈雨的习俗有关。所以莲华寺所藏的鬼面"集中显示了自古以来的民间信仰，是大正初年以前用来求雨的'祈雨假面'"[②]。

日本民俗艺能中的追傩仪式，自神乐中汲取了很多元素。很多傩仪中运用了神乐的音乐伴奏形式，甚至还表演自神乐中移植来的舞蹈和情节；这只能体现艺术形式的交融吸收和互相促进，并不能简单粗暴地将有神乐表演元素的傩仪活动归类为神乐，反之亦是如此。以狮子舞为例，自中国传入后，无论是日本还是朝鲜半岛都极为盛行，至今还经常演出；日本传统戏剧和民俗艺能中无论是伎乐、行道还是追傩、神乐，乃至能乐中，甚或是不带面具进行演出的歌舞伎艺术中，都常见狮子舞的剧目或相关表演。而神乐、能乐和狂言中，又都有"翁"的表演，从面具形制到表演方式都大体相似。上述情况，还需具体问题具体分析，不可一概而论。

伎乐面、舞乐面、行道面这三类面具，在日本被称为"先行艺能假面"，意指最早来源于乐舞或宗教仪式，先于演出活动而产生；而伎乐面、舞乐面、行道面、追傩面这四类面具，被称为日本的"外来系假面"，因为他们都发端于以中国为主的异域传入。而接下来讨论的几类，则是在吸收外来文化艺术元素的基础上，逐渐自成一格，更具本民族特色的假面。

（五）神乐面

神乐是源自日本上古神话的艺术，用以敷演神事，所以神乐面表现的也多是神话中所记载的神灵形象。在神乐的祭祀文化和祭神演出中，蕴含着日本人来自远古的朴素信仰。神乐表达故事的精髓，纯由日本列岛孕育产生，其内涵与外延都与外邦传入的宗教信仰不同，在表达对作为祖先神的本土上古神祇的无

① ［日］后藤淑：《民间的假面》，木耳社1969年版，第166页。
② ［日］后藤淑：《民间的假面》，木耳社1969年版，第160页。

限仰慕之外,还蕴含着包括山、海、川、木在内的极端自然信仰。这种信仰,被称为神道。因此,神乐对于日本人民来说,有着特殊重要的地位。

神乐分为素面舞和假面舞两种形式,虽然发端古早,但神乐假面到底是何时、何地、如何催生的,到现在还没有确切的定论;只知道平安时代始有"神乐"之名,但同时并无有关在神乐中使用假面的记载,因此推断斯时尚未开始戴假面表演神乐①。在那之后,神乐面才急速出现,承载了日本人对面具造型的种种构思并加以表现。神乐又分为"御神乐"与"里神乐",前者是仅在皇宫内苑中上演的官方祭神之乐,而后者则是根据各地风俗信仰的不同与之有机结合,从而形成的地方性神乐。里神乐又有巫女神乐、出云神乐、汤立神乐和狮子神乐等不同形式,据统计共有三千种之多流传下来②,但也不是每种演出形式都会使用假面。

1. 巫女神乐

巫女神乐主要是记载天照大神③从岩洞中复出、人间重现光明的事迹。天照大神是神道教的最高神祇,是日本天界高天原的统治者,也是代表日本这个"日出之国"的最重要的神——太阳女神。天照大神的弟弟素戈鸣尊对姐姐掌握至高无上的权力心怀不平,在高天原肆意捣乱:捣毁良田、阻碍春播;杀死御马,残忍剥皮;扰乱天庭、肆意便溺……天照大神忍无可忍,一怒躲入岩洞,再不肯出来。世间一片黑暗,从此不辨昼夜。神祇们用尽各种办法劝说无效,最后决定让孔武有力的手力雄神藏身岩洞旁边,令天钿女命在岩洞门口跳舞。天钿女命以树枝藤蔓装饰头发衣衫,打扮得乱七八糟,并且袒胸露乳,甚至连下体都遮蔽不住,手中执着树叶抽打,脚下踩着木桶咚咚作响,故意发出种种聒噪的声音,引得众神哑然失笑、议论纷纷。天照大神闻听暗想:"我在洞中,世间已一片黑暗,何来扰攘之声?"终是敌不过好奇心的驱使,偷偷将岩洞门开了条小缝窥看;手力雄神趁机一把捉住天照大神的手将她拉出洞外,并顺势用注连绳套住她,不许她再避回洞穴去。众神齐齐哀求她不要再回到洞中了。然后又惩罚素戈鸣尊,令其拔发赎罪,并将其驱逐离开高天原,天照大神才肯

① [日]广田律子:《亚洲的假面——神与人之间》,大修馆书店2000年版,第33页。
② 麻国钧:《日本民俗艺能巡礼》,外语教学与研究出版社2009年版,第7页。
③ 日本诸神的名字,最权威的两本著作《古事记》和《日本书纪》中有显著差别。《古事记》虽为日本第一本文学作品,但《日本书纪》却是日本留存最早的正史;为严肃起见,本文中全部神名均采用《日本书纪》中的写法,下同。

第八章 中、日、韩三国面具研究

图8-44 宫崎县高千穗夜神乐中的"天钿女命"假面和"手力雄神"假面

作罢,世间终于重见光明。巫女神乐主要讲的就是这段故事。如图8-44所示,宫崎县高千穗夜神乐中便有歌舞将天照大神从岩洞中引出的"天钿女命"假面,妩媚美貌;将天照大神拦住不令其回去的"手力雄神",威严雄壮。两神都是将天照大神留在人间、为世界带来光明的大功臣,因此在巫女神乐中被反复歌颂;而且天钿女命这种手舞足蹈、状若疯癫、口中还念念有词的表演形式,被视为是日本戏剧重要起源"咒术艺能"之祖,承担着镇魂、招魂、请神的任务。

2. 出云神乐

出云神乐则主要围绕着素戋呜尊斩杀八歧大蛇的故事展开。传说素戋呜尊(图8-45)被高天原放逐,流落到

图8-45 佐陀神乐"素戋呜尊"假面

483

出云国(今日本岛根县境内)时遇见一对土地神老夫妻,正搂着一个少女哭得伤心。素戋呜尊上前询问,方知此地有一怪物大蛇,生有八头,每个头上都有尖角,身上长满松柏,身长蔓延过八座山谷那么大。这个怪物每年都要吞吃童女,已经吃了老夫妇七个女儿,现在又要来吃这最后一个了。素戋呜尊命老夫妇酿八坛果酒放在大蛇出没的地方,令大蛇每个脑袋都能饮酒而不能观察身边情况。大蛇贪饮后果然醉倒,素戋呜尊拔出随身的十握剑,把大蛇砍成寸寸段段。当砍到某条尾巴时剑刃崩了,素戋呜尊剖开大蛇,从其身体中取出了宝物草薙剑,献给天照大神。他斩杀大蛇、为民除害的功绩,也成为了神乐的固定演出内容,传颂至今。

岛根县八束郡鹿岛町佐太神社是"出云流神乐的原本家、总本家"[1],在其演出的"佐陀神乐"中,素戋呜尊斩蛇除恶的勇猛之态在假面中体现得仿若复生;埼玉县葛饰郡鹫宫神社的"催马乐神乐"也属于出云神乐,曲目繁多,出场假面也有所增加。除了上述神明形象之外,还有传说是"天孙"琼琼杵尊下降到人间时的引路守卫之神"猿田彦"(图8-46),戴红色长鼻子造型的"天狗"假面;生育了日本列岛和天照大神、素戋呜尊等众多神明的伊奘诺尊、伊奘冉尊夫妻神,戴白色假面,面容俊秀。除此之外,还有很多"分管神"的形象,如玉器行业、金工行业和制镜行业的三神,分别戴"翁""千岁"和与伊奘诺尊一样的假面,代表八坂勾玉、草薙剑和八咫镜这三件神器;戴"三番叟"、"千岁"和"翁"假面(图8-47)的"住吉三神",保佑海上交通的安全和人间的祥和平顺;戴"三番叟"和"保食"假面的五谷食物之神,演示播种以求丰收;"鸬鹚草葺不合尊"男神和"玉依姬"女神夫妇传说生育了神武天皇,两者戴伊奘诺尊和伊奘冉尊夫妇神的假面,以此"泛指所有的天神、地祇"[2],能够感应

图8-46 催马乐神乐"猿田彦"假面

[1] 麻国钧:《日本民俗艺能巡礼》,外语教学与研究出版社2009年版,第9页。
[2] 麻国钧:《日本民俗艺能巡礼》,外语教学与研究出版社2009年版,第128页。

 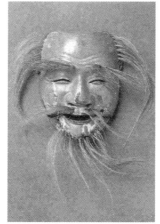 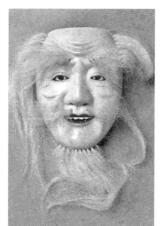

图8-47　三番叟、千岁和翁假面

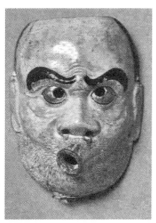 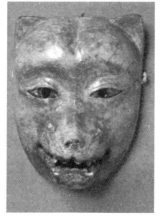 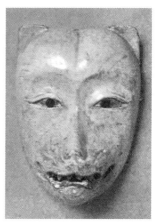

图8-48　火男、地狐和天狐假面

人类需求、赐予人类福祉；还有戴"火男""地狐""天狐"（图8-48）假面的山神和狐仙形象，等等。而埼玉县玉敷神社的神乐也出现了稻荷神、狐神、鹿岛神、香取神、二武神、保佑渔业丰产的"惠比须"神、调皮捣乱的精怪"河童"，甚至由中国传入演化的捉鬼之神"钟馗"等多种假面；其中稻荷神白须白发，慈眉善目；惠比须方面大耳，可爱可亲；河童假面则比其他假面明显短小一截，凸显其呈孩童形貌。

3. 狮子神乐

狮子神乐里狮子被看作是佛教菩萨的化身，狮子头就是"权现"——"佛菩

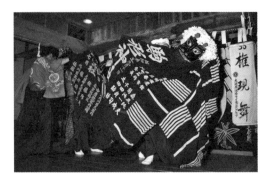

图8-49　早池峰神乐"狮子"假形和东京日枝神社藏"狮子"假形

萨为普度众生而以其他假形显现"①。狮子神乐分为"山伏神乐"和"太神乐"两类，前者是由山中修行的和尚或修道者在特定的日子里，戴着狮头假面去村中各家舞狮表演，"感谢神所赐新谷，驱除恶魔，祈求息灾延命"②；后者则又称"大神乐"或"代神乐"，以狮子假面作为神灵旨意的依托、附体之物，人们通过表示对狮子的敬意，代替旧时亲身长途跋涉参拜伊势神宫的不便。从图8-49可以看出，这种狮子头也与伎乐面、行道面中的狮子假面一样，是一个整头而不是仅有面部的头套型假面；除了有脑袋部分之外，还从头开始垂下一块长长的布，表示狮子的身体，舞动时要由他人执布，与戴着狮头的人一起表演狮子的舞动。

广岛地区的神乐由邻近地区岛根县的出云神乐、大元神乐和石见神乐融合发展而来，也是极具特色的。它的演出面具尺寸非常的大，几乎与肩同宽，长度快要赶上一个成年男子的上半身那么长；演出服装极为华丽繁复，充满了金线刺绣、金属点缀等元素，有的衣服可以重达20公斤以上（图8-50）。广岛神乐演出的内容极为丰富，除了敷演神事之外，也不乏来源于民间故事传说的《红叶狩》《土蜘蛛》等与化为美女的狐妖、恶鬼等斗争的剧目。

神乐面作为日本本土产生的假面种类，具有以下几大特点：

第一，不是所有的神乐演出都使用假面。以出云神乐为例，日本专家考证称："最初由神职人员或巫女手持各种道具如杨桐木枝、币束、剑、弓矢、杖、长刀及铃等，并变换着道具而起舞。"③仅仅是一种执圣物而请神下降的传统祭

① 麻国钧：《日本民俗艺能巡礼》，外语教学与研究出版社2009年版，第12页。
② 麻国钧：《日本民俗艺能巡礼》，外语教学与研究出版社2009年版，第12页。
③ 麻国钧：《日本民俗艺能巡礼》，外语教学与研究出版社2009年版，第9页。

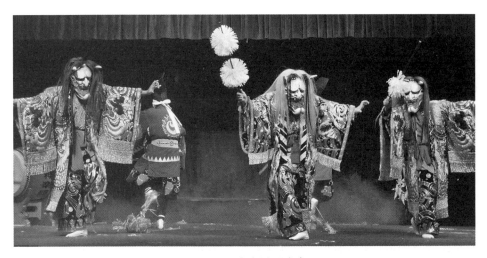

图8-50　广岛神乐演出

祀仪式；而后来舞蹈者的人数增多，开始戴上假面表演各种神灵事迹，"从而变成带有戏剧意味的神乐"，从单纯的祭祀仪式逐步过渡到需要戴假面进行的戏剧性表演。这种转变"是大多古老宗教仪式必然的演变趋势"[①]，但也并不意味着所有的神乐表演中从头至尾、时时刻刻都有假面参与表演。在至今还在日本进行的催马乐神乐和玉敷神社神乐中的多段曲目中，就是素面舞和假面舞穿插进行的。

　　第二，神乐面不仅受到之前传入假面的影响，还与能乐面、狂言面和日本民俗艺能假面发生了交互性的影响。广田律子女士考证称，现今日本保存的古代神乐假面，基本都是江户时期的作品，没有更早时期的作品。自平安时代就有记载的神乐，究竟是何时开始使用假面的我们不得而知，只能推断出现两种情况：其一，假设神乐面紧随神乐产生而出现，那么它在江户时代以前的使用情况因无实物存世而出现了断档；其二，无法判断神乐面具体的出现时间，但可以肯定江户时期它的活动非常密集而鼎盛。那么在江户时期，不仅有千百年前便开始传入日本的伎乐面、舞乐面、行道面、追傩面和日本古代固有的假面，就连后出现的能乐和狂言假面都已经发展成熟。因此江户时期种类极为繁多的神乐面，不仅受到了伎乐面、舞乐面、行道面和追傩面的影响，受到了固有的

[①]　麻国钧：《日本民俗艺能巡礼》，外语教学与研究出版社2009年版，第9页。

民俗艺能假面、古代的猿乐能面的影响,同时也受到了江户时期的能面及狂言面的影响;麻国钧先生考证指出,江户地区的里神乐就在江户时代中后期受到了大受百姓欢迎的壬生狂言之影响,"甚至还从能、歌舞伎中吸取了一些表现形式"①,最终形成其模式。同时,神乐面又相应地反转过去影响了同时期的能面和狂言面的造型特点。从上文提到的神乐面图片中可以看到,天钿女命、伊奘诺尊、伊奘冉尊等神的假面与能乐面中青年男女脸容饱满、面色雪白、眼形狭长、嘴唇微张的秀美形象极为相似;手力雄神、素戈鸣尊、鹿岛神等威严凶悍的神灵假面与能乐中的鬼神系假面也有相近形态;神乐中经常使用的"翁"和"三番叟"面具,在古代猿乐能中就经常使用,近现代能面中这两类用来代表神的假面造型也几乎没有变过。最大的区别是,以上神乐假面虽在容貌上与能乐面相像甚至酷似,却依然是可以完全遮蔽额头和下巴的全脸型假面,尺寸上比能乐面略大。但由于神乐面出现的时间始终未有定论,使得我们尚不能确切知道神乐面与能乐面之间千丝万缕的联系。后藤淑先生总结性地指出:"像神乐面这样的把每个时代产生的各种假面集中地留在神乐这一种艺能中,或者使不同时代产生的假面变容,不管何时制作的都作为神乐面的特征留下来。可以说确实成为了有特征的、贵重的物品。"②

第三,明显的地域性。尤其是地方性演出的"里神乐",由于分布地区不同,各地信仰、民俗皆有侧重,所以表示同一个人物的神乐假面,在不同的地区可能在形象上有所不同。如天照大神的形象,只知道是一个女性形象而从未固定长相,而各地区的人民对这个女神的具体样貌都有自己的想象和认知。所以据广田律子女士记载,天照大神假面除了是女性这一点是统一的之外,各地的造型都有不同;即使是同一个地区的天照大神假面,也有可能有差异;甚至是同一个场合使用的天照大神假面,古代的假面和新制的假面也有不同③。

第四,复合的宗教性。源自上古神话的神乐,本应是神道信仰的产物;但是在狮子神乐中,狮子头作为佛教的"权现",同时可以作为神社的依代而受到参拜尊崇,这是日本独特的"神佛习合"思想的直观体现。前文提到,追傩仪式曾于神乐演出中汲取元素,反之,神乐中亦有"追傩之舞""钟馗舞"等自傩仪中习得的内容。神道教、佛教与民俗信仰之间的互渗交融,是日本传统戏剧和民俗艺

① 麻国钧:《日本民俗艺能巡礼》,外语教学与研究出版社2009年版,第120页。
② [日]后藤淑:《日本假面的历史》,《贵州民族学院学报(社会科学版)》1989年第3期。
③ [日]广田律子:《亚洲的假面——神与人之间》,大修馆书店2000年版,第34页。

能重要的组成部分；中国、韩国亦然——这种碰撞永远好像水与沙的相遇，沙能吸收大量的水分，而水会改变沙的形状和样态。吸收和流动，是所有艺术形式发展的必经轨迹。

（六）能乐面

能乐"由平安时代的猿乐能为主干基础发展而来"[①]，于日本中世纪的室町时代集结大成，但"能乐"之名是近代的明治年间才有的。"能"在日语中泛指的是人所掌握的技艺，在"能乐"之名中，"能"即是演员发挥表演技艺之意。而能乐又包括"能"和"狂言"。两者本同属一脉、界限模糊，不过能多是敷演悲剧故事，而狂言则是穿插其中调节气氛的滑稽幽默表演；狂言既可以作为能乐的喜剧内容部分而与能一同表演，也可以自能乐中分出作为一种独立的表演形式。所以确切地说，能乐面具又可以分为"能面"和"狂言面"两类。现代的狂言表演多数不戴面具，但是旧时的狂言演出亦有假面出现。

作为需要佩戴面具进行演出的表演艺术形式，能面又随着时间的推进、发展的过程而分为古代能面和后世能面。镰仓时期至室町时期前期这段时间中，能面多数出现在与宗教和民间信仰有关的祭祀活动中，与现在作为戏剧的"能"所使用的面具还是有所不同的。因表演以祭祀和祈祷的目的为主，古时的能面大多借鉴了比它更早存在的外来假面和本国民俗假面的造型特点，但看起来又与其他类别的假面有着明显的区别；因此古代能面到底是随着运用频率的增加而急速成长、相对独立地产生，还是在其自镰仓时代产生开始便更多地受到外来假面的影响而非自身独立形成，学界尚无定论。古代能面多数只有神佛、仙人、鬼灵等角色形象，人世间的男女形象极少。而后来随着能乐的发展，能面的出场人物多了起来，除了超现实的神仙鬼怪之外，生活中的男女老幼也纷纷登上舞台；所以后来的能面种类更为丰富，造型更为多元，制作技艺也更加成熟，逐渐形成并固定了自身的独特风格。能乐假面由桧木制成，传说是素戈鸣尊建立出云国时，拔下身上各个位置的毛发吹落各处化为植物，为荒芜之地带来生机；桧木出自素戈鸣尊胸部毛发，位于胸口的最重要器官就是心脏，所以桧木代表着人之所以能安身立命的根本。可以说能面从材质的角度移植了神性——因为树木是神灵，所以用本身就具有神性的木头作为材质，来制作假面，是最为合适不过的；用以表现神灵的假面为神木而制，其神圣意义加倍；人间普通的男女老幼，

[①] 左汉卿：《日本能乐》，外语教学与研究出版社2011年版，第12页。

因其假面本身便具有神性,因此一旦戴上假面,角色本身也仿佛超脱了起来,与神灵一样成为被崇拜的对象;即使是"颦""怪士""般若"这些恶鬼或怨灵角色的假面,也予人以敬畏多过厌弃之感。

必须指出的是,"能"与"傩"之间存在着重要的关系,有学者认为即使是"能"(Noh)之名,也有可能来源于中文"傩"之发音。能势朝次先生认为,能乐主要来源于咒师;后藤淑先生认为,能乐来源于散乐毋庸置疑,但之后也继承了很多咒师的技能和表现方式;叶汉鳌先生指出,散乐本身在发展过程中就吸收了大量傩的元素;翁敏华女士认为能乐不但具备巫傩要素,而且与中国传统戏曲有着更加密切的关系。能乐面具亦很好地体现了这一点——在各具特色的能乐面具中,多数都通过其扮演的角色,体现着与傩相关的祝祷、歌颂、驱邪、安抚、镇魂等意义[①]。

1. 古代能面

古代能面以"翁系假面"为主,代表着保佑人平安、赐予人福祉的神明形象。这类假面,蕴含着人类对延年益寿的祝祷,对风土富饶、五谷丰登的企盼,所以翁系假面通常被塑造成笑口晏晏、慈祥和蔼、很有福气的老者样貌。主要有以下几种:

(1)翁面。翁面的颜色通常是纯白色或者于肤色相近的肉色,分别称为"白式尉"和"肉式尉"。眼睛呈现弯弯的月牙状;嘴张到中等程度大小,虽未咧口大笑但极为开怀,有的假面还刻画出清楚的上牙;脸上刻画出很多很深的皱纹,以显示其龄高德昭。翁面上唇的胡髭是细细描画上去的,但下颌的长须却是在面具上钻孔植入的,代表它是"身份地位比较高的人或者是神佛的化身"[②]。多数翁面是下巴与面部可分体的动颌假面,两部分以丝绳连接,洁白的绳结或穗头就露在假面之外的嘴角处,更添笑靥;有的翁面额头也露出绳端,好像在眉上盛开了两朵小巧可爱的绒花。还有的翁面,眉上两团高高隆起,好像寿星一般。翁面虽也是高龄的老年男子形象,但它最大的特点是不显衰弱之态,造型饱满丰润显示一种福德圆满的"上品"之美。与伎乐面中沧桑的太孤父、舞乐面中哀愁的采桑老假面相比,翁面的老相是一种绝不枯瘦干瘪、亦不显孤贫愁苦的老,是一种因积福行善而显示出来的饱满开怀的、幸福无忧的老。它是一个能够庇佑人

① 能乐假面种类多样、各有特色,本书仅选取跟傩之内容有关的面具进行深入阐述,部分极具代表性、与傩之关系却不甚明显的面具,文中可能不会提及。特此说明。
② 左汉卿:《日本能乐》,外语教学与研究出版社2011年版,第12页。

类无病无灾、福气满满的守护神形象，神乐中也经常用到此假面来代表神灵。

（2）三番叟（图8-51）。同为老者形象，三番叟的假面全脸呈黑色，又称"黑式尉"，与翁面对应出现又有很大不同。它与翁一样都是眉眼弯弯、笑容亲切的老者形象，但与翁代表着身份地位较高或神灵形象不同，三番叟是相对地位较低的人间山野村叟的化身；与翁面那种养尊处优的贵气相比，三番叟的面具更突出其体魄强健、乐天豁达的一面。它无论眉毛、上唇还是下颌的毛发都不用绘制，直接钻孔植入，与翁相比显得多一分俗世烟火的野性自然气息，"旨在表现出山野乡村老人那种粗俗而健康、滑稽而可敬的精神面貌"[1]。

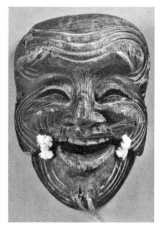

图8-51 国立能乐堂藏三番叟能面

三番叟假面与翁面一样历史悠久，镰仓时代就开始存在。有日本学者称其"左右眼睛各不相同，以眼睛为分界，两边脸颊也不对称；鼻子弯曲"[2]，应该对后世能面的微妙不对称性造成了影响。三番叟假面既有整体式的一片型，也有和翁面一样下颌可动的分体式。这两类假面在能乐中的运用非常有限，主要用在曲目《翁》中，翁以较神圣沉稳的动作来表现神性，而三番叟则以滑稽诙谐的舞蹈来演出"千秋万岁"的祈福之舞。

《翁》这个剧目对于日本人民来讲，具有极其庄严的特殊意义；扮演"翁"的演员不仅需要勤加沐浴斋戒，还需严守自身德行，务求以最纯洁无垢的状态去扮演这个神灵形象。《翁》多是在新年伊始时进行演出，以表现万象一新、四海升平的神圣氛围。在演出《翁》一剧时，能让观众感同身受地体会到神灵的护佑，是演员的首要任务，而这种幸福感的传达，也被能乐演员认为是"艺能的原点"[3]。

（3）父尉（图8-52）。所谓父尉，被认为是翁之父，古代或称为"父叟"，寓意家门繁荣、子孙昌盛。

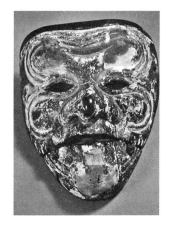

图8-52 福井县"父尉"能面

[1] 左汉卿：《日本能乐》，外语教学与研究出版社2011年版，第128页。
[2] ［日］广田律子：《亚洲的假面——神与人之间》，大修馆书店2000年版，第19页。
[3] ［日］三浦裕子：《面からたどる能乐百一番》，谈交社2004年版，第16页。

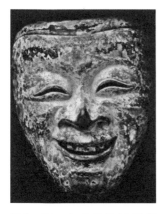

图8-53 奈良丹生神社藏"延命冠者"能面

但造型却与翁面有所不同,甚至显得更加年轻一点。它虽也是老者假面,但皱纹的雕刻却没有翁面或三番叟那样深刻,面部相对稍平滑,笑容也没有那么热烈;眼形不是喜庆的弯月形而是端庄的杏核型,眼尾微微上吊,显现出一种极端高贵、养尊处优却无上威严的情态。

(4)延命冠者(图8-53)。虽然同为翁系假面,但延命冠者之"延命"意指"延命地藏菩萨","冠者"则是指年轻人,所以与上述三种老年形象的假面相比,其看起来要年轻得多,几乎就是一个普通青年男子的形象。它没有动颌的设置,面上也不刻皱纹;眼睛与翁面、三番叟一样是下弯而笑的,上唇描画短短的胡髭,下颌植入的毛发也是短短的黑须,显得年轻精干得多;两颊还剜出一对小酒窝,格外喜乐,呈现一种"少年童颜的异样感"[1]。延命冠者的造型被普遍认为是受到了舞乐中"新乌苏"假面造型的影响。它与父尉面一起出场,在《十二月往来》《父尉·延命冠者》等特定剧目中出现,"主要使用于庆祝家门繁盛、祈祷子孙兴旺"[2]。古代能面中除主要的翁系假面之外,还有一些鬼神系假面存在。这些假面大多造型或威严慑人,或狰狞可怕,应是受到多种传入假面以及追傩面、神乐面的多方面影响;由于此时的能乐面尚未定型并形成后世的系统,因此古代能面中的神鬼假面甚至有可能将其他类别假面中代表神鬼的已有假面直接拿来使用。广田律子和中村保雄两位日本假面专家,在其专著中列举的鬼神系假面形象,就多是来自神乐面、追傩面和民俗艺能祭礼活动中的。

2. 后世能面

后世能面的种类比古代能面扩展了许多,因此假面单体也更加丰富。最大的特点就是其尺寸的缩小——从古代假面的能够包覆全脸转变为比脸小一圈,虽然能够完全遮盖眼耳口鼻,但额头上部、太阳穴连脸颊两侧、下巴外沿是露在外面的。同时,它摒弃了之前假面表情夸张的特点,以一种仿佛静止的、凝固的"中间表情"去表现多种情绪,就连神鬼角色的假面也相对温和,狰狞程度有所收敛。

[1] [日]广田律子:《亚洲的假面——神与人之间》,大修馆书店2000年版,第20页。
[2] 左汉卿:《日本能乐》,外语教学与研究出版社2011年版,第129页。

第八章　中、日、韩三国面具研究

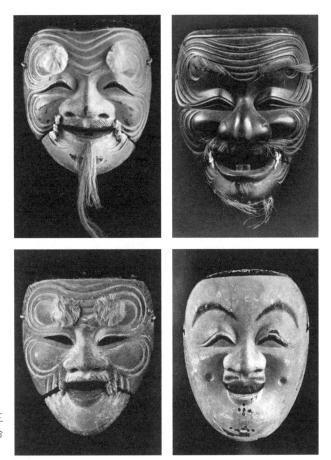

图8-54　左起："翁"面、"三番叟"面、"父尉"面和"延命冠者"面

（1）翁面（图8-54）。在所有的能面种类中，"翁"的历史是最为悠久的。后世能乐中的翁面，与古时的基本相同。与古时相比，"父尉"在现当代能乐演出中已经很少出场。

（2）尉面。尉面是除了翁面以外，表现其他老年男子形象的假面。因为表现的人物都是老者，其与翁面有相似的地方：都是皱纹多、有长须的高龄长者形象，都需要表现强烈的神灵祝祷意义；但也有很大的不同：尉面表情不像翁面那样是欢笑喜悦的，反而多呈眉头紧锁、双眼下耷、嘴角低垂的愁苦相——如果翁面的眼睛是一个"⌒"状的月牙，那么尉面的眼睛就是"⌣"，前者积极高兴，后者消极悲哀。也不同于翁面脸型的饱满圆润，尉面的脸型较长而瘦，下颌呈清瘦的方形，颧骨突出，眼睛下方的皱纹尤为明显，显得肃穆悲苦。同时，尉面在头部

493

位置打孔植入毛发来表示头发,而且这头发在头顶位置被束起打结,非常整齐干净。需要戴尉面扮演的角色,一般是忧国忧民的山精树灵,或者心有不甘的武将亡魂,或是意外死亡的孤苦老者,因此与翁面相比,这类老年男子形象突出的更多是其哀伤忧郁的一面。

上唇绘画、下颌植入的胡须代表地位较高、气质高雅的老年男子,如"小尉"(图8-55)面用于《高砂》前场中松树神灵住吉明神化身的老者,歌颂天下太平、国泰民安、五谷丰登;"小牛尉"则是尉面中最为标准的造型,以制造者小牛清光而得名,与"小尉"的作用类似。在《高砂》前场中扮演老者时,地谣(歌队)会吟唱如下内容,以歌颂男女恩爱情深,世间安定澄明:

> 四海波静涌,国泰民安宁,
> 适时和风起,枝叶亦无声。
> 时逢盛世方相见,祥瑞连理松。
> 仁君之德数不尽,子民衣食丰。
> 君恩浩荡国运升,君恩浩荡国运升。①

阿古父尉造型虽与小尉很像(图8-55),但与小尉相比显得略为凄清,用来扮演《游行柳》等剧目中的树精,也可以在《绫鼓》中表现投水自尽的扫地老翁。

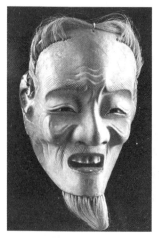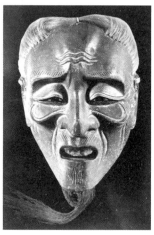

图8-55 "阿古父尉"面与"小尉"面

① 王冬兰、丁曼主编《日本谣曲选》,吉林出版集团有限责任公司2015年版,第11页。

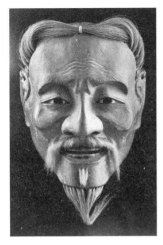 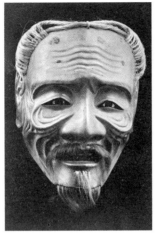 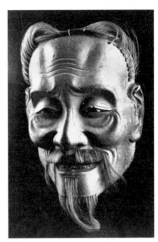

图8-56　"朝仓尉"面、"三光尉"面和"笑尉"面

《绫鼓》中身份卑贱的老翁，倾慕着宫中的女官，却被女官戏耍，让他去敲响绫缎覆成的鼓面便出来见他一面。老翁苦苦努力却换来痴心被玩弄的下场，愤而投水身死，令人徒生凄绝之感。

朝仓尉、三光尉和笑尉（图8-56）则是上唇、下颌都植入毛发的面具，这类人物形象比上唇绘制毛发的面具身份略低。与小尉类主要表现神仙或精灵的面具相比，这三类面具脸型比其他尉面稍宽，显得较为有力，通常是表现修罗能中死去的将领武士之魂灵幻化的老者形象，表情除死后悲苦外还显出其生前威严。朝仓尉因其制作者将面具献给领主朝仓敏景①而得名，三光尉据称因其制作者、平泉寺僧人三光坊而得名，两者多在《八岛》《忠度》等剧中饰演战死的名将亡魂；笑尉的表情突出笑意，却不是开怀幸福的笑，而是悲伤无奈的笑，除了可扮演武将亡魂外，还可在《野守》《鹈饲》《阿漕》《竹生岛》等剧中扮演鬼神。

（3）男面。男面是用来表现除老者形象之外的男子形象，包括"中将"面、"平太"面和"邯郸"面等（图8-57）：

"中将"面：据说是以平安时代著名文人在原业平的形象为蓝本创作，"专门用于表现王朝贵族青年，或者年轻的文人墨客形象"②。其面容光滑，不显棱角，肤色柔和，眼形狭长，有优美而深刻的双眼皮痕迹；鼻挺而圆，眉毛、胡须是以绘

① 日本室町时代著名军事家。
② 左汉卿：《日本能乐》，外语教学与研究出版社2011年版，第131页。

图 8-57 "中将"面、"平太"面和"邯郸"面

画中的晕染手法涂成淡淡的灰色,体现平安时期对男子的审美倾向;眉间有很明显的八字形浅纹,忧郁之情尽显。"中将"是男面中最具代表性的假面,不仅在讲述在原业平本人事迹、记录其才华和爱情的剧目中使用——由于在原业平生前以文采风流、爱情多姿、一生漂泊而闻名,所以某些剧目如《清经》中诉说对爱妻思念之情、感慨人生无常的清经亡魂,《通盛》中战死沙场、妻子也随之殉情的通盛亡魂,也使用这个风雅而幽怨的假面进行表演。

"平太"面:这种假面肤色较深,眼窝也较深,眉尾和嘴角边的胡须都被画成渐细而上扬之态,表现武士饱经沙场征战风霜的坚韧勇武。《八岛》中的源义经、《田村》中征夷大将军坂上田村麻吕等生前战功赫赫的英雄楷模人物,他们死后的亡灵都由"平太"面来表现。

中国唐代文学家、史学家沈既济撰写传奇《枕中记》,后被明代著名剧作家汤显祖取材改写为传奇剧本《邯郸记》。这个"黄粱一梦"的故事被日本取用,创作了能乐曲目《邯郸》,"邯郸"假面就是专用于此。剧中主人公妄想不劳而获的贪念,美梦破碎后的失落和醒悟,都体现在这个似笑非笑、悲喜交集的假面之上。但比较特别的是,《高砂》中住吉明神一角也戴这个看起来比较悲伤的"邯郸"假面进行表演,并且要跟地谣一起,唱出振聋发聩的祝祷之歌:

口中吟诵万岁,

身着斋戒礼服。

伸展手臂,驱除恶魔。
收拢双手,揽入福寿。
奏《千秋乐》,祝福民众。
跳《万岁乐》,祈君长生。①

（4）女面。女性形象的假面,是能面中最具特色的一类。女面大多面色雪白,脸型圆滑,眼形优美细长,嘴唇红润微张;头发中分而整齐,极度贴合面部造成顺滑的视觉效果;在正常的位置上看不到眉毛,反而是额头上画上粗而淡的眉形轮廓;朱唇之下,整齐的牙齿被涂黑。这种造型在现在、在外国人眼中看来怪异,却符合日本古代对女子容貌的各项审美要求:不仅面庞,脖子也要敷厚厚的白粉,几乎看不出天然长相;把眉毛剃光,在更高的额头处凭空画出眉毛,是为"引眉";自平安时代开始,贵族女子以涂黑牙齿为美,至江户时代,民间女子也竞相效仿,尤其是已婚女子。而女面最大的特点,则是几乎都以一种喜怒哀乐状态不明的表情出现,是为"中间表情",而这种表情,从不同的角度看,便能呈现完全不同的风貌;再加之演员的表演,反而能够更好地突出人物形象的性格特点。

按照年龄,女面主要可以分为以下三类：

一是老年女子,如"姥"面（图8-58）,有点像女性的"尉"面,肤色比青年女性稍微晦暗,额头和两颊皱纹较多,双眼微闭下垂呈疲惫之态,中分的头发也不涂黑色,而是仅用勾线白描的手法勾勒,显示其年纪老迈,容颜不再,青丝转白。一般用在《卒塔婆小町》《关寺小町》等剧目中,用来表现曾经倾国倾城,如今却美人迟暮的平安时代著名美女歌人小野小町的形象;但《高砂》里住吉松树精灵化身的老妪也使用此假面。

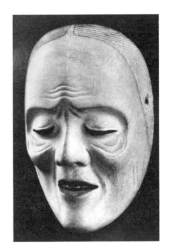

图8-58 "姥"面

二是中年女子,如"曲见"面、"深井"面、"近江女"面和"瘦女"面（图8-59）。

"曲见"是表现人生经验丰富、历劫红尘的中年女性假面。下巴位置与年轻女性的假面相比稍微狭窄一点,虽不刻皱纹,但鼻翼、嘴角和下巴处出轻

① 王冬兰、丁曼主编:《日本谣曲选》,吉林出版集团有限责任公司2015年版,第21页。

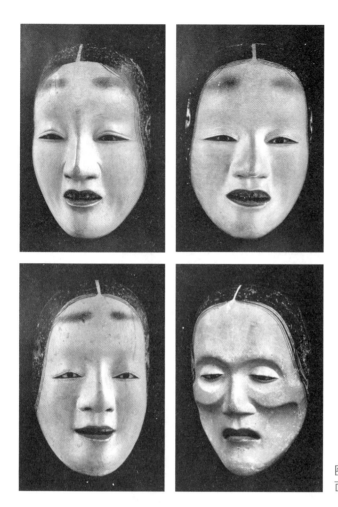

图8-59 "曲见"面、"深井"面、"近江女"面和"瘦女"面

微的凹陷痕迹,象征已非皮肤紧致的青春少艾;眼神忧郁,还有一点慈爱的表情。除了表现普通中年女子之外,还经常用来表现饱尝爱情背叛和失子之痛的"狂女"形象。《砧》《隅田川》《樱川》《百万》《三井寺》等剧目中经常使用;此外《黑冢》一剧中,安达原鬼婆化身为人类老妇的形象,也可用"曲见"面表现。

"深井"面与"曲见"面较为相似,可以互通使用。只不过"深井"面的下巴更为尖瘦一点。除与"曲见"面一样用来表现失子癫狂的可怜母亲之外,还可担任《云雀山》《芭蕉》《梅枝》等剧中的中年女性角色,亦可以用来表现生前因精神痛苦受到折磨,死后哀哀诉说执念的女子亡灵,如《定家》《砧》等剧目中有所使用。

第八章　中、日、韩三国面具研究

"近江女"是成熟女子假面,观世流、宝生流、金春流、金刚流等能乐流派常用。多用在《道成寺》《海市》等剧目中,表现为情所困、执念丛生的痛苦女性。

"瘦女"面脸型稍长而较为瘦削,颧骨凸出,下巴有些方,肤色也比上述两种中年女子假面要深。《定家》《砧》等剧目中有所使用。

三是青年女子,如"若女"面、"万媚"面、"增女"面、"节木增"面与"泥眼"面(图8-60)。

"若"在日语中是"年轻"的意思,因此年轻貌美、高贵典雅、哀怨却知性的女子形象,多用"若女"来表示。"若女"面容极为秀丽,美目含情,嘴角微微上翘似在微笑。《草子洗小町》中年轻时的美女小町、《杨贵妃》中贵妃的幽魂、《松

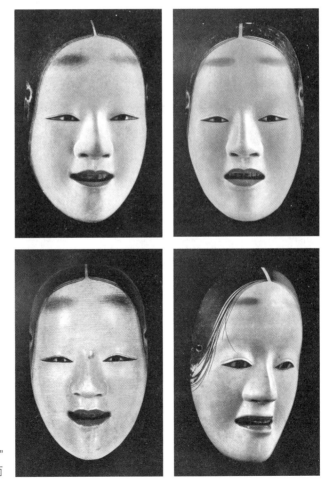

图8-60　"若女"面、"增女"面、"节木增"面和"泥眼"面

风》中怀念昔日恋人在原业平而郁郁而亡的村女"松风"之魂灵、《野宫》中光源氏宠妃六条御息所之灵,都用"若女"面来表现。

同为表现貌美青年女子形象的"万媚"面,因眼神中传达出一丝魅惑神情,而多用以表现倾国倾城却带有一丝诡异气质的美女。如《红叶狩》中化身美女、实为妖魔的女子,《杀生石》中脾气暴躁的狐精美姬的亡灵等。

"增女"面传说为增阿弥所制,因此称为"增";另有说"增女"面比小面、若女面的尺寸稍长,是为"增加"了一点的女面。增女面比若女面和万媚面少一分笑靥,多一分平静,多用来表现冷艳高贵、气质脱俗的美女形象,以女神、天女、神女形象为主,如《江口》中天女的化身,《西王母》《羽衣》等剧中的神女,《熊野》中为平宗盛所宠爱的舞者熊野等。由于增女表现的角色多数头戴名为"天冠"的精美高帽,因此增女又有"天冠下"的别名。同时,由于其不食人间烟火的气质,《红叶狩》和《杀生石》中美艳绝伦的鬼女和狐女,有时亦可用它来表现。

"节木增"假面脸型比其他年轻女子假面稍长,与"增女"面唯一的区别就是面色稍微温和,所以有时可以互通使用。

"泥眼"是一种较为特殊的假面,它介乎于女子和女性怨灵之间,是一种比万媚面更为蛊惑,且略显凶相的美女形象。泥眼之名,来源于它的眼部以金泥涂刷,虽为人貌却显现妖气,更显诡异。《定家》《砧》等剧目中有所使用;同时《铁轮》《葵上》两剧中,主角都是因嫉妒而发狂的女子,她们在怨气爆发,成为恶灵之前那种受爱情煎熬而苦苦挣扎的狂态,多由泥眼面来表现。

(5)神鬼面。能乐中有许多神鬼假面的形象,这类假面与其他以人类形象出现的假面相比,造型较为夸张。有代表善良的鬼神,虽造型悍恶,却是帮助人们驱除诛杀恶鬼或恶灵的正义使者;亦有代表邪恶的恶鬼,给人们带来灾难。

一是恶见面具,如"大恶见"面、"小恶见"面、"里恶见"面和"长灵恶见"面(图8-61)。

眼若铜铃而紧闭嘴唇、牙关紧咬是恶见面具的共同特征。"大恶见"面具眉毛飞扬,肤色深棕;眼部以金色涂刷,大嘴紧闭,两腮凸起,胡须为画上而非植入。因显现雄壮之态,多用着重表现"天狗"这种法力无边的神魔形象。《鞍马天狗》中传授源义经兵法及武艺的、法力强大的天狗,以及《是界》《车僧》中的神魔都由大恶见面表现。

"小恶见"面与"大恶见"面较为相似,但肤色为赤红,没有"大恶见"面那么凶恶;与大恶见的嘴角上扬不同,小恶见是嘴角向下的,更显坚毅。使用比较

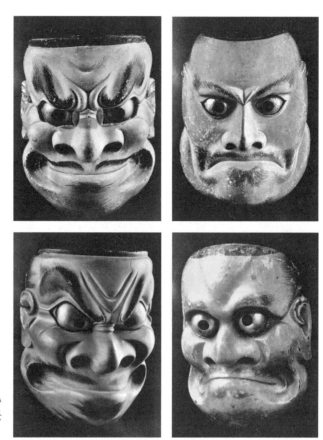

图8-61 "大恶见"面、"小恶见"面、"黑恶见"面和"长灵恶见"面

灵活,可饰演多个从地狱来的鬼神形象,即可在《野守》中饰演守护宝物的鬼神,也可以在《鹈饲》中饰演在甲斐石和川被杀的亡灵;同时还在中国题材的《钟馗》《皇帝》等剧目中饰演捉鬼使者钟馗和来自地狱的呼韩邪单于亡灵。

"黑恶见"面是面色全黑的恶见面具。古时开始就是观世流和金春流的特有假面,用来在《熊坂》中饰演怪盗熊坂长范,或者在《桥弁庆》中饰演弁庆。

"长灵恶见"面是《熊坂》《乌帽子折》中专用的假面。由于作者是室町时代末期的著名能面雕刻师长灵,因此得名。与其他恶见面具相比,长灵恶见虽也是瞪眼抿嘴,但是由于其更接近真实的肤色和直愣愣的眼神,而额外显现出一种幽默滑稽的意味。

二是恶尉面具,如"大恶尉"面、"毒瘤恶尉"面、"茗荷恶尉"面和"皱恶尉"面(图8-62)。

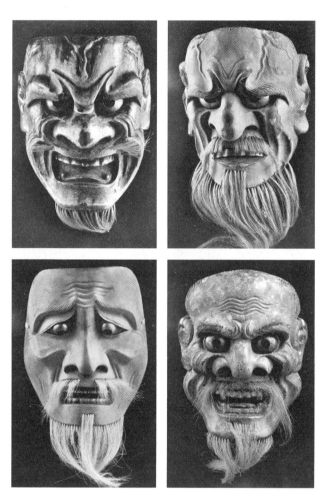

图8-62 "大恶尉"面、"鼻瘤恶尉"面、"茗荷恶尉"面和"皱恶尉"面

名称中虽有个"尉"字,但恶尉系列的假面却不属于"尉面"这种多表现人间男子形象的系列。"大恶尉"面是一个面部肌肉虬结、表情凶狠、白须白发的老者形象,眼、鼻、口都大而夸张并向面部中央集中,气势上形成强大压迫感。上唇和下颌的白须是跟尉面一样钻孔植入;眼部和牙齿大而突出,且以金粉涂刷;额头、太阳穴青筋虬结,非常恐怖慑人。但它的这种凶恶形态,更多是代表一种威严和强大的能力。源自中国故事的《东方朔》中的仙人,还有《玉井》一剧中的龙王也是由大恶尉面具表现。恶尉系列面具整体都受到了伎乐面、舞乐面中部分面具夸张、激情的造型特点影响,"鼻瘤恶尉""茗荷恶尉""皱恶尉"等面具,均用来扮演神仙、能人异士等角色。同时,所有的恶尉系列面具都可以用来扮演

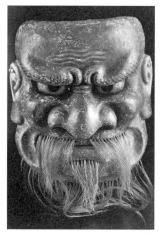 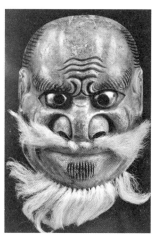

图8-63 "恶见恶尉"面、"恶尉恶见"面

《绫鼓》一剧中投水而死的老翁因不甘而作祟的亡魂,曾经温暖柔软的灵魂被仇恨所吞噬,反复鞭打、诅咒着玩弄感情的女官,直至剧终也没能离开地狱红莲业火的煎熬。

三是具有"恶见"和"恶尉"的双重特点的面具,如"恶见恶尉"面和"恶尉恶见"面(图8-63),名称非常绕口,集中表现恶见和恶尉超常的神力。

四是飞出面具与钓眼面具,如"大飞出"面、"牙飞出"面、"猿飞出"面和"钓眼"面(图图8-64)。

"飞出"之名,来源于其面具造型眼睛圆瞪、眼球几欲弹出眼眶的造型特点。"大飞出"是地藏王在人间的权现,嘴巴大张,舌头略伸,眼睛是凸出刷金色的样貌,呈现出欢喜的神情,豪爽阳刚。这个形象代表佛法在人间的守护神,在《岚山》中扮演地藏王的形象,令迷失在岚山樱花盛景的人们神志恢复清明;在《贺茂》中扮演雷神,许下守护国土、五谷丰登的誓言;在《国栖》中依然扮演地藏王,对净玉源皇子许下守护他、庇佑他的誓言。这个假面集中表现了人们对神佛超凡能力的崇拜和敬仰之情,宗教意义极强。

如果说大飞出假面用来扮演规格更高的天神,那么小飞出系列假面就用来扮演身份较低、法力也没有那么强大的低层神灵。因为虎牙尖利突出而得名的"牙飞出"假面用来扮演《小锻冶》《杀生石》中的狐神,或者《合浦》中的水精;而形似猿猴的"猿飞出"则饰演谣曲《鹈》中的妖怪形象。

"钓眼"源于金春流假面,后传至各个流派均有所使用,主要用来扮演佛教密宗的神佛形象。

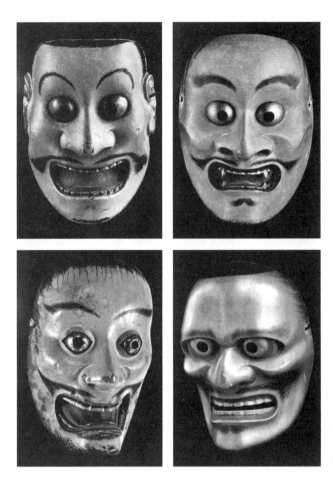

图 8-64 "大飞出"面、"牙飞出"面、"猿飞出"面和"钓眼"面

其他如"不动"面、"天神"面、"狮子口"面、"鼙"面、"一角仙人"面和"黑须"面(图 8-65)等。

"不动"面即佛教中的不动明王,为密宗五大明王首尊。其造型描摹佛像中不动明王的样貌,非常写实:头顶棕黄色卷发盘曲,面色青紫,呈现出金刚怒吼的样态。在复仇题材的谣曲《调伏曾我》中使用,凸显神灵为正义而表现威严的时刻。

"天神"面是平安时代著名公卿菅原道真死后成神的表现,头顶的黑色代表头戴冠帽;因菅原道真在日本神道教信仰中又是雷神的化身,具有降伏恶魔、保卫国土的能力,所以面色赤红,形貌强大。在《蓝染川》《雷电》等剧目中扮演菅原道真,并可以扮演其他法力高强的神灵,如在《舍利》一剧中饰演追回被小鬼

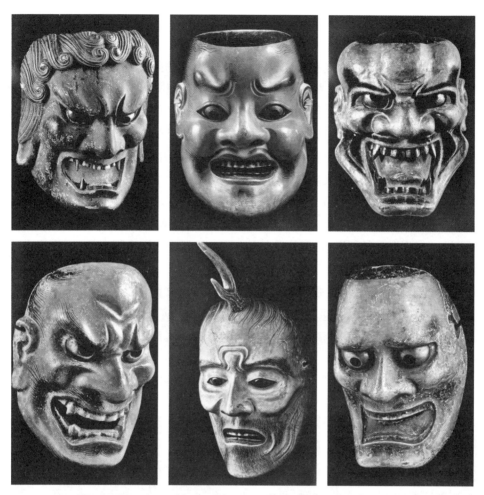

图8-65 "不动"面、"天神"面、"狮子口"面、"颦"面、"一角仙人"面和"黑须"面

偷走的神物舍利的韦驮天王；在《轮藏》中饰演佛教十二天尊中的火天；在《大会》中扮演帝释天等。

"狮子口"面是《石桥》一剧中专用的假面，代表文殊菩萨座下坐骑，下凡来至人间。大张其口露出尖牙，将"狮子吼"具象到面具造型上，形貌极为狰狞凶恶，具有百兽之王的特点，表现超自然存在的强大力量。

"颦"是观世流首创的能乐面具，假面颜色呈现较浅的肤色。眉毛、胡须都画成上扬的形态；牙齿尖利龇出，被称为"狮噬"之态。在《罗生门》《红叶狩》《土蜘蛛》《大江山》等剧目中扮演恶鬼形象。

"一角仙人"是一种山神的专用假面,相传来自天竺,自神鹿怀胎而生,头顶中间生有一角。

"黑须"面是海底的龙神形象,脸长而内凹,模仿蛇类动物的样貌,全脸呈暗金色,细细描画出眉毛、胡须和丝丝分明的发际线。在《春日龙神》《竹生岛》《大蛇》等剧目中扮演普度众生的龙神。

（6）怨灵面。日本人所称的"怨灵",分为"死灵"和"生灵"。前者是"含冤而死者,或者是因死得不甘心而心怀怨恨者"[①];后者则是活人的生魂,虽未死却因嫉妒、怨恨等情绪而灵魂出窍前去害人。

一如"山姥"面、"怪士"面和"三日月"面（图8-66）。

"山姥"面是一种山中鬼女的形象,据说能读懂人心,吞食山中迷路的人。造型与"老女"面有所相似,但皮肤呈淡红色,眼部与牙齿涂刷金粉,头发涂白。用于敷演《山姥》一剧。

"怪士"面是表现男性强烈怨气的亡灵假面,多数具有超人的神力。脸型长方,目光表现出强烈的哀怨和恨意。在《松虫》中扮演长久等待友人而不至,直到已死仍灵魂不息,终日游荡、借酒消愁的亡魂;在《船弁庆》中扮演被源氏所灭的平知盛亡灵。

"三日月"面与"怪士"面相似,有时可通用。还可以在《高砂》中扮演住吉

图8-66 "山姥"面、"怪士"面和"三日月"面

[①] 左汉卿:《日本能乐》,外语教学与研究出版社2011年版,第136页。

大社中的住吉明神。

二如"阿波男"面、"鹰"面和"筋男"面(图8-67)。

"阿波男"面为表示超人类存在的男性角色,多扮演精怪、亡魂等。

"鹰"面眼睛呈菱形,表情悲苦,也是男性怨灵的一种,多扮演不甘死亡而备受折磨的武将亡魂。

"筋男"面作用与"鹰"面类似,但呈现出比鹰面具更加紧张、愤怒的神情。

三如"真角"面、"瘦男"面和"蛙"面(图8-68)。

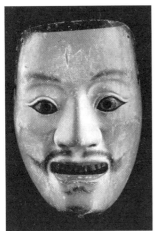 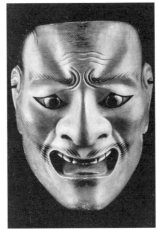 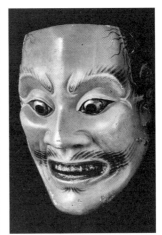

图8-67 "阿波男"面、"鹰"面和"筋男"面

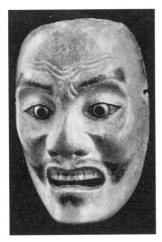 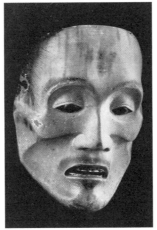 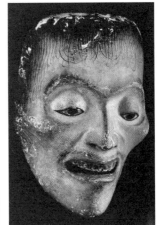

图8-68 "真角"面、"瘦男"面和"蛙"面

"真角"面为金春流、金刚流常用表现亡灵的面具,常在《船桥》《通小町》《锦木》《舍利》等剧目中扮演亡魂。喜多流也使用这种面具,不过多数用来扮演由武士亡魂而成的、性格蛮横暴躁的荒神类角色。

"瘦男"面是一种因生前造下杀孽而死后在地狱饱受折磨的男子形象,多数生前为渔夫或猎人。由于受尽苦厄,瘦男面的两颊极度凹陷,显得眼眶部分不正常地凸起;眼眶涂上红色,整个脸上呈现出不因年龄、而因折磨显现的诡异粗糙感。出现在《善知鸟》《藤户》《阿漕》等剧目中。在《善知鸟》中,猎人因生前杀孽太重而沉沦地狱,尤其是曾经冷血无情,利用善知鸟眷恋亲情的习性,以幼鸟为饵捕杀大鸟,死后变为鸟,而被杀死的大鸟变为鹰,日日重复被捕食、啃噬之痛,还要遭受地狱烈火灼烧之苦。猎人的亡魂反复忏悔生前所为,哀求僧人为其做法超度,随后黯然离去。

"蛙"面也可算是男面中"瘦男"面的一个分支,但脸更窄长,是死于水中的男性怨灵假面。用于在《藤户》和《阿漕》中饰演溺死的渔夫亡灵。在《藤户》中,猎人无辜为逃亡武将佐佐木三郎盛纲所杀,尸体沉于海中被恶龙所扰、不得安宁,祈求能够得到灵魂的归宁,给人以无比凄惨之感。

四如"桥姬"面和"蛇"面(图8-69)。

"桥姬"本是民间传说中的女鬼形象,因不能与所爱的男子结合而投水自尽化为恶鬼,于夜晚在桥上等待单身男子经过,将其拖入水中溺毙。此假面是"生灵"的一种,用以表现那些因妒忌而发狂的女子。它额头和两颊散落着细碎

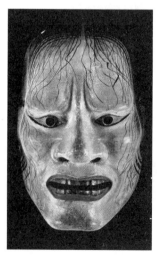 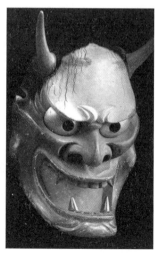

图8-69 "桥姬"面和"蛇"面

第八章　中、日、韩三国面具研究

卷曲的毛发，瞠目裂口，眼部除涂金外还画出丝丝血管，以示强烈恨意。除了在《桥姬》中扮演平安时代因丈夫变心而嫉妒发狂成魔的贵族女子之外，还在《铁轮》一剧中扮演有同样悲惨遭遇的、被爱情所伤的女子，头戴铁轮到京都贵船神社进行最为恶毒的丑时参诣，誓要取负心人的命，怨气强烈到三十护法神都不能遏制；最后由著名的阴阳师安倍晴明出面，倾听她的哀怨，取出币束祈祷，为她消除怨念。

"蛇"面为表现女性怨念到达极致的一种假面。蛇面额头雪白，眼睛以下的面部因强烈的恨意而涨红，形成鲜明对比；眉骨突出虬曲，整个眼部呈圆状凸出，鼻孔外翻；下颌咬合处被塑造得宽阔凸出，与直咧到耳根的血盆大口和尖长獠牙一起表现出似"蛇"而非"人"的恐怖特点。额头两侧的角又长又细，仿佛随时都能够作为武器暴起伤人。蛇面的眼轮、长角、獠牙亦以金粉涂刷以凸显，用来表现《道成寺》一剧中因爱情得不到回应、怒而成魔的蛇女清姬的形象，最终被以不动明王为首的五大明王降伏。

五如"般若"面（图8-70）。

"般若"面也是因感情失意而嫉妒发狂的女子形象，但它却在狰狞骇人的同时，又多了一分悲苦绝望的神情。多用来表现《葵姬》一剧中六条妃子的怨灵，也可用在《黑冢》中敷演安达原鬼婆现原形后的恐怖形象。在种类繁多、造型各异、功能明确的日本传统假面中，般若也许不是文化底蕴最深厚的，不是制作工艺最精湛的，更加不是造型最美丽动人的。但毫无疑问，它是最令人唏嘘泪下的，是最能够把"物哀"的审美情趣体现得淋漓尽致的。它是最"日本"的产物。

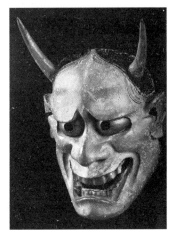

图8-70　"般若"面

"般若"是能面中"怨灵面"这个分类下最为人熟知、也是最重要的一个形象。她的身份是一个女妖，其造型乍看很是恐怖：额头不正常地凸起，却不似一般女子那样以青丝覆盖，反而青筋嶙峋，仅有几丝细弱的乱发在额前飘拂；头顶生角，长约三寸，尖利骇人；眉头深锁，眼神悲苦，却肌理纠结，口生獠牙。直观望去极为狰狞可怕，令人遍体生寒；再细细端详，却仿佛从它的眉梢眼角、沧桑神情中发觉讲不完的故事，报不清的仇怨，诉不尽的怆痛，让人有一种想要深入了解它内心世界的意愿。一眼慑于其恶，再观哀于其

苦，三望感于其悲，这就是"般若"这个假面造型给予我们的递进而独特的视觉冲击。

日本民间传说、文学作品或传统戏剧中，女鬼女妖的形象向来不鲜见。烹煮旅人为食的"鬼女"，借暴风雪迷惑途人使其冻死的"雪女"纵然凶恶恐怖不值得同情，但也有如爱情失意愤而化身蛇女的清姬，遭情郎背弃毒害而亡决意复仇的苦命阿岩，而般若却是最为独特的一个。首先，因为它是"生灵"——并非人死后的亡魂作祟，而是活人的怨气所集。六条对光源氏有多少缠绵抵死的爱意，般若对葵之上就有多少恶毒尖刻的诅咒。作为"人"的六条尚可用理智、修养等因素来控制自己的肢体行为，但妒恨的怨气却可以迸发于肉身之外、聚成生灵，在当事人毫不知情的前提下肆意攻击自己精神上的假想敌，直至把对方摧毁到神形俱灭。弱质纤纤的六条本身并不具备任何超凡的法术和害人的初衷，但当爱情消亡、人格受辱的哀怨情绪反复无休地撕噬着她原本纯洁的心灵，便强大到足以让这个美好的、活生生的"人"变为人人惧怕的"妖"；当"爱"求而不得时，便不再意味着千般柔情万种蜜意，而是充分体现出由爱生恨的可怕报复心理和强大的破坏力。"般若"这个假面形象，因其"痛而哀"，可怖、可恨、更可怜的特点，成为能面艺术中极具特色的一个。

（七）狂言面

狂言演出，在原则上是不使用假面进行演出的。不仅是狂言作为单独的演出形式时如此，在能乐中出现"狂言角"上场插科打诨暂时缓解气氛、起到冷热场交替作用时，亦是不戴假面进行演出。这是因为与能乐相比，狂言的演出内容敷演的并不是神佛仙人、祖先亡魂等存在于超现实世界的事迹，而多偏向世间百态、取材于民间诸行——如讽刺装腔作势的贵族，嘲笑愚笨蠢钝的憨人等等，用一种夸张而滑稽的喜剧表现手法来演出。因此，狂言不需要用假面来彰显另一个世界的庄严肃穆，而更需要以一种朴实无华的、贴近生活的表演来体现现实社会百态。有的时候，狂言剧目中也会出现诸如神仙、精灵之类的角色，但这类角色与能乐相比，显得层面没有那么高高在上、难以接近——鲜见法力无边的天神菩萨，山野小神倒是常有；鬼魅精怪没有种种过往所导致的强烈怨气，最多与人类开开玩笑搞个恶作剧。在这种情况下，亦有几种假面用来专门表现超人类的存在。如三番叟假面在狂言中也有使用，其地位相当于能乐中最神圣的翁面，用来表现一些和蔼可亲、与人为善的老年神灵形象。

虽与能乐同根同源产生，但能乐以悲剧性的华美存在，狂言则以喜剧性的

诙谐见长。可以说,能乐自猿乐中分出,自成一格形成独立的完整的艺术品格;而狂言之幽默滑稽则更直接地体现了早期猿乐喜闻乐见、取悦民众的本色。有时为了强调幽默性,狂言中也会使用面具,需要使用到面具的狂言剧目约有50个。但与能乐的众多种类、浩瀚数量相比,狂言仅有几类假面:代表恶鬼的"武恶",代表青年女子的"乙女",代表精怪的"空吹"(图8-71)和代表猿猴的"猿",还有部分表现佛教和神道教神祇和山野老人的面具。言面的使用较为灵活——如"空吹"假面,用来表现精灵,可以扮演一只蚂蚱,可以扮演一只章鱼,甚至还能扮演蚊子化成的精灵。狂言面与能乐面有着

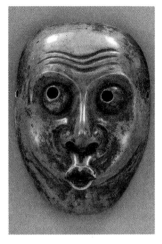

图8-71 "空吹"面

很大不同,通常眼呈纯圆形而凸出,灵动得让人仿佛能感受到它一肚子的鬼主意;嘴唇噘起或抿着表示惊奇或错愕,整个表情都显得夸张滑稽,并非能乐假面那种内敛哀愁的"中间表情"或"瞬间表情"。如果说种类丰富、定位精准、使用严格的能乐假面体现了日本民族严谨细致的一面,那么多以本色形貌出演、偶尔使用假面出场调节气氛的狂言演出,则更多地放大了这个民族日常生活中幽默放松的一面。

三、韩国面具

在韩国传统戏剧范畴中,假面剧有着不可撼动的地位。有说韩国演剧分为偶人剧、假面剧、倡调剧(倡剧)、无言剧(默剧)、现代输入剧五类,也有说分为假面剧、木偶剧、旧剧和新剧四类,又有说分为假面剧、木偶剧、唱剧、旧剧、新派剧和新剧六类;直至李杜铉先生在其《韩国演剧史》一书中将其分为假面剧、木偶剧、板苏利(说唱)、唱剧、新派剧、新剧六类[①]。可以看出,尽管专家学者对韩国戏剧的分类各有不同,但假面剧向来在其中占有重要一席。朝鲜半岛真正使用假面进行舞蹈和戏剧演出的历史虽然只有短短的350年,但其假面出现的时间最早可以追溯到公元前5000年的新石器时代:在韩国釜山市影岛区东三洞贝冢遗址中,曾出土以贝壳为材质的假面,上面明显挖刻出了眼睛和嘴巴的形状,可以

① [韩]李杜铉:《韩国演剧史》,中国戏剧出版社2005年版,第1页。

确定是脸孔的造型。之后朝鲜半岛的假面,受到中国的散乐、百戏、傩仪等多方面影响而形成。例如传说在新罗时期有一年仅8岁的少年英雄名为黄昌郎(一称"黄倡郎"),为新罗名将之后;他自告奋勇为新罗太宗王刺客,以剑舞表演为由刺杀了百济王,其后亦为百济人所杀。这个类似荆轲刺秦的悲壮故事,在朝鲜半岛广为流传,加之中国剑舞的影响,于是朝鲜人民感喟黄昌郎的壮举,"像其容为假面作舞剑之状",模拟创造出一种假面童子剑舞,其影响之深远,导致"所有的高句丽古坟壁画的杂戏图都必有剑舞"①。同中国的代面、传入日本的兰陵王乐舞一样,作为驱傩舞的"大面"乐舞在朝鲜半岛的地位也很高,是新罗乐歌舞百戏最具代表性的"五伎"之一。同为"五伎"之一的"狻猊",就是源于中国的狮子舞,后还经朝鲜半岛传入日本。与日本一样,朝鲜半岛的很多民俗演出中到现在还保留着狮子舞的一席之地。以上演出形式均需佩戴假面进行表演,可见假面艺术在朝鲜半岛戏剧史中的重要地位。

假面剧至今活跃在朝鲜半岛的艺术舞台上,在韩国还有十几种假面剧在演出,而在朝鲜只有个位数量的假面剧还在坚持上演。已经失传的假面剧有近二十种之多。根据李杜铉先生的总结,韩国的假面戏剧演出主要有以下数种:

一是农耕礼仪相关假面戏,如:济州岛立春祭、细耕戏、跃马戏等;杨州牛祭(又名牛戏或马夫打令)。

二是珍岛丧家戏(纪念逝者、慰藉丧亲者的慰问戏剧形式),在黄海道、京畿道、忠清道、庆尚道、江原道、全罗道等地区皆有保留。

三是城隍祭假面戏,如河回别神祭假面戏;江陵端午祭官奴假面戏;东海岸别神祭假面戏等。

四是山台都监剧,如:杨州别山台戏,松坡山台戏,凤山假面舞,康翎假面舞,殷栗假面舞,统营五广大,固城五广大,驾山五广大,水营野游,东莱野游等。

韩国现存的假面戏剧中,最多的就是山台都监剧系统的演出。即使很多名称中没有"山台"两字的演剧形式,其实也是山台戏演出在不同地区的称谓——"山台都监剧系统的假面戏主要分布在韩国的京畿地区、海西地区和岭南地区。京畿地区主要有'杨州别山台戏'和'松坡山台戏'两种;海西地区

① [韩]李杜铉:《韩国演剧史》,中国戏剧出版社2005年版,第24—25页。

的这一系统不叫'山台戏'而叫'假面舞';岭南地区的则有两种叫法,釜山以西的称作'五广大',釜山以东的称作'野游'。"① 笔者曾于2017年赴韩国观摩安东国际假面舞节,观看了杨州别山台戏、凤山假面舞、统营五广大、固城五广大、东莱野游等假面剧演出形式,印证了这种说法。韩国高丽大学教授、民俗学研究所所长田耕旭在专著《韩国的传统戏剧》中认为:山台戏假面剧来源于被称为"泮人集团"的戏剧艺人组织;他们吸收了中国傩礼的内容,同时又在接待中国使臣时表演的散乐百戏中汲取营养,最终于朝鲜时代后期创造了山台戏假面剧。"山台"是指装饰华丽的木棚,由多人抬着进行展示和游行。山台戏的内容大同小异,只不过根据地区的不同,表演场次和方式略有不同。山台戏开场多演"上佐舞",即戴白面具、穿白衣、戴白色尖帽的比丘跳"四方舞"拜祭四方神,在杨州别山台戏中是一人扮演,而凤山假面舞中就是四人同时舞蹈;然后演出讽刺出家人的"破戒僧"戏,讲述道貌岸然的老僧觊觎年轻貌美的"小巫",破了戒律与之相好,还生下了儿子;还演出"两班戏",嘲弄当权的贵族金玉其外败絮其中;有的还演夫、妻、妾争风吃醋的内容,甚至要大打出手;最终演出的是耄耋之年的老夫妇的死别场面,老妪死去后老翁召回离家的子女,为老妪举行镇魂的"指路鬼祭"仪式。以上都深入地刻画了对神灵的尊崇、对往生者的眷恋、对统治阶级的痛恨和对装腔作势的高级僧侣的鄙夷等反映庶民阶层内心世界的内容。

与京畿地区相比,海西地区的假面舞多了"狮子舞"的表演。如凤山假面舞中的狮子(图8-72),全身雪白,体型巨大,由两人操作;作为文殊菩萨的座驾,其是来到人间惩戒犯了色戒的破戒僧的,给观者以强烈的惩恶扬善、敬畏神明等劝诫意味。在造型上,凤山假面舞的狮子极有特点:除了全身厚密的穗状白毛外,狮子面具呈橙红色,大嘴微张,眼睛还是连接弹簧可弹出的可动型设置。凤山假面舞的狮子舞放在全场演出中间进行,康翎、瘾栗地区用狮子舞开场;统营五广大、水营野游等地则将狮子舞作为

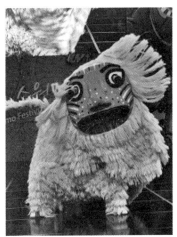

图8-72 凤山假面舞中的狮子舞

① 翁敏华:《中日韩戏剧文化因缘研究》,学林出版社2004年版,第74—75页。

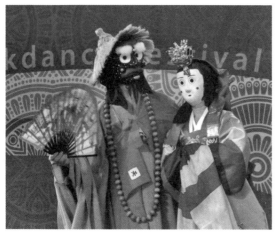

图 8-73　凤山假面舞中破戒僧用代表神圣教义的佛珠套住小巫，两人苟且成奸　　图 8-74　杨州别山台戏演出的"儿社堂法鼓戏"。年轻女子跳舞引诱僧人，满嘴仁义道德的僧人居然经不起诱惑，付钱给女子，将她背走

大轴演出。

韩国的假面戏中，有大量的讽刺僧人破戒的剧情（图 8-73、图 8-74）。

这与中国早在唐代就有的"弄婆罗门"有异曲同工之妙。日本伎乐中也有讽刺佛教高级种姓僧侣婆罗门偷偷浣洗尿布、疑似破戒生子的内容，在这一点上，中、日、韩三国达成了高度的一致。

山台都监剧的演出，被认为与中国傩礼、傩仪、傩戏有无法分割的关系。首先，韩国各地的山台都监剧多在除夕、端午、重阳等重要岁时节令演出，此习俗源于中国，毋庸置疑。除夕驱傩除疫，端午辟邪驱虫，重阳登高避厄，皆与中华传统文化和傩俗演出高度重合。而且在表演形式上，山台都监剧也与中国傩戏高度相似："头尾的祭祀性仪式，像'路戏'、祭奠假面，祭亡魂、送归假面等，在中国的傩戏中也非常多见。"[①] 值得注意的是，旧时的山台戏演出中最后通常要焚烧所有的面具，以慰藉神灵先祖，以寄哀思；当代则可能出于制作不易、环境保护、火灾预防等多方面的考量，以演员带领所有观众一起围绕演出场地舞蹈的方式取代了面具焚化仪式。

除了多种多样的山台戏演出，在韩国的假面戏剧中，最著名的要数被认

[①] 翁敏华：《韩国"山台都监系统剧"以及其中的中国文化面影》，《艺术百家》1997 年第 3 期。

定为重要无形文化资产第69号的河回别神祭假面剧,而剧中使用的"河回假面(又称屏山假面)"更于1964年被指定为韩国第121号国宝,是韩国所有面具种类中唯一被确定国宝殊荣的假面种类,无论在样式种类、演出功能、制作工艺等各方面都是韩国传统假面中的上乘之作,其造型也是深入人心,韩国店铺的墙面装饰、住家的工艺摆设以至观光旅游纪念品,随处可见河回假面的造型。

河回别神祭假面剧的演出,亦与古已有之的城隍信仰有重要关系。所谓"别神",是"特别的祭神仪式"之意。河回别神祭假面剧在演出前,要到城隍庙去求取神的旨意;演出后还要将面具送回庙中供奉,而不是像其他演剧形式那样即刻烧掉或者不做特别处置。河回假面现存9个独立角色,还有2个作为开路神兽的非人类假面,共计11个(图8-75)。这些假面虽数量不多,却造型各异,且深刻地体现了所代表人物的阶级特性和性格特点。传说高丽时代中期有一位面具制作师,在睡梦中得到神的启示,手艺大进,成为最优秀的匠人。但神灵要求他制作假面时必须一直待在城隍庙里,天天沐浴斋戒,不能出门,不能见人,以最虔诚的心灵和状态来制作面具。有位深爱他的姑娘一直见不到他,思念得辗转反侧,偷偷跑到城隍庙去看他;男子无意间看到姑娘的那一刻,就因为违背了自己与神的约定而口吐鲜血、倒地而亡。

与其他假面剧一样,在河回别神祭假面剧中,庶民与贵族的矛盾是常见的主题。每当社会底层的小人物把象征着权威的特权阶级戏耍得窘态百出、疲于

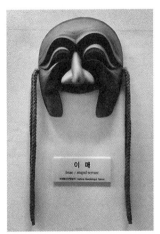 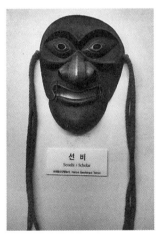 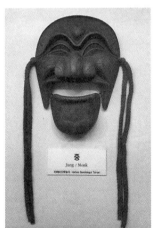

图8-75-1　河回假面伊昧(愚蠢的仆人)、儒生(学者)、破戒僧(僧侣)

中国傩戏与东亚传统戏剧比较研究

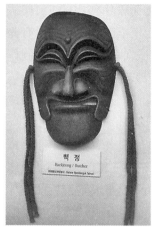
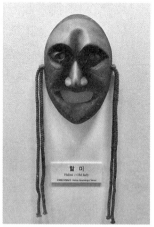
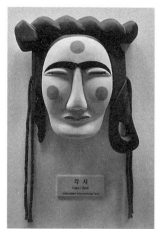
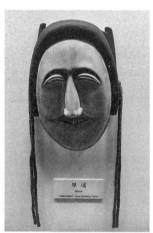

图8-75-2　左起由上至下：白丁（屠夫）、奶奶（老太婆）、小巫（又名小梅，少女）、小妾（美女）、两班（贵族）、焦兰伊（闲人）、开路兽1和开路兽2

第八章　中、日、韩三国面具研究

图8-76　河回假面剧中的屠夫叫卖牛内脏,暗讽贵族阶级

奔命时,就是最令观众感到大快人心之时。河回假面剧虽起源于祭祀仪式,但在其演变过程中,其表现的重心已逐渐转为嘲讽贵族阶级的卑劣、揭露社会阴暗面、凸显人性弱点等方面。如本应高尚风雅的贵族读书人,却因贪恋美色、为求女子芳心而争风吃醋丑态百出;本应无欲无求的出家人,却无耻地调戏青年女子甚至与其私奔。这种求欢时的丑态百出,亦步亦趋如苍蝇逐臭、道貌岸然却内心奸诈的丑恶嘴脸被刻画得入木三分。比如在剧中,有屠夫宰牛的剧情,他公然拿着牛的心肺叫卖(图8-76):"买一点回去吧! 大补啊! 如果两班们买回去吃一吃,就会有点人心的热乎气儿,不会再这么冷酷无情啦!"每到这时,台下往往笑成一片,掌声大作。

总体来看,朝鲜半岛的假面具有以下特点:

第一,从来源上来看,它与中国和日本一样,发端很早,但最开始并非是用于演出而是巫术祭祀。能够用于舞蹈和戏剧演出的假面,是受到中国古代多种艺术形式的影响而先吸收传入,再逐步与本土风貌有机结合而逐步产生、发展、最终成熟的。因祭祀娱神或威慑驱疫而产生的假面,最终运用到表演娱人的歌舞戏剧形式中去,这一点在世界范围内都是共通的。同时,朝鲜半岛的假面艺术对日本假面的发展,亦起到了功不可没的作用——因为发端于高度文明的古代中国的很多艺术形式和假面种类,一部分是由中国直接传入日本,另一部分则是通过朝鲜半岛而辗转流入日本的。

第二,从制作工艺上来看,韩国假面的材质"现在多是使用匏和纸,而在历

史上则多是使用纸和木料"[①]。传统宫廷傩仪中用到的假面本是纸制,但因其材质脆弱、难以保存,后改为木制,时常重新润色翻新。而民间演出所用到的假面,早期因祭祀礼仪的需要,演出结束后多数要将假面烧毁或损坏,以达到告慰神灵、驱魔除疫、灾祸消失的心理安慰,所以多以纸制和匏制为主。纸制假面的局限性自不必说,除材质易损之外,造型方面也只能绘画而难以塑形、雕刻,因此多呈现造型朴素无华而以色彩鲜艳见长的特点;"匏"作为一种个头较大的葫芦形植物,剖开后以其天然弧度制作假面,虽有方便之处但却依然不如木制厚实坚硬。所以即使后来这些假面可以不被损毁,交由村落或演员个人妥善保管,同样在传承和保存上存在很大难度。

河回假面作为一种艺术成就最高的作品,以赤杨木这种中密度硬木材质为主,硬度、弹性比较适中,因此在雕工和造型上具有较高的艺术价值,保存品相也相对较为完好。其中男性人物形象多以原木本色涂漆加以呈现,色彩较暗;年轻女性形象则全脸涂成雪白,与细小的红唇和眉心、两颊着意画出的代表辟邪祈福、家族美满的三个圆形红点形成鲜明对比。但是除常见材质外,韩国的面具还经常运用大块毛皮装饰面具,甚至用整块毛皮覆盖面具(图8-77、图8-78),这一点在中日两国是相对比较少见的。

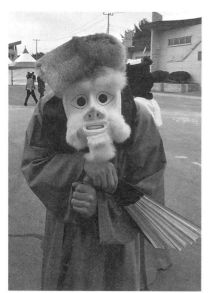

图8-77 凤山假面舞中毛皮装饰的破戒僧面具

图8-78 东莱野游中用毛皮制成的面具

① [韩]李杜铉著,紫荆、韩英姬译:《韩国演剧史》,中国戏剧出版社2005年版,第129页。

第八章　中、日、韩三国面具研究

第三,从造型特点上来看,韩国假面体现出一种守制之外又有创新的特点。在角色相似或固定的情况下,不同地区的假面可能会呈现出大相径庭的样态,甚至连大小和颜色都完全没有相似之处。首先我们说守制的地方:"韩国假面的制作,深受从中国大陆流传而来的伎乐面、舞乐面、行道面和佛面等刀法的影响"。尤其是古老而影响深远的河回假面,"既具有神圣假面的性质,又被用作艺能假面","以深目高鼻的伎乐面的风格和现实主义手法为基础,具有舞乐面的样式化特色,采取了左右不相称的手法",其表情"都留存着中国假面的痕迹,相似之处可谓不少"[①]。其中女子形象的假面,完全符合韩国女子肌肤较为平滑、五官起伏较少的面型特色;男子形象的假面则多用雕刻技法,塑造出夸张的表情和皱纹,特别是有五个假面都是嘴角穿绳、下颌可动的分体式面具。这种形式与日本多种假面有着相似之处,不仅在表演上更为灵活机动,也赋予了人物更为多元化的表情,使得河回假面从不同的角度看呈现出不同的神态,低头可显得阴郁哀伤,抬头则可表示喜乐大笑,这一点与看似凝滞、实则变化万千的日本能乐面具有着惊人的相似之处。韩国的假面绝大多数与真实的人脸大小相仿,能够覆盖整个面部,至于我国和日本都有的小于面部轮廓的小型假面则较为罕见;但其假面都附有大块黑色或白色的布(以黑色为主),可以包裹住整个头部甚至颈部不使露出,这一点与我国很多地区的傩戏相同,这种现象在日本却相对少见。其假面多数在眼部凿出细缝或小孔,视线狭窄,使得演员在表演时难度增加,这一点也是中、日、韩三国共通的。但是,韩国有很多大型甚至可以称得上是巨型的假面,如东莱野游中的"马督"(图8-79)面具,不仅是巨大的整头面具,耳朵还是分体连接在脸旁的,能够随着演员

图8-79　东莱野游中的"马督"面具

① [韩]李杜铉著,紫荆、韩英姬译:《韩国演剧史》,中国戏剧出版社2005年版,第112页。

图8-80 醴泉青丹戏中的"五方"假面之一

的动作而大幅度摆动,以这种大肆夸张的形式体现了这个人物反抗贵族、桀骜不驯的特点;再如醴泉青丹戏中表现五方神将舞的五色五方假面(图8-80),居然大如盾牌,演员完全无法附戴,只能举在手中、遮住头脸进行演出。这种尺寸的面具,在东亚面具史上较为少见。五方神将指的是东方的青帝将军、西方的白帝将军、南方的赤帝将军、北方的黑帝将军和总管四方的黄帝将军,他们大开大阖、跳舞开路,驱赶天下恶鬼宵小,这又与中国傩戏中的五方神将演出不谋而合。在颜色的设置上,韩国假面以黑、白、红、褐、青等五色为主,尤以黑白两色用于带有神性的假面上;但在日本多被视为凶暴和不洁的红色,在韩国则更多地意味着辟邪挡煞的震慑作用,这一点更近似于中国。但韩国假面又经常辅以饱和度极高、视觉冲击力较强的亮色,这点又与中、日有所差别。综合以上特点,韩国的假面不仅深受古代中国的影响,在本国历史上继承创新,弥足珍贵,同时"也为日本假面史的研究提供了宝贵的资料"[1]。

[1] [韩]李杜铉著,紫荆、韩英姬译:《韩国演剧史》,中国戏剧出版社2005年版,第110页。